書藝美學談論
서예미학담론

金學智 原著
金載俸 編譯

㈜이화문화출판사

書藝美學談論

著者: 金學智1)

譯註: 金載俸2)

1) 김학지(金學智, 1933~): 江蘇常州人, 蘇州敎育學院中文系敎授。1960年於南京師範學院中文系畢業。《書法美學談》 (上海書畫出版社1984),《書槪評註》 (上海書畫出版社1990),《中國園林美學》 (江蘇文藝出版社1990),《歷代題詠書畫詩鑑賞大觀》 (與吳金明、姜光鬥合著, 陝西人民出版社1993),《美學基礎》 (蘇州大學出版社1994),《中國書法美學》 (江蘇文藝出版社1994), 《蘇州園林》 (蘇州大學出版社1999), 《李白筆下的自然美》《文學遺産增刊》1963年第13輯, 《虛與實--藝術辯證法札記》《江海學刊》1963年第9期, 《一與不一》《學術月刊》1981年第9期,《王維詩中的繪畫美》《文學遺産》1984年第4期,《白居易琵琶行中的音樂美》《學術月刊》1935年第7期, 《論建築和音樂的親緣關係》《學術月刊》1989年第4期, 《杜甫悲歌的審美特徵》《文學遺産》1991年第3期, 《中西占典建築比較: 頂式文化特徵與柱式文化特徵》《華中建築》1992年第3期,《壽從毫端來--書法養生功能簡論》《文藝硏究》1996年第4期,《美意延年--繪畫養生功能簡論》《文藝硏究》1996年第6期。

2) 김재봉(金載俸, 1961~): 全南光州生, 水源大學校 美術大學院 博士過程, 1999大韓民國美術大展 招待作家. 【個人展】: 2004「老子道德經展」, 2009「卍海菜根譚展」, 2022「幽夢影展」, 2024「學草偶得展」. 【論文】: 1992「篆에서 隷로의 書體 變遷에 대한 考察」, 1998「北魏楷(張猛龍碑)와 唐楷(九成宮醴泉銘)比較考察」, 2000「張遷碑 書法硏究」, 2003「造形美에 關한 斷想」, 2008「違와 和에 關하여」, 2012「篆書瑣談」, 2014「禪宗禪과 禪書에 關한 硏究」, 2015「文化財를 찾아서-懸板文化 小考-」, 2018「<不二禪蘭>속 題款에 關한 一考」, 2022「金正喜 秋史體의 慶南 繼承에 關한 小考」, 2023「筆勢에 關한 一考」, 2023 「한글 가로쓰기에 關한 提言-法頂肉筆을 中心으로」. 【著述】: 『老子 道德經』(2004書藝文人畵), 『卍海 菜根譚』(2019墨家), 『幽夢影』(2022 美術文化院), 『蘇孝慈墓誌銘』(2008梨花文化出版社), 『史晨碑』(2010墨家), 『書藝美學談論』(2024書藝文人畵)

□ 일러두기

- 이 책은 金學智 著, 『書法美學談』, 華正書局, 中華民國 78년 3월 초판본을 저본(底本)
 으로 역주(譯註)한 것이다. 원본은 책 말미에 부록으로 게재하였다.

- 이 책의 번역은 원본의 뜻이 최대한 훼손되지 않는데 중점을 두었으며, 이해하기 어려
 운 부분에 관하여는 역자의 주석(註釋)을 통해 이해하기 쉽도록 편집하였다.

- 이 책에 자주 등장하는 「書法」 용어에 대하여는 우리 실정에 맞게 「書藝」로 바꾸어
 번역하였으며, 「당신(你們)」이라는 2인칭 대명사는 「여러분」이라는 3인칭 대명사로
 바꾸어 번역하였다.

- 이 책에 삽입된 도판(圖版)은 원본의 도판과 가장 근사한 도판을 적용하였으며 간혹
 설명의 효율성을 위해 도판을 추가하기도 하였다. 노신(魯迅)은 일찍이 그림과 글의 결
 합이 "독자의 흥미와 이해를 증가시킬 수 있다(增加閱讀者的興趣和理解)."고 말했다.
 추상적 사고의 결정체인 미학 이론을 이해함에 도판은 구체적 사실을 보여주는 실증적
 자료이기에 번거로움을 피하지 않고 널리 선용하였다.

- 이 책에 인용된 고대 서론(書論) 자료와 선택된 고대 비첩(碑帖) 작품의 서지(書誌)에
 대하여는 구체적으로 지적하지 않고 총체적인 설명만을 더하였다.

- 이 책에 수록된 등장인물의 생평(生平)과 유묵(遺墨), 저서(著書) 등과 관련한 서지사항
 은 권말의 「서화가 인명 찾아보기」에 수록하였으며 초상(肖像)이 전해지는 인물에 대
 하여는 인물사진을 함께 게재하여 학습에 도움을 기하였다.

- 수준의 한계로 인하여 드러난 많은 결점과 오류에 대하여 서예계, 미학계의 전문가들
 과 많은 독자의 질정을 바라는 바이다.

目 次

Ⅰ. 이끄는 말

"외면의 기이함을 좋아하는 사람은 체세의 여러 방면만을 즐기지만, 내면의 묘미를 다하고 싶은 사람은 운필의 깊은 뜻을 얻으려고 노력한다(好異尙奇之士 玩體勢之多方 窮微測妙之夫 得推移之奧賾)." -孫過庭 『書譜』 -3)

"길은 넓고도 넓어 닦을 일 아득하네. 장차 여기저기 구하여 찾으리라(路漫漫 其修遠兮 吾將上下而求索)." -屈原 『離騷』 -4)

중국의 서법(書法)5)은 멀고도 기나긴[源遠流長]6) 역사를 지녔으니, 마치 탕구라(Tanggula) 산맥에서 발원하여 동쪽으로 도도하게 흐르는 장강(長江)7)과도 같다. 여러분이 민족적 자부심에 가득 차서, 사람들의 눈을 뗄 수 없게 만드는 서예사의 한 장을 열었을 때, 일련의 빛나는 서가의 이름들이 눈에 띌 것이다.

3) 손과정(孫過庭)은 『書譜』에서 "…군자의 입신(立身)은 그 근본을 닦는데 힘쓰는 것이다. 한(漢)의 양웅(揚雄)은 "시부(詩賦)는 소도(小道)요, 장부의 할 바가 아니다."라고 말하였는데, 하물며 붓끝에 탐닉(耽溺)한 한묵객(翰墨客)이야 더 말할 게 있겠는가! 대저 정신을 모아 바둑을 두는 것은 은자(隱者)의 이름을 표방하는 것이고, 뜻을 즐겨 낚시 함은 몸소 행장의 취미(趣味)를 높이려는 것이다. 적어도 서(書)의 공(功)은 예약(禮樂)을 펼치고, 그 묘미(妙味)는 신선(神仙)에 비길 수 있음이니 서의 연마야말로 마치 도공이 흙으로 최선을 다해 도기(陶器)를 빚고, 대장장이가 풀무와 망치를 함께 운용하는 묘(妙)한 이치와 같은 것이다. 특이한 글씨를 좋아하고 기이한 표현을 숭상(崇尙)하는 사람은 다양한 서체(書體)의 변화를 익히려 하겠지만, 심원한 묘취(妙趣)를 헤아리는 사람은 깊은 내면적 변화를 추구하는 것이다(…君子立身 務修其本 揚雄謂 詩賦小道 壯夫不爲 況複溺思毫釐 淪精翰墨者也 夫潛神對奕 猶標坐隱之名 樂志垂綸 尙體行藏之趣 詎若功宣禮樂 妙擬神仙 猶埏埴之罔窮 與工鑪而並運 好異尙奇之士 翫體勢之多方 窮微測妙之夫 得推移之奧賾)."라고 하였다.

4) 굴원(屈原)의 『離騷』 第97句에 등장하는 말이다. 진리를 추구함에 앞으로의 길은 멀고 아득하지만, 나는 노력을 아끼지 않고 위아래로 탐색할 것이라는 다짐이다. 그 뒤의 내용은 이러하다. 「…길은 까마득하고 멀어서 나는 오르락내리락 찾아다닌다. 나의 말에게 함지의 물을 먹이고 고삐를 부상에 매어놓으며 약목을 꺾어서 해를 털어내고 잠시 거닐며 배회하노라…(路曼曼其脩遠兮 吾將上下而求索 飲余馬於咸池兮 總余轡乎扶桑 折若木以拂日兮 聊逍遙以相羊…).」

5) 서법(書法):「書法」은 문자를 통한 '美'의 적극적 예술 표현 형식이다. 넓은 의미에서 서법은 문자 기호의 필기 법칙을 말한다. 다시 말해, 서법은 글자의 특성과 의미에 따라 서체의 필법, 구조 및 장법 등을 구사하여 아름다운 예술 작품을 창출하는 것을 의미한다. 중국에서 서체로서의 '書法'은 수·당 시기에 이르러 고정되었으니, 훗날에 이르러「書法」이란 말이 뭇글씨의 예술적 특징을 드러내는 용어로 통용되었다. 이에 반하여 한국은 광복 이후, 서예가 손재형(孫在馨)이 일제강점기에 일본이 사용한「書道」라는 말을 배척할 양으로「書藝」라는 말을 제안하여 오늘날까지 사용하고 있다. 민족의 주체성이 담긴「書藝」라는 말 속에는『周禮』의 육례(六藝: 禮·樂·射·御·書·數) 가운데 하나인「書」의 예술성을 지향한다는 의미가 내재하고 있다. 본서 또한「書法」이라는 용어를 번역함에「書藝」혹은「書藝術」이라는 용어를 사용하기로 한다.

6) 출처는 唐 백거이(白居易)의 《海州刺史裴君夫人李氏墓志銘》에 "夫源遠者流長 根深者枝茂"이다.

7) 장강(長江)은 칭하이성(青海省) 남서부와 칭하이성 티베트고원[青藏高原]의 탕구라산맥(唐古拉山脉)의 주요 봉우리인 갈라단둥(各拉丹冬) 설산에서 발원하여 굴곡진 동쪽으로 흐르며 본류는 청해(青海), 사천(四川), 티베트(西藏), 운남(雲南), 중경(重慶), 호북(湖北), 호남(湖南), 강서(江西), 안휘(安徽), 강소(江蘇) 및 상해(上海) 등 11개 성, 자치구 및 직할시를 거쳐 최종적으로 동해(東海)로 유입된다.

"한·위(漢·魏)에 종요(鍾繇)[1] 장지(張芝)[2]의 절륜함이 있고, 진말(晉末)에는 이왕(二王: 王羲之와 王獻之)의 절묘함[漢魏有鍾張之絶 晉末稱二王之妙]이 있으며"[8] 당·송(唐·宋)에는 우세남(虞世南)[3], 구양순(歐陽詢)[4], 저수량((褚遂良)[5], 설직(薛稷),[6] 장욱(張旭)[7], 회소(懷素)[8], 안진경(顔眞卿),[9] 유공권(柳公權),[10] 소동파(蘇東坡),[11] 황정견(黃庭堅),[12] 미불(米芾),[13] 채양(蔡襄)[14] 등과 같은…, 그들은 마치 여름밤의 뭇별처럼 서로 다투어 예술의 하늘을 이렇게 휘황찬란하게 꾸미고 있지 않은가!

기나긴 역사 속, 오늘날의 현실에도 서가(書家)에 관한 감동적인 이야기들이 많이 전해지고 있다. 이런 이야기들은 사실(事實)일 수도, 혹은 허구(虛構)일 수도 있으며, 문헌에 소개된 것, 민간에 전해진 것, 그리고 신기하고 과장된 부분도 상당하지만, 여전히 매혹적이어서, 사람들은 이를 진실로 믿고 감탄하기도 한다. 이러한 이야기의 가장 일반적인 주제는 서예가의 창조적 예술미를 찬양하는 것이다. 여기서는 이미 잘 알려진 서예가의 일화는 되풀이하지 않고, 장고(張固)[15]가 저술한 『幽閑鼓吹』중의 한 구절 묘문(妙文)을 인용해 보고자 한다;

> "장장사(張長史)[9] 석갈(釋褐)[10]이 소주(蘇州)의 상숙위(常熟尉)가 되어 열흘이 지났을 때 한 노인이 판결하고 갔다. 수일이 지나지 않아 다시 찾아오니 노여워하며 꾸짖어 말하기를 '감히 쓸데없는 일로 여러 번 공문을 어지럽게 하는 것입니까!' 하니 노인 왈, '제가 실상은 논사를 하려는 것이 아니라, 소공(少公)의 필적이 하도 기묘하여 협사(篋笥)의 보배로 삼으려 한 것입니다.' 하니 장장사는 이를 기이하게 여겨 어찌 글씨를 사랑하게 되었는가 하고 물었다. 답하기를, '선친께서 책을 사랑하여 저술한 것이 있습니다.' 하니 장장사가 이를 보고, '참으로 천하에 잘 쓴 글씨로다!'라고 감탄하였다. 이로부터 그는 필법의 묘(妙)를 갖추어 일세의 으뜸이 되었다고 한다."[11]

이 늙은이[老父]는 왜 감히 공문을 누차 어지럽히는[屢擾公門] 큰 죄를 뒤집어 쓰려는 것인가? 원래 취옹(醉翁)의 뜻은 술에 있지 않았다.[12] 그는 정말로 장대

8) 孫過庭 『書譜』, "夫自古之善書者 漢魏有鍾張之絶 晉末稱二王之妙 王羲之云 頃尋諸名書鍾張信 爲絶倫 其餘不足觀 可謂鍾張云沒而羲獻繼之"
9) 장장사(張長史): 장욱(張旭, 685~759)이 상숙현위(常熟縣尉)와 좌솔부(左率部: 경비담당 관청)의 장사(長史)를 지냈기에 나중에 장장사(張長史)라고 불렸다.
10) 석갈(釋褐): 평민의 옷을 벗고 비로소 관직에 부임하는 것을 말한다.
11) 張固 『幽閑鼓吹』, "張長史釋褐爲蘇州常熟尉 上後旬日 有老父過狀 判去 不數日復至 乃怒而責曰 敢以閑事屢擾公門 老父曰 某實非論事 但觀少公筆迹奇妙 貴爲篋笥之珍耳 長史異之 詰請其何得愛書 答曰 先父愛書 兼有著述 長史取視之曰 信天下工書者也 自是備得筆法之妙 冠於一時"

인(張大人)이 사건을 판결하여 논사(論事)해 주기를 바란 것도 아니고, 일부러 무리하게 소란을 피우려는 것도 아니며, 다만 판결문에 적힌 몇 개의 기묘한 필체를 다시 얻어 협사(篋笥)의 귀한 보물로 삼고자 했던 것이었다. 한 장의 종이에 이렇게 큰 매력이 있다면, 이는 왜일까? 한마디로 말하면 미(美)[13] 【圖1】 라고 할 수 있다.

篆書	隸書	草書	行書	楷書

圖1 《五體》'美'

그렇다면 장욱(張旭)은 왜 한때 명성을 날릴 수 있었을까? 그가 쓴 글씨는 당시 사람들에게 귀중품으로 여겨졌으나, 그는 여전히 겸허하게 글씨를 잘 쓰는 사람[工書者]에게 가르침을 구했고, 근면(勤勉)과 호학(好學)으로 끈기 있게 노력하여 마침내 당대의 명가가 될 수 있었다. 『幽閑鼓吹』의 이 구절 역시 예술미를 창조한 이의 노동(勞動)에 대한 찬사이다. 그는 감상자와 소장자가 추구하는 미(美)에 대한 수단을 따지지 않음[不計手段]을 생동적으로 썼을 뿐만 아니라, 한 서예가가 어떻게 끝없는 배움을 통해 더 높은 아름다움을 추구할 수 있었는지를

12) 구양수(歐陽修, 1007~1072)는 《醉翁亭記》에서 "취옹의 뜻은 술에 있지 않고 산수간에 있기 때문에 산수의 즐거움을 마음에서 얻고자 술에 기탁하는 것이다(醉翁之意不在酒 在乎山水之間也 山水之樂 得之心而寓之酒也)." 즉, 술을 마시는 목적은 술에 있는 것이 아니라 산수를 감상하기 위한 것으로서, 술기운을 빌려 아름다운 산수를 마음속으로 느끼면서 즐겁게 취한다는 말이다.

13) 「美」는 사람들의 아름다움을 불러일으킬 수 있는 객관적인 사물의 공통된 본질적 속성을 말한다. 미의 본질, 정의, 감각, 형태 및 미적 문제에 대한 인간의 인식, 판단, 응용의 과정이 곧 「美學」이다. 동양에서 「美」라는 단어는 허신(許愼)의 『說文解字』에 따르면 "양(羊)이 큰 것은 아름다운 것(羊大則美)"이라고 하였는데 이는 아름다움과 감성의 존재가 인간의 감성적 욕구를 충족시키고 즐기는 것과 직접적인 관련이 있음을 보여준다. 또 다른 견해는 "양의 탈을 쓴 사람이 아름답다(羊人爲美)"는 것이다. 원시 예술과 토템에서의 춤으로 볼 때, 사람이 양의 머리를 쓰고 춤을 추는 것이 곧 「美」의 기원이 되었기에, 「美」와 「舞」는 원래 동일선상에서 출발한 글자였음을 알 수 있다. 이것은 「美」가 원시적인 주술 의례 활동과 관련이 있으며 어떤 사회적 의미를 가지고 있음을 보여주는 것이다. 그렇다면 서예에서 말하는 「美」는 무엇인가? 황휴복(黃休復)은 『益州名畫錄』에서 「逸」, 「神」, 「妙」 「能」의 사격(四格)을 제시하였다. 이는 서화의 품격을 높은 것에서 낮은 순서대로 구분 지은 것이다. 하지만 서예술의 발전 과정으로 보면 처음에는 아직 서예술이라 말할 수 없는 오랜 세월이 있었고 글씨는 다만 기사의 부호로써 사용되었기에 미추(美醜)를 말할 수 없었고 오직 「能」으로써 글씨를 찬미할 따름이었다. 이후 문자의 서사 과정에서 어떻게 표현하였는지 알 수는 없지만, 사람들이 느끼고 좋아하는 효과가 발견되자 사람들은 이를 「妙」라고 칭찬했고, 다시 그 후에 어떤 글씨는 사람들에게 형상적 미감뿐만 아니라 생명성의 징조가 담겨있다는 것을 깨닫고 이를 「神」이라고 칭송했다. 그리고 나중에 글씨가 서예술로 발현되었을 때, 사람의 인품에 빗대어 「逸品」이라고 부르게 된 것이다. 즉 서예의 미는 점획으로부터 비롯되어, 개성이 풍부한 결자(結字)로 이어지며, 전편 속에 신운(神韻)과 의경(意境)을 표현함에 있다. 미의 전달은 객관적으로 존재함으로 자기 스스로가 아닌 타인의 공감을 불러일으키고 감동을 줄 때[美不自美 因人而彰] 발현되는 것이다.

생생하게 기록하였다. 오늘날, 장욱(張旭)의 작품은 매우 귀중한 유물이 되었다.

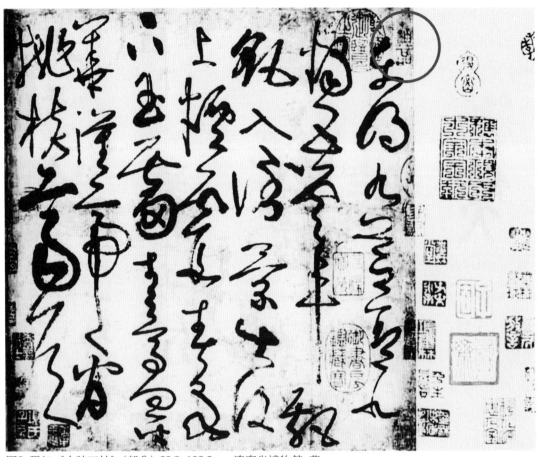

圖2 張旭《古詩四帖》(部分) 28.8x192.3cm 遼寧省博物館 藏

그의 글씨《古詩四帖》14) 【圖2】 상단에 찍힌 인장을 보면, 감식가와 수장가에 의해 예로부터 '祕玩', '珍賞', '神品', '寶物' 등으로 불렸는데…,15) 이것은 단지 이 작품이 협사의 보배로만 삼을만한 것이 아니라는 점을 말해준다. 다시 한번 그의 작품을 보면 필력이 웅강호방(雄强豪放)하고 용과 뱀이 꿈틀대는듯한 생동감이 있으며, 천둥과 번개가 쉴 겨를 없이 치고, 나는 듯 생동감 넘치는 아름다움을 표현하고 있다. 그의 예술 창작에 대해 한유(韓愈)16)는

14) 《古詩四帖》은 서자의 낙관(落款)이 찍혀 있지 않아서 북송 때 사령운(謝靈運)의 필치로 여겨져 궁정에 소장되어 《宣和書譜》에 수록되었다. 그 후 명나라의 저명한 학자이자 수집가인 항원변(項元汴), 풍방(丰坊), 동기창(董其昌) 등은 이 작품을 감정하여 '사령운의 진적(眞蹟)'이 아니라고 하였다. 전체 필획은 가냘프면서도 부활(浮猾)한 필치가 없고, 자형에는 기복(起伏)이 질탕(跌宕)하고 동정(動靜)이 교차하며 화면 가득 운연(雲煙)이 감도는 것과 같아서 초서의 절정이라 말할 수 있다. 이지민(李志敏)은 말하기를 "《古詩四帖》은 조금도 다투지 않으면서, 한 필도 양보하지 않음이 없으며, 서로 호응하여, 혼연천성하였다(古詩四帖 無一筆不爭 無一筆不讓 有呼有應 渾然天成)."라고 평가하였다.

15) 오동(吳仝)은 《項元汴之鑒藏印研究》에서 "「神品」 인장은 항원변(項元汴)의 감장인(鑒藏印)으로 왕희지(王羲之)의 《平安帖》, 왕헌지(王獻之)의 《中秋帖》, 구양순(歐陽詢)의 《仲尼夢奠帖卷》 등 65건의 보물에 찍혀 있다."고 하였다.

「送高閑上人序」16)에서 "장욱의 글씨는 변화 유동함이 귀신과 같아서 시작과 끝을 헤아릴 수 없으니 종신토록 후세에 이름을 떨쳤다(旭之書變動猶鬼神 不可端倪 以此終其身而名後世)."고 말하며 장욱(張旭)의 예술미에 대해 높은 평가를 하였다.

　중국 역사에서 서예의 위상은 여타 예술에 비하여 줄곧 매우 높았다. 이른바 '書畫同源'17)【圖3】이라는 통념으로 보아도 예로부터 서화와 견주어 왔을 뿐만 아니라, 글씨는 항상 그림 앞에 놓여 있었다. 이 미학적 관점 역시 뿌리가 깊고 유구하다. 이로 미루어 보건대 그만큼 중국 서예는 유구한 역사와 폭넓은 존경과 사랑을 받는 전통 예술임을 알 수 있다. 그러나 서양의 미학 사상이 중국에 전해

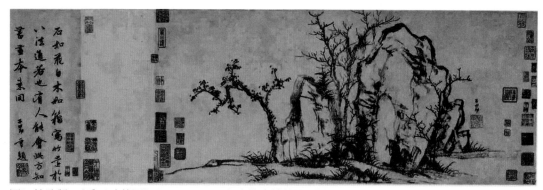

圖3 趙孟頫 《秀石疏林圖》27.5x62.8cm 北京故宮博物院 藏

16) 韓愈「送高閑上人序」, "…옛날에 張旭은 草書에 뛰어나서 다른 기예는 익히지 않았다. 희노(喜怒)와 군궁(窘窮), 우비(憂悲)와 유일(愉佚), 원한(怨恨)과 사모(思慕), 감취(酣醉)와 무료(無聊)를 평정하지 못해 마음이 동요하면 반드시 그것을 초서(草書)에 드러냈다. 사물을 관찰함에도 산과 물, 벼랑과 골짜기, 새와 짐승, 벌레와 물고기, 초목의 꽃과 열매, 해와 달과 별들, 바람과 비, 물과 불, 우레와 벼락, 가무(歌舞)와 전투(戰鬪) 등 천지 만물의 변화로 기뻐할 만한 것과 놀랄 만한 것들을 보면 그것을 모두 초서에 담았다. 그러므로 張旭의 초서는 변동하는 것이 귀신과 같아서 헤아릴 수가 없었다. 그는 몸을 마치도록 이렇게 하여 후세에 이름을 남겼다(往時張旭善草書 不治他技 喜怒窘窮憂悲愉佚怨恨 思慕酣醉無聊不平 有動於心 必於草書焉發之 觀於物 見山水崖谷 鳥獸蟲魚 草木之花實 日月列星 風雨水火 雷霆霹靂 歌舞戰鬥 天地事物之變 可喜可愕 一寓於書 故旭之書 變動猶鬼神 不可端倪 以此終其身而名後世…)."

17) 서화동원(書畫同源): 한자의 기원이 도화(圖畫)에 있음을 가리킨다. 예부터 동양의 서예와 그림은 붓과 먹을 사용하고 장법 등 여러 방면에 공통점이 있어 서로 거울로 삼아왔다. 이는 다른 말로 「書畫相通」,「書畫同理」라고도 한다. 청대 주이정(朱履貞)은『書學捷要』에서 "글씨는 그림에서 비롯되었다. 상형의 글씨는 글씨가 곧 그림이었다. 주문이 변화어 고문이 되었고, 이사와 정막은 이로 인하였으며, 해서와 진서·초서·행서의 변화로 글씨가 그림에서 분리되었다. 곤충·초목·산수·인물·예복에 놓은 수와 무늬를 그린 것 등은 채색하고 장식하니 그림이 글씨와 다르게 되었다. 후인들은 마침내 '畫'자를 두 소리로 구분하여 '자화'(字畫)의 '畫'를 입성으로 삼고, 회화의 '畫'를 거성으로 삼으니, 서화는 근원이 같으나 뜻을 잃음이 심하였다(書肇于畫 象形之書 書卽畫也 籀變古文 斯邈因之 楷眞草行之變 書離于畫也 昆蟲草木山水人物黼黻藻繪 傅彩飾色 畫異于書矣 後人遂以書字分二音 以字畫之畫爲入聲 繪畫之畫爲去聲 書畫同源 失指甚矣)."고 하였고, 호소석(胡小石)은『書藝略論』에서 "넓은 의미로 말하면, 옛날의 법칙은 서화가 근원을 같이하여 하나의 화면으로 하나의 사실을 기록하였으니, 이는 실제로 마땅히 최초의 기록 방식이었고, 또한 곧 최초의 원시 문자였다(惟自廣義言 則古則書畫同源 以一畫面記一事 此實當爲最早之記錄方式 亦卽最早之原始文字也)."고 견해를 밝히기도 하였다.

진 후,18) 이 전통적인 관점이 조금은 흔들려 서예에 예술의 월계관(月桂冠)을 씌울 수 없다는 의구심을 품은 적이 있다는 사실을 여러분은 알고 있는가? 1932년, 주광잠(朱光潛)17)은 『談美·第三章』「그대가 물고기가 아니거늘 어찌 물고기의 즐거움을 안단 말인가?-우주적 인정화(子非魚安知魚之樂-宇宙的人情化)」19)라는 글에서 이 사실을 지적하고 미학적 관점에서 서예의 예술적 지위를 유지하고자 하였다. 그는 글에 쓰기를;

> "서예는 중국에서 자성(自成)한 예술로 그림과 동등한 지위를 가지고 있다. 그런데 최근에는 서예가 예술에 포함될 수 있을까 하는 의문이 제기되었다. 이런 사람들은 아마도 서양 예술사에서 좀처럼 자리를 내주지 않는 서예를 보고 중국인들이 서예를 중요하게 여기는 것이 조금은 이상하다고 느꼈을 것이다. 사실 서예가 예술의 반열에 오르는 것은 의심할 여지가 없다. 그것은 내면의 성격과 정취를 표현할 수 있기 때문이다. 안노공(顔魯公)의 글씨는 안노공(顔魯公)과 같고, 조맹부(趙孟頫)의 글씨는 조맹부(趙孟頫)와 같다. 그래서 글씨도 서정적20)이라고 할 수 있는데 서정적일 뿐 아니라 정서를 불러일으키는 이정작용(移情作用)을 한다."21)

18) 독립적인 학문으로서의 미학(美學)은 서양에서 전파되었다. 기존의 중국 미학사 저서는 일반적으로 왕국유(王國維, 1877~1927)로부터 미학('美學'은 일본에서 유래한 말이다. 이는 18세기 유럽에서 바움가르텐이 만든 독일어 단어, 'Ästhetica'를 번역한 말)이라는 어휘와 개념을 최초로 도입하고 서양 미학 사상을 최초로 소개했을 뿐만 아니라, 이를 바탕으로 자신의 미학에 대한 초보적인 견해를 제시하고, 서양 미학 지식을 수단으로 중국 문예 작품을 창조적으로 연구 비평하여 모범을 세웠기 때문에 그를 중국 근대 미학의 최초의 개척자로 인정한다. 섭진빈(聶振斌) 『中國近代美學思想史』, 중국사회과학출판사, 1991, p.55. 참조.

19) 장자(莊子)가 혜자(惠子)와 더불어 호수(濠水) 둑 위를 거닐고 있었다. 莊子가 말하였다. "피라미가 나와 유유히 헤엄치고 있군. 물고기는 즐거울 거야." 惠子가 말하였다. "자네는 물고기가 아닌데 어떻게 물고기가 즐거운 것을 아는가?" 莊子가 말하였다. "자네는 내가 아닌데 어떻게 내가 물고기의 즐거움을 알지 못하는 것을 아는가?" 惠子가 말하였다. "나는 자네가 아니라서 본시 자네를 알지 못하네. 자네도 본시 물고기가 아니니 자네가 물고기의 즐거움을 알지 못한다는 것은 틀림없는 일이야." 莊子가 말하였다. "얘기를 다시 근본으로 되돌려 보세. 자네는 내가 어떻게 물고기의 즐거움을 아는가 하고 물었던 것은, 이미 내가 물고기의 즐거움을 알고 있음을 알았기 때문이네. 그래서 나에게 그런 질문을 한 것인데, 나는 濠水에서 이미 그들의 즐거움을 알고 있었던 것이지(莊子與惠子遊於濠梁之上 莊子曰 儵魚出遊從容 是魚之樂也 惠子曰 子非魚 安知魚之樂 莊子曰 子非我 安知我不知魚之樂 惠子曰 我非子 固不知子矣 子固非魚也 子之不知魚之樂 全矣 莊子曰 請循其本 子曰 汝安知魚樂'云者 既已知吾知之而問我 我知之濠上也)." 『莊子·秋水』

20) 서정(抒情): 생각을 표현하고 감정을 드러내는 것이다. 형식화된 말의 조직을 이용하여 개인의 심정을 상징적으로 표현하는 문학 활동의 부류를 말하며, 서사(叙事)와는 상반되며 주관성, 개성성, 시적 특징을 가지고 있다. 서정 방식의 구체적인 구분은 차경서정법(借景抒情法), 촉경생정법(觸景生情法), 영물우정법(咏物寓情法), 영물언지법(咏物言志法), 직서흉억법(直抒胸臆法), 융정우사법(融情于事法), 융정우리법(融情于理法) 등으로 나눌 수 있다. 서정은 특수한 문학적 반영 방식으로 주로 사회생활의 정신적 측면을 반영하고 의식에서 현실의 미적 변형을 통해 마음의 자유를 얻는다. 서정은 개성과 사회성의 변증법적 통일이며, 감정 방출과 감정 구조, 미적 창조의 변증법적 통일이기도 하다.

21) 朱光潛,「子非魚安知魚之樂-宇宙的人情化」, "書法在中國向來自成藝術 和圖畫有同等的身分 近來才有人懷疑它是否可以列於藝術 這些人大概是看到西方藝術史中向來不留位置給書法 所以覺得中國人看重書法有些離奇 其實書法可列於藝術,是無可置疑的 它可以表現性格和情趣 顔魯公的字就像

서예에서 橫·直·鉤·點 등의 필획은 원래 먹을 도포(塗布)한 흔적이다. 이것들은 고인아사(高人雅士)가 아닌 이상 본디 '骨力', '姿態', '神韻', '氣魄' 등이 있을리 없다. 하지만 명가가 쓴 글씨에서 우리는 그러한 것들을 많이 느끼게 된다. 예컨대 유공권(柳公權)의 글씨를 보고 힘차다[勁拔]고 말하거나, 조맹부(趙孟頫)[18]의 글씨를 보고 수려하다[秀媚]고 말하는 것은 모두가 먹칠한 흔적에서 '生氣'와 '性格'이 있는 생명적인 것으로 보는 것이며, 이는 글자가 마음속에서 일으키는 형상을 글자의 본체로 옮겨왔음을 말하는 것이다.

> "'移情作用'은 왕왕 무의식적으로 따라 하기 마련이다, 우리가 안노공(顔魯公)의 글씨를 볼 때면 높은 봉우리를 보는 듯 자신도 모르게 어깨를 으쓱하여 눈썹을 모으고 온몸의 근육들이 긴장되어 그의 엄숙함을 흉내 내며, 조맹부(趙孟頫)의 글씨를 볼 때면 바람에 출렁이는 버들가지를 보는 듯 자신도 모르게 턱을 들고 허리를 흔들면서, 온몸의 근육들이 느슨해져 그의 빼어남을 흉내 내게 된다."[22]

이른바 이정작용(移情作用)[23]이란 복잡한 미학적 문제로 여기서는 논하지 않지

顔魯公 趙孟頫的字就像趙孟頫 所以字也可以說是抒情的 不但是抒情的,而且是可以引起移情作用的"

22) 朱光潛, 『藝術雜談』, 安徽人民出版社, 1981, p.5~p.11. "移情作用往往帶有無意的模仿 我在看顔魯公的字時 彷彿對着巍峨的高峰 不知不覺地聳肩聚眉 全身的筋肉都緊張起來 模仿它的嚴肅 我在看趙孟頫的字時 彷彿對着臨風蕩漾的柳條 不知不覺地展頤擺腰 全身的筋肉都鬆懈起來 模仿它的秀媚"

23) 이정작용(移情作用)에 관한 「移情說」은 서양 미학의 대표적인 미론 가운데 하나이다. 19세기 후반부터 20세기 초까지 서양의 많은 미학자와 심리학자들은 감정이입 이론에 집중하기 시작하여 감정이입 이론의 발전에 탁월한 공헌을 했다. 로버트 피셔(羅伯特·費希爾)는 『視覺的形式感』이라는 글에서 「移情」이라는 개념을 처음 제시했고, 독일 미학자 립스(立普斯)는 이를 보완했다. 그는 『空間美學』과 『情移、內模仿与身體感覺』에서 「이정설」에 대한 요점을 설명했는데, 그가 보기에 「移情」은 주체가 독특한 방식으로 외부 객체에 생명을 불어넣는 활동이다. 즉, 주체가 미적 태도로 대상을 관조할 때, 자신이 처한 동정작용(同情作用)으로 인해 주체의 감정을 객체로 이동하여 무생(無生)에서 유생(有生)으로, 무정(無情)에서 유정(有情)한 것으로 변화시키고, 나아가 이 감정을 대상에 속하는 것으로 간주하여 감상함으로써 미적 쾌감을 얻는 것이라고 하였다. 중국의 경우, 장자와 혜자가 호량(濠梁)에서 노니는 『莊子·秋水』편의 이야기가 대표적이다. 장자는 "물고기가 여유롭게 노니는 것은 물고기의 즐거움이다"라고 말했다. 혜자가 말하기를, "그대가 물고기가 아닌데 어찌 물고기의 즐거움을 아느냐?"고 하였다. 장자가 가로되 "자네가 내가 아닌 것을 어찌 알겠느냐?" 따라서 이 이치는 모든 사람과 사물에 널리 보급될 수 있으며, 자신의 경험으로 추측하지 않으면 사람과 사물의 감정을 이해할 수 없으며 이러한 추측은 때때로 오류를 생성하기도 한다. 정신을 집중하여 관찰할 때에만 우리의 마음속에는 관찰하는 대상을 제외하고, 다른 모든 것이 없게 되고 자신도 모르는 사이에 「物我兩忘」으로부터 「物我同一」의 경지에 이르게 된다. 이런 물아동일(物我同一)의 현상이 바로 「移情作用」인 것이다. 예를 들어 자연을 감상할 때, 대지의 산과 강, 풍운, 별들은 원래 무생(無生)의 물질적 존재이지만, 우리는 종종 그들이 감정, 생명, 움직임을 가지고 있다고 느낀다. 이것은 모두 나의 감정이 그로 이동한 결과이다. 정신을 집중하는 동안 나의 정취와 사물의 정취가 오고 간다. 때때로 사물의 정취는 나의 정취에 따라 달라지기도 하는데 자신이 기뻐할 때, 대지의 산천은 모두 눈썹을 치키며 웃는 듯하다. 때로는 내 취향도 물건의 자태에 따라 달라지는데, 예를 들어 높은 산과 바다에 대한 경외심이 생기고, 마음이 혼탁할 때는 수죽청천(修竹淸泉)에 씻겨진다. 사물과 나의 교감, 인간의 생명과 우주의 생명이 서로 갈마드는 것은 모두 정을 옮기는 작용[移情作用]인 것이다.

만, 위의 인용문은 적어도 서예가 진정한 예술이라는 것을 구체적으로 설명하고 있다. 왜냐하면;

1. 서로 다른 서가의 작품은 서로 다른 풍격(風格)의 아름다움을 나타낼 수 있다. 예를 들어, 안진경(顔眞卿)과 조맹부(趙孟頫)의 다른 풍격은 중국 고전 미학의 전통적인 개념으로 말하면, 안노공(顔魯公)의 글씨는 남성적이고 강인한 아름다움[陽剛之美]을 얻었고, 조문민(趙文敏)의 글씨는 여성적이고 유연한 아름다움[陰柔之美]을 얻었다.24) 왕희지(王羲之)19)는 『書論』에서 서예 양식의 다양화를 언급하면서 "장사가 검을 찬 모습과 같거나, 부녀자의 섬세하고 아름다운 모습과 같다(或如壯士佩劍 或如婦女纖麗)."고 말했다. 안진경(顔眞卿)이 쓴 《東方朔畵

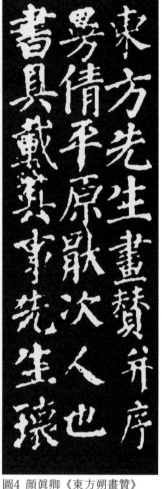

圖5 趙孟頫《洛神賦》　　圖4 顔眞卿《東方朔畵贊》

贊》25)【圖4】은 웅장하고 강건하여 마치 위무장엄(威武莊嚴)한 장사처럼, "힘으로 산을 뽑는구나! 기운이 세상을 덮네(力拔山兮氣蓋世)."26)하였고, 조맹부(趙孟頫)가 쓴 《洛神賦》【圖5】는 우아하고 부드러워 마치 완곡다자(婉曲多姿)한 미녀와 같은데, 조식(曹植)20)이 『洛神賦』에 쓴 것처럼 '유연한 작태와 미려한 언어[柔情綽態 媚於語言].', '장미꽃처럼 농염한 자태[瑰姿艶逸].'27), '우아하고 아름다운

24) 사공도(司空圖) 《二十四詩品》 중에는 '陰柔'와 '陽剛'의 특징을 묘사한 예가 적지 않다. 예를 들어, 섬세하고 우아한 풍격은 '음유의 미'에 가깝고 웅혼하고 강건하며 호방한 풍격은 '양강의 미'에 가깝다. 음유미(陰柔美)는 첫째, 고요함이나 정태에 치우쳐 있고, 둘째, 부드럽고 완곡하며, 구성이 작고, 양강미(陽剛美)는 첫째, 역동성과 장력이 풍부하고, 고요함과 반대로 급격한 변화를 나타내고, 둘째는 거칠고 힘차며, 충격력이 있으며, 이미지는 대부분 넓고 넓어 끝이 없다.

25) 《東方朔畵像贊》은 왕희지(王羲之)의 작은 해서(楷書)와 안진경(顔眞卿)의 큰 해서로 전해진다. 안진경이 쓴 비액(碑額) 전서는 《漢太中大夫東方先生畵贊幷序》로 당 천보(天寶) 13년(754) 12월 덕주(德州)에 세워졌으며 당시 안진경의 나이 46세였다. 비양은 12행, 비음은 17행이다.

26) 이는 진대(秦代) 항우(項羽, BC232~BC202)의 《垓下歌》에서 적구(摘句)한 것이다.

27) 괴자염일(瑰姿艶逸): 장미꽃처럼 예쁘고 산뜻하며 하늘하늘한 느낌을 주는 「洛神」의 아름다움

용모[華容婀娜].’28)등으로 표현된다. 서양 미학의 개념으로 말하면, 안씨(顔氏)의 작품은 각각 숭고(崇高)와 수미(秀婉)라는 두 미학적 범주에 속하며,29) 사람들에게 장미(壯美) 혹은 우미(優美)의 느낌을 준다.30)

2. 서로 다른 예술 풍격은 서예가 그 사람과 은연중에 뚜렷하거나 멀거나 가까운 관계를 가지고 있기에, 이른바 안노공의 글씨는 안노공과 같다[顔魯公的字 就

을 묘사한 말.

28) 조식의 『洛神賦』에 ‘華容婀娜’는 ‘하늘하늘 간들거리는 모습’이라 하였다.

29) 서양 문학의 미적 범주에는 숭고미(崇高美), 우아미(優雅美), 비장미(悲壯美), 골계미(滑稽美)가 있다. 숭고미(崇高美)란 일상생활의 경지를 뛰어넘는 고결한 정신적 아름다움을 말한다. 사랑, 희생, 자비와 같은 종교적 가치, 유교의 지조나 절개와 같은 덕목들이 숭고미에 속한다. 우아미(優雅美)는 친근하지만, 기품이 있으며 현실이나 자연에 순응하는 아름다움이다. 주로 고전 시가에서 자연과 벗 삼아 살아가는 안빈낙도의 정서에서 발견할 수 있다. 과도하거나 부담스럽지 않은 절제적인 아름다움으로 표현되기도 한다. 비장미(悲壯美)는 자신의 이념과 가치를 실현하고자 하지만, 현실적 여건에 의해 좌절되거나, 실존의 위기 같은 극한의 상황에서 나타나는 아름다움이다. 주로 한(恨)의 정서로 형상화되는 미의식이다. 골계미(滑稽美)는 풍자나 해학을 통해 우스꽝스러운 상황을 연출할 때 나오는 아름다움이다. 풍자란 상대의 조롱이나 비판을 통한 희화화, 해학은 상대의 동정심을 통해 익살을 불러일으키는 것을 말한다.

30) 「優美」와 「壯美」는 서예 미학의 두 가지 다른 형태와 기본 유형이다. 중국 서예 미학사는 「優美」와 「壯美」가 어우러진 발전사이다. 고대부터 현재까지의 어느 역사 시대의 서예 작품이나 서예 명가의 서예 풍격, 형식, 내용은 모두 ‘우미’와 ‘장미’를 떠날 수 없었다. 화가 오관중(吳冠中)은 말하기를 “예술을 하는 사람은 문맹은 없지만 미맹은 있다. 미맹은 문맹보다 더 무섭다(搞藝術的人沒有文盲 但有美盲 美盲比文盲更可怕).”고 하였다. 예술은 미학과 불가분의 관계이며, 미맹은 성취한 예술가가 될 수 없다. 미학이란 무엇인가? 미학자 종백화(宗白華)는 “미학은 「미」를 연구하는 학문이고, 예술은 「미」를 창조하는 기술(美學是研究美的學問, 藝術是創造美的技能).”이라고 지적했다. 마찬가지로 「書藝美學」은 서예의 「美」를 연구하는 학문이고, 「書藝藝術」은 예술적 「美」를 창조하는 기술이다. 서예 미학은 중국 미학의 중요한 부분이며 그 내용은 상당히 풍부하고 깊지만, 기본 형태는 여전히 「優美」와 「壯美」이다. 종백화는 또 “내가 보기에 미학은 일종의 감상이다. 미학은 한편으로는 창조, 다른 한편으로는 감상이다. 창조와 감상은 통한다(在我看來 美學就是一種欣賞 美學一方面講創造 一方面講欣賞 創造和欣賞是相通的).”고 말했다. 서예의 미학이 그렇다. 서예가는 이 두 가지 방면의 이념, 수양, 수완이 있어야 한다. 감상도 창조도 「優美」와 「壯美」를 피할 수 없다. 중국 전통 미학도 음유미(陰柔美)와 양강미(陽剛美)로 구분된다. 이것이 바로 「優美」와 「壯美」이다. 우미는 외수내미(外秀內美)의 풍취가 사람을 압도하고, 장미는 외강내창(外强內剙)의 강인한 매력이 사람을 압도한다. 우미(優美)는 준미(俊美)라고도 한다. 기본 특징은 부드러움[柔潤], 조화[和諧], 고요함[安靜], 우아함[文雅], 빼어남[秀逸], 유연자적(悠然自適), 삼춘양류(三春楊柳), 풍화설월(風花雪月), 행화춘우강남(杏花春雨江南)의 미로 사람들에게 편안하고 상쾌한 아름다움을 준다. ‘장미’는 웅장미(雄壯美), 숭고미(崇高美)라고도 한다. 기본 특징은 웅장[雄强], 광대[博大], 장관(壯觀), 강직[剛毅], 견고[堅實], 호매[豪邁], 격렬(激烈), 방박(磅礴), 응중(凝重), 심후(深厚),준마추풍새북(駿馬秋風塞北)의 미이다. 장미는 강한 예술적 감염력과 시각적 충격으로 사람을 위로하고, 분발하게 하고, 마음을 뒤흔드는 아름나움을 가시고 있나. 이 두 가시 미학 풍격이 있기에, 서예의 농산에 백화가 만발하고, 형형색색의 아름다운 풍경이 펼쳐지게 되었다. 이들 「優美」와 「壯美」는 모두 상대적인 것으로 절대적인 구분은 아니다. 순수하고 아름다운 서예 작품은 비교적 보기 드물며 종종 너 안에 내가 있고, 내 안에 너가 있는 것이다(你中有我 我中有你). 즉, 우미 속에 장미가 있고, 장미 속에 우미가 있으며, 각각 쏠리거나 흡수되기도 한다. 서화가 왕학설(王學說)이 “예술에는 「優美」와 「壯美」의 두 가지 종류가 있는데, 장미가 더 아름답다고 말할 수 없고, 우미가 더 아름답다고도 말할 수 없다. 나는 큰 글씨를 쓸 때면 넓고 웅장하고 듬직하게 쓰고, 작은 글씨를 쓸 때는 청초하고 연미하고 다양한 자태로 쓰는 것을 좋아한다(藝術有優美與壯美二種 無法說壯美是美的 優美是不美的 也無法說優美是美的 壯美是不美的 我寫大字則喜寬厚雄强而凝重 小字特喜淸秀妍媚而多姿).”고 말했다. 이것은 지극히 일리 있는 명언으로 훌륭한 서가는 둘 모두를 익혀야 하며 이 두 가지 능력이 있어야 서예 작품이 강하면서 부드러울 수 있으며 ‘양강’의 기세와 ‘음유’의 자태가 있어야 많은 이들의 사랑을 받을 수 있다.

像顔魯公].는 것이다. 이것은 서양 미학에서 예술 풍격은 인격[藝術風格就是人格: Artistic style is personality].31)이라는 견해와 일치하는 점이 없지 않으며, 중국의 전통 서론에도 글씨는 그 사람과 같다[書如其人].32) 【圖6】 는 말이 있다.

圖6 明太祖朱元璋所題《書如其人》 寧波天一閣博物館 藏

3. 서로 다른 예술 풍격의 작품은 감상자의 서로 다른 심미적 심리 활동을 불러일으킬 수 있고, 긴장하거나, 느슨해지거나, 심지어 어깨를 으쓱하고 눈썹을 모으거나, 허리를 펴거나, 등등의 심리 활동을 불러 일으킨다.

이 모든 것이 예술로서 갖춰야 할 품격(品格)33)이다. 또 위의 인용문은 서예가 중국[물론 일본의 '書道' 포함]에서 일찍부터 출현한, 서양에서는 볼 수 없었던, 민족적 특색을 살린 특수한 예술이라는 사실을 설명하고 있다.

서사의 실천은 우리에게 조국의 예원(藝苑)은 물론 세계의 예단(藝壇)에서도 서예가 당연히 부끄러움 없는 한자리를 차지해야 한다고 알려준다. 그것의 예술미와 그 매력은 의심할 여지가 없다. 그러나 이에 관한 미학적 탐구, 즉 서예가

31) 예술의 「인격 감정학」은 예술 속의 감정을 예술가의 인격과 동일시하는 것이다. 베렌센(貝倫森, 1865~1959)은 이를 '예술적 인격'(artistic personality)이라고 부른다(藝術人格鑒定學 將藝術中的情感等同于藝術家的个性 貝倫森称之爲藝術人格). Christopher Green, 'Into the Twentieth Century: Roger Fry's Project Seen from 2000', in Christopher Green, ed., Art Made Modern: Roger Fry's Vision of Art, pp.18~19.

32) 淸代의 유희재(劉熙載)는 『書槪』에서 "서예는 일종의 표상으로, 서자의 지향점, 그 학문, 그 재능을 표현한다. 한마디로 글씨는 그 사람과 같다는 얘기다. 현명한 사람의 글씨는 온화하고 순박하며, 준수한 사람의 글씨는 깊고 강직하며, 독립적인 사람의 글씨는 고송처럼 낙락하고, 총명한 사람의 글씨는 수려하며 출중하다(書法是一種表象 表現着書者的志向 其學問 其才華 總之就是書如其人賢良的人書法溫潤醇厚 俊朗的人書法深沉剛毅 獨行拔俗的人書法疏疏落落 聰慧的人書法淸秀出衆)."고 하였다.

33) 품격(品格)은 심리학적 성격이며, 인간의 현실 태도와 그에 상응하는 행동 방식에서 비교적 안정적이고 핵심적인 의미를 갖는 성격의 심리적 특성을 나타낸다. 예술품격(藝術品格)은 예술평론과 미학의 범주에 속하며 예술 작품의 품질(品質)과 품위(品位)를 말한다. 이는 예술 풍격(風格)과는 결을 달리하는데 예술 풍격은 特色, 特徵 및 流派의 관점에서 볼 수 있다.

도대체 왜 예술이 될 수 있는가? 그것의 미학적 특징은 무엇인가? 건축, 회화, 조각, 음악, 무용, 문학 등의 예술 문류와는 어떤 차이가 있는가? 그것의 독특한 예술 규율은 여타 문류(門類)와 어떤 유사점이 있는가? 아름다움의 오묘함은 또 어디에 있는가?…

이러한 문제를 검토하려면 불가피하게 예술의 분류를 다루어야만 한다.

동서고금의 미학 이론은 예술 분류 문제에 따라 다소 다른 관점에서 예술 분류 방법을 제안했다. 그러나 서예는 특수한 예술이기 때문에 서예를 예로 드는 경우는 드물다. 그러므로 먼저 대표적인 예술 분류법을 소개하고, 서예를 그 사이에 두어 분류에 동참할 수 있도록 할 필요가 있다;

1. 작품이 전개되는 형식에 따라 공간예술(空間藝術)34)과 시간예술(時間藝術)35)로 나눌 수 있다. 전자는 회화·조각·건축·공예미술, 후자는 음악·문학이다. 공간적 전개성과 시간의 연속성을 겸비한 시공간적 예술로는 무용·연극·영화를 들 수 있다. 의심할 여지 없이 서예(書藝)는 '空間藝術'이다.

2. 작품에 표현되는 형태에 따라 동적예술(動態藝術)36)과 정적예술(靜態藝術)37)로 나눌 수 있다. 전자는 음악·무용·연극·영화 등이고, 후자는 회화·조각·건축·공예미술 등이다. 의심할 여지 없이 서예는 '靜的藝術'이다. 서가가 붓을 휘둘렀을 때 그것은 움직이는 선(線)이고, 사람들이 감상할 때도 그 동적인 미를 알 수 있지만, 다만 종이에 고정되어 있어 정적인 형태를 보이는 것이다.

3. 작품의 미적 주체, 즉 「鑑賞者」에 대한 역할에 따라 회화·조각·건축·공예미술 등 '視覺藝術'38), 음악 등 '聽覺藝術', 문학 등 '想象力藝術'39)로 나눌 수 있

34) 공간예술(空間藝術, Raumkunst): 공간을 존재 방식으로 하는 예술이다. 그 종류로는 건축, 조각, 회화, 공예, 서예, 전각 등이 있다. 이 용어는 독일어 'Raumkunst'에서 유래했다.

35) 시간예술(時間藝術, Zeitkunst): 변화가 있고 심리적 감각에 리듬이 있는 것을 말한다. 물체가 움직이면 시간성을 갖게 되고, 한 사람, 한 사람이 아무것도 변하지 않고 그곳에 놓으면 모두 하나의 공간을 갖게 되고, 다른 것이 그와 관계를 맺으면 공간이 변화하여 커지거나 작아진다. 관계가 바뀌었을 때 시간이 나타난다. 그 종류로는 무용, 연극, 영화 등이 있다.

36) 동적예술(動的藝術, Kinetic art): 관객이 감지할 수 있는 움직임을 포함하거나 효과를 내기 위해 운동에 의존하는 모든 매체에서 파생된 예술도 다양한 중첩 기술과 풍격을 포함한다.

37) 정적예술(靜的藝術, Stillness art): 예술 작품이 물리화된 후 정지하고 굳어진 형태를 띠는 예술 부류를 말한다. 주로 회화, 조각, 건축, 실용 공예 및 기타 예술 범주를 포함한다. '정적예술'의 가장 큰 특징은 조형성, 정지성이다.

38) 시각예술(視覺藝術, Visual Art): 일정한 물질적, 재료적, 기술적 기법을 이용하여 사람들이 감상할 수 있는 예술 작품을 창작하는 것을 말하며, 넓은 의미에서 조각, 회화, 사진 등의 예술 범주는 모두 그 범주에 속한다. 그중 조각, 건축과 같은 3차원 입체 공간예술은 종종 조형예술(造形藝術)이라고도 부른다.

39) 상상력예술(想象力藝術, Imagination Art): 상상력은 이미 있는 이미지를 바탕으로 머릿속에서 새로운 이미지를 만들어 내는 능력이다. 모든 합리적인 상상력은 세계에 대한 올바른 인식에 기초한다. 한편 예술은 상상력의 날개에 있는 근육과 같다. 예술은 인간의 아름다움을 대변하는 정신력으로, 인간이 한없이 아름다운 세상을 향해 나아갈 수 있도록 정신적 뒷받침을 해준다.

다. 의심할 여지 없이 서예는 '視覺藝術'이다.

4. 작품에 포함된 예술의 종류에 따라 단일예술(單一藝術)과 종합예술(綜合藝術)[40]로 나눌 수 있다. 전자는 회화·조각·음악과 같이 모두 단일하다. 후자의 구성요소는 단일하지 않다. 예를 들어 건축은 종종 공예미술의 장식, 조각, 그림이 필요하고, 춤은 종종 음악과 무대 미술과 분리되지 않으며, 연극과 영화에 이르기까지 복합적인 구성요소는 더 많아지고 문학과도 분리되지 않는다. 서예는 '단일예술'이어야 하지만 그림에 제(題)를 붙이면 서화가 결합한 '종합예술'이 되고, 부채의 면에 써서 정교한 접선(摺扇) 위에 붙이면 서예와 공예미술이 결합된다. 그런 점에서 서예 예술의 세계 역시 넓다.

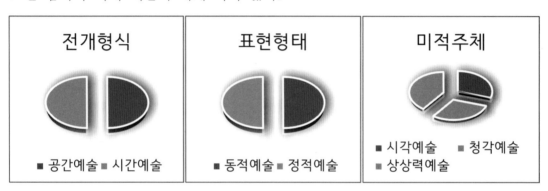

물론 어떤 예술 분류법도 상대적이어서 어느 정도 부족한 점이 있다. 그것들은 종종 모든 예술 범주를 매우 합리적으로 각각의 큰 범주로 나눌 수 없지만, 동시에 각종 예술 분류법을 결합하여 어떤 예술 각 방면의 특징을 귀납해내야만 이 예술의 미학적 특징, 즉 다른 각 예술과 구별되는 미적 특수성을 더욱 탐구할 수 있다.

위의 네 가지 분류법에서 우리는 초보적인 귀납을 할 수 있는데, 서예는 공간(空間)에 펼쳐지고, 정적(靜的)으로 표현되며, 시각(視覺)에 호소하는 '單一藝術'이다. 공간성(空間性), 정지성(靜止性), 가시성(可視性), 단일성(單一性) 등은 물론 서예의 미적 특징이라고도 할 수 있으나, 이는 본질적인 특징이 아닌 외적 특징일 뿐, 서예 창작과 서예 감상에서의 각종 이상하고 복잡한 현상을 설명하기에는

날개의 근육이 비상하는 힘을 주듯 예술은 상상력에 심미적 힘과 정신적 뒷받침을 준다.
40) 종합예술(綜合藝術, Comprehensive art): '복합예술'이라고도 하며 일반적으로 노래, 시, 음악, 건축, 회화와 조각, 연극, 문학, 공연, 무용 등 여러 예술 형식을 종합한 예술을 말한다. 그러나 일반적으로는 언어·조형·연기의 3대 예술 분야와 관련 기술을 종합한 연극·영화·드라마 등의 형식을 말한다. 유기적 통일은 종합예술의 가장 중요한 특징이다. 종합예술에서 각종 단일예술의 지위는 대등하지 않고, 종종 주종관계가 형성된다. 비록 문학 각본은 작품의 근간이지만, 관객이 감상하는 주요 대상은 역시 배우의 연기이며, 감독의 심미적 이미지는 화면을 통해서만 전달될 수 있기에 영화는 연기를 핵심으로 하는 종합예술이다.

거리가 있다. 이를 위해 심도 있는 논의가 이루어지려면 다음과 같은 예술 분류법들이 더 결합되어야 할 것이다;

5. 작품의 다양한 물질적 수단 즉, 예술적 매체(媒體)에 따른 분류.

6. 작품에 의한 인간관계, 용도에 따른 분류['실용예술'과 '비실용예술'로 구분]

7. 작품이 현실을 반영하는 다양한 예술 방식에 따른 분류.

이하, 우리는 이 세 가지 분류법을 결합하여 토론할 것이다.

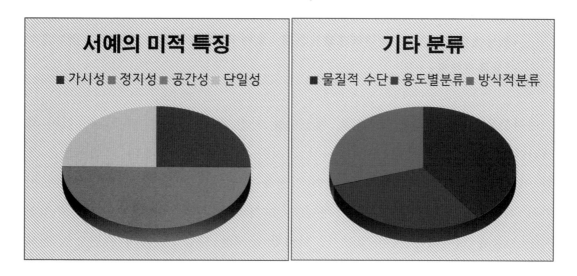

Ⅱ. 書藝術의 본질미(本質美)

"옛날에는 서계(書契)를 만들어 결승(結繩)【圖7】을 대신하였다. 처음에 정(情)의 표현을 빌어오다가 점차 미(美)를 다투게 되었다(古者造書契代結繩 初假達情 浸乎競美)."-竇臮21)『述書賦上·序』-41)

"고금의 그러한 까닭을 조화시킬 마음을 품고, 깊고 호방함 속에 정을 붙이며 새와 물고기 동물과 식물, 계곡과 산악의 기이함에서 물상을 흉내 내었다(馳思造化古今之故 寓情深郁豪放之間 象物于飛潛動植流峙之奇)." -康有爲22)『廣藝舟雙楫』-42)

여러분은 아래와 같은 문제, 즉 예술미를 가진 서예 작품을 만든다는 것이 왜 세간에 물음을 필요로 하는지, 역사상 그것은 어떻게 태어났으며 서예가들은 또한 어떻게 창조해 나아갔는지, 그것이 사람들에게 미치는 영향은 단지 긴장과 이완의 심리작용을 일으키는 것은 아닌지, 그것의 사회적 역할은 도대체 무엇인지…… 등을 생각해본 적이 있는가? 이러한 문제를 다음 두 가지 측면으로 이해해 보고자 한다.

1. 실용(實用)과 미(美)

어떤 종류의 예술 창조도 그것을 표현하기 위한 특정한 물질적 수단과 떼려야 뗄 수 없다. 이에 따라 건축과 조각은 형체(形體)와 떼려야 뗄 수 없는 예술(물론 선·색채의 도움도 필요함)이기에 '形體藝術'이라 말할 수 있고, 회화는 색채(色

41) 『述書賦』는 당대 두기(竇臮)의 서예 이론으로 대력(大歷) 4년(769)에 저술되었으며, 두몽(竇蒙)이 대력(大歷) 10년 주석을 달았다(일설에는 두기가 스스로 주석을 달고, 두몽은 교정을 했다고도 함).그 내용은 역대 서가와 그 서품을 요약한 것으로, 상편에서는 상고부터 남북조까지를 서술하고 하편에서는 당나라 고조, 태종, 무후(武后) 이하 심지어 그의 형과 유진(劉秦)의 여동생까지 언급하고 있다. 하지만 작품의 형식적 제약으로 인하여 논술의 활용에 영향을 미쳤고, 또 말이 너무 간략하여 그 요지를 이해하는 데 어려움이 있다는 단점을 피할 수 없으나 사전적이고 우아한 문장은 문학 논술에서 매우 긍정적으로 평가되고 있다.

42) 『廣藝舟雙楫』은 강유위(康有爲)가 포세신(包世臣, 1775~1855)의 『藝舟雙楫』을 확장 부연한 저술이다. 전서 6권 26장에 서목(書目) 1편이다. 각 장 간의 연계를 대략적으로 말하면 권1과 권2는 서체의 원류를 말하였고, 권3과 권4는 비품(碑品)을 평론하고, 권5와 권6은 필묵의 기교, 서학의 경험 및 각종 서체를 서사하는데 필요한 것들을 기록하여 전체의 범주가 매우 넓다. 하지만 비학(碑學)을 지나치게 옹호(擁護)하고 첩학(帖學)을 폄하(貶下)하였기에 논술이 한쪽으로 치우친 단점 또한 무시할 수 없다.

彩)와 선조(線條)가 떼려야 뗄 수 없는 예술이기에 '色彩線條藝術'이라 말할 수 있으며, 음악은 소리[聲音][43]와 떼려야 뗄 수 없는 예술이기에 '聲音藝術'이라고 할 수 있고, 문학은 언어(語言)[44]와 떼려야 뗄 수 없기에 '言語藝術'이라고 할 수 있다. 서예는 회화와 마찬가지로 선조(線條)의 표현을 벗어날 수 없다. 다만 그것과 회화의 다른 점에 있어서, 후자는 선(線)을 통해 물상을 그리는 것이고, 전자는 선을 통해 문자를 쓰거나 그림의 바탕을 지닌 선조의 미감에 힘입어 글씨를 쓴다는 점에서 서예는 문자(文字)를 서사하는 예술이고, 글자가 이루는 선은 서예의 창조를 위한 특정한 물질적 수단이나 예술적 매개가 된다는 점이다. 역사와 현실은 서예술의 미적 특징을 탐구하는 데 있어 문자를 떠나서는 안 되며, 오랜 역사 발전 속에서 끊임없이 형성되어 온 각종 서체(書體)를 떠나서는 안 된다는 점을 알려준다. 고대에「書」는 문자(文字)와 서예(書藝)의 두 가지 의미를 겸비하였다.[45] 이는 서예의 미적 특징에 관한 탐구가 문자의 특징에 관한 탐구에서 출발해야 함을 시사하는 말이기도 하다.

圖7 結繩의 痕迹《甲骨》'數'

문자의 특징은 무엇인가? 손과정(孫過庭)은『書譜』에서 "서계(書契)[46]【圖8】가 만들어지고서 적절

43) 현대 중국어에서「聲音」은 '소리'를 의미한다. 즉 물체의 진동으로 인해 발생되는 파동(波動)이 만들어 내는 청각 효과이다. 하지만 우리는 소리를 한자로 표기할 때「音聲」이라고 하지「聲音」이라고 하지 않는다. 문자학에서「聲」은 석경(石磬)을 각퇴(角槌)로 쳐서 내는 소리로 짧고 둔하며 격동하는 소리를 의미하고,「音」은 구조화된 소리 기관을 통해서 나오는 세밀하고 매끄러우며 길고 부드러운 소리를 의미한다. 다만 우리는 음성을 목소리에만 쓰지만, 중국은 성음을 목소리는 물론이고 일반적인 소리에도 쓴다는 차이가 있다.

44)「言語」는 중국어로「語言」이라고 한다. 같은 한자권 안의 나라마다 의미는 유사하지만, 글자의 어느 쪽에 무게를 두느냐에 따라 어순이 서로 엇갈리는 경우가 많은데, '言語', '音聲', '牛和', '紹介', '菜蔬', '運命', '苦痛' 등 많은 어휘들이 그러하다.

45) 한대 양웅(揚雄)은『法言·問神』에서 "書는 마음의 그림이다(書 心畵也)."라고 말하였는데 여기서 '書'의 본의는 서면(書面) 언어인 문장을 의미한다. 곧 문장이 그 사람 마음속의 사상이나 감정을 형상적으로 반영해낸다는 뜻이다. 이후 서예 이론가들은 문장으로서의 '書'를 서예의 '書'로 바꾸어 서예와 인품과의 관계를 설명하는 재료로 사용하였다. 동한(東漢) 이전의 문헌에서 '書'가 '書藝'의 뜻으로 사용된 예는 찾아볼 수 없으며, 동한 말에 이르러 서사(書寫) 활동이 실용서사와 예술서사로 분화되면서 비로소 '書'가 '書藝'의 뜻으로 사용되기 시작하였다. 송명신,『中國書藝理論史』, 목가, 2011, p.12, 참고.

46)『易·繫辭下』에 "상고시대에는 결승(結繩)으로 다스렸고, 이후 성인이 서계(書契)로써 바꾸었다(上古結繩而治 後世聖人易之以書契)."고 하였다.『書序』에서는 "옛사람 복희씨(伏羲氏)가 천하의 왕이 되어 처음으로 팔괘를 그려 서계(書契)를 만들고, 결승의 정치를 대신하니 그로부터

하게 말을 기록할 수 있었다(書契之作 適以記言)."고 주장하였다.47) 문자는 언어(言語)를 기록하는 데 사용된다. 언어는 인간의 사회생활에서 매우 중요한 역할을 하며, 사람들은 이를 이용하여 생각을 교류하고 감정을 표현함으로써 서로를 이해하게 된다. 그것은 언어와 마찬가지로 인간 사회생활에서 중요한 교제 도구이다.

圖8《奧缶齋·殷契別鑒》, 文化藝術出版社 2012年1月 第1版

일반적으로 단일한 '視覺藝術'이나 '聽覺藝術'은 생각을 표현하는 데 큰 한계가 있다. 또 '建築藝術'은 상징성의 암시를 통해 몽롱한 의향을 드러낼 수 있을 뿐이며, 음악의 사상 내용도 종종 불명확하고 불확실하여, 사람들은 심지어 여러 방면에서 다른 이해를 하기도 한다. 회화(繪畫)에 있어서 구양수(歐陽修)23)는 『歐陽修集·鑒畫』48)에서 "소조담박(蕭條淡泊)과 같은 것은 그림으로 표현하기 어렵다. 하지만 그림을 그리는 이가 득의(得意)한 것을 감상자가 꼭 이해할 필요는 없다(蕭條淡泊 此難畫之意 畫者得之 鑒者未必識也)." 라고 썼다.49) 이러한 사상 때문에

문적이 생겨나게 되었다(古者 伏羲氏之王天下也 始畫八卦 造書契 以代結繩之政 由是文籍生焉)."고 하였다. 이러한 기록으로 미루어 보건대「結繩」에서「八卦」,「八卦」에서「書契」로 한자의 역사가 진행되었음을 인지할 수 있다.

47) 孫過庭『書譜』, "…지금이 옛것에 미치지 못하는 것은 옛것은 질박(質朴)하나 지금은 연미(妍媚)하기 때문이다. (글자가) 질박한 것은 시대에 따라 일어나고 연미한 것은 습속(習俗)으로 인하여 바뀌는 것이다. 비록 서계(書契)를 만들어 말을 기록하기에 적절하였으나 (풍속은) 순리(醇醨: 진한 술과 묽은 술)로 한결같이 변천하는 것이며, (서법도) 문질(文質: 외관과 실질)로 삼변(三變)하는 것이니, 연혁(沿革: 변천 과정)을 치무(馳騖: 노력함)하는 것은 사물의 당연한 이치이다…(…而今不逮古 古質而今妍 夫質以代興 妍因俗易 雖書契之作 適以記言 而淳醨一遷 質文三變 馳騖沿革 物理常然…)."

48) 歐陽修『歐陽修集·鑒畫』, "蕭條淡泊 此難畫之意 畫者得之 覽者未必識也 故飛走遲速意淺之物易見 而閒和嚴靜趣遠之心難形 若乃高下向背 遠近重復 此畫工之藝爾 非精鑒者之事也 不知此論爲是否 余非知畫者 强爲之說 但恐未必然也 然世謂好畫者 亦未必能知此也 此字不乃傷俗邪"

49) 구양수(歐陽修)는 『歐陽修集·鑒畫』에서 '蕭條淡泊 閒和嚴靜'의 흥취와 원대한 마음[趣遠之心]을 지적했는데, 이는 중국 산수화의 극치이자 구양수가 제창한 고문(古文)의 극치이다. '蕭條淡

- 20 -

회화 창작은 표현하기 어렵고, 창작자와 감상자 간의 교류도 쉽지 않다고 말한다. 따라서 회화는 때때로 제발(題跋)의 도움을 받아야 한다. 예를 들어 판교(板

圖9 趙鐵山(1877~1945)《篆書字課》(部分), "蕭條淡泊 此難畫之意…"

橋) 정섭(鄭燮)24)이 산동성(山東省) 유현(濰縣)에서 칠품현관(七品縣官)50)으로 재임할 때 한번은 밤에 관아(官衙)에 누었는데 창밖의 대나무 소리가 스산하고, 탄식하듯 울며 하소연하는 소리로 들려 마치 자신이 늘 아끼던 백성의 고통 소리로 연상되었다. 그의 이러한 특별한 느낌과 연상(聯想), 이러한 백성의 고통에 대한 관심[關心民瘼]을 그림으로 표현하기 어렵고, 특히 대나무 그림을 통해 이를 표현하기란 더욱 어렵다. 게다가 비록 화가가 이런 느낌, 연상, 사상을 우의적으로 그림 속 대나무의 형상에 침투시킬지라도, 보는 사람이 반드시 안다고 할 수는 없다[覽者未必識也]. 그래서 그는 이 청죽도(聽竹圖)에 시(詩) 한 수를 썼다;

泊'은 세정에 대한 관심을 숨긴 담담한 심리에 뿌리를 두고 있으며, 봉건 집권의 사회적 배경 속에서 '文人士大夫'라는 특정 문화 집단의 인문심리를 반영하고 있다. 특히 당대의 문인화가 제기된 후, 송·원·명·청의 문인화는 나날이 중국 회화의 활력소가 되었으며, 서사의 장점으로 인해 중국 전통의 회화는 중국 고대 사회 문화 정신의 구현이 되었다.

50) 7품현관(七品懸官): 고대의 현령(縣令)으로 지금의 현장(縣長)이나 현위서기(縣委書記)에 해당한다. 고대 관리는 9품 18급으로 나뉘었고 7품은 정7품과 종7품으로 나뉜다. 당시 현령은 낮은 관직에 속했고, 그들은 거의 관가에서 발언권이 없었다.

衙齋臥聽蕭蕭竹 관아에 누워 소소한 댓잎 소리 들으니

疑是民間疾苦聲 민간 백성의 고통소리인 듯 들리는구나.

些小吾曹州縣吏 보잘 것 없는 내 벼슬자리 생각해보니

一枝一葉總關情 한 가지 한 잎이 모두 옥관의 정이로다. 【圖10】

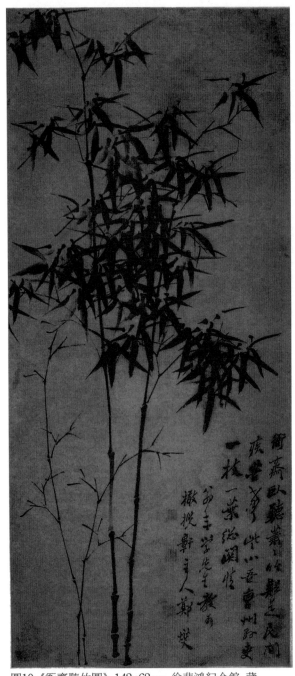

圖10 《衙齋聽竹圖》 142x62cm 徐悲鴻紀念館 藏

이 시는 바람 속 대나무와 민간의 고통, 그리고 정직한 관리의 모습을 통해 백성을 동정하는 깊은 감정이 명확하게 표현되었으며 시·서·화가 어우러져 완벽한 종합예술로 융합되었다. 이 역시 언어와 더불어 언어예술로서의 문학이 사상적 감정을 표현하는 데 있어 그 광대한 자유성(自由性), 고도의 명료성(明了性), 정밀한 정확성(正確性)을 가지고 있음을 말해준다. 생각이 자연의 삼라만상(森羅萬象: 무형적 바람, 유형적 대나무), 사회생활의 복잡한 현상(現象: 州縣의 관리, 민간의 고통), 마음속 깊은 곳의 미묘한 감정(感情: 민간 고통에 대한 關心)에 미쳐서 언어를 통해 뜻한 대로 표현되고, 문자 서사를 통해 뜻대로 기록되니 언어(言語)와 문자(文字)의 역할은 매우 크다고 할 수 있다.

문자 서사의 이러한 거의 만능적 실용성에 대하여 장회관(張懷瓘)[25]은 『書斷』[51]에서 다음과 같이 정

51) 『書斷』은 장회관(張懷瓘)의 여러 서예 이론서 중 후세에 가장 큰 영향을 미친 저술이다. 상, 중, 하 세 권으로 나뉘어 있으며, 상권은 다양한 서체의 특성과 발전의 기원을 기술하고, 중권과 하권은 '神', '妙', '能'의 3품으로 역대 서가의 전기를 나열하고 서예의 장단점을 평론하였다.

의하고 있다;

> "서(書)란 여(如)이다. 그 사상과 같다는 것이다. 서(抒)이다. 그 회포를 토로하는 것이다. 저(著)이다. 만물의 이름을 드러내는 것이다. 세상 만물의 이름을 세우고 뜻을 취하여 주는 것이다. 기(記)이다. 지난 일을 기록하고 미래를 아는 것이다. 여러 많은 추상적 무형과 주관하는 광범위한 구체적 유형의 어떠한 작은 것도 꿰뚫을 수 있고 어떠한 지난 일도 논할 수 있다. 진실로 일은 간단하나 응용의 범주는 넓다고 말할 수 있다."52)

'書'란 바로 '如'이다. 그 생각과 같다는 것이다. '舒'이다. 그 회포를 토로하는 것이다. '著'이다. 만물의 이름을 드러내는 것[著名萬物]이다. 세상 만물의 이름을 세우고 뜻을 취하여 주는 것이다. '記'이다. 지난 일을 기록하고 미래를 아는 것[記往知來]이다. 과거와 현재와 미래를 모두 서면의 기록으로 변화하여 이루는 것이다. 그것은 능히 서면의 형식을 거쳐 번거롭고 다양한 무형, 유형적 사물과 현상을 논술하고 규제할 수 있으니 작아도 이르지 않음이 없고 멀어도 가지 못할 바 없다는 것이다. 그 일은 간단하나 응용의 범주는 넓다[事簡而應博] 함은 응용은 지극히 광범위하지만, 서사는 또한 지극히 간편하다는 말이니 이는 문자의 특징을 익힐 수 있는 동시에 서법의 한 특징을 익히는 것이다. 건축, 조각, 회화, 음악, 무용 등의 예술과 비교하여 서법은 서사의 행위는 간단하나 응용의 범위는 넓은 특징이 매우 잘 드러나는 것으로 이 역시 서예가 지닌 실용성(實用性)의 특별함이 잘 드러나는 점이다.

당연히 '文字書寫'와 '書藝藝術' 사이에는 한계와 다름이 있다. 전자는 '실용적 수요'를 강조한 것이요, 후자는 인간의 '심미적 수요'를 만족시키는 것이다. 그런데 실용(實用)과 심미(審美)의 사이가 절연(截然)히 대립하는 것은 아니지만, 판단컨대 큰 격차가 있는 것 같다. 역사 발전의 관점으로 보건대 예술의 미는 모두 실용으로부터 점차 과도기와 발전을 거쳐왔다. 게오르기 플레하노프(Plekhanov, 普列漢諾夫)26)는 원시 예술의 장식품 등에 관한 연구로 깊이 있게 그 최초의 공리적 목적이 무엇인가를 지적하였다. 그는 인식하기를;

> "그것들은 원시 민족이 장식품으로 사용하기 위해 만든 물건으로, 최초에는 용

52) 張懷瓘, 『書斷·下』, 「文字論」, "書者 如也 舒也 著也 記也 著名萬物 記往知來 名言諸無 宰制群有 何幽不貫 何往不經 實可謂事簡而應博…"

도가 있는 것으로 여겨졌다. 어떤 이는 이러한 장식품의 소유자가 부락(部落)에 유익한 품질을 가지고 있음을 나타내는 표식이었으나 다만 후에 비로소 아름다움을 보이기 시작하였다. 그러므로 사용가치는 심미 가치에 우선하는 것이다."53)

전각예술(篆刻藝術)로 이야기하자면 노신(魯迅)27)도 일찍이 지적하였다;

"일찍이 예술의 유래는 치용(致用)에 있다고 들었다. 원시적인 시대에는 소박하게, 꾸밈없이 급사(給事)로써 만족하였으나 그 뒤 점차로 꾸미고 장식함을 드러내었다."54)

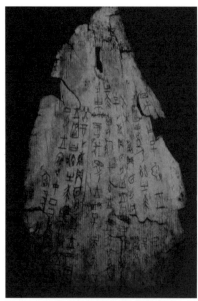

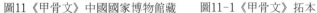

圖11《甲骨文》中國國家博物館藏 圖11-1《甲骨文》拓本

이러한 논의는 모두 서예 예술의 역사 발전 법칙에 부합한다. 갑골문(甲骨文)55) 【圖11】 의 경우 최초의 문자는 아니지만, 현재 볼 수 있는 최초의 문자로 치용(致用: 실용)에 치우쳐 있다. 가시적

53) 普列漢諾夫, 『沒有地址的信·藝術與社會生活』, p.145. "那些爲原始民族用來作裝飾品的東西 最初被認爲是有用的 或者是一種表明這些裝飾品的所有者擁有一些對於部落有益的品質的標記 只是後來才開始顯得美麗的 使用價値是先於審美價値的"

54) 『蛻龕印存序』 『魯迅全集』, 第七卷 p.279. "嘗聞藝術由來 在於致用 草昧之世 大樸不雕 以給事爲足 已而漸見藻飾"

55) 「甲骨文」은 「龜甲獸骨文字」의 약칭인데, 「契文」, 「卜辭」 「龜甲文字」, 「殷商文字」 등으로도 부른다. 은상(殷商) 왕조 때의 기록의 한 수단으로 사용된 갑골(甲骨), 수골(獸骨)을 이용하여 길흉(吉凶)을 점친 후 그 위에 「卜辭」 및 점(占)과 관련한 기사(記事)를 새겼다. 글자체는 사물의 형상을 본뜬 상형(象形)에 근접하며, 어떤 글자의 필획은 그림에 가까운 것도 있다. 갑골문은 청(淸) 광서(光緖) 25년(1899) 하남성(河南省) 안양현(安陽縣)의 소둔촌(小屯村)에서 처음 발견되었다. 이곳은 고대 은상(殷商) 왕조의 수도였던 곳으로, 고증에 의하면 갑골문은 기원전 1300여 년에서 기원전 1100여 년 사이에 통행된 자체이다. 필획은 「契刻」의 특징상 직선이 대부분이고 곡선은 비교적 적다. 필획의 필순도 고정적이지 않아서 왼쪽으로 향하기도 하고 오른쪽으로 향하기도 하여 일정한 법이 없다. 필획의 힘의 제어(制御)와 결구에서 소밀(疏密)의 안배는 산만하지만 비교적 엄정(嚴整)함을 볼 수 있다. 글자마다 결구와 전편(全篇)의 포국(布局)에 흥취가 있고 모습은 예스러워서 당시 글씨를 쓴 이들의 능숙한 기교와 도법(刀法)을 뚜렷이 나타내준다.

으로 문자는 갑골문으로부터 발전하여 이미 성숙해졌고, 서사(書寫)와 계각(契刻)의 기교에도 주의를 기울이기 시작하였기 때문에 대박(大樸: 소박함)에는 예술의 요소가, 사용가치 중에는 심미가치(審美價値)가 배태되어 있음을 알 수 있다. 여러분이 보기에 《甲骨文》 작품의 용필(用筆)은 네모난 방필(方筆)과 원필(圓筆)을 모두 갖추었으나 방(方)을 주(主)로 삼아 선조(線條)는 가늘면서 굳세고 힘차서 계각(契刻)된 힘의 정도를 알 수 있다. 결체(結體)는 좁고 길며 생동감이 넘치고, 간결한 몇 개의 획이 하나의 형상을 이루어 생취(生趣)마저 넘친다. 장법(章法)은 소소낙낙(疏疏落落)하여, 예를 들면 새벽 별이 드문드문 펼쳐진[晨星稀布] 모습이나 겹겹이 쌓여 있는 모습과 같고, 번성(繁星)이 긴밀하게 배치된[繁星密排] 것과도 같다.56) 동작빈(董作賓)28)은 갑골학의 권위자 가운데 한 사람으로 그는 갑골문을 5기로 나누어 분석하였다.57) 갑골(甲骨)에서 금문(金文)을 거쳐 소전(小篆)에 이르는 동안 미(美)의 질이 더욱 증가하니, 글자 속 행간에 점차 꾸미려는[漸見藻飾] 의도가 엿보인다. 예서(隸書)의 출현은 서예사에서 중요한 의미를 지닌다.58) 필묵의 수단이 예술 창작에서 매우 두드러진 지위로 언급되었기 때문에, 방원(方圓), 경미(勁媚), 염종(斂縱), 또는 웅수(雄秀)의 특징을 지닌 다양한 예서들이 성숙한 예술품 가운데 하나가 되었다. 장초(章草)와 해서(楷書)59)에서 발전

56) 《甲骨文》에 관한 구체적 내용은 심재훈 엮음, 『갑골문』, 민음사, 1990.을 참고할 것. 이 책 속에는 갑골문과 관련한 중국의 논저 총목록이 부록으로 제시되어 있다.

57) 갑골오기(甲骨五期): 1. 웅위기(雄偉期). 반경(盤庚)부터 무정(武丁)까지 약 100년간으로 무정이 성대한 시기를 맞아 서예의 풍격이 웅장하니 갑골 서예의 극치이다. 2. 근칙기(謹飭期). 조경(祖庚)부터 조갑(祖甲)까지 약 40년간으로 조경과 조갑은 모두 수성(守成)의 현군이라 할 수 있는데, 이 시기의 서예는 대체로 전기의 기풍을 계승하고 기존의 규칙을 잘 지켰으며, 새로 창조된 것이 극히 적고, 이미 전기의 웅장함과 호방함만 못하다. 3. 쇠미기(頹靡期). 늠신(廩辛)에서 강정(康丁)에 이르기까지 약 14년이다. 이 시기는 은대 문풍이 쇠퇴한 가을이라 할 수 있으며, 아직 깔끔한 서체가 많이 남아 있지만, 단편들의 어긋남은 더는 규칙적이지 않고 다소 유치하고 혼란스럽다. 4. 경초기(勁峭期). 무을(武乙)에서 문정(文丁)까지 약 17년간으로 문정은 무정시대의 웅장함을 되살리려고 노력하였는데, 이 시기에는 서예의 풍격이 강렬하고 힘있게 바뀌었고, 비교적 가느다란 획에 매우 강인한 풍격을 띠고 중흥의 기상을 나타내었다. 5. 엄정기(嚴整期). 제을(帝乙)에서 제신(帝辛)까지 약 89년간으로 서예 풍격은 2기에 약간 가까운 엄격한 경향이 있다. 지면이 길어지고, 근엄하게 지나치며, 퇴폐적인 병은 없으나, 웅대한 기운도 없다. 시대에 따라 갑골문자의 모양과 문체는 완전히 달라서, 깔끔한 것뿐만 아니라 흐트러진 것도 있다.

58) 진시황(秦始皇, BC.259~BC.210)이 서동문(書同文) 과정에서 이사(李斯)에게 소전(小篆)을 만들라고 명령한 이후, 옥중에서 정막(程邈)이 정리한 예서가 등장하였다. 한나라의 허신(許愼)은 『說文解字』에서 이 역사를 기록한다.「…진은 경서를 불태우고, 옛 법전을 모두 없애버렸다. 이졸을 크게 배출하고, 부역을 일으켰으며, 관옥의 직책이 번잡하니, 처음으로 예서로 삼아, 간이함으로 나아갔다(…秦燒經書 滌蕩舊典 大發吏卒 興役戍 官獄職務繁 初爲隸書 以趨約易」. 이사(李斯), 조고(趙高), 호무경(胡母敬) 등에 의해 제정된 관정의 공식문자였던 소전(小篆)은 쓰는 속도가 느렸으나 예서는 원전(圓轉)을 바꾸어 방절(方折)로 삼음으로써 글씨의 효율을 높였다. 곽말약(郭沫若)은 "진시황의 문자 개혁의 더 큰 공적은 예서를 채택한 것(秦始皇改革文字的更大功績 是在採用了隸書)."이라며 그 중요성을 평가했다. 郭沫若, 「奴隸制時代·古代文字之辯正的發展」考古, 1972, 참조.

59) 해서(楷書)는 정서(正書) 또는 진서(眞書)라고도 한다. 송대 『宣和書譜』에 "한대 초기에 왕차중(王次仲)이란 이가 있었는데, 처음에는 예자(隸字)로 해서를 지었다(漢初有王次仲者 始以隸字

한 금초(今草)와 행서(行書)는 더욱 서예미의 극치에 다다르니 이는 문자에서 서예로 발전하고, 서사의 실용에서 예술미로 발전한 대략적인 서예사의 윤곽이다.

여러분은 아마도 다음과 같은 질문을 할 수 있을 것이다. 그러면, 실용적 문자의 서사는 이러한 사회적 이유로 서예의 미에 대한 역사적 의존이 끊임없이 촉진되고 있는가? 아니면 한 발짝 더 나아가 서예(書藝)가 어느 시대에 이르러 서사(書寫)와는 구별되는 진정한 자각과 성숙의 독자적인 예술이 되었는가? 곽말약(郭沫若)29)은 이에 대해 말하기를;

> "의식적으로 문자를 예술품으로 만드는데 있어서 어떤 이는 문자의 본신(本身: 근본)으로 하여금 예술화와 장식화가 되게 하는데 이는 춘추시대 말기에 시작된 것이다. 이는 문자가 서법의 발전을 향하여 어떤 의식적 단계에 도달하였다는 것이다."60)

의심의 여지 없이 춘추전국시대에 나타난 금문(金文)61)이 각기 다른 양식으로 표현되어 예술미에 대한 의식적인 추구를 드러내었지만, 아직 각 방면의 사회적 여건이 갖추어지지 않았기 때문에 진정한 예술의 자각과 성숙의 단계에 이르렀다고는 할 수 없다. 또 춘추 말기와 전국시대에 나타난 완전히 장식화된 금문(金文) 역시 진정한 서예라고 말할 수 없다. 호북성(湖北省) 강릉(江陵)의 망산1호(望山一號) 초묘(楚墓)에서 출토된 춘추 말기의 월왕구천검(越王勾踐劍)【圖12】62)

作楷書)."고 하였다. 이로부터 해서는 옛 예서로부터 변천된 것으로 인식되었다. 일설에 공자의 무덤에 자공(子貢)이 심은 한 그루 해수(楷樹)는 가지가 곧고 굽힘이 없었다고 한다. 그처럼 해서의 획은 간단상쾌(簡單爽快)하여 해수의 줄기와 같아야 한다는 것이다. 초기 해서는 여전히 약간의 예필(隷筆)이 남아있고, 결체가 약간 넓고 가로획이 길고 세로획은 짧았다. 전해 내려오는 위진첩(魏晉帖)으로는 종요(鍾繇)의 《宣示表》, 《荐季直表》가 있고, 왕희지(王羲之)의 《樂毅論》 등이 전한다. 그 특징을 보면 옹방강(翁方綱)이 말한 대로 "예서의 파(波)를 변화하여 點, 啄, 挑를 더하였지만, 옛 예서의 횡직(橫直)은 그대로 남아 있다(變隷書之波畫 加以点啄挑 仍存古隷之橫直)."라는 것이다. 동진 이후 남북이 분단되면서 서예도 남북으로 나뉘었다. 북파 서체는 한예(漢隷)의 유형을 따라 필법은 고졸(古拙)하고 강직하며 풍격은 소박하고 장엄하니 이것이 바로 위비(魏碑)이다. 남파 서예는 성글고 느슨하고 곱다[疏放妍妙]. 남북조는 이처럼 지역적 차이로 인해 개인의 습성과 서풍이 판이하게 달랐다.

60) 郭沫若,『古代文字之辯證的發展』,『現代書法論文選』p.394. "有意識地把文字作爲藝術品 或者使文字本身藝術化和裝飾化 是春秋時代的末期開始的 這是文字向書法的發展 達到了有意識的階段."
61) 금문(金文): 통상적으로 은(殷), 주(周), 진(秦), 한(漢)나라 때, 청동기에 주조하거나 새겨 넣은 문자를 말하며 주로 종(鐘)이나 정(鼎)의 형태가 다수를 차지함으로 종정문(鐘鼎文) 또는 종정이기(鐘鼎彝器), 길금(吉金)이라고도 부른다. 금문은 위로 갑골문자를 계승하고 아래로 진나라 소전을 열었으며 종정 위에 그 흔적을 남기고 있기에 대체로 갑골문자보다 원적을 더 잘 보존하여 고박(古朴)한 풍격을 지닌다.
62) 《春秋越王勾踐劍》은 길이 55.7cm, 자루 길이 8.4cm, 검폭 4.6cm이며, 검수는 바깥쪽으로 뒤집어서 둥근 테 모양으로 둥글게 말았고, 안에는 간격이 0.2mm에 불과한 11개의 동심원이 주조되어 있으며, 검신에는 규칙적인 검은 마름모꼴의 암격 무늬가 가득하고, 앞면 근격에는 「越王勾踐 自作用劍」이라는 조전명문(鳥篆銘文)이 있으며, 검격 앞면에는 푸른색 유리를, 뒷면에는

의 예와 같이 그 형태와 양식, 장식 무늬로 보건대 가치가 높은 실용 공예 미술의 진품임은 틀림없다. 그 검 상단에 새겨진 조전문자(鳥篆文字)[63] 【圖12-1】는 실용적 목적 외에 문양을 장식하는 역할도 마찬가지로 하고 있다. 그러나 이러한 명문은 장식적인 미술자(美術字: 캘리그라피)라고 할 수 있을 뿐이니, '工藝美術'에 귀속되는 것은 가능하나 서예술과는 확연히 구별되는 두 갈래 길을 달리는 차라고 할 수 있다. 이런 종류의 서체는 일단의 서학 논저에는 놓일 자리가 없다. 예를 들면;

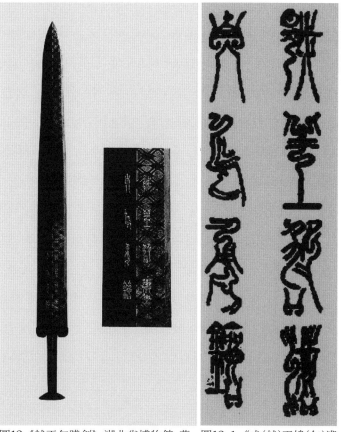

圖12《越王勾踐劍》湖北省博物館 藏　圖12-1 "戉(越)王鳩(句)淺(踐) 自乍(作)用鐱(劍)"

"그 밖에 용서(龍書), 사서(蛇書), 운서(雲書), 수로서(垂露書) 종류나 귀서(龜書), 학서(鶴書), 화영서(花英書) 따위들은 물상에 대한 잠깐의 경솔한 모사이거나 혹은 당시의 상서로움에 대한 간단한 기록이고, 회화적으로 단청(丹青)의 기교(技巧)에 해당함으로 한묵(翰墨)의 공력(工力)이 부족하고 이전에 말한 규범적 글씨[楷模]와는 많이 다름으로 상세하게 말할 것이 아니다."[64]

"귀(龜), 사(蛇), 인(麟), 호(虎), 운(雲), 룡(龍), 충(蟲), 조(鳥)등을 본뜬 글씨는 세상이 필요로 하지 않아서 모두 취하지 않은 것이다."[65]

　푸른 송석(松石)을 달았다. 《춘추월왕 구천검》은 당시 단병기(短兵器) 제조의 최고 수준을 나타내어 '天下第一劍'으로 불리며 청동제 무기 중의 진품으로 월나라의 역사를 연구하고 중국 고대 청동주조공예와 문자를 이해하는 데 중요한 가치가 있다.
63)「鳥篆文字」는 전서의 일종으로 필획을 새 모양으로 대체하여 독특한 장식 스타일을 가질 뿐만 아니라「信」이라는 상징적 의미를 가진다.「信」은 곧 서신(書信)을 말한다.
64) 孫過庭『書譜』, "復有龍蛇雲露之流 龜鶴花英之類 乍圖眞於率爾 或寫瑞於當年 巧涉丹青 工虧翰墨 異夫楷式 非所詳焉"
65) 張懷瓘『書斷』, "乃有龜蛇麟虎 雲龍蟲鳥之書 旣非世要 悉所不取也"

역대 서가의 이러한 평론은 모두 서법미에 대한 상세한 견해를 피력한 것이다. 순수실용방면으로 말하자면 이러한 용서(龍書), 사서(蛇書), 운서(雲書), 충서(蟲書), 조서(鳥書)【圖13】 등은 천태만상이고 제멋대로여서 광범한 사람들의 생각과 교류하기에는 이롭지 않을 뿐만 아니라 서사의 완만함은 문자로 사회교류 수단의 절박한 수요를 삼기에는 만족할 수 없기에 이로 인하여 이미 세간에 필요치 않으니[旣非世要] 동의를 얻을 필요가 없다고 말하는 것이다. 사실 그것들은 마치 우담화(優曇華)처럼 잠깐 나타났다가 바로 사라져 버리는 것과 같아서 곧장 사회로부터 도태당했다. 그러나 더욱 중요한 것은 서예 예술미의 각도로 볼 때 교섭단청(巧涉丹靑)이나 공휴한묵(工虧翰墨)66)은 서예술의 치명상으로 그것들은 그저 도진(圖眞: 逼眞)하여 온전한 사물의 형태를 본뜬 회화[丹靑]와 똑같이 닮아 있다는 점에서 서예술의 전당에 입성할 수 없으며, 또 간단초솔(簡單草率)할 뿐 아니라 교섭단청(巧涉丹靑)하고 부화부실(浮華不實)한 것이다. 서법 예술이 진정으로 자각과 성숙함에 이르러 하나의 독립된 예술의 분류가 된 것은 한·위·진 시대에 이르러 그 사회원인과 역사의 지표가 되었다고 말해야 할 것이다;67)

龍篆	芝英篆	雲篆	鳥篆

圖13 淸·孫枝秀《歷朝聖賢篆書百體千文》(部分) 좌로부터 '秋', '量', '紙', '咏'

66) 손과정(孫過庭)은 『書譜』에서 "역사는 항상 놀라운 유사성을 가지고 있는데, 당시 서단에도 갖가지 불량한 서풍이 나타나 장식적인 '美術字'를 혁신적인 서예로 삼았기에, 그들을 '巧涉丹靑 工虧翰墨'이라고 비난하며 운필에 진정한 공을 들이지 않았기에 자세히 말할 가치가 없다(巧涉丹靑 工虧翰墨 異夫楷式 非所詳焉)."고 하였다.

67) 동한(東漢) 말 형성되기 시작한 서예의 이론적 지평은 위진남북조 시기에 이르러 비약적 발전을 이루었다. 특히 양진(兩晉) 시기에는 상류층 문벌세가(門閥世家)를 중심으로 서예가가 배출되고 가문이 형성되었다. 당의 두기(竇臮)는 이에 대하여 『述書賦』에서 "넓구나! 네 유씨여, 훌륭하구나! 여섯 치씨여, 성대하구나! 세 사씨여, 기이하구나! 여섯 왕씨여(博哉四庾 茂矣六郗 三謝之盛 八王之奇)."라고 말했다. 유씨(庾氏), 치씨(郗氏), 사씨(謝氏), 왕씨(王氏) 등의 문벌들은 모두 서예의 공력이 뛰어나고 감상과 품평의 고수들이었다. 서예에 대한 최초의 인식은 「龍蛇雲露 龜鶴花英」과 같은 물상을 모사하는 것에서 시작하여, 사실적이고 솔직하게[圖眞爾] 당시의 상서로운 일을 기록하고자 한 것이었고, 점차 전(篆), 예(隸), 초(草), 장(章) 등을 창안하여 그것들이 가진 서로 다른 특징과 사용 장소 및 수요사항을 파악하는 것이었다. 다시 한 걸음 더 나아가 편(篇), 장(章), 형질(形質), 성정(情性), 점획(点畫), 사전(使轉), 비백(飛白), 조습(燥濕), 경질(勁疾), 유견(留遣), 풍신(風神), 골기(骨氣) 같은 서예의 속성들을 장악하는 것이었다. 이와 같은 모든 속성은 비록 붓털 같은 작은 차이라도 결과적으로는 매우 큰 차이[差之毫釐 謬

1). 대량 서예가의 배출

이 한 시기에 장지(張芝), 종요(鍾繇), 왕희지(王羲之), 왕헌지(王獻之) 등의 유명한 대 서예가들이 출현하였다. 그들은 사람들에게 초성(草聖), 혹은 서성(書聖)이라 추앙받았고 백 대의 본보기[楷式]로 여겨졌다. 원앙(袁昂)30)은 『古今書評』에서 다음과 같이 말한 바 있다;

> "장지의 글씨는 경기(驚奇: 警驚奇特)요, 종요의 글씨는 특절(特絶: 特異卓絶)이며, 일소의 글씨는 정능(鼎能: 最具才能)이고 헌지의 글씨는 관세(冠世: 冠盖當世)라. 이 네 사람의 글씨는 그 부류를 함께 하였으니, 위대한 향기는 멸할 수 없을 것이다."68)

또 여러분은 그들의 출현이 결코 고립적(孤立的)이지 않았음을 주의 깊게 생각해본 적이 있는가? 마치 뭇 별들이 달을 떠받들고 있는 것처럼 그들의 전후좌우에서 대량의 저명한 이들이 배출되고 역사적으로도 심원한 영향력을 가진 서예가들이 배출되었으니 예를 들어 사유(史游), 조희(曹喜), 두도(杜度), 최원(崔瑗), 채옹(蔡邕), 유덕승(劉德升), 양곡(梁鵠), 위탄(韋誕), 황상(皇象), 위관(衛瓘), 삭정(索靖), 위부인(衛夫人)31) 같은 이들이다. 서예술은 물론 백성들이 창조한 것으로 서예가는 물론 민간 서법 속에서 영양분을 취하지만, 다만 서예가가 예술미를 창조하기 위해 들인 노력은 서예술이 자각과 성숙으로 나아가는데 지울 수 없는 공적을 갖고 있다고 하겠다. 예를 들어 위항(衛恒)32)은 『四體書勢』69)에서 "한나라가 흥하자 초서가 있었는데……홍농(弘農)의 장지(張芝)는 공교함으로 오로지 정진하였다. 집안의 모든 옷에 글씨를 쓰고 난 후 가렸으며70) 연못에 가서 글씨를 배움에 연못의 물이 모두 검어졌다(漢興而有草書……弘農張伯英(張芝)者, 因

以千里]를 만들어 내게 되었던 것이나.
68) 袁昂, 『古今書評』, "張芝警驚奇特 鐘繇特異卓絶 逸少最具才能 獻之冠盖當世 四賢共類 洪芳不滅 羊的眞書 孔的草書 蕭的行書 范的篆書 各一時絶妙"
69) 『四體書勢』는 가장 이르고 비교적 신뢰할 수 있는 「勢」에 관한 서예 이론서 중 하나이다. 당시의 각종 서체와 서사의 연변, 서예가의 정황 자료들이 대부분 이 책에 보존되어 있다. 『四體書勢』는 고문(古文), 전서(篆書), 예서(隷書), 초서(草書)의 구분을 통해 그 기원과 관련 사항을 논술하고 평론하였다. 전서의 세찬기(勢贊記)는 채옹(蔡邕), 초서의 세찬기는 최원(崔瑗), 고문자의 세찬과 예서의 세찬은 위항(衛恒)이 자신을 선택하여 기록하고 있다.
70) 가릴 간(練)은 생사와 마, 혹은 베와 비단 등을 삶아 부드럽고 하얗게 만드는 일이다. 「書而後練之」란 한나라 장지(張芝)가 서예를 익혔던 고사로, 전하는 말에 의하면 장지는 서예를 무척 좋아하여 집안의 의복과 비단에다 먼저 글자를 연습한 후에 다시 깨끗하게 씻었다고 한다. 이는 또한 「書而後染」, 「衣帛先書」, 「先書後染」이라고도 한다.

而轉精其巧. 凡家之衣帛, 必先書而後練之. 臨池學書, 池水盡墨)."고 하였는데, 이는 오늘날 '臨池'라는 학서(學書)의 미칭으로 쓰이고 있다. 또 종요(鍾繇)는 일찍이 포독산(抱犢山)[71]에서 3년을 공부하였는데 "사람들과 함께 지낼 때 바닥에 글씨를 써서 주변을 채웠고, 잠을 잘 때는 이불 위에 (손가락으로) 글씨를 써서 이불을 구멍 냈고, 화장실에서는 변기에 앉아 종일 일어설 줄 모르는 사람 같았다(若與人居 畫地廣數步 臥畫被 穿過表 如厠終日忘歸)."고 하였다. 서예의 예술미는 이렇듯 붓이 무덤을 이루고[筆成塚][72], 먹물이 연못을 이루는[墨成池]'[73] 【圖14】 근면한 정신노동과 결부되어 있다. 카를 마르크스(Karl Marx, 馬克思)가 일찍이 "노동은 지혜를 낳고 노동은 미를 창조한다(勞動生産了智慧 勞動創造了美)."[74]라고 말하였듯이 이러한 규율은 정신 생산의 영역 속에서도 똑같이 적용되는 말이다.

圖14 《墨池》, 江西省 撫州市 臨川區 所在

71) 포독산(抱犢山): 비산(萆山)이라고도 알려진 포독산은 하북성(河北省) 성도 석가장시(石家庄市)에서 서쪽으로 16km 떨어진 획록현(獲鹿縣) 서쪽에 위치하고 수도 북경(北京)에서 288km 떨어져 있으며 역사적, 인문학적, 자연적 풍경이 어우러진 유명한 고대 산채(山寨: 진터)이다.

72) 「筆成塚」은 망가지고 닳아진 붓을 묻은 것이 무덤[塚]을 이루었다 하여 붙여진 이름으로 「筆塚」이라고도 부른다. 전하는 바로 당대(唐代)의 서예가 회소(懷素)는 집이 가난하여 어릴 적에 출가하여 승려가 되었는데, 불사(佛事)의 남은 여가에 글씨를 연습했다. 하지만 비싼 종이를 구할 수 없어서 파초(芭蕉)를 심어 그 잎으로 종이로 대신했다. 그래서 붓이 너무 빨리 못 쓰게 되자 「筆塚」을 만들어 그 붓들을 묻었다고 한다. 또 당대의 승려 지영(智永)도 오흥(吳興)의 영혼사(永欣寺)에 있을 때 부지런히 글씨를 써서 끝이 닳아진 붓이 열 항아리나 되었고 후에 그 붓들을 묻어 「筆塚」을 만들었다. 그래서 「退筆塚」이라고 칭하고 몸소 비문을 쓰기도 하였다.

73) 송대 소식(蘇軾)의 《書說》에 "큰 글자는 촘촘하게 맺기 어렵고, 작은 글자는 넓고 여유롭게 하기 어렵네. 붓이 무덤을 이루고, 먹물이 연못을 이루는 것이 희지와 헌지에 미치지 못하며, 무딘 붓이 천 필이요, 닳아 없어진 먹이 만 자루인데 장지와 삭정의 글을 이루지는 못하였네(大字難于結密而无間 小字難于寬綽而有余 筆成冢 墨成池 不及羲之卽獻之 筆禿千管 墨磨万鋌 不作張芝作索靖)."라는 말이 전한다.

74) 馬克思, 『1844年經濟學哲學手搞』, "國民經濟學以不考察工人(卽勞動) 同産品的直接關系來掩盖勞動的本質的异化(以字原文爲黑体字 著重号亦原有) 当然 勞動爲富人生産了奇迹般的東西 但是爲工人生産了赤貧 勞動創造了宮殿 但是給工人創造了貧民窟 勞動創造了美(此着号爲筆者所加) 但是使工人變成畸形 勞動用机器代替了手工勞動 但是使一部工人回到野蛮的勞動 并使另一部分工人變成机器 勞動生産了智慧 但是給工人生産了愚鈍和痴呆"

2). 필묵 기교의 성숙:

서예의 미적 창조는 필묵의 기교(技巧)와 불가분의 관계에 있으며, 한대 이전까지만 해도 서예의 기교는 끊임없이 모색되고 축적되는 초보적인 단계에 있었다. 한나라 때부터 다양한 서예 기교가 성숙해졌다. 1970년대 출토된 서한(西漢)의 간독(簡牘)[75]으로 볼 때 동한(東漢)의 아름다운 비각은 말할 것도 없고, 왜곡되지 않은 먹물 흔적은 붓을 사용하는 숙련된 기교를 보여준다. 【圖例15 西漢簡】을 보면, 기필(起筆: 始筆)에 장로(藏露)[76]가 있고, 운필(運筆: 行筆)에 지속(遲速)[77]이 있으며, 전절(轉折)에는 방원(方圓)[78]이 있고, 수필(收筆: 終筆)에는

圖15-1 《甘谷漢簡》(雙鉤部分) '元'　　　　　　　　　　　　　　　圖15《甘谷漢簡》

75) 간독(簡牘): 중국 고대 서사에 사용된 대나무 재료의 죽간(竹簡)과 나무 재료의 목독(木牘)으로, 엮어지지 않은 책(冊)을 가리킨다. 종이 발명 이전「簡牘」은 중국 서적의 가장 중요한 형태였으며 후대의 서적 체계에 지대한 영향을 미쳤다. 100자 이상의 긴 문장은「簡策」에 쓰고 100자 미만의 단문은「木牘」에 쓴다. 목독에 쓰인 대다수의 문자는 관의 공식 문서, 호적, 고시, 편지, 유책(遣冊) 및 도화(圖畫)이다. 글의 내용이 서로 다르기에 명칭도 다른데, 예를 들어 군사 문서는「檄」이라 하였고, 고시하는 것은「榜」이라 하며, 편지를 목판에 쓴 다음 한 판을 더하는 것을「檢」이라고 하였다. 이「檢」에 발신인과 수신인의 이름, 주소를 적는 것을「署」라고 하는데 이것이 편지[信封]의 기원이다. 그리고 두 판을 합쳐서 묶고 매듭을 지은 자리에 점토를 칠하고 음문 도장을 찍으면 점토에 볼록한 글씨가 나타나는데 이것을「封」이라고 하고, 사용하는 점토를「封泥」라고 한다. 편지의 목판은 보통 길이가 한 자이기 때문에「尺牘」이라 부르기도 한다.
76)「藏露」란「藏鋒」과「露鋒」의 순발로 붓끝을 지면에 대는 방식에 따른 운봉 방법이다. '藏鋒'은 붓끝을 긋고자 하는 반대 방향으로 밀어 넣음으로써 붓끝이 감추어지는 것이고, '露鋒'은 필획의 방향대로 순입(順入)하여 붓끝이 드러나는 것이다. 운필의 효과 면에서 '藏鋒'은 중후하고, '露鋒'은 경쾌한 미감을 준다.
77)「遲速」은「遲速緩急」이라고도 한다. 낙필(落筆)이 더디고 무거우면 풍윤(豊潤)함을 얻을 수 있고, 급하고 빠르면 주경(遒勁)함을 얻을 수 있다. 글씨를 쓸 때 용필은「遲」와「速」이 유기적인 조화를 이루어야 이상적인 결과를 얻을 수 있다. 하지만 지중(遲重)에 치우치면 신기(神氣)를 잃게 되고, 급속(急速)에 치우치면 형세(形勢)를 잃기 쉽다.
78)「方圓」은 획의 능각(稜角)이 모나게 표현되면 방필(方筆)이라 하고 둥글게 표현되면 원필(圓筆)이라 한다. 방필은 외탁필(外拓筆)이라고도 하는데 이는 방필의 외형이 방정하고 골력이 밖으로 향하여 나타나기 때문이다. 방필은 대체로 절(折)과 함께 예서의 필법에 사용되어 응중(凝重)하고, 원필은 대체로 전(轉)과 함께 전서의 필법에 사용되어 입체적이다.

예둔(銳鈍)이 있다. 특히 예서 필획인 잠두연미(蠶頭燕尾)[79]의 전형적인 특징을 보인다. 이런 풍부하고 숙련된 필치는 한(漢) 이전에는 없던 것이다. 1975년 호북성(湖北省) 운몽수호지(雲夢睡虎地)에서 출토된 진나라 죽간【圖16】과 비교해 보면, 붓은 서한의 죽간에 비해 풍부하고 다채롭지 못하다. 하지만 한간(漢簡)과 같은 민간 서예의 모태가 잉태되면서 한비(漢碑)와 일부 서가의 작품이 탄생한 것이다. 유명한 서예가의 필묵 기술을 보면, 한나라 장지(張芝)의 혈맥이 끊이지 않

圖16-1 《雲夢睡虎地 秦簡》(雙鉤) 圖16《雲夢秦簡》

는다[血脈不斷],[80] 채옹(蔡邕)의 골기가 통달하다[骨氣洞達],[81] 위진 종요(鍾繇)의 점마다 다르다[每點多異], 왕희지(王羲之)의 일 만개 글자가 모두 다르다[萬字不同],[82] 삭정(索靖)의 갈고리 획과 수필 획[銀鉤蠆尾][83] 등의 용필 점획의 미와 결

79) 잠두연미(蠶頭燕尾): 잠두연미는 예서(隸書)에서 가장 흔히 볼 수 있는 횡획의 필법이다. 예서는 한대 자형에서 흔히 볼 수 있는 장중한 형식으로, 그 효과는 약간 넓고 납작하며, 횡획은 길고 수획은 짧은 특징을 갖는다. '잠두연미(蠶頭燕尾)'와 '일파삼절(一波三折)'을 익힌다는 것은 필획의 기필은 무겁게 하고 말필은 가볍게 한다는 것을 형용한다. 즉 긴 획을 기필할 때 누에머리(蠶頭)와 같은 모양이 되고, 횡파로 수필할 때, 마치 제비꼬리(燕尾)와 같은 모양이 된다는 것을 형용한 말이다.

80) 장지(張芝)는 먼저 최원(崔瑗)과 두기(竇臮)의 필법을 마음에 익힌 다음 예서와 한간의 정수를 흡수하여 마침내 구속을 벗어나 독창적으로 일체화하고 그 묘미를 정련하여 금초를 완성하였다. 글자의 체세가 한 획으로 이루어져 연결되어 있지 않을지라도 혈맥이 끊이지 않았으며, 글자의 기맥이 관통하고 격행이 끊이지 않아, 그 글씨는 폭포수의 포말(泡沫)에 놀라고, 거꾸로 매달린 원숭이가 물을 마시는 것 같으며 갈고리로 사슬을 이어놓은 듯하여, 글씨를 마칠 때면 종이 가득 찬 바람과 천둥, 번개가 몰아쳤다. 옛날 사람들은 이것을 '一筆飛白'이라고 불렀으며, 그리하여 서예의 일대 신천지가 열리게 되었다(張芝先將崔杜筆法 爛熟於心 再吸取隸書幷漢簡之精髓 終於擺脫舊俗 獨創一體 轉精其妙 已成今草 字之體勢 一筆所成 偶有不連 而血脈不斷 字迹氣脉貫通 隔行不斷 其書如飛瀑驚電 若懸猿飮澗 又似鉤鎖連環 書成之時滿紙風動 電閃雷鳴 古人謂之 一筆飛白 從而開啓了書法之一代新天地).

81) 정판교(鄭板橋)는 《行書論書軸》에서 "채옹의 글씨는 골기가 통달하여 신력이 있고, 한단순의 글씨는 응규입구(應規入矩)하여 방원이 이루어져 있으며, 최자옥(崔子玉)의 글씨는 위봉저일(危峰阻日)하여 외로운 소나무에 한줄기 가지와 같고, 왕우군(王右軍)의 글씨는 자세가 웅장하여 용이 천문에 뛰어오르듯, 범이 봉각(鳳閣)에 누운 듯하다(蔡邕之書 骨氣洞達 爽爽如有神力 邯鄲淳書 應規入矩 方圓乃成 崔子玉書 如危峰阻日 孤松單枝 王右軍書 字勢雄强 如龍跳天門 虎臥鳳閣)."고 하였다

82) 행초 예술은 순수한 한 조각 신기(神機)로, 무법인 듯 유법(有法)하다. 하필이 온전할 때 점획이 자유롭고, 일점일획에 정취가 있으며, 한 기운으로 단숨에 이루니(一氣呵成), 마치 천마가 하

- 32 -

체 장법의 미는 모두 우연한 것이 아니라 예술이 성숙(成熟)과 자각(自覺)으로 발전해 나아가는 표현인 것이다.

3). 서사 공구(工具)의 개선

논어(論語)에 "장인이 일을 잘 하려면, 반드시 먼저 그 연장을 잘 다스려야 한다(工欲善其事 必先利 其器)."는 말이 있다.[84] 문자 서사 가 예술로 이어지는 데는 도구도 빼놓을 수 없는 중요한 요소다. 마 르크스(馬克思)는 일찍이 "색깔과 대리석의 물질적 특성은 회화나 조각의 영역 밖에 있는 것이 아니

圖17《文房四寶》

다(顏色和大理石的物質特性 不是在繪畫和雕刻的領域之外)."[85]라고 했다. 그러므로 우리 역시 "붓, 먹, 종이의 물질 특성이 서법 예술의 영역 밖에 있는 것이 아니 다(筆墨紙的物質特性 不在書法藝術的領域之外)."라고 말할 수 있다. 이러한 서사 공구가 없이는 서법 예술도 존재할 수 없다. 이른바 문방사보(文房四寶)는 서예

늘을 날 때, 발걸음이 자유로운 것과 같다(如天馬行空 游行自在). 이처럼 초묘(超妙)한 예술은 오직 위진(魏晉) 사람들이 지닌 소탈한 마음만이 심수(心手)가 상응하고 절정에 이를 수 있다. 위진 서예의 특징은 각 글자의 모습을 다하는 것이다. 즉 "종요는 점마다 다르게 찍었고, 희지 는 모든 글자를 다르게 썼다(鐘繇每點多異 羲之萬字不同)." 진나라 사람은 결구를 이치에 맞게 운용하였고, 그 이치는 마음먹은 대로 하여도 이치를 넘어서지 않는 것(從心所欲不逾矩)이었다.

83) "은구만미(銀鉤蠆尾): 은갈고리[銀鉤]와 전갈 꼬리[蠆尾]라는 말로 서예의 갈고리 획, 치침 획 등의 필획이 강건하고 힘차다는 것을 비유한다. 일설에, 만미(蠆尾)는 전갈의 꼬리를 가리키는 데 민첩하게 꼬리를 위로 말아 올리기 때문에, '乙', '丁', '亭' 등의 글자의 적획(趯劃)에 쓸 수 있으며, 붓을 멈춘 이후 도출함으로 주경(遒勁)한 힘이 있다. 출전은 남조 齊의 왕승건(王僧虔) 이『論書』에서 "(索靖)은 산기상시(散騎常侍) 장지(張芝) 누이의 손자(姊之孫)이다. 장지의 초 서는 형상이 기이하나, 그 글씨에 매우 긍지를 가졌다. 그 글씨의 기세를 '銀鉤蠆尾'라고 한다 ((索靖)散騎常侍張芝姊之孫也 傳芝草而形異 甚矜其書 名其字勢曰銀鉤蠆尾)."고 하였나.

84) 『論語·衛靈公』에 자공(子貢)이 仁을 실천하는 것에 대해 여쭈니, 공자께서 "장인이 일을 잘 하고자 하면 반드시 먼저 도구를 날카롭게 다듬는다. 이 나라에 살면서 대부 중에 어진 사람을 섬기고 선비 중에 어진 사람을 친구삼는 것이다."라고 말씀하셨다(子貢問爲仁子曰 工欲善其事 必先利其器 居是邦也 事其大夫之賢者 友其士之仁者)."

85) 대리석 색채의 무늬를 살리는 것은 단순히 석재의 질감과 색상을 보여주는 것이 아니라 대리 석에 대한 예술가의 깊은 이해와 높은 회화적 기술이 필요하다. 예술가는 대리석의 물리적 특 성과 구성에 대한 포괄적인 이해를 가지고 대리석의 질감과 색상을 정확하게 표현해야 한다. 예술가는 대리석 패턴을 보다 입체적이고 자연스럽게 만들기 위해 빛과 음영을 적절하게 사용 할 수 있어야 하며, 색채의 활용 측면에서 예술가는 미적 개념과 예술적 창의성에 따라 다양한 스타일을 나타낼 수 있다. 이러한 예술 창작 방식이 가져온 다채로운 색채와 풍부한 형태는 사 람들에게 시각적 즐거움을 준다는 점에서 회화나 조각의 영역과 다르지 않다고 본 것이다.

의 창조적 보물로 그중 붓은 보배 중의 보배라 할 수 있다. 【圖17】 진대(晉代)의 부원(傅元)은 『筆賦』에서 "부드럽지만, 실처럼, 굽지 않고, 강하지만 옥처럼 부러지지 않네. 붓끝은 촉촉하고 봉망은 날카롭네(柔不絲屈 剛不玉折 鋒鍔淋漓 芒時針列)."[86] 라며 그 운동성은 마음으로부터 손이 응하는 것[應手以從心]이라고 사보의 으뜸이 되는 '毛筆'을 찬미하였다. 이렇게 강함과 부드러움을 겸비한 모필(毛筆)은 허다한 별명과 미칭을 가지고 있다. 어떤 사람은 붓을 칭하여 용의 수염을 한 벗[龍須友, 龍鬚友][87]이라 하고, 또 어떤 사람은 뾰족한 머리의 노예[尖頭奴]'[88]라고 부르기도 한다. 이 두 가지 별명은 우아하기도 하고 속되기도 하지만 도리어 그 첨(尖), 제(齊), 원(圓), 건(健)의 사덕(四德)[89]에 부합하고 특히 그것이 내면의 심정을 표현하는[表情達意] 서사 공구적 특성에 부합한다. 왜냐하면, 친구 같고 아랫사람 같아야[如友似奴] 응수(應手)도 하고 마음에도 따르며[從心], 뜻대로 부리고, 능숙한 기교를 충분히 발휘하여 붓의 정취(情趣)와 먹의 묵취(墨趣)를 유감없이 표현할 수 있기 때문이다. 중국의 모필 제작의 역사는 유구하여 갑골문 속

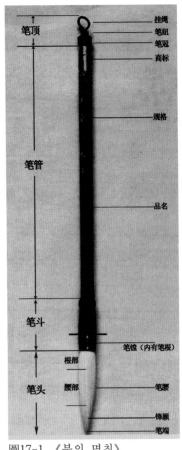

圖17-1 《붓의 명칭》

86) 傅元, 『筆賦』 "簡修毫之奇免 選珍皮之上翰 濯之以淸水 芬之以幽蘭 嘉竹翠色 彤管含丹 於是班匠竭巧 名工逞術 纏以素枲 納以元漆 豐約得中 不文不質 爾乃染芳松之淳煙 寫文象於執素 動應手而從心 煥光流而星布 柔不絲屈 剛不玉折 鋒鍔淋漓 芒針針列"

87) 당(唐) 풍지(馮贄)의 『雲仙雜記·龍龍須友』에 "극굉은 고시[射策]에서 일등이 되자, 그 붓에 두 번 절하고 말하기를, '용수우(龍鬚友)가 나를 여기까지 오게 하였다(郗宏 射策第一 再拜其筆曰 龍鬚友使我至此).'"고 말하였다.

88) 『魏書·古弼傳』에 "북위의 고필(古弼)은 총민하고 정직하여 태종의 칭송을 받아 필(筆)이라는 이름을 하사받았고, 곧고 유용하다 하여 후에 명필(名弼)이라 개명하였다. 필두첨(筆頭尖)은 세조(世祖)의 상명으로 필두(筆頭)라고 한다. 하루는 임금이 조서를 내려 살찐 말을 기마인에게 주고, 필명은 약한 자에게 주라고 하였다. 이에 세조가 크게 노하여 이르기를 '첨두노야, 감히 짐을 재량하는가! 짐이 돌아가 이 노비를 먼저 참수하리라!'(北魏古弼以聰敏正直爲太宗所嘉 賜名曰筆 取其直而有用 後改名弼 弼頭尖 世祖常名之曰筆頭 一日詔以肥馬給騎人 弼命給弱者 世祖大怒曰尖頭奴 敢裁量朕也 朕還台 先斬此奴)."하였다.

89) 尖·齊·圓·健은 붓이 갖춰야 할 네 가지 미덕이다. 첫째는 첨(尖)이다. 붓끝은 뾰족해야 한다. 끝이 가지런히 모아지지 않으면 버리는 붓이다. 둘째는 제(齊)다. 마른 붓끝을 눌러 잡았을 때 터럭이 가지런해야 한다. 터럭이 고르지 않으면 한쪽으로 쏠리거나 뭉쳐 쓸 수가 없다. 셋째는 원(圓)이다. 원윤(圓潤), 즉 먹물을 풍부하게 머금어 획에 윤기를 더해줄 수 있어야 한다. 또 어느 방향으로 운필을 해도 붓이 의도대로 움직여야 한다. 넷째는 건(健)이다. 붓의 생명은 탄력성에 있다. 붓은 가운데 허리 부분을 떠받치는 힘이 중요하다. 하지만 탄성이 너무 강하면 획이 튀고, 너무 없으면 붓을 일으켜 세울 수가 없다.

에서 이미 모필 서사의 흔적이 발견되었고 갑골문 가운데 율(聿) 자 역시 붓을 손으로 잡은 형상을 나타낸다.90)【圖18】 전국시대의 묘지에서도 일찍이 붓이 발견된 적이 있다. 역사적으로 진대의 몽염(蒙恬, 前259~前210) 장군이 붓을 만들었다고 하였지만, 사실은 모필을 비교적 크게 개량하여 썼다는 의미이며,91) 또한 『史記』에 기록된 동한의 채륜(蔡倫)33)이 종이를 발명하였다는 것도 똑같은 말로 사실상 경험을 총결산하여 제지기술을 중점적으로 개량하고 광범위하게 실험한 것이다. 한대에 이르러 모필의 효능은 충분히 발휘되었다. 채옹(蔡邕)34)은 『九勢』92)에서 말하기를 "붓이 부드러우면 기괴함이 생긴다(筆軟則奇怪生矣)."고 하였다. 서예가들의 오랜 경험으로 단련된 손 속에 붓이 춤추는 것이 마치 맑은 산 위에 떠가는 구름과도 같고[舞筆如景山興雲], 붓을 보내는 것이 마치 물고기가 물을 만난 것과도 같아서[送筆如游魚得水]93) 기기묘묘(奇奇妙妙), 천형

圖18 《甲骨文》'聿'

90) 학자들의 연구에 따르면 상(商)나라의 일상 글씨는 '칼로 쓴 글씨(刀筆)'가 아니라 '붓'이라는 것이 확인되었으며, 우리가 본 갑골문은 전적으로 상인들이 일의 중요성을 인식하고 후세에 전해져야 한다고 생각했기 때문에 칼로 문자를 새긴 것이다. 사실 사료와 고고학을 종합해 보면 상인들은 오래전부터 붓을 사용했음을 알 수 있다. 붓에 관한 기록으로 동한의 허신이 지은 『說文解字』에는 "진(秦)은 「筆」이라 하고 초(楚)는 「聿」이라 하며, 오(吳)는 「不聿」이라 하고, 연(燕)은 「弗」이라 한다(秦謂之筆 楚謂之聿 吳謂之不律 燕謂之弗)."고 하였다. 이처럼 붓에 대한 호칭은 나라마다 달랐으며, 그중 초나라가 율(聿)이라 불렀는데 은허 고고학 이후 학자들은 갑골문에서 「聿」자를 발견하기도 하였다.

91) 진대(晉代) 「古今注」에 "처음 몽염이 시조가 된 것이 진필(秦筆)이다. 고목으로 대롱을 삼고, 사슴털로 기둥을 삼았으며, 양모로는 이불을 삼았다(自蒙恬始造 卽秦筆耳 以枯木爲管 鹿毛爲柱 羊毛爲被)."하였고, 송대(宋代)의 『太平御覽』에는 『博物志』를 인용하여 "몽염이 붓을 만들었다(蒙恬造筆)."고 하였다. 몽염은 제(齊)나라(지금의 산동성 臨沂 蒙陰縣) 출신이며 진(秦)나라의 장군이다.

92) 「九勢」란 결자(結字), 전필(轉筆), 장봉(藏鋒), 장두(藏頭), 호미(護尾), 질세(疾勢), 약필(掠筆), 삽세(澁勢), 횡린(橫鱗)에 관한 동한(東漢)의 채옹(蔡邕)이 밝힌 운필의 총괄적 규율이다. 이를 개괄적으로 설명하면 1. 「무릇 글자의 결구는 반드시 상하가 서로 연계되어야 하며, 또한 서로 등지지 않고 필획 간에 서로 호응해야 한다(凡落筆結字 上皆覆下 下以承上 使其形勢 遞相映帶 無使勢背).」 2. 「轉筆은 진결의 필획으로 좌우를 들아보아 짐획이 일체(一體)가 뇌노독 하고 어느 한 점획이라도 외톨이가 되지 않도록 해야 한다(轉筆 宜左右回顧 無使節目孤露).」 3. 「藏鋒은 필봉의 순역(順逆)을 통한 점획 출입의 흔적으로, 거슬러 들어가야 하고 돌아 나오는 것도 그러하다(藏鋒 點畫出入之迹 欲左先右 至回左亦爾).」 4. 「藏頭는 장봉으로 원필이 종이에 닿을 때 필심이 늘 점획의 중앙에 가도록 하는 것이다(藏頭 圓筆屬紙 令筆心常在點畫中行).」 5. 「獲尾는 회봉으로 점획의 세를 다하여 힘껏 거두어들이는 것이다(獲尾 點畫勢盡 力收之).」 6. 「疾勢의 가로는 자갈을 두드리는(啄磔) 속에서 나오고 세로는 긴밀히 달아나는(緊趯) 속에 있다(疾勢 出於啄磔之中 又在堅筆緊趯之內).」 7.「掠筆(丿)은 찬봉(趲鋒)으로 험하고 신속하게 한다(掠筆 在於趲鋒峻趯用之)」 8. 「澁勢는 준마가 긴밀함을 다투어 나아가는 것이다(澁勢 在於緊駃戰行之法)」 9. 「橫劃은 물고기의 비늘(鱗)처럼 하고, 竪劃은 말의 재갈처럼 하는 것이 법이다(橫鱗 竪勒之規)」

93) 이사(李斯)는 『論用筆』에서 "무릇 용필의 법이란 급히 회봉(回鋒)하고 빠르게 하필(下筆)하며,

만상(千形萬象)이 펼쳐지니 이 모두가 먹에서 이루어지고 종이에서 드러난다. 붓, 먹,94)종이는 한·위·진 시대에 비교적 완전한 물질적 특성을 갖추고서 서예가의 예술적 창작력을 촉성하였고 서예가의 창작력과 비첩(碑帖)의 유행을 촉진하였다. 바꾸어 말하면 서사 공구 역시 더욱 완전함에 이르게 되었음을 의미한다. 왕승건(王僧虔)35)은 『論書』95)에서 서사 공구의 중요성을 말하기를 "자읍(子邑)의 종이는 연염휘광(硏染輝光)하고96) 중장(仲將)의 먹은 한 점 아교와 같으며97) 백영(伯英)의 붓은 궁신정사(窮神靜思)하다(子邑之紙 硏染輝光 仲將之墨 一點如漆 伯英之筆 窮神靜思)."98)고 하였다. 여기서 자읍은 좌백(佐伯)이고 중장은 위탄(韋誕)을 말하며 백영은 장지(張芝)로 이들 모두는 한위(漢魏) 시기의 서예가들이다. 그들의 서사 공구는 왕승건(王僧虔)에 의해 '三珍', '妙物'로 칭송받았고 서사 공구의 모범이 되었다. 이로 말미암아 알 수 있듯이 서가와 서사 공구 사이에는 서로 의존하고 서로 촉진하는 절친 관계가 되는 것이다.

4). 다양한 서체의 집합

새매가 응시하듯, 봉새가 날아가듯 하는 것이 진실로 자연스러운 것이니 다시 고치려 해서는 안 된다. 송각(送脚: 送筆)은 물고기가 헤엄쳐 물을 얻듯이 하고, 무필(舞筆: 行筆)은 맑은 산을 지나는 구름같이 하여 말거나(卷), 펴거나(舒) 하여 가벼웠다가도 무거워야 하니 이를 깊이 생각하는 것은 당연하다(夫用筆之法 先急回 后疾下 如鷹望鵬逝 信之自然 不得重改 送脚若游魚得水 舞筆如景山興雲 或卷或舒 乍輕乍重 善深思之 理當自見矣)."라고 하였다.

94) 먹(墨)의 역사는 BC.7000년 신석기시대의 사람들이 도기(陶器)에 먹색 혹은 붉은색으로 도안을 한 것으로 거슬러 올라간다. 이후 1973년 호북성 강릉 봉황산의 서한(西漢) 시기 봉분에서 둥근 형태의 먹이 발견되었으며 이는 지금으로부터 2000년 전의 일이다. 먹은 초기에 소나무를 태운 카아본(炭素, Carbon)을 주재료로 한 송연(松煙)이 주를 이루었고 이후 송대에 이르러 등유(燈油)와 마유(麻油)를 더한 유연(油煙)이 등장하였다.

95) 『論書』는 「論書」, 「論古人書」, 「自論書」의 세 부분으로 구성되어 있다. 「論」편은 서예술의 필수 요소인 신(神), 기(氣), 골(骨), 육(肉), 혈(血) 등을 제시하고 "만약 다섯 가지 중 하나라도 부족하면 글씨를 이룰 수 없다(若五者缺一則不爲成書也)."와 같은 정법과 비법, 허와 실의 변증법적 관계, 고금의 집필 이론 등을 제시하였다. 다음으로 「論古人書」는 고인의 습서(習書)와 품서(品書)에 대한 자신의 의견을 진술한 것이고, 마지막으로 「自論書」는 자신의 서사 경험을 요약하고 소동파의 "고인을 맹목적으로 따르지 않을 것(不踐古人)"과 "자발적인 참신함을 이끌어 낼 것(自出新意)" 등의 중요함을 말하며, 후대 학습자들에게 많은 가르침을 주고 있다.

96) 동한의 종이 이름으로 좌백(左伯)이 만든 것이므로 '좌백지'(左伯紙)라고도 한다. 좌백(左伯)은 동래(東萊: 지금의 산동 掖縣) 사람으로 자(字)가 자읍(子邑)이어서 자읍지(子邑紙)라 하였다. 한나라 때는 종이로 간(簡)을 대신하였는데, 화제(和帝: 劉肇)에 이르러 채륜(蔡倫)이 이를 정공(精工)하였고 좌백(左伯)은 그 묘를 얻었다. '硏染輝光'이라 함은 '用染光彩'와 같은 말로 종이의 염색 정도가 매우 뛰어남을 형용한 말이다. 일설에는 '妍妙輝光'이라고도 한다.

97) 위중장(韋仲將)의 먹은 "한 점이 마치 칠흑 같다(一點如漆)."는 말이 있다. 문방사보의 기록에 의하면 위중장의 묵법에 대하여 "그을음 한 근에 좋은 아교 다섯 량을 물푸레나무 껍질의 즙에 담궈 쇠절구에 놓고 삼만 번 절구질을 하면 더욱 좋다(煙一斤 好膠五兩 浸梣皮汁中 下鐵臼搗 三萬杵 多尤善)."라고 하였다.

98) 齊 王僧虔 『論書』, "夫工欲善其事 必先利其器 伯喈非流紈体素 不妄下筆 若子邑之紙 硏染輝光 仲將之墨 一点如漆 伯英之筆 窮神靜思 妙物遠矣 邈不可追"

한나라가 주도한 서체는 예서(隸書)로, 예서는 전서(篆書)[99]의 용필(用筆)과 구조를 바꾸어 추상화되는 경향을 보인다. 그러나 필묵 표현의 범위는 더욱 넓어졌고, 필묵의 기능은 더욱 유감없이 발휘되어 서예가 진정으로 성숙한 독자 예술로 자리 잡는데, 큰 역할을 하였다. 한나라 때 예서 외에 사유(史游)와 두조(杜操)가 장초(章草)[100]를 창제하였다고 전해지는데, 이는 두 사람이 장초의 명가임을 말해준다.【圖19】 장지(張芝)는 장초의 點·劃·波·磔을 변환하여 금초(今草)를 만들었고, 유덕승(劉德升)[36]은 행서를 잘 썼으며, 조희(曹喜)[37]는 전서에 능하여 현침(懸針)과 수로(垂露)의 법을 잘하였다. 위·진시기에 종요(鍾繇)는 예서(隸書)와 해서(楷書)로써 유명하였으며[101] 이

圖19《公羊傳磚》

99) '篆'은 '竹'을 따르고 '彖' 성으로 형성 글자이다. 『說文·竹部』에는 "篆 引書"라고 했다. 「引」자는 활을 쏘는 것으로 길게 늘인다는 뜻도 있다. '引書'는 곧 획을 길게 늘여서 쓴다는 뜻이다. 당나라 장회관은 『書斷·卷上』에서 대전(大篆)을 설명할 때 "전(篆)은 전(傳)이다, 그 물리(物理)를 전하여 무한히 베푸는 것이다(篆者傳也 傳其物理 施之无窮)."라고 하였는데 이것은 사회적 기능의 관점에서 말한 것으로, 서사의 인신의(引伸義)이지 본의는 아니다. 곽말약(郭沫若)은 『古代文字之辯証的發展』에서 "전(篆)은 연(掾)이다. 연이란 관(官)이다(篆者 掾也 掾者官也)."라고 말했다. 그는 "전서라는 이름은 한나라 때 시작돼 진나라에 없던 것인데 도대체 무엇 때문에 전서(篆書)가 된단 말인가? 내가 생각할 때 이는 예서(隸書)에 대한 말로… 도예(徒隸)가 사용한 글씨를 예서(隸書)라 하고, 관의 관리(掾)가 사용한 것을 전서(篆書)라 한다(篆書之名始于漢代, 爲秦以前未有, 究竟因何而名爲篆呢? 我認爲是對隸書而言的……施于徒隸的書謂之隸書, 施于官掾的書謂之篆書)."고 하였다. 이처럼 전서에 대한 해석은 서로 다르지만, 일반적으로 전서(篆書)는 대전(大篆)과 소전(小篆)을 모두 포괄하는 말이다. 대전은 넓은 의미와 좁은 의미의 두 가지 설이 있다. 넓은 의미의 대전은 선진 시대에 나타난 각종 한자를 가리키고, 좁은 의미의 대전은 오로지 '籀文'을 가리킨다. 그것은 주나라에 통용된 문자의 일종으로, 주(周) 선왕 태사(太史)「籀」가 정리한 것이어서 '籀文'이라고 한다.

100) 장초(章草)는 초기의 초서(草書)로 진(秦)나라와 한(漢)나라 시대에 시작되었으며, 초서에서 발전한 표준 초서이다. 사유(史游)와 두조(杜操)를 장초(章草)의 창시자라 말하지만, 장초는 결코 한 사람이 만든 것이 아니라 진나라의 초예(草隸)에서 진화한 것으로 오랜 유행과 통용을 거쳐 통용되었다. 대략 서한의 선제(宣帝)와 원제(元帝) 사이에 형성되어 동한, 삼국 및 서진에 융성하여 성숙하고 완벽한 서체가 되었으며, 서한에서 동진까지의 400여 년 동안의 초서 예술의 모습을 대표한다. 동진에 이르러 오늘날 문자의 새로운 형태인 행서, 해서, 초서가 완전히 성숙하고 예서와 그 관습인 장초가 점차 대체되었다. '章草'라는 이름은 처음에 '草書'로만 불렸다기 '今草'가 등장한 후 둘 사이의 차이를 보이기 위해 '章'이라는 이름으로 바뀌었다. 이에 대하여는 당시 장제(章帝)가 사랑하였다거나, 원제(元帝) 때 사유(史游)가 급취장(急就章)을 쓰는데 사용되었다는 등의 설이 있지만 모두 정확하지는 않다. '章'자에 담긴 의미가 장법(章法), 장칙(章則)이라는 법도의 의미를 담고 있기에 당시 표준화되고 장법화된 초서를 '章草'라고 불렀고, 신초서는 '今草'라고 불렀던 것으로 추측된다. 필법상 '今草'와의 차이점이라면 주로 예서 필법의 형태를 유지하고 있고 위아래 글자가 독립적이며 기본적으로 이어지지 않는다는 특징을 갖추고 있다.

101) 종요(鍾繇)의 서체는 주로 해서, 예서, 행서이며, 남조 유송(劉宋) 때 양흔(羊欣)의 『采古未能書人名』에 "종요에게는 삼체가 있으니 첫째는 명석지서(銘石之書)라 하여 가장 묘하고, 둘째는 장정서(章程書)라 하여 비서(祕書)로 전해지는 어린아이를 가르치는 것이며, 셋째는 행압서(行押書)라 하여 상문(相聞)하는 것이다(鍾有三體 一曰銘石之書 最妙者也 二曰章程書 傳祕書敎小學者也 三曰行狎書 相聞者也)."라고 하였다. 여기서 말하는 이른바 「銘石書」란 해서를, 「章程書」

왕(二王)은 해서, 행서, 초서로써 그 아름다움을 다하였다. 한·위·진 시기에 각체가 갖추어지지 않음이 없었고 고루 명가가 있어 다종 서체가 미를 다투는 상태를 드러내었다. 각종 서체가 서로 영향을 주고 융화하여 서법의 예술적 표현력을 크게 증진시켰다는 점을 이에 꼭 지적하고 싶다. 이러한 각체 융합적 추세를 중시하는 추세는 위부인(衛夫人), 왕희지로 전해지는 서론(書論)에서도 그 실마리를 찾을 수 있다;

"또 여섯 종류의 용필법이 있다. 결구가 원만하게 갖추어진 전서(篆書) 필법과 같은 것, 표양쇄락(飄揚灑落) 함이 장초(章草)와 같은 것, 흉험하여 가히 두려운 팔분(八分)[102]과 같은 것, 그윽하게 드나드는 비백(飛白)[103]과 같은 것, 바르고 강직하게 홀로 우뚝 선 학두(鶴頭)와 같은 것, 종횡으로 거침없는 고예(古隸)【圖20】와 같은 것이다."[104]

圖20 五鳳二年(BC.56)《魯孝王刻石》曲阜市孔廟 漢魏碑刻陳列館 藏

"초서는 다시 전서의 형세와 팔분(八分), 고예(古隸)와 서로 섞여야 한다."[105]

란 팔분서(八分書)를, 「行押書」란 행서를 말한다.

102) 「八分」은 넓은 의미에서 「古隸」를 제외한 예서, 즉 「八分書」를 말하며 「隸書」의 일종이라 말할 수 있다. 팔분서와 예서의 관계는 「小篆」의 「大篆」에 대한 관계와 같아서 고예로부터 변화 발전되어 이루어진 것으로, 단지 필세에 있어 약간의 분별이 있을 뿐이다. 「八分」이라는 명칭에 관해서는 여러 설이 분분하다. 장희관(張懷瓘)은 『書斷』에서 왕음(王愔)의 설을 인용하여 "글자의 방향이 팔분하니 해서의 규범이 있다(字方八分 言有楷模)."라 했고, 소자량(蕭子良)의 설을 끌어 "예서에 수식을 더하여 팔분을 만들었다"고 했다. 장희관의 해석은 "마치 팔(八)자가 분산되듯 하므로… 팔분으로 이름 지었다"고 했으며, 포세신(包世臣)은 "팔(八)은 등질 배(背)의 의미이니, 그 형세가 좌우로 분포되어 서로 등지듯 한 것을 말한다"고 했다. 민상덕 저, 『서예란 무엇인가』, 중문, 1992, p.144. 참조,

103) 「飛白」은 필획의 선에 드러나는 흰 공백을 말하며 이러한 형태가 주를 이루는 서체가 「飛白書」이다. 필획에 비백이 노출되는 것은 여러 가지 이유가 있다. 첫째는 붓의 상태가 고르지 못한 경우, 둘째는 먹물이 적은 경우, 셋째는 붓의 진행속도가 빠른 경우 등이다. 전하는 바에 따르면 동한(東漢) 영제(靈帝)때 홍도문(鴻都門)을 단장하는데, 장인이 비[箒]로 백분(白粉)을 칠하는 모습을 보고 채옹(蔡邕)이 힌트를 얻어 「飛白書」를 만들게 되었다고 한다. 장희관(張懷瓘)은 『書斷』에서 "「비백」이란 후한 때 좌중랑(左中郎) 채옹이 만든 것이다(飛白者 後漢左中郎蔡邕所作也)."라고 했고, 왕음(王愔), 왕은(王隱)도 말하기를, "비백은 해서체를 변화시킨 것이다. 본래는 궁전의 제서(題署)인데, 필세는 한 장을 넘고 글자는 경미(輕微)한 듯 차지 않아서 비백으로 이름 지었다(飛白變楷制也 本是宮殿題署 勢旣徑丈 字宜輕微不滿 名爲飛白)."고 했다.

104) 衛夫人,「筆陣圖」, "又有六種用筆 結構圓備如篆法 飄揚灑落如章草 凶險可畏如八分 窈窕出入 如飛白 耿介特立如鶴頭 郁拔縱橫如古隸"

105) 王羲之,「題衛夫人筆陣圖後」, "其艸書(筆) 亦復須篆勢 八分古隸相雜"

"매양 한 글자를 쓸 때에도 모름지기 여러 종류의 필의를 사용해야 하니 가령 횡획을 팔분처럼 하여 나타나는 것은 전서(篆書)나 주서(籒書)처럼 한다. …하나의 글자를 쓰는데 여러 서체를 끌어와야 한다. 만약 한 장의 종이에 글씨를 쓸 때에도 모름지기 글자마다 필의가 달라야 하며 서로 같게 해서는 안 된다."[106]

이런 관점을 기계적으로 이해만 하지 않는다면 매우 흥미로울 것이다. 그것은 서예가들이 의식적으로 다양한 서체에서 미의 소질을 받아들여 참신한 묘리를 만들어 낸다는 점을 반영한 것이다. 이런 종류의 서론의 저자와 시대가 반드시 믿을 만한 것이 아니라는 당신의 견해에 동의한다. 다만 당시의 서예 실천에 연결해보면 그것은 당시의 자각적 표현이라는 점은 분명하며, 왕희지(王羲之)가 여러 가지 방법을 겸하여 일가를 이룬[兼撮衆法 備成一家] 서성(書聖)이라는 점은 말할 것도 없다. 우화(虞龢)[38]의 『論書表』에는 진대의 서사(書事)가 기록되어 있는데, "眞·行·章草가 한 종이에 뒤섞여 있다(眞行章草 雜在一紙)."는 이른바 희서(戲書)가 있다.[107] 사실 이것은 의식적인 시도이고, 엄숙한 예술 실천으로 보아야 한다. 또 『論書表』에는 한 소년이 일부러 새하얀 옷을 입고 왕헌지(王獻之)[39]를 찾아갔다는 일화가 기록되어 있다. 이 서가는 정백(精白)의 옷에서 솜씨를 부릴만한 곳이 보이자 해서와 초서가 모두 구비된 글씨를 옷 위에 휘호(揮毫)하였는데, 좌중의 사람들이 서로 다투어 가져가려 하니 옷이 사분오열(四分五裂)되었고 소년은 겨우 소매 한 짝만 차지하게 되었다는 기록을 통해서도 진나라 서예가들이 여러 가지 서체를 구가(謳歌)하여 풍격미를 추구하였던 다양성을 엿볼 수 있다. 다시 비첩을 가지고 논하자면 오나라의 《天發神讖碑》[108] 【圖21】 는 예서의

106) 王羲之, 『書論』 "每作一字 須用數種意 或橫畫似八分 而發如篆籒……爲一字 數體俱入 若作一紙 之書 須字字意別 勿使相同"

107) 여기서 말하는 「戲書」란 「章草」에 담긴 여러 서체를 의미한다. 우화(虞龢)는 『論書表』에 서 왕헌지(王獻之)의 「章草」를 두 가지로 언급하였는데, "효무제(孝武帝)가 자경(子敬: 王獻之) 의 글씨를 익혀 「戲習」 10권을 질로 삼았다. 전하기로 「戲學」이라 하는데, 제(題)하지 않았 으며 해행과 장초가 한 장의 종이 속에 섞여 있다고도 한다."는 것과 "왕헌지가 처음 아버지에 게 글씨를 배울 때 정체(正體)는 비슷하지 않았으나 질필장초(絶筆章草)는 유난히 닮았고 필적 이 유려하고 완연하니 능가하려는 느낌이 있다(孝武撰子敬學書 戲習十卷爲帙 傳云戲學而不題 或眞行章草 雜在一紙 獻之始學父書 正体乃不相似 至于絶筆章草 殊相擬類 筆迹流懌 宛轉姸媚 乃 欲過之)."고 한 말이 그것이다.

108) 천새기공비(天璽紀功碑): 동오 천새(天璽) 원년(276) 각석(刻石). 동오 말기 손호(孫皓)는 그의 통치를 지키기 위해 천명영귀대오(天命永歸大吳)라는 여론을 조성하여 천강신참(天降神讖)이라 고 속여 새겼기 때문에 천발신참비(天發神讖碑)라고 한다. 전서 21행 224자 음각. 석단(石斷)이 셋으로 갈라져 속칭 《三段碑》, 《三擊碑》로 불린다. 현침전(懸針篆)의 전형으로 예서의 방필을 채택하고 있어서 필력이 힘차다. 동관령(東觀令) 화핵(華覈)이 찬문하고 서예가 황상(皇象)이 쓴 것으로 전해진다. 원석은 건업성(建業城) 남쪽 바위산 단석강(斷石崗) 위에 세워졌다가 몇 차례 옮겨 상강(上江) 양현학궁(兩縣學宮, 지금의 夫子廟) 존경각(尊經閣)에 두었다. 청대 가경(嘉慶) 10년(1805)에 화재로 소실되었다.

필법으로 쓴 전서 작품이다. 글자의 자형은 방정(方正)하여 예서도 아니고 전서도 아니다. 예서의 지나친 횡일방무(橫逸旁鶩: 橫勢만을 추구함) 함도 아니요, 전서의 종장수예(縱長垂曳: 縱勢로 길게 늘임) 함도 아니어서 독특한 아름다움을 보여주고 있다.109) 진대 이왕(二王)의 첩에서는 일반적으로 희지(羲之)는 내엽법(內擫法)을 쓰고 헌지(獻之)는 외탁법(外拓法)을 쓴다고 인식하고 있는데 그 필의의 분별은 전서와 예서로부터 왔다.110) 이왕(二王) 부자의 필법은 서로 다른 서체에서 뜻한 바를 취한 것이니 이 역시 그중의 정보를 드러내 보인 것은 아니겠는가?

圖21 三國 吳《天發神讖碑》(部分)

109) 유희재(劉熙載)는 『藝槪』에서 전서의 특징에 대해 "옥근(玉筋)은 앞에 있고 현침(懸針)은 뒤에 있다(玉筋在前 懸針在後)."고 언급했다. 이 말은 옥근전(玉筋篆)이 있고 난 후에 현침전(懸針篆)이 생겼다는 것으로, 현침(懸針)이 있음으로부터 파(波), 책(磔), 구(鉤), 도(挑) 등의 획이 생겨났다. '현침'은 조희(曹喜)로부터 시작되었지만, 주문(籀文)에서 이미 그 방법을 꿰뚫어 보고 있었다.

110) 내엽(內擫)과 외탁(外拓)의 설은 원대 원부(袁裒)의 『總論書家』에서 "왕희지의 용필은 내엽으로 수렴한 까닭에 삼엄하고 법도가 있다. 왕헌지의 용필은 외탁으로 넓게 여니 성글지만 자태가 많다(右軍用筆內擫而收斂 故森嚴而有法度 大令用筆外拓而開廓 故散朗而多姿)."는 말에서 처음 등장하였고, 이후 강유위(康有爲)는 내엽은 전서의 필법이고, 외탁은 예서 필법의 방필로 보았다. 심윤묵(沈尹默)은 "대개 필치가 긴박하게 수렴한 곳은 내엽(內擫)으로 이루어진 곳이고, 그 반대의 경우는 외탁(外拓)일 수밖에 없다. 후세 사람들이 내엽과 외탁을 통해 이왕의 글씨를 구별한 것은 매우 일리가 있다. 왕희지(王羲之)는 내엽이고, 왕헌지(王獻之)은 외탁이어서 왕희지의 글씨는 강건하면서 바르고(剛健中正) 유미하면서 고요하다(流美而靜)고 하였고, 반면 왕헌지의 글씨는 강하게 쓰였으나 부드러움이 드러나고(剛用柔顯) 꽃에 따라 열매가 증가한다(華而實增)고 하였다. 아울러 내엽은 골기(骨氣)가 승한 글씨이고, 외탁은 근력(筋力)이 승한 글씨라고 지적하기도 하였다(沈尹默認爲 大凡筆致緊斂 是內擫所成 反是必然是外拓 后人用內擫外拓來 區別二王書迹 很有道理 說大王(羲之)是內擫 小王(獻之)則是外拓 試觀大王之書 剛健中正 流美而靜 小王之書 剛用柔顯 華而實增 幷指出 內擫是骨(骨气)勝之書 外拓是筋(筋力)勝之書)"

5). 이론 비평(批評)의 태동(胎動)

이론은 자각의 표시이며, 실천 경험에 대한 의식적 결산의 총체적 요약이다. 진(秦)의 이사(李斯)[40]가 저술한 『筆妙』가 있었다고 전해져 믿을 만하다 해도 이는 우연한 것일 뿐이며 한·위·진(漢·魏·晋) 시대에 이르러서야 서예 이론에 대한 비평이 이어졌다. 이 시기 채옹(蔡邕)이 저술한 『筆論』과 『九勢』는 글씨가 자연에서 비롯된다[書肇於自然], 글씨란 회포를 풀어내는 것이다[書者散也],[111] 종횡으로 자연의 상을 지닌다[縱橫有可象]는 등의 유명한 논점을 제시하여 심원한 영향을 미쳤다. 종요(鍾繇) 역시도 서론이 있다. 다시 최원(崔瑗)의 『草書勢』, 성공수(成公綏)의 『隸書體』, 위항(衛恒)의 『四體書勢』, 삭정(索靖)의 『草書勢』, 왕민(王珉)[41]의 『行書狀』[112], 양천(陽泉)의 『草書賦』는 모두 형상 사유의 방법으로 각종 서체의 유래와 역할, 특징을 묘사하고 논술한 것들이다. 위부인(衛夫人)과 왕희지(王羲之) 역시 『筆陣圖』 등이 있다. 이러한 이론들이 비판하는 내용은 다르고 형식도 각기 다르다. 즉 채옹(蔡邕)의 내용은 철리(哲理)와 미학(美學)에 치우쳐 있고, 형식적으로 말은 간결하나 뜻은 풍부한[言簡意賅] 단편적 이론이라면, 위항(衛恒)의 『四體書勢』에 담긴 내용은 서체를 평술한 것으로, 형식은 포장하여 묘사한[舖張描叙] 찬송이라고 할 수 있다. 또 위부인(衛夫人)과 왕희지(王羲之)의 『筆陣圖』는 내용이 필묵의 기법에 치우쳐 있고, 형식은 세밀하게 분석한[條分縷析] 논문이라 말할 수 있다. 물론 채옹(蔡邕), 위부인(衛夫人), 왕희지(王羲之)의 서론이 반드시 믿을 만한 것은 아니지만, 심윤묵(沈尹默)의 연구에 의하면 『九勢』는 채옹(蔡邕)의 손에서 나왔다고 단정할 수는 없으나, 세상에 전하는 위부인(衛夫人)이 윤색한 이사(李斯)의 『筆妙』[113]보다는 신빙성이 있다고

111) 주성련(周星蓮)은 『臨池管見』에서 서예의 효능에 대하여 말하기를 "글씨를 쓰는 것은 기운을 북돋우고 양기(陽氣)를 돕는다. 단정히 앉아 해서를 십여 자 또는 백여 자를 쓰다 보면 산만하던 마음이 가라앉고, 행초 또한 마음 가는대로 휘두르다 보면 기분이 통쾌해지며 정신을 진작(振作)시킨다. 붓을 떨구어 시를 쓰고 문장을 지으니 스스로 이치에 맞아 마지 샘물이 솟아오르는 것 같다. 그러므로 서예는 영감(靈感)과 재능을 확장(擴張)시키고, 학문을 성숙하게 한다는 것을 알겠다(作書能養氣 亦能助氣 靜坐作楷法數十字或數百字 便覺矜躁俱平 若作行草任意揮洒 至痛快淋漓之際 又覺靈心煥發 下筆作詩爲文 自有頭頭是道 汩汩而來之勢 故知書道亦足以恢擴才情 醞釀學問也)."라고 하여 채옹의 「書者散也」이론을 뒷받침하였다.

112) 王珉『行書狀』, "邈乎嵩 岱之峻极 燦若列宿之麗天 偉字挺特 奇書秀出 揚波騁藝 余妍宏逸 虎踞鳳跱 龍伸蠖屈 資胡氏之壯杰 兼鐘公之精密 總二妙之所長 盡要美乎文質 詳覽字体 究尋筆迹 粲乎偉乎 如珪如璧 宛若蟠螭之仰勢 翼若翔鷺之舒翮 或乃筆放体 雨集風馳 綺靡婉娩 縱橫流离"

113) 위부인(衛夫人)은 『筆陣圖』에서 "지금 이사의 『筆妙』를 산정(刪定)하고 윤색(潤色)을 더해 총 7개의 조목으로 정리하여, 그에 대한 형용을 왼쪽에 나열하고 후손들에게 남겨 영원히 모범이 되게 하였으니, 장차 그대는 다시 보기 바란다(今刪李斯筆妙 更加潤色總七條 并作其形容 列事如左 貽諸子孫 永爲模范 庶將來君子 時夏覽焉)."라고 하였다.

한다. 그 서론에서 논한 바는 모두 전서와 예서 두 가지 서체에 사용되는 필법에 부합하기 때문이다.114) 이러한 이론적 비평은 비록 남상(濫觴)에 불과하지만, 직간접적으로 서예술의 발전을 촉진시켰다.

6). 심미풍상(審美風尙)의 형성

圖22《少穆先生寮書　嶧筠弟鄧廷楨作時東歸有期矣》

이 점은 매우 중요하다. 서예가는 시대의 산물로 사회의 문화적 욕구와 미적 풍조를 떠나서 일정한 양질의 예술 작품을 결코 탄생시킬 수 없다. 한·위·진 시대에는 위로 제왕(帝王)에서, 아래로 일반 사대부(士大夫), 나아가 평민(平民)에 이르기까지 서예를 미(美)의 대상으로 여겼다. 강식(姜式)42)이 『論書表』에서 "한나라가 흥성하자 위율학(尉律學)115)이 있게 되었고 다시 주문(籒文)을 가르치고 팔체(八體)를 익혀 시험에 합격한 사람은 상서사(尙書司)로 임명되었다. 하지만 만약 글씨가 바르지 않으면 고발당해야 했다."116)는 말에서 당시 글씨의 미(美)와 추(醜)가 관직 승진의 중요한 기준이 되었음을 알 수 있고, 그 사회적 지위도 가히 짐작할 수 있어서 서예술이 사회적으로 광범위하고 중대한 영향을 끼쳤음을 알 수 있다.【圖22】

한나라 재상 소하(蕭何)43)는 글씨의 이치를 잘 이해하여 일찍이 장량(張良)44) 등과 붓을 쓰는 방법을 토론하였다. 유명한 미앙궁(未央宮) 앞 전각

114) 沈尹默『現代書法論文選』,「歷代名家學書經驗談輯要釋義」, p.130. "九勢文字 不能肯定出於蔡邕之手 但比之世傳衛夫人加以潤色的李斯的筆妙 較爲可信 因其篇中所論均合於篆隸二體所使用的筆法"

115) 위율학(尉律學)은 율학(律學)이라고도 한다. 한의 율령은 정위(廷尉)가 관장하기 때문에 '尉律'이라고 한다. 허신(許愼)은『說文解字』에서「尉律」을 인용하여 말하기를 "학동이 17세 이상이면 비로소 주서(籒書) 9000자의 풍자(諷刺)를 시험하여 관리로 삼았다. 또한 팔체(八體)로 시험하여 군을 태사로 옮겨 시험하고 가장 우수한 자를 상서사(尙書史)로 삼았다. 하지만 글씨가 혹 바르지 않으면 곧장 탄핵을 당하였다(學僮十七以上始試 諷籒書九千字 乃得爲史 又以八体試之 郡移太史幷課 最者以爲尙書令史 書或不正 輒擧劾之)."

116) 江式『論書表』, "漢興有尉律學 復敎以籒書 又習以八體 試之課最 以爲尙書史 書或有字不正 輒擧劾焉"

이 세워지자 소하(蕭何)는 석 달을 심사숙고하여 현판에 보는 이가 유수와 같다[觀者如流水] 라고 제액하였다.117) 동한의 진준(陳遵)45)은 전예(篆隷)를 잘하였는데 매번 글씨를 쓸 때면 좌중이 모두 놀랐다[一座皆驚].118) 그래서 당시 사람들은 그에게 '陳驚座'라는 별호를 불러주었다.119) 사의관(師宜官)46)은 방장의 대자(大字)는 물론이거니와, 방촌의 천언(千言)도 잘 썼다.120) 그는 매번 술집에 갈 때마다 먼저 벽에 보는 이가 구름처럼 모여드네[觀者雲集].121)라고 썼는데 그 술집의 장사가 잘되었다. 왕희지(王羲之)에 관해서는 이런 미담이 너무 많아 여기서는 췌술(贅述)하지 않겠다. 술을 팔고 거위를 바꿀 수 있는 교묘함이 '觀者雲集', '一座皆驚'을 자아내는 이러한 측면은 서예 자체의 예술적 매력을 설명하는 한편, "예술의 대상이 예술을 이해하고 아름다움을 감상할 수 있는 대중을 창조한다."122)는 점을 설명하고 있다. 사회의 이와 같은 보편적 심미 풍조는 질적, 양적으로 높은 수준에 도달한 서예 작품이 초래한 것이다. 창작과 감상은 서로 인과관계가 있다. 서예의 미적 능력의 보급과 향상은 질 좋은 서예 작품이 미친 영향의 결과이자 질 좋은 서예 작품이 생겨날 수 있는 조건이다. 다만 여기에는 예술의 사회적 효과도 함께 고려되어야 하며, 창작과 감상이 상호작용하는 깊이의 관점에서만 하나의 예술이 이 시대에 성숙함과 자각에 이르렀는지를 판단할 수 있다.

117) 방서(榜書)는 일명 서서(署書), 벽과서(擘窠書)라고도 한다. 시초는 옛날 궁궐 등의 건축물 문위에 거는 큰 글씨를 말한다. 그 기원을 거슬러 올라가면 매우 이른데 동한(東漢) 허신(許愼)의 『說文解字·序』에 "진서에 팔체(八體)가 있고 그 중 서서(署書)가 있다(秦書有八體 其中就有署書)."고 했고, 원대(元代) 정표(鄭杓)의 『衍極』 卷四 「古學篇」 유유정(劉有定)의 주(註)에 "서한(西漢) 초년 승상(丞相) 소하(蕭何)가 고조 유방(劉邦)이 미앙궁(未宮宮)을 짓자 삼 개월을 고민한 끝에 액(額)에 제자(題字) 하기를 보는 사람이 유수와 같다[觀者如流水]고 하였는데, 당시 사람들은 이를 소주(蕭籒: 禿筆書)라고 불렀다고 한다(蕭何作未央宮 前殿成 覃思三月 以題其額 觀者如流水 何用禿筆書 時謂之蕭籒)."는 기록이 전한다. 여유수(如流水)란 『左傳·成公8年』에 "선을 따름이 흐르는 물과 같으니 마땅하도다(從善如流 宜哉)." 하였으니 소하는 '觀者如流水'라는 편액을 통해 백성들이 이를 보고 선을 행하기를 희망한 것이다.

118) 「一座皆驚」이란 '좌중이 모두 놀라다'라는 의미로 「一座盡驚」과 같은 말이다. 출전은 『世說新語·文學』에 "張欲自發无端 頃之 長史諸賢來淸言 客主有不通處 張乃遙于末坐判之 言約旨遠 足暢彼我之懷 一座皆驚"이다.

119) 『漢書』 「遊俠傳·陳遵」, "陳遵 字孟公所到 衣冠懷之 唯恐在後 時列侯有與遵同姓字者 每至人門 曰陳孟公 坐中莫不震動 旣至而非 因號其人曰陳驚座云"

120) 이 말은 한 개 글자가 사방 한 상(丈: 한 사의 열 배, 즉 3m)에 이르고, 사방 한 촌(寸: 손가락 한 마디, 즉 3cm)의 위치에 천 개 글자를 쓸 수 있다는 것으로, 이는 필묵의 능력을 제어하고 지극히 강화하여, 아주 큰 대자(大字)는 크게, 아주 작은 소자(小字)는 지극히 작게 쓸수 있음을 형용한 것이다. 진대 위항(衛恒)은 『四體書勢』에서 "상곡의 왕차중(王次仲)이 해서의 법을 처음으로 썼다. 영제가 글씨를 좋아하여 당시 글씨를 잘 쓰는 사람들이 많았는데, 사의관(師宜官)이 가장 잘 써서 큰 것은 한 자가 한 길에 이르고, 작은 것은 사방 일 촌에 천자를 쓴 즉, 그 능력을 매우 아끼기에 이르렀다(上谷王次仲始作楷法 至靈帝好書 時多能者 而師宜官爲最 大則一字徑丈 小則方寸千言 甚矜其能)."고 전한다.

121) 「觀者雲集」이란 '구경꾼들이 구름처럼 밀집하다'라는 의미로 보는 사람이 많다는 것을 형용한 말이다. 출전은 『云笈七簽』에 "自咸通迄光啓四十年間 游淮浙之宛陵 所至之處 觀者雲集."이다.

122) 馬克思, 『政治經濟學批判·導言』 "藝術對象創造出懂得藝術和能夠欣賞美的大衆"

7). 각 분야 예술의 융합(融合)

각 분야 예술의 카테고리는 서로 구별되는 동시에 서로 연결되어 있다. 한·위·진 시대에는 시(詩)와 문장(文章)에서 높은 업적을 남겼다. 또 회화, 음악 등에도 큰 발전이 있어서 조비(曹丕), 육기(陸機), 혜강(嵇康), 완적(阮籍), 고개지(顧愷之) 등의 문론, 악론, 화론의 전문저술이 있었다. 이 모든 것은 서예술의 발전에 유익한 영향을 끼쳤다. 어떤 서가는 그 자체로 다른 예술을 겸하였는데, 예를 들어 채옹(蔡邕)은 음률(音律)에 능통하고 거문고를 잘 탔으며 그림도 그리는 문학가였다.123) 또 육기(陸機)의 《平復帖》【圖23】124)은 현존하는 최초의 명첩이지만, 그의 문론에 관한 저술인 『文賦』125)가 더욱 유명하여, 문명(文名)이 그의 서명(書名)을 가릴 정도였다. 왕희지(王羲之)가 쓴 《蘭亭序》는 문장 자체가

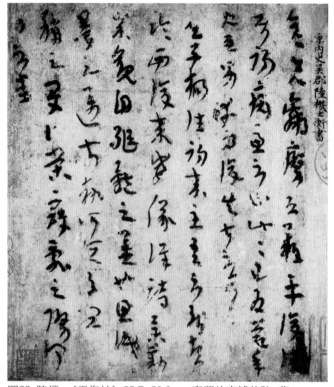

圖23 陸機 《平復帖》23.7×20.6cm 臺灣故宮博物院 藏

123) 중국 고대「四大名琴」중의 하나로「焦尾琴」을 꼽는다. '초미금'이라는 이름과 관련하여 말하자면 채옹이 불에서 동목(桐木)이 타서 터지는 소리를 듣고 이것이 좋은 목재라는 것을 깨닫고 그것을 골라 거문고를 만들었는데 음색이 매우 아름다웠지만, 다만 나무 끝부분에 탄 자국이 남아 있어서 사람들이 '초미금'이라고 불렀다는 말이 전한다.

124) 《平復帖》은 진(晉)의 문학가이자 서예가인 육기(陸機)가 창작한 초예(草隸) 작품으로, 현존하는 가장 이르고 신뢰할만한 서진의 명가 법첩이다. 《平復帖》이라는 명칭은 육기(陸機)가 몸이 아프고 회복이 어려운 친구에게 보낸 편지에 '회복하기 어려울 것 같다(恐難平復)'는 문구가 있어 붙여진 이름이다. 9행 84자가 전부인 이 작품은 작가가 독필(禿筆)로 마지(麻紙) 위에 쓴 것인데, 그 필의가 완곡하고 풍격은 평범소박(平淡質朴)하다. 아색마지본(牙色麻紙本) 묵적은 현재 고궁박물원에 소장되어 있다.

125) 『文賦』는 육기(陸機)의 문예이론서이다. 서문은 창작의 이유와 의도를 설명하면서 "뜻은 物에 맞지 않고 文은 뜻에 미치지 못한다(意不稱物 文不逮意)."라는 곤혹스러움을 지적하고 글쓰기에 대한 이해는 선인들의 경험을 빌려 볼 수 있지만, 핵심은 개인이 실천을 통해 모색해야 한다고 주장하였다. 이어서 창작 전 준비와 글쓰기에 들어간 후에는 정신의식의 집중을 통해 감정을 충분히 표현할 수 있는 참신한 문구를 찾을 것을 요구하였다. 그런 다음 창작의 의도를 논하고 사상과 어휘의 두 가지 측면에서 글쓰기의 즐거움을 설명하고 또 문체의 다양성 원인을 논하며 10가지 문체의 특징을 분석하고 작문 시 주의하여 처리할 4가지 문제를 설명하며 마지막으로 예술적 영감(靈感)과 문장의 작용에 대해 논하고 있다.

유명한 산문 작품이다. 기록에 따르면 왕희지와 왕헌지는 모두 그림에 능하였다. 혜강(嵆康)은 음악에 정통한 서예가이기도 하다. 고개지(顧愷之)의 회화 이론과 작품은 전신(傳神)으로 유명하며, 동시에 공서가(工書家)이기도 하다. 진나라의 왕이(王廙)[47]는 서화를 겸하여 "서화는 한 번 훑어 보면 안다(書畵過目便能).", "그림도 내 그림이요 글씨도 내 글씨이다(畵乃吾自畵 書乃吾自書)."라는 예술적 개성을 추구하는 장담을 하기도 했다.[126] 이런 각종 예술이 어우러진 시대에는 여전히 종종 글씨와 그림을 함께 언급한다. 황상(皇象)의 글씨와 조불흥(曹不興)의 그림은 오나라에서 동시에 팔절(八絶)[127]의 하나로 불렸으며, 진대의 환현(桓玄, 369~404)은 탐욕스럽게 서화의 명작을 뒤졌고, 화가 고개지(顧愷之)와 서예가 양흔(羊欣)[48]에게 종종 서화에 대해 이야기해 줄 것을 청하여 밤이 되도록 피곤함을 잊는다[竟夕忘疲].고 하였다.[128] 이러한 광범위한 혼용은 서예로 하여금 서권기(書卷氣), 문학미(文學美), 형상성(形象性), 리듬감(節奏感)을 더하여 내용과 형식의 아름다움을 증진하게 한다. 후대 사람들이 진(晉)나라 서예의 운(韻) 또는 운미(韻味)를 칭찬하는 것은 진나라의 품격(品格), 풍도(風度)와 관련이 있지만, 그것은 또한 다양한 예술이 장기적이고 광범위하게 혼합된 결과라고 볼 수 있다.

이상 몇 가지 점들은 한(漢) 이전에는 없거나 매우 적었다. 이러한 것들은 서예가 하나의 예술로서 의식적으로 독립되도록 하는데 필수조건이다. 서예는 漢·魏·晉 시대에 이러한 외부의 사회적 원인과 내부의 예술적 원인의 상호작용에 의해 촉매되어 마침내 충분한 자각과 아울러 성숙된 예술이 되었다. 청나라 때 서예에 정통한 뛰어난 사상가이자 문학가인 공자진(龔自珍)[49]은 "서체의 아름다움은 위·진 이후부터 이름처럼 여겨졌고, 당 이후부터는 학문으로 여겨졌다(書體之美 魏晉以後 始以爲名矣 唐以後 始以爲學矣)."고『說刻石』에서 지적했다. 또

126) 왕희지(王羲之)가 숙부 왕이(王廙)에게 그림을 배우는 법을 가르쳐 달라고 부탁하자 왕이는 《與羲之論學畵》라는 글을 지었는데 전문은 108자로, 왕희지가 어려서부터 총명하여 왕씨가문을 계속 융성하게 할 수 있는 사람이라고 소개하고 있다. 글에서는 왕희지의 나이 열여섯에 서화를 한번 훑이보면 일 수 있다[書畵過目便能]는 새주와 그가 경직 공부 외에 서화를 공부해야 하는 상황에 대해 말하고 있다. 전문에서 왕이(王廙)는 서화의 기예를 어떻게 배웠는지 직접 말하지 않고, 「公子十弟子圖」를 그려 어린 왕희지를 격려하였으며, 희지(羲之)가 총명하고 재주가 있지만, 학예는 전현(前賢)에게 배울 필요가 있음을 말하였다. 즉 그림도 내 그림이요, 글씨도 내 글씨이다[畵乃吾自畵 書乃吾自書] 라는 인간 본성에 근거한 서화 창작의 원칙을 제시하여 창작 주체의 특색과 개성을 나타내도록 한 것이다.

127) 「八絶」은 「吳之八絶」이라고도 한다. 황상(皇象)의 초서(草書), 조불흥(曹不興)의 회화(繪畵), 엄무(嚴武)의 바둑[圍棋], 정구(鄭嫗)의 관상[算相], 오범(吳范)의 기상관측(氣象觀測), 조달(趙達)의 셈법[算術], 송수(宋壽)의 해몽(解夢), 유돈(劉敦)의 천문(天文)을 말한다.

128) 동진(東晋)의 환현(桓玄)은 "왕희지 부자의 글씨를 각각 한 폭씩 좌우에 두고 이를 완상하였다(雅愛王羲之父子書 各爲一幅 置左右以玩之)."하였고 아울러 고개지(顧愷之)에게는 "서화를 논하면 밤에도 피곤함을 잊는다(論書畵 竟夕忘疲)."며 늘 이야기 해줄 것을 청했다.

『語錄』에서는 "한(漢) 이후 수(隋) 이전이 가장 정박했다(漢以後隋以前最精博矣)."고 하였다. 이것은 서예 예술의 발전에 대한 하나의 역사적 개괄로서, 상당히 뛰어난 식견이다. 물론 이것은 모두 서예의 총체적 측면에서 말하는 것이지, 한(漢) 이전의 서예 작품이 예술적으로 미숙하고 모두 자각하지 못하다는 것은 아니다. 사실상 한대 이전 《散氏盤銘文》, 《毛公鼎銘文》, 《石鼓文》【圖24】, 《泰山刻石》등 여러 금석(金石) 작품들은 그 예술미가 이미 상당히 성숙되어 있었다. 다시 서예의 특징으로 돌아가서, 모종의 특징상 서예는 어찌 보면 단일적인 예술이지만, 실용예술인 이상 쓰여진 문자의 내용을 고려하지 않을 수 없다. 그 문자의 내용은 문학적일 수도 있고 비문학적일 수도 있다. 만일 서예 작품이 문학적인 내용을 담고 있다면, 이러한 작품은 관습상 '單一藝術'이라고 하지만 엄밀히 말하면 서예와 문학을 겸비한 '綜合藝術'이어야 한다. 우리가 노래를 하나의 '音樂藝術'로 보는 것에 익숙한 것은 사실 곡(曲)과 가사(歌詞)가 결합되어 있기 때문이다.

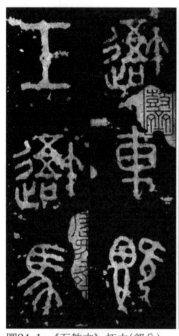

圖24-1 《石鼓文》拓本(部分) 圖24 《石鼓文》「吾車」(部分)

우리가 서예를 '실용예술'이지만 때로 실용적 면모에 주목하지 않거나 이해하지 못할 경우, 예를 들어 전서(篆書)나 초서(草書)129) 작품의 경우에 어떤 사람들은 석문(釋文)을 떠나서는 한 글자도 알지 못하고, 창작과 감상 사이에서 사상을 교류할 방법이 없다고 할 수 있는데, 그래도 그것이 사람들

129) 「草書」는 초솔(草率)한 서체라는 의미로 넓게는 의식하지 않고 편하게 갈겨 쓴 모든 글씨를 의미하지만, 대개는 오체(五體) 중의 한 서체를 가리킨다. 초서는 「章草」, 「今草」, 「狂草」로 대별하며, 한나라 초기에 시작되어 당대 장욱(張旭)과 회소(懷素)에 이르러 그 정점을 이루었다. 강기(姜夔)는 『續書譜』에서 "초서의 서체는 사람이 앉고 눕고 가고 서고, 읍하고 양보하며 성내어 다투며, 배를 타고 말을 달리며, 노래하고 춤추며 기뻐하고 가슴을 치고 뛰며 슬퍼하는 모든 변화하는 모습과 같다. 혹 그러지 않아도 한 글자의 모양에 대개 많은 변화가 있고 시작[起]이 있으면 그것에 응(應)함이 있다. 예컨대 이렇게 시작하면 이렇게 응하고 저렇게 시작하면 저렇게 응하는데 모두 그에 따르는 이치가 있다(草書之體 如人臥行立 揖遜忿爭 乘舟躍馬 歌舞拚踊 一切變態 非苟然者 又一字之體 率有多變 有起有應 如此起者 應如此者 各有義理)."라고 했다.

에게 미적 영감을 주는 것은 어떻게 설명할 수 있을까? 이러한 문제에 관해서는 마땅히 역사적인 이해가 필요하다.

먼저 전서부터 말해보자. 장회관(張懷瓘)은 『書斷』에서;

"전(篆)이란 전(傳)이다. 그 물리를 전하여 무한히 베푸는 것이다.… 어떤 말이라도 기록할 수 있고, 어떤 사물이라도 쌓아둘 수 있다. 사리에 통달하며, 마음에서 우러나 여(如)에 이르게 하는 것이다."[130]

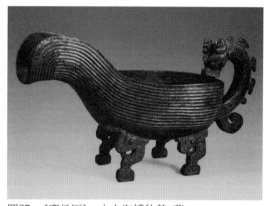

圖25 《齊侯匜》 / 上海博物館 藏

전서(篆書)는 당시 속성에 약속된 언어를 기록하고, 천만 가지 사물을 표현하며, 복잡하고 정밀한 사상을 반영하여 마음으로부터의 여(如)의 정도에 이르게 할 수 있었다. 이것이 바로 전서(篆書)의 당시 물리를 전하여 무한히 베푸는[傳其物理 施之無窮] 실용적 기능이다. 후에 전서가 예서로 대체되었는데, 이는 당연히 사회의 급속함을 쫓는 실용적 필요성에 의해 결정된 것이다. 그 후 역사가 발전함에 따라 전맹(篆盲)도 점점 많아졌지만, 석문을 떠나서 전서 작품이 이러한 사람들의 미감을 끌지 못한다고는 결코 말할 수 없다. 여러분은 아마도 《齊侯匜銘文》[131]

圖25 1 《齊侯匜銘文》

130) 張懷瓘《書斷》卷上, "篆者傳也 傳其物理 施之无窮…何詞不錄 何物不儲 懌思通理 從心所如"
131) 《齊侯匜》: 서주 만기(西周晩期)의 청동기로 현재 상해박물관에 소장되어 있다. 높이 24.7cm, 길이 48.1cm, 무게 6.42kg. 몸체는 타원형 바가지처럼 앞부분이 넓고 흐름이 높으며 뒷부분은 교룡(蛟龍)이 물을 탐하는 형상이다. 이(匜)의 네 발도 똑같이 용을 형상한 것이며 굽은 머리의 곡체가 이(匜)의 몸을 승재하여 웅장하고 장중하며 매우 온건하다. 이(匜)는 주전자로 항상 반(盤)과 함께 사용된다. 龍과 水는 상응하므로 세면기에는 종종 용무늬와 수생 동물을 장식한다. 그 내용은 "제후가 작(作)하니 괵맹희(虢孟姬) 양녀(良女)의 보배로운 이(匜)이다. 만년토록 무강하고 자자손손 영원히 보배롭게 쓰일 것이다(齊侯乍(作)虢孟姬良女寶匜 其萬年無彊 子子孫孫 永寶用)."라고 하였다. 괵맹희(虢孟姬)는 괵국(虢國) 군주의 딸로 제후의 부인이고, '양녀(良女)'

【圖25-1】을 잘 알지 못할 것이며, 문중에 기록된 괵(虢)·제(齊) 두 나라의 혼인 동맹에 대한 것도 잘 알지 못하겠지만, 명문의 생동감 있고 다채로운 형상미는 느낄 수 있을 것이다. 이는 마치《齊侯匜》【圖25】의 실제 용도를 잘 알지 못하면서도 이 청동 공예품의 아름다움을 감상할 수 있는 것과 같은 이치이다. 이(匜)는 원래 세면도구로,『左傳·僖公 23年』조에 "이(匜)를 받들어 깨끗한 물을 뿌린다(奉匜沃盥)."라는 기록이 있다. 여러분이 이것의 사용가치(使用價値)를 생각하지 못했거나, 세면(洗面)할 때 물을 뿌리는 용도로 사용할 줄은 전혀 몰랐겠지만, 여전히 손잡이에 장식된 용탐수(龍探水)의 형상은 흥미진진하게 감상할 수 있다. 그리고 연상(聯想)의 도움을 받아 몸체 부분의 평행한 줄무늬를, 출렁이며 흐르는 물결로 간주하거나, 혹은 그 아래의 발에 정신을 집중하여 전체가 살아있는 네발 동물이라고 상상하게 된다. 앞의 물줄기[流]는 바로 그 머리 부분이고, 뒤의 손잡이는 꼬리 부분이 되어 천천히 움직이는 느낌마저 든다. 청동기(靑銅器) 감상과 마찬가지로 금문(金文)의 감상 역시 단지 심미가치(審美價値)에만 초점을 맞추어도 상상을 거듭할 수 있다. 만약 여러분이 글의 내용은 상관하지 않고 단지《齊侯匜銘文》의 서예적 형상성에만 눈을 돌린다면, 날고 잠기는 동식물의 유치(流峙)한 기이함을 닮은 형상[像物於飛潛動植流峙之奇]을 느끼지 않겠는가? 이건 또 어떻게 설명할 것인가?

圖25-2 《齊侯匜》 '손잡이'　　　　圖25-3 《齊侯匜》 '몸통과 다리'

이는 실용예술로서의 금문(金文) 작품(청동기 작품도 마찬가지)의 '實用'과 '美'의 이중성에 의해 결정된다. 아름다움에만 초점을 맞추는 것도 가능하다. 물론 실용예술의 아름다움을 감상하고, 그 실용의 일면을 알게 되면 그 감상의 차원이

는 그녀의 자(字)로 이 이(匜)는 제후가 특별히 그의 부인을 위해 주조한 것임을 알 수 있다.

더해져 그 미적 함의(含意) 또한 깊어질 수 있다. 초서 감상에 대해서도 우리는 이와 같이 볼 수 있다.

역사와 현실에 비추어 볼 때 전통 예술로서 다양한 서체의 작품이 실용예술의 울타리를 완전히 벗어나지 못하고 있다. 그것들은 자형의 서사, 문자의 의미로 이루어진 내용의 표현과 떼려야 뗄 수 없는 관계이다. 따라서 서예는 의심할 여지 없이 '실용예술'의 부류로 분류되어야 한다. 서가는 글씨 쓰기에서 아름다움을 추구하면서 항상 어떤 실용적 공리성(功利性)을 지니는데, 이것이 서예술의 첫 번째 중요한 미학적 특징이다.

기나긴 서예 발전사에서 창작은 실용을 떠날 수 없고, 서사는 문자의 내용을 소홀히 할 수 없는 훌륭한 전통이 잘 계승되고 발전되어야 한다. 오늘날 우리의 서예 창작은 문자의 내용을 중시하고 단일화를 피하며 다양화를 추구하여 많은 감상자의 다방면의 요구를 충족시키고 있는데, 이는 매우 바람직한 현상이다. 그러나 문자의 내용을 도외시한 채 예술적 기교의 전달만을 요구하는 작가들, 예를 들어 오늘 갑(甲)이 칠언절구 몇 수(首)를 쓰고 내일 을(乙)이 또 몇 수를 쓰는 이러한 단일화라면 사람들도 단조롭고 지루함을 느끼게 될 것이다. 작가 요설은 (姚雪垠)50)은 바로 이러한 상황을 지적하면서;

> "다양한 서예가의 손에서 나온 적지 않은 작품을 흔히 볼 수 있는데, 서예 풍격은 각각 독특하지만, 내용은 모두 몇 편의 흔한 시(詩)와 사(詞)로써 전혀 신선함이 없다. 내용의 천편일률은 그들의 서예 예술에 대한 나의 감상에 영향을 주었다."132)

서예술의 미는 단지 문자에만 있지 않지만, 문자를 벗어날 수도 없다고 말할 수 있다. 따라서 위와 같은 문자 내용과 같은 문제도 마찬가지로 중시되어야 한다. 상술한 문제 제기는 또한 서예술 실용성의 함의가 매우 풍부하여, 편협하게 이해할 수 없다는 점을 설명한다.

132) 서예술은 실용(實用)과 심미(審美)의 통일이므로 서예 창작은 작품의 문자 내용을 절대 무시할 수 없다. 작가 요설은(姚雪垠)이 "서예가별로 독특한 글씨를 쓰는 조폭 작품을 많이 보았지만, 내용은 몇 편의 흔한 시·사(詞)로 조금도 신선함이 없었다. 내용이 천편일률적이라는 것은 그들의 서예에 대한 감상에 영향을 미친다(常常看見有不少條幅出自不同書法家之手 書法風格各有獨到 但內容都是几首常見的詩詞 毫无新鮮感 內容的千篇一律 影響我對他們書法藝術的欣賞)."고 말했다. 그의 이러한 의견은 서예 창작의 단점을 지적할 뿐만 아니라 서예 감상자의 보편적인 심리를 반영한 것이다. 이를 위해 서예가는 서예 창작에서 문자 내용의 신선함을 고려하고, 필요한 경우 자신이 직접 글을 작성해야 한다는 사실을 직시해야만 한다.

서예는 미(美)와 실용(實用)이라는 상반되는 두 가지 측면에서 미가 주도적 지위에 있다. 이를 통해 알 수 있는 것은 '美'가 '實用'에 통일되는 것은 비교적 아름답게 쓰인 글씨일 뿐이고, '實用'이 '美'에 통일되는 것이 바로 서예라는 결론을 내릴 수 있다. 서예 미학의 주된 임무는「서예 속의 미」를 연구함에 미의 다양한 요소와 미의 다양한 표현을 연구하는 것이다.

2. 재현(再現)과 표현(表現)

예술은 또한 현실을 반영하는 다른 방식에 따라 분류될 수 있다. 이 점에 관해서는 이택후(李澤厚)[51]가 비교적 간결하고 요령 있게 표현했다. 그는 전반적으로 "예술의 반영이 '주체에 대한 표현과 객체에 대한 재현의 통일(體現爲對主體的表現與對客體的再現的統一)'로 나타나고, 이 두 가지 모두 '현실에 대한 반영(都是對現實的反映)'으로 나타나지만, 반영은 각각 편중되거나 감정-표현 위주이거나 인식-재현 위주일 수 있으며, 각각 '표현예술'과 '재현예술'의 두 가지 종류를 구성할 수 있다고 본다. 전자는 음악, 무용, 건축, 장식, 서정시 등이고, 후자는 조각, 회화, 소설, 연극 등이다."[133]라고 하였다. 우리는 이러한 예술 분류를 할 때 서학 연구에서 흔히 사용되는 개념인 '造形藝術'이라는 용어를 만나게 된다. 국내외 미학 논저에서 이 개념에 대한 이해가 엇갈리기 때문에 우리는 이 개념을 사용하지 않을 것이다. 이에 대응하여 서예 미학 논의에서는 이 개념이 난잡하게 사용되어 토론은 겉돌고 속절없이 간지럽기까지 하였다. 명확성을 위해서는 차라리 '再現藝術'과 '表現藝術'이라는 한 쌍의 개념으로 이해하는 것이 나을 것이다.[134]

133) 李澤厚,『美學論集』,「略談藝術種類」, p.391. "藝術的反映 體現爲對主體的表現與對客體的再現的統一 這兩種反映 都是對現實的反映 但反映可以各有偏重 或以情感 表現爲主 或以認識 再現爲主 就分別構成表現藝術與再現藝術兩大種類 前者如音樂舞蹈建築裝飾抒情詩等等 後者如雕塑繪畫小說戲劇等等"

134) 중국의 미학계는 '造形藝術'에 대해 두 가지 다른 견해를 가지고 있는데, 하나는 추상적인 건축에 치우친 것을 포괄하여 '조형예술'의 범주를 크게 넓힌 것이다. 주광잠(朱光潛)의『談美書簡』에는 建築, 彫刻, 繪畫를 합하여 '造形藝術'이라 칭한다(p.109) 하였고, 왕조문(王朝文)의『美學槪論』에는 각종 예술 분류법을 소개하면서 시각예술(視覺藝術)과 공간예술(空間藝術) 모두를 '조형예술'에 포함하고 있으며, '건축'도 '조형예술'(p.243, p.253)로 분류하고 있다. 신판『辭海』의 해석 역시 위와 거의 동일하다. 또 다른 견해는 조형예술은 단지 '재현예술'을 의미하며, 주로 객관적인 세계에서 구체적인 이미지를 재현하는 데 특징이 있다는 것이다. 이택후는『美學論集』에서 "재현, 정태예술은 조형예술로 조각, 회화(再現靜的藝術 這是造型藝術 雕塑繪畫)"라고 주장한다. 건축과 공예가 '표현과 정태의 예술'에 포함되면서[建築工藝列入 表現 靜的藝術](p.392) 국외에서의 의견도 가지각색이다. 소련의 오르프상니코프(奧夫相尼柯夫), 라줌네이(拉祖姆內依)가 편집한 『美學辭典』은 조형예술을 "공간이나 평면에서 유형 세계를 뚜렷하게 만

예술로서 서예도 당연히 재현(再現)과 표현(表現)의 통일을 나타내고 있다. 서예의 재현성을 말하자면, 여러분은 아마도 서예 작품에는 點·劃·鉤·撇 등이 가득하고 종횡으로 획(劃)만 가득한데, 거기에 재현성 있는 이미지가 뭐가 있느냐고 물을 수 있다. 이 문제에 대해서는 역사적, 전체적, 본질적, 근원적, 구체적이고 세밀한 미학적 분석이 이루어져야 한다.

서예술이 어느 정도 재현성 있는 이미지를 가지고 있다는 것을 최초로 제시한 사람은 한나라의 서예가 채옹(蔡邕)이다;

> "무릇 글씨란 자연에서 비롯되었다."135)

> "글씨체가 이루어지려면 모름지기 그 형태(形態)로부터 들어가는 것이니 앉는 것 같고, 가는 것 같고, 나는 것 같고, 움직이는 것 같고, 가는 듯 오는 듯, 누운 듯 일어난 듯, 근심하는 것 같다가 기뻐하는 것 같고, 누에가 나뭇잎을 먹는 것 같기도 하고, 예리한 칼이나 긴 창 같기도 하고, 강하고 굳센 활과 화살 같기도 하고, 물이나 불같고, 구름과 안개 같으며, 해나 달과 같아서 종횡으로 그 형상을 지니고 있는 것들을 서(書)라고 하는 것이다."136)

무릇 그 형상으로 들어간다[須入其形] 에서의 형(形)은 붓끝에서 이루어지는 자형(字形)을 뜻하고, 종횡으로 상이 있다[縱橫有可象] 에서의 상(象)은 형(形)을 통해 포괄되는 천태만상의 생동감 넘치는 상(象)이 구상적이면서도 추상적이며, 개별적이면서도 개괄적인 것을 의미한다. 이러한 풍부하고 다채로운 상(象)에는 동태미(動態美), 정태미(靜態美), 양강미(陽剛美), 음유미(陰柔美), 행동미(行動美), 심정미(心情美), 자연미(自然美), 인위미(人爲美)… 이와 같은 포괄적인 이미지는 생동감 있고 활기차며 사람들의 감각에 호소하고 사람들의 미감을 불러일으킨다.

지고, 시각적으로 느낄 수 있도록 묘사하는 예술(指在空間或在平面上對有形世界作明顯的 摸得到的 爲視覺所感受 的描繪的藝術)." "도면, 조각, 판화 외에 건축과 실용 장식 예술도 종종 조형예술의 범주에 속한다(除了繪圖雕塑版畫以外 建築和實用裝飾藝術也 往往屬於造型藝術種類)."고 하였다. 소련 과학아카데미철학연구소(蘇聯科學院哲學硏究所), 예술사 연구소(藝術史硏究所)는 "건축은 진정한 의미의 조형예술이 아니다(建築不是眞正意義上的造型藝術)"(下卷 p.586)라고 주장한다. 소련의 게르니페르세필로프(格·尼·波斯彼洛夫)는 『論美和藝術』에서 "사람의 삶의 특성을 사회적 존재로, 객관적 존재로 재현하는 몇 가지 예술이 있다(有幾種藝術是把人們生活的特性作爲社會存在 作爲客觀存在 加以再現的)."며 "그림, 조각, 마임, 서사문학, 연극문학 등이 넓은 의미의 조형예술이라고 할 수 있다(可以稱之爲廣義上的造型藝術 如繪畫雕塑啞劇敍事文學和戲劇文學)."고 주장했다.
135) 蔡邕 『九勢』, '書肇于自然'
136) 蔡邕 『筆論』, '爲書之體 須入其形 若坐若行 若飛若動 若往若來 若臥若起 若愁若喜 若蟲食木葉 若利劍長戈 若强弓硬矢 若水火 若雲霧 若日月 縱橫有可象者 方得謂之書矣'

중국 서학사에서 채옹(蔡邕)은 처음으로 형(形)과 상(象)을 미학적 범주로 제시

圖26 《倉頡畵像》

圖26-1《倉頡鳥迹》(部分)

했고, 서예 창작은 그 형에 들어가야 한다[入其形], 상이 있어야 한다[有可象], '形'으로 '象'을 볼 것 [以形見象] 등을 분명히 요구하였다.137) 그는 또한 글자의 기원과 서예술의 탄생 두 가지 측면에서 글씨는 자연에서 비롯된다[書肇於自然]고 지적했다. 채옹(蔡邕)의 이론은 서예술이 어느 정도 재현된 형상성을 가지고 있음을 천명하였는데, 이는 서예 미학에 대한 큰 공헌이다.

서예술의 형상성은 중국 문자의 상형성과 분리할 수 없으며, 상형 문자의 기원과 분리할 수 없다. 문자의 기원을 언급하면, 여러분은 아마도 창힐(倉頡)52)【圖26】이 글자를 만들었다[倉頡造字]는 신화적인 전설을 곧 떠올릴 것이다.138) 신화는 때로 삶의 진리가 투사하는 환영(幻影)이다. 환영을 통해 사람들은 때때로 그 안에 철학적 이성의 함의를 발견할 수 있다. 우리는 먼저 고서에서 창힐

137) 「形」과 「象」은 중국 고대 서적에 빈번하게 출현한다. 예를 들어 『周易·系辭上』에 "하늘은 상(象)을 이루고 땅은 형(形)을 이룬다(在天成象 在地成形)."하였고, 노자는 『道德經』에서 "큰 소리는 들리지 않고, 큰 모양은 보이지 않는다(大音希聲 大象無形)."고 하였다. 방극립(方克立)이 편저한 『中國哲學大辭典』에서는 「象」을 세 가지 의미로 규정하고 있다. 첫째, 현현(顯現)의 상(象)을 말한다. 이 말 속에는 유형체의 기(器)에 상대하는 말로 예를 들어, 보는 것[見]을 상(象)이라 하고, 모양[形]은 기(氣)라 한다. 하늘은 상을 이루고 땅은 모양을 이루는 것과 같은 이치이다. 둘째. 괘상(卦象), 효상(爻象)과 같은 의미로 예를 들어 "그러므로 역이란 상이다(是故 易者 象也)."셋째. 상상(想象), 의상(意象)을 가리킨다. 이처럼 「象」의 규정성을 이해한 후에야 「形」과 「象」이 마주할 때의 차이가 비교적 명확해진다. 크게 세 가지 측면에서 구별되는데, 하나는 단어에 포함된 표현 자체가 인간의 주관적이고 능동적인 인식에서 벗어나는 객관적인 함의의 차이이고, 다른 하나는 단어에 반영된 대상에 대한 인간의 감각적 인식의 차이이며, 세 번째는 단어에 반영된 대상에 대한 인간의 추상적 인식의 차이이다.

138) 창힐에 관한 옛 문헌의 기록은 다음과 같다. ① 순자(荀子)의 『解蔽』에 "글 잘 쓰는 사람이 많았으나 창힐은 유일하게 전해 받은 사람이다(好書者衆矣 而倉頡獨傳者一也)."라고 하였고, ② 『呂氏春秋·君守篇』에 "해중은 수레를 만들고 창힐은 글자를 만들었으며 후직은 곡식을 만들고 고도는 형기를 만들었으며, 곤오는 도자기를 만들고 하곤은 성을 만드니 이 여섯 사람의 공이 아주 장하다(奚仲作車 倉頡作書 後稷作稼 皋陶作刑 昆吾作陶 夏鯀作城當矣)."라고 하였다. ③ 이사(李斯)의 「창힐편」에 "창힐은 글자를 만들어 후인을 가르쳤다(倉頡作書 而敎後識)."라고 썼다. ④ 『孝經』에 "창힐은 거북이를 보고 글자를 만들었다(倉頡視龜而作書)."라고 썼다. ⑤ 왕충(王充)은 『論衡』에서 "창힐은 새의 발자취를 본받았다(倉頡起鳥足跡)." 라고 하였다. ⑥ 『春秋元命苞』에 "창힐은 사황씨로서 이름은 힐이고 성은 후강이며 태어나면서부터 글씨를 잘 썼다. 하도에 기록된 글자를 쫓아 천지의 변화를 모두 드러내었고, 우러러 규성 원곡의 세를 바라보고 굽어 물고기의 무늬와 새의 깃털을 살폈으며, 산수를 손금보듯 관장하여 문자를 만들었다(倉頡史皇氏 名頡 姓侯岡 生而能書 及授河圖象字 于是窮天地之變 仰觀奎星圓曲之勢 俯察魚文鳥羽 山河指掌 而造文字)."고 기록하고 있다.

(倉頡)을 어떻게 신격화하고 있는지 살펴보자;

> "창힐이 글자를 만들자 하늘에서는 좁쌀 같은 비가 내리고 귀신은 밤새도록 울었다."[139]

> "창힐의 머리에는 네 개의 눈이 있는데 신명과 통하였다. 위의 두 눈은 우러러 규성원곡(奎星圓曲)의 기세를 관찰하고, 아래 두 눈은 굽어 거북의 문양과 새의 발자국(龜文鳥迹)의 모양을 살펴 널리 여러 아름다움을 채집하고 이를 합하여 글자를 만든 것이다."[140]

이 두 가지 기록은 신기하고 황당해 보이지만 사실은 깊이 파고들 만한 미학적 함의를 담고 있어 서예 미학에 특히 도움이 된다. 창힐(倉頡)이 글자를 만들었다는 설화를 분석하기 전에 청대 문학이론가 엽섭(葉燮)[53]의 유명한 미학 논단을 먼저 소개해도 무방할 것이다;

> "모든 물(物)이 태어나 아름다운 것은 미(美)가 본래 하늘에 바탕을 두었기 때문이며, 하늘이 지닌 천연의 아름다움에 근본하기 때문이다. 그러나 홀로 피어난 꽃이 다만 아름답다는 것은 여러 꽃이 모인 아름다움만 같지 못하며, 사람이 집사(集事)해 주기를 기다리는 것이다. 여러 꽃 각각이 그 미(美)가 없는 것은 아니지만, 미(美)라는 것은 이를 모아야 한다. 이를 모은다는 것은, 이를 만들고, 심고, 양육하고, 재배하는 것이니, 천지의 꽃이 그 아름다움을 잃지 않도록 만들어야, 그 미(美)는 비로소 커지기 시작한다."[141]

> "모든 물이 아름다운 것은 천지 사이 가득한 모든 것들은 다 그러하다. 그러나 반드시 사람의 신명재혜(神明才慧)를 기다려야 볼 수 있다. 하지만 신명재혜란 본디 천지간에 공유된 것이므로 어떤 한 사람이 특별히 받아 다르게 할 수 있는 것이 아니다."[142]

139) 『淮南子·本經訓』, "蒼頡造字而天雨粟 鬼夜哭"
140) 張懷瓘 『書斷·上』, "頡首四目 通於神明 仰觀奎星圓曲之勢 俯察龜文鳥迹之象 博采衆美 合而爲字"
141) 葉燮, 『已畦文集』卷6, 「滋園記」, "凡物之生而美者 美本乎天者也 本乎天自有之美也 然孤芳獨美 不如集衆芳以爲美 待乎集事在乎人者也 夫衆芳非各有美 卽美之類而集之 集之云者 生之 植之 養之 培之 使天地之芳無遺美 而其美始大"
142) 葉燮, 『集唐詩序』, "凡物之美者 盈天地間皆是也 然必待人之神明才慧而見 而神明才慧本天地間之所共有 一人別有所獨受而能自異也"

그는 먼저 사물의 미가 객관적으로 존재한다고 확신했는데, 그것은 본래 천지에 자유(自有)하는 미(美)로 천지간에 충만하여 어디에나 있고 도처(到處)에 널려 있다. 그러나 누구나 그 미를 발견할 수 있는 것은 아니며, 오직 신명하고 지혜로운[神明才慧] 사람, 즉 미적 감각이 풍부한 사람만이 미를 발견하고 감상할 수 있다는 것이다. 창힐(倉頡)은 아마 이렇게 남다른 재능과 지혜를 가진 사람이었을 것이다. 그는 신명과 통하여 얼굴에는 남들과 달리 미를 잘 인식하는 네 개의 눈을 가졌던 것이다. 그렇다면 그는 왜 네 개의 눈을 가져야 했을까? 아마 천지간에 충만한 아름다움이 너무 많아서였을 것이다. 창힐(倉頡)이 지닌 위 두 눈은 하늘의 아름다움인 규성원곡의 형세(奎星圓曲之勢)를 우러러보는 데 사용되며,143) 【圖27】 아래의 두 눈은 땅의 아름다움인- 구문(龜文) 조적의 형상(龜文鳥迹之象)을 굽어보는 데 사용된다. 이렇게 하면 그는 하늘과 땅에 가득한 미를 더 많이 발견하고 감상할 수 있으며, 따라서 여러 미의 요소를 두루 모으고 합하여 글자가 된다[博采衆美 合而爲字]고 할 수 있다. 천지간의 미(美)가 그렇게 많고, 세상의 문자도 또 그렇게 많은데, 두 눈만으로 충분히 쓸 수 있었을까? 당연히 부족할 것이다. 그러려면 박채중미(博采衆美)의 네 개의 눈이 필요했고 이에 따라 수천 개의 글자가 만들어졌다. 신격화된 전설에서 문자는 대개 이렇게 창조되

었다. 그렇다면 창힐(倉頡)이 글자를 만들 때 왜 하늘에서 속우(粟雨)가 내리고 밤중에 귀신이 울었을까? 장언원(張彦遠)54)은 『歷代名畫記』에서 미묘하게 대답했다. 문자의 탄생으로 말미암아 "천지간 조화는 그 비밀을 숨길 수 없게 되어 하늘에서 속우(粟雨)가 내리고, 영괴(靈怪)는 그 모습을 감출 수 없게 되어 귀신이 밤에 울게 되었다(造化不能藏

圖27 《魁星圖》 淮安 盱眙縣 '魁星亭'內 刻石(部分)

143) 규성(奎星)은 이십팔수(二十八宿) 가운데 열다섯 번째에 해당하는 별로 문장과 학문을 주관하는 별로 알려져 있다. 중국 천문서에는 규성의 별칭으로 괴성(魁星)을 사용하기도 한다. 규성은 후한 때의 위서(緯書)인 『孝經援神契』에서 "문장(文章)을 주관한다(奎主文章)."고 한 이래 문장의 성쇠를 맡은 신으로 여겨졌는데, 특히 과거시험을 치를 때는 규성을 가장 높이 받들어야 하는 신이라는 의미에서 으뜸가는 신, 즉 괴성(魁星)이라 부르기도 하였다.

其秘 故天雨粟 靈怪不能遁其形 故鬼夜哭)."는 것이다. 장회관(張懷瓘)은『書議』
에서 "허미(虛微)한 것을 쫓아가 잡고 귀신의 잠적을 용납하지 않는다(追虛捕微
鬼神不容其潛匿)."고 말했다. 천지간의 비밀이 드러나고 숨겨진 법칙이 문자로 기
록되어, 볼 수 없고, 만질 수 없고, 그림자도 없고, 흔적도 없이 사라지는 유령(幽
靈), 귀신(鬼神), 도깨비[魑魅魍魎][144]들까지 모두 문자라는 현상제에 의해 원형이
그대로 드러나고, 숨어 있을 곳 없어 하나둘씩 그 존용(尊容)을 드러냈다. 이는
바로 문자가 "많은 추상적 무형과 주관하는 광범한 구체적 유형의 어떠한 작은
것도 꿰뚫을 수 있고, 어떠한 지난 일도 논할 수 있는(名言諸無 宰制群有 何幽不
貫 何往不經)."[145] 특징을 설명하는 것이며, 천지를 놀라게 하고, 귀신을 울리는
[驚天地 泣鬼神] 실용적인 기능을 가졌음을 말해준다. 창힐(倉頡)이 글자를 만들
었다는 전설은 먼 옛날의 문자가 자연에서 비롯되었음[肇於自然]을 생동감 있게
설명한다. 그 이미지는 기본적으로 재현성이 있고, 본질적으로는 미적인 바탕과
실용적인 성능을 모두 가지고 있다. 물론 글자를 창조한 공로를 창힐(倉頡) 한
사람에게 돌리는 것은 옳지 않으며, 글자는 한 세대가 집단으로 만들어낸 성과라
할 수 있으며, 엽섭(葉燮)의 말을 빌자면 "신명재혜는 본래 천지간에 공유되는
것이라 한 사람만이 독차지할 수 있는 것이 아니다(神明才慧本天地間之所共有
非一人別有所獨受而能自異也)."[146] 그러나 어쨌든 창힐(倉頡)이 글자를 만들었다
는 전설은 서예 미학 연구에 시사하는 바가 크다고 하겠다.

전서(篆書)의 가장 중요한 조자원칙(造字原則)은 이른바 의류상형(依類象形: 같
은 부류에 의거하여 모양을 본뜸)이다. 허신(許愼)은『說文解字序』에서 "창힐(倉
頡)이 초기에 작서(作書)한 것은 대개 의류상형(依類相形)이었기에 문(文)이라 한
다.…상형(象形)은 그 사물을 그리는 것[畫成其物]이고, 자체에 따라 굽히고 꺾는
것[隨體詰詘]이니, 일월(日月) 등이 그러하다."[147]고 하였다. 이런 문자는 사실상
회화(繪畫)에 가깝다. 상대(商代)의 갑골문(甲骨文)은 차치하고라도 상주(商周)의
금문(金文) 역시 생동감 있는 구상성(具象性)과 선명한 재현성(再現性)을 갖고 있

144) 이매망량(魑魅魍魎):『春秋』좌구명(左丘明)의『左傳·宣公三年』에서 처음 나온 고사성어
　　다. 이매(魑魅)는 얼굴은 사람 모양이고 몸은 짐승 모양을 한, 사람을 잘 홀린다는 네 발 가진
　　중산 연못의 도깨비로 산림의 이기(異氣)에서 생겨나며 남에게 해를 끼치는 자이다.『辭海』,
　　p.211.
145) 張懷瓘『書斷·序』「文字論」, "因文爲用 相須而成 名言諸無 宰制群有 何幽不貫 何遠不經 可
　　謂事簡而應博 范圍宇宙 分別川原高下之可居 土壤沃瘠之可殖 是以八荒籍矣 紀綱人倫 顯明政体…"
146) 葉燮『已畦文集』卷九, "美存在于天地之間 但美又离不開入對它的發現 必待人之神明才慧而
　　見"
147) 許愼『說文解字序』, "倉頡之初作書 蓋依類象形 故謂之文……象形者,畫成其物 隨體詰詘 日月是
　　也"

다. 《商卣銘文》【圖28-1】148)과 같이 대체로 그 사물을 그리는 선은 물체에 따라 굽고 꺾이고 구부러진다. 첫 번째 '隹'자는 새가 옆으로 서 있는 형상인데, 비

圖28 《商卣》周原博物館 藏

圖28-1 《商卣銘文》拓本

율이 정확하고 신태(神態)가 생동적이다. 그 중 '月', '日'이라는 글자(첫째 줄 셋째 글자, 다섯째 줄 셋째 글자)도 달과 태양의 도상(圖像)으로 그려져 있어서 글을 모르는 사람이라도 그 해가 뜨고 달이 기우는[日盈月虧] 간박(簡朴)한 모습을 직관할 수 있지만, 이것은 이미 핍진(逼眞)한 사실이 아니다. '月'자의 주요 선은 표준적인 호형(弧形)이 아니라 오히려 방의(方意)를 가지고 있어 이지러진 달[缺月]의 느낌을 주어 고풍스럽고 우아한 느낌을 주며, '日'자 역시 표준적인 원형이 아닌데, 만약 정말 컴퍼스로 그린 원과 같다면, 심미적인 의미가 없을 것이다. 《商卣銘文》의 '日'자는 원(圓)에서 사방(四方)이 절묘하여 착시(錯視)를 비롯한 이미지를 재현하고 있다. 갑골문, 금문 등의 구상적 재현은 하늘의 상을 보고, 땅의 법을 보며 대중의 미를 널리 추구한 결과인 것이다.

圖28-2 《商卣銘文》(部分) 좌로부터 '隹(唯)', '月', '日'

148) 《商卣銘文》: 섬서성(陝西省) 부풍현(扶風縣) 장백촌(庄白村) 出土. 섬서성 주원박물관(周原博物館) 所藏. 명문(銘文): "隹(唯)五月辰才(在)丁亥 帝司(嗣)賞庚姬貝卅朋 武茲廿孚 商用乍(作)文辟日丁宝尊彝"

- 56 -

소전(小篆) 역시 상형문자에 속한다. 후세 사람들은 소전을 배움에, 단지 모사만 할 뿐, 우러러보거나 굽어살피지 않았다. 당대 이양빙(李陽氷)[55]은 30년 동안 고전(古篆)을 익혔지만, 선인의 유적에만 안주하여 글씨 속에서 글씨를 익히고 계승차감(繼承借鑒)하는 데에만 만족해서는 안 된다는 것을 깨닫고, 글씨 밖에서 글씨를 배우고 겸하여 조화를 스승 삼았다[書外學書 兼師造化]. 그래서 그는 우러러보고 굽어보는 육합의 경계를 회복하여[復仰觀俯察六合之際] 만물의 모든 감정을 갖추게 되었다. 그는 『上李大夫論古篆書』에서 말하기를;

> "천지산천(天地山川)에서 방원유치(方圓流峙)[149]의 형상을 얻었고, 일월성신(日月星辰)에서 경위소회(經緯昭回)[150]의 법칙을 얻었으며, 운하초목(雲霞草木)에서 비포자만(霏布滋蔓)의 용모를 얻었고, 의관문물(衣冠文物)에서는 읍양주선(揖讓周旋)의 체세를 얻었고, 수미구비(鬚眉口鼻)에서는 희로참서(喜怒慘舒)의 분별을 얻었으며, 충어금수(蟲魚禽獸)에서는 굴신비동(屈伸飛動)하는 이치를 얻었으며, 골각치아(骨角齒牙)에서는 파랍저작(擺拉咀嚼)의 기세를 얻었다…."[151]

이러한 경험은 창작에 도움이 된다. 서가의 붓끝에서 일어나는 예술적 형상을 강화·활성화하여 서예 작품의 점획, 결체 등을 객관의 물상과 함께 특정하고 귀중한 연계를 유지하게 하고, 서예의 예술미와 천지산천(天地山川)과 같은 자연미, 의관문물(衣冠文物)의 사회미(社會美)와 연계시키면 서예술의 창작성이 더 잘 드러나게 되고, 작품 자체의 활달한 면모를 갖추게 된다. 시험삼아 이양빙(李陽氷)이 쓴 《栖先塋記》[152]【圖29】를 보면 그 가운데 산천일월(山川日月), 초목조수(草

149) 유치(流峙)의 유(流)는 재주가 출중하고 총명하다는 뜻이고, 치(峙)는 성과가 뛰어나고, 안목이 높은 것을 뜻한다.

150) 별이 밝게 도는 것을 소회(昭回)라고 한다. 『詩經·大雅』 「雲漢」에 "倬彼云漢 昭回于天"이라 하였는데 주희(朱熹)는 집전(集傳)에서 "昭光也 回轉也"라 그 빛이 하늘을 따라 도는 것(言其光隨天而轉也).이라 하였다.

151) 李陽氷 『上李大夫論古篆書』, "천지산천(天地山川)에서 방(方)과 원(圓), 정(靜)과 동(動)의 규율을 체득하고, 일월성신(日月星辰) 속에서 경위(經緯)의 종횡괴 별빛이 회전히는 법칙을 이해하였으며, 운하초목(雲霞草木) 사이에서 운기(雲氣)가 분산하고 초목이 생장하여 우거지는 상태를 깨달았으며, 의관(衣冠)의 풍속과 제도 속에서 예악의 덕과 교제(交際), 응수(應酬)의 체제를 깨달았고, 얼굴의 이목구비 속에서 회열, 분노, 비통, 서창(舒暢)의 원인을 이해하였고, 충어금수(蟲魚禽獸) 속에서 만곡(彎曲)과 읍신(揖伸), 비약(飛躍)과 도동(跳動)의 도리를 통찰하였고, 골각치아(骨角齒牙)에서 저작의 자태를 깨달았다(於天地山川得方圓流峙之形 於日月星辰得經緯昭回之度 於雲霞草木得霏布滋蔓之容 於衣冠文物得揖讓周旋之體 於鬚眉口鼻得喜怒慘舒之分 於蟲魚禽獸得屈伸飛動之理 於骨角齒牙得擺拉咀嚼之勢…)."

152) 《栖先塋記》: 당 대력(大曆) 2년(767)에 이계경(李季卿)이 撰하고, 이양빙(李陽氷)이 썼다. 비의 높이 171㎝, 너비 79㎝에 14행, 한 행에 26자. 현재 서안비림(西安碑林)에 남아 있다. 서(栖:捿)는 천(遷)의 옛 글자이다. 이계경은 풍수를 미신하여 그의 조상들의 무덤을 파하안(灞河岸)에서 풍서원(風栖原)으로 옮겼으며 이 비문은 곧 이 일을 기록한 것으로, 현재 비석은 북송(北宋)

木鳥獸), 의관문물(衣冠文物), 골각치아(骨角齒牙) 등의 잠영(潛影)을 대략 엿볼 수 있지 않은가? 또 방원류치(方圓流峙), 비포자만(羆布滋蔓), 읍양주선(揖讓周旋), 굴신비동(屈伸飛動) 같은 정경도 엿볼 수 있지 않겠는가? 이양빙이 마침내 탁연(卓然)히 일가를 이룰 수 있었던 것은, 그 작품이 각 서가의 전서가 가진 개성을 명확하게 구별하여 하늘에서 상을 본받고 땅에서 법을 본받으며, 가까이 제 몸에서 취하고 멀리 여러 사물에서 취한 것으로, 이는 모두에게 유익한 학서 방법의 중요한 원인 중 하나가 아닐 수 없다. 노신(魯迅)은『門外文談』153)에서 말하기를;

　　"그러나 사회 발전의 필요에 의해 자체도 바뀐다. 실용성에 의해 제약되는 문자 단순화의 규율로 인하여 사람들은 여전히 사용 과정에서 이미지를 단순하게 고치고 사실로부터 멀리한다. 전자(篆字)는 원절(圓折)로, 도화(圖畵)의 남은 흔적이 있는데, 예서(隸書)부터 현대의 해서(楷書)에 이르기까지의 형상과는 천양지차로 멀다. 그러나 그 기초는 변하지 않았다. 천양지차로 멀어진 후 '불상형의 상형자'(不象形的象形字)가 된다."154)

圖29 李陽氷《拪先塋記》 西安碑林 藏

의 대중상부(大中祥符) 3년(1010)에 요종악(姚宗萼) 등이 모각한 것이다.
153) 『門外文談』은 노신(魯迅)이 문자의 기원과 발전, 개혁을 논술한 저작으로 1935년 간행되었다. 그중 문예 문제와 관련된 부분은 문예의 기원과 인간의 노동, 실천 사이의 관계를 정교하게 설명하고 민족 문화 발전에 대한 민간 문예의 긍정적인 역할을 확인하며 신문학자의 입장과 태도를 제시하였다. 민간 문학과 문예에 관한 노신의 견해는 역사적 유물주의 정신으로 충만해 있었고, 이때부터 노신도 당시 '예술을 위한 예술'의 관점을 비판했다. 그는 스페인의 알테미라 동굴에 원시인이 남긴 벽화를 예로 들며 그것은 결코 '예술을 위한 예술'이 아니라고 지적했다. 그는 "원시인은 19세기 문학가만큼 한가하지 않았다. 그가 소를 그린 이유는 들소에 연관하여 들소를 사냥하거나, 저주를 금하기 위해서였다(原始人沒有十九世紀的文學家那麼有閑 他的畵一只牛 是有緣故的 爲的是關于野牛 或者是獵取野牛 禁咒野牛的事)."고 말했다.
154) 魯迅,『門外文談』,『魯迅全集』第六卷, p.71. "但是 社會要發展 字體會改變 由於實用性所制約的文字變簡規律 人們在使用過程中 還是將形象改得簡單,遠離了寫實 篆字圓折 還有圖畵的餘痕 從隸書到現代的楷書 和形象就天差地遠 不過那基礎並未改變 天差地遠之後 就成爲不象形的象形字"

이 역시 아마도 또 여러분에게 일련의 질문을 불러일으킬 것이다. 이런 불상형(不象形)의 상형자(象形字)가 창작 과정에서 재현된 형상성을 계속 얻을 수 있을까? '縱橫有可象'의 원칙을 여전히 적용할 수 있을까? '博采衆美'를 받아들여 자연과 조화에서 생명의 자양을 계속 섭취할 수 있을까? 우리는 이에 대하여 긍정적으로 답할 수 있다. 그것은 일정 정도의 가능성을 가지고 있지만 다만 그 방식과 방법은 무척 다양하다. 우선 점획(點劃)을 예로 들어 논지를 열거한다;

"가로획(一)은 천 리 밖으로 펼쳐진 구름이 은은하나 사실 형체가 있는 것이며, 점획(丶)은 높은 봉우리의 돌이 떨어져 좌충우돌 무너지는 것 같다."155)

"무릇 점(點)을 찍는 것은 모두 돌무더기의 큰 돌이 길목에 놓여 있는 듯, 움츠린 새매 같고, 올챙이 머리 같고, 참외 씨 같고, 밤 같기도 하다. 기필(起筆)은 물수리의 입처럼, 출첨(出尖)은 서시(鼠屎)처럼 하니, 이 같은 형상들은 각각 그 의의를 부여받고 얻는 정도에 따라 배우는 이는 깨닫게 될 것이다."156)

"매번 하나의 평획(平劃)을 그을 때면 종횡으로 상(象)이 있게 해야 한다."157)

"점(點)은 떨어지는 돌[墜石] 같고, 획(劃)은 여름 구름[夏雲] 같으며, 구(鉤)는 굽은 쇠 갈고리[屈金] 같고, 과(戈)는 화살이 날아가는 것[發弩] 같아 종횡으로 형상을 갖추고 위아래로 자태가 있다."158)

155) 衛夫人『筆陣圖』, "「一」、如千里陣雲,隱隱然其實有形「點」、如高峰墜石,磕磕然實如崩也"

156) 王羲之『筆勢論』「說點章」卷4, "夫著點皆磊磊似大石之當衢 或如蹲鴟 或如科斗 或如瓜瓣 或如栗子 存若鵶口 尖如鼠屎 如斯之類 各稟其儀 但獲少多 學者開悟"; 점획에 관하여 송대(宋代)의 강기(姜夔)는 "점(點)은 글자의 미목(眉目)으로 온전히 정신을 돌아보는데 둔다. 향배가 있어서 글자에 따라 형태가 달라진다(點者 字之眉目 全藉顧盼精神 有向有背 隨字異形)."고 했다. 왕희지(王羲之)의 스승 위삭(衛爍)은『筆陣圖』에서 "가로획(一)은 천 리 밖으로 펼쳐진 구름이 은은하나, 사실 형체가 있는 것이며, 점(丶)은 높은 봉우리의 돌이 떨어져 좌충우돌 무너지는 것 같다. 좌별획(丿)은 물소의 뿔을 끊는 듯 하고, 우별획(乀)은 백 근 무게의 활을 발사하는 것 같고, 세로획(丨)은 만년 묵은 고목의 등걸 같고, 파임획(乀)은 풍랑과 번개가 들이치는 것 같고, 횡절구(乛)는 굳센 활의 힘줄과 같다(一 如千里陣雲 隱隱然其實有形 丶 如高峰墜石 磕磕然實如崩也 丿 陸斷犀象 乀 百鈞弩發 丨 萬歲枯藤 乀 崩浪雷弈 乛 勁弩筋節)."고 했다.

157) 顔眞卿,『述張長史筆法十二意』"每爲一平劃 皆須縱橫有象"; 장욱(張旭)이 안진경(顔眞卿)과 필법을 나눈 대화는 안진경의『述張長史筆法十二意』에 기록되어 있다. 장욱이 안진경에게 물었다. "대저 평(平)을 횡(橫)이라 하는데 그대는 이를 아는가?" 안진경이 답하여 "일찍이 장장사 구장령은 매번 하나의 횡획을 그을 때 종횡으로 상(象)이 있게 해야 한다고 하였는데 이것이 어찌 그것이 아니겠습니까?" 장욱이 이를 듣고 "그렇다"고 대답했다(張旭問顔眞卿 夫平謂橫 子知之乎 顔眞卿回答 嘗聞長史九丈令每爲一平畫 皆須縱橫有象 此豈非其謂乎 張旭听后回答 然)." 장욱의 필법은 왕희지에서 나온 것인데, 우리는 장욱의 필법에서 왕희지 필법의 비밀을 엿볼 수 있다. 장욱은 간단한 가로획으로 안진경(顔眞卿)에게 종횡유상(縱橫有象)을 요구했다. 이 네 글자는 왕희지의 지극히 복잡한 필법의 비밀이었음을 알 수 있으며, 장욱은 이 네 글자의 용필 요령을 안진경에게 전수하였다.

158) 朱長文,『續書斷』, "點如墜石 畫如夏雲 鉤如屈金 戈如發弩 縱橫有象 低昂有態"

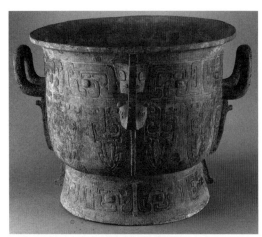

圖30 永盂 / 陝西 歷史博物館 藏

圖30-1 《永盂銘文》拓本(部分)

이것은 모두 채옹(蔡邕)의 종횡으로 상이 있다[縱橫有可象]는 미학적 관점의 지속과 발전이다. 그러나 이러한 종횡으로 상이 있고 아래위로 자태가 있다[縱橫有象 低昂有態]는 필의(筆意)는 전서와 비교할 때 본래 필획이 지닌 상형적 의미를 저버린 것이다.159) 이는 원래 전서(篆書)가 가진 상형(像形)의 의미를 부각(浮刻)시키기 위한 것이 아니라, 또 다른 상(象)이 있음을 의미한다. 예를 들어 '永'자는 원래 물이 흘러가는 모습을 형상화한 것으로 물줄기가 길게 이어진다[水流長]는 뜻이다. 『詩經』에 "강물의 끝없음을 생각하지 않을 수 없구나(江之永矣 不可方思)."160)라는 시구가 있다. 전서를 보면 '永'자의 점획은 모두 물이 길게 이어진 모양과 관련이 있는데, 《永盂銘文》161)【圖30-1】 중의 '永'자가 그러하듯 마치 큰 강물처럼 굽이굽이 길게 흘러 한 획 한 획이 물을 연상케 한다. 그러나 해서에서 이와 같

159) 서예술은 필법(筆法), 필세(筆勢), 필의(筆意)를 중요하게 여긴다. 특히 전서 이후 서체의 분화에 따라 문자 고유의 상형적 의미보다 서자의 심미안에 따른 필의(筆意)의 중요성이 더욱 부각되었다. 즉 글씨를 쓰는 이의 성정에 근거하여 조형 역시 동태(動態), 표정(表情), 풍운(風韻), 기세(氣勢) 등을 지면 위에 생동적이고 함축적으로 표현할 수 있게 되었기 때문이다. 석도(石濤)는 『畵語錄』에서 "서화는 천성적으로 본래 사람마다의 특기가 있다. 역사를 종관할 때, 수많은 서가는 모두 제각각의 천성과 식견과 이해와 표현수법이 있어서 각자의 진면목이 작품 속에 넘친다."고 하였는데 이 말 속에 필의의 진리가 담겨 있다.

160) 『詩經』「國風·周南」《漢廣》, "…漢之廣矣 不可泳思 江之永矣 不可方思"

161) 《永盂銘文》의 전체 크기는 30x26cm이고 원본은 섬서 역사 박물관에 소장되어 있다. 영우(永盂)는 서주(西周, 前1046~前771)시대 청동기로 1969년 섬서성 남전현(藍田縣) 설호진(洩湖鎭)에서 출토되었으며 용도는 음식을 담는 그릇이다. 형태는 입을 크게 벌리고 배를 깊게 하였고 복부에 한 쌍의 귀가 있다. 복부의 윗부분은 도철문(饕餮紋), 아랫부분은 초엽선문(蕉葉蟬紋)을 장식하였으며 권족(圈足)에도 똑같이 도철문(饕餮紋)을 장식하였다. 모양이 웅장하고 장식이 복잡하며 선이 강하고 거친 이면에 동물의 부조는 조용하고 위엄이 있다. 내부 바닥에 명문 123자를 주조하였다.

은 모습은 하늘만큼 멀어지게 되니, '永' 자【圖31】의 점획은 서예가의 붓끝에서 수장(水長)의 형상과는 전혀 같지 않고, 또 물의 형상으로부터 필의(筆意)를 흡수한 것이 아니라 물과 무관한 다른 물체로부터 구상(具象)의 요소를 흡수하고 있음을 알 수 있다. 관봉산(管鳳山)은 《八法分藝生化之圖》에서 '永'자의 첫 점을 모서리의 꺾임이 있는[有稜角頓挫]162) 괴석(怪石)의 형상으로 썼는데, 이는 분명히 위부인(衛夫人)의 '高峰墜石'에 영감을 받은 것이다. 여기서 장회관(張懷瓘)이 『書斷』에서 말한 서예 재현의 형상성에 관한 탁월한 논점을 소개할 필요가 있다. 그는 말하기를;

> "배우기를 좋아하는 이는 조화(造化)에서 이를 배우고 다른 부류에서 구하여 본래의 것을 취하지 않고 제각기 자연스러움을 추구한다."163)

圖31 《永字 比較圖》左: '永'字 側點, 中: 王羲之 '永'字, 右: 楊沂孫 '永'字

이 다른 부류에서 구한다[異類而求之]는 것은 隷書·楷書·行書·草書의 재현성 요소를 나타내는 하나의 미학적 요약이다. 고대 문자 창조의 법칙은 '依類象形'이며, 오늘날의 전서 창작 역시 '依類象形'이라고 할 수 있으나, 장회관(張懷瓘)은 다른 서체의 예술 창조 법칙 중 하나를 이류구지(異類求之)라고 결론지었다.164) 《永字八法》165)의 '永'자로 말하자면, 그 괴석(怪石)과 같은 약간의 아름

162) 「頓挫」란 필봉을 지그시 눌러 꺾는 것을 말한다. 「挫」는 『說文』에 "꺾는 것이다. 손을 따르고 좌성이다(摧也 從手坐聲)." 라고 하였고 단옥재(段玉裁) 또한 「摧」는 「折」이라고 하였다. '꺾는다'는 의미에 또 「岐」이 있다. '岐'은 필봉의 운행에서 역필을 할 때 필봉을 꺾어서 반대 방향으로 운행하는 것을 말한다. 그래서 「岐」을 직역법(直逆法)이라고도 한다. 이와 반대로 꺾지 않고 반원형으로 둥글게 반전(返轉)하는 것을 「回」라고 한다.

163) 張懷瓘, 『書斷』, "善學者乃學之於造化 異類而求之 固不取乎原本 而各逞其自然"; 서예를 배우는 것은 단순히 서예 그 자체만을 배우는 것이 아니라 자연으로부터 배우고 또 다른 것에서 서예의 이해로 나아가야 하며, 반대로 서예에서도 자연의 사물을 깨달을 수 있다는 것이다.

164) 장회관(張懷瓘)은 『書斷』에서 이르기를 "선학자는 조화에서 이를 배우고 다른 부류에서 구하여 본래의 것을 취하지 않고 제각기 자연스러움을 추구한다"고 하였다. 그러므로 본래의 것에서

다음은 이미 이 글자가 원래 '水'와 같은 상형 전체를 떠나 원본에서 취하지 않는다[不取乎原本]는 것이지만, 그래도 조화에서 이를 배운다[學之於造化]는 이류(異類)에서 구하고, 또 다른 구상적 의태로 사람의 감각에 호소하는 것이다. 이는 서예 창작의 橫·直·撇·捺, 나아가 아주 작은 점(點)에 이르기까지 원래 글자가 지닌 상형 전체로부터 분리·독립하여 원래와는 무관할 뿐 아니라, 이류(異類)의 정신과 형질(神質)을 흡수하여 원래 상형과는 전혀 무관한 또 다른 상으로 이화(異化)할 수 있음을 설명한다. 이것은 서예술 창조에서의 미적 관념의 비약(飛躍)이다. 혹자는 '依類象形'에서 '異類求之'하는 것은 서예 형상 역사 발전의 일대 전환이며, 문자 상형 정체(整體)의 속박에서 벗어난 일대 해방이라고 하였다. 그것은 서예 작품의 획(劃)으로 하여금 비교적 독립적이고 유연하며 자유롭게 현실에서 유래한 물상을 취할 수 있게 하여, 예술적으로 천(天)를 닮고 지(地)를 본받게 하였으며, 박채중미(博采衆美)한 예술 창조의 세계를 확대하여 원본(原本)에서 취하지 않고 제각기 자연을 조성하는[不取乎原本 而各造其自然] 묘미를 갖게 하였다.

이쯤 되면 조사(調査)를 통한 방문, 혹은 자신의 휘호 경험을 입증하는 것에 대한 이의를 제기할 수도 있다. 여러분은 틀림없이 서예가가 창작에 임하여 한 붓, 한 획의 근거를 조화에서 배우고 이류에서 구한다[學之於造化 異類而求之]고 말할 수 없다 할 것이다. 그것은 단지 손 가는 대로 썼을 뿐, '點'이 고봉에서 떨어지는 돌과 같고[高峰墜石], '橫'이 천 리에 진을 친 구름[千里陣雲]과 같다는 것을 전혀 고려하지 않았으며, 한 붓, 한 획에 상(象)이 있다는 것 역시 감상자, 평

취하지 않고 만물의 형상을 갖추는 것이다. 이는 만물의 성정을 상태로부터 느끼는 것을 가리키는 것이지 표상적 형상을 말한 것이 아니다. 만사 만물은 모두 자신의 성정과 태세를 가지고 있으며, 눈앞의 물상인 '部類'의 느낌을 취하고, 신우(神遇)로써 하지 목시(目視)로써 하지 않는다[以神遇而不以目視]는 것을 말한다. 교연(皎然)은 『詩序』에서 "조용히 생각하여 찾으니 만상이 그 교를 숨길 수 없다(靜思一搜 萬象不能藏其巧)." 하였는데 객관적인 자연 자체가 무엇인지 수동적으로 묘사하는 것이 아니라 객관 사물과 다른 사물의 유사한 점을 '마음'으로 깨닫는 것이니, 즉 '따라서 근본을 취하지 않고 이류(異類)로 구한다[故不取乎似本 異類而求之]는 것이다.

165) 예로부터 「永字八法」은 서법의 기본 법칙으로 여겨왔다. 『翰林禁經』에 "팔법의 기원은 예자(隸字)에서 비롯되어 최원(崔瑗), 장지(張芝), 종요(鍾繇), 왕희지(王羲之)에 전수되어 모든 글자에 쓰이게 되었으니 묵도(墨道)의 으뜸으로서 밝히지 않을 수 없다. 수(隋)나라의 승려 지영(智永)이 필법의 취지를 밝히고 우세남(虞世南)에게 전하여 이로부터 널리 전하게 되었다(八法起于隸字之始 自崔張鐘王 傳授所用 該于萬字 墨道之最 不可不明也 隋智永發其旨趣 授于虞世南 自茲傳受逐廣彰焉)."고 그 내력을 전하였으며, 당대의 이양빙(李陽氷)은 "옛날 일소(逸少)가 여러 해 동안 글씨 공부를 하였는데 15년 동안 「永」자를 집중적으로 공부하여 법의 세(勢)를 얻어서 모든 글자에 능통하게 되었다. 팔법이란 곧 「永」字의 8획이다."라고 말하여 왕희지의 필력이 「永」자에서 비롯되었다고 주장하기도 하였다. 『翰林禁經』에 "점을 측(側)이라고 한다. 가로획을 늑(勒)이라고 한다. 세로획을 노(弩)라고 한다. 갈고리를 적(趯)이라고 한다. 왼쪽 윗획을 책(策)이라고 한다. 왼쪽 아랫획을 략(掠)이라고 한다. 오른쪽 윗획을 탁(啄)이라고 한다. 오른쪽 아랫획을 책(磔)이라고 한다."고 하였다.

론자가 공상에 근거해 상상해 내거나, 천착부회(穿鑿附會)하여 분석해 낸 것이라 말할 것이다.

그러나 우리는 이것을 하나만 알고 둘은 모르거나, 결과만 보고 본원은 보지 않는 것이라고 말할 수 있다. 역사는 창작자가 자신이 하는 창작행위에 대하여 반드시 정확하게 설명하거나 해석하지 못할 때가 있다는 것을 알려준다. 그러므로 문예이론과 문예 비평, 미학 등이 존재하는 것이다. 청대의 화가 석도(石濤)56) 는 자신의 창작 경험을 기봉(奇峯)을 찾아다니며 초고를 만드는 것[搜尋奇峰打草稿]이라고 요약했다. 이 경험은 회화 형상의 재현성을 증명했다는 점에서 매우 정확하다. 그러나 그는 『畫語錄』166)에서 도리어 "무릇 그림이란 마음에 따르는 것(夫畫者 從於心者也)."167)이라는 대의를 천명하였으니 이 말이야말로 퇴고(推敲)할만하다. 회화창작은 비교적 쉽게 해석할 수 있고, 실무 경험이 풍부한 화가 라도 반드시 포괄적이고 정확하게 소명할 수 있는 것이 아닌데, 하물며 복잡하고 미묘한 서예 창작에 있어서임에랴?

다른 부류에서 구한다[異類而求之] 라는 특수한 예술 현상에 대해서는 다음과 같은 몇 개 차원으로 나누어 상세히 설명할 필요가 있다;

1. 어떤 서예가는 예술 창조에서 확실히 의식적으로 배우는 것을 조화에 두고 다른 부류에서 그것을 구한다[學之於造化 異類求之]고 한다. 위에서 인용한 위 부인(衛夫人), 왕희지(王羲之) 등의 서론, 이들이 총결산한 예술적 경험은 고의로 말을 현학화(玄學化)하거나 과대포장(誇大包藏)하는 성분과 절대화 경향이 없다

166) 『畫語錄』은 석도(石濤)의 서론집으로 총 18장으로 구성되어 있으며, 그 가운데 「一劃論」 은 석도 이론의 핵심이다. 내용은 산수화 창작과 자연의 관계, 필묵 운용의 규율 등 비범한 의 견을 제시하고 있다. 석도는 화가가 현실을 직시하고 자연에 몸을 던져야 한다는 점을 강조하 면서 "기이한 봉우리들을 찾아 초고를 작성하리라(搜尋奇峰打草稿)"는 자신만의 다짐을 하는가 하면 또 "옛것을 빌려 현재를 열자(借古以開今)"고 주장하였고, "옛것에 빠져 변하지 못함(泥古 不化)"을 반대하기도 하였다.

167) 石濤, 『畫語錄』, "夫畫者 從於心者也"; 『地藏經』에는 "마음은 그림에 능한 화사(畫師)와 같 으니 세상 모든 것을 그릴 수 있다. 오온(五蘊)이 종생(從生)이요 무법(無法)은 불조(佛祖)라(心 如工畫師 能畫諸世間 五蘊悉從生 無法而不造)."하였다. 그림을 그릴 수 있는 사람은 누구나 마 음으로부터 그림을 그린다. 기(技)·의(意)·심(心)의 차원은 그림의 삼층 경계다. 대무문 화가들은 모두 첫 번째 층의 '技' 단계에서 기술에 심취하고, 기술에 사로잡혀, 끊임없이 서로 다른 시간 대의 연기 작업을 반복하는데, 이들이 그린 그림은 '匠人', '工', '俗' 등의 숨결을 벗어나기 어려 워서 자연히 장화(匠畫)의 예에 떨어진다. 두 번째 층은 '意'이다. 이것은 인문학에 대한 일정한 사상적 수련을 가지고, 개성을 그림에 담을 수 있고, '意在筆先'이라는 경지를 만들 수 있으며, 이 경지에 '雅趣'가 있으면 자연히 속세를 벗어나 정취에 빠져들 수 있으니, 이 경지에 도달한 사람이 비로소 화가로서, 적지 않다. 최고 층의 자리는 인생의 종말을 위한 '心'의 동용(動用)이 다. '心生筆隨', '心筆一体'하여 자연 유동하는 그림은 마치 마음이 하나 되는 경지와 같다, 이 경지를 얻은 사람은, 자연히 심성이 한결같고, 마음이 망념도 없고, 창조도 없으며, 모두 심생일 념(心生一念)에 의해 운을 뗀다, 이 그림은 심생일념에 의해서만 그려진다, 이 그림은 심중할 수도 없고, 다시 만들 수도 없고, 모든 것이 마음에서 나오고, 마음이 멈추며, 신품이 완성된다, 이 그림은 유일하다, 이러한 그림을 그리는 사람은 매우 적다.

고는 말할 수 없다. 사실, 모든 획이 상(象)을 가질 필요도 없고, 모든 획이 이것[此]을 닮을 필요도 없다(衛夫人은 '點'을 '고봉에서 떨어지는 돌'과 같다고 하였다.)고 말하지만, 저것[彼]과 같을 수는 없다. 왕희지(王羲之)는 나아가 위부인(衛夫人)의 말보다 조금 더 융통성 있게 '點'은 '혹여…혹여(或如)'와 같이 말한다. 그러나 그들의 경험적 말이 결코 허황한 억설일 수는 없다. 그렇지 않으면 역사상 그러한 주장을 실천하고 동조할 많은 서예가나 이론가가 많지 않을 것이기 때문이다. 요컨대 이런 부류의 서예가들은 다소간 점획의 조화에서 구상미(具象美)의 양분을 섭취한다.

　2. 이러한 유형의 서예가는 한 점 한 획의 미를 창조할 때 주로 장기적인 이미지 축적에 의존한다. 평소 서예가는 우주의 넓음을 우러러 관조하고 만물의 풍성함을 굽어 살펴[仰觀宇宙之大 俯察品類之盛]【圖32】 눈을 돌려 회포를 달리니 광경이 연달아 흘러간다[游目騁懷 流連光景]. 현실 세계의 생동감 넘치는 천태만상은 서가의 감각으로 기억의 창고에 풍부한 표상으로 저장되고, 오래도록 축적되어 깊이 간직되어 있으며, 끊임없이 중첩(重疊)과 반복(反復)으로 개편되기 때문에 '點'을 쓸 때 '高峰墜石'의 생각이 문득 뇌리를 스쳐 지나가며, '怪石'과 같은 이미지가 문장에 자연스레 생겨나는데, 이 둘은 거의 생각할 겨를 없이 동시에 생겨난다. 부언하자면, 고대의 화가들 역시 경(景)에 대한 사생은 거의 없었고, 비록 외사조화(外師造化)[168]를 통해 기억화(記畵畵), 사의화(寫意畵)를 추구하였지만, 이는 주로 평상시의 오랜 이미지를 축적한 덕분이었다. 이것은 또한 글씨와 그림이 지닌 창작의 공통점이다.

圖32 王羲之 《蘭亭序》 (部分) 좌로부터 '仰觀宇宙之大', '俯察品類之盛'

168) 당대의 화가 장조(張璪)는 "밖으로 조화를 본받고 안으로 마음의 근원을 얻는다(外師造化 中得心源)."고 했다. 중국에서 조화란 주로 천지(天地)를 지칭한다. 따라서 마음으로 조화를 본받는다(心得造化)는 것도 천지자연을 가리키는 말이다. 조화를 본받는다는 중국의 예술 세계는 대부분 자연 세계이다. 중국에서 자연은 기의 우주 속에 존재하는 자연이며 끊임없이 움직이며 변화하는 존재이다. 같은 산, 같은 물도 춘하추동, 조석, 주야로 형상, 색채, 정취가 끊임없이 달라진다. 장파, 『동양과 서양 그리고 미학』, 푸른숲, 1999, pp.370~371.참조

3. 어떤 부류의 서예가는 '異類求之 縱橫有象'을 주장하지 않지만, 현실 세계의 온갖 형상이 그들에게 잠재적으로 암묵(暗黙)하기 때문에, 붓끝에서는 여전히 어떤 객관적인 물류의 이미지를 볼 수 있다. 물론 이것은 의식적인 것이 아니라, 손의 감각으로 쓰면서 그 까닭을 잊고, 뜻하지 않게 쓰여지는[偶然欲書] 것이다.169) 그가 이렇게 쓰면 아름답고 저렇게 쓰면 아름답지 않다고 느끼는 것은 선인이 남긴 비첩의 영향 외에도 현실의 여러 가지 모습들이 그에게 깨우침을 주고 심미의 기준을 주었기 때문이 아니겠는가? 이런 자신을 스스로도 알 수 없지만, 또 '縱橫有象'의 점획은 여전히 무의식적으로 배우는 것을 조화에 두고 다른 종류에서 그것을 구한다[學之於造化 異類而求之]고 볼 수 있다.

4. 감상의 관점에서 볼 때, 서예가는 비록 하나의 점을 '高峰墜石'처럼 쓰려고 노력하겠지만, 감상자가 반드시 이를 알아차린다고 말할 수 없다. 나는 네가 기쁘게 이를 연상해주기를 바라지만, 아마도 너는 반대로 이 '點'이 추석(墜石)을 닮지 않고거북이 머리[龜頭]와 같거나, 살구씨[杏仁] 같거나, 매실 씨[梅核] 같다고 느낄 수도 있지 않겠는가. 혹자는 아마 모든 것과 같거나, 아무것과도 같지 않다고 느낄 수도 있다. 이와 같은 현상은 완전히 가능하고 정상적이며, 이러한 창작자와 감상자 간의 불일치, 이러한 감상자가 느끼는 연상(聯想)의 차이는 자연스러운 것이다. 많은 예술 장르에는 이러한 현상이 존재한다.

圖33 顔眞卿《顔勤禮碑》 點法圖

예를 들어 문학 감상이라면, 여러분은 항상 사람들이 호메로스(Homer, 荷馬)57)를 다른 방식으로 읽거나, 천 명의 독자가 천 명의 햄릿(Hamlet, 哈姆萊特)170)을 가지고 있다는 것을 인정하게 될 것이다. 노신(魯迅)도 "독자가 미루어 본 인물

169) 손과정(孫過庭)의 『書譜』에 "마음이 편안하고 일이 한가함이 일합이요, 은혜를 느껴 망동하지 않음이 이합이요, 때가 잘 맞고 기후가 윤택하니 삼합이요, 종이와 먹이 서로 잘 맞으니 사합이요, 우연히 글을 쓰고자 하는 마음이 생기니, 오합이라(神怡務閑 一合也 感惠徇知 二合也 時和气潤 三合也 紙墨相發 四合也 偶然欲書 五合也)."는 말이 전한다.

170) 햄릿(Hamlet): 일명 '왕자의 복수기(王子復仇記)'로 불리는 셰익스피어의 1599~1602년 비극 작품으로 그의 명성과 가장 많이 인용된 각본이다. 일반적으로「맥베스」,「리어왕」,「오셀로」와 함께 셰익스피어의 '4대 비극'으로 불린다. 연극에서 숙부 클라우디(Claudius)는 덴마크 왕 햄릿의 아버지를 모해하고 왕위를 찬탈하고 왕의 미망인 거트루드(Gertrude)와 결혼하며, 왕자 햄릿은 아버지의 죽음을 위해 숙부에게 복수한다. 시나리오는 비통함에서 분노의 시늉으로 이어지는 위장된 진실의 광기를 섬세하게 그려내며 배신, 복수, 음란, 타락 등의 주제를 탐구한다.

이 꼭 저자가 생각했던 것과 같지는 않다(讀者所推見的人物 却並不一定和作者所設想的相同)면서 발작(Balzac, 巴爾扎克)의 콧수염 작은 깡마른 노인이 고리키(Gorky, 高爾基)의 머리 속에 이르면 굵은 구레나룻으로 변했을지도 모른다(巴爾扎克的小髭鬚的淸瘦老人 到了高爾基的頭裏 也許變了粗蠻壯大的絡腮鬍子)."고 재치있게 말한 바 있다. "독자들의 생활 경험과 미적 상상력, 예술적 소양 등이 다르기에, 그들이 작품을 감상할 때 재창조되는 이미지 또한 각자의 개성을 갖게 된다. 일반적으로 이러한 차이가 작품에 대한 임의의 곡해(曲解)에서 비롯된 것이 아니라면, 그것들은 본질적으로 다방면에 걸친 풍부한 내용을 가진 작품에 대한 서로 다른 느낌, 이해와 보완(補完)일 뿐이다. 예술 감상에 있어서도 그 차이는 나쁠 게 없고 좋은 점이 있다."171) 게다가 회화창작의 예를 들면 산수화의 태점(苔點), 즉 돌 위나 산 위의 몇 개의 점을 여러분은 풀과 같다[像草]라고 말하고, 어떤 사람은 나무와 같다[像樹]라고 말하지만, 도대체 그것이 어떤 풀이고 어떤 나무인지 굳이 분간할 필요는 없다. 당지계(唐志契)58)는 『繪事微言』172)에서 "대개 가까운 곳에 있는 돌 위의 이끼는 가늘게 자라나거나 잡초가 무성하다. 높은 산 위의 이끼에 대해서는 소나무인지 측백나무인지 알 길이 없다(蓋近處石上之苔 細生叢木 或雜草叢生 至於高處大山上之苔 則松耶柏耶未可知)."고 하였다. 이는 형상을 폭넓게 보는 또 다른 예(음악에서는 더욱 그러함)이지만, 이 알 수 없는 몇 가지 점들이 또 자연에서 비롯되는 것[肇於自然]임은 의심할 여지가 없다.

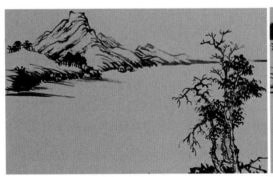
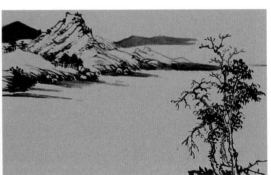

圖34 《山水 '苔點'의 변화》1 圖34 《山水 '苔點'의 변화》2

또 어떤 사의화(寫意畵)는 제멋대로 바르고[塗抹] 마음대로 휘둘러서 화면상의

171) 王朝聞 主編, 『美學槪論』, P.311. "讀者所推見的人物 却並不一定和作者所設想的相同 巴爾扎克的小髭鬚的淸瘦老人 到了高爾基的頭裏 也許變了粗蠻壯大的絡腮鬍子 由於讀者生活經驗不同 審美想像不同 藝術素養不同 因而他們在欣賞作品時再創造的形象 也就各各帶上了自己的個性 一般說來這種差異只要不是從對作品的任意曲解而産生的 那麼它們在本質上就只是對具有多方面的豐富內容的作品的不同的感受理解和補充 對於藝術欣賞來說 這種差異沒有什麼壞處而是有好處的"

172) 『繪事微言』은 당지계(唐志契)가 저술한 산수화 논저로 총 4권으로 구성되어 있다. 1卷 51則에는 산수화 이론이 기록되어 있고, 나머지 세 권에는 선인들의 저술이나 온전한 기록 등이 서술되어 있다.

필치마다 그 형상성이 모두 확실하지가 않다. 노신(魯迅)은 일찍이 송대 이후의 사의화는 간일함을 숭상[競尙高簡]하여 화가의 붓 아래 "두 점은 눈은 눈(眼)인데 긴지, 둥근지 모르겠고, 한 획은 새(鳥)인데 매인지 제비인지 알지 못하겠다(兩點是眼 不知是長是圓 一畫是鳥 不知是鷹是燕)."고 하였다.173) 이는 일부 회화 작품에 대한 비평이지만, 서예 점획의 선에 대한 특수한 형상을 이해하는 데 도움을 주는 측면이 있다. 회화의 경우 선은 단순하고 형상 또한 불확실하다. 서예의 점획 선조는 당연히 더 고간(高簡)하고, 사의화보다 더 사의(寫意)하여 그 형상의 불확실성이 더욱 부각되는 것은 당연하다. 그런데 왜 서예 감상은 반드시 조금의 차이도 없어야 한단 말인가? 설마 어진 사람이 어짊을 보지 못하고 지혜로운 사람은 지혜를 볼 수 없어서인가?174) 가로로 보면 첩첩이 산등성이고 옆으로 보면 봉우리인데, 멀거나 가깝게, 높거나 낮게 보아도 제각기 다른 모습이네[橫看成嶺側成峰 遠近高低各不同]175)라는 것이 서예 감상에서의 정상적인 현상이다. 그러나 서예 창작에서는 이를 또 다른 논점으로 삼아야 한다. '象其一物'을 힘써 구하고 점획 형상과 자연 조화가 특정적이고 귀중한 관계를 유지할 수 있도록 힘써야 한다는 것도 사실이다.

5. 회화를 겸업하거나 회화의 수양이 풍부한 일부 서예가들은 글씨와 그림의 근원이 같다[書畵同源]는 예술적 유대가 유지되었기에 서화는 오랜 역사 발전 과정에서 서로 협력하고 함께 발전하였고 또한 종종 자각하거나 무의식적으로 그러한 형상성이 풍부한 필묵(筆墨), 선(線), 의상(意象)을 서예의 점획 속에 융합시켜 일정한 '異類'의 형상성을 나타내기도 하였다. 정판교(鄭板橋)는 "그림의 관뉴(關紐)176)를 글씨에 스며들게 하였다(以畵之關紐透入於書)."고 주장했다. 177)『淸

173) 노신(魯迅)은 일찍이 "우리의 그림은 송나라 이래로 '寫意'가 성행하였다. 두 점은 눈인데 긴지 둥근지, 한 획은 새인데 매인지 제비인지 알 수 없을 만큼, 「고도의 단순함(高簡)」을 다투니 그 변화가 부족하다(我們的繪畵 從宋以來就盛行寫意 兩点是眼 不知是長是圓 一划是鳥 不知是鷹是燕 競尙高簡 變成空虛)."고 하였다.

174) 『易·系辭上』에 "인자를 보면 이를 인(仁)이라 하고, 지자를 보면 이를 지(智)라 한다(仁者見之謂之仁 智者見之謂之智)."고 말한 바대로 지혜로운 사람이 지혜를 보고, 인지한 사람이 인자함을 보는 것이 타당하거늘 「설마 어진 사람이 어짊을 볼 수 없고, 지혜로운 사람이 지혜를 볼 수 없어서이겠는가?(難道不可以仁者見仁 智者見智嗎)」같은 문제라도 서로 다른 각도에서 볼 수 있고 자신의 견해를 밝힐 수 있는 것이다.

175) "가로로 보면 첩첩이 산등성이고, 옆으로 보면 뾰쪽한 봉우리인데 멀거나 가깝게, 높거나 낮게 보아도 제각기 다른 모습이네. 여산의 참모습을 바로 보지 못한 것은 내 몸이 산속에 있기 때문이네(橫看成嶺側成峰 遠近高低各不同 不識廬山眞面目 只緣身在此山中)." 이 시는 중국 강서성 성자현에 있는 여산(廬山)의 서림사(西林寺)에서 쓴 소동파(蘇東坡)의 대표적인 철리시(哲理詩)로 시의 제목이 '서림사 벽에 쓰다(題西林壁)'이다.

176) 관뉴(關紐) : 끈으로 된 문지도리. 즉 사기(事機)의 추요(樞要)를 뜻하는 말임.

177) 「글씨를 그림에 이입하는(以書入畵)」 행위는 당나라 장언원(張彦遠), 송나라 곽희(郭熙) 등이 제안했고, 원나라에 들어서는 조맹부(趙孟頫), 가구사(柯九思), 탕후(湯垕) 등이 더 구체적이

史』본전(本傳)에서는 그의 서예를 "해서를 조금 잘하였고, 만년에는 전예를 섞었으며 중간에는 화법으로 하였다(少工楷書 晚雜篆隷 間以畵法)."라고 평한다.[178] 정판교(鄭板橋)의 윤격(潤格)[179]【圖35】을 보면, 거기에는 재미있는 난죽(蘭竹)의 필치가 섞여 있지 않던가? 그래서 장보림(蔣寶林)의 『墨林今話』에는 이러한 시를 인용하여 "판교의 글씨는 난초와 같아 파책이 기고하고 형태가 펄럭인다(板橋作字如寫蘭 波磔奇古形翩翩)."고 하였던 것이다.[180] 정판교의 서예를 감상하고 있으면, 너울너울 다양한 자태[翩翩多姿]의 필획 속에 종종 난죽의 가지와 잎이 달린 이미지가 들어 있음을 누구도 부인할 수 없다. 정판교의 '六分半書'[181]는 사람들에게 몇 그루 전란에 옥구슬을 모아 두고, 새로 돋은 댓잎은 비취처럼 푸른[綴

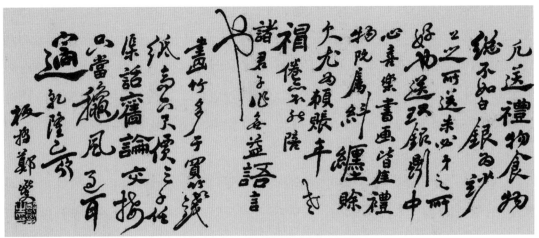

圖35 鄭板橋 《潤格》

고 심도 있게 다루었다. 예를 들어, 조맹부는《題秀石疏林圖卷》에서 "돌은 비백처럼 나무는 주서(籒書)와 같이 하며 대나무를 그리는 것은 팔법[永字八法]과 통해야 한다(石如飛白木如籒 寫竹還應八法通)."고 제안하며 서예의 필법 중에 어떤 필법을 운용하여 대나무, 나무, 돌 등을 그릴지를 깊이 고민하였다. 가구사는 말하기를 "나무의 줄기는 전법(篆法)을 사용하고 가지는 초법(草法)을 사용하며, 잎은 팔분(八分)을 쓰는데 혹 안노공의 별법(撇法)을 사용하고, 목석에는 「折釵股」나 「屋漏痕」의 필의를 사용한다(寫干用篆法, 枝用草書法, 寫叶用八分, 或用魯公撇筆法, 木石用折釵股、屋漏痕之遺意)."고 구체적으로 제시하기도 하였다. 정판교 역시 자신의 창작 실천에 선인들의 경험을 바탕으로 초서와 예서 필법으로 난죽(蘭竹)을 그리는 이론을 총결산하여 회화사에 중요한 공헌을 하였던 것이다.

178) 『淸史列傳』, "書畵有眞趣 少工楷書 晚雜篆隷 間以畵法"
179) 윤격(潤格): 서화가의 판매작품에 열거된 표준 가격표를 말하며 윤례(潤例), 윤약(潤約), 필단(筆單) 등으로도 불린다. 청나라 건륭 24년(1759) 어느 날, 화가 정판교는 양저우(揚州)에서 한바탕 소동을 일으켰는데, 그는 자신의 그림에 "대폭(大幅)은 6냥, 중폭(中幅)은 4냥, 소폭(小幅)은 2냥"의 서화 요금을 발표했다. 쪽지, 대련(對聯)은 한 냥, 부채와 두방(斗方)은 5전이었다.
180) 청대 장심여(蔣心餘: 蔣士銓)는《題鄭板橋畵蘭送陳望亭太守》에서 "板橋作字如寫蘭 波磔奇古形翩翩 板橋寫三如作字 秀葉疏花見姿致"라고 하였는데 이 시는 정판교 서화의 특징을 정확하게 예술적으로 개괄한 말이다.
181) 「六分半書」는 정판교(鄭板橋)가 명명한 서체로 '판교체'(板橋体)라고 불린다. 정판교는 예서(隷書)의 필법을 행해(行楷)에 섞어 이러한 해예(楷隷)의 중간을 만들었지만, 예(隷)가 해(楷)보다 많은 글씨체를 만들어냈다. 예서(隷書)는 또한 '팔분'(八分)이라 하는데 정판교는 예(隷)도 아니고 해(楷)도 아닌 글씨를 '육분반서'(六分半書)라고 희화화했다. 이 용어에 대한 학계의 해석은 지금도 분분하다.

玉含珠幾箭蘭 新篁葉葉翠琅玕]182) 미감을 주는데, 이 또한 '異類'적 형상미의 일 종이다. 깊이 생각하게 하는 대목은 정판교의 『題畫』에 "황산곡의 글씨는 대나무를 그린 듯하고, 소동파의 그림은 글씨를 쓴듯하다(山谷寫字如畫竹 東坡畫竹如寫字)."183)는 것이다. 이는 화죽(畫竹)의 명가가 서화를 감상하는 가운데 발현한 것으로 심미적으로 특출한 안목을 가졌다고 말할 수 있다. 황정견(黃庭堅)의 《經伏波神祠》【圖36】184)를 보면 풍격이 청신하고 출봉(出鋒)이 예리하며, 필획이 곧고 종횡으로 꽂혀 있어 마치 잎과 가지가 교차하는 듯하고 대 그림자가 춤추는 듯 보인다. 『芥子園畫傳』중의 「竹譜」【圖37】와 비교해 보면, 서로 닮은

圖37 芥子園畫傳《竹譜》

圖36 黃庭堅《經伏波神祠》

듯 닮지 않고 닮지 않은 듯 닮은 묘한 글씨와 그림이 서로 다른 정도로 비바람에 흔들리는[搖風弄雨] 맑은 운치(淸韻)를 느끼게 한다. 여러분이 이러한 지경에 들어서면, 아마도 진나라 왕휘지(王徽之)의 "어찌 하루라도 대나무(此君)가 없을 수 있겠는가?(何可一日無此君)."185) 라는 한 구절이 떠오를 것이다. 황정견(黃庭

182) 鄭燮, 《韜光庵爲松岳上人作畫》, "綴玉含珠幾箭蘭 新篁葉葉翠琅玕 老夫本是瓊林客 只畫春風不畫寒"

183) 鄭板橋 《題畫詩》에 "황산곡의 글씨는 대나무를 그린 듯하고, 소동파의 그림은 글씨를 쓴 듯하여 보통의 한묵과 달리 소소하고 제각기 능운(凌雲)의 뜻이 있다(山谷寫字如畫竹 東坡畫竹如寫字 不比尋常翰墨間 蕭疏各有凌雲意)"고 썼다. 황산곡의 서예는 정판교에 큰 영향을 미쳤고, 정판교 역시 황산곡의 '능운의(凌雲意)' 정신으로 서예술의 신비함을 탐구하고 서화의 내적 연관성을 터득했다. 그는 황산곡을 연구하는 기초 위에 대담한 창조로 난죽의 화필을 글씨에 들였고, 전예의 필법으로 필세를 취하여 글씨를 더욱 힘차고 굳세게 만들었다.

184) 황정견(黃庭堅)의 《經伏波神祠》는 남조의 유우석(劉禹錫)이 쓴 사권(詞卷)으로, 紙本, 46행이다, 각 행마다의 글자 수가 각기 다른 총 477자로 원적은 일본에 있다. 복파(伏波)는 한나라의 명장 복파장군 마원(馬援)을 가리킨다. 글씨는 건중정국(建中靖國) 元年(1101) 5월 황정견이 57세 때 썼다.

185) 왕자유(王子猷: 王徽之)가 일찍이 잠시 남의 빈집에 얹혀살다가 가족들에게 대나무를 심으라고 하였다. 그러자 어떤 이가 "당신은 잠시 이곳에 머물 뿐인데 어이 대나무를 심으려는 것입니

堅) 서법에 담긴 죽의(竹意)를 상상하는 것도 일종의 아름다운 감상이다. 서가가 스스로 그것을 의식했든 안 했든, 이같은 심미적 연상은 감상자의 형상 사유를 움직여 예술적 재창조(再創造)를 함으로써, 보다 의미 있고 깊은 미적 즐거움을 얻을 수 있다는 장점이 있다. 중국 예술사에는 서화가 합작하는 오랜 전통이 이어져 왔는데, 그중 그림의 관뉴가 글씨에 스며든다[畫之關紐透入於書]는 이론과 실천 역시 서예술의 '縱橫有象'을 촉진하는 요소 중 하나이다.

6. 서예술의 특수성으로 인해, 점획은 결국 소량적(少量的), 간접적(間接的)으로 '異類'에서 상을 취하지만, 고대 비첩(碑帖)[186]에서 상(象)을 취하는 것은 대량적이고 직접적이다. 서예의 기본 훈련은 주로 임모(臨摹)[187]에 있기 때문에 사생(寫生)할 필요가 없고, 서예 창작도 고비첩(古碑帖)을 참고하는 경우가 많으며, 외사조화(外師造化)가 주된 경로는 아니다.[188] 그러나 선인들의 점획 중 일부는 현실의 '異類'를 본뜬 것으로 비첩에 작성되면서 현실의 물상과 무관한 듯한 상대적 독립성을 갖게 되었고, 이를 모사하는 과정에서 추상적 계승성을 얻게 되었다. 모서(摹書)하는 자가 임모(臨摹)한 지 오래되고, 오래 하면 습관이 생기며, 그 붓끝의 점획도 비첩에 나오는 것과 흡사하게 되니 이렇게 일반적으로 '縱橫有象'하게 된다. 본질적으로 이것은 여전히 '造化'와 '異類'를 모방한 것이지만, 비록 이것이 간접적이라고 해도 그 까닭은 알아도 그렇게 된 이유를 알지는 못한다.

7. 어떤 서학 저서나 학서 입문첩(入門帖)은 형태에 따라 점획이 다른 구상화된 명칭으로 쓰이기도 한다. 예를 들어 관봉산(管鳳山)의 《八法分藝生化之圖》에는 '點'을 괴석(怪石), 귀두(龜頭), 행인(杏仁), 매핵(梅核), 철령(鐵鈴), 용조(龍爪),

까?" 하니 왕자유는 한참 동안 휘파람을 불며 읊조린 뒤에 대나무를 가리키며 "어찌 「이 군자(此君)」께서 없어서야 되겠습니까?(王子猷嘗暫寄人空宅住 便令种竹 或問暫住何煩爾 王嘯咏良久 直指竹曰 何可一日无此君)" 라고 말하였다고 한다. 출전은 위진(魏晉) 『世說新語』 가운데 「王子猷嘗暫寄人空宅住」이다.

186) 「碑帖」: .비첩은 「碑」와 「帖」을 합쳐서 부르는 말로 실제 「碑」는 석각의 「拓本」을 뜻하고, 「帖」은 옛사람들의 유명한 「墨跡」을 목판이나 돌에 새긴 것을 말한다. 인쇄술 발전 초기에 비석의 탁본과 첩의 탁본은 모두 문화를 전파하는 중요한 수단이었다.

187) 「臨摹」는 「臨書」와 「摹書」의 준말로 모종의 형식을 본받는다는 의미에서는 동일하나 내용상으로는 차이가 있다. 즉 「臨書」는 모종의 형식을 느낌으로 받아들이는 것으로, 공력의 정도에 따라 「형태 그대로를 재현하는 形臨」 「형태의 의도를 재현하는 意臨」 「형태의 의도를 자신의 의도로 표현하는 背臨」이 있고, 「摹書」는 모종의 형식을 그대로 모사(摹寫)하는 것으로 투명 종이 위에 글자를 그대로 모사하는 「映摹」, 모첩의 문자를 빨간색으로 인쇄하여 겹쳐 쓰는 「描紅」, 문자 위에 투명지를 올려놓고 윤곽선을 그려 안을 먹으로 채우는 「雙鉤塡墨」이 있다.

188) 「臨摹」에 관하여 『翰林粹言』에 "임서를 할 때 가장 유의할 점은 그 정신을 얻는 것이다. 글자의 형태를 종이에 두고 필법을 손에 두며 필의를 마음에 두면, 획마다 생동감이 생긴다. 여백과 포치를 조심스럽게 한 다음에는 대담하게 하필하여야 한다(臨書最有功 以其可以得精神也 字形在紙 筆法在手 筆意在心 筆筆生意 分間布白 小心布置 大胆落筆)."고 하였다.

해목(蟹目), 양각(羊角), 계두(鷄頭), 군작(群鵲), 능미(菱米), 안진(雁陣) 등의 명목으로 부르는데,[189] 이러한 도례는 적어도 점의 형태가 자연 물상과 어떤 유사점을 가지고 있거나, 혹은 이러한 점의 이미지가 현실 세계의 생기 넘치는 이류(異類)와 직간접적으로 다른 정도의 관계가 있음을 보여준다. 《生化之圖》는 팔법(八法)을 각각 8개의 점획 이미지를 포함하는 그룹으로 배열하고, 도례(圖例)를 제시하였는데, 그 목적은 초보자의 학습을 위해 편리한 문경(門徑)을 여는 것[爲

圖38 浮鵝 圖39《蘭亭序》'己'

初學者臨池開一便捷法門]이다.[190] 우리가 서예 점획과 객관적 세계와의 관계 측면에서 본다면, 초보자에게는 간접적인 '異類'의 이미지 배양이 된다고 해도 무방할 것이다. 초보자들도 오랜 기간 귀동냥을 통해 점차 이러한 고정된 표상이 형성되는데, 흔히 말하는 수로(垂露), 현침(懸針), 금도(金刀), 부아(浮鵝) 등과 같은 것이다.[191] 또한, 임서 학습자는 '入帖'과 '出帖'의 과정에서 머리에 저장된 이러한 '異類'의 표상을 끊임없이 풍부하게 발전시키고, 새롭게 변화하며, 다채롭고 변화무쌍한 점획 의상(意象)을 만들어낸다. 【圖38~39】

8. '異類'에 가깝지는 않지만, 화의(畵意)가 있는 점획이 모두 아름답다는 것은 글자 전체의 결체(結體) 배치와 관련이 있다는 것 이외에 단독적인 점획으로 보

189) 『御定佩文齋書畫譜』 卷四, 321에는 "怪石丶 龍爪丿 梅核丶 杏仁□ 鐵鈴□ 龜頭□ 羊角 □ 垂珠□ 懸珠川 羣鵲冖 菱米□ 雞頭□ 瓜種丶 蟹脚□"로 쓰여있다.

190) 「臨池」는 서예 학습을 의미한다. "동진의 왕희지(王羲之)는 연못에서 글씨를 익혔는데 연못의 물이 온통 까맣게 물들었다. 뒷사람이 이로 하여 서예를 익히는 것으로 일컬었다(晉王羲之臨池學書 池水盡墨 後人而稱練習書法 臨池)." 何容主『國語日報辭典』, (臺北: 國語日報社), 1974, p.682.

191) 「흘러 드리운 이슬(垂露)」, 「매달려 있는 바늘(懸針)」, 「쇠로 만든 칼(金刀)」, 「물 위에 뜬 거위(浮鵝)」와 같은 용어들은 자연 만물의 형상에 기인하여 부여된 서예 용어들이다. 이러한 용어들은 서예의 필획을 자연의 구체적 형상으로 표현함으로써 초학자의 학습에 많은 도움을 주고자 함이다. 이밖에 「날아오르는 기러기(飛雁)」, 「쇠로 만든 기둥(鐵柱)」 등 여러 표현이 있다.

더라도 마찬가지이다. 이에 해서를 예로 들면, 한 '點'이 쥐똥[鼠矢][192]과 같으면 아름다울 수 있지만, 한 삐침[撇]이 '鼠矢'와 같아서는 아름다울 수 없으니, 이는 필력이 약해 보이기 때문이다. 또 한 가로[橫]가 펼쳐진 구름[陣雲]과 같으면 풍만하고 확장된 필세를 드러낼 수 있지만,【圖40】한 '橫'이 꺾인 나무[折木]와 같으면 경직되고 초췌한

圖40『筆陣圖』 "橫如千里陣雲 隱隱然其實有形"

추태를 드러내게 된다. 한 구부러짐[乙]이 물에 뜬 거위[浮鵝]와 같다면 굴신(屈伸)이 자유로운 오리의 모습으로 눈을 즐겁게 할 수 있지만, 벌의 허리[蜂腰]와 같다면[193] 뒤틀려 부자연스러워 보일 것이고, 중간은 가늘어 힘이 없을 것이다.… 이러한 상황이 존재하는 것은 서예가 '異類'를 닮아야 할 뿐만 아니라 미의 법칙에 부합해야 하기 때문이며, 옛사람의 말을 빌자면, "미의 규율에 따라 물체를 빚는(按照美的規律來塑造物體)."[194] 것이기 때문이다. 서예의 점획은 붓을 운행하여 형상을 이루는 형식미의 법칙에 의해 제약을 받는다. 따라서 '縱橫有象'의 '象'은 더 정확하게 말하면 미의 형상(美的形象) 또는 형상의 미(形象的美)로 종횡으로 형상이 있고 위아래로 자태가 있다[縱橫有象 低昂有態]는 것이다. 즉, 하나하나의 획은 일정한 형상(形象)이 있어야 하며, 사람들의 반복적인 퇴고(推敲)

192) 쥐의 분변(糞便)을 '鼠矢'라고 말한다. '矢'는 '屎'와 통한다.

193) 서예의 용필법에서 「벌의 허리(蜂腰)」나 「학의 무릎(鶴膝)」과 같은 형상적 언어는 부정적 의미로 사용된다. 먼저 「蜂腰」는 필획의 전절처를 지나치게 가늘게 처리하여 마치 벌의 허리와 같다 하여 붙여진 이름이고, 「鶴膝」은 전절처의 용필이 지나치게 무거워 능각(稜脚)이 살지고 크게 불거져 학의 무릎과 같다 하여 붙여진 이름이다. 이 둘은 일반적으로 용필이 좋지 않고 필획이 졸렬함을 가리킨다. 진대 왕희지(王羲之)는 『筆勢論十二章』에서 "처음부터 끝까지 전절(轉折)의 운필로 조화롭게 할지니 '봉요'나 '학슬'처럼은 하지 말라(終始轉折, 悉令和韻, 勿使蜂腰鶴膝)."고 하였다.

194) 馬克思, 『1844年經濟學哲學手稿』, 마르크스가 『1844년 경제학 철학 원고』에서 제안한 「미적 규율에 따른 소조(按照美的規律來塑造)」는 사회주의 시대 실천의 중요한 명제로, 이는 사회주의 현대화의 물질문명 건설을 지도할 뿐만 아니라 동시에 사회주의 정신문명 건설을 지도하는 명제였다. 인민 대중의 증가하는 미적 요구를 충족시키기 위해 사회주의 시대에는 '미적 규율'에 따라 더 많은 예술적 진품을 창조하고 위대한 변혁 시대의 정신적 모습을 표현해야 했다. 우수한 문예 작품을 대대적으로 창조하여 다양한 인물을 만들어내야 했으며, 특히 사회주의 신인상을 만들어 영웅의 시대를 열렬히 구가하고, '民族振興, 世紀騰飛'의 시대상을 있는 그대로 보여주어야 하며, 애국주의·집단주의·사회주의의 시대정신을 고양하고자 하였다.

와 취향(趣向)을 거쳐야 하는 것이다.

9. 채옹(蔡邕)이 "운무처럼, 해처럼, 달처럼, 종횡으로 상이 있다(若雲霧 若日月 縱橫有可象者)."고 한 말은 위부인(衛夫人)이 "'點'은 높은 봉우리의 돌이 떨어지는 것처럼 하라(如高峰墜石)."는 것이나, 정판교(鄭板橋)가 "황산곡의 글씨는 대를 그린 것 같다(山谷寫字如畫竹)."고 말한 것과 같다. …… 이는 일종의 재현적 형상이지만, 이러한 형상성은 기껏해야 '~같다'는「若」이나「如」에 불과하며, 그 특징은 닮거나[像] 닮지 않은[不像] 정도인 것이다. 제백석(齊白石)은 그림을 그릴 때 "절묘함은 닮은 것(似)과 닮은 것 같지 않은 것(不似)의 사이에 있다(妙在似與不似之間)."고 말했는데 서예는 결코 그림을 그리는 것이 아니므로 당연히 닮지 않은[不似] 점이 더 많다. 황정견(黃庭堅)이 글씨를 쓸 때 '~같은'(似) 대나무를 그린다고 말하였지, '~인'(是) 대나무를 그린다고 말하지는 않았다. 서예가가 '異類'에서 상을 취하는 것은 결코 현실의 물상에 대한 박진감 넘치는 모의(模擬)가 아니라, 미의 법칙에 따라 광범위한 요약(要約), 고도의 정제(整齊), 끊임없는 정화(淨化)를 추구하여 그 자취를 남기고, 그 정신과 형질(神質)을 취하여 '點劃化', '線條化'하는 것이다. 게다가, 그것은 동시에 서예가의 주관적인 감정(感情)과 의취(意趣)가 스며들게 하는데, 이러한 심미적 감정의 취향이 점획의 형상을 더욱 모호(模糊)하게 하고, 더욱 닮지 않게[不似] 만든다.【圖41】이 점에 관해서는

圖41《'虎'의 變遷》　　殷商《甲骨片》　　周《吉金文》　　先秦《石鼓文》

漢《衡方碑》　　唐《顔眞卿》　　淸《吳昌碩》　　明《王鐸》

고대의 몇몇 서학 논저에서도 이미 본 것 같다. 정표(鄭杓)59)는 『衍極』에서 채옹(蔡邕)의 말을 이렇게 전한다;

"글씨는 자연에서 비롯되었다. 해와 달과 구름과 안개처럼, 벌레가 잎을 먹는 것 같고, 예리한 칼과 창과도 같아서 종횡에 모두 의상이 존재한다."195)

채옹(蔡邕)의 원래 말은 '縱橫有可象者'인데, 이 또한 비교적 생동감 있는 말이다. '有可象者' 즉 형상에 대한 연상을 불러일으킬 수 있는 요소가 있어야 한다는 것이다. 정표(鄭杓)가 이 말을 전술(轉述)할 때에는 '皆有意象'이라 바꾸어 그 개념이 더욱 정확해졌다. 장회관(張懷瓘)은 『文字論』에서 서예의 형상성에 대해 언급할 때, "저 의상을 탐구하여 이 규모에 이입한다(探彼意象 入此規模)."196)고 하였고, 채희종(蔡希綜)60)은 『法書論』에서 장욱(張旭) 서예가 지닌 '意象'의 기이함을 극찬하기도 했다.197) 서예의 형상은 확실히 일종의 '意象'이다. '形象'과 '意象'은 구별된다. 전자는 비교적 명확하고 구체적이며 후자는 비교적 모호하고 추상적이며 확실하지 않다. 일반적으로 이 두 가지 개념을 사용하는 더 큰 차이점은 전자는 객관성이 더 뛰어나고 후자는 주관성(감상자의 사고 활동까지 포함)이 더 분명하다는 것이다. 그러나 일반적으로 말하자면 '意象'은 '形象'의 범주에 속한다고 할 수 있는데, 의상은 항상 다른 정도의 형상성을 가지고 있기에 형상성

195) 鄭杓 『衍極』, "書肇於自然 若日月雲霧 若蟲食葉 若利刀戈 縱橫皆有意象"
196) 장회관(張懷瓘)은 『文字論』에서 다음과 같이 말했다. "저것들의 뜻과 형상을 탐구하여 이러한 규모에 집어넣음에 문득 혹 번개가 나는 것 같으며, 혹 별이 떨어지지 않나 의심하기도 한다. 기세는 흐르는 듯한 것에서 나오고, 정신과 혼은 붓끝에서 나온다. 이를 보니, 그 눈과 마음이 놀라려고 하여 숙연해지니, 가히 두려움이 있다(探彼意象 入此規模 忽若電飛 或疑星墜 氣勢生乎流便 精魄出於鋒芒 觀之慾其駭目驚心 蕭然凜然 殊可畏也)."
197) 채희종(蔡希綜)은 『法書論』에서 이렇게 말했다. "최근 장장사 장욱의 글씨가 탁연히 우뚝하여, 명성이 세상에 알려지니, 그 의상(意象)의 기괴함은 옛 제도를 온전히 받았고 왕희지의 필획을 더욱 줄여 백자가 오 십자인 듯, 자형은 미비하나 웅일한 기상은 자유자재이다(邇來率府長史張旭 卓然孤立 聲被寰中 意象之奇 不能不全其古制 就王之內彌更減省 或有百字五十字 字所未形 雄逸氣象 是爲天縱)." 이는 형상의 본질적 특성을 도출한 말이며, 이 본질적 특성은 세 가지 측면에서 요약된다. 하나는 형용할 수 없고 마음만 이해할 수 있다는 것이다. 서예가의 심리와 사전설정을 표현하고 창작의 효과와 상황을 반영하기 때문에 정확하게 정의하기 어렵다. 봉인을 열어 자취를 보니 마치 서로 만난 것 같다(披封睹跡 欣如會面)는 것이나, 뜻을 주고받을 수는 있으나 말로 할 수는 없는(只可意會 不可言宣) 것이 바로 이런 경우다. 둘째, 모든 것을 받아들이고 여러 규칙을 포괄한다. 현대 학자 푸레이(傅雷)는 『觀畵答客問』에서 "그대의 의향은 어떠한가. 멀리 전체 국면을 보고, 기운을 분별하여 신미(神味)를 완상할 것인가, 가까이 세부 사항을 관찰하고, 필묵을 구할 것인가, 먼 것은 감상하는 것이요, 가까운 것은 연구하는 것이다(視君意趣若何耳 遠以眺全局 辨氣韻 玩神味 近以察細節 求筆墨 遠以欣賞 近以研究)." 의상은 '物情皆備'로 인해 자획의 밖에 존재한다. 셋째, 법의 한계가 아니라 상황에 맞게 추구하는 것이다. 이것은 송나라 때 가장 분명했는데, 예를 들어 소식과 황정견의 의상(意象)에 대한 이해는 공졸(工拙)을 고려하지 않고[不計工拙] 천연스러움과 솔직함을 중요시하였다.

이 없으면 의상(意象)이라고 할 수 없고, 예술 작품 속의 형상(形象)은 항상 주관과 객관의 통일체이기 때문에, 다만 어느 정도 비중을 둘 수 있을 뿐이다. 그 밖에 '藝術形象'의 개념은 구상미(具象美)에 치우치지만, 가령 회화의 형상, 조각의 형상 등이 추상미(抽象美)에 중점을 둔다면, 건축 형상이나 음악 형상은 명확하고 확실하게 치우쳐 있다. 왕유(王維)[61]가 지은 『輞川集』 속 소시(小詩)의 시 속의 그림[詩中有畫]이나 장택단(張擇端)[62]이 그린 《淸明上河圖》의 세밀하고 정확함[工細眞切]이 몽롱하고 모호함에 중점을 둔 것이라면, 이상은(李商隱)[63]이 지은 《錦瑟》 시에 "아무도 정전(鄭箋: 한대 정현(鄭玄)이 지은 『毛詩箋』)에 손대지 않는 것이 한스럽다(獨恨無人作鄭箋)."[198]거나 미불(米芾)이 그린 미씨(米氏: 米芾)의 구름 덮인 산[米氏雲山]【圖42】과 같은 것은 수묵(水墨)과 같이 모호하니 형언(形言)할 수 없다. 따라서 우리가 서예의 미적 특징을 탐구하는 과정에서는 상황에 따라 '形象'이나 '意象'이라는 대동소이한 개념을 쓰게 되는 것이다.

圖42 米芾, 《烟江漁歌圖》(部分)

지금까지의 설명을 통해 우리는 점획(點劃) 형상에서 결체(結體) 형상에 대한 논의로 늘어살 수 있있다. 우리는 역시의 진행 과정에서 상형문자의 비상형화가 서예의 아름다움을 약화(弱化)시키는 것이 아니라, 서예의 자양을 해방시켜 서예 예술을 다른 경로인 조화에서 배우는 것[學之於造化]을 촉진하고, 광활한 천지 속 여러 아름다움을 널리 취하는[博采衆美] 것으로 자신을 자양(滋養)하며, 자신

198) 이상은(李商隱)의 시는 기발한 구상과 아름다운 풍격을 가지고 있으며, 특히 일부 '哀情詩'와 '無題詩'는 슬프고 아름답고 감동적이어서 널리 읽힌다. 그러나 일부 시는 너무 모호하고 이해하기 어려워서 "시가들은 모두가 서곤(西昆: 李商隱)을 사랑하면서도 다만 정전(鄭箋: 鄭玄)을 손대는 이가 없음을 한탄한다(詩家總愛西昆好 獨恨无人作鄭箋)."는 말이 있다.

의 형상감과 표현력을 풍부하게 한다는 것을 알게 되었다. 그러나 다시 말해 '불상형의 상형자'가 미적 예술품으로 가공될 수 있었던 것은 결국 과거 문자 상형의 역사적 연원과 떼려야 뗄 수 없는 관계였기 때문이다. 노신(魯迅)은 지적하기를;

　　"뜻을 가진 이가 문자를 만듦에 가장 먼저 상형으로 하였는데, 눈으로 보고 마음으로 느끼게 되면 기다리지 않아도 받아들이게 되고, 점차 회의(會意)·지사(指事)의 부류로 흥(興)하게 된다. 지금의 문자는 형성(形聲)으로 전화한 것이 대부분인데, 그 연계된 구조를 살펴보면, 열에 아홉은 형상을 근본으로 삼고 있다…"199)

이는 상형자가 눈으로 보고 마음으로 느끼는[觸目會心] 직관적인 특징을 가지고 있으며, 이후 비상형화된 문자는 그 간가결구(間架結構)200) 내지는 편방부수(扁旁部首)까지 근저(根底)에 형상의 요소가 잠재되어 있다는 것이다. 노신(魯迅)은 이러한 형상을 근본으로 하는[以形象爲本柢] 글자를 '불상형의 상형자(不象形的象形字)'라고 불렀다. 네모난 해서 글자의 결구원칙(結構原則), 편방(扁旁)의 조직은 모두 형상의 요소가 잠재되어 있기에 해서 글자가 예술품으로 가공될 가능성은 여전히 남아 있다. 오늘날 백겸신(白謙愼)64)은 일찍이 재미있는 시도를 했는데,201) 그는 해서 글자의 결구원칙에 근거하고 붓의 표현력에 힘입어 여러 가

199) 魯迅, 『漢文學史綱要·第一篇自文字至文章』, "意者文字所作 首必象形 觸目會心 不待接受 漸而會意 指事之類興焉 今之文字 形聲轉多 而察其締構 什九以形象爲本柢……"
200) 「間架結構」는 「結構」와 「間架」의 합성어이다. '結體'는 점획을 구조화하여 문자를 구성하는 방법으로 '結體', '間架', '安頓', '牆壁', '字形' 등으로도 불린다. 등국치(鄧國治)는 『書法百問』에서 결구는 '점획의 조직(組織)'이라고 하였고, 간가는 '자형의 안배(安排)'라고 하였다. 또 결구가 좋으면 점획이 기운차고, 간가가 좋으면 자형이 안온(安穩)하다고 하였다.
201) 白謙愼 『也論中國書法藝術的性質』, 『書法硏究』, 1982, 제2기. "……1981년 상반기, 예술과 건축 예술이 유사하다는 것을 증명하기 위해, 저는 한자의 형체적 특징 요구와 필기 규율에 따라 중국 문자사에 존재하지 않는 '字'【圖43】를 만들었습니다. 이 단어들이 베이징 대학의 한 학습 칼럼에 게시된 후, 설명에 주의를 기울이지 않던 한 학생이 저에게 이 단어들을 어떻게 읽느냐고 물었습니다. 나중에 저는 또 일본 전위파의 서예 작품 복사본을 가져와서 일부 학생들에게 보여주었는데, 그들은 이것이 무슨 기호인지 추측했습니다. 이 두 가지 일은 저에게 큰 영감을 주었습니다. 그들은 중국에서 사람들이 서예에 대한 이해를 특정 범위, 즉 한자의 형체적 특성에 대한 요구 사항의 인식 범위로 제한하고 있음을 보여주었습니다. 원하기만 하면 한자가 아닌 '字'를 만들어 붓으로 쓸 수 있지만, 당신이 만든 '字'는 반드시 한자의 형체적 특징의 요구에 부합해야 서예미의 의미를 가질 수 있습니다(일반적으로 이런 창조는 필요하지 않습니다, 기성 한자는 서예 조형용으로 충분하기 때문입니다). 만약 당신이 한자의 형체적 특징을 따르지 않고 기호를 만들어 쓴다면, 사람들은 그것을 서예 작품으로 여기지 않을 것입니다. 전위파 서예가 중국인들에게 이해받지 못하고 받아들여지는 이유가 여기에 있습니다. 그럼에도 그러한 법이 있습니다. 화가는 실생활에 존재하지 않는 '美人'을 그릴 수 있지만 사람의 형상적 특징을 지켜 그려야 하고, 세 개의 머리나 여섯 개의 팔로 그리면 얼굴이 예뻐도 '미인'이라 생각하지 않고 신선이나 요괴라고 생각한다는 것입니다. 서예에 대한 사람들의 이해는 한자의 형체적 특징에 대한 이해를 기반으로 하기 때문에 모든 기호를 서예 조형 재료로 사용할 수 있는 것은 아닙니다…(1981年上半年 爲了証明書法藝術和建筑藝術有相似之處 我曾根据漢字的形体特征要求和書寫

지 점획, 편방을 예술적 홍취가 풍부하게 조직하여 하나하나의 유기적인 전체를 형성하여 중국 문자 역사에 유례가 없는 글자(字)를 창조하였다. 【圖43】 이러한 '字'는 물론 실용 예술이 아니기에 약정된 속성으로 사상을 교류할 수는 없지만, 여전히 일정한 형상의 아름다움을 줄 수는 있다. 그의 이같은 독창적인 시도는

해서 글자의 편방 부분과 결구 원칙이 확실히 형상에 기초한다 [以形象爲根柢]는 것을 증명하였다.

해서, 행서, 초서의 구조와 그 조합은 형상을 근본으로 한다 [以形象爲根柢]는 것 외에도, 서예가의 붓끝으로 직접 '自然', '造化'에서 그 형상을 취할 수가 있다는 것인데 이러한 것 역시 숨겨진 내면에 형태가 존재하는 [隱隱然其實有形] 것이다. 이 점에 관하여 채희종(蔡希綜)은 『法書論』에서 말하기를;

圖43 白謙愼《假漢字》

"무릇 결구와 자체가 허발(虛發: 공연한 짓)하지 아니하고 모두 하나하나의 사물을 형상하려고 하니 마치 새의 형태와 같고, 벌레가 나무를 먹는 것 같고, 산과 나무와 같고, 구름과 안개 같고, 종횡으로 의탁함이 있으며 운용이 법도에 합당하여야 서법이라 말할 수 있다. 그 옛날 종요는… '매번 만 가지 사물을 보고 모두 글자로 이를 모양내었다.'"202)

<hr />

規則創造了一些中國文字史上幷不存在的字(圖43) 這些字在北京大學的一个學習專欄上貼出后 一个沒注意到文字說明的同學問我 這些字怎樣念 后來我又拿了一張日本前衛派的書法作品影印件給一些同學看 他們紛紛猜測這是一种什么符号 這兩件事給我以很大的啓發 它們說明 在中國人們是把自己對書法藝術的理解限定在一个特定的范圍內 也就是對漢字的形体特征要求的認識這一范圍內的 只要你愿意 你可以創造一些幷不是漢字的字 用毛筆來書寫 但你創造出的字一定要符合漢字形体特征的要求 這樣才可能有書法美的意義(一般說來 這种創造沒有必要 因爲現成的漢字足够書法造型用) 如果你不遵守漢字形体特征的要求去創造一些符号來書寫 人們是不會把它当作書法作品的 前衛派書法不爲中國人所理解接受的原因就在于此 繪畵中也有這道理 畵家可以去畵一个現實生活中幷不存在的美人 但他必須遵守人的形象特征要求來畵 如果畵成三頭或者六臂 卽使臉蛋非常漂亮 人們也不會把這当作美人 而認爲這是神仙或妖怪 由于人們對書法藝術的理解是建立在對漢字的形体特征的理解基础上的 所以幷不是一切的符号都能拿來作爲書法藝術造型的材料)."

202) 蔡希綜『法書論』, "凡欲結構字體 未可虛發 皆須像其一物 若鳥之形 若蟲食木 若山若樹 若雲若

그는 채옹(蔡邕)의「爲書之體 須入其形」,「縱橫有可象」의 미학적 주장을 결체 방면에서 구체적으로 발휘하였다. 물론 서예가가 예술 작품을 창조할 때 매번 하나의 글자마다 '象其一物'을 고려할 수는 없다. 이렇게 하는 것은 예술의 규율에 부합하지도 않고 서가의 창작 의욕을 희석(稀釋)시키고 교란(攪亂)시킬 수 있으며, 작품의 기맥을 관주(貫注)하지 못하고 지리멸렬해 보일 수 있다. 따라서 서예가의 결체에 관한 '象其一物'도 점획 방면에서와 같이 주로 평소 의식적이거나 무의식적인 형상의 축적과 임서연습(臨書練習), 차감계승(借鑒繼承)으로 나타나는 것이며, 이렇게 오랫동안 마음으로 얻고 손으로 응수하게 되면, 그 붓끝의 자형과 체세는 감상자의 '象其一物'에 대한 심미 의상을 불러일으킬 수 있으며, 심지어 넋을 잃고 감상할 때면 손과 발을 들어 몸을 흔들어대면서 자형의 자태를 흉내 내게 된다.

어떤 서가들은 확실히 의식적으로 외물의 체세(體勢)를 흡수하여 자형을 구축하는데 그들은 서사할 때에 왕왕 '異類'에 대한 연계를 통해 생기발랄

圖44 《鳥飛》

圖44-1 趙孟頫 '子'字

한 심미를 파악한다. 예를 들어 조맹부(趙孟頫)는 '子' 자를 쓸 때 먼저 새가 나는 모습을 그리는 것을 연습[先習畵鳥飛之形]하여 '子'로 하여금 새가 나는 형상임을 암시[使子字有這鳥飛形象的暗示]하게 하였고,【圖44-1】'爲'를 쓸 때는 쥐의 형태 몇 가지를 연습하여 그 변화를 다하여 '爲'로부터 '鼠'의 형태를 암시하게 하였다. 그러므로 쥐의 생동감 있는 모습을 적극적으로 관찰하고 생동적 형상에 대한 깊은 구상을 흡수할 수 있었다. 이는 서예의 결구가 '異類'로부터 형상을 취한 하나의 예인 것이다.203)

霧 縱橫有托 運用合度 可謂之書 昔鍾繇……每見萬類 悉書象之"
203) 원나라 때 조자앙(趙子昂)이 아들 자(子) 자를 쓸 때, 아들의 뜻과 무관한 새의 나는 모양을 익혀서 이 '子' 자가 마치 새가 날고 있다는 암시를 주었고, 위(爲) 자를 쓸 때는 원숭이와 상관 없는 쥐[鼠] 모양을 몇 가지 익혀 변화를 궁구하였다고 한다. 이때 글자(字)는 '依類象形'이 아닌 '異類求之'로 서예가의 관념 속에 그 글자는 개념을 표현하는 기호일 뿐만 아니라 생명을 표현하는 단위임을 알 수 있으며, 서예가는 다만 그 글자를 통해 물체의 구조와 역동적인 동작을 표

또 같은 종류의 형상을 결체(結體)로 표현한 예도 있다. 소식(蘇軾)의 《羅池廟碑》[204]【圖45】에 '鶴飛' 두 글자는 새와 같은 형태[若鳥之形]로 쓰려는 의도가 역력하게 드러난다. '鶴'이라는 글자에서는 아직 단서가 드러나지 않았지만, 새의 형상[鳥之形]은 이미 가슴 속에서 싹트고 있으며, '飛'자를 쓸 때 새의 형상은 매우 자연스럽게 붓끝에서 형성되었다. 두 개의 배포구(背抛鉤: ㄟ)는 두 날개를 분주하게 들어 올리는 모습이고, 네 점은 원래 모습을 완전히 바꾸었으며, 또한 출봉(出鋒)하여 오른쪽 위쪽으로 향했다. 같은 방향으로 출봉한 필획들은 자태가 너울너울 넘치고 형상이 제각각 이어서 마치

圖45 《羅池廟碑》中 '鶴飛'

날개를 참차(參差)하여 펼치고 나는 듯하다. 그리고 길고 힘찬 세로획은 학(鶴)의 다리와 같이 홀로 서 있는 듯하다. 여러분이 만약 정신을 집중하여 전체 글자의 형상을 살펴보면, 아마도 "날렵한 자태로 학처럼 서서, 날아오를 듯 날지 못하네(竦輕軀以鶴立 若將飛而未翔)."라는 조식(曹植)의 『洛神賦』[205]속 명구를 연상할

현하고자 한 것이다. 고대 서예가들이 살아있는 생명체의 뼈(骨), 힘줄(筋), 살(肉), 피(血)의 느낌을 글자에 표현하고자 한 것은 그림처럼 객관적인 형체를 그대로 보여주는 것보다, 추상적인 점, 선, 획을 통해 객관적인 이미지에서 뼈, 힘줄, 살, 피를 감정과 상상 속에서 느낄 수 있게 하려는 것이었다. 이는 마치 음악과 건축이 우리의 감정과 육체적 직감에 호소하는 이미지를 통해 인간의 삶의 내용과 의미를 일깨워주는 것과 같다. 글자(字)의 형상을 빌려 이러한 형상에 대한 자신의 감정을 암시하는 것은 사물과 내가 합일하는 정경교융(情景交融)의 경지인 것이다.

204)《羅池廟碑》는《羅池廟迎享送神詩碑》, 또는《羅池銘辭》,《荔子丹碑》등으로 불리며, 소식(蘇軾)의 진적을 돌에 새긴 것으로 남송 가정(嘉定) 10년(1217), 정서(正書) 10행, 행 16자에 서사 연월일은 없다.

205) 『洛神賦』는 222년 조식(曹植, 192~232)이 형인 조비(曹丕), 즉 위(魏) 문제(文帝)의 부름을 받아 조정(朝廷)에 들어갔다가 다시 자신의 땅으로 돌아가는 도중에 낙수(洛水)를 지나가면서 낙신(洛神)의 일을 생각하고 지은 부(賦)이다. 조식과 낙수(洛水)의 여신(女神)이 만나 서로 사랑하게 되지만 사람과 신(神)은 서로 달라 가까이할 수 없는 안타까운 심정을 표현했는데, 즉 現實과 理想의 심한 괴리에서 오는 실망과 고뇌의 심정을 드러내고 있다. 신화(神話) 가운데 복비(宓妃)의 고사를 기초로 하여 낙신(洛神)이라는 미녀를 창조하였고, 전기적(傳奇的)인 색채와 서정적이고 낭만적인 분위기를 띠고 있다. 원래의 제목은 감견부(感甄賦 : 甄氏를 느끼며 지은 賦)였으나, 그렇지 않아도 아버지의 의심으로 죽임을 당한 어머니를 항상 애통히 여겼던 조비(曹丕)의 아들 명제(明帝) 조예(曹睿)가 어머니의 명예를 그리고 자신의 명예를 위해 이 詩를 낙신부(洛神賦)로 改名하였다고 한다. "…이에 낙신이 느낀 바 있어 이리저리 헤맬 제 광채가 이합하고 음양이 번갈으니 날렵한 자태의 발돋움은 학과 같으나 날듯 날지 못하고 향기 자욱한 길을 밟으니 걸음마다 향기가 퍼져가네. 길게 읊조리며 영원토록 사모하리! 애닯은 그 소리 더

수 있을 것이다. 한 글자의 結體(물론 點劃도 포함)가 이처럼 당신의 풍부한 상상을 불러일으킬 수 있다는 것이 형상(形象)의 매력 아니겠는가?

또 한유(韓愈)가 쓴 《鳶飛魚躍》[206]네 글자【圖46】는 이미 외물의 형태를 흡수하면서도 서예가의 정감을 깊이 담고 있다. 여기서 여러분에게 이 의상(意象)에 관한 논평 한 단락을 소개하고자 한다;

圖46 韓愈 《鳶飛魚躍》

"그의 행초서 《鳶飛魚躍》 네 글자는 1척 넓이 정도의 큰 글자로 그가 감찰어사 (監察御史)로 재직할 때 관중(關中)의 농민을 대신하여 부역의 감면을 청하다 양산 령(陽山令)으로 좌천된 후 스스로를 면려(勉勵: 激勵)하며 쓴 작품이다. 『舊唐書』 에 따르면, '덕종 만년에 조정은 몇 개의 파로 분열되고 재상들 또한 책임지려 하지 않아서 궁시(宮市)의 폐단은 매우 심하였다. 다만 간관(諫官)들이 여러 차례 의견을 제출하였으나 황제는 받아들이지 않았다. 이에 한유(韓愈)는 몇천 자에 달하는 장문을 써서 이러한 일들을 힘을 다해 비판하였다. 하지만 황제는 듣지 아니하고 도리어 화를 내며 그를 양산현(陽山縣)의 현령으로 귀양보냈다. 그 후에는 강릉부(江陵府)로 전도되어 연조(掾曹: 公俯에 소속된 관리로 掾史라고도 한다.)가 되었다.'[207] 그러나 한유는 그 때문에 성을 내지 않았고 도리어 그러한 심경을 「鳶飛魚

욱 길기만 하구나(於是洛靈感焉 徙倚彷徨 神光離合 乍陰乍陽 竦輕軀以鶴立 若將飛而未翔 踐椒 塗之郁烈 步蘅薄而流芳 超長吟以永慕兮 聲哀厲而彌長)."

206) 「鳶飛魚躍」은 '솔개가 하늘을 날고 물고기가 물속에서 뛰어오른다'는 뜻의 관용구이다. 이는 자연 만물이 각각 제자리를 차지하는 치평성세를 형용한다. 출전은 『詩經·大雅』「旱麓」에 "솔개가 날며 하늘에서 울고, 물고기는 연못에서 뛰어 오른다(鳶飛戾天 魚躍于淵)." 한유가 연비어약(鳶飛魚躍)이라는 말에 깊은 감명을 받은 것은, 선생의 인생역정과 무관치 않다. 평생 제자리를 찾지 못한 그는 제자리를 찾기를 바랐다. 활달한 성격으로 비록 자신의 자리를 찾지는 못하였지만, 마음은 항상 그 자리에 있는 선비처럼 물러서거나 방황하지 않았다. 마음 외에 물욕을 두지 않았고, 내면의 소리에 귀를 기울였으며, 물건으로 기뻐하거나, 자신으로 인해 슬퍼하지 않았다. 백절불굴의 한유는 맹자의 '心性之學'을 마음속으로 받들어, 마음은 강대하고 흔들리지 않았다. "바다가 넓으니 물고기가 마음껏 뛰어오르고, 하늘이 높으니 새가 마음대로 날아다닌다 (海闊凭魚躍 天高任鳥飛)."는 말처럼 마음속의 자리를 정확히 찾는다면 솔개가 날고 물고기가 뛰는 자연의 이치와 같이 마음이 따르는 대로 행하여도 후회가 없을 것이라는 의미를 담고 있다.

躍」네 글자에 담아 자황자면(自況自勉)하게 된 것이다. 글 가운데 '魚'자는 특히 첫 번째 별획(撇劃)을 펼쳐 예서의 필법을 취하니 비단 비늘이 너울거리고 유유자적하는 자태가 있고, 또 '飛'자는 초전(草篆)의 필의(筆意)를 머금었는데 특히 두 개의 배포구(背抛鉤: ㇈)의 곡선 및 두 점의 곡선이 연달아 쓰여서 마치 새의 두 날개가 날아오르는 듯한 느낌을 더해주고, 네 개의 글자는 또한 고루 기울이거나 바르게 하여 안배하였고 피하거나 나아가게 하여 진초전예(眞草篆隷)를 한 솥에 넣어 놓은 듯하니 조수 충어가…글씨 속에서 함께 한다[鳥獸蟲魚…一寓於書]는 주장을 체현하고 있다. 또 하늘이 높으니 새가 마음대로 날고 바다가 너르니 물고기가 뛰논다[天高任鳥飛 海闊憑魚躍]는 능운장지(凌雲壯志)를 드러내기도 하니 참으로 형신(形神)을 겸비한 필치의 절묘함208)을 알게 된다."209)

이것들은 모두 '若鳥之形'의 결체에 관한 예로, '異類'['子' 자의 원래 형과 의는 '鳥'와는 무관하다]에서 상을 취하거나, 혹간 동류에서 그 象을 취한다['飛'자는 원래의 형과 의가 '鳥'자와 유관하다]는 것이다. 이들 모두는 자연에서 체득하고 천지에서 법을 본받는다[體於自然 效法天地]는 공통점을 가지고 있는데 이러한 종류의 의상(意象)은 모두 일정한 정도의 재현성을 가지고 있다고 혹자는 말한다.

초서에 관해서도 자연에서 체득하고 천지에서 법을 본받는다[體於自然 效法天地]고 할 수 있다. 한유(韓愈)는 『送高閑上人序』에서 장욱(張旭) 초서의 예술 창작을 이렇게 요약하였다;

207) 『舊唐書』, "德宗晚年 政出多門 宰相不專機務 宮市之弊 諫官論之不聽 愈嘗上章數千言極論之 不聽 怒貶爲連州陽山令 量移江陵府掾曹"

208) 형신겸비(形神兼備)에서「形」이란 글씨의 형상(形象)과 작품의 형식(形式)을 동시에 가리키는 말로, 좁은 의미로는 점획, 결구의 방원(方圓), 의정(欹正) 등과 전체의 포백(布白) 등을 가리킨다. 넓은 의미로는 또한 묵색(墨色)·제관(題款)·인장(印章) 등을 포괄하기도 한다.「神」이란 작품의 신채(神采)와 신운(神韻)을 가리킨다. 용필의 힘의 정도와 기세, 전체의 기식과 운치를 가리키며, 넓은 의미로는 또한 서자의 정서·성격·수양 등의 기질을 포괄한다. 형신겸비(形神兼備)란 따라서 작품 속에 '형식'과 '신채' 두 가지 방면을 모두 완비하였음을 가리키는 말이다. 이는 달리「形神皆至」,「形神俱全」이라고도 한다. 비규(茹桂)는 『書法十講』에서 "임서(臨書)와 모서(摹書)를 결합하여 두 가지에서 장점을 취하고 단점을 보완하며 서로 보충해야 비로소 형태과 신채를 겸비한 효과를 거둘 수 있다(臨與摹結合 使兩者取長補短 相互補充 才能收到 形神兼備的效果)."고 학서에서의 구체적인 방법을 제시하기도 하였다.

209) 楊璋明, 『韓愈的書論及其作品』, 『書法』1980, 第六期. "他的行草書鳶飛魚躍四個徑廣尺許的擘窠大字,是他在任監察御史時,爲了替關中農民求請減免賦役,被貶爲陽山令後所寫的自勉之作 據舊唐書載德宗晚年 政出多門 宰相不專機務,宮市之弊 諫官論之不聽 愈嘗上章數千言極論之 不聽,怒貶爲連州陽山令 量移江陵府掾曹 但韓愈並未因此磨去銳氣 却寓情於書 以鳶魚自況自勉 書中一個魚字 特別是第一撇的伸展 汲取了隷書的筆法 有錦鱗翩翻 悠然自得之態 一個飛字 又揉合着草篆的筆意 特別是兩個背抛鉤的曲線及其中的兩點的屈曲連寫 如鳥之双翼 增加了飛動之感 四字又安排得有正有欹 有避有就 冶眞草篆隷於一爐 旣體現出 鳥獸蟲魚…一寓於書的主張 又表現了那種 天高任鳥飛 海闊憑魚躍的凌雲壯志 眞有形神兼備 意到筆隨之妙"

- 81 -

"사물을 관조하면, 산수(山水) 애곡(崖谷), 조수(鳥獸) 초충(草蟲), 초목(草木)의 화실(花實), 일월(日月) 열성(列星), 풍우(風雨) 수화(水火), 뇌정(雷霆), 벽력(霹靂), 가무(歌舞) 전투(戰鬪), 천지(天地) 사물(事物)의 변화가 나타나는데, 기뻐하고 놀랄 만한 것들이 글씨에 깃들어 있다. 따라서 장욱(張旭)의 글씨는, 변동하는 것이 마치 귀신과 같았으니, 진실로 실마리를 찾을 수 없으며, 이로써 그는 죽어도 후세에 이름을 떨칠 수 있었다."210)

초서 서예가로서 장욱(張旭)은 천지 만물을 거의 다 붓에 담았다. 그러나 그의 작품에서 한유(韓愈)가 말하는 여러 가지 사물의 구체적인 형상은 찾아볼 수 없다. 사실, 그는 '觀於物'할 때 천지 만물의 형적(形迹)을 빈기(擯棄: 물리치다)하거나 민각(泯却: 섞다)하였으며, '天地萬物之變'에서 활발한 도탕(跳盪: 약동하다)과 생기발랄한 필의(筆意),

장법(章法), 신운(神韻)을 흡수하였다. 그는 초서의 결구와 장법을 통해 자연 만류의 체세(體勢)를 초서의 체세에 모두 녹여 감격호탕(感激豪蕩)한 작품을

圖47 蘇東坡 醉翁亭記 (部分)‘變’ 圖47-1 《說文解字》篆書‘變’

만들어내니 한유(韓愈)를 '變動不可端倪'하다고 말하는 것이다. 초서의 특징은 바로 '變化'에 있다.211) 【圖47】 장욱(張旭)의 「觀於物」은 바로 '천지 만물의 변화'를 포착한 것이다. 또 다른 당나라의 초성인 회소(懷素)의 경험으로 미루어 볼 때, 육우(陸羽)65)의 『釋懷素與顔眞卿論草書』라는 글에는 이런 멋진 대화가 있다;

"회소(懷素)와 오동(鄔彤)212)이 형제가 되어 늘 오동으로부터 필법을 전수받았

210) 韓愈『送高閑上人序』, "觀於物 見山水崖谷 鳥獸蟲魚 草木之花實 日月列星 風雨水火 雷霆霹靂 歌舞戰鬪 天地事物之變 可喜可愕 一寓于書 故旭之書 變動猶鬼神 不可端倪 以此終其身而名後世"
211) 「變化」란 모종의 사물이 다른 사물로 대체되는 것으로 「變態」와는 다르다. 즉 초서에서의 변화는 「依類象形」과는 별개의 「異類求之」이며 이는 기호화(記號化)된 선으로 구성된 새로운 조형 개념이라 할 수 있다.
212) 오동(鄔彤)은 회소(懷素)의 삼촌으로 삼촌을 스승으로 모셨다. 또 오동(鄔彤)은 장욱(張旭)의 학생이자 안진경(顔眞卿)과는 동문수학한 사이였다. 오동은 그를 집에 머물게 하면서 장지(張

다. 오동이 말하기를 '장욱이 나 오동에게 사사로이 고봉(孤蓬)이 자진하고 경사 (驚砂)가 좌비하니 나는 이로부터 기괴함을 얻었다'고 하였는데 초성(草聖)은 이 말로 이미 다한 것이다. 이에 안진경은 '스승께서도 자득하신 것이 있으십니까?' 하니 회소가 '나는 여름 구름의 기이한 봉우리들을 보고서 늘 스승으로 삼았는데, 그 통쾌함은 마치 나는 새가 숲을 빠져나가고 놀란 뱀이 풀숲으로 들어가는 것과 같았다네…'라고 하였다." 213)

이 간단명료한 대화는 초서가 마음으로 나눈 교류이며, 심미 경험의 결정체라 는 것이다. 장욱(張旭)의 "고봉이 떨쳐 일어나고, 모래가 날아다닌다(孤蓬自振 驚 沙坐飛)."는 말은 포조(鮑照)의『蕪城賦』에서 나온 말이다.214) 고봉(孤蓬)과 경사 (驚沙)는 각각 형질이 다르고 경중이 다르지만, 자진자비(自振自飛)하지 않음이 없다. 장욱이 보기에 이는 천지간에 불변하는 만물을 상징하고 있으므로 오동(鄔 形)은 "초성은 여기에서 다하였다(草聖盡於此矣)."라고 말한 것이다. 회소(懷素)의

圖48 懷素《自叙帖》 28.3x775cm, (部分) 台北故宮博物院 藏

芝)의 임지의 묘(臨池之妙), 장욱(張旭) 초서의 신귀막측(神鬼莫測), 왕헌지(王獻之)의 한동고수 (寒冬枯樹)와 같은 서법 등을 일일히 회소(懷素)에게 설명했고, 오동은 또 작자법(作字法) 가운 데 '悟'를 회소에게 가르쳤다. 이때 '悟'란 산, 조수, 충어, 화과, 일월, 별, 비바람, 벼락 등과 같은 자연계의 특정 현상을 포착하여 관찰, 분석, 연구하여 느낌을 얻고 자신의 감정을 초서에 주 입하여 성과를 거두는 것을 말한다.

213) 陸羽『釋懷素與顏眞卿論草書』, "懷素與鄔形爲兄弟 常從形受筆法形曰張長史私謂形曰孤蓬自振 驚沙坐飛 余自是得奇怪 草聖盡於此矣 顏眞卿曰 師亦有自得乎 素曰 吾觀夏雲多奇峰 輒常師之 其 痛快處如飛鳥出林驚蛇入草……"

214) 포조(鮑照)의『蕪城賦』에 "광릉군은 넓고 평평한 지역으로 남쪽으로 창오, 남중국해와 연결 되며 북쪽으로는 장성 안문관으로 향한다.……강렬하고 매서운 서리 기운과 맹렬한 바람에 호 봉이 갑자기 치솟고 바람에 모래와 돌이 날아올랐다. 관목림은 아득하고 끝이 없으며 초목이 뒤엉켜 서로 의지하고 있다……(地勢遼闊平坦的广陵郡 南通蒼梧 南海 北趨長城雁門關……勁銳 嚴寒的霜気 疾厲逞威的寒風 孤蓬忽自揚起 沙石因風驚飛 灌木林莽幽遠而無邊無際 草木雜處纏繞 相依…)." 이로 볼 때 장욱(張旭)이 "孤蓬自振 驚沙坐飛"하였다는 말을 근거하자면, 「孤」는 「弧」의 誤記라고 여겨진다. 호봉(弧蓬)은 둥근 모양의 지붕 덮개를 말한다.

체득은 좀 더 깊은 것 같다. 그는 여름 구름에는 기이한 봉우리가 많다[夏雲多奇峰]는 말을 늘 스승으로 삼았다. 비교하자면, 하운(夏雲)의 다변함은 고봉(孤蓬)과 경사(驚沙)보다 훨씬 다양하다. 그것은 바람을 타고 끊임없이 환화(幻化)하며 기이한 자태가 끝없이 쏟아져 나오니 그야말로 순식간에 만변(萬變)한다고 할 수 있다. 회소는 하운(夏雲)을 항상 스승으로 삼았기 때문에 그가 쓴 초서도 하운처럼 기이하고 변화된 이미지를 줄 수 있었다. 그가 쓴 《自敍帖》【圖48】을 보면, 하필(下筆)의 풍운이 환상적이고, 비동(飛動)함이 머물러 있지 않으며, 변화를 만나면 뭇 형상들이 스스로 모습을 드러내니 또한 나는 새가 숲을 벗어나고, 놀란 뱀이 풀숲으로 숨는[飛鳥出林 驚蛇入草] 절묘함이 있다. 장욱과 회소(顚旭狂素) 두 초성의 작품과 경험은 모두 초서가 '異類'에서 형상을 취한 심미적 과정을 전형적으로 설명하고 있다.

회소(懷素)의 초서는 순수하고 추상적인 선의 아름다운 조합에 불과한데 그 속에 하운(夏雲)의 변화하는 의상이 있는가? 양자는 전혀 관련이 없다! 아마도 여러분은 그가 말한 "늘 하운의 기이한 봉우리를 스승 삼는다(常師夏雲多奇峰)."라는 말을 의심하고, 그가 일부러 그렇게 현묘하고 신기하게 말하는 것을 자랑하는 것이라고 여겼을 것이다. 그러나 그의 초서가 종잡을 수 없어 검증하기 어렵다는 것을 느낀다지만, 사실은 그렇지 않다. 우리는 경극 공연 예술가 개규천(蓋叫天)66)의 예술 경험으로 대조해보아도 무방할 것이다. 개규천(蓋叫天)의 춤은 춤새가 아름다워 꽈배기 꼬기[扭麻花]라고 부르는 자태가 있다. 이는 물론 호떡집의 꽈배기처럼 말랑말랑하게 꼬여 있는 것이 아니라 몸의 전환과 부드러움을 강조하여 자세의 변화가 풍부하고, 묵직함 속에 가뿐한 것이 특징이며, 관객에게 자세(姿勢)의 소재를 알 수 있게 한다. 이런 춤이 가진 미의 원천은 선배로부터 배운 것 외에 '異類'에서 상을 취한 것이다. 회소(懷素)가 변화무쌍한 하운(夏雲)에서 초서를 배

圖49 《靑煙》

운 것과 마찬가지로 개규천(蓋叫天)도 변화무쌍한 청연(靑烟)【圖49】을 통해 춤을 배웠다. 그의 이러한 꽈배기 비틀기[扭麻花]와 같은 동작은 바로 동쪽에서 불어오는 바람에 서쪽으로 가고, 서쪽에서 불어오는 바람에 동쪽으로 가는[東來的風我往西 西來的風我往東][215] 바람 같은 것이라고 했다. 그는 종종 혼자서 백단향(白檀香)의 '靑烟'을 마주 보며 세심하게 관찰하고, 연기(煙氣)가 만들어내는 동정(動靜), 강약(强弱), 질서(疾徐)의 변화를 체득하고 관찰하여 마음으로 얻고 이를 연기(演技)에 충실히 활용하였다. 그는 "움직이는 청연에서 받아들일 수 있는 것이 많다. 연기(煙氣)가 좌우로 움직이거나 가운데를 휘감는 것은, 사실 춤이 지닌 자세이다(動着的靑烟 可以吸取的東西很多 烟在左右動着或者中間一繞 其實就是一種舞蹈的姿態)."[216]라고 하였다. 사람이 추는 춤의 미는 '煙雲'의 변화된 자태를 흡수하였지만 '煙雲'의 형체를 알아볼 수 없듯이, 초서가 지닌 선의 미도 '煙雲'의 변화된 자태를 흡수한 것이라 할 수 있다. 그리고 그 아름다움이 어디서 왔는지 알 수 없게 한다. 「하운(夏雲)을 스승 삼는 것」과 「청연(靑烟)을 스승 삼는 것」이 서로 다른 것 같지만 사실은 같은 이치라는 것이다. 이로써 두 스님의 학예 경험이 시사하는 바는 글 속에서 글을 배워 박학전정(博學專政)해야 할 뿐만 아니라 글 밖에서 글을 배워 앙관부찰(仰觀俯察)[217]하자는 것이다.

장욱(張旭)이 '遠取諸物', '一寓於書'를 닮은 것처럼 개규천(蓋叫天) 역시 '遠取諸物', '一寓於舞'에 능하였다. 예를 들어 고양이는 조용히 앉아 있다가 낯선 사람을 보면 놀라서 온몸이 수축하고, 경계심을 갖고 낯선 사람을 노려보며 가능한 타격을 방지하고, 더 가까이 다가가면 더욱 긴장하여 도망갈 준비를 한다. 사람이 너무 가까이 다가가면 머리 위로 뛰어넘을 수 있고, 멀리 있으면 휙 돌아서서 한순간에 도망칠 수도 있다. 이러한 행동 이전의 극도로 긴장된 경계태세를 개규천(蓋叫天)은 흡수하여 두 사람이 싸움을 시작하기 전에 서로 대립할 때의 동작과 서로 경계하는 기색을 표현함으로써 우아한 맵씨[身段美]와 더불어 매우 생동감 넘치는[傳神] 느낌을 주었다. 또 예를 들어, 그는 한 폭의 그림 속 묵룡(墨龍)의 움직임을 보고도 이를 받아들여《武松打店》의 동작에 사용하였으며, 이를

215) 魯迅의《集外集拾遺補編·娘儿們也不行》에 "그런데 아낙네들은 대부분 세 번째 부류이다. 동풍이 불어오면 서쪽으로 가고, 서풍이 불어오면 동쪽으로 가서, 순환해가며 복수하고, 결산하는 날이 없다(而娘儿們都大半是第三种 東風吹來往西倒 西風吹來往東倒 弄得循环報夏 沒有个結賬的日子)"라는 말이 있다.
216) 王朝聞『文藝論集』第一集, 上海文藝出版社, 1979, pp.297~302.
217)『易·繫辭上』에 "천문을 우러러보고, 지리를 굽어살피는 것은 유명을 아는 까닭이다(仰以觀于天文 俯以察于地理 是故知幽明之故)."하였는데 그 후 우러러보고 굽어본다[仰觀俯察]라는 말은 여러 가지로 또는 주의 깊게 관찰하는 것을 가리키게 되었다.

'烏龍探爪'라 하였다.218) 희곡 무용은 당연히 생활 속에서 인간의 동작과 자태를 재현하는 것이지만, 개규천(蓋叫天)은 오히려 '遠取諸物'하여 비인간적인 동작과 자태를 흡수하였던 것이다. 그가 《惡虎村》을 연기할 때는 매가 날개를 펴는[鷹展翅] 몸짓【圖50】을 썼는데, 이는 당연히 황천패(黃天霸)의 영웅적 무인 형상[英武形象]을 표현하기 위함이었다.219) 그러나 이러한 자태는 또한 비인간적인 모습에서 비롯된 것으로, 마치 서예 속의 새와 같은 형상[若鳥之形]과 같으며, 동시에 일종의 '異類'의 아름다움을 표현하고 있는데, 이것이 순전히 인간의 몸짓 자태의 아름다움이라고만 말할 수 있겠는가? 무대의 붉은 양탄자 위에서 개규천(蓋叫天)

圖50 蓋叫天 《惡虎村》中 「鷹展翅」 姿勢

218) 「武松打店」은 호랑이 잡는 영웅 무송의 이야기다. 소설 『水滸傳』과 명심경(明沈璟)의 『義俠記』傳奇, 청대 당영(唐英)의 『十字坡』雜劇에서 소재를 얻었다. 개규천은 무송을 위해 아름다우면서도 성격적인 특징을 지닌 많은 형체 동작을 창조했는데 「打店」의 잠자는 모습, 손이랑(孫二娘)과 맞붙어 맞히는 「烏龍探爪」, 「虎抱頭」, 「撑麻花」, 「剁攘子」…등이 있다.

219) 개파명극(盖派名劇) 《惡虎村》에서 개규천은 일명 웅전시(鷹展翅)라는 아름다운 몸매를 만들었는데, 이 몸매는 개규천이 매가 날개를 펴는 형태로부터 연출한 것이다. 《惡虎村》에서 개규천은 황천패(黃天霸)를 연기하였다

이 표현한 '金鷄獨立', '喜鵲登梅', '臥魚', '雲手'…등의 자태는 사람의 동작 자태를 표현하면서도 순수한 사람의 동작 자태가 아닌 자연에서 체득[體於自然]하였기 때문에 '異類'를 본받은 것이다. 이는 바로 서예에서 위부인(衛夫人)이 논한 천리에 진을 친 구름[千里陣雲], 만년 묵은 등나무[萬歲枯藤] 등과 같은 것으로 이들의 아름다움은 단순한 추상적인 선에 그치지 않는다.

서예는 특수한 예술로서 희곡 무용과는 다르다. 비록 후자는 대체로 '異類'에서 상을 취하는 형적(形迹)을 잃었지만, 무대에서는 배우의 뚜렷한 몸짓을 통해 관객들은 그의 형상이나 재현성(예를 들어 개규천과 그가 연기하는「黃天霸」)을 의심하지 않는다. 그러나 서예는 '異類'에서 상을 취하는 형적(形迹)을 대부분 잃어버린 후, 사람들의 시각은 거의 추상적인 선에 불과하다는 것을 은연중 드러냈으며 이러한 재현성이 없어 보이는 형상(「意象」이라고도 한다)은 서예술의 매우 중요한 미학적 특징이 되었다.

장회관(張懷瓘)은『書議』에서 이러한 형상미를 "소리 없는 소리요, 형상 없는 상(無聲之音 無形之相)"이라 하였고, 이러한 형상미의 창조를 "만 가지 다름을 망라하여 하나의 상으로 재단한 것(囊括萬殊 裁成一相)"이라고 하였다.220) 즉, 전서 이외의 서예 이미지는 형상이 없는 이미지로서 구상성이 미약하고 추상성이

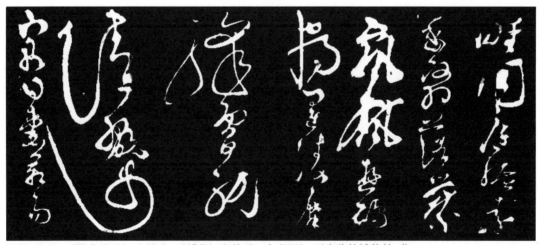

圖51 張旭 《斷千字文》六塊中一(部分) 唐乾元二年(759), 西安碑林博物館 藏

220) 「囊括萬殊 裁成一相」이란 표현은 당나라 장회관의『書議』에서 비롯된 말로, '다양한 물건을 한데 모아 일정한 규율에 따라 하나의 형식으로 정리한다'는 뜻이다. 또 서로 다른 사물을 하나의 형태로 요약하여 하나의 일반적인 표현을 만드는 것으로 이해될 수 있다. 예를 들어, 서예의 학습은 다양한 책을 읽고, 다양한 장점을 채택하고 융합한 다음 자신만의 스타일을 추출하여 독특한 '相'이 되도록 해야 한다. 동시에 '囊括'은 서로 다른 것들이 고유한 가치와 특성을 가지며 존중되고 유지되어야 함을 의미한다. 그러나 '裁成'은 자신의 요구와 목적에 맞게 필요에 따라 취사 선택을 강조한 말이다. 따라서 모든 차이를 포괄하고 하나의 상으로 자른다[囊括萬殊 裁成一相]는 것은 귀납적, 정리적 의미뿐만 아니라 존중적(尊重的), 취사 선택적 태도의 포괄적 사고방식과 처리방식임을 알 수 있다.

뛰어난 이미지이다.【圖51】서예가의 붓 아래 객관적 세계의 '萬殊'는 모두 '一相'으로 정화되고, 선과 그 조합으로 정화되며, 모두 문자를 서사하는 가운데, 예술미의 한 가지 얼개 속에서 정화된다. 이것이 바로 서예미의 특수성이다.

　　장회관(張懷瓘)의 '裁成一相'에 관한 '無形之相'의 미학적 사상은 매우 심오하여 깊이 탐구할 가치가 있다. 그러나 서예는 공간에 펼쳐져 정적으로 표현되고 시각에 호소하는 예술인데, 어떻게 소리 없는 소리[無聲之音]라고 할 수 있을까 하는 의문이 또 생길 것이다. 여기서 '無聲之音'이란 선은 보이지만, 소리는 들리지 않는 음악이라고 우리는 말한다. 소리 없는 소리[無聲之音]라는 표현은 형태 없는 형상[無形之相]에 비해 서예의 본질에 가깝고, 서예술에 스며든 음악 정신을 파악하고 있어서 여러 예술 중에서 서예가 음악에 가장 가깝다는 것을 보여 준다.221)

　　그렇다면 음악(音樂)의 미적 특징은 무엇이냐? 고 물어볼 수도 있다. 우리는 여기서 먼저 헤겔(黑格爾)67)의 『美學』222)두 단락을 소개한다;

　　　　"소리를 활용하기 때문에 음악은 외적인 모양이라는 요소와 눈에 보이는 성질을 포기하게 되는데…. 그래서 음악적 표현에 적합한 것은 완전히 대상이 없는 (무형의) 내면생활뿐이다."223)

　　　　"음악은 그림이나 시 보다는 감성적인 소재가 예술적으로 조화를 이루어야 정신의 내용을 예술에 맞게 표현할 수 있다."224)

　　기본적으로 실제 정황에 부합하는 이 두 단락은 음악 예술의 세 가지 중요한

221) 소리 없는 소리[無聲之音]라는 표현은 서예의 음악적 특성을 깊이 파악한 말이다. 서예와 음악은 확실히 통하는 데가 있다. 예를 들어, 음악의 대립은 화해(和諧)로 변하고 잡다함은 통일(統一)로 머문다. 서예에서는 "길고 짧음이 서로 다르고 암곡(巖谷)이 서로 기울어있지만, 험하여도 무너지지 않으며, 위태로워도 중심을 잃지 않는다(修短相異 岩谷相傾 險不至崩 危不至失)."라고 말한다. 형식적으로 서예는 장법(章法), 절주(節奏), 선율(旋律), 대칭(對稱) 및 호응(呼應)에 중점을 둔다면, 음악에는 휴식이 있고 음악 섹션 사이에는 간헐성(間歇性)이 있다. 서예는 지백수흑(知白守黑)으로 획이 끊어지고 연결되며 흑백이 어우러져 서예의 완벽한 전체를 구성한다. 내용면에서 말은 마음의 소리요, 글씨는 마음의 그림이라, 서예와 음악은 모두 작자의 생활 감각과 이상, 흥취를 유발하고, 나아가 내면에 이르기까지 진지하고 풍부한 감정을 표현한다.
222) 『美學』은 독일 철학자 게오르크 빌헬름 프리드리히 헤겔이 쓴 철학 저서로 1835년 처음 출간되었다. 독일 원제목은 'Vortesungenueber die Aesthetik'. 헤겔은 책에서 인류 예술 발전의 역사를 종합적으로 연결하고 완전한 관념론적 미학 이론 시스템을 구축하였다. 이 책에서 헤겔은 예술의 발전은 정신이 물질적 한계를 극복하고 '주관성'에 도달하는 과정으로 보았다. 헤겔의 미학적 사상이 반영된 『美學』은 서양의 미학 이론을 집대성한 것으로 독일 고전 미학을 발전의 정점에 올려놓은 저서로 잘 알려져 있다.
223) 黑格爾『美學』, "由於運用聲音 音樂就放棄了外在形狀 這個因素以及它的明顯的可以眼見的性質… 所以適宜於音樂表現的只有完全無對象的(無形的)內心生活"
224) 黑格爾『美學』, "比起繪畫和詩來 音樂須對它的感性材料進行更高度的藝術調配 然後才能以符合藝術的方式把精神的內容表現出來"

특징을 말해준다. 우리는 이 세 가지를 서예 예술과 비교해 봐도 무방할 것이다.

첫째, 음악은 형식감(形式感)이 특히 요구되는 예술로서 그림이나 시 보다는 형식미의 법칙에 따라 창조되어야 한다. 서예는 더욱 그러하며, 이러한 점에서 표현 형식의 아름다움에 중점을 둔 예술이라 할 수 있으므로 서예 미학은 서예 형식의 아름다움에 중점을 두어야 함을 강조한다.

둘째, 재현예술(再現藝術)인 회화와 달리 음악은 서정에 치우친 표현예술이다. 다만 헤겔(黑格爾)이 너무 절대적으로 얘기했다는 점은 지적해야 한다. 음악도 물론 내면의 삶[內心生活]을 표현하기에 가장 적합하다고 할 수 없으나, 단지 내면의 삶이 음악이라는 것은 서예와 마찬가지로 객관적인 삶을 어느 정도 재현할 수 있다는 것이다. 민족악곡(民族樂曲) 얼후(二胡) 독주곡 《空山鳥語》225)나 태평소(太平簫) 독주곡 《百鳥朝鳳》226)을 듣고 나면 생동감 넘치는 음악 언어 속에 백조의 울음소리가 대거 삽입된 것을 부인할 수 없을 것이다. 악곡(樂曲)이 재현하는 객관적인 생활은 이렇게 뚜렷하고 가향적(可響的)이다. 그러나 많은 악곡의 재현적 형상들이 선명한 것은 아니다. 여러분은 틀림없이 《春江花月夜》227)라는

圖52 祝允明 《春江花月夜卷》 45x280cm(部分)

225) 《空山鳥語》는 중국 근대 음악가 유천화(劉天華)가 지은 얼후(二胡) 독주곡이다. 초고는 1918년에 썼고 10년이 지나서야 완성됐다. 제목은 당나라 왕유(王維)의 《鹿柴》 "빈 산에 사람의 자취 없고 다만 사람의 말소리만 들린다(空山不見人 但聞人語響)."에서 따왔다. 이 곡에서 유천화는 삼현납희식(三弦拉戲式) 모진(模進) 기법을 창의적으로 구사해 신산유곡과 배조들이 지저귀는 아름다운 경치를 매우 형상적으로 표현하였다. 이 곡은 1993년 중화민족문화촉진회(中華民族文化促進會)의 '중화인 20세기 클래식 음악상'을 수상했다.

226) 《百鳥朝鳴》은 민악(民樂)의 대가 위자유(魏子猷)가 창작한 유명한 한족 민속악으로, 그 유행 지역은 매우 넓어서 산둥(山東), 안후이(安徽), 허난(河南), 허베이(河北) 등지의 다른 버전이 존재한다. 정열적이고 경쾌한 멜로디로 자연에 대한 사랑과 노동 생활에 대한 추억을 불러일으킨다. 뻐꾸기[布谷鳥], 자고새[鷓鴣], 제비[燕子], 산까치[山喳喳], 파랑새[藍雀], 화미(畵眉: 개똥지빠귀), 백령(百靈: 몽고종다리), 파랑부리[藍臘嘴] 등의 새들의 울음소리가 들리는 듯하고, 수탉의 울음소리도 들리는 듯하여 밤의 소멸과 아침 해가 떠오르는 생동감을 담고 있다.

227) 《春江花月夜》는 《夕陽簫鼓》, 《潯陽月夜》, 《潯陽曲》이라고도 불리며 고전 민속악의 대표작 중 하나이다. 이것은 유명한 비파 독주곡으로, 심양(潯陽, 지금의 강서 九江) 강 위 달밤의 정경을 썼다. 그 심원한 의경성(意境性)으로 여운이 오래 머문다.

유명한 민족 관현악곡을 즐겨 들을 것이다. 【圖52】 이 아름다운 악곡을 감상하고 있으면, 입신의 경지를 느낄 수 있고, 심지어 당나라 시인 장약허(張若虛)68)가 읊은 동명의 시가(詩歌)를 연상할 수도 있다;

春江潮水連海平 봄 강의 조수는 바다와 평탄하고
海上明月共潮生 바다의 밝은 달 조수와 함께하네.
灩灩隨波千萬里 물결 따라 천만리 흘러 가노라니
何處春江無月明 봄 강 어딘들 달 밝지 않겠는가.
江流宛轉繞芳甸 강물이 굽이쳐 방전을 휘감을 제
月照花林皆似霰 달 비친 화림은 모두가 설경일세. 228)
......

시의 한 구절 한 구절을 놓고 보면, 그것이 재현하는 객관적인 대상은 모두 매우 확정적이다. 그러나 악곡은 그 구절이 무엇을 재현하는 것인지 지적할 수 없고, 단지 전체적인 이미지만을 줄 수 있을 뿐이며, 주로 이러한 절경에 직면했을 때의 정서적 체험을 표현하거나, 혹은 이러한 자연의 아름다움을 감상할 때의 인간의 특정한 내면적 삶을 표현한다. 당연히 악곡에 재현 요소가 전혀 없다고는 할 수 없다. 예를 들어 처음에는 비파(琵琶)가 굵은 현(絃)에 동일하게 낮은 탁음(濁音)을 실어 반복적으로 튕겨내면서 강가 누각의 쇠북소리[江樓鐘鼓]에 대한 청중의 연상을 불러일으키는 북소리를 모방하고, 또 악곡이 끝나기 전에 비파가 현(絃)을 미는 수법으로 짧은 음형을 지속하여 흔들리는 음향과 물결치는 선율을 만들어, 마치 강 위의 노 젓는 소리를 재현하고 물결의 기복을 상징하여 한숨 지며 돌아오는[欸乃歸舟] 경지에 이르게 한다. 그러나 그 재현성은 어디까지나 미

228) 장약허(張若虛)의 시는 『全唐詩』에 단 두 편만 남아 있다. 그 중 《春江花月夜》는 진수악부(陳隋樂府)의 옛 주제를 그대로 사용하여 진지하고 감동적인 이별과 철학적 의미를 지닌 삶의 감회를 표현한 작품이다. 언어는 신선하고 아름다우며 운율은 완연하고 궁체시(宮體詩)의 농염한 화장기를 씻어내고 청아하고 자연스러운 느낌을 준다. 장약허는 《春江花月夜》에서 진정한 생명체험을 미의 흥상(興象)에 녹여내고, 시정(詩情)과 화의(畵意)를 결합하며, 강렬한 정서, 공명하고 순수한 시경, 시가 의경(意境)의 창조적 의지가 불타오르는 순청(純靑)한 단계에 이르렀음을 보여준다. 전체 시는 36개의 문장으로 구성되어 있으며, 각각 4개의 문장 중 3개의 운(韻)을 두고 있다. 4개의 문장은 운을 바꾸어 평성운(平聲韻)으로 시작하고 마지막 일조는 측운(仄韻)으로 끝난다. 전체 시는 운각(韻脚)의 전환에 따라 변화하며, 평운과 측운의 높낮이가 번갈아가며 조화롭게 계승되어 반복될 뿐만 아니라 끊임없이 나타나며 음악의 리듬감이 강하고 아름답다. 이러한 음성과 운치의 변화는 내용과 조화를 이루며 시정의 전환에 따라 변하는데, 그 때문에 목소리와 문장이 섬세하고 조화롭고 일치하며 애정이 강하고 민요적 색채가 풍부하다. 또한 시에서는 명유(明喩), 차유(借喩), 의인(擬人), 대비(對比), 영친(映襯), 대장(對仗), 첩자(疊字), 설문(設問), 상징(象徵) 등의 수법으로 정경이 서로 어우러지고(情景交融) 허실이 상생하며(虛實相生) 무한한 상상의 공간을 펴게 한다.

약하고 선명하지 못하다. 서예도 이와 비슷하다. 마치 명월화림(明月花林)의 그림자가 산산조각이 나고 완만하게 흐르는 춘강(春江)이 용화(溶化)하는 것처럼 재현적인 요소를 대체로 표현성에 녹이곤 한다. 서예는 음악적 수법이 더 많이 쓰이며, 전체적으로 정감을 느끼게 하는데, 그 안의 재현적인 이미지는 대개 강 속의 달[江中之月], 물속의 꽃[水中之花]에 지나지 않으며, 변형된 흐릿한 그림자이다. 이러한 그림자의 역할은 종종 연상(聯想) 작용을 불러일으키고, 의경(意境)을 암시하고, 형식미를 구성하며, 전반적인 서정적 효과를 위해 봉사하는 데 사용된다. 물론 전서 작품과 같이 재현적인 이미지가 비교적 선명한 서예 작품도 있다. 절름발이식으로 비유하자면, 전서(篆書) 부류의 작품이《空山鳥語》나《百鳥朝鳳》이라면, 다른 서체 작품 중에서 재현적인 모습을 개략적으로 볼 수 있는 것은《春江花月夜》에 해당한다. 또 다른 류의 악곡에서는 뚜렷한 재현성을 찾을 수 없다. 여러분은 비파곡《陽春》229)을 들어본 적이 있는가? 그것은 다만 싱그럽고 발랄한 멜로디[旋律], 선명하게 도약하는 유수판(流水板)230)의 리듬[節奏], 선회성(旋回性)을 띤 변주곡(變奏曲) 형식의 결구(結構)로 밝고 뜨겁고 경쾌한 정서가 표현되어 있다. 음악 예술 못지않게 서예 작품도 이러한 부류에 해당하는데, 유형적이면서도 구체적인 감성의 정서를 표현하며 서정적인 이미지로 사람을 매료시킨다. 예를 들면 왕희지(王羲之)의 행서《蘭亭序》【圖53】가 대표적이다.

圖53 王羲之《馮摹蘭亭序》24.5x69.9cm 北京故宮博物院 藏

　　유의경(劉義慶)60)은 『世說新語·言語』에서 "산음(山陰)의 길을 길으니, 마치 거

229) 비파곡《陽春白雪》은 주로 전국 각지에 전해지는 민속 기악 간판곡《老六板》에서 따온 것으로 비파 연주자들의 끊임없는 가공을 거쳐 발전되었다. 그 중 중요한 것은 두 가지가 있는데, 하나는 1860년 국사목(鞠士木)의 비파보 필사본인《閑叙幽音》으로 《六板》이라는 총 10단어로 처음 발견되었다. 또 다른 것은 1929년 심호초(沈浩初)가 편찬하여 출판한《養正軒譜》로 《陽春白雪》이라 칭한다. 총 12단이다.

230) 유수판(流水板): 경극의 판식(板式)이다. 26판이 더욱 긴축되어 있는데, 리듬이 빠듯하여 각 절 사이의 멈춤이 뚜렷하지 않다. 서술성이 강한 가락으로 가볍고 유쾌하거나 격앙된 정서를 표현하기에 적합하다.《打嚴嵩·金殿》의 추응룡(鄒應龍)이 부르는 '忽聽萬歲傳聖命' 대목이 있다.

울 속을 노니는 것 같아라(山陰道上行 如在鏡中游)."231)라고 하였다. 산음현(山陰縣)232) 길 위의 하늘은 맑고 바람은 화창하며[天朗氣淸 風和日麗], 나무는 푸르고 무성하여 들꽃이 경합하고[綠樹葱籠 山花競放], 회계산(會稽山) 그늘의 고운 봄빛이 사람을 즐겁게 한다. 왕희지(王羲之) 등 풍도가 좋은 강좌의 명사 일행이 늦봄에 이곳에 와서 유예(遊藝)를 펼치며, 그윽한 정을 마음껏 나누니[暢敍幽情]233) 그야말로 "아름다운 경물은 자연의 보배요, 걸출한 인물은 땅의 영혼이라(物華天寶 人傑地靈)."234) 할 수 있다.【圖54】이러한 시적 분위기가 서예가의 정서(情緒)

圖54 紹興市 蘭亭「流觴亭」內《蘭亭修禊圖》明代拓本 1065.5×32.5cm(部分)

에 영향을 미치고 창작의 풍격(風格)에 영향을 미치는 것은 당연하다. 손과정(孫過庭)70)은 『書譜』에서 "정신이 한가로우면, 일합(一合)이요, 은혜를 느끼고 이를 따르면 이합(二合)이 된다. 시절이 온화하고 기운이 윤택하면 삼합(三合)이요, 지묵이 상발(相發)하면, 사합(四合)이요, 우연히 글을 쓰고 싶은 것(偶然欲書)은 오합(五合)이다. 때를 얻는 것은 기물을 얻는 것만 못하고 기물을 얻는 것은 뜻을 얻는 것만 못하다…오합이 교진하여 정신이 융성하고 필치는 창발한다(得時不如

231) 南朝·宋·劉義慶, 『世說新語·言語』, "山陰道上行 如在鏡中游"

232) 산음현(山陰縣)은 절강성(浙江省) 소흥시(紹興市) 관할구역(越城區와 柯橋區)의 역사에서 오래된 縣의 이름이다. 진(秦)나라 때 설립되어 회계군(會稽郡)에 속했고 중화민국 원년에 산음(山陰)과 회계(會稽) 두 현이 합하여 소흥현(紹興縣)으로 불렸으며 현재는 소흥(紹興) 관할 현의 현명으로 일단락되었다.

233) 목제(穆帝) 9년의 해인 영화(永和) 9년(353) 음력 3월 3일, 당시 회계내사(會稽內史)이자 우군장군(右軍將軍)이던 왕희지(王羲之)가 자신의 아들을 포함한 당시 사족(士族)들과 명사(名士) 등 41명을 회계현(會稽縣, 지금의 浙江省 紹興縣) 난정(蘭亭)에 초청해 계사(契事)의 형식을 빌린 모임을 거행하였다. 이날 모임은, 술잔을 물에 떠내려 보내는 동안 시(詩)를 짓지 못하면 벌주(罰酒)로 술 3말을 마시는 유상곡수(流觴曲水)의 연회였으며, 당시 참석한 사람 중 왕희지(王羲之), 사안(謝安), 손작(孫綽) 등 26명은 시(詩)를 지었고, 나머지 15명은 시(詩)를 짓지 못해 벌주(罰酒)를 마셨다. 이날 지은 시(詩)를 모아 철(綴)을 하고, 그 서문(序文)을 왕희지(王羲之)가 썼으며, 손작(孫綽)이 집회를 마무리하는 후서(後序)를 썼다. 이중 왕희지(王羲之)가 쓴 서문(序文)이 지금의 난정서(蘭亭序)이다.

234) 이는 당대 왕발(王勃)이 『滕王閣序』에서 한 말이다.

得器 得器不如得志…五合交臻 神融筆暢)."235)라고 하였다. 왕희지가 붓을 들어 《蘭亭序》를 썼을 때 대체로 이러한 조건에 부합하였다. 설에 의하면 당시 잠견지(蠶繭紙)와 서수필(鼠鬚筆)을 썼다고 한다.236) 정신이 융화하여[神志融和] 그의 마음과 손이 모두 트이게[心手雙暢] 하였기에 이 '天下第一行書'를 써서 그 자신도 따라올 수 없는[不可企及]237) 예술미의 모범이 되었으며, 이후 다시 잘 쓰려 하였지만, 이런 수준이 되지 않았다고 한다. 어떻게 이 '偶然欲書'를 이해해야 하는가? '偶然'이라는 것은 '必然'이 내면에 감추어진 형식이다.238) 왕희지(王羲之)의 우연한 창작 욕구 뒤에는 역시 필연성이 숨어 있는데, 이것이 바로 「사미(四美: 좋은 날(良辰), 좋은 경치(美景), 좋은 마음(賞心), 좋은 일(樂事)」와 「五合」의 우연한 만남이다. 이러한 만남은 역사적으로 반복될 수 없고, 이러한 회합으로 인해 발생하는 감정도 반복될 수 없으며, 게다가 왕희지(王羲之)의 공통적이면서

235) 孫過庭,『書譜』"괴(乖: 잘되지 않을 때)는 조소(凋疎: 잎이 마르고 가지가 성김) 하다. 그 이유를 대략 말하자면 각각 다섯 가지가 있는데 신이(神怡: 마음이 편안하고)하고 무한(務閑: 일이 한가함)할 때 1합이요, 감혜(感惠: 은혜를 느낌)하고 순지(徇知: 망동(妄動)하지 않음) 할 때 2합이요, 시화(時和: 때가 조화로움)하여 기윤(氣潤: 기후가 윤택함) 할 때 3합이요, 지묵(紙墨: 좋은 종이와 좋은 먹)이 상발(相發: 서로 도움) 할 때 4합이요, 우연히(偶然: 뜻밖에) 욕서(欲書: 글을 쓰고 싶음) 할 때 5합이다. 심거(心遽: 마음이 급함)하고 체류(體留: 사무에 얽매임)할 때 1괴요, 의위(意違: 마음을 어김)하고 세굴(勢屈: 억지로 함)할 때 2괴요, 풍조(風燥: 바람이 건조함)하고 일염(日炎: 무더움) 할 때 3괴요, 지묵(紙墨: 종이와 먹)이 불칭(不稱: 걸맞지 않음) 할 때 4괴요, 정태(情怠: 마음이 나태함) 하여 수란(手闌: 손이 나가지 않음) 할 때 5괴이다. 괴(乖)와 합(合) 속에는 서로 우열(나음과 못함)의 차이가 있는데, 득시(得時: 時和氣潤)는 득기(得器: 紙墨相發)만 못하고 득기(得機)는 득지(得志: 神怡務閑, 感惠徇知,偶然欲書)만 못하다. 만약 5괴가 동시에 모이면 생각이 막히어 손이 몽(蒙: 막히어 어두움)하게 되며, 5합이 모여서 오가면 신융(神融: 심신이 풀어짐)되어 필창(筆暢: 행필이 유창함)하게 되고, 필창하면 적합하지 않음이 없고, 수몽(手蒙)하면 쫓을 곳을 모르게 된다. 당인자(當仁者: 서법을 깨우친 종요, 장지, 희지, 헌지 등 4인)들은 득의망언(得意忘言)하여 그 요결(要訣)을 말하는 일은 드물다(乖則凋疎 略言其由 各有其五 神怡務閑 一合也 感惠徇知 二合也 時和氣潤 三合也 紙墨相發 四合也 偶然欲書 五合也 心遽體留 一乖也 意違勢屈 二乖也 風燥日炎 三乖也 紙墨不稱 四乖也 情怠手闌 五乖也 乖合之際 優劣互差 得時不如得器 得器不如得志 若五乖同萃 思遏手蒙 五合交臻 神融筆暢 暢無不適 蒙無所從。當仁者得意忘言 罕陳其要)."
236) 서수필(鼠鬚筆): 쥐의 수염으로 만든 붓. 진나라 왕희지(王羲之)의『筆經』에 "장지(張芝)와 종요(鐘繇)가 서수필을 사용하여 필봉이 굳세고 날카롭다고 전해져 온다(世傳 張芝鐘繇 用鼠鬚筆 筆鋒勁强有鋒芒)."하였고, 당대 하연지(何延之)는 「蘭亭記」에서 "왕우군이 서수필로 《蘭亭序》를 썼다(右軍寫蘭亭序以鼠鬚筆)."고 하였다.
237) 불가기급(不可企及)이란 '꾀한다고 미칠 수 있는 것이 아니다'라는 의미. 출전은 당대 유면(柳冕)의 《答衢州鄭使君》에 "꾀하여 미칠 수 없는 것은 성(性)이다(不可企而及之者 性也)."는 구절이 있다. 유의어는 '相形見絀', '望塵莫及' 등이다.
238) 「偶然」과 「必然」은 본질적 요인과 비본질적 요인의 측면에서 사물 간의 다양한 유형의 연결을 반영하는 한 쌍의 철학 범주이다. 필연은 현실에서 본질적인 요인에 의해 결정되는 확정적이고 변하지 않는 연결과 가능한 추세를 말하며, 우연은 현실에서 비본질적이고 상호 교차하는 요인에 의해 결정되는 여러 가능한 상태의 존재하는 연결을 말한다. 사람들은 고대부터 필연과 우연의 문제에 대해 많은 철학적 논쟁을 하였다. 데모 크리트(Demo krit), 스피노자(Spinoza), 홀바흐(Holbach) 등은 세상의 모든 사소한 현상들이 직접적이고 절대적인 필연성에 복종하며, 우연성은 사람들의 무지한 주관적인 개념을 반영할 뿐이라고 완전히 부정하기도 한다. 하지만 변증법적 유물사관은 현실 세계의 모든 사물, 모든 관계, 모든 과정이 필연과 우연의 이중 속성을 가지고 있다고 믿으며, 필연성은 항상 많은 우연성을 통해 표현되어야 하며 순수한 필연성은 없다고 하였다.

도 개성 있는 진인(晉人)의 풍도(風度)239)와 뛰어난 서예 수준까지 더해져서 이 '天下第一行書'가 탄생하게 된 것이다. 작품의 독특한 서정적 형상의 탄생을 결정 짓는 여러 요소 중에서 '이때'(此時), '이곳'(此地), '이 사람'(此人)과 같은 특유의 반복 불가능한 감정은 매우 중요하다. 《蘭亭序》의 아름다움은 무엇보다도 이런 화창한 아름다움[和暢的美]이라 말할 수 있다. 보는 바와 같이 그것은 조화롭고 자연스러우며, 가식적이지 않고, 충만하고, 격렬하지 않고, 글자와 행간에는 특정한 '情'이 흐르고, 점획과 결구 속의 재현 요소는 거의 보이지 않고 감상자의 관심을 끌려고 하지도 않는다. 왕희지(王羲之)의 《蘭亭序》는 서예가 내면의 삶을 적합하게 표현한 예술이며, 주관적인 느낌·의미·정서·심경과 기질·개성을 잘 드러낸 예술임을 보여주고 있다. 전서(篆書)나 기타 재현성이 강한 작품으로 보아도 재현성 있는 이미지가 탁월한 개괄성(概括性), 운율감(韻律感)을 가지고 있으며, 하나의 자형 규범에 의해 정식화(程式化)되어 있고, 선에 감정의 흐름이 집중되어 있어 음악적 정신을 나타내고 있다.

셋째, 음악은 무형적(無形的), 성음적(聲音的) 예술이다. 서예는 이와 다르게 유형적(有形的) 선조적(線條的)인 예술로, 헤겔(黑格爾)의 언어를 빌자면, "외형적 형상이라는 요소가 명확하게 눈에 보이는 성질에 미치는 것(外在形狀這個因素以及它的明顯的可以眼見的性質)."이다. 이것이 서예와 음악의 현저한 차이이다.

음악은 왜 서정성(抒情性)이 강한가? 그것은 전형적인 '시간예술'이고 감정도 한 시간의 과정으로 유동적 과정이기 때문이다. 백거이(白居易)71)는 《長相思》에서 "생각은 아득하고 한도 아득하다(思悠悠 恨悠悠)."고 했고, 유우석(劉禹錫)72)은 《竹枝詞》에서 "끝없이 흐르는 저 강물이 마치 나의 근심과 같다(水流無限似儂愁)."고 했고, 이욱(李煜)73)은 《虞美人》에서 "얼마나 근심이 되겠냐고 당신이 물으니, 마치 한 줄기 봄물이 동쪽으로 흐르는 것 같다(問君能有幾多愁 恰似一江春水向東流)."고 하였다. 이 세 가지 시구는 한 가지 공통점이 있는데, '감정이 유유히 흐르는 것 같다'는 것이다. '시간예술'로서 음악은 감정의 흐름을 음향의 흐름으로 시간에 표현함으로써 인간 내면의 삶을 서술하는 과정에 능하다.

일반적으로 '공간예술'은 정지되어 있어 흐르는 시간의 과정을 표현하기가 어

239) 위진(魏晉) 시기는 난세(亂世)의 시기였다. 무질서하고 암울한 속에 영웅의 출현을 앙망하는 시대 속에 깨어있는 생각을 가진 부류들은 사물과 예의에 얽매이지 않고 상징적인 시대 정신과 중요한 문화를 창조하니 이를 진인의 풍도(風度)라고 말한다. 「魏晉風度」라는 용어는 노신(魯迅)의 유명한 강연인 「魏晉風度及文章与藥及酒之關系」에서 나온 말로, 진나라 사람들의 의식은 담담하며, 초연하고 절속적인 삶을 추구하였는데, 연운수기(煙雲水氣)와 풍류자상(風流自賞)한 그들의 기개는 거의 신선의 자태를 따른 것이었기에 후세의 추앙을 받는 것이라는 점이다.

렵다. 그러나 서예는 일반적인 '공간예술'과는 다르다. 회화와 조각은 주로 '面'으로 이루어져 있으며(중국화의 선(線)도 매우 중요하다), 서예는 특별한 공간예술로서 '線'으로 구성되어 있다. 서예의 '線'은 최후에 공간 속에 고정되지만 운필할 때는 끊어질 듯 이어지고[似斷還續], 관통하여 다시 이어지는[貫串始絡] 선이다. 왕희지(王羲之)가 『題衛夫人筆陣圖後』에서 "자형의 크기, 언앙(偃仰), 평직(平直), 진동(振動), 근맥(筋脉)의 서로 이어짐을 예상하라(預想字形大小偃仰平直振動 令筋脉相連)."고 말한 바와 같다. 글씨가 이루어진 후에는 강기(姜夔)74)가 『續書譜』 240)에서 말한 바와 같이 "내가 일찍이 옛날의 이름난 글씨를 보니 모두 점획의 진동(振動)이 있어 마치 그 휘호할 때를 보는 것 같았다(余嘗觀古之名書 無不點畫振動 如見其揮運之時)."고 하였다. 모든 유명한 서예 작품은 본질적으로 점획이 진동하고[點畫振

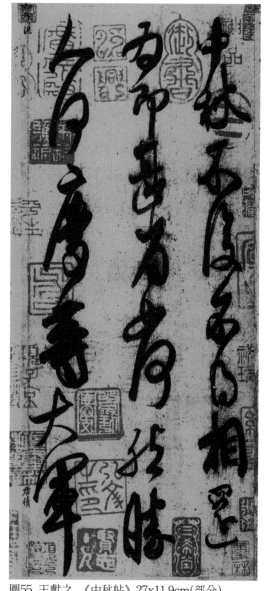

圖55 王獻之 《中秋帖》 27x11.9cm(部分)

動], 기맥이 연결되어 있어서[筋脉相連] 시간 속에 흐르는 풍부한 생명력 있는 선을 이룬다.【圖55】 이것과 음악은 마찬가지로 감정을 표현하는 과정에도 적합하다. 공간 속에서 '線'의 운필(運筆)241)을 통해 서정적으로 표현하는 것이 서예 예술의

240) 『續書譜』는 손과정(孫過庭)의 『書譜』를 본떠 썼지만 『書譜』의 후속은 아니다. 전체 권은 총론(總論), 진서(眞書), 용필(用筆), 초서(草書), 용필(用筆), 용묵(用墨), 행서(行書), 임모(臨摹), 방원(方圓), 향배(向背), 위치(位置), 소밀(疏密), 풍신(風神), 지속(遲速), 필세(筆勢), 정성(情性), 혈맥(血脉), 서단(書丹) 등 18가지로 구분하고 서예술의 모든 측면을 논하고 있다. 그 자신이 마음으로 얻은 말로 남송 서론에서 가장 영향력이 큰 학술서이다.

241) 「運筆」은 붓의 운행 방법을 지칭한 용어로 「用筆」과 더불어 가장 보편적으로 사용되는 개념이다. 유사한 개념으로 「運用」, 「運腕」, 「運行」 등이 있다. 용필은 운필의 하위개념으로 중봉(中鋒)과 측봉(側鋒), 장봉(藏鋒)과 노봉(露鋒), 역봉(逆鋒)과 회봉(回鋒), 제봉(提鋒)과 준봉(峻鋒), 절봉(折鋒)과 전봉(轉鋒) 등의 붓을 사용하는 기법을 포괄적으로 제시한다면, 운필은 점획의 구성(構成)과 집필(執筆), 결구(結構) 그리고 장법(章法)에 이르기까지 전체를 아우르는 개념이라고 할 수 있다.

가장 중요한 미학적 특징이다.

전통서론 중의 서정설(抒情說)은 한나라 때 제기되었는데, 양웅(楊雄)75)은 『法言·問神』242)을 통해 "말은 마음의 소리요, 글은 마음의 그림이다(言心聲也 書心畫也)."라고 하였다. 이것은 '言'과 '書'의 내면적 생활을 연계지은 것이다. 양웅(楊雄)이 여기서 말한 '書'는 서사(書寫)를 일컫는 말이 아니라 글[文]을 쓴다는 의미에 가깝지만, 훗날 서예 미학의 '抒情說'에 큰 영향을 미쳤다. 진정으로 서예의 서정적 본질을 처음 접한 사람은 한나라 때의 서예가 채옹(蔡邕)이다. 그는 『筆論』에서 다음과 같이 제시하였다;

圖56 集字《書譜》'書者散也'

> "글씨를 쓰는 것은 마음을 풀어놓는 일이다.【圖56】글씨를 쓰고자 할 때는 먼저 회포를 풀어 놓고 성정에 맡겨 둔 연후에 쓴다. 일에 급할 것 같으면, 비록 중산의 토끼털[中山冤毫]243)로 만든 붓이라 할지라도 훌륭하게 쓸 수가 없다."244)

서예는 한나라 때 자각적이고 성숙한 독자 예술이 되었으며, 전서(篆書)에서 예서(隸書), 초서(草書), 서정성(抒情性)으로 발전하였다. 그래서 한말(漢末) 채옹(蔡邕)은 이를 이론적으로 총결산할 수 있었다. 그는 글씨[書]를 풀어놓음[散]으로 해석하여, 운필하기 이전에 먼저 회포를 풀어 놓고, 성정을 자임(恣任)하여야

242) 『法言』은 형식상 어록(語錄)과 유사하며, 조목으로 이루어져 있다. 총 13권의 종류에 권당 30개 정도의 조목이 있으며, 마지막에는 각 권의 대의를 설명하고 한 편의 자서가 있지만 각 권의 내용을 완전히 요약하지는 못한다. 내용은 철학, 정치, 경제, 윤리, 문학, 예술, 과학, 군사, 심지어 역사에 이르기까지 매우 광범위하며 인물과 사건·학파·문헌 등에 대해 논술하고 있다. 『法言』을 통해 양웅의 사상뿐만 아니라, 서한 말기 이전의 역사적, 문화적 지식을 이해할 수 있다.

243) 토끼털(冤毫)은 중산(中山)지역의 품질이 가장 좋다. 왕희지(王羲之)는 『筆經』에서 "각지의 토끼털 중 조나라 중산 일대의 산토끼 털만이 가장 적합하다(各地的冤毫中 只有趙國中山一帶的 山冤的毫毛最適合)."고 하였다. 중산(中山)은 전국시대(戰國時代)의 국명으로 후에 조(趙)나라에 멸망했기 때문에 『廣志』에서 "오직 조나라 털을 사용한다(唯趙國毫中用)."는 말은 즉, 중산의 토끼털을 가리키는 것이다. 또 한유(韓愈)가 지은 《毛穎傳》에서 모영(毛穎)은 곧 붓의 회화된 이름이고 달리 "관성(管城)에 봉하여 관성자(管城子)라 부른다(封諸管城 号曰管城子)."고 하였다. 그래서 「관성자」도 나중에 「붓」의 대명사가 되었다.

244) 蔡邕 『筆論』, "書者散也 欲書先散懷抱 任情恣性 然後書之 若迫於事 雖中山冤毫 不能佳也"

한다[先散懷抱 任情恣性]고 생각하였는데, 이는 곧 감정을 잉육(孕育)하여 입정(入定)[245]하고 뜻이 글씨를 앞서며, 글씨는 뜻의 뒤에 있게 해야 한다는 것이다. 채옹(蔡邕)은 서예 창작에서 「情」, 「性」, 「懷抱」의 선도적 역할을 강조하였으며, 이는 고대 서예 미학 사상 최초의 의미 있는 일이었지만, 다만 그 단점은 충분히 포괄적이지 못하다는 점이다. 서예술 창작 이전에는 물론 먼저 회포를 풀어 놓고 성정을 자임[先散懷抱 任情恣性]해야 하지만, 창작 과정 중에도 마찬가지로 '先散懷抱 任情恣性'해야 하며, 감정은 창작 과정에서 시종일관(始終一貫)해야 한다. 다음으로, 채옹(蔡邕)은 일에 쫓겨서는[迫於事] 서법의 창작을 할 수 없다고 생각하였지만, 이는 일방적인 견해이다. 사실, '迫於事'의 심경에서 급박하다[急迫][246]는 것은, 그 자체가 하나의 감정이며, 이는 단지 편안하고 한가로운[舒適閑散] 감정과 다를 뿐이다.

서예술의 발전은 한(漢)에서 진(晉)으로 넘어와 당(唐)에 이르러 고도로 번영한 시대로 접어들어 각종 서체(書體), 각종 서파(書派)가 마치 진기한 꽃들이 서로 아름다움을 다투는 것 같았으며, 창작의 번영에 걸맞게 서예 미학의 서정설(敍情說)도 잘 밝혀지고 있다. 손과정(孫過庭)은 『書譜』에서 서예술의 서정성에 대해 깊고 세밀하게 탐구했다. 그는 "글씨의 묘미는 가까이 몸에서 취한다(書之爲妙 近取諸身)."[247]고 하였는데 이는 과거 고문자 창조에서 허신(許愼)이 "가까이 몸에서 취하고 멀리는 여러 사물에서 취한다(近取諸身 遠取諸物)."[248]는 말에서 개조(改造)와 생발(生發)한 것이니, 이 '身'은 마땅히 「그 사람」을 의미하는 '身'으로 이해해야 한다. 이 말은 서예의 오묘(奧妙)함이 주로 자신의 성정(性情)을 표현하는 데 있다는 뜻이다. 곧이어 그는 "파란을 맞아 이미 영대에 준발되었다(而波瀾之際 已浚發於靈台)."고 하였다.

245) 「入定」은 선가(禪家)의 용어로 '선정(禪定)에 든다.'는 의미이다. 불자(佛者)의 좌선(坐禪) 수행이나 서자(書者)의 병필(秉筆) 이전의 순간에는 먼저 조급한 마음을 가라앉히는 조련심의(調練心意)의 과정과 배제잡념(排除雜念)의 과정이 필요하며 이를 통하여 만신귀일(萬神歸一)하게 된다. 불가는 이를 「入定」이라 말하고 시가는 이를 「凝神」이라 이름 하시난, 본실상으로는 모두 「定」의 과정이라 말할 수 있으며 이를 바탕으로 지혜(智慧)와 영감(靈感)과 광활한 형상 사유를 낳게 된다.

246) 허신은 『說文解字』에서 "박(迫)은 가까운 것이다(近也). 착(辵)의 뜻을 따르고, 소리부가 백(白)이다(迫 近也 從辵白聲)."라고 풀이한다. 그러므로 박(迫)자의 본뜻은 '바싹 다가선다'는 의미이다. 바싹 다가서서 기다릴 수 없다[迫不及待], 눈앞에 닥치다[迫在眉睫] 등은 모두 객관적 사정이 급한 경우를 가리킨다.

247) 孫過庭 《書譜》, "易曰觀乎天文 以察時變 觀乎人文 以化成天下 況書之爲妙 近取諸身 假令運用未周 尙亏工于秘奧 而波瀾之際 已浚發于靈台 必能傍通點畫之情 博究始終之理 鎔鑄蟲篆 陶均草隸 體五材之幷用 儀形不極 象八音之迭起 感會無方"

248) 許愼 『說文解字叙』 "古者庖犧氏之王天下也 仰則觀象于天 俯則觀法于地 視鳥獸之文 與地之宜 近取諸身 遠取諸物 于是始作 易八卦以垂憲象"

「靈台」란 곧 '마음'이다. 이 말은 '필봉에서의 파란(波瀾)은 뚫린 마음의 밭에서 흘러나오는 것이니 추파조란(推波助瀾)은 주로 감정에 의해 발동되고 촉진된다는 뜻이다. 그는 필묵의 기교를 익혔을 뿐 아니라 마음에 스며들게 할 수 있다[浚發於靈台]고 생각하였는데, 그러면 서예가의 붓놀림은 '팔음(八音)249)이 반복적으로 일어나듯 감회가 무궁하다[像八音之迭起 感會無方]고 할 수 있으며, 이 역시 서예와 음악의 진일보한 연결인 것이다. 손과정이 말하는 '抒情說'의 가장 중요한 관점은 바로 '성정(性情)에 도달하여 애락(哀樂)을 형성하는 것(達其情性 形其哀樂)'이다. 【圖57】 서예 미학의 역사에 있어서 그는 최초로 이러한 관점을 명확하게 제시했다. 그는 서예라는 장르가 서정시(抒情詩)나 음악(音樂)처럼 서예가의 개성, 감정을 충분히 전달하고 서가의 희로애락을 표현할 수 있다고 보았다. 그뿐 아니라 왕희지(王羲之)의 작품을 예로 들며 자신의 논점을 입증하기도 하였다. 『書譜』에서는 다음과 같이 지적한다;

圖57 《書譜》(部分) '達其情性 形其哀樂'

"《樂毅論》을 쓸 때는 불울(怫郁: 화가 치밀어 오름)한 감정이 많았을 것이고,250) 《東方朔畵像贊》을 쓸 때는 괴기(瑰奇: 진기하고 기이함)한 생각을 겨웠을 것이다.251) 《黃庭經》은 도가(道家)의 허무한 이론에 기쁘고 즐거웠을 것이고,252)

249) 팔음(八音): 팔음은 고서에서 음률을 부르는 이름으로 음률사의 중요한 상징이기도 하다. 『周禮·春官』「大師」에서 처음 발견되었으며 점차 다양한 민속과 종교에 흡수되어 불교팔음(佛敎八音), 악창팔음(樂昌八音), 악기팔음(樂器八音), 진륭팔음(鎭隆八音) 등이 있다.

250) 《樂毅論》은 악의(樂毅)가 극려성(克莒城)과 즉묵(卽墨)을 제때 공략하지 못한 것은 잘못이라고 생각하는 세상 사람들이 많기에 이를 기술하고 논술한다는 내용이다. 총 44행, 소해이며 왕희지의 작품으로 알려져 있다. 원작자는 하후현(夏侯玄)으로 진적은 존재하지 않는다. 전란 때 함양(咸陽)의 노파가 아궁이에 불을 질렀다는 설과 당 태종(太宗)이 입수하였다는 설이 있다. 현존하는 각본은 여러 가지가 있는데, 《秘閣本》과 《越州石氏本》이 가장 좋다.

251) 《東方朔畵像贊》의 해서 작품은 두 가지인데, 하나는 왕희지의 소해(小楷)이고, 다른 하나는 안진경의 대해(大楷)이다. 이 비의 비액(碑額)은 전서로 「漢太中大夫東方先生畵贊幷序」라 쓰여

《太史箴》또한 세상을 종횡으로 의논함에 대하여 쟁절(爭折: 면전에서 논쟁함)하는 기계(氣界)가 있었을 것이다.[253] 난정(蘭亭)에 모여 흥취(興趣)함에[254] 정신은 초탈(超脫:얽매이지 않음)하였고 생각은 청일(淸逸: 맑고 빼어남)하지 않았겠는가? 하지만 사문(私門)에서 경계(警戒)의 서약(誓約)을 할 때는 참혹한 심정으로 마음을 바로잡았을 것이다. 이른바 생각이 즐거움을 겪으면 바야흐로 웃게 되고, 슬픈 말을 할 때는 이미 탄식하게 되는 것이다."[255]

서예는 억울(抑鬱)한 감정, 괴기(瑰奇)한 상상, 이열(怡悅)한 심경, 쟁절(爭折)한 생각, 표일(飄逸)한 마음, 침중(沉重)한 정서 등…, 작품에 따라 표현되는 성격도 제각각이다. 이러한 논평은 서정설(抒情說)을 구체화한다. 작품의 정취와 서사된 내용을 연관지어 논평하는 것도 중시할 만한 사상이다. 그러나 손과정(孫過庭)은 작품 속 문자 내용의 차이를 설명하는데 치우쳐 논술이 공허할 수밖에 없었고, 서예(書藝)와 감정(感情) 사이의 내적 관계를 깊이 있게 드러내지 않거나, 각 작품의 문자 내용, 서예적 특징, 정서적 심경을 보다 유기적으로 연계하여 그것들이 어떻게 서로 다른 선들의 조합으로 표현되었는지를 설명하지 못하고 있다. 이것은 서예 미학의 큰 난제이다. 하지만 손과정의 서정설(抒情說)이 비록 논거가 부족하고 논증이 불충분하다는 단점이 있음에도 불구하고 그의 이론이 서예 미학 사상사에서 차지하는 위상은 높이 평가해야 할 것이다. 그것은 이후의 서예 미학 사상에도 심원한 영향을 미쳤다. 당대(唐代)의 저명한 서학자였던 장회관(張懷瓘)의 소리 없는 소리[無聲之音]에 대한 견해는 당시에 널리 성행하였던 서정설(抒情說)에 그 바탕을 두고 있다. 그 이후에도 동시대 한유(韓愈)가 『送高閑

있으며, 당 천보(天寶) 13년(754) 12월 덕주(德州)에 세워졌는데, 당시 안진경의 나이 46세였다.
252) 『黃庭經』은 『老子黃庭經』이라고도 하며, 도교의 양생수선(養生修仙) 전문서로 『黃庭外景玉經』과 『黃庭內景玉經』을 포함하고 있으며, 양진(兩晉) 연간에 『中景經』이 추가되었다. 저자는 천사도(天師道) 위화존(魏華存)이다.
253) 『太師箴』은 중국 위진(魏晉) 시대의 사상가 혜강(嵇康)이 '명교(名敎)'를 반대하고 '자연'을 숭상하는 내용의 저서로 『嵇康集』 권10에 실려 있다. 건설 속 고대 사회를 친미함으로써 당시 사회의 부패상을 파헤쳤다.
254) 장화(蔣和)의 『書法正傳』에 "법은 사람마다 전해질 수 있으나 흥회(興會: 興趣)는 사람들 각자가 스스로 일으키는 것이다. 정신이 깃들지 않은 글씨는 비록 볼만하다 하더라도 오래 즐길 수 없으며 흥취가 없는 글씨는 자체(字體)가 비록 아름다울지라도 겨우 '붓쟁이'의 글씨라 일컬어질 뿐이다. 기운(氣體)이 흉중에 있고 그것이 글자의 행간에 흘러나온다면 웅장하기도 하고 여유도 있어 막힘이 없게 된다. 만약 단지 점획 상으로 기세를 논한다면 한층 거리가 있을 것이다(法可以人人而傳 精神興會 則人所自致 無精神者 書雖可觀 不能耐久索玩 無興會者 字體雖佳 僅稱字匠 氣體在胸中 流露於字裏行間 或雄壯 或紆徐 不可阻遏 若僅在點畫上論氣勢 尚隔一層)." 라고 하였다.
255) 孫過庭 『書譜』, "寫樂毅則情多怫郁 書畫贊則意涉瑰奇 黃庭經則怡懌虛無 太師箴又縱橫爭折 暨乎蘭亭興集 思逸神超 私門誡誓 情拘志慘 所謂涉樂方笑 言哀已嘆"

上人序』에서 장욱(張旭) 초서의 서정성을 구체적으로 지적하였다. 서예가 서정(抒情)에 능하다는 이러한 관점은 당대의 서학 논저에 유행하였을 뿐만 아니라 당대 서예가들이 쓴 글씨에도 잘 나타나 있다. 이는 이러한 역사적 사실을 반영한다. 한(漢)·위(魏)·진(晉)에서 독자적으로 발전하여 의식적이고 성숙함에 이른 서예술이 당대(唐代)의 전성기에 접어들면서 더욱 독자적으로 발전하여 이미 서정적이고 완벽한 예술이 되었으며, 그 미학적 특성이 충분히 발휘되었다는 점이다.

서정설(抒情說)이 좀 더 탐구해야 할 것은 선(線)을 통해 어떻게 서정성을 달성할 것인가, 혹은 개성적인 감정을 어떻게 필묵으로 표현할 것인가이다. 이 문제는 화가 여봉자(呂鳳子)76)도 개괄적으로 토론하였는데, 그는『中國畫法硏究』에서 말하기를;

> "조형 과정 내내 작가의 감정은 필력과 어우러져 움직이고, 붓이 이르는 곳곳에는 긴 선과 짧은 선, 아주 짧은 점과 점으로부터 확대된 덩어리가 모두 감정 활동의 흔적이 된다."256)

그는 중국화 특유의 선 구성 기법, 즉 힘 있는 선마다 어떤 감정을 직접적으로 나타내게 하는 기법을 자신의 예술적 경험에 맞추어 이렇게 썼다;

> "나의 경험에 의하면, 모든 즐거운 감정을 나타내는 선은 그 모양이 방(方), 원(圓), 조(粗), 세(細)를 막론하고, 그 흔적은 조(燥), 습(濕), 농(濃), 담(淡)으로 항상 유려하고, 꺾임이 없으며, 전절(轉折)할 때에도 규각(圭角)을 드러내지 않는다. 반면에 불쾌한 감정을 나타내는 선은 항상 머뭇거림으로 난삽한 상태가 되고, 그 머뭇거림이 지나치면 초조함과 우울함이 나타난다. 때때로 종필(縱筆)은 풍추전질(風趨電疾)이나 토기골락(兔起鶻落) 과도 같고, 종횡으로 내둘러 봉망(鋒芒)이 드러나니 어떤 격정이나 애정, 혹은 분노를 드러내는 선조를 이룬다."257)

256) 呂鳳子『中國畫法硏究』, 上海人民美術出版社, 1978, p.34. "在造型過程中 作者的感情就一直和筆力融合在一起活動着 筆所到處 無論是長線短線 是短到極短的點和由點擴大的塊 都成爲感情活動的痕迹"

257) 呂鳳子,『中國畫法硏究』, 上海人民美術出版社, 1978, p.34. "根據我的經驗 凡屬表示愉快感情的線條 無論其狀是方圓粗細 其迹是燥濕濃淡 總是一往流利 不作頓挫 轉折也是不露圭角的 凡屬表示不愉快感情的錢條 就一往停頓 呈現一種艱澁狀態 停頓過甚的就顯示焦灼和憂鬱感 有時縱筆如 風趨電疾 如兔起鶻落 縱橫揮斫 鋒芒畢露 就構成表示某種激情或熱愛 或絶忿的線條..."

이 구체적인 서술은 특수성을 가지고 있어서 기계적으로만 이해할 수 없다. 그것은 개인적인 경험으로 모든 것을 설명할 수 없고, 회화 창작에 관한 것으로 서예의 변화무쌍한 모든 선을 요약할 수 없다. 그러나 필묵(筆墨)은 감정에 지배되고 선(線)은 감정 활동의 흔적이 되어야 하며, 그것과 감정은 어느 정도 상응성을 가질 수 있다는 점을 적어도 한 가지는 설명하고 있다. 그렇기에 서예는 휘호(揮毫)로 구성된 선(線)을 통해 서정성을 달성할 수 있는 것이다.

종필(縱筆)이 자유로운 풍추전질(風趨電疾: 바람이 거세게 불고 번개가 순간적으로 내리 침)의 선조(線條)로 볼 때, 중국 회화에서 가장 전형적인 것은 명나라 서위(徐渭)77)의 수묵(水墨)으로 자신의 생각을 크게 그려 낸[水墨大寫意] 작품이다. 그의 대표작 <墨葡萄圖>【圖 58】는 단숨에 붓을 내려 종횡으로 휘날리며 봉망(鋒芒)을 드러내고 기운은 솟구쳐 오르니, 포도의 덩굴은 초서의 용필에서 그 힘을 얻은 것이다. 이런 선조에 어울리는 구체적인 감정은 어떤 것일까? 먼저 그림의 발문을 읽어 본다;

圖58 徐渭 《墨葡萄圖》, 165.4x64.5cm 北京故宮博物院 藏

半生落魄已成翁　불우한 반평생 어느덧 늙은이가 되어서
獨立書齋嘯晚風　서재에 홀로 서서 저녁 풍경을 읊노라.
筆底明珠無處賣　붓으로 그린 영롱한 구슬 팔 곳 없으니
閑抛閑擲野藤中　내키는 대로 덤불 속에 던져 두는구나.

- 101 -

가령 그의 평탄하지 못했던 신세를 연계해 보자면[258] 억척스럽고 호방한 필치로 분한 세상의 질속(疾俗)을 써 내려간 격정(激情)을 잘 이해할 수 있다. 화면 위 바람에 흩날리는 등나무 가지에 성정을 마음대로 맡긴[任情恣性] 것은 일종의 절절한 분노의 선[絶忿的線條]의 표현 아니겠는가? 이러한 격정을 품고 화면에 글을 쓰는데 글자가 곧고 유려할 수는 물론 없었을 것이다. 그는 당시 심경에 걸맞게 붓의 행차(行次)는 삐뚤삐뚤하고 글씨는 괴이하며 그 필획은 머뭇거림[停頓]이 많고 곡세(曲勢)가 많으며 정체됨[滯意]이 많다. 여봉자(呂鳳子)의 말대로

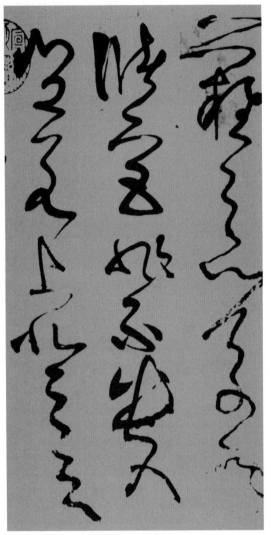

圖59 張旭 《古詩四帖》(部分)

"일종의 어려운 상태를 드러낸(呈現出一種艱澀狀態)" 것인데, 이는 어느 정도 초조함과 억울한 느낌을 준다. 서위(徐渭)가 쓴 선(線)은 그림이나 글씨를 막론하고 그의 강렬한 감정과 뚜렷한 개성이 표현되어 있다.

다시 당대(唐代)의 두 초성으로 보자. 장욱(張旭)이 쓴 초서 《古詩四帖》 【圖59】의 종필(縱筆)은 토끼가 놀라 일어서고 송골매가 달려드는[兔起鶻落] 것과 같이 자유분방하고 종횡무진 휘둘러 단숨에 해치우고 있는데, 동기창(董其昌)[78]이 제발(題跋)에서 "소나기 돌개바람이 일어나는 기세(急雨旋風之勢)"가 있다고 한 것이나, 여봉자(呂鳳子)가 "모종의 격정이나 열애(某種激情或熱愛)"의 필획을 구성하고 있다는 말과 같다. 열애(熱愛)란 무엇인가? 장욱(張旭)이 쓴 사령운(謝靈運)[79]의 『王子

258) 서위(徐渭)는 첩실의 자식으로 태어나 어릴 때부터 온갖 수난을 감내해야 했다. 그가 26살 때 아내 반씨(潘氏)마저 급사하자 그는 장인의 집에서 홀몸으로 집을 나서 서당에서 근근이 살아갔다. 1558년 왜구가 침략했을 때 서위는 호종헌(胡宗憲)의 막부에 들어가 왜적을 물리치는 일에 여러 차례 공을 세운다. 하지만 1562년 호종헌이 속한 파벌의 수장인 엄숭(嚴嵩)이 실각하자 호종헌은 탄핵을 받아 옥에 갇혔으며 서위 또한 7년의 옥고를 치러야 했다. 한평생 삶의 곤핍(困乏)으로 제정신이 아니었던[半生落魄] 그는 여러 차례 자살을 반복하면서도, 후세에 값진 예술품을 남겼고 현대인들에게 '동방의 고흐[東方梵高]'로 불리고 있다.

晉贊』259)은 "빼어난 자질 아름답다 해도 만년의 시련을 견뎌야 하고, 태자저군(太子儲君) 귀하다 해도 어찌 비승천계(飛升天界)를 뛰어넘을 수 있겠는가?(淑質非不麗 難之以萬年 儲宮非不貴 豈若上登天)……"라고 회답하였는데「古詩四首」에 기록된 문자 내용은 모두 선경(仙境)과 관련되어 있고, 그 시 속에서 남궁(南宮), 북궐(北闕), 청조(靑鳥), 연하(烟霞)의 경지에 깊이 매료되어 걷잡을 수 없는 사랑과 사모의 정을 표현하고 있다.260) 한유는『送高閑上人序』에서 장욱(張旭)이 "기쁜 일과 화나는 일, 슬픈 일과 유쾌한 일을 비롯하여 원망과 사모, 만취와 무료, 불만까지 모든 것들에 마음이 움직일 때마다 반드시 붓을 들어 초서로 그것을 표현하였다.(喜怒窘窮 憂悲愉佚 怨恨思慕 酣醉無聊 不平有動於心 必於草書焉發之)."라고 한 것은 사실에 근거한 말이다. 광(狂: 懷素)으로 전(顚: 張旭)을 잇겠다는데, 누가 안 된다고 하겠는가?[以狂繼顚 誰曰不可]261) 폭풍우 같은 격정을 잘 표현한 장욱처럼 '狂草'를 잘 쓰기로 유명한 광승(狂僧) 회소(懷素)의 선질 역시도 '風趨電疾'의 종필(縱筆)로 이루어졌다. 앞의 글에서 인용한 것【圖48 自敍帖】을 보면, 그러한 광괴노장(狂怪怒張)하고 전격성류(電激星流)한 선조는 미친 듯 세상을 경시(輕視)하고, 취한 속에 진여를 얻었다[狂來輕世界 醉裏得眞如]는 강렬한 사상 감정을 부정형(不正形)으로 드러낸 것 아니겠는가?

　장욱(張旭)과 회소(懷素)의 광신적인 초서는, 그 획이 이미 충분히 성격화되어, 거의 그들의 방종하고 낭만적인 개성의 상징이 되었다. 유희재(劉熙載)80)는『藝概·書槪』에서 "다른 사람의 글씨를 보려거든 행초를 보는 것이 가장 낫다(觀人於書 莫如觀其行草)"고 말했다. 이는 행서·초서 작품이 다른 서체의 작품에 비해

259) 사령운(謝靈運)은 「王子晉贊」에서 "빼어난 자질 아름답지만, 만년의 시련을 견뎌야 하고, 태자저군 귀하다 해도 어찌 비승천계를 뛰어넘겠는가? 왕자는 신선한 경지를 회복했으나, 세상은 정말로 시끄럽구나. 이제 부구공(浮丘公)을 본 이상 함께 가지 않을 수 없어라(淑質非不麗 難之以萬年 儲宮非不貴 豈若上登天 王子復淸曠 區中實嘩囂 旣見浮丘公 與爾共紛繙(翻)."라고 하였다.

260) 장욱(張旭)의 草書「古詩四首」에 "동으로 구지개(九芝盖)를 밝히고 북으로 오운거를 밝히세. 경치가 비쳐 어른대고 안개는 위로 출몰하는구나. 봄 샘에 옥뢰가 떨어지고 파랑새는 금화로 향하였네. 한제(漢帝)는 복숭아씨 보고 제후(齊侯)는 가시나무 꽃을 묻네. 마땅히 상원(上元)의 술을 쫓아 함께 외서 집안을 둘러보네. 북궐은 단수(丹水)에 임했고 남궁에는 깅운(絳雲)이 피어나네. 옥간에 도장을 찍어 불로 달구어 진문을 만드네. 상원에 풍우가 날리고 중천엔 음악이 흩어지네. 천 길의 빈 수레 올라 만 리 향기를 맡으려네(東明九芝盖 北燭五雲車 飄搖入倒景 出沒上煙霞 春泉下玉霤 靑鳥向金華 漢帝看桃核 齊侯問棘花 應逐上元酒 同來訪蔡家 北闕臨丹水 南宮生絳雲 龍泥印玉簡 大火煉眞文 上元風雨散 中天歌吹分 虛駕千尋上 空香萬里聞)."라고 하였다.

261) 회소(懷素)는 술을 좋아하여 사람들이 하루에도 아홉 번 취한다[一日九醉]고 하였는데, 취하면 용과 뱀이 붓이 되어 달아나니 천만 가지 온갖 모습이 종횡으로 드러나고, 폭풍우가 휘몰아치듯 거센 기운이 한꺼번에 몰아쳤다. 사람들은 그의 글씨를 「狂草」라고 부르고, 「醉僧」이라고 불렀으며 그를 장욱과 더불어 「顚張醉素」라 하고 그를 「以狂繼顚」이라고 불렀다. 관휴(貫休, 832~912)는《觀懷素草書歌》에서 찬탄하여 "장전(張顚) 이후의 미침은 미친것이라 할 수 없고, 곧장 회소에 이르러서야 비로소 미쳤다고 하겠다(張顚之后顚非顚 直至懷素之顚始是顚)."고 말하여 장욱의 광초를 회소가 이어받았음을 인정하였다.

서가의 개성을 가장 잘 표현하고 서정적 달성의 기능이 풍부하다는 것을 의미한다. 장욱(張旭), 회소(懷素)의 초서 작품의 부정형(不正形)이 이를 충분히 증명하고 있지 않은가?

圖60 顔眞卿 《祭侄稿》(部分)

다시 행서 작품을 보면 진대(晉代) 왕희지(王羲之)가 쓴 《蘭亭序》는 서정성이 뛰어나지만, 당대(唐代) 서예가인 안진경(顔眞卿)의 행서 역시 그 특정한 감정을 잘 표현하고 있다. 예를 들어 그가 쓴 《祭侄稿》262) 【圖60】는 선우추(鮮于樞)가 "천하 제2의 행서(天下行書第二)"라고 평하였다. 천보(天寶) 14년 안록산(安祿山, 703~757)이 난을 일으키자 안진경과 종형 상산태수(常山太守) 안고경(顔杲卿)이 각각 군사를 일으켜 토벌에 나선다. 하지만 이듬해 상산(常山)은 안록산부(安祿山部) 장수 사사명(史

思明, 703~761)에게 함락되었으며, 고경(杲卿)과 그의 아들 계명(季明)은 아버지가 죽고 집안이 몰락하는[父陷死 巢傾卵覆] 멸문을 당하였다. 후에 안진경은 사망한 조카 계명(季明)의 수골(首骨)을 찾아 글을 짓고 제사를 지냈다. (이는) 황급히 초안을 작성하였으므로 글을 쓸 수 있는 마음의 여유가 없었고, 지극히 애통한 심정으로 울분에 치밀어 글을 씀에 심수양망(心手兩忘)하였으며, 진정성이 십분 드러나는 경지에서 자기도 모르게 뼈가 부딪고[錚錚鐵骨], 노기가 이는[勃勃怒氣] 그 애틋한 정을 글씨에 쏟았다. 오늘날 우리는 지나칠 정도의 골기(骨氣), 대량의 갈필(渴筆)263), 강함 속에 부드러움을 드러내는 선질(線質), 손 가는 대로

262) 《祭侄稿》의 온전한 명칭은《祭侄贈贊善大夫季明文》으로 당대 서예가 안진경(顔眞卿)이 당건원(乾元) 원년(758)에 쓴 행서 작품이다. 현재 타이베이 고궁박물관에 소장되어 있다. 《祭侄稿》는 종조카 안계명(顔季明)을 추모하는 초고로 모두 23행, 234자이다. 글씨 전편에는 용필에 애끊는 정이 물밀듯 흐르고, 기세는 드높으며, 종필(縱筆)이 호방하여 단숨에 거침없이 문장을 완성하였다. 《祭侄稿》는 동진 왕희지(王羲之)의 《蘭亭序》, 북송(北宋) 소동파(蘇東坡)의《黃州寒食帖》과 함께 「天下三大行書」로 불리고 있다.

263) 「渴筆」은 마른 가운데 윤택함을 드러내는 필획의 하나이다. 마른 것과 촉촉한 것은 서로 상대적인 것이어서 이 둘을 겸한다는 것은 매우 쉽지 않은 일이다. 그러므로 운필이 능숙하고 먹물이 흡족한 상태에서 필력과 필세가 어우러질 때 비로소 나타낼 수가 있다. 전하는 바에 따르면 동기창(董其昌)이 이러한 필법에 가장 뛰어났다고 한다.

편하게 고쳐 쓴 필적(筆跡) 등에서 당시 격렬했던 서가의 애달픈 심정, 절박한 정황과 정서가 글씨에 드러남을 보게 된다.

채옹(蔡邕)은 서예의 서정성을 논하면서 "만약 일에 급급하면 비록 중산의 토끼 털이라도 훌륭하게 할 수 없다(若迫於事 雖中山兔毫 不能佳也)."[264]고 여겼다. 이는 한대(漢代)에는 통할 수 있는 말인지 모르겠지만 당대(唐代)의 명첩인《祭姪稿》는 설명할 방법이 없다. 왕희지(王羲之)는 늦봄의 경치를 마주하고, 정신이 여유로워 일을 서두르지 않으면서, 「天下第一行書」라는《蘭亭序》를 썼지만, 안진경(顔眞卿)은 국난가구(國難家仇) 앞에서 슬픔과 분노를 억누르기 어려워, '迫於事'라 할 수 있는 「天下第二行書」인《祭姪稿》를 쓴 것이니《祭姪稿》의 예술적 매력은 곧 '迫於事'에 있다고 할 수 있다. 이런 '迫於事'가 만들어내는 복잡한 감정 또한 매우 감동적이다. 오덕선(吳德旋, 1767~1840)[81]은『初月樓論書隨筆』[265]에서 이 글의 서정성을 높이 평가하여 안진경의 또 다른 행서《爭座位》를 능가한다고 여겼는데, 그는 말하기를 "신백(愼伯)이 평원(平原)[266]의《祭姪稿》가《爭座位帖》보다 낫다고 한 것도 일리가 있다. 《爭座位帖》은 분노의 기운을 담고 있고, 《祭姪稿》는 부드러운 생각을 지녔으며, 분노를 감추고 슬픔에 격앙되어 있다. 이른바 '슬픔을 이미 탄식으로 말했다.'"[267]는 것이다. 이 분석은 또한 필획(筆劃)과 감정(感情) 사이를 밀접하게 연계하고, 서예의 서정성에 관한 손과정(孫過庭)의 서정적 관점을 확인시켜 주었다.

김개성(金開誠)[82]은『顔眞卿的書法』이라는 글에서《劉中使帖》【圖61】과 같은 안진경의 일부 작품에 대해 글씨는 그 사람과 같다[字如其人]는 좋은 평을 하였다. 훌륭한 비평에 대해 좀 더 인용해도 무방하리라;

264) 주)244 참조
265) 『初月樓論書隨筆』1권은 모두 36條目으로 나누어 행초를 전적으로 논하고 전서와 예서에는 미치지 못하였다. 내용은 당인(唐人)을 으뜸으로 삼고, 송대 이후로는 소동파(蘇東坡)와 동사백(董思白) 두 사람을 추대하였으며, 조맹부(趙孟頫)를 반대하였다. 청나라 서가에 대하여는 불만이 많았다. 용필에 관하여는 하필을 둔중하게 하는 것을 소중하게 여겨 "빼어난 곳은 철과 같아야 하고 부드러운 곳은 금과 같아야 비로소 용필의 묘를 알 수 있다(要秀處如鐵 嫩處如金 方知用筆之妙)."고 하였다.
266) 안진경(眞眞卿)은 덕주(德州)와 인연이 깊다. 덕주는 안진경에게 특별한 의미가 있다. 평원태수(平原太守)를 지낸 안진경은 바로 이 자리에서 생애 최고의 문장을 써서 그의 삼불후(三不朽)를 기록했다. 세상에서는 안평원(顔平原)이라 이르는데 당시 평원군은 오늘날의 덕주였다. 한나라 고조(高祖)는 제군(郡郡)에서 평원군(平原郡)으로 분구하였다가 다소 변경하여 수(隋) 초에 평원군(平原郡)을 폐지하고 덕주를 두었다가 수(隋) 대업(大業) 초에 다시 평원군(平原郡)으로 개칭하였다.
267) 吳德旋『初月樓論書隨筆』, "愼伯謂 平原祭姪稿 更勝座位帖 論亦有理 座位帖帶矜怒之氣 祭姪稿有柔思焉 藏憤激於悲痛之中 所謂言哀已嘆者也"

"사람들은 흔히 「字如其人」이라고 하는데, 이 말은 물론 절대적인 것은 아니지만, 어느 정도 일리가 있는 말이다. 한 개인의 서예술은 그의 미학적 취향의 제약을 직접적으로 받기 때문이며, 미학적 취향의 형성은 종종 그의 사상, 감정, 성격과 밀접한 관련이 있기 때문이다. 따라서 서예술의 독특한 형상에서는 일반적으로 작가의 사상적 성격이 어떤 형태로든 표현되는 경우가 많다. 우리가 어떤 사람의 서예술을 연구할 때에는 그 창작배경을 연계하여 분석할 필요가 있는데, 이는 작가가 당시 겪었던 정치적 쟁론이나 사회생활을 서예의 형상에서 단순하고도 직접적으로 볼 수 있는 것이 아니라, 작가의 정신적 면모가 어떤 경험으로 인해 유난히 두드러지게 나타나 예술 창작에도 일정한 영향을 미치기 때문이다. 따라서 배경분석과 같은 자료를 연계하면 작가의 사상적 성격과 그의 예술적 양식 사이의 연관성을 비교적 쉽게 알 수 있다. 구체적으로 안진경(顔眞卿)의 서예라고 하면 《祭姪季明文稿》, 《與郭僕射書》, 《劉中使帖》 등이 이러한 면에서 주목할 만한 예증이다. ……"268)

《劉中使帖》 일명 《瀛洲帖》 【圖61】269)의 쓰인 배경은 알 수 없으나 묵적(墨跡)의 내용은 저자가 두 곳의 군사 승리를 알게 되어 매우 대견하였다는 것이다. 그의 글쓰기는 분열된 반란을 극복하고 전국의 통합을 추진한 것과 관련이 있다. 전첩(全帖)에……필획이 종횡으로 분방하고 힘차고 굳건하여 참으로 용이 날고 범이 뛰어오르는 기세가 있다. 앞부분의 마지막 글자「耳」는 한 행을 독차지하고 있고, 끝 획의 세로획은 갈필로 전체 행을 꿰뚫고 있는데, 시인 두보(杜甫)가 (안사의 난 때) 하남과 하북을 탈환했다는 소식을 듣고 방가종주(放歌縱酒)로 함께 환희에 겨워 부르던 명구 "곧장 파협에서 무협을 가로질러 양양으로 내려와 낙양으로 향한다(卽從巴峽穿巫峽 便下襄陽向洛陽)."는 말을 떠올리게 한다.270)

268) 金開誠 「顔眞卿的書法」, "人們常說字如其人 這話固然不應作絕對化的理解 但也有一定的道理 是因爲一個人的書法直接受到他的美學趣味的制約 而美學趣味的形成則常和他的思想感情性格氣質 有着密切的聯繫 因此在書法藝術所構成的獨特形象中 一般說來也往往有着作者思想性格的某種形式 的表現 我們研究有些人的書法 有時候還需要聯繫其創作背景來進行分析,這並不意味着可以簡單而 直接地從書法形象中看出作者在當時所經歷的政治爭鬥或社會生活 而是因爲作者的精神面貌有時由 於某種經歷而表現得格外突出 對藝術創作也會產生一定的影響 因此 聯繫背景分析這一類資料,就比 較容易看出作者的思想性格和他的藝術風格之間的聯繫 具體說到顔眞卿的書法 那麼祭姪季明文稿 與郭僕射書和劉中使帖就都是這一類書法中 值得注意的例證……"

269) 《瀛州帖》이라고도 불리는 《劉中使帖》은 안진경의 초서 묵적(墨跡) 중 하나로 세로 28.5cm, 가로 43.1cm, 8행에, 행 41자이다. 안록산(安祿山)의 난은 대력(大歷) 10년(775) 또는 11년(776) 에 발생했으며 당시 안진경은 67세 또는 68세였다. 안진경은 안록산의 반란을 단호히 반대하고 국가통일을 수호하는 맹주였다가 권상(權相) 원재(元載)의 권력에 반대하다 대력 원년(766)에 후베이(湖北), 절강(浙江), 장시(江西) 등의 지방관으로 좌천되어 있다가 토벌 반란이 승리했다 는 소식을 듣고 매우 기뻐하였다고 한다. '近聞劉中使至瀛州'로 시작되는 《劉中使帖》의 필획은 종횡이 분방(奔放)하고 창경교건(蒼勁矯健: 매우 힘차다)하며 비동원활(飛動圓活)하여 허실(虛 實)의 변화가 풍부한 특징을 지닌 첩(帖)이다.

원대(元代) 서예가 선우추(鮮于樞)[83]는 이 첩(帖)과 안진경(顔眞卿)의 《祭侄稿》등을 같은 것으로 보고 "영웅호걸의 기상이 붓끝에 드러난다(英風烈氣 見於筆端)."고 하였고, 원대에 이 첩(帖)을 소장하였던 장안(張晏)[84]도 첩의 운필점획(運筆點劃)을 보았다고 하였는데, "그 사람을 본 듯 쾌재를 듣고 개탄하여 충성을 다하는 태세가 있다(如見其人 端有聞捷慨然效忠之態)."고 하였다. 이는 그야말로 글자는 그 사람과 같고[字如其人], 글씨는 그 사람 마음과 같

圖61 顔眞卿《劉中使帖》, 台北故宮博物院 藏

다[書如其情] 라고 할 수 있다. 김개성(金開誠)은 전통적인 서론 속「字如其人」에 대한 설명을 전부 받아들이지도 않고, 도처에서 트집을 잡으면서도 모두를 부정하지도 않았으며, 이러한 현상을 일률적으로 말살하지 않고, 도리에 맞는 세밀한 분석을 통하여 서가의 사상적 성격과 예술적 풍격 사이의 연계 가능성을 지적하였다. 이런 구체적인 변증법적 분석은 사람들을 수긍하게 한다. 청나라 유희재(劉熙載)는 서정설의 적극적인 주창자이기도 하다. 그의 『藝槪·書槪』에는 이런 몇 가지 조목이 있는데, 말이 비교적 정교하다;

 "양웅(楊雄)은 글로써 마음의 그림을 삼으니, 그러므로 글이란 심학(心學)이다."[271]

 "글씨를 쓴다는 것은 마음 속 뜻을 쓰는 것이다."[272]

 "필묵의 성정(性情)은 모두가 그 사람의 성정을 근본으로 삼는다. 그러므로 성정을 다스리는 것은 글씨의 가장 우선할 임무이다."[273]

270) 두보(杜甫)의 《聞官軍收河南河北》에 "사천성 검문관 남쪽에서 문득 계주(薊州)를 수복하였다는 말을 전해 듣고, 처음 듣는 소식에 눈물 콧물이 옷에 가득하네. 문득 처자를 보니 근심은 어디 가고 가득한 시서에 기쁨으로 날뛰었네. 한낮에 노래하고 술을 마시며 파협에서 무협을 가로질러 양양으로 내려와 낙양을 향해 간다네(劍外忽傳收薊北 初聞涕泪滿衣裳 却看妻子愁何在 漫卷詩書喜欲狂 白日放歌須縱酒 靑春作伴好還鄕 卽從巴峽穿巫峽 便下襄陽向洛陽)." 하였다.
271) 劉熙載『藝槪·書槪』, "楊子以書爲心畫 故書也者,心學也"
272) 劉熙載『藝槪·書槪』, "寫字者 寫志也"

- 107 -

"종요(鍾繇)는 필법(筆法)을 말하기를 '필적이란 경계이고 유미는 사람이다(筆迹者 界也 流美者 人也).'라 하였다. 왕우군(王右軍)의 《蘭亭序》에는 '因寄所托', '取諸懷抱'라는 글274)이 흡사하게 내포되어있다."275)

예를 들어, 안진경의 경우, 그의 글씨는 마음이 표출된 그림[心畫]이고, 뜻을 쓴[寫志] 것으로, 그의 행서 《祭侄稿》, 《爭座位》, 《劉中使帖》 등은 그가 특정한 정치 정세에서의 영풍열기(英風烈氣)와 철골장지(鐵骨壯志)한 뜻으로 쓴 것이다. 그의 해서 필묵의 성정은 어떠한가? 강건하고 웅혼한 점획, 기개가 정대한 결체…. 이런 것들은 모두 마음에 품은 뜻을 취한[取諸懷抱] 것으로, 즉 그의 인품을 바탕으로 한 것이다. 안진경의 인품 자체는 호연늠름(浩然凜烈) 함이 온 누리에 가득하다[沛乎塞蒼冥]는 『正氣歌』276)와 같다고 알려져 있다. 유희재(劉熙載)가 인용한 종요(鍾繇)의 두 마디 말은 서예 미학의 명언이라 할 수 있다.277) 서예 작품 속 붓의 궤적[筆迹]은 공간을 가로지르는 선에 불과하다. 그것이 왜 예술이 될 수 있고, 심미적 가치가 높은 것일까? 이것은 인심이 유미(流美)한 결과이다. 안진경의 작품은 행서든 해서든 그의 웅장한 인품이「流美」로 이루어진

273) 劉熙載 『藝槪·書槪』, "筆性墨情 皆以其人之情性爲本 是則理性情者 書之首務也"
274) 王羲之, 「蘭亭叙」, "여러 회포를 가지고 한 방에서 얼굴 마주하고 이야기하기도 하고 혹은 자연이 맡긴 이유를 찾아 자신을 떠나 방랑하기도 한다(...或取諸懷抱 晤言一室之內 或因寄所托 放浪形骸之外)."
275) 劉熙載 『藝槪·書槪』, "鍾繇筆法曰 筆迹者 界也 流美者 人也 右軍蘭亭序言 因寄所托 取諸懷抱 似亦隱寓書旨"
276) 《正氣歌》는 송말의 문학가 문천상(文天祥)이 수감된 원(元) 대도(大都)의 옥중에서 지은 것이다. 처음에는 호연정기(浩然正氣)가 하늘과 땅 사이에 있음을 강조하지만, 때가 되면 반드시 드러나게 마련이다. 이어 열두 개의 고사를 연거푸 쓰면서 열거된 역사 속 인물들의 행태는 호연정기의 힘을 보여준다. 다음 여덟 마디는 호연의 정기가 태양과 달을 관통하고 천지를 세우는 것이 삼강의 명령이자 도의 근원이라는 것을 설명한다. 결국 자신의 운명과 연결돼 포로로 잡혀 극악무도한 옥살이에 처했지만, 바른 기운으로 자신의 운명에 당당히 맞설 수 있었다는 것이다. 시가 전체의 운은 변화가 풍부하여 문의(文義)가 홍탁(烘托)하고, 방징박인(旁征博引)하여 호연정기의 거대한 역량을 구현하였다.
277) 종요(鍾繇)가 서예에서 구현한 주된 사상은 첫째, 용필(用筆), 둘째, 결체(結體), 셋째, 기운(氣韻)이다. 첫째, 「用筆法」에 관하여 종요는 "필적이란 경계이고, 유미란 인간의 정신이다(筆迹者界也 流美者人也)."라는 관점을 제시했는데, 그것은 일정한 규율의 준수 속에 모든 만물을 다 그림으로 그려낸다[每見万類 皆畫象之]. 즉, 자연의 모든 것을 관찰하여 형태, 움직임, 운치 및 기타 요소를 붓으로 표현할 수 있어야 한다고 하였다. 둘째, 결체를 서예의 핵심으로 본 종요는 「結字法」에서 필획 사이에서 역동적인 세(勢)와 태(態)를 찾아 글자 전체를 자연스럽고 조화로우며 아름답게 보이게 해야 한다는「相間而取勢」의 관점을 제시했다. 그는 글자의 구조가 '平', '直', '均', '密', '鋒', '力', '輕', '決', '補', '損', '巧', '稱'과 같은 특정 규칙을 따라야 한다고 강조하였는데 이는 모두가 결체의 기본적 요구 사항이다. 셋째, 기운(氣韻)을 서예의 영혼이라고 생각한 종요는 「氣韻法」에서 '氣'를 주로 삼고 운(韻)을 종(宗)으로 삼는[以氣爲主 以韻爲宗] 관점을 제시했는데, 이는 서사에서 기운의 흐름을 표현하여 작품 전체가 독특한 풍격(風格)을 갖도록 해야 한다고 하였다. 그는 기운이란 붓과 결체의 교묘한 결합을 통해 실현되어야 하며, 예를 들어 획의 기복(起伏), 구조의 어긋남 등을 통해 역동적인 리듬감과 운율을 표현해야 한다고 하였다.

것 아니던가? 유출된 그것은 어떤 아름다움인가? 그것은 장미(壯美)이며 숭고미(崇高美)이며 양강(陽剛)의 미이며, "위대한 활용은 밖에서 피하고 진실한 본체는 안에서 충만하니, 허를 돌이켜 혼연함으로 들고 강건함을 쌓아 웅건해진다(大用外腓 眞體內充 返虛入渾 積健爲雄)."고 사공도(司空圖)가 『詩品·雄渾』에서 말한 아름다움이다.278)

서예는 이른바 「心學」이기 때문에 서가의 우선된 임무[首務]는 평소에 반드시 성정을 도야하고 마음을 미화[陶冶情性 美化心靈]하는 것이다. 물론 붓을 휘두를 때도 감정을 담아 가슴에 안고 정성을 최우선으로 해야 한다.279) 청나라 화가 운격(惲格)85)은 『南田畫跋』280)에서 "필묵은 본래 정이 없지만, 필묵을 운용하는 사람은 정이 없어서는 안 되며, 그림을 그리는 것은 정을 사로잡는데 있으니, 그림을 보는 사람으로 하여금 정이 일게 하지 않으면 안 된다(筆墨本無情 不可使運筆墨者無情 作畫在攝情 不可使鑒畫者不生情)."고 하였다. 그는 필묵의 감정화(感情化)를 중요한 창작 문제로 제기했다. 이는 예술을 재현하는 회화로서도 요구되며, 예술을 표현하는 서예로서도 더욱 그러해야 한다. 「心」과 「情」의 수양과 잉태에 주의를 기울여야 비로소 제 속에 있는 것이 밖으로 나타나게 되고,

278) 당대 사공도(司空圖)의 『24詩品·雄渾』은 "大用外腓 眞體內充 反虛入渾 積健爲雄 具備萬物 橫絶太空 荒荒游雲 寥寥長風 超以象外 得其環中 持之非强 來之無窮"이다. 「雄渾」은 그 가운데 가장 중요한 일품이다. 「雄渾」과 「雄健」은 다르다. 그 이면에는 서로 다른 사상적 기초가 있다. 전자는 노장사상을 기초로 하고, 후자는 유가사상을 기초로 한다. 엄우(嚴羽)는 《答出繼叔臨安吳景仙書》에서 말하기를 "성당의 시는 웅혼아건(雄渾雅健)하다. 이 네 글자는 평문이라 할 수 있지만 시는 건(健)자로 쓰면 안 된다. 시변(詩辨)보다 웅혼하고 비장한 말이 시의 체격을 얻는 것이다. 아주 작은 차이도 분간하지 않으면 안 된다. 소동파(蘇東坡) 황산곡(黃山谷) 등 제공의 시는 미원장(米元章)의 글씨처럼 필력이 강건하지만 결국 자로(子路), 사부자(事夫子) 때의 기상이 있다. 성당 제공의 시는 안노공(顔魯公)의 글씨와 같이 이미 필력이 웅장하고 기상이 혼연하니 이처럼 다른 것이다(盛唐之詩 雄渾雅健 仆謂此四字但可評文 于詩則用健字不得 不若詩辨 雄渾悲壯之語 爲得詩之体也 毫厘之差 不可不辨 坡谷諸公之詩 如米元章之字 雖筆力勁健 終有子路事夫子時氣象 盛唐諸公之詩 如顔魯公書 旣筆力雄壯 又氣象渾然 其不同如此)."라고 말했다.

279) 서예의 심학(心學)에 대한 설은 청나라 유희재(劉熙載)로부터 제기되었으며, 그 발단은 한나라 양웅(揚雄)의 "글씨는 마음의 그림(書爲心畫)."이라는 명제로부터 비롯된다. 이때 양웅이 말한 「心畫」는 서예와는 무관한 서면 문자를 가리키는 말이었지만 적어도 글씨가 마음을 드러내는 수단이라는 점에서 문자의 예술로서의 발전 가능성을 보여주었다. 당나라에 이르러 서예가 유공권(柳公權)은 당 목종(穆宗)에게 "마음이 바르면 글씨가 바르다(心正則筆正)."는 유명한 논단을 제시하였는데, 진지평(陳芯平)은 이 다섯 글자에 대하여 "붓의 필심을 바르게 해야 바른 글씨를 쓸 수 있다는 뜻과 함께 사람 됨됨이가 발라야 한다[爲人要正]는 암시를 황제에게 충고한 것."이라고 해석하였다. 여기서 외적인 필심(筆心)과 내적인 인심(人心)이 합치하여 「心學」으로 전환되었음을 알 수 있다. 이후 송명대 성리학(性理學)의 시각에서 「心正則筆正」은 서예의 개념뿐만 아니라 철학적 명제가 되어, 정호(程顥, 1032~1085)는 "글씨를 잘 쓰는 것이 아니라, 잘 배우는 것(非是要字好 只此是學)"이라며 서예를 「把字寫好」에서 「好好寫字」로 바꾸면서 서예가 더욱 발전할 수 있었다. 진헌장(陳獻章, 1428~1500)은 이러한 견해를 이어받아 서예는 "내 마음을 바르게 함으로써 나의 성정을 도야하고 조절할 수 있는 것(以正吾心 以陶吾情 以調吾性)."이라고 하였다.

280) 『南田畫跋』은 『甌香館畫跋』이라고도 하는데 청대의 운수평(惲壽平)이 저술한 화론이다. 운수평은 산수화에 뛰어났고 특히 화훼도(花卉圖)에 능하였다. 이 책은 비록 단편적 문장이지만 문체가 맑고 심오하며 미학과 철리가 풍부한 장점을 가지고 있다.

마음에 얻으면 손에 들어맞게 되어[得於心而應於手] 붓끝에 변화하는 자태가 무궁하고 종이 위로 그 정에 맞출 수 있게 된다. 【圖62】 항목(項穆)86)은 『書法雅言·

圖62 孫過庭 《書譜》集字 '得心應手'

神化』에서 손과정(孫過庭)의 서정설(抒情說)을 밝힌 후, 이렇게 썼다. "마음과 손이 잘 통하지 않는데 어찌 미와 선이라 할 수 있겠는가(非夫心手交暢 焉能美善若是哉!)." (여기서) 「美」와 「善」은 어떻게 이해해야 하는가? 이른바 「美」란 선조(線條)의 아름다움, 형식(形式)의 아름다움, 그리고 필적에서 흘러나오는 심정(心情)281)의 아름다움이고, 이른바 「善」이란 인격(人格)의 善, 정념(情念)의 善, 그리고 작품에 쓴 문자 내용(內容)의 「善」이다. 손과 마음이 서로 잘 통하고, 미와 선이 잘 어우러지며, 글씨와 사람의 선조, 감정, 글의 내용이 삼위일체가 되어 서로 잘 어울리면, 서예 창조도 완벽한 경지에 이를 수 있다. 서예미의 오랜 발전 과정에서, 제각기 다른 시대의 뛰어난 서예가들은 항상 다른 시대의 「美」와 「善」에 대한 다른 기준에 따라 이러한 서정의 경지에 도달하거나 접근하려고 노력해왔다.

서예술의 재현과 표현의 통일에서 표현성은 주도적인 측면이며, 표현 예술로서의 서예의 본질에 결정적 역할을 하는 측면이다. 그러나 이러한 표현성도 만능은 아니며 어떤 구체적인 감정도 정확하게 표현할 수 있는 것은 아니다.282) 그런 점

281) 「心正」에 관하여 축윤명(祝允明)은 "마음이 기쁘면 기운이 조화되어 글씨가 편안한 느낌을 주고, 성나면 글씨가 거칠고 험하게 되며, 슬프면 기운이 엉기어 글씨가 빳빳해지고, 즐거우면 기운이 화평하여 글씨가 아름답게 된다(喜則气和而舒 怒則气粗而字險 哀則气郁而字斂 樂則气平而字麗)."고 말하였다.

282) 서예술에서 「再現性」과 「表現性」은 상호 의존적이고 상호 침투적이다. 「재현성」은 객관적 사물의 외적 형태와 특징을 재현할 수 있는 것을 말한다. 서예에서 재현성의 미적 특성은 규범적 자형(字形), 강한 필력(筆力), 균제(均齊)와 균형(均衡) 등으로 나타난다. 서예 작품의 재현성을 위해서는 예술가가 탄탄한 기본기와 정교한 기술을 갖추어야 각각의 자형의 특징과 형식을 정확하게 표현할 수 있어야 사람들이 그 아름다움과 예술성을 느낄 수 있다. 「表現性」이란 예술적 기법을 통해 예술가의 주관적인 감정(感情), 사상(思想), 경지(境地)를 표현하는 것을 말한다. 서예에서 표현성의 심미적 특징은 주로 필묵의 감각, 생동적 기운, 감정 표현 등으로 나타난다. 서예 작품의 표현성은 독특한 미적 흥미와 창작 능력을 갖추어야 하며, 필묵의 활용과 자형의 조합을 통해 생각과 감정을 표현하고 사람들이 감상하면서 작품의 예술적 매력과 함축성

역시 음악과 비슷하다. 음악의 서정적인 내용은 포괄적이고, 표현되는 정서는 유형적이며, 때로는 그 광범위함과 불확실성도 있다. 각각의 곡(曲)에서 표현되는 구체적인 감정 내용을 찾을 수도 없고, 찾을 필요도 없듯이, 우리는 각각의 서예 작품에서 표현되는 구체적인 감정 내용을 찾을 수도 없고, 찾을 필요도 없다. 음악이 지닌 광범성과 불확실성은 또한 어떤 희곡이나 민요의 가락에 내용적 정서가 비교적 비슷하거나 차이가 큰 단어를 붙일 수 있지만, 일단 부르게 되면 사람들이 비교적 잘 맞는다고 느끼게 한다. 서예도 이와 같다. 같은 유형의 서예 양식도 비교적 적응적으로 서로 다른 내용의 문자를 쓰는 경우도 많다. 따라서 서예 작품에서 문자 내용의 명료성, 확실성, 그리고 서정적 양식의 광범성, 불확실성은 모순적으로 존재한다. 그러나 걸출한 서예가의 유명한 작품에서는 글의 내용과 서정적인 형식이 항상 매우 통일되거나 비교적 조화를 이룬다. 서예 미학의 비판적 기준으로 볼 때, 이러한 통일성이 높을수록 완벽한 서정의 경지에 가까워지는 것이다. 서예술의 실용성(實用性), 재현성(再現性), 표현성(表現性)은 모두 내용미의 범주에 속한다. 우리가 앞에서 언급한 서예는 표현의 형식미에 중점을 둔 예술[重在表現形式美的藝術]이라는 것을 기억하고 있다. 이제 우리는 서예술의 형식미에 대한 논의로 넘어가 보기로 한다.

내용미와 형식미

■ 형식미 ■ 실용성 ■ 재현성 ■ 표현성

을 느낄 수 있도록 해야 한다. 즉 예술가는 자형의 형태와 특징을 정확하게 재현함으로써 자신의 감정과 사상을 더 잘 표현할 수 있는 반면, 표현적인 기법을 통해서는 자형의 아름다움과 문화적 함의를 더 잘 재현할 수 있다. 따라서 서예에서 재현성과 표현성의 상호작용은 작가의 미적 흥취와 창작 능력을 보여줄 뿐만 아니라 서예의 독특한 매력과 예술적 가치를 반영한다.

III. 서예술의 형식미(形式美)

"「美」는 단지 하나의 형
식일 뿐이며, 하나의 표현은
그것의 가장 단순한 관계에
서, 가장 엄밀한 대칭 속에서,
우리의 결구와 가장 가까운
화해(和諧) 속에서의 한 형식
이다(美不過是一種形式　一種
表現在它最簡單的關係中　在最
嚴整的對稱中　在與我們的結構
最爲親近的和諧中的一種形
式)."-휴고 『크롬웰·서』-283)

圖63 《逆入藏鋒》

"비록 상극(相克)이지만 상생(相生)하고, 또한 상반(相反)되지만 상성(相成)
한다(雖相克而相生　亦相反而相成)."-張懷瓘『書斷·序』-284)

1. 「用筆」285), 「點劃」의 미(美)

283) 雨果『克倫威爾·序』, "美不過是一種形式　一種表現在它最簡單的關係中　在最嚴整的對稱中　在與
我們的結構最爲親近的和諧中的一種形式"; 노자의 『道德經』에 "천지가 크니 큰 것은 아름다운
것이다(天地之大　大有可謂至美)"라는 말이 있는데, 이는 화해(和諧)의 미와 대미(大美)의 관계를
드러낸 말이다. 중국 고대 건축물에서도 물(物)과 심(心)의 조화를 강조한다. 건축은 특히 주변
환경과 조화를 이루어야 완전한 화해의 미를 이룰 수 있다. 인간의 미적 추구 활동에서 화해의
미는 빼놓을 수 없으니 음악, 회화, 조각, 건축과 같은 예술 형식은 모두 조화로운 표현 형식을
통해 구현될 수 있다. 예를 들어, 음악에서는 리듬과 멜로디의 조화가 완벽한 균형을 이루어 사
람들을 즐겁고 편안하게 하며, 회화는 색과 선 및 이미지의 조화와 교묘한 배합을 통해 독특한
효과를 창출한다.
284) 張懷瓘『書斷·序』, "雖相克而相生　亦相反而相成"; 음양오행(陰陽五行)은 중국 전통문화의 관
념이며 오행에 관한 학설의 핵심은 「相生」과 「常勝」이다. 상생은 오행이 순환하며 서로 촉진
조장[木火土金水]하는 것을 말하고 상승(相勝)은 오행이 서로 배척(排斥) 억제[木土水火金]하는
길항작용을 말한다. 「相克相生」하고 「相反相成」하는 이치는 천지 음양의 순환이기에 한 번
음(陰)하면 한번은 양(陽) 하니 이것을 「一陰一陽之謂道」라 한다.
285) 조맹부(趙孟頫)는 『蘭亭十三跋』에서 "결자는 시대에 따라 전하지만, 용필은 천고에 바뀌지
않는 것(結字因時相傳　用筆千古不易)."이라고 하였다. 용필의 이 같은 특징에 관하여 심윤묵(沈
尹默)은 용필에는 법도가 있으니, 첫째가 필법(筆法)이요, 둘째는 필세(筆勢)요, 셋째가 필의(筆
意)라고 하였다. 「筆法」이란 글자의 점획을 표현함에 있어 붓을 사용하는 방법을 말하는 것으
로 장기간에 걸쳐 붓을 사용한 사람들에 의해 발견된 집필, 운필의 방법들을 말한다. 「筆勢」
란 필법의 기초위에 점획의 자태에 따라 위치와 방향을 확정하는 것이다. 필세의 특징은 서자
의 성품과 예술적 취향에 따라 변하는 것이기에 왕희지(王羲之)도 『筆勢論』에서 "대개 글씨를
쓸 때 용필의 법에 따라 몇 가지 세(勢)가 있으니 결코 모두가 같지는 않다."고 말했다. 예를 들
어 미불(米芾)이『海岳名言』에서 이르기를 "심료(沈遼)는 글자의 배치[排]를 잘하였고, 채양은
획을 껄끄럽게[勒] 썼고, 소식은 눌러서[畫] 썼고, 황정견은 가볍게 들어[描] 썼고, 나는 붓을 쓸
듯이[刷] 썼다."고 말한 것과 같다. 「筆意」란 서자의 사상과 감정, 필묵의 운용 능력 등이 지

(1) 역봉낙필(逆鋒落筆)

흔히 "해서(楷書)는 서 있는 듯, 행서(行書)는 가는 듯, 초서(草書)는 나는 듯하다."고 한다.286) 대개 사람들은 글씨를 배우려면 먼저 해서부터 기초를 닦아야 한다고 말한다. 이것은 경험에서 나온 말이다. 「楷」란 「法式」이라는 뜻이다. 해서는 실용상 가장 전범성(典範性)287)이 풍부하고 알아보기 가장 쉬울 뿐만 아니라, 예술적으로도 전범성이 풍부하여, 임서를 위한 일련의 성숙한 예술 법칙을 갖추고 있다. 사람들이 점획은 서예의 시작이라고 하는데 이는 맞는 말이다. 획(劃)이 쌓여 자(字)를 이루고, 글자가 모여 편장(篇章)을 이루듯 해서도 다른 서체와 마찬가지로 점획(點劃)에서 시작하여 마침내 행간(行間)에 이른다. 그러나 좀 더 정확하게 말하자면 「一點一劃」은 또한 낙필(落筆: 起筆, 入筆, 始筆)에서 시작되므로 점획의 「落筆」이야말로 서예술의 진정한 출발점이라 할 수 있다.

圖64~65 《執筆圖》

圖65 羅振玉(1866~1940)

圖65 啓功(1912~2005)

『老子』에 "천 리 길도 한 걸음부터 시작된다(千里之行 始於足下)."288)고 하였

면에 생동적이고 함축적으로 표현되는 것으로 서예술의 가장 뚜렷한 특징 가운데 하나이다.

286) 周興蓮『臨池管見』, "楷書如立 行書如走 草書如飛"; 서체를 사람으로 비유한 이 말은 일반적으로 글씨도 해서의 기초가 있어야 행서와 초서를 잘 쓸 수 있다는 의미로 받아들인다. 하지만 실제 우리는 해서를 잘 쓰는 사람이라 하여 행서나 초서를 잘 쓸 수 있다고 말할 수 없으며, 행서와 초서를 잘 쓰는 사람이 오히려 해서에 무난하다는 사실을 발견하곤 한다. 이는 행서와 초서이 기본기가 반드시 해서일 필요는 없거나, 해서만이 이념을 알 수 있다. 해서가 행서외 초서의 기본기라는 견해를 견지하는 이유는 아마도 '해서는 선 듯, 행서는 걷는 듯, 초서는 달리는 듯'이라는 전통적 서론에 대한 사람들의 잘못된 이해로 인해 형성된 인식의 편차 때문일 것이다. 이 말의 본 취지는 세 가지 서체가 지닌 느낌을 묘사한 것으로 이해한다. 즉 해서는 사람이 서 있는 것처럼 안정적이어서 거의 동작 변화가 없는 정적인 아름다움을 보여주며, 행서는 마치 사람이 걷는 것과 같이 동세를 느낄 수 있지만, 여전히 그의 걸음걸이와 팔을 흔드는 자세에서 그의 정신적인 기질을 느낄 수 있는 동적인 아름다움을 느낄 수 있고, 초서는 마치 한 사람이 달리고 있는 모습에서 사지의 구체적인 모양과 비율은 알 수 없지만, 그의 건강 정도와 정신적인 기질을 판단할 수 있다는 점을 말한 것이다.
287) 전범성(典范性): 어떤 사물의 시범성(示范性)을 말하며, 학습과 효과적 모방의 기준이 될 수 있는 사람이나 사물의 정도가 '典型'보다 높은 것이다.
288) 출전은 『老子』「第64章」이다. "合抱之木 生于毫末 九層之台 起于累土 千里之行 始于足下"

- 113 -

다. 해서 점획의 보잘것없는 낙필(落筆)을 우습게 보면 안 된다. 미(美)도 여기에서 출발하기 때문이다. 따라서 우리가 서예의 형식미를 탐구하는 것, 역시 미시적(微視的)인 분석으로부터 시작되어야 할 것이며, 해서 점획의 낙필(落筆)이라는 기점으로부터 첫발을 디뎌야 할 것이다.

해서의 가장 규범적인 기필(起筆)은 이른바 역봉으로 하필(下筆) 하는 것[逆鋒落筆], 혹은 역세를 가져오는 것[取逆勢]이다. 이「逆」자 속에는 큰 의미가 있다. 작게는 미묘한 일점일획의 '落筆'의 미묘함, 크게는 각 예술 문류와 그것이 반영하는 다양한 생활 현상에 이르기까지 모두 「逆」자가 존재하기 때문이다.

《圖像文》'逆'　　　《甲骨文》'逆'　　　《吉金文》'逆'　　　《嶧山刻石》'逆'　　　《顔眞卿》'逆'

「逆」이란 「反」이다.289) 이 '反'은 바로 형식미의 신비로움이 있는 곳이다. 고대 그리스의 헤라클리투스(赫拉克利特)87)에 대하여 레닌(列寧)은 변증법의 창시자 중 한 명[辯証法的奠基人之一]이라고 불렀다. 그는 변증법적 관점으로 미의 신비로움을 밝히며, 어떤 사람들은 "상반하는 것이 상성한다는 것을 모른다. 즉 대립이 화해를 조성한다(不了解如何相反者相成 對立造成和諧)."고 지적했다. 중국 고대 철학서『老子』에서도 "반이란 도의 움직임이다(反者道之動)."290)라는 법칙을 밝힌 바 있다. 소위「逆」또는「逆勢」는 바로 상반하는 것은 상성하고[相反者相成], 반이란 도의 움직임[反者道之動]이라는 법칙이 예술 분야에서 나타난다는 것이다.291) 이런 표현은 다양하고 미적인 매력이 풍부하다.

; 천 리 길을 가기 위해서는 내 발밑에서 첫발을 내딛는 것으로 시작되어야 하며, 나중에는 일의 성공이 작은 것에서 큰 것으로, 적은 것에서 많은 것으로 점차 축적되어야 함을 비유한 말이다.

289)「逆」은 거스를 역(屰)과 동자(同字)이다.「屰」은 사람 대(大)를 거꾸로 뒤집어 놓은 모습에 걸어갈 착(辵)을 더하여 진행의 반대 방향으로 '거슬러 간다'는 의미를 부여한 매우 단순하면서도 분명한 메시지를 담고 있다.「逆」에 대한 상대어는「順」이다. 이에 반하여「反」은 기슭 엄(厂)과 손 우(又)가 합쳐진 회의자로, 본의는 '암벽을 기어 오르다'이지만 전(轉)하여 '돌이키다'는 의미로 쓰인다.「反」에 대한 상대어는「正」이다.

290) 老子『道德經·第四十章』, "反者道之動 弱者道之用 天下万物生于有 有生于无"

291) '反者 道之動'에서 '反'은 두 가지 뜻이 있는데 첫 번째는 상반(相反)이다. 노자는 모든 사물은 대립되는 양면이 있다고 생각하였다. 사물은 발전 과정에서 자신과 대립되는 방면으로 전화(轉化)한다. 두 번째는 되돌아오는 반회(返回)이다. 노자는 만사 만물의 발전은 본래대로 돌아갈 것이라고 하였다. 결국, 도의 운행은 상반상성(相反相成)하며 순환왕복(循環往復)하는 것이다.

우선 문학작품으로부터 이야기해보자. 문학작품에서「逆勢」를 잘 이용하면 강조하려는 것을 크게 부각(浮刻)시킬 수 있다. 고전 명작인『三國演義』 제41회 「조자룡이 한 필의 말로 군주를 구하러 가다(趙子龍單騎救主)」는 작가가 의도적으로 과장하여 서술한 단편이다. 유비(劉備)가 조조(曹操)에게 타격을 입어 여지없이 패하고 도망갈 때, 채방(菜芳)이 다시 와서 조운(趙雲: 趙子龍)이 조조(曹操)에게 투항하였다는 보고를 하니, 바로 비가 새는 집 한쪽에서 밤새 비를 맞고, 배는 부서지고 또 돌풍을 만난[屋漏偏遭連夜雨 船破又遇打頭風] 것과 같다고 하였다. 장비(張飛)도 이를 듣고 조운(趙雲)이 자신의 일방적인 세(勢)가 궁핍한 것을 보고 유비(劉備)를 버리고 조조(曹操)의 부귀에 투항하여 그를 찾아 목숨을 건졌다고 생각하였다. 하지만 유비(劉備)는 조운(趙雲)의 마음이 철석같이 군건하다고 굳게 믿었다. 이 구절을 거친 후 소설은 백만 군중 속 조자룡(趙子龍)이 어떻게 혼신의 담력과 변치 않는 충심으로 단창필마(單槍匹馬)하여 생사를 다해 전쟁터를 사방으로 찾아다니다가 마침내 「작은 주인」 아두(阿斗)를 구해내는지 실감 나게 서술하기 시작한다. 저자는 조자룡(趙子龍)의 충심을 돋보이게 하려고 도리어 상반된 방향에서 글을 쓰기 시작한 것이니 여기서 '不忠'은 곧 '逆鋒落筆'과 같은 것이다. 이러한 필법에 대해 모종강(毛宗崗)[88]은 "대략 문자의 묘미는 「逆」을 번복하는 곳에 많다. 미방(糜芳)의 고발와 익덕(翼德)의 의심이 있지 않았으면 현덕(玄德)의 지식은 특별하지 않았을 것이고, 조운(趙雲)의 충성은 드러나지 않았을 것이니『三國志』의 서사는 때때로「逆」을 잘 이용하고 있다."[292]고 평하였다. 그렇다.『三國演義』의 저자는「逆」자로 독자의 마음을 사로잡은 것이다.

경극(京劇) 무대에서도「逆」을 이용한 공연을 볼 수 있다. 두 사람이 만나면 결코 단번에 달려가 서로를 뜨겁게 껴안는 것이 아니라, 한 발씩 뒤로 물러서서 몸을 다시 뒤로 젖히면서 동시에 두 손을 거꾸로 뒤집어[逆翻] 뒤로 벌리고, 이렇게「勢」를 충분히 확보한 후에, 돌진하여 서로를 껴안는다 이러한 앞을 위해 뒤를 우선하는[欲前先後] 상반된 동작이 일종의 역세적 신체미(身體美)를 강하게 드러내는 것이다.

「逆勢」는 정적인 예술에서 특히 중요하다.「靜」이「動」이 되려면 때때로 「逆勢」의 도움을 받아야 한다. 사천(四川) 거현(渠縣)에 있는《東漢沈君墓

292) 毛宗崗 評,『批評本·三國演義』, "大約文字之妙 多在逆翻處 不有糜芳之告 翼德之疑 則玄德之識
不奇 趙雲之忠不顯 三國敍事 往往善於用逆"

闕》293)의 주작(朱雀) 부조(浮雕)【圖67】는 주작(朱雀)이 분발하는 동태를 표현하고자 머리와 목, 양 날개를 최대한 앞으로 내미는 것이 아니라 반대로 모두 뒤로 움츠리고 한쪽 발만 앞을 향하여 들게 하였다. 이에 길상(吉祥)과 승리를 상징하는 이 서조(瑞鳥)가 동세 가득하게 행진하는 거대한 힘을 보여주게 된다. 이 주작의 자태는 경극 무대에서 두 사람이 만났을 때 '逆翻'하는 모습을 연기하는 것과 흡사하며, 사람으로 말하자면 주작 또한 일종의 '異類'라고 할 수 있다.

圖67《沈府君神道闕》'朱雀浮彫'

예술에서 「逆勢」의 형식미는 현실 생활에 뿌리를 두고 있다. 농민들은 땅을 개간할 때에 '欲下先上'의 '逆勢'를 취하려 하지 않는가? 높게 들어야 무겁고 튼실하게 내려칠 수 있다. 권투선수가 권법을 하는 것도 먼저 움츠리는 역세 아닌가? 팔꿈치를 뒤로 젖혀 한 주먹으로 쳐야 강력한 힘이 생긴다. 크게는 혼을 빼놓을 만한 전쟁[驚心動魄的戰爭]이나 성동격서(聲東擊西)294), 남원북철(南轅北

293) 《東漢沈氏墓前神道闕》: 사천성(四川省) 거현(渠縣) 월광향(月光鄉) 연가촌(燕家村) 심가만(沈家灣)에 있다. 현존하는 쌍주궐(雙主闕), 자궐(子闕)은 이미 폐지되었다. 두 궁궐은 21.78m 떨어져 있고, 방향은 남쪽에서 동쪽으로 26도 떨어져 있다. 이 '闕'의 형태와 양식은 '馮煥闕'과 비슷하며, 건립 시기는 '馮煥闕'보다 다소 늦은 '平陽府君闕'보다 2세기 전으로 추정된다. 좌·우궐의 形制는 서로 같고, 대기(臺基)·궐신(闕身)·누부(樓部)·지붕[屋頂]의 4부분으로 구성되어 있으며, 통고(通高)는 4.85m이다. 양궐 안쪽에는 청룡(青龍)·백호(白虎)를, 정면에는 깃을 편 주작(朱雀)·명문(名文)·포수(鋪首)를 각각 새기고, 좌궐에는 "漢謁者北屯司馬左都侯沈府君神道"를, 우궐에는 "漢新丰令交都尉沈府君神道"를 새겼다.

轍)295) 등이 때때로 한발 물러섰기에 이긴 경우가 많다는 것이 사실로 증명되었다. 마치『水滸傳』에서 임충(林冲)이 몽둥이로 홍교두(洪敎頭)를 혼내준 것[林冲棒打洪敎頭]처럼……296) 모든 예술 형식의 미는 실생활에서 그 뿌리를 찾을 수 있다. 서예의 형식미를 탐구하는 것이 서예의 본질과 내용을 완전히 떠나서는 안 되지만 객관적인 현실 세계에서 완전히 벗어나서도 안 된다. 그런 의미에서 우리는 글씨는 자연에서 비롯된다[書肇於自然]고 말할 수 있다.297) 중국의 서예술은 전서(篆書), 예서(隸書)로부터 시작되었고 이는「逆鋒」을 사용하여 서사된 것들이다. 비록 전서나 어떤 예서의 낙필에「裹鋒」298) 등의 명칭이 있지만, 본질은 모두「逆」을 사용한다는 것이다. 이 특징은 채옹(蔡邕)에 의해『九勢』로 정리되었다. 그는 말하기를;

294) 성동격서(聲東擊西): 한대 유안(劉安)의 《淮南子·兵略訓》과 당대 두우(杜佑)의 《通典·兵六》에서 따온 한어의 고사성어이다. 이 성어는 상대방을 착각하게 하여 기발한 승리를 거두게 하는 전술, 일종의 책략 사상이다. 겉으로는 동쪽을 공격한다지만 실제로는 서쪽을 공격한다는 뜻이다. 군사적으로는 적을 현혹시키고 기적을 일으켜 승리를 거두려는 일종의 모략이다. 그 자체의 구조는 연합식(聯合式)이다.

295) 남원북철(南轅北轍): 전한 유향(劉向)의 《戰國策·魏策四》에서 나온 고사이다. 행동과 목적이 정반대임을 빗댄 폄훼의 뜻을 내포하고 있다.

296)『孫子兵法』「軍爭篇」에 편안하게 상대가 지치기를 기다린다[以逸待勞]는 계책(計策)이 있다. 상대의 실력을 모르는 두 고수가 권법을 겨룰 때 총명한 고수라면 한발 물러나 상대의 실력과 허점을 파악하려 한다. 반면 하수는 무턱대고 공격부터 할 것이다.『水滸傳』에서 홍교두(洪敎頭)와 임충(林冲)이 싸울 때 임충은 뒤로 물러나면서 홍교두의 약점을 간파하여 단 한 번의 발길질로 그를 쓰러뜨린 것이 좋은 예이다.

297)「書肇自然」은 채옹(蔡邕)이『九勢』의 첫머리에 "무릇 글씨는 자연에서 비롯되며 자연이 기립하면 음양이 생기고, 음양이 기생하면 형세가 나온다(夫書肇于自然 自然旣立 陰陽生焉 陰陽旣生 形勢出矣)."라는 철학적 대명제에서 비롯한 말이다. 이는 천인합일(天人合一)이라는 중국 고유의 철학적 관점에 근거한 것으로, 글씨도 자연에서 비롯된다는 것이 바로 채옹이 주장하는 서예 방면에서의 응용이라고 할 수 있다. 맹자(孟子)는 "본바탕[性]을 알면 하늘을 알 수 있다(知其性則知天矣)."고 하였는데, 여기서 하늘이란 광대한 자연을 가리키며, 또한 가장 높은 원리를 가리키는 말이기도 하다. 노자(老子)도 "사람은 땅에 발붙이고 땅은 하늘과 상통하며 하늘은 도에 근거하니, 도는 자연을 따른다(人法地 地法天 天法道 道法自然)."고 하였다. 이러한 관점은 기본적으로 자연은 인간의 정신과 동일성을 가지고 있고, 자연의 법칙은 인간의 사상 법칙과 일치하며, 그것들은 모두 같은 법칙 즉 변증법의 원리를 따라 움직인다는 점이다.「書肇自然」의 이해는 첫째, 문자와 서예의 기원이 자연 속 아름다움의 법칙에 따라 창조되었다는 점을 부각하는 것이고, 둘째, 서예의 창작행위는 자연의 이치, 즉 미의 규율에 부합해야 형세(形勢)를 쓸 수 있고 미의 인상(印象)을 드리낼 수 있음을 밀한 것이다. 시예술에서 자연의 비란 공교함을 구하지 않았음에도 불구하고 저절로 공교한 것이니 예를 들면 장법에서 행과 열에 차서를 두지 않는 격식과 같은 것이다. 부산(傅山)은『霜紅龕集·作者示兒孫』에서 "이와 같음을 바라고 이와 같음은 공교함이요, 이와 같음을 바라지 않았는데 이와 같음은 자연이다(期於如此而能如此者 工也 不期如此而能如此者 天也)."라고 하였다. 모든 예술 창작은 인위적이라는 관점에서 자연은 곧 작가의 무의식적 경지에서 드러난다는 것을 여기서 알 수 있다.

298)「裹鋒」은 붓끝을 모으거나 감싸는 듯하게 쓰는 방법으로 장봉(藏鋒)의 일종이라고 할 수 있으나 차이가 있다. '장봉'은 필의를 함축할 수 없으나 '과봉'은 붓끝의 감각으로 필의를 드러낼 수 있어서 서가들은 이러한 방법으로 긴축(緊縮)과 구견(拘牽)의 상태를 나타낼 수 있다.「裹鋒」의 반대는「散鋒」이다. '산봉'은 지면상에 필봉을 운용할 때 붓털을 멧목과 같이 펼쳐서 씀으로 글씨가 무표정하고 생기가 없어 보인다. 徐松齡『書法叢書』(臺北; 覺圓出版社), 1980, p.71. 참조

"머리를 감추고 꼬리를 보호하니 힘은 그 글자 속에 있다. 하필(下筆)에 힘을 쓰면 획의 겉이 미려해진다."299)

"'藏鋒'은 점획이 출입하는 흔적으로 왼쪽으로 하려거든 먼저 오른쪽으로 하고, 좌로 돌이키는 것 또한 그러하다."300)

"'護尾'는 점획의 세를 다하여 힘써 거두어 들이는 것이다."301)

圖68 《泰山刻石》(部分)

머리를 감추고 꼬리를 감싸는 것[藏天護尾]302)은 즉, 기필과 수필에 모두 「逆」을 이용하여 붓끝이 밖으로 드러나지 않도록 하는 것이다. 이는 서예술이 요구하는 최소 단위인 -점획 출입의 흔적[點劃出入之迹]으로 아름다운 형태, 즉 피부의 고움[肌膚之麗]을 표현해낼 수 있다는 것으로 곱다[麗]는 것은 '아름답다'는 것을 말한다. 소전(小篆)을 예로 들면, 《泰山刻石》【圖68】의 '斯'자 속 가로획 기필은 과봉(裹鋒)을 사용하여 '欲左先右'로 필봉을 획 속에 감추고 있다. 머리 부분의 '藏'은 들어온 흔적[入之迹]을 정돈하고, 꼬리 부분을 거둘 때에는 회봉(回鋒)을 사용하여 좌로 할 때처럼 할 뿐[回左亦爾]이다. 또 봉을 획 안에 감추고 꼬리 부분은 나간 흔적[出之迹]을 보호한다. '斯', '臣', '去' 이 세 글자의 모든 획은 이렇게 쓰였다. 필획 첫머리 봉호(鋒毫)의 이러한 운행 변화가 《泰山刻石》에서는 그다지 명확하지 않지만, 청대 오양지(吳讓之)89)의 전서 묵적【圖69】을 통해서는 매우 잘 드러나 있으니 필획이 시작되는 부분에서 약간의 먹 번짐[漲墨]303) 현상이

299) 蔡邕 『九勢』, "藏頭護尾 力在字中 下筆用力 肌膚之麗"
300) 蔡邕 『九勢』, "藏鋒 點畫出入之迹 欲左先右 至回左亦爾"
301) 蔡邕 『九勢』, "護尾 畫點勢盡 力收之"
302) 「藏頭護尾」에 대하여 채옹(蔡邕)은 『九勢』에서 "장두란 원필(圓筆)로 종이에 대어 필심(筆心)이 항상 점획의 중간에서 운행되도록 함이요, 호미란 점획의 세(勢)가 다하면 힘껏 거두어들이는 것(藏頭 圓筆屬紙 令筆心常在点畫中行 護尾 畫点勢盡 力收之)."이라고 하였다. 여기서 보호하다[護]와 잡아들이다[攝] 간의 이본(異本)의 차이가 있으나 대의는 크게 다르지 않다. 「장두호미」의 운필은 반드시 역세를 이용하여 힘을 얻고, 힘줄과 뼈를 감추어 중봉 운행함에 있으니 바꾸어 말하면 필력(筆力)은 반드시 점획 속에 감추어져야 서법의 신운(神韻)이 나타난다는 것이다. 왕희지(王羲之)는 『書論』에서 "반드시 힘줄을 속에 보존시키고 붓끝을 감추어서 자취를 없애고 끝을 숨겨야 한다(第一須存筋藏鋒 滅迹隱端)."고 지적했다.
303) 창묵(漲墨): 창묵은 먹물이 종이에 들어간 후 붓과 종이의 접촉점을 따라 빠르게 바깥쪽으로 퍼져 먹물 자국이 확장하는 것이다. 그러므로 창묵법(漲墨法)이란 먹물을 확장하는 법이다. 먹

나타나는 것을 볼 수 있고, 심지어 역입전봉(逆入轉鋒) 할 때는 먹물이 흘러넘쳐 종이에 스며드는 것을 볼 수 있는데, 이것이 바로 역봉낙필(逆鋒落筆)의 결과인 것이다.

그러면 '逆鋒落筆'의 좋은 점은 무엇인가? 그것은 자연 운동의 규율에 부합하고 용필(用筆)로 세(勢)를 얻을 수 있기 때문이다. 서예술에서 세(勢)는 매우 중요하며, 그 함축된 의미도 매우 풍부하여 모든 '勢'는 역봉낙필의 '勢'에서 파생되고 유도된다고 할 수 있다. 석도(石濤)는 『畫語錄』에서 '一劃'의 의미를 언급하며 "먼 길을 가고 높은 곳을 오르는 것도 방촌의 마음(膚寸)에서 일어난다(行遠登高 悉起膚寸)."[304]라고 말했다. 서예술에서, 점획이 가진 '肌膚之麗'의 '勢'가 없으면, 일체의 '勢'도 없게 된다. 채옹(蔡邕)은 이 '勢'를 매우 중시하였기에 자신의 문장에 「九勢」라는 제목을 붙였다. 여기서 '九'는 실수(實數)이자

圖69 吳讓之《宋武帝与臧焘敕》(部分)

허수(虛數)로써 '勢'가 많다는 것을 강조하려는 뜻이지만, 이 모든 '勢'는 '藏頭護尾'의 「逆」 자로부터 비롯된다.

사람들의 일상 언어에서 「勢」와 「力」은 항상 하나로 연결되어 있다. 서예 미학의 관점에서 보면 그 말이 일리가 있다고 할 수 있는데, 소위 서예술의 「勢」

물은 크게 5가지 색으로 구분되는데, 濃, 淡, 乾, 濕, 枯가 그것이다. 창묵은 필법의 경중(輕重)과 완급(緩急), 질서(疾徐)에 의존하며, 먹은 화선지 위의 자연스러운 번짐으로 풍부한 묵색(墨色)을 표현한다.

304) 石濤,『苦瓜和尚畫語錄』「一畫章 第一」, "산천·인물의 빼어남과 아름다움, 짐승과 초목의 성정, 연못과 정자, 누각의 법도 등 모든 것에 대해 그 이치를 얻고서 형태를 곡진하게 그려낸다면 일획의 큰 법을 얻을 수 있을 것이다. 멀리 높은 곳에 이르는 것도 방촌의 작은 마음에서 일어나는 것이다(山川人物之秀錯 鳥獸草木之性情 池榭樓台之矩度 未能深入其理 曲盡其態 終未得一畫之洪規也 行遠登高 悉起膚寸…)."

와 「力」은 세가 있으면 힘이 있고, 세가 없으면 힘이 없다[有勢就有力 無勢則無力]는 것이다. 채옹(蔡邕)은 머리와 꼬리를 감추는 것[藏頭護尾]이 역세(逆勢)를 드러낸 이후에도 글자 속에 있다고 보았다. 혹은 득세(得勢)한 이후 "'下筆'에 공을 들이면 겉이 아름다워진다(下筆用功 肌膚之麗)."고 하였고, '護尾'는 점획의 세가 다하면 또 힘껏 이를 거두어야 한다고도 하였다. 채옹의 「九勢」는 역사에 등장하는 최초의 서학 논문 중 하나로, 이미 「勢」와 「力」을 중요한 서예 미학의 개념으로 제시했다는 점에서 이것은 중시하고 검토할 가치가 있는 것이다.

전서(篆書)의 「藏頭護尾」에는 근골(筋骨)이 들어 있고, 힘이 글자 속에 담겨 있어 함축된 아름다움[含蓄蘊藉的美]을 보여준다.305) 그러나 예서(隸書)의 경우 한나라 때의《韓仁銘》306)【圖70】을 예로 들자면 기필(起筆)과 수필(收筆)은 일반적으로 역봉(逆鋒)과 회봉(回鋒)을 이용한다. 파책(波磔)에 관해서는 출봉(出鋒)하여 외부로 드러내지만, 붓을 거두는 곳에는 여전히 '護尾'의 필치가 보인다. 「二」자의 경우 두 번째 획과 첫 번째 획은 기본적으로 동일하다. 다만 낙필의 기세가 더하고 힘이 세며, 세(勢)가 다한 수필은 '護尾'의 역량을 머무르도록 바꾸어 다시 '勢'를 축적하고 나서 출봉한다. 예서(隸書) 점획 출입의 흔적은 글자 속에도 힘이 있지만, 또 글자 밖에도 힘이 있어서 깊은 아름다움이 깃들어 있는 동시에 밖으로 드러나는 봉망(鋒芒)의 아름다움을 나타내기도 한다. 해서 점획에

圖70 《韓仁銘》(部分) '二勖'

305) 손과정(孫過庭)은 『書譜』에서 "전서는 완곡함으로 통한다[篆尙婉而通]고 하면서 나는 완곡할지언정 힘이 있어야 하며, 통할지언정 절도가 있어야 한다고 말하겠다(余謂此須婉而愈勁 通而愈節)."라는 말을 남겼다.

306) 《韓仁銘》은 동한(東漢) 희평(熹平) 4년(175) 간행된 비각으로, 전칭은《漢循吏故聞憙長韓仁銘》이다. 높이 185cm, 폭 97cm, 두께 21cm의 규형 이수로, 머리 부분에 구멍이 뚫려 있고 비신 아랫부분은 결손되어 있다. 서체는 예서(隸書)로 현재 하남 형양시(滎陽市) 문화재보호관리소에 있다. 비문의 대략적 내용은 한인임(韓仁任)이 문희(聞喜)의 오랜 치적을 쌓았으나 단명하여 일찍 죽자 그 상급 관리들이 지방에 소뢰지례(小牢之禮)로 제사를 지내고 그 공적을 기린 정황이 기술되어 있다. 서법은 밝고 유창하며 단정하면서도 웅장하다. 또 운필은 강건하고도 탁월하다.

서 이러한 장봉(藏鋒)과 역세(逆勢)를 서가들 또한 중시하여 힘의 아름다움을 추구하였다. 당대 서예가 서호(徐浩)[90]의 서예 공력은 매우 깊은데, 그가 쓴 필세(筆勢)와 필력(筆力)은 과장된 문학 언어로 말하자면 "성난 사자가 돌을 던지고, 목마른 천리마가 우물에 달려가는 것(怒猊抉石 渴驥奔泉)"[307]과 같다. 이것은 《不空和尙碑》[308]【圖71】에 잘 나타나 있다. 그는 『論書』에서 "용필의 기세는 특별히 '鋒'을 감추는 것이다. '鋒'을 감추지 않으면 글자에 병이 든다(用筆之勢 特須藏鋒 鋒若不藏 字則有病)."고 하였다. 장봉(藏鋒)의 설은 이미 서가의 미적 관념 속에 스며들어 있었기에 그는 평소에 장봉(藏鋒)의 임지공부(臨池工夫)를 중시하였고 비문을 쓸 때 중후한 필세미(筆勢美)와 강건한 필력미(筆力美)를 표현해낼 수 있었던 것이다.

안진경(顔眞卿)의 해서는 규범에 부합한 예술의 전범(典範)이라 할 수 있다.[309] 우리는 그가 쓴 《東方朔畫贊》[310]【圖72】 중

圖71 徐浩《不空和尙碑》(部分)

307) 歐陽修 宋祁 撰,『新唐書·列傳』卷八十五, "성난 사자처럼 바위를 긁어모으고, 목마른 준마처럼 샘을 향해 달려간다(像發怒的獅子奮爪抉石 像乾渴的駿馬奔向水泉)."

308) 《不空和尙碑》는 《唐太興善寺故大德大辯正廣智三藏和尙碑銘幷序》로 불리며, 당나라 엄영(嚴郢)이 찬하고 서호(徐浩)가 쓴 해서로 건중(建中) 2년(781) 장안(長安)에 건립하였다. 비문에는 불교 밀종(密宗)의 전승 역사와 당나라 현종(玄宗)·숙종(肅宗)·대종(代宗) 3조의 국사를 지낸 불공화상(不空和尙)의 업적을 기술하고 있다. 불교 밀종의 전파, 중일, 인도 문화 교류 역사를 연구하는 데 중요한 가치가 있다.

309) 안진경(顔眞卿)의 해서는 전서와 예서의 특징을 받아들여 정면향의 형세에 좌우의 세로는 향세를 취하고 가로획은 가늘고 세로획은 굵은 특징적 면모를 보인다. 그의 글씨는 고전에 바탕을 두면서도 새로운 심미안으로 글자의 형식, 용필의 특징 등을 일변하여 이전의 규범에서 탈피하였다. 즉 옛날의 규범에서 벗어나지 않으면서 새로운 규범으로 일신하였기에 그의 글씨를 전범(典範)으로 여길 수 있는 것이다. 그가 쓴 글씨 속 점획의 포치는 너그럽게 내부 공간을 벌여놓음으로써 작게 써도 크게 보이는 효과가 있다. 그러므로 안진경의 해서는 대자 글씨 즉 방서(榜書)에 특히 잘 어울린다고 할 수 있다.

310) 《東方朔畫贊碑》: 사면에 글자가 새겨져 있다. 비양(碑陽)과 비측(碑側)에 진(晉)의 하후담(夏侯湛)이 찬한 《漢大中大夫東方朔先生畫贊》이, 비음(碑陰)에는 안진경이 찬한 《東方先生畫贊碑陰記》가 새겨져 있다. 글씨가 굵고 건장하며 기세가 드높다. 소동파는 『東坡題跋』卷4에서 "안노공은 평생 비문을 썼는데, 《東方塑回贊》만이 청웅(淸雄)하고 자간이 즐비하면서도 청원함을 잃지 않았다. 그 뒤 왕일소의 본을 보고서 안노공의 글자가 이 본을 임서하였음을 알 수 있었다. 비록 대소에 현격한 차이는 있지만, 기운은 타당하다(魯公平生寫碑 唯東方塑回贊爲淸雄 字間櫛比而不失淸遠 其后見逸少本 乃知魯公字字臨此本 雖大小相懸而气韻良是)."고 하였다.

에서 필세와 필력의 미를 보았다. 예를 들어「以」자의 첫 획은 아래로 내려 세로로 획을 그었으나, 글자는 먼저 역봉(逆鋒)으로 위를 향하여 필획의 밖에서 세를 취하였고, 다시 붓을 오른쪽으로 돌려 횡돈(橫頓)311)하여 원형을 이룬 다음 붓을 들어 하행(下行)한다. 이러한 이른바 필세가 아래로 가려면 반드시 먼저 위(上)에 뜻을 둔다[勢欲下行 必先用意於上]는 것이 바로 '反者道之動'의 규칙성을 나타내는 것 아니겠는가? 이렇게 상반된 방향을 미리 강조하다 보면 하필은 긍정(肯定)되고, 뜻은 명료하여 사람들에게 중후하고 단단한 느낌을 준다.

圖72 顔眞卿《東方朔畫贊》(部分) '事世以'

「世」자의 세 개 세로획과「事」자의 한 개 세로획도 모두 확실한 느낌이 있으며, 그 근저는 견고하고 필의는 확고하다. 또 다른 예로「以」자의 한 개 단별(短撇), 즉 《永字八法》중의 '啄'의 쓰는 법은 마치 새가 먹이를 쪼는[禽之啄物] 것처럼 출봉을 신속하게 해야 한다.312) 이 기세는 어디에서 오는가? 허공에서 세를 만들고[懸空作勢], 역봉낙필(逆鋒落筆)하여 오른쪽으로 움츠렸다가 여세를 몰아 왼쪽 아래로 재빨리 행필(行筆)하여 출봉한다. 이 동작은 마치 매가 토끼를 잡는 것과 같으니, 먼저 공중에서 선회하여 세를 비축한 후 맹렬하게 곧장 스쳐 내려가면 백발백중하게 된다.「之」자의 두 번째 획이 역봉낙세(逆鋒落勢)한 후 행필이 거의 나오지 않고 끌려가는 것을 주의한 적이 있는가? 이러한 동작의 마지막은 종이를 떠난 공중에서 완성되는 것이다. 이렇게 처리하는 것은 물론 제1필과 제3필이 서로를 침범하지 않도록 피하기 위한 것이라 할 수 있지만, 이것이 주된 것은 아니다(예: 유공권(柳公權)이 쓴「之」자의 경우, 제2필과 제3필이 때

311) 「橫頓」에서의 「頓」이란 용필법 가운데 하나로 필봉(筆鋒)에 힘을 많이 가하여 굵은 점이나 획이 형성되게 하는 방법으로 둔필(鈍筆), 둔봉(鈍鋒)과 같은 용어이다.

312) 원나라 진역증(陳繹曾)은 『翰林要訣』에서 "탁(啄)은 머리를 점으로 삼고 꼬리는 삐침으로 삼아 왼쪽으로 내보내되 조금 우러러보게 하는 것이니 이는 마치 새가 부리로 물건을 쪼는 형태와 같다(啄點首撤尾左出微仰 如鳥喙之啄物)."고 하였고, 청나라 포세신(包世臣) 또한 "탁(啄)은 새가 모이를 쪼는 것처럼 날카롭고 빨라야 한다(啄如鳥之啄物 銳而且速)."고 하여 啄의 운필이 신속하게 수렴해야 한다는 점을 설파하였다.

때로 연결되어 있다). 사실 '勢'로 말하자면 이는 일종의 함축적이고 생략된 예술적 처리이다. 안진경(顏眞卿)이 『述張長史筆法十二意』에서 "점획이 가장 좋은 것은 정취는 길고 필치는 짧더라도 뜻과 기운이 남음이 있도록 해야 하고, 필획은 부족한 듯이 해야 한다(趣長筆短 常使意氣有餘 畫若不足)"는 점에 대하여 고전 시론과 결합하자면, 말은 다 하나 뜻은 무궁하니, 남은 뜻이 모두 말 속에 있지 않다[言有盡而意無窮 余意盡在不言中]는 말로 이해할 수 있다. 안진경(顏眞卿)의 이「之」자의 두 번째 획은 '趣長筆短'[313]의 모범이다. 그것은 역봉으로 힘을 얻고, 뜻은 이미 충분하며, 신기가 완전하여 굳건하기에, 온전한 형태를 드러낼 필요가 없고, 대신 신룡(神龍)의 머리는 보이지만 꼬리는 볼 수 없는 방법을 채택하여, 부족(不足)한 필획과 여유 있는(有餘) 필세를 모두 감상자에게 음미, 보충하도록 하고, 예술의 재창조를 하도록 남겨둔 것이다. 이것도「逆」의 교묘한 활용이다.「之」의 마지막 날획(捺劃)은 필력이 매우 좋고 형상이 건실하다. 솥을 맬듯한 필력도 역봉의 낙필과 충분한 축세(蓄勢)에서 비롯된다.【圖73】

圖73 柳公權 《神策軍碑》 '之'　　　　圖73 顏眞卿《東方朔畫贊》 '之'

역봉취세(逆鋒取勢)는, 필력으로 말하자면, 힘의 잉태요, 힘의 창조이다. 그것은 행필의 '萬毫齊力'[314]으로 히여금 점획의 힘을 느끼게 히는 것이니 이것은 일종의

313) 唐, 顏眞卿, 『述張長史筆法十二意』에 또한 이르기를, "던다는 것은 남음이 있음을 이르는데, 그대는 이를 아는가?"라고 물었다. 대답하기를, "일찍이 선생님께 배운바, 정취는 길고 필치는 짧더라도 긴 것은 뜻과 기운이 남음이 있도록 해야 하고, 필획은 부족한 듯이 해야 한다고 하셨는데, 이를 말하는 것이 아닙니까?"라고 답하자, "그렇다."라고 했다(又曰 損謂有餘 子知之乎 曰嘗蒙所授 豈不謂趣長筆短 長使意氣有餘 若不足之謂乎 曰然)."
314) 王僧虔은 『筆意贊』에서 "섬현에서 생산되는 등지와 하북성 역수에서 만든 먹을 가지고, 마음은 원만하게 하고, 필관은 바르게 하며, 먹의 농도는 짙고 먹빛은 진하게 하여야 모든 붓털에 힘을 가지런하게 할 수 있다(剡紙易墨 心圓管直 漿深色濃 萬毫齊力)."고 하였다.

'肌膚之麗'이다. 다시 형태상으로 볼 때, 필봉이 중봉(中鋒)의 운행 속에서 단일한 방향의 행진을 하지 않고 상하좌우 사면의 세가 모두 갖추어져 점획을 여는 필의가 풍부하고, 형상이 풍만하며, 변화가 풍부하고, 다양한 것 역시 하나의 '肌膚之麗'이다.315) 장회관(張懷瓘)은 『論用筆十法』에서 "봉우리의 기복과 기필의 축삽(蹙颯)이 마치 봉우리의 형상과 같다(峰巒起伏謂起筆蹙颯 如峰巒之狀)."고 말했다. 기필이 봉우리와 같다면, 기복이 판에 박히지 않고, 후중하고 견실하면서도 가늘지 않으니 형과 질이 모두 갖추어진 것이다. 안진경(顔眞卿)이 쓴 《東方朔畫贊》의 「世」자 세 개 세로획의 시작은 각각 세 개 봉우리의 형태를 가지고 있다. 확실히 「世」자의 한 획 한 획은 기지(起止)의 흔적이나 '縱' 혹은 '橫'이 모두 서로 다른 의취를 드러내고 있다. 안진경(顔眞卿)의 예술적 아름다움에 대한 일반적인 요구는 종횡으로 상이 있다[縱橫有象]는 것이며, 이는 머리를 숨기고 꼬리를 보호하는[藏頭護尾] 것으로 구성된 다양한 아름다움의 형태와 불가분의 관계인 것이다.

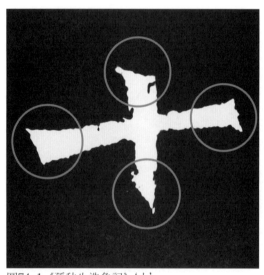

圖74-1 《孫秋生造象記》 '十'

같은 '逆鋒'을 사용한 점획 출입의 흔적이라도 「方」 또는 「圓」의 서로 다른 형상을 나타내기도 한다. 예를 들어 같은 위비(魏碑)라도, 역(逆)을 사용하는 과정에서 다르게 처리한 《孫秋生造象記》 316) 【圖74-1】는 규각(圭角)이 뚜렷하여 준리(駿利)한 아름다움을 나타내며, 방정한 형상 속에 예의(隸意)를 담고 있기에, 각 획의 피부의 아름다움[肌膚之麗]은 골기(骨氣)를 중요하게 여

315) 서예술의 추구와 작품에 대한 평가는 보편적 공인 기준을 따르고 필획의 근골(筋骨)과 육혈(肉血)의 여부를 중시하여 정적 화면에서 필봉의 동선과 궤적을 파악한다. 골력(骨力)과 근력(筋力)은 어디서 나오는가? 주로 중앙의 운필(中鋒)에서 나온다. 이른바 중봉은 붓이 먹물을 받아 종이에 옮겨지는 순간 필봉의 끝을 선두로 하여 획의 중심선을 따라 획의 골격이 형성되고, 먹물은 붓의 양쪽을 따라 고르게 퍼져 근육과 살을 형성하는데, 이는 붓, 먹, 화선지의 상호작용이 만드는 서예술의 독특한 특징이다. 포세신(包世臣)은 『書論』에서 '中實'을 강조하였는데 이는 이른바 '錐劃砂', '屋漏痕' 등이 모두 중봉 운필의 가장 이상적인 묘사라는 점을 말한 것이다.

316) 《孫秋生造像記》: 북위 선무제(宣武帝: 元恪) 경명(景明) 3년(502) 5월 27일에 완성하였다. 해서, 육조비각에는 서가의 서명이 많지 않지만, 이는 소현경(蕭顯慶)의 글씨라고 서명하였다. 다만 서가의 사정은 분명하지 않으니, 지위가 낮은 장인이나 경서수(經書手)일 것이다. 이 비의 서풍은 풍격이 예리하고 강직하며[犀利剛勁] 넓고 소박하여[寬博朴厚] 《始平公造像》보다 필법이 다변하며, 용문비각(龍門碑刻) 서예술의 대표적 작품 중 하나이다. 현재 낙양(洛陽) 용문석굴(龍門石窟) 고양동(古陽洞)에 소장되어 있다.

기는 심미적 특징을 드러내고, 《鄭文公碑》 317) 【圖75】는 모서리가 전혀 없이 혼융(渾融)한 아름다움을 나타내며, 둥근 형상 속에 전운(篆韻)이 스며들어 있기에, 획이 지닌 외피의 아름다움[肌膚之麗]은 기운이 윤택한[氣潤] 심미적 특징을 나타낸다. 이로 미루어 보건대 그만큼 낙필(落筆)의 방식과 예술적 풍격미(風格美) 역시 서로 연결되어 있음을 알 수 있다.

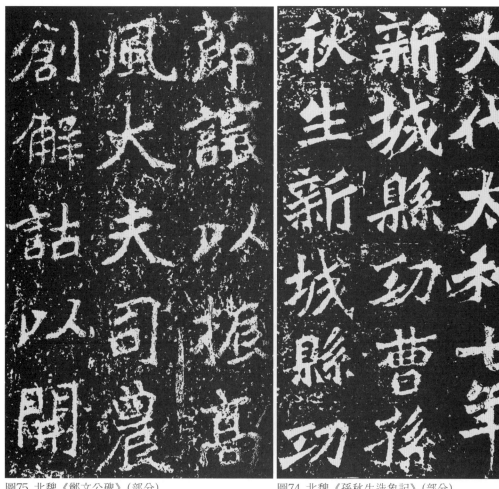

圖75 北魏《鄭文公碑》(部分)　　　　圖74 北魏《孫秋生造象記》(部分)

'藏頭護尾' 및 이와는 다른 용필의 처리는 점획의 역감(力感), 형상(形象), 내지는 풍격(風格)과 관련이 있다. 그러나 여기서 장봉(藏鋒)의 역할을 말하는 것은 노봉(露鋒)을 폄하하려는 것이 아니다. 유명한 서가의 글씨에서 이 둘은 우열을 가릴 수 없고, 종종 서로 상득익창(相得益暢) 318)한다. 이른바 장봉은 안으로 기운

317) 《鄭文公碑》혹은《鄭羲碑》라고도 하며, 상하 두 개의 비로 나뉘어 있기에《鄭羲上下碑》라고도 한다. 상비(上碑)는《魏故中書令秘書監鄭文公之碑》, 하비(下碑)는 《魏故中書令秘書監使持督兗州諸軍事安東將軍兗州刺史南陽文公鄭君之碑》로 북위 서예가 정도소(鄭道昭)가 영평 4년(511)에 새긴 마애각석(磨崖刻石)이다. 두 비문 모두 정도소(鄭道昭)의 아버지인 정희(鄭羲)의 생애를 기술한 것으로 서법이 유려하고, 결체가 넓으며, 기세가 웅혼하다.
318) 한(漢) 사마천(司馬遷)의 『史記·伯夷列傳』에서 나온 말이다. 상호보완성이 우수하다[相得益彰

을 머금고, 노봉은 밖으로 정신을 비춘다[藏鋒以內含氣味 露鋒以外耀精神]고 하는데, 둘 다 아름답기는 하지만, 「力感」, 「形象」, 「風格」이 서로 다른 아름다움이다. 예를 들어 왕희지(王羲之)의 《蘭亭序》는 기본적으로 장봉을 사용하므로 우아함이 깃들어 있고 여유로운 함영(涵泳)으로 예술적 효과가 뛰어나다. 반면, 노봉의 예술적 효과를 갖춘 《張玄墓志》 319) 【圖76】는 측세(側勢)를 취하면서 노봉낙필하여 영활(靈豁)하고 수려(秀麗)한 풍격을 갖춘 음유미(陰柔美)를 나타내기도 한다. 또 구양순(歐陽詢)이 쓴 《九成宮醴泉銘》의 일부 글씨【圖77】는 수필(收筆) 간에 노봉을 사용하여 출봉(出鋒)이 무소의 뿔처럼 단단하여 날카롭고[犀利], 필치(筆致)는 영명하고 예리하니[英銳] 무기고에 놓인 창검의 기운이 삼엄하듯 이른바 "창은 날카로워 두렵고, 물상은 생동하여 기발한(戈戟銛銳可畏 物象生

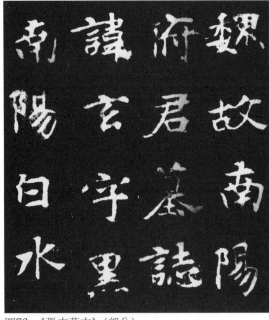 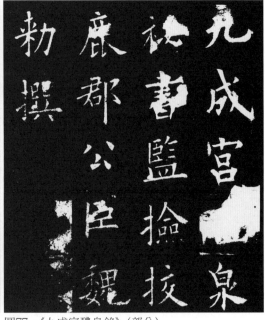

圖76 《張玄墓志》(部分)　　　　　　　　圖77 《九成宮醴泉銘》(部分)

動可奇)."320) 양강(陽剛)의 미를 드러낸다. 노봉(露鋒)의 아름다움 역시 백 가지

(彰: 明顯)]는 것은 서로 잘 협력하고 모든 당사자의 장점이 더 잘 드러날 수 있다는 것을 의미한다.

319) 장현묘지(張玄墓志): 장현(張玄)의 자는 흑녀(黑女)로 청나라 때 희제(熙帝)의 휘(諱)이며, 일반적으로 《張黑女墓志》라고 부른다. 북위(北魏) 보태(普泰) 원년(531) 10월 각(刻)이다. 청대 포세신(包世臣)의 발문에 "이 첩의 준리함은 《雋修羅》와 같고, 원절(圓折)은 《朱君山》과 같으며, 소랑(疏朗)함은 《張猛龍》과 같고, 정밀(靜密)함은 《敬顯雋》과 같다(此帖駿利如雋修羅 圓折如朱君山 疏朗如張猛龍 靜密如敬顯雋)."고 하였다. 하소기(何紹基)는 발문에서 "전을 변화하여 해로 분입하니 무종불묘(無種不妙), 무묘부진(無妙不臻)하며 그 주원정고(遒原精古) 함은 《黑女》와 견줄만한 것이 없다(化篆分入楷 逐爾无种不妙 无妙不臻 然遒原精古 未有比肩黑女者)."고 하였다. 이 묘지명은 웅장하고 가볍고 우아하며 함축함을 모아 일체로 삼았고 예술적 수준이 높아 거의 필적할 만한 것이 드물어 북위 묘지 최고의 성취를 대표할만 하다.

320) 張懷瓘, 『書斷』, "戈戟銛銳可畏 物象生動可奇"; 심윤묵(沈尹默)의 『書法縱論』을 빌어 말하자면 글자의 점획이나 획의 선질 등은 조세, 농담 강약 등의 서로 다른 변증적 요소들이 하나의 붓 안에서 나와 다양하고 일관된 조화를 나타낼 수 있어야 하며 다양한 먹색과 함께 형상을 완

자태가 횡생(橫生)하지만, 가령 서자에게 장봉역세(藏鋒逆勢)의 기본기가 없다면 노봉의 순세(順勢)만으로는 역감(力感)이 결핍하고 서예미의 매력이 떨어지게 될 것이다.

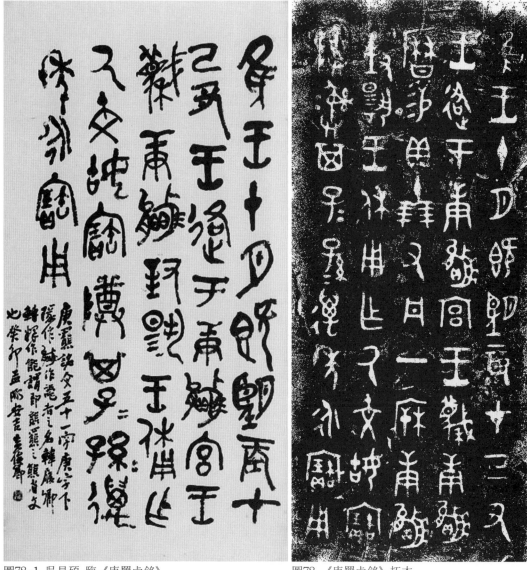

圖78-1 吳昌碩 臨《庚羆卣銘》　　　　圖78 《庚羆卣銘》拓本

　서예사에서 어떤 서가들은 '逆鋒落筆'에 특히 관심이 많아, 그들은 이러한 용필의 작용을 과장적으로 강조하기도 한다. 예를 들어 오창석(吳昌碩)[91]이 임서한 전서《庚羆卣銘》【圖78】[321]이나, 하소기(何紹基)가 임서한 예서《張遷碑》【圖7

성할 수 있어야 한다. 운필(運筆)할 때에는 집사전용(執使轉用)을 활용하여 그 안에 미묘하고 끊임없는 변화가 있어야만 원만하고 윤택한 형상을 드러낼 수 있다. 장회관(張懷瓘)의 말처럼 "창은 날카로워 두려워야 하고, 물상은 활기차서 기발해야 한다(戈戟銛銳可畏 物象生動可奇)."는 것이다.

321) 釋文: "「惟王十月旣望　辰在己丑　王格于庚羆宮　王蔑庚羆歷　賜貝十朋　又丹一柝　庚羆對揚王休　用作厥文姑宝尊　其子子孫孫　万年永宝用」　光緒戊戌中秋后一日　雨窗病臂臨　庚羆卣銘　昌碩吳俊卿" 光緒 戊戌年(1898) 8월 16일 비 내리는 창가에서 병든 팔로《庚羆卣銘》을 임서한다. 창석

9] 322) 등은 점획의 첫머리에 역세를 강조하여 작품의 풍격을 구성하는 중요한 요소 중 하나로 삼았다. 유공권(柳公權)의 해서【圖80】는 이 점에서 특히 두드러

圖79 何紹基《臨張遷碑》　　　　　圖80 柳公權《神策軍碑》

지고 유명하다. 《神策軍碑》의 「朱」 자와 같이 제1 별획은 좌하방으로 삐치거나 우상방으로 단순히 '用逆'하는 것이 아니라, 획의 밖에서 세를 취하여 우상방으로 '逆鋒落筆'한 후 다시 우측을 향해 '折鋒頓筆'하여 좌하방을 향해 '轉筆'로 힘차게 삐쳐내었다. 그는 새가 물상을 쪼는[禽之啄物] 모습에서 '氣勢'와 '筆力'을 얻은 것이다. 주성련(周星蓮)[92]은 『臨池管見』323)에서 "움츠리는 것은 펼침의 '勢'요, 울창한 것은 창성함의 '機'이다(縮者伸之勢 郁者暢之機)."라고 하였다. 이 철학성 짙

　　(昌碩) 오준경(吳俊卿)

322) 하소기(何紹基)는 만년에 소동파(蘇東坡)의 여러 상황에 대처하는[八面受敵] 독서방법을 이용하여 임서(臨書)에 몰두하였다. 그가 임한 《張遷碑》 등의 한비(漢碑)는 수년간의 서사 공력과 서사 경험을 결집한 것으로 마종곽(馬宗霍, 1897~1976)이 『書林藻鑒』에서 "비석의 글씨를 임서할 때마다 어느 정도 통하여 정신(精神) 혹은 운치(韻致), 정도(程度), 기세(氣勢), 행기(行氣), 결구(結構)나 포치(布置) 등에 취할 바가 있으면 임서하는데, 정신을 어느 한 끝에 집중시킨다(每一臨碑 多至若干通 或取其神 或取其韻 或取其度 或取用勢 或取行氣 或取其結構布局 當其有所取 則臨寫之 精神專注于某一端)."고 말한 것처럼 하소기는 비(碑)의 정신성을 잃지 않으면서도 스스로의 면목을 드러냈으며 농묵의 풍성하고 부드러운 선과 순박하고 고풍스러운 분위기를 가지고 있다.

323) 『臨池管見』은 청대 주성련(周星蓮)이 행서와 해서의 법칙을 논하여 편찬한 것으로, 모두 31 조로 이루어져 있다. 느낌에 따라 기록하였고, 문항도 일정하지 않다. 모두 자신의 생각을 직접 말하고, 선인들의 말을 따르지 않은 것은 독특한 탁견으로 충분히 참작할 수 있다. 첫머리에 청 동치(同治) 7년(1868)의 자서(自序)가 있고, 말미에는 아우 달권(達權)의 발문이 있다. 사후, 동치 12년(1873)에 간행되었다.

은 말은 '反者道之動'의 구체화이며, 붓의「勢」와「力」을 사용한 심오한 미학에 대한 개괄이다. 《神策軍碑》중의「朱」자의 별획은 낙필의 굽히고 움츠림을 강조함[屈縮强調]과 크게 돌려 세를 비축함[盤郁積勢]이 없었다면 그렇게 시원시원할 수 없었을 것이고, 사람에게 무난한 힘을 줄 수 없었을 것이다. 굽힐 줄 알아야 뻗칠 수 있다[能屈才能伸]는 것이 삶의 철학이자 서법 용필의 미학이다.324)「朱」자 중앙의 힘센 세로 하나에도 이같은 특징이 있다. 차이점은 전자는 머리가 다각형의 모습이고, 후자는 머리가 사각형의 모습이라는 점이다.「孝」자 상반부 획(劃) 간의 예술적 대비도 매우 특징적이다. 첫 번째 가로는 굵고 짧으며 역세가 두드러져 더욱 굵고 힘찬 느낌을 주고, 두 번째 가로는 가늘고 길며 역세가 두드러지지 않아 위 가로와 비교해 보면 더욱 호리호리하고 청량한 느낌을 준다. 반면 굵고 짧은 세로 역시 역세를 강조하여 근방의 역세가 두드러지지 않는 장횡(長橫)과 장별(長撇)과도 강한 대조를 이룬다. 이런 종횡으로 교차하는 대비 예술은 유공권(柳公權) 서풍의 큰 특색을 형성했다. 또「宅」자와 같이「宀」위의 한 점은 역세가 분명하며, 세로획 가로 아래의 낙필은 과장적으로 처리하여 형상이 기발하다.「之」자의 매 획의 시작은 역세가 특히 강하고 필력이 특히 풍부하다. 날획(捺劃)은 더욱 이채롭고, 역봉으로 세를 취하여 가로획 세로 아래 네모난 머리를 이루는데, 안진경(顔眞卿) 서의「之」자 날획의 둥근 머리와는 사뭇 다르다. 유공권(柳公權) 글씨의 이 날획은 전절이 분명하고, 교대가 뚜렷하며, 붓의 통과하는 힘이 강하고, 정신이 완전하고, 법도가 매우 뛰어나다. 그것이 개

圖81 《神策軍碑》(部分) 좌로부터 '朱', '孝', '宅'

324)「能屈才能伸」이란 구부릴 수 있어야 펼 수도 있다는 의미이다. 또 사람이 다양한 상황에 적응하고 실의에 빠졌을 때 인내하며 뜻을 이룰 때 포부를 펼칠 수 있다는 것을 말한다. 이 말은 『易·繫辭下』에서 유래한 말이다. "자벌레가 자신의 몸을 최대한 구부리는 것은, 앞으로 뻗어나가기 위함이고 용과 뱀이 겨울잠을 자는 것은, 자신의 명을 보전하기 위함이다(尺蠖之屈 以求信也 龍蛇之蟄 以存身也)." 결국 굽힌다는 것은 펼치기 위한 수단인 것이다.

단두준(開端斗峻)[325]의 역세, 분명한 필의(筆意)와 관련이 있음은 두말할 나위 없다.【圖81】 안진경(顔眞卿)과 유공권(柳公權)의 예술적 특색과 비교해 보면 붓을 내리는 「逆」의 방식이 다르면 붓의 힘도 제각각이라는 것을 잘 알 수 있다. 유희재(劉熙載)는 『藝槪·書槪』에서 "글자에 과감한 힘이 있는 것을 '骨'이라 하고, 참아 내는 힘이 있는 것을 '筋'이라 한다(字有果敢之力 骨也 有含忍之力 筋也)."고 했다. 유공권(柳公權) 글씨의 역봉낙필은 쇠못을 자르는[斬釘截鐵] 듯한 과감한 힘을 충분히 발휘하고 있지 않은가? 안진경(顔眞卿) 글씨의 역봉낙필로 사람들은 또한 그 큰 기운 속에 내포된[大氣包擧] 인내의 힘을 발견할 수 있다. 유명한 「柳骨」과 「顔筋」의 아름다움은 바로 이렇게 시작되어 형성되었다.

미불(米芾)이 일찍이 자부(自負)하여 장담(壯談)하기를 "글씨를 잘 쓰는 사람들은 다만 일필(一筆)에 있다고 하나, 나 홀로 사면에 있다(善書者只有一筆 我獨有四面)."[326]고 하였다. 이밖에 『海岳名言』에도 미불(米芾)의 '字有八面'이라는 설이 실려 있다.[327] 어떻게 이 '四面八方'을 이해할 수 있을까? 미불(米芾)의 인식과 실천으로부터 얘기해야 할 것이다. 강기(姜夔)는 『續書譜』에서 다음과 같이 썼다;

> "적백수(翟伯壽: 翟耆年)[93]가 미불(米黻)에게 '서예는 어떠해야 하는가?'라고 물었다. 미불(米芾)이 '드리워도 움츠리지 않음이 없고, 지나가도 거두어들이지 않음이 없는 것으로 이것은 반드시 매우 정밀하고 숙달된 후에 할 수 있다(無垂不縮 無往不收 此必至精至熟 然後能之).'고 답하였다. 옛사람들이 남긴 유묵은 일점일획이 모두 매우 뛰어난 것이 분명하니, 그 붓놀림이 정교하고 미묘하였다."[328]

미불(米黻)은 자신의 예술 실천을 결합하여 선인들의 붓놀림의 정묘한 경험을

325) 독체결구(獨體結構)를 '斗'라고 하고 좌우결구(左右結構)를 '峻'이라고 한다.
326) 『宣和書譜』, "大抵書仿義之 詩追李白 篆宗史籀 隸法師宜官 晩年出入規矩 深得意外之旨 自謂善書者祇得一筆 我獨有四面 識者然之 方芾書時 其寸紙數字人爭售之 以爲珍玩"
327) 미불(米芾)은 그의 저서 『海岳名言』에서 "글자의 8면은 오직 참모습을 가지고 있으며 대소가 각기 다르다. 지영(智永) 선사가 가진 팔면은 이미 소종법(少鐘法)이요, 정도호(丁道護), 구양순(歐陽詢), 우세남(虞世南)의 필치는 고르지만, 고법을 잃었다(字之八面 唯尚眞楷見之 大小各有分 智永有八面 已少鐘法 丁道護歐虞筆始勻 古法亡矣)."고 하였다. 여기서 미불은 글자에 '8면'이 있음을 처음으로 제안하였다. 물론 미불이 여기서 말한 '8면'이란 주로 자형의 문제를 말한 것으로 위진남북조 서예에 대한 전반적인 이해이지만, 어떤 서체도 핵심적인 의미를 벗어날 수는 없으니 그것은 바로 필법(筆法)에 관한 문제이다. 즉 미불은 서예의 필법을 매우 중시하여, "선서자는 다만 하나의 필법만을 가지고 있지만, 나만이 사면팔방(四面八方)의 법을 모두 가지고 있다(善書者只有一筆 而我獨有四面)."고 자부했던 것이다.
328) 姜夔 『續書譜』, "翟伯壽問於米老曰 書法當何如 米老曰 無垂不縮,無往不收 此必至精至熟 然後能之 古人遺墨 得其一點一畫 皆昭然絶異者 以其用筆精妙故也"

총결산한 것이다. '無垂不縮 無往不收'는 채옹(蔡邕)이 『九勢』에서 제기한 꼬리를 감추는 것[護尾]으로 오늘날 말하는 '回鋒收筆'과 같다. 그러나 미불은 일반적인 예술적 경험을 미학의 높이로 제고(提高)하여 철학적 명언으로 도야(陶冶)한 것이다. 한편 미불(米黻)은 고대의 철학적 관점으로 예술적 경험을 요약하고 서예 창작을 지도하였다. 『易經』에 일찍이 '無往不復'이라는 변증법(辨證法)에 관한 유명한 관점이 있었는데,329) 미불(米黻)은 이를 서예술에 접목하여 「無垂不縮 無往不收」라는 격언(格言)을 만들어냈던 것이다.330) 물론 그렇다고 해서 그가 굳이 '垂露'를 주창하고 '懸針'을 비하하며 '藏鋒'을 주장하고 '露鋒'을 반대한 것도 아니다. 미불(米芾)의 서예 창작 실천을 보면 역봉낙필(逆鋒落筆)과 회봉수필(回鋒收筆)을 중시하여 필세(筆勢)와 필력(筆力)에 주의를 기울였으며, 모든 획마다 무왕불복(無往不復), 무수불축(無垂不縮)으로 획의 끝에 힘을 주어 사면팔방으로

圖82 《八面出鋒 示範圖》右: 米芾 '采'

329) 『易經·泰』「卦九三爻辭」, "無平不陂 無往不復"; 모든 일에 시종 정직하지 않고 험난한 일을 당하지 않으며, 시종 전진하지 않고 반복하지 않는다는 뜻이다.
330) 「無垂不縮 無往不收」의 용필법에 관하여는 상기한 내용 외에도 역대로 많은 서론가(書論家) 들의 논의가 있었다. 명대 풍방(豊坊)은 『書訣』에서 "붓을 세움에 오므리지 않음이 없고, 나아감에 거두지 않음이 없음은 옥루흔(屋漏痕)과 같다. 이는 모서리[圭角]를 드러내지 않는다는 말이디(無垂不縮 無往不收則如屋漏痕 言不露圭角也)."라고 하였고, 명대 동기창(董其昌)은 『畵禪室隨筆』에서 "미불의 글씨는 붓을 세움에 오므리지 않음이 없었고, 나아감에 거두지 않음이 없었다. 이 여덟 글자는 깨우침을 주는 최고의 주문이다(米海岳書 無垂不縮 無往不收 此八字眞言 無等等呪也)." 하였으며, 청대 포세신(包世臣)은 『藝舟雙楫』에서 "왕헌지의 초서는 항상 하나의 필획도 둥글게 하여 마치 부젓가락으로 재에 글씨를 쓰는 것처럼 일으키고 그침이 보이지 않았다. 그러나 정성스럽게 살펴보면 둥글게 구부린 곳에는 일으키고, 엎고, 머무르고, 꺾는 모든 것을 갖추어 점획의 형세를 이루었다. 그 필력이 정미하고 익숙함으로 말미암아 붓을 세움에 오므리지 않음이 없고 나아감에 거두지 않음이 없으며, 형질을 이루고 성정을 드러내었다. 이는 이른바 필획에는 기복의 변화가 있고, 점은 비틀고 꺾음이 달라서 인도하면 샘물이 흐를 듯하고, 누르면 태산이 안정될 듯하다(大令草常一筆環轉 如火筋劃灰 不見起止 然精心探玩 其環轉處悉具起伏頓挫 皆成點畵之勢 由其筆力精熟 故無垂不縮 無往不收 形質成而性情見 所謂畵變起伏 點殊衄挫 導之泉注 頓之山安也)."고 말하였다.

뜻을 다해 내보내고 힘을 다해 이동하여[極意縱去 竭力騰挪] 다시 되돌아오는 기세(氣勢)가 있으니, 이는 힘의 표현(表現)이자 힘의 무용(舞踊)인 것이다. 그리하여 그가 쓴 점획은 형상이 풍부하고, 의태가 다양하며, 신기한 변화가 어디에나 있어 사람들에게 팔면의 자태가 드러난다[八面生姿]고 칭송받았고, 그리하여 그는 더욱 '我獨有四面'을 자랑하게 되었던 것이다.331) 【圖82】

중국 서법미학사상 채옹(蔡邕)이나 미불(米芾)처럼 기필(起筆)과 수필(收筆)의 경험을 철학의 높이에까지 언급한 적은 그리 많지 않다. '기필'과 '수필'은 종종 기술적인 문제로 제기되었다. 「逆」자는 일찍이 서가의 예술 실천 속에 존재했지만, 청대에 이르러서야 비로소 미학의 전당에 이름을 올렸다. 예를 들면;

> "순필(順筆)하려면 반드시 '逆'하고, 낙필(落筆)하려면 반드시 '起'하는……글씨도 '逆數'이다." -달중광 『서벌』-332)

> "필봉(筆鋒)이 닿지 않은 곳이 없게 하려면 반드시 '逆'의 비결을 써야 한다." -유희재 『예계·서계』-333)

> "글자에는 '解數'가 있는데, 요지는 '逆'이다. '逆'은 긴박하고, 굳세다. '縮'은 펴는 기세이고, '郁'은 창발의 기틀이다." -주성련 『임지관견』-334)

이러한 경계할만한 문구들은 비록 '用筆'의 경험을 요약한 것이지만, 그것의 미학적 의미 속에는 이미 '용필'의 범위를 크게 넘어, 미시적인 '用筆點劃'에서 중시적인 '結體安排', 거시적인 '章法布帛'에 이르기까지 모두에 상반상성(相反相成)하는 「逆數」335)가 존재하지 않는가?

(2) 「行」과 「留」

331) 「八面生姿」는 사람들의 미불(米芾) 서예에 대한 찬사이다. 미불 자신도 "선서자는 다만 일필이나, 나만이 사면을 가지고 있다(善書者只有一筆 我獨有四面)."고 말했다. 사실 사면(四面), 팔면(八面)이라는 것은 허수의 개념으로 많다는 것을 형용한 것일 뿐, 실제로는 팔면에 머무르지 않는다. 그렇다면 어떻게 팔면을 이해해야 하는가? 이에 대하여 미불은 자세히 설명하지 않았다. 가만히 생각해보면 팔면(八面)이라는 말 속에는 두 가지 측면이 내함한다. 첫째는 획을 그을 때 필봉의 출입 각도를 의미하고, 다른 하나는 획을 그을 때 필호의 다른 원추면을 이용하는 것이다. 【圖82】에 제시한 횡획의 「八面入鋒」은 여타 다른 획에서도 동일하게 적용될 수 있다.

332) 笠重光 『書筏』, "將欲順之 必故逆之 將欲落之 必故起之…書亦逆數焉"

333) 劉熙載 『藝槪·書槪』, "要筆鋒無處不到 須是用逆字訣"

334) 周星蓮 『臨池管見』, "字有解數 大旨在逆 逆則緊 逆則勁 縮者伸之勢 郁者暢之機"

335) 역수(逆數): 뒤에서 앞으로, 아래에서 위로 계산하는 것이다[謂由後向前 由下至上推算]. 주성련은 『임지관견』에서 "글자에는 '解數'가 있다" 하였는데 '解數'란 本領 또는 手段, 기능 등을 의미하므로 '본령을 거스른다'는 의미가 된다.

『莊子·天下篇』에 "날아가는 새의 그림자[景: 景은 곧 影]는 아직 움직이지 않았다(飛鳥之景 未嘗動也)."336)라는 기이한 말이 있다. 나는 새가 공중을 스쳐지나가면 속도가 매우 빠르다. 활의 명수라고 해도 반드시 그것을 명중시킬 수 있는 것은 아니며, 그에 상응하여 새의 그림자도 멈추지는 않을 것이다. 그래서 나는 새의 그림자가 움직이지 않았다[飛鳥的影子不動] 라고 말하는 것은 거의 입에서 나오는 대로 지껄인 말이고, 어리석은 이의 꿈을 말하는 것이라고 한다. 그러나 이 어처구니없는 말 속에도 눈여겨 볼만한 합리적 성분이 있다. 즉 이것의 움직임에서 그것의 움직이지 않음을 알아차리고, 시간의 과정에서 그 움직임의 단계성을 보는 것이다. 영화를 예로 들면, 스크린에 있는 사람들이 활동적으로 움직이는 것 같아도, 영화 카피(拷貝)로 보면 하나하나의 작은 조각들은 결코 움직이는 것이 아니다.【圖83】 세상은 바로 이러한 변증법이어서 움직이기도, 움직이지 않기도 한다. 정(淨)337)이라 하여 움직이지 않음도 없고, 움직임도 없는 것이다. 나는 새의 그림자는 움직이지 않았다[飛鳥之景 未嘗動也] 라는 이 명제에 대해 이리저리 생각해보면 어느 정도 일깨워 주는 바가 있음을 알 수 있다.

圖83 《Screen film》

어떤 예술도 움직임[動]에서 자유로울 수 없다. 정태예술(靜態藝術)인 회화, 조각 역시도 항상 창조의 가장 좋은 순간을 선택함으로써 '動'의 과정을 암시하려고 노력한다. 회화에서 선(線)을 구성하는 진행 과정도 또 하나의 '動'이지 않은가? 그러나 기왕에 예술의 아름다움을 표현하기 위해서는 생활 속에서 움직임과

336) '飛鳥之景 未嘗動也'는 전국시대 변자(辯者)의 명변 명제로『莊子·天下』에 열거된 '辯者 21事' 중 하나이다. 여기서 '景'은 '影'의 본자(本字)이다. 상식적으로 볼 때 나는 새의 그림자는 새를 따라 움직인다. 하지만 辯者는 나는 새가 비록 움직이지만, 그 그림자는 움직인다고 말할 수 없다고 변론한다.『墨經』역시 경(景: 影)의 불사설(不徙說)을 고칠 것을 주장하였는데, 그는 경(景)은 두 빛 사이의 한 빛으로 이 한 빛이 경(景)이라고 생각하였다.

337)「淨」의 기본 의미는 '純粹'와 '純潔'로「瀞(깨끗할 정)」을 성부(聲部)로 삼으며,「靜」의 기본 의미는 '고요하고 맑다'이다. 원문은 전체 의미상「淨」보다「靜」이 타당하지만 여기서「淨」은「靜」과 동일한 의미, 즉「動」의 상대어로 쓰였음을 알 수 있다.

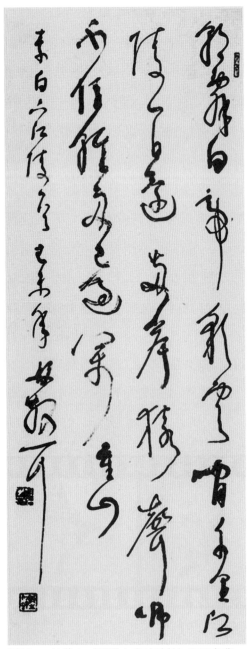

圖84　林散之《早發白帝城詩軸》1979年作,
浦口求雨山文化名人紀念館-林散之館　藏

움직이지 않는 변증법에 부합해야 하기에 중국화에서의 선의 운행은 임의적인 한 번의 움직임[徑情一往]338)에 반대하여 움직임[動] 중에도 멈춤[停]이 있고, 가는 [行] 중에도 머뭄[留]이 있다고 주장한다. 시간예술에 관해서는, 그 자체가 동태예술(動態藝術)이기 때문에, 더욱 '淨是動'을 피해야 한다. 말하자면, '徑情一往'은 동태예술의 큰 금기라고 할 수 있다. 이를 이해하는 것은 서예 창작에 있어서 도움이 된다.

여러분은 먼저 사람들에게 회자(膾炙)되어 전해지는 명편 가운데 이백(李白)94)이 쓴《早發白帝城》339)의 묘미를 체험해 보기 바란다;

朝辭白帝彩雲間
아침 백제성의 채색 구름 사이를 떠나서
千里江陵一日還
천리길 강릉340)을 하루 만에 돌아왔네.
兩岸猿聲啼不住
양 기슭 산에 잔나비 울음도 붙들지 못해
輕舟已過萬重山
가벼운 배는 벌써 만 겹 산중을 지났다네.

338) 경정(徑情)은 '任性', '任意'를 말한다. 임의적으로 진행하는 일왕(一往)을 '경정일왕'이라고 한다.
339) 이 시는 이백이 유배되어 야랑(夜郎)으로 가는 도중에 백제성(白帝城)에 이르러 사면되었다는 소식을 듣고 급히 강릉(江陵)으로 돌아가면서 지은 시이다. 백제성은 사천성 봉절현(奉節縣) 기주(夔州)의 동쪽에 있는 白帝山 위에 있는 산성이다. 한(漢) 말엽에 공손술(公孫述)이 스스로 '白帝'라 칭하여 쌓은 성인데 삼국시대에 촉(蜀)의 유비(劉備)가 오(吳)를 방비하기 위해 여기를 지켰다.
340) 강릉(江陵): 호북성(胡北省) 형주(荊州)의 강릉현(江陵縣)을 말한다. 백제성에서 강릉까지는 양자강(揚子江) 물길로 약 300km이다. 백제성 바로 밑에 있는 구당협(瞿塘峽)이나 그 아래 무산(巫山) 밑에 있는 무협(巫峽)은 강폭이 특히 좁고 양안(兩岸)은 깎아 지른 절벽으로 이루어져 있다.

이 시의 어디가 그리 좋은가? 어떤 이들은 그 움직임[動勢]을, 그 리듬의 급속함[急速]을, 그리고 가벼이 지나가는 배의 민첩함[迅捷]을 구체적이고 생생하게 묘사한 데 있다고 말한다. 그러나 사실 이러한 평가는 포괄적이지 못하며 세 번째 구가 보여주는 묘용성(妙用性)을 보지 못한 것이다. 청대 시보화(施補華)[95]는 『峴佣說詩』에서 "이러한 신속함은, 가벼운 배가 만 겹 산중을 지났다는 말을 굳이 기다릴 필요 없이 중간에 양안 원숭이 울음도 붙들지 못한다(兩岸猿聲啼不住)는 말이 이미 대신하고 있다. 이 구절이 없으면 시는 직설이 되어 재미가 없으나, 이 구절이 있음으로써 달릴 곳[走處]은 머무르게[留] 되고, 급한 곳[急處]은 느슨하게[緩] 되니, 용필의 묘미를 깨달을 수가 있다."[341]고 지적하였다. 이 분석은 포괄적이고 정교하다. 즉 용필의 묘미는 가는 데 남음이 있고, 급한 데 느슨함이 있음[走處有留 急處有緩]을 알 수 있다.

다시 음악으로 보자면 왕포(王褒)가 『洞簫賦』에서 퉁소 독주가 "머물러 나아가지 아니하고, 나아가지만 머물지 않는다(或留而不行 或行而不留)."[342]라고 쓴 것도 「行」과 「留」를 결합해서 「動」과 「不動」을 섞게 한 것이다. 혜강(稽康)[96]의 『琴賦』는 칠현금의 독주곡을 쓴 것으로 빠르지만 빠르지 않고, 머물지만 정체하지 않는[疾而不速 留而不滯] 것으로 이는 「行」과 「留」가 융화하여 일체가 된 것이다. '疾而不速'은 「行」속에 「留」가 있고, '留而不滯'는 「留」속에 「行」이 있는 것이다. 양자는 단지 「速」만 있는 것도 아니고, 단지 「滯」만 있는 것도 아니다. 이러한 것들은 악기 연주 경험에 대한 미학적 요약이라 할 수 있다. 성악 예술에 관해서도 고대 성악가들은 『顧誤錄』[343]에서 말한 것처럼 "글자가 입안에 닿아도 여전히 머물러 있어야 한다(字到口中 仍要留頓)."[344]고 인식하였는데, 이 역시 「行」속에 「留」가 있어야 한다는 뜻 아니겠는가? 이렇게 연주하고 노래해야 소리가 빨리 빠져나가지 않고 여음도 각자 끊임없이 감아 돌

341) 施補華 『峴佣說詩』, "如此迅捷 則輕舟之過萬山不待言矣 中間却用兩岸猿聲啼不住一句墊之 無此句 則直而無味 有此句 走處仍留 急處仍緩 可悟用筆之妙"

342) 王褒 『洞簫賦』, "…吹參差而入道德兮 故永御而可貴 時奏狡弄 則彷徨翱翔 或留而不行 或行而不留 悼愡瀾漫 亡耦失疇 薄索合沓 罔象相求 故知音者樂而悲之 不知音者怪而偉之"

343) 『顧誤錄』은 청나라 말엽에 왕덕휘(王德暉)와 서원(徐沅)이 지은 노래 이론과 방법을 전문적으로 강습한 논저이다. 총 40장, 4만여 자로 구성되어 있으며, 남북곡의 성강원류(聲腔源流), 사성창법(四聲唱法), 출자수운(出字收韻), 궁조음절(宮調音節) 등의 창곡 이론을 서술하고 있으며, 또한 남북희곡(南北戲曲)의 가창 박자와 가창 방법을 논술하였다. 이 책의 주요 특징은 발성(發聲), 토자(吐字), 운율(收韻) 등의 방면에서 꽤 잘 나타나 있다.

344) 말을 하고 일을 처리할 때 돌려놓을 수 있는 공간을 남기는 것을 비유한다. 《顧誤錄·爛腔》 "這一節講到 字到口中 須要留頓 落腔須要簡淨 曲之剛勁處 要有棱角 柔軟處 要能圓潤 細細体會 方成絶唱 否則棱角近乎硬 圓潤近乎綿 反受二者之病 如細曲中圓軟之處 最易成爛腔 俗称棉花腔是也 又如字前有贅 字中有信口帶腔 皆是口病 都要去淨"

며 듣기 좋을 것이니 심지어 3개월 고기에도 맛을 모른다[三月不知肉味]345)고 하였던 것이다.

춤에 관해서도 '徑情一往'할 것이 아니라, 항상 주의를 기울여야 한다. 무대 위에서 주의를 기울여야 비로소 관객은 스크린의 기억 위에 머무를 수 있다. 진대(晉代)에는 백저무(白紵舞)가 유행하였는데,346) 이는 원래 민속무용으로, 아름다운 소녀가 긴 소매의 무의(舞衣)를 입고 가벼운 스텝을 밟으며 나풀나풀 춤을 추니 몸은 마치 가벼운 풍랑이 물결치는 듯[體如輕風動流波] 하였다. 이런 춤사위는 얼마나 아름다운가! 이러한 거침없는 동작과 경쾌한 춤사위가 사람들 기억의 스크린에 깊이 새겨질 수 있는 진행상의 특징은 밀어내듯 하지만 끌어가며 머무는[如推若引行且留]347)것이다. 전국(戰國)시대 동경(銅鏡)에 여성이 춤을 추는 형상【圖85】이 있는 것도 이러한 경지를 나타내는데, 몸을 굽혔다 펴며 왔다 갔다 반복하기를 거의 한걸음에 세 번 돌아보며 행진한다. 이렇게 밀고 당기는 듯한

圖85 左: 《白紵舞》再演, 右: 《戰國舞姬圖》

345) '三月不知肉味'란 3개월 동안 고기를 먹어도 맛이 없다는 뜻이다. 한 가지 일에 전념하고, 온 정신을 집중하며, 다른 일은 마음에 두지 않는 것을 형용한다. 지금도 중국에는 '淸貧'을 형용하여 3개월 동안 고기를 먹지 않는 풍습이 남아 있다고 한다. 『論語·述而』에서 나왔다.

346) 백저무(白紵舞)는 진(晉)과 남조(南朝)의 각 세대에 걸쳐 행해진 강남의 민속무용이다. 독무(獨舞)와 군무(群舞) 두 가지가 있다. 백저무(白紵舞)는 삼국시대 오(吳)에서 처음 등장했다. 오나라는 천, 특히 강서(江西) 의황(宜黃)에서 저포(紵布)를 생산, 저마직포(紵麻織布)가 널리 유행하였다. 이 시기 백저(白紵)를 직조한 여공들은 아주 간단한 춤 동작으로 자신의 노동 성과를 찬미하여 '백저무'의 초기 형태를 만들어 한족 사람들에게 널리 알려졌다. 진나라에 이르러 백저무는 점차 봉건 귀족들의 사랑을 받았고, 남북조의 제(齊)와 양(梁) 이후 궁중 호족들의 오락 프로그램이 되었으며, 공연이 빈번하여 당대의 이백(李白), 왕건(王建), 유종원(柳宗元), 원진(元稹) 등은 '백저무'를 노래한 시를 썼다.

347) 晉 『白紵舞歌詩』, "輕驅徐起何洋洋 高舉兩手白鵠翔 宛若龍轉乍低昂 凝停善睞客儀光 如推若引留且行 隨世而變誠无方 舞以盡神安可忘 晉世方昌樂未央 質如輕云色如銀 愛之遺誰贈佳人 制以爲袍餘作巾 袍以光驅巾拂塵 麗服在御會嘉賓 醪醴盈樽美且淳 淸歌徐舞降祇神 四座歡樂胡可陳"

동작미, 그리고 남겨진 반복을 음미할 수 있음이 '徑情一往'의 표현에 비해 얼마나 많은지 모른다.

이러한 춤의 아름다운 경지를 우리는 서예 작품에서도 볼 수가 있다. 성공수(成公綏)[97]는 『隸書勢』에서 "불필(拂筆)은 가볍게, 진필(振筆)은 느슨하게 하며, 안필(按筆)은 완만하게, 도필(挑筆)은 급하게 하며, 횡경(橫硬)은 만필(挽筆)로, 수획(竪劃)은 인필(引筆)로 하며, 좌향의 행필은 끌어당기고, 우향의 행필은 에워싸듯이 한다. 날획(捺劃)의 파책은 생동적이고 필세는 縹緲하다(或輕拂徐振 緩按急挑 挽橫引縱 左牽右繞 長波鬱拂 微勢縹緲)."고 하였다.[348] 예서 작품에는 특히 이처럼 가볍거나 무겁거나 완만하거나 급하거나 당기거나 끌거나 감는 필의가 필요하다. 예를 들어 한대의 《西嶽華山廟碑》[349] 【圖86】는 그 기필(起筆), 수필(收

圖86 《西嶽華山廟碑》(部分)

348) 성공수(成公綏)는 『隸書勢』에서 "전서(篆書)는 글씨가 번잡하고, 초서(草書)는 자형을 쉽게 알 수 없다. 번잡하지도 않고, 거짓되지 않으면서 적당한 것으로 예서(隸書)와 견줄만 한 것이 없다. 예서의 조형은 규구(規矩)와 준칙(準則)이 있고, 쓰기가 간단하고 쉬우며, 실용 기능면에서 자유롭고 적합하다. 서예술상에 긴장과 이완의 변화가 풍부하다. 예서는 화려하고 기백이 웅장하며, 그 형태는 아름다운 음악처럼 억양(抑揚)의 변화가 많으며, 또한 서로 연결된 꽃처럼 간격을 두고 나열되어 있다. 그 찬란함은 맑은 하늘에 가득한 별과 같고, 그 화려함은 비단에 수놓은 문채(文彩)와 같다. 글을 쓸 때는 붓을 가볍게 흔들어야 하고(拂筆要輕), 완만하게 눌러야 하며(振筆要慢), 천천히 누르고(按筆要緩) 급하게 쳐올려야(挑筆要急) 한다. 가로획은 만필(挽筆)로, 세로획은 인필(引筆)로 처리하고, 왼쪽은 끌어당겨야 하고(要牽), 오른쪽은 감싸듯(要繞) 해야 한다. 긴 획은 무성하여 생동감 있게, 세밀한 필세는 고원(高遠)하면서 은밀해야 한다. 서예술의 기교는 전수할 수 있는 것이 아니다. 마음으로 터득하여 손으로 응할 수 있다면 반드시 가슴에 대나무를 담아 그 뜻을 알아낸 다음 섬세한 손가락을 움직여 집필하고 손목을 들어 완력을 발휘해야 한다. 글을 쓸 때, 붓은 번개처럼 빠르고, 붓은 솜털 위에 우박이 흩날리는 것처럼 떨어진다. 각종 필획은 운필상 꺾고 누르는 돈좌(頓挫)의 변화가 있고 점획에는 꽃의 영락(英落)이 어지럽게 끊임없이 이어지는 듯하다. 그 형체는 풍부하고 무성하며 광채가 선명하니 기세가 마치 운연(雲煙)처럼 자욱하고 독특하다."고 하였다.

349) 《西嶽華山廟碑》는 동한 연희(延熹) 8년(165)에 조성된 비각으로 《華山廟碑》, 《華山碑》 등으로도 부른다. 비문 말미에는 한대 당시에는 보기 드문 「郭香察書」라는 서자(書者)의 기명이 보이는데 학자들은 이를 「書丹者」 혹은 「察書者」로 보기도 하는데 아직까지 정론은 없다. 원석은 이미 파괴되었고 중각비만이 섬서성(陝西省)에 보관되어 있다. 《西嶽華山廟碑》 비액은 전서 2행 6자가 쓰여 있고, 비문은 총 22행, 행 38자이다. 그 대체적 내용은 절을 짓고 산신을 제사하는 이유와 한나라의 황제들이 계절에 따라 산천의 신을 제사하라는 의미, 화악(華嶽)의 신을 찬양하는 내용이다. 글씨는 《衡方碑》의 소박함과 《曹全碑》의 유려함, 《夏承碑》의 둥근

- 137 -

筆) 외에 가운데 행필(行筆) 부분만 보아도 「行」 속에 「留」가 있고, 「留」 속에 「行」이 있는 것을 보면 '徑情一往'으로 쓰지 않았음을 알 수 있고, 하나의 점획마다 양쪽에 약간의 물결치는 미세표묘(微勢縹緲)함이 있는데, 이는 행류(行留)의 결합에 의한 징조로 몸이 마치 가벼운 풍랑이 물결치는 듯한[體如輕風動流波] 미감을 더하는 것이다. 예서의 행필이 밀어내듯 끌어가며 머무는[如推若引行且留] 필의(筆意)는 하소기(何紹基)98)의 예서 작품에서 두드러지게 나타난다. 그가 임서한 《張遷碑》350) 【圖79】의 묵적은 각석(刻石)이 아니어서 유난히 확실하고 또렷하게 볼 수 있다. 원래 각석(刻石) 된 《張遷碑》의 행필에도 '留'의 뜻이 농후하지만, 안으로 감추어진 반면에 하소기(何紹基)의 임본(臨本)에서는 「留」의 뜻이 충분히 밖으로 강조됨으로써 외관상으로 매우 강하게 표현되었다. 묵적(墨迹)에서 우리는 그가 글씨를 쓸 때 붓에 힘을 주고, 진행은 더디게 보내고 껄끄럽게 나아감[遲送澁進]351)으로써 최후에 완성된 점획에서 역감(力感)이 넘쳐

圖87 漢 《張遷碑拓本》 '言'

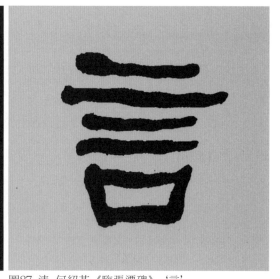

圖87 淸 何紹基 《臨張遷碑》 '言'

고졸함을 겸하고 있다.

350) 《張遷碑》의 전체 이름은 《漢故穀城長蕩陰令張君表頌》이며 줄여서 《張遷表頌》이라고도 한다. 동한 비각으로 중평(中平) 3년(186)에 무염(无鹽, 지금의 산동성 東平)에 세워졌다. 높이는 292cm, 너비는 107cm이며 비양 15행, 행 42자로 모두 567자이다. 《張遷碑》비문은 방필(方筆)을 위주로 하여 서풍이 단정하면서도 소박하고 웅혼하다. 운필은 치졸해 보이는 한편으로 침착하고 힘찬 묘미를 갖추고 있어서 한나라 말기 비석의 전형을 보여준다. 명나라 왕세정(王世貞)은 《弇州山人題跋》에서 "그 글씨는 공교하지 않으면서 전아한 고의가 풍부하니 영가(永嘉, 307~312) 이후로는 미칠 바가 없다(其書不能工 而典雅饒古意 終非永嘉以后所可及也)."고 하였다. 《臨張遷碑》는 청대의 하소기(何紹基)가 자신만의 방식으로 의임(意臨)한 《張遷碑》이다. 그는 전통의 계승 위에 혁신을 더하여 자신만의 서풍을 형성할 수 있었다. 이는 그가 고정적이고 고루한 모방 방식에 반대하여 달성한 성과라고 할 것이다.

351) 「遲」는 더딘 것이고, 「澁」은 매끄럽지 않고 저지하는 힘이 있음을 말한다. 특히 전서(篆書)나 예서(隸書), 해서(楷書)와 같이 정적인 형태의 필획을 서사할 때에 행필은 더디면서도 힘이 있도록 한다. 「澁」은 붓과 종이의 마찰 사이에 생기는 마찰의 저항력으로 이를 극복하는 과정에서 자연스럽게 무미하고 매끄러운 활획(滑劃)을 피하게 된다.

흐르는 것을 체험할 수가 있다. 그의 행필(行筆)의 특색은 가로획, 예를 들어 「言」자의 몇 개 가로획에서도 뚜렷하게 나타난다. 【圖87】 이는 일종의 자연 기복(起伏)의 파상으로, 가식적인 파상이 아닌 힘에 의한 파상(波狀)을 나타내고 있다. 예서의 행필은 특히 「行」 속에 「留」가 있는데, 물론 그 표현은 내장되어 뚜렷하게 드러나지 않거나, 동시에 뚜렷하게 드러나는 하소기(何紹基)의 행필과 같은 것이다. 전서에서도 행필은 항상 유돈(留頓)해야 하며, 사동(使動) 중에도 부동(不動)의 요소를 띠게 된다. 심윤묵(沈尹黙)은 전서의 전필(轉筆)에 대해 이렇게 말했다;

 "무릇 전서를 쓸 때에는 필호(筆毫)를 원전(圓轉)으로 운행하여야 완곡하고 융통성 있는 형세를 이룰 수 있다. 그것이 점획에서 움직일 때, 일직선으로 연속되어 있고, 때때로 약간의 멈추는 경향을 가지고 있어서, 은밀하게 어떤 단계에서 찾을 수 있을 듯하다…."352)

이것은 전서(篆書) 행필에 대한 미시적인 분석인데, 서예 점획에서 이른바 '屋漏痕'353)의 예술적 효과는 바로 이러한 행필에 의한 것이다. 미적 감상의 관점에서 볼 때, 이러한 '行中有留', '屋漏痕'과 같은 획은 깊고 묵직하며 입체감이 있고, 내구성이 뛰어나 사람들이 감상함에 그 미감을 찾을 수 있는 것들이다.

예서(隸書)나 전서(篆書)와 같은 서체가 지닌 행필의 특징을 한 글자로 요약하면, 바로 「澀」이다.

圖88 清 鄧石如《千字文》 '千'

352) "凡寫篆書必當使筆毫圓轉運行 才能形成婉而通的形勢 它在點畫中行動時 是一線連續著而又時時帶有一些停頓傾向 隱隱若有階段可尋……"『歷代名家學書經驗談輯要釋義』, 「現代書法論文選」, p.135.

353) 옥루흔(屋漏痕): 허물어진 집 벽에 빗물이 흐른 자국을 용필에 비유한 것으로 그 모양이 무겁고 자연스럽다고 하여 붙여진 이름이다. 당나라 육우(陸羽)의《釋懷素与顏眞卿論草書》에 실려 있다. 안진경(顏眞卿)과 회소(懷素)가 서법을 논할 즈음에, 회소가 "나는 하운다기봉(夏雲多奇峰)의 모습을 보고 항상 이를 본받으니, 그 통쾌함은 날아다니는 새처럼 숲을 벗어나고 놀란 뱀이 풀숲으로 들어가는 것과 같으며, 또 갈라진 벽으로 난 길과 같아서, 하나하나가 자연스럽다(吾觀夏云多奇峰 輒常效之 其痛快處 如飛鳥出林 驚蛇入草 又如壁坼之路 一一自然)."고 기록되어 있다. 안진경은 "어찌 옥루흔 같겠습니까?(何如屋漏痕)"라고 말하니 회소가 일어나 공의 손을 잡고 이르기를 "얻었습니다!(得之矣)"라고 하였다. 또 남송 강기(姜夔)의《續書譜》에 "옥루흔(屋漏痕)이란 기필과 수필의 흔적을 없게 하려고 하는 것(屋漏痕者 欲其無起止之迹)."이라고 했다. 옥루흔을 전서의 필법에 대응한 것은 전세(篆勢)가 횡(橫)보다 종(縱)으로 흐르는 종적세(縱的勢)에 있기 때문이다.

껄끄러움[澁]에 대한 심미적 의취에 대하여 채옹(蔡邕)은 일찍이『九勢』에서 '疾勢'에 대해 이야기한 후, 또 '澁勢'는 긴박하게 다투는 방법[緊駃戰行之法]에 있다고 지적하였다. 이에 대해 심윤묵(沈尹默)[99]은 이렇게 설명한다;

圖89 北宋 米芾 '戰'字

"빠르기[疾]만 하거나 껄끄럽기[澁]만 한 것은 부적절하며 반드시 빠르고 느리며 껄끄럽고 매끄러움[疾緩澁滑]이 함께 사용되어야 한다. 「澁」의 동작은 정체된 것이 아니라 붓의 행묵(行墨)으로 하여금 머물러 있게 하게 하는 것이다. 머물러 있다고 해서 앞으로 밀고 나가지 않는 것은 아니며, 긴박하고 빠르게('駃'은 '快'의 뜻이다.) 다투어 나아가는 것이다. 「戰」자는 여전히 전투(戰鬥)로 해석된다. 전투의 행동은 신중하게 힘껏 밀어붙이는 것이지, 막힘이 없는 것은 아니다."[354]

유희재(劉熙載)는『藝槪·書槪』에서 '澁筆'에 대해서도 구체적이고 세밀하게 분석했다. 그는 다음과 같이 지적했다;

"용필(用筆)이란 모두「澁筆」을 설명하는 말이라 익히 들어 알고 있지만, 매번 어떻게 해야「澁」을 얻을 수 있는지 모른다. 붓은 가려고 하는데「物」이 이를 거부하니 전력을 다하여 서로 다투고, 원만하기를 바라지 않으면서 '自澁'하는 것이다. 삽법(澁法)과 전체(戰掣)[355]는 같은 기교로, 전체에는 형태가 존재하고, 억지스러운 효과는 도리어 병을 얻는 것이어서 '澁'만 같지 않으니 '神'으로 운필할 뿐이다."[356]

이 두 단락의 해석은 모두 매우 구체적이다. 전자는「留」의 뜻을 강조하고 후

354) 沈尹默『歷代名家學書經驗談輯要釋義』,「現代書法論文選」, p.137. "一味疾 一味澁 是不適當的 必須疾緩澁滑配合著使用才行 澁的動作 並非停滯不前 而是使毫行墨要留得住 留得住不等於不向前推進 不過要緊而快(文中「駃」字即快的意思)地戰行 戰字仍當作戰鬥解釋 戰鬥的行動是審愼地用力推進 而不是無阻碍的"

355) 「戰掣」란 떨며 끌고 잡아당기는 중국화의 용필법 가운데 하나이다. 출전은 명대 양신(楊愼)의『畵品·花竹』에 "이욱은 금삭화(金索畵)를 좋아했는데, 당시아(唐希雅)는 이를 늘 따라 했다. 수레를 타고 말을 모는 그 싸움의 기세로 대나무 그림을 그렸다(李煜 好金索畵, 唐希雅 常效之. 乘輿縱騎, 因其戰掣之勢, 以寫竹樹)."는데서 연유한다. 서예에서 「戰掣」란 붓은 나아가려 하고 종이는 붙잡아두려 하는 힘의 과정에 전동(顫動)이 생겨 필획이 파동(波動)하는 것을 말한다. 「戰掣波動」이라고도 한다.

356) 劉熙載,『藝槪·書槪』, "用筆者皆習聞澁筆之說 然每不知如何得澁 唯筆方欲行 如有物以拒之 竭力而與之爭 斯不期澁而自澁矣 澁法與戰掣同一機竅 第戰掣有形 强效轉至成病 不若澁之以神運耳"

자는 「阻」의 뜻을 강조하였는데, 사실 하나의 뜻은 같은 사물의 두 가지 측면이다. 일반적으로 말하는 용필의 「澁味」속에는 「留」라는 뜻과 「阻」라는 뜻을 포함한다. 화가 이가염(李可染)[100]이 황빈홍(黃賓虹)[101]에게 그림을 배울 때, 붓이 종이 위에 있는데 왜 소리가 나는지 물었다. 황빈홍은 대답하기를, "행필은 경박하고 매끄러운 것을 가장 금하며, 붓의 중력이 종이의 저항력을 만나면 부스럭거리는 소리가 나는 것이 옛날부터 있었으므로, 당나라 사람들이 시에서 말하기를 '낙필은 봄 누에가 잎을 먹는 소리(筆落春蠶食葉聲).'[357]라 말한다."고 하였다.[358] 이것이 회화의 선(線)이 지닌 「阻」의 의미이다. 행필은 종이 위에 마찰로 소리를 내고 이때 필력은 매우 높은 지경에 도달한다. 서예에서의 「戰行」 역시 힘을 써서 앞으로 나아감[用力推進]으로써 보이지 않는 저항력[阻力]을 이겨내는 과정이다. 그래서 채옹(蔡邕)이나 유희재(劉熙載) 모두가 「戰行」(즉 「戰掣」를 말함)과 「澁勢」를 연계하여 같은 기교에서 나온 것이라 여긴 것이다.

그러나 전행(戰行)은 형태가 겉으로 드러나는 삽필(澁筆)로서 행필이 막힐 때 각기 다른 정도의 진동[抖擻], 전율(戰慄)의 감정을 뚜렷이 드러낸다. 일반적으로 황정견(黃庭堅)이 쓴 행서와 초서는 모두 전필(戰筆)로 쓰여져 있는데, 예를 들어 《諸上座帖》[359]【圖90】에서 「樣」자의 날획(捺劃), 「草」자의 횡획(橫劃)은 비교적 전형적으로 전체(戰掣)의 필의를 나타내며, 다른 획에 비하여 빨리는 하지

圖90 黃庭堅 《諸上座帖》(部分) 좌로부터 '是', '草', '樣'

357) 宋代 歐陽修, 《禮部貢院閱進士試》, "紫殿焚香暖吹輕 廣庭淸曉席群英 無嘩戰士銜枚勇 下筆春 蠶食葉聲 鄕里獻賢先德行 朝廷列爵待公卿 自慚衰病心神耗 賴有群公識鑒精"
358) 王琢 集錄, 『李可染畫論』, 上海人民美術出版社, 1982, p.60. "行筆最忌輕浮順划 筆重遇到紙的 阻力則沙沙作響 古已有之 所以唐人有詩云筆落春蠶食葉聲"
359) 《諸上座帖》은 북송의 서예가 황정견(黃庭堅)이 친구 이임도(李任道)를 위해 쓴 5대 금릉(金 陵, 지금의 강소성 南京) 승려 문익(文益)의 어록이다. 이 글씨는 회소(懷素)의 광초체(狂草體)를 익혀 필의가 종횡무진(縱橫無盡)하고 기세가 창혼웅위(蒼渾雄偉)하며 자법이 기이(奇異)하여 말의 고삐가 풀린 듯 구속이 없으며 특히 현완섭봉(縣腕攝鋒)의 운행으로 뛰어난 서예의 경지를 보여준다.

만 빠르지 않고 머물기는 하지만 엉기지는 않는[疾而不速 留而不滯] 힘의 정도를 쉽게 알 수 있다. 황정견(黃堅的)의 행서에는 ‘橫’, ‘捺’, ‘撇’ 등에 전체(戰掣)의 필의가 특히 뚜렷하다. 또 「是」자와 같이 전의(戰意)가 비교적 숨겨져 있지만, 획마다 저항력(阻抗力)과 싸우는 상황을 볼 수 있고, 전체 글자의 행필(行筆)은 매우 매끄러운 것 같지만, 사실 저항하는 「留」의 의도는 없다. 전체(戰掣)의 필의는 바로 황정견(黃庭堅) 서예 예술의 큰 미적 특징이다.

圖91何紹基《園林·庭戶》

왕주(王澍)102)는 『論書滕語』에서 “산곡노인(山谷老人: 黃山谷)의 글씨는 전체(戰掣)의 필획을 많이 써서 습기(習氣: 나쁜 버릇)를 가지고 있지만, 뛰어나고 현묘한 문사는 소동파(蘇東坡)에 비해 격률(格律)이 맑으므로 동파의 위에 둔다(山谷老人書 多戰掣筆 亦其有習氣 然超超元著 比于東坡 則格律淸迴矣 故當在東坡上).”고 하였다. 여기서 소동파(蘇東坡)와 황산곡(黃山谷) 중 누가 더 나은지 논하고 싶지는 않다. 왕주(王澍)는 적어도 황정견(黃庭堅)의 전체(戰掣)가 맑고 굳건한(淸勁) 힘이 있다는 것을 설명했지만, 또 서단의 경쟁적인 전체(戰掣)의 속됨을 지적하였다. 경쟁자들이 그 모양은 배우면서 정신을 포기하고, 「行」과 「留」가 결합한 용필의 공부에 노력을 기울이지 않으면서 오로지 그 파동(波動)과 전두(顫抖: 떨림) 만을 모방하여 나쁜 습관을 형성한다는 것이다. 유희재(劉熙載)의 말대로 지나친 굴림이 병들게[强效轉至成病] 하는 것이다. 사실 이런 병적인 떨림에는

「力」이나 「勢」가 전혀 없고, 사람들에게 미적 감각도 줄 수 없다. 왜냐하면, 그것은 진정한 전체(戰掣)가 아니기 때문이다. 또 하소기(何紹基)의 행서 대련(對聯)【圖91】 360)을 보면 획마다 전체(戰掣)의 의도를 가지고 있음이 어디에서도 뚜

렷하지만, 다만 필세(筆勢)가 주경(遒勁)하고 행필이 자연스러워 작위적이지 않으며, 획이 졸박(拙朴)하고 속된 기운이 없이 예서의 삽기(澁氣)와 전서의 금석기(金石氣)를 갖추고 있다. 황정견(黃庭堅)과 하소기(何紹基)의 행서 중에「澁」한 맛은 안에 담겨 있고, 밖으로 드러나는 것은 힘의 전동(戰動)이며, 힘의 흐름이자 힘의 예술이다.361)

미불(米芾)의 행초(行草)도 거친 필의로 가득하여 활발하면서도 묵직한 느낌을 준다. 그가 쓴 《鶴林甘露帖》362)【圖92】을 보면 획의 가장자리가 모두 모필(毛筆)의 연속[毛而不光]363)이어서 그 놀라운 필력을 짐작할 수 있다. 물론 그가 글을 쓸 때는 느리지 않으면서도 비교적 유창하여서 무소

圖92 米芾《鶴林甘露帖》(部分)

360) 이 작품은 唐 오교(伍喬)의 《廬山書堂送祝秀才還鄉》의 頷聯句를 쓴 것이다. "束書辭我下重巓 相送同臨楚岸邊 歸思几隨千里水 離情空寄一枝蟬 園林到日酒初熟 庭戶開時月正圓 莫使蹉跎戀疏 野 男兒酬志在當年"

361) 유희재(劉熙載)는 『書槪』에서 "용필(用筆)이 누구나 삽필(澁筆)이란 말에 익숙하지만, 어떤 것이 삽(澁)인지 알지 못한다. '붓'은 가고자 하는데 '物'은 이를 거절하니, 서로가 힘껏 다투다 보면, 뜻밖에 저절로 삽(澁)해진다. 삽법(澁法)과 전체(戰掣)는 서로 같은 뿌리를 가지고 있어서, 전체(戰掣)가 밖으로 드러나 억지로 굴리게 되면 병에 이르게 되며, 삽(澁)이 은밀하게 신운을 드러내는 것만 못하게 된다. 삽필은 행필 중에 머뭇머뭇 앞으로 나아가고 힘들게 전진하여 거대한 저항 속에서 충만하게 전진하는 역량으로 엉기거나[臃腫凝滯] 뜨는 것[單薄浮滑]을 면하여 내적인 힘과 웅장한 필력을 지닌 서예의 선을 형성하게 된다(用筆者皆習聞澁筆之說 然每不知如何得澁 唯筆方欲行 如有物以拒之 竭力而与之爭 斯不期澁而自澁矣 澁法与戰掣同 机竅 第戰掣有形 强效轉至成病 不若澁之隱以神運耳 澁筆就是在行筆中節節推進 艱難前行 以期在巨大的阻力之中充滿着鼓蕩前進的力量 以避免臃腫凝滯或單薄浮滑 而形成內勁充足 筆力雄健的書法線條)."고 하였다.

362) 미불(米芾)은 진(晉)의 서풍과 운치의 바탕 위에 당(唐)의 양응식(楊凝式), 이옹(李邕), 안진경(顔眞卿) 등의 장점을 고루 흡수하고, 다시 육조(六朝)의 서풍과 골력을 가미하여 자태가 차분하면서도 준수한 아름다움을 형성하였다. 《鶴林甘露帖》은 세로 167cm, 가로 50.5cm로 결자가 엄격하고 사전(使轉)이 자유로우며 항간에 여유가 넘친다는 평을 받기도 하지만 위작이라는 설도 존재한다.

363) 모이불광(毛而不光): 불광이모(不光而毛)라고도 한다. 필획 외곽의 형세를 일컫는 말로 이는 붓과 화선지 사이의 삽기(澁氣)로 인해 생기는 수묵의 생발(生潑) 효과이다. 불광(不光)이란 부지(不止)와 같은 말로 터력의 효과가 지속된다는 의미라고 할 수 있다.

부재(無所不在)한 거친 필의로 "천 리 강릉을 하루 만에 돌아오고 양 언덕의 원숭이 소리도 머물지 않는다(千里江陵一日還 兩岸猿聲啼不住)."고 했다. 그의 행필(行筆)은 달리는 곳에서는 머물고, 급한 곳에서는 완만하다고 할 수 있으며, 곧아서 무미건조할 수는 있지만, 한결같이 미끄러져 지나친 것은 아니라고 할 수 있다. 여러분은 미불(米芾)이 쓴 《鶴林甘露帖》이 지닌 필획 속 거친 필의를 아직

圖93 米芾《多慶樓詩帖》(部分) '洲'

이해할 수 없다고 생각할지 모르겠다. 그렇다면 그의 《多景樓詩帖》364) 【圖93】 속의 「洲」 자를 보면 갈필(渴筆)의 선으로 이루어져 있기에 거친 필의[阻意]가 매우 분명하다는 것을 알 수 있을 것이다. 두 개 세로획의 가운데 부분은 붓이 가기도 하고, 머무르기도 하며[時行時留], 행묵(行墨)은 가볍기도 하고 무겁기도 하며[時輕時重], 조의(阻意)는 크기도 하고 작기도 한[時大時小] 특색이 뚜렷하게 드러나 있다. 그것은 복잡하고 미묘한 운동 변화의 과정을 기록한 것이다.

또 여러분은 아마도 바람이 불고, 번개가 치는[風馳電疾] 듯한 광초(狂草)가 행(行) 중에 「留」할 필요가 있느냐고 묻지 않을 수 없을 것이다. 그리고 《急就章》도 급(急)하게 쓴다는 의미 아닌가?365) 이 질문에 답하기 전에 서예의 자매 예술이랄 수 있는 중국화(中國畫)에 대해 먼저 연계해 보는 것도 좋을 것이다. 이가염(李可染)은 그림을 그릴 때 행필은 침삽(沉澁: 무겁고 거침)하게 하고 점을 쌓아 선을 이룰 것[行筆沉澁 積點成線]을 강구(講究)하였다;

"선을 그리는 가장 기본적인 원칙은 '劃'은 '慢'을, '留'는 '住'를 유지할 수 있어야 한다. 매 획을 끝까지 보내고 미끄러지지 않도록 해야 한다. 이렇게 해야 선을 공

364) 《多景樓詩帖》은 북송의 서예가 미불(米芾)의 작품집이다. 세로 31.2cm, 가로 538.1cm로 상해 박물관에 소장되어 있다. 원래는 장권(長卷)인데 송(宋) 때 책으로 고쳤다. 이 책 안에는 11종의 미불 행서가 있으며 그 속에 좌사강씨(左史江氏), 회(檜), 진희지인(秦禧之印) 및 명청 제가의 소장인(所藏印)이 찍혀 있다. 시의 내용은 이러하다. "華胥兜率夢曾游 天下江山第一樓 冉冉明廷萬靈入 迢迢溟海六鰲愁 指分块圠方輿露 頂矗昭回列緯浮 衲子來時多泛鉢 漢星歸未覺經牛 雲移怒翼搏千里 氣霽剛風御九秋 康樂平生追壯觀 未知席上極滄洲"

365) 『急就章』은 본디 서명(書名)으로 서한(西漢) 원제(元帝) 때 황문령(黃門令) 사유(史遊)가 편찬한 것으로 학동(學童)들에게 글자를 가르치기 위해 사용한 학습서이다. 급취(急就)는 속성(速成)의 뜻이므로, 전(轉)하여 속성을 의미하는 말로 통용된다.

제(控制)하여 머물게 할 수 있다. 선은 조금씩 그리고 하나하나 제어해야 한다.…
중국화는 주로 선의 형상에 의존한다. 어떤 한 획이라도 표현력을 갖추고, 한 획이
라도 더 많은 것을 대표토록 하려면 반드시 주선(住線)을 잘 통제해야 한다. 나는
제백석(齊白石) 선생 댁에서 10년 동안 주로 그의 필묵을 공부하였다. 그의 획은
대사의(大寫意)이지만, 모르는 사람은 그가 붓 가는 대로 휘둘렀다고 한다. 그러나
사실 그는 행필은 매우 느리고 그림에는 종종 백석노인이 한 번 휘두르다[白石老
人一揮] 라고 제(題)한다. 나는 그의 옆에서 그가 그림을 그리고 글을 쓰는 것을
보았는데, 엄숙하고 진지하며 침착하여 한 번도 과하게 휘두른 적이 없었다."366)

서예 중의 광초(狂草)는 중국화의 대사의(大寫意)에 매우 가깝다.367) 제백석(齊
白石)의 '대사의'는「行」속에「留」도 매우 두드러진다. 시험 삼아 그가 그린
《葫蘆》【圖94】라는 작품을 보면 붓 가는 대로 휘두른「急就」인 것 같지만, 사
실 공제(控制)에 능하고, 행필은 지삽(遲澁)하며, 선조는 점을 쌓아 이루어진 것
으로 운행 중에 한 번 가서 멈추는 데에도 단계가 있다. 광초(狂草)와 사의화(寫
意畵)는 물론 차이가 있어서, 그것은「行」뿐만 아니라「飛」도 필요하기에
「行」중의「留」가 주가 되지는 않는다. 그러나 장욱의 《古詩四帖》【圖95】을

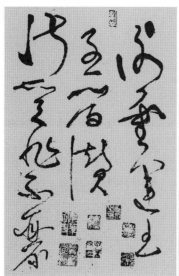

圖95 張旭《古詩四帖》(部分)　　　圖94 齊白石《葫蘆》'依舊老民'

366) 王琢楫錄,『李可染畵論』, p.59. "畵線最基本原則是畵得慢而留得住 每一筆要送到底 切忌飄滑
這樣畵線才能控制得住 線要一點一點地控制 控制到每一點…中國畵主要靠線條塑象 爲了使任何一
筆都具有表現力 力求每一筆都要代表更多的東西 就必須善於控制住線 我在齊白石老師家裏十年 主
要是學習他的筆墨功夫 他畵大寫意 不知者以他爲信筆揮洒 實則他行筆很慢在他的畵上常常題字 白
石老人一揮 我在他身邊 看他作畵寫字 嚴肅認眞 沉著緩慢 從來就沒有揮過"
367) 광초(狂草)는 가장 소쇄(瀟洒)하고 낭만적(浪漫的)이며 서정적(抒情的)이고 자유로운 초서의
대사의(大寫意: 광대한 뜻을 품은 서사)이다. 그것은 서예 분야에서도 가장 예술적이고 배우기
어려운 서체이다. 광초의 풍격은 기세가 웅장하고, 굳세고 호방하며, 변화무쌍하여 글씨 속에 자
신의 정서를 담을 수 있다.

보면 선 속에 삽기(澁氣)가 풍부하다. 만약 여러분이 그것과 제백석(齊白石)103)이 그린 붓끝의 선과 대조해본다면 아주 재미있을 것이다.

여러분은 광초(狂草)의 선조미(線條美)와 대사의(大寫意)의 '선조미'에 공통점이 많다는 것을 느꼈을 것이다. 그것들은 모두 머물고[留] 통제함[控制]에 능하며, 무겁고 껄끄러운[沉澀] 느낌을 주고 있어서 광초(狂草)도 무조건「行」하거나「飛」하지 않는다는 것을 알 수 있다. "갑자기 두서너 번 외치고, 벽 가득 종횡무진 천만 글자를 써서(忽然絶叫三五聲 滿壁縱橫千萬字)" 사람들을 놀라게 하는 질속(疾速)은 문학이 표현하는 과장된 색채를 띤 것일 뿐이며, 이 광초(狂草)가 비록 매우 빠른 것이라 하더라도 해서(楷書)의 기초가 있어야 하고「留」하는 공

圖96 張旭 《郎官石柱記》(部分)

력이 있어야 하는데, 이는 흡사 장욱(張旭)의 광초가 해서(楷書)《郎官石柱記》368)【圖96】의 공력을 바탕으로 삼은 것과 같다. '留'의 공력으로 초서를 만드는 것은 마치 준마가 언덕을 내려가는 것과 같고[駿馬下山坡], 기세를 타고 나는 것처럼 질주한다. 네 걸음은 실하고 힘차서 하루에 천 리를 달리는 신준(神駿)을 보여준다. 초서를 만드는 데 '留'의 공력이 부족하면 노마가 언덕을 내려가는 것과 같다[駑馬下山坡]. 네 발은 주(主)가 되지 못하고 미끄러운 길을 가다가 심지어 굴러 떨어져서 추태를 남김없이 드러낸다. 그래서 예소문(倪蘇門)104)은 『書法論』

368) 《郎官石柱記》는 진구언(陳九言)이 문장을 짓고, 장욱(張旭)이 글씨를 써서 당(唐) 개원(開元) 29년(741)에 세운 것으로 현재 섬서성 서안(西安)에 보관되어 있다. 《郎官石柱記》는 장욱의 가장 믿을 수 있는 진품으로 원석은 이미 오래되어 왕세정(王世貞)이 '宋拓孤本'만을 소장하고 있을 뿐이다. 글씨는 구양순, 우세남의 필법을 취하여 단정하고 근엄하며 규칙을 어기지 않고 해서의 정묘함을 보여준다. 『宣和書譜』에서는 이 비를 평하여 "그 명성은 전장(顚張)의 초서를 근본으로 삼고 있기에 소해에서 행초에 이르기까지 초서의 묘취를 덜어낼 수 없다. 그 초서의 기괴함이 백출한다 하지만 원류를 추구하고 있으니 한 점도 법도에서 벗어나지 않는다(其名本以顚草 而至于小楷行草又不減草字之妙 其草字雖然奇怪百出 而求其源流 无一点畫不該規矩者)."라고 하였다.

에서 "가볍고 무거움과 빠르고 느림의 네 가지 법 가운데 느림(徐)이 가장 중요하다. 느리다는 것(徐)은 완만함(緩)이다. 즉 머물러[留] 안주하는[住] 이 방법에 익숙하게 되면 모든 방법을 운용할 수 있다(輕重疾徐四法 唯徐爲要 徐者緩也 卽留得筆住也 此法一熟 則諸法方可運用)."고 하였다.369) 《急就章》과 같은 것에 대하여 『書法離鉤』에서는 축윤명(祝允明)105)의 말을 인용하여 "붓을 대는 것은 무거워야 하고, 또한 해서와 같아야 하며 점획은 깨끗해야 한다(下筆要重 亦如眞書 點畫明淨)."고 말했는데, 이는 장초(章草)에도 응당 「疾」 중의 「徐」가 있고 「急」 중의 「緩」이 있음을 알 수 있다. 왕희지(王羲之)는 '草書'에 대하여 완만함이 앞이요, 급함은 뒤[緩前急後]라고 생각하였다. 그는 『題衛夫人筆陣圖後』에서 "그 초서는…또 서두르지 말고 먹물이 종이에 들어가지 못하게 하라. 서두르는 것은 생각할 겨를 없이 붓이 곧장 지나치게 된다(其草書……亦不得急 令墨不得入紙 若急作 意思淺薄 而筆卽直過)." 하였는데 이 말이 맞는 말이다. 다만 「留」를 중하게 여기고,「澁」을 존중해야 필획이 침착할 수 있고, 먹물이 깊어야 종이에 들어갈 수 있으며, 필력이 비로소 둥둥 떠다니지 아니하고 종이의 후미를 꿰뚫는 것[欲透紙背]이니, 심지어 나무의 삼분을 파고든다[入木三分]느니 나무의 칠분을 파고든다[入木七分]고 과장하기도 하는 것이다.370) 미불(米芾)의 초서가 「沉着飛嘉」 하다거나 「沉著痛快」 하다고 평가받는 것도 바로 그의 질삽이 서로 어우러지고[疾澁相濟]371) 행류가 결합한[行留結合] 예술미에 대한 찬사인 것

369) 용필 절주(節奏)의 느림[徐緩]과 빠름[疾速]은 모두 절대적 기준이 없으며 상대적이다. 행필은 더디거나 빠름을 막론하고 상대성을 갖추어야 한다. 또 더딘 것으로 연미함을 취하고 빠른 것으로 굳셈을 취하며, 때로는 느린 것으로 옛것을 본받고 급한 것으로 기이함을 나타내기도 한다. 빠르게 할 수 있어 빠르게 하는 것을 입신(入神)이라 하고, 빠르게 할 수 있음에도 빠르게 하지 않는 것을 상회(賞會)라고 한다. 반면 빠르게 할 수 없는데 빠르게 하는 것을 광치(狂馳)라고 하고, 더디게 하지 않아야 할 것을 더디 하는 것을 엄체(淹滯)라고 말한다.

370) 입목삼분(入木三分): "고사에 왕희지(王羲之)가 목판에 글씨를 썼다고 전해지는데, 목공이 이를 새길 때 글씨가 목판의 삼분 깊이에 스며들어 있음을 발견하였다(相傳王羲之在木板上寫字 木工刻時 發現字迹透入木板三分深)."고 하였다. 이는 글씨의 필력이 매우 뛰어남을 형용하는 말이다. 이에 반하여 입목칠분(入木七分)은 들어본 바가 없다. 아마도 과장과 지나침, 과잉이라는 의미일 것이다. 송대 이방등(李昉等)이 편찬한 『太平廣記·王羲之』에 "진제(晉帝) 때, 북쪽 교외에서 제를 지내고 축문의 널빤지를 바꿔 깎으려 하니 필지가 나무에 3푼이나 들어가 있었다(晉帝時 祭北郊更祝板 工人削之 筆入木三分)."라는 고사가 전하고, 청대 주성련(周星蓮)의 『臨池管見』에도 "대개 장봉과 중봉의 필법은 마치 장인이 물건에 구멍을 내는 것과 같으니, 붓을 대기 시작하여 사면으로 펼쳐 움직이니 나무에 3푼이나 들어가게 되었다(蓋藏鋒中鋒之法 如匠人鑽物然 下手之始 四面展動 乃可入木三分)."는 말이 있다.

371) 「疾澁」의 「澁」에 대하여 이전 사람들은 항상 물을 거슬러 배를 젓는다[逆水撑舟]라는 말로써 「澁勢」를 비유했다. 이는 역필(逆筆) 운행의 「逆勢」를 의미한다. 질(疾)은 운필의 「疾勢」를 의미한다. 이 말 속에는 단순한 「速」만을 추구하는 것이 아니라 「速」 중의 「留」를 추구해야 한다는 의미로, 곧 빠름은 괜찮지만 바쁨이나 서두름은 안된다는 것이다. 이와 마찬가지로 껄끄러움도 너무 느림은 안된다. 지나치게 느리면 점획이 판에 박은 듯이 단조롭고 침잠(沈潛)하기 때문이다. 채옹(蔡邕)은 『九勢』에서 "글씨를 쓰는 데는 두 가지 법이 있으니 그 하나는 「疾」이고 또 하나는 「澁」이다. 「疾澁」 두 법을 터득한다면, 글씨는 그 오묘함을 다하게 될

이다. 그러므로 행초서는 부유하여 미끄럽고[飄浮流滑] 먹물이 파고들지 못하는 [墨不入紙] 병을 치료하기 위해서라도 다시 해서(楷書)를 연습해야 하고 「澁」 자에 다시 한번 공을 들여야만 한다.

다시 '澁勢'는 '楷書'에서도 표현된다. 《給事君夫人王氏墓誌》372)의 「千」과 「武」라는 글자【圖97】에서도 거친[阻] 의도를 명확하게 볼 수 있다. 「千」자 의 횡획과 「武」자의 장단횡(長短橫)은 모두 오른쪽에서 오는 듯하며, 때로는 강 하고 때로는 약한 '阻力'을 볼 수 있다. 행필은 순조롭지 않아서 창행무저(暢行無 阻: 流暢하게 實行하여 거침이 없음)하다고 말할 수 없다. 「武」자의 갈고리[戈鉤: 乀] 행필도 오른쪽 아래에서 오는 '저항'을 이겨내고 어렵게 밀어붙이는데, 일방적인 머묾[留]이나 더딤[遲]이 아니라 '留' 속에 '行'이 있고 '遲' 속에 '速'이 드러난다. 왕희지(王羲之)는 『書論』에서 "매 글자가 열 번 '遲'하면 다섯 번 '急'하고…만약 직필(直筆)로만 급히 감싼다면, 이는 잠시는 보아도 오래도록 볼 맛은 없을 것이 다(每書欲十遲五急…若直筆急牽裹 此暫視似書久味無力)."라고 지적하였다.

圖97 《給事君夫人王氏墓誌》(部分) '千', '武'

《瘞鶴銘》373)【圖98】은 바로 십지오급(十遲五急)이라는 해서의 실례로, '遲澁'

것이다(書法有二 一曰疾 二曰澁 得疾澁二法 書妙盡矣)."라고 했다.

372) 《王氏墓志》의 전칭은 《魏黃鉞大將軍太傅大司馬安定靖王第二子給事君夫人王氏之墓志》로 북 위 영호(永乎) 3년(510) 11월에 세웠다. 이 묘지의 용필과 결체는 넓고 준수하며 엄밀한 가운데 변환이 자유로운 특징을 지녔다. 조금은 납작한듯한 이러한 서체의 풍격을 당시 사람들은 추구 하였고 후대 사람들은 이를 새로운 위비체(魏碑體)로 받아들였다. 원석의 높이는 56cm, 폭 64cm이다.

373) 《瘞鶴銘》은 진강(鎭江) 초산(焦山) 서쪽 기슭의 절벽에 새긴 해서 마애석각(摩崖石刻)으로, 서사는 남조 양(梁)의 서예가 도홍경(陶弘景)으로 알려져 있다. 원석은 산사태로 인해 강에 떨 어졌고 5개의 잔석만 남아 현재 강소성 진강 초산비림(焦山碑林)에 보관되어 있다. 글자 수는 12행 23자 또는 25자이며 내용은 죽은 학을 위해 은자가 쓴 기념문이다. 서풍은 해서이지만 예

이라는 행필의 미를 중요한 특징으로 하는 긴박한 전행 방법[緊馳戰行之法]의 긍
정적 성과이며, 그 주세(走勢)의 '阻力'과 그와
다투는 '筆力'은 해서에서 보기 드문 것이다. 그
것은 웅장하면서도 수려하고, 필획 하나하나가
사람의 미감을 사로잡기에 충분하다. 황정견(黃
庭堅)은 이 마애각석(摩崖刻石)의 결구와 용필
에 대하여 매우 높은 평가를 내렸는데, 자신의
그러한 전체적(戰掣的) 필의도 주로 이때 생겨
난 것이다. 《瘞鶴銘》앞에서, 적어도 빠르게
쏟아내고[飛快直下], 급하게 나아가는[匆匆急
行]374) 작품은 더욱 따분하고 무미건조할 것이
며 사람들의 퇴고적 취향을 견디지 못하게 할
것이다. 이에 대하여 포세신(包世臣)106)은 매우
독창적인 관점을 가지고 있는데 그는 『藝舟雙
楫·歷下筆譚』375)에서 다음과 같이 지적하였다;

圖98 《瘞鶴銘》(部分) '禽浮'

"용필의 방법은 획의 양 끝에 나타나지만, 고인의 웅장하고 두터우며 방자함[雄
厚放肆]을 사람들이 결코 헤아리지 못하는 것은 획의 중절(中截)에 있다. 대개 양
끝은 출입(出入)과 조종(操縱)으로 그 자취를 찾을 수 있지만, 중절은 풍성하여 나
약하지 않고[豐而不怯], 실하여 비어 있지 않음[實而不空]으로 골력과 형세(形勢)가
통달하지 않으면 도저히 다다를 수 없는 것이다. 더욱이 양 끝의「雄厚放肆」함은
중절의 비고 나약함[空怯]에 두루 미치게 된다. 시험 삼아 옛 법첩에서 가로로 곧
은 획을 취하여 양 끝을 가리고 그 가운데를 완상해 보면 누구나 다 알 수 있을
것이다. 중실(中實)의 오묘함은 무덕(武德: 당고조의 연호 618~626) 이후이니 말하기

서와 행서의 정취가 깃들어 있으며 비석의 글씨와는 달리 글자 대소의 크기가 현격히 다르고,
결지도 착종(錯綜)하며, 장법은 변화가 풍부하여 소소담원(蕭疏淡遠)함을 형성하고 군세넌서도
화려하다. 수당 이래 해서의 전범 중 하나로 역대 서가들에 의해 큰 글자의 선구[大字之祖]로
추앙받고 있다.

374) 「直下」는 '垂直向下'의 준말로 빠르게 도달함을 이르는 말이고, 「匆匆」은 급박한 모습 또
는 급하고 바쁜 모습을 의미하는 형용사로 서두름을 이르는 말이다. 글씨는 빨리 쓰는 것보다
정성스럽게 쓰는 것이 중요하고, 급하게 서두르는 것보다 절제하여 쓰는 것이 중요하다.

375) 『藝舟雙楫』은 4권의 논문으로 이루어져 있다. 그 대부분은 고문 작법과 저자가 숭배하는 사
람들에 대한 평석(評釋)과 서문(序文), 비문(碑文) 등을 기록한 저술이다. 거기에는 서신(書信),
제사(題詞), 서발(書跋), 시서(詩書), 행장(行狀) 등이 수록되어 있다. 논서 2권은 학서 방법을 설
명하고 있는데 상권은 「述書」상·중·하 3편과 「歷下筆談」, 「國朝書品」, 「答熙載九問」, 「答三
子問」, 「自跋草書答十二問」, 「与吳熙載書」, 「記兩筆工語」, 「記兩棒師語」, 「論書絶句」 등이
수록되어 있고 하권에는 「書譜辨誤」, 「刪定書譜」, 「十七帖疏証」, 「鄧石如傳」 등이 담겨 있다.

어렵다. ……고금의 서결(書訣)은 여기에 미치지 못하기 때문이다."376)

포세신(包世臣)의 「中實」설은 확실히 서학사에서 아무도 제기한 적이 없다. 사람들은 장두호미(藏頭護尾)와 역봉낙필(逆鋒落筆), 회봉수필(回鋒收筆)에 더 주의하기 때문에 종종 필획의 중절(中截)을 소홀히 하여 양 끝은 우람해지고 가운데는 공겁(空怯)하게 되며, 더 나아가 봉요(蜂腰)와 학슬(鶴膝)의 추악함마저 초래한다.377) 포세신은 「中截」에는 풍성하고 실한 미[豊實美]가 있고, 공허하고 나약해서는 안 된다고 하였으며, 감상할 때도 양 끝을 가리고 '중절'을 바라봐야 한다[蒙其兩端而玩其中截]고 했다. 이 이론의 제시는 용필(用筆), 점획(點劃)의 미학적 요구에 대한 취약한 부분을 보완한 것이다. 즉 장두(藏頭)와 호미(護尾), 중실(中實) 세 가지를 결합해야 한 획 한 획의 용필과 점획의 요구 사항을 완전히 충족시킬 수 있다. 시험 삼아 《瘞鶴銘》의 글자나 혹은 다른 유명한 해서 작품 속에서 필획의 양쪽 끝을 가리고 「中截」을 보면 껄끄러운 맛[澁味]과 풍성하여 나약하지 않고, 실하여 비어 있지 않은[豊而不怯 實而不空] 미를 느낄 수 있다. 만약 당신이 일부 서예가의 묵적(墨跡)을 살펴볼 수 있다면, 이 「澁味」의 느낌

圖98-1 左:《爨寶子碑》'王', 右:《瘞鶴銘》'其'

376) 包世臣『藝舟雙楫·歷下筆譚』, "用筆之法 見於畫之兩端 而古人雄厚恣肆令人斷不可企及者 則在畫之中截 盖兩端出入操縱之故 倘有迹象可尋 其中截之所以豊而不怯實而不空者 非骨勢洞達 不能倖 致 更有以兩端雄肆而彌使中截空怯者 試取古帖橫直畫 蒙其兩端而玩其中截 則人共見矣 中實之妙 武德以後 逐難言之……古今書訣 俱未及此"

377) 봉요학슬(蜂腰鶴膝): 출전은 남조·종영(鍾嶸)의 『詩品』이다. "평상거입(平上去入)의 성조에서 나머지 병들은 아직 없지만, 봉요, 학슬의 두 병은 이미 사람 마음속에 있다(至于平上去入 則余病未能 蜂腰鶴膝 閭里已具)." 하였는데, 이는 시(詩)가 지닌 성률상의 팔병(八病) 중 두 가지를 의미하며, 일반적으로 성률(聲律)의 결함을 말한 것이다. 마찬가지로 서예에서의 봉요학슬(蜂腰鶴膝)은 필획의 두 가지 병폐로 가운데가 벌의 허리처럼 가늘어지거나, 학의 다리처럼 부풀어 올라 마디가 생긴 것을 말한다.

은 더욱 분명해질 것이다. 한방명(韓方明)107)은 『授筆要說』378)에서 "껄끄럽지 않으면 험경(險勁)한 모습이 생겨날 수 없는데, 큰 흐름은 뜨고 미끄러진다[浮滑]는 것이다. 부활(浮滑)하다는 것은 속(俗)되다는 것이다(不澀則險勁之狀無由生也 太流則便成浮滑 浮滑則是爲俗也)."라고 지적했다. 행필이「澀」하면「中截」이 풍성해질 뿐만 아니라 험경(險勁)한 모습을 드러낼 수 있으니 부활(浮滑)의 폐단도 없게 된다. 뜨고 미끄러짐에 익숙함[浮滑流熟]과 텅 비어 나약함[空虛怯弱]은 한 가지로 서예의 용필 점획에서 큰 금기(禁忌)이기도 하다.

우리는 다시 포세신의 '行筆'에 관한 미학적 관점으로 돌아가서, 만약 포세신(包世臣)이 『歷下筆譚』에서「中實說」을 제기했을 때, 행필의 미학적 범주인「行」과「留」의 운필에 대한 미학 범주를 제시하지 않았다고 한다면, 『藝舟雙楫·述書中』에서는「行」과「留」의 변증법을 명확히 제시하였을 뿐만 아니라 적극적이고 훌륭하게 서술하여 다음과 같이 지적하였다;

"내가 육조(六朝)의 비석과 탁본을 보니 간 곳은 모두 머물렀고, 머무른 곳은 모두갔다[行處皆留 留處皆行]. 무릇 횡직평과(橫直平過: 가로 세로로 평평한 것)한 곳은 '行處'이다. 옛사람은 반드시 걸음마다 돈좌(頓挫: 누르고 꺾는 것) 하면서 경솔하게 지나가지 않았으니 '行處'가 다 '留'이다. 전절도척(轉折挑剔: 굴리고 꺾고 쳐올리고 깎아내는 것) 하는 곳은 '留處'이다. 옛사람은 반드시 제봉암전(提鋒暗轉: 붓을 들어 가만히 굴리는 것) 하였으며 붓을 모으고 먹물이 곁으로 흘러나가지 않게 하였으니, '留處'가 다 '行'이다."379)

그는 필획의 중간 부분 '行處'를 돈좌(頓挫)해야 '留'의 의미가 풍족해지며, 전절도척(轉折挑剔)의 '留處'는 제봉암전(提鋒暗轉)해야(물론 이것이 유일한 방법은 아니다) '行'의 의미가 있게 된다고 지적하였다. 그가「行」과「留」를 결합하고자 한 것은 기본적으로 운필의 과정을 관통하고자 한 것이다. 이렇게 하면 마치 악기를 연주하듯「行處」는 빨리는 하지만 빠르지 않고[疾而不速], 머무르기는

378) 『授筆要說』은 당나라 한방명(韓方明)이 저술한 서론으로 필법의 전수(傳授) 및 집필법(執筆法) 등을 서술한 것이다. 필법의 전수에 관하여 한방명은 실용에 중점을 두고 요점을 제시하여 후대에 공인된 '오지공집(五指共執)'의 이론적 토대를 마련했고, 또 용필에 있어서도 가벼운 획은 무겁게 하고, 수월한 획은 껄끄럽게 하라[輕則須沉 便則須澀]는 등의 법칙을 제시하여 후세에 영향을 미쳤다. 송대 진사(陳思)의 『書苑菁華』와 청대 왕원기(王原祁)의 『佩文齋書畫譜』에 수록되어 있다.

379) 包世臣 『藝舟雙楫·述書中』, "余觀六朝碑拓 行處皆留 留處皆行 凡橫直平過之處 行處也 古人必逐步頓挫 不使率然徑去 是行處皆留也 轉折挑剔之處 留處也 古人必提鋒暗轉 不肯揪筆使墨旁出 是留處皆行也"

하지만 지체하지는 않으며(留而不滯)」, 움직이다가도 그렇지 않기도 하니[動而不動] 곳곳이 풍성해진다.

포세신(包世臣)의 미학적 관점의 영향으로 주화갱(朱和羹)108) 또한 「行」과 「留」의 결합을 거듭 강조할 뿐만 아니라, 더욱 발휘하여 용필의 보편적 요구로 삼았다. 그는 『臨池心解』380)에서 다음과 같이 썼다;

> "신필(信筆)381)은 서사의 병폐이다.…… 곳곳에 「留」로 필획이 머물면 비로소 밋밋하고 곧기만[率直] 한 병폐를 면하게 된다. 대체로 획의 기필처는 「逆」을 필요로 하고, 중간은 「實」해야 하며, 수필처는 돌아보아야[顧] 한다.…"382)

> "'轉折'은 가만히 지나고…또 '留處'는 '行'하고, '行處'는 '留'하여야 참된 비결을 얻을 수 있다."383)

> "무릇 한 개 점의 기필처는 '逆入'하고 중간은 '拈頓'하며 머무는 곳은 '出鋒'하고, 구부리는 곳의 행처(行處)는 '留'하고 유처(留處)는 '行'하라."384)

그는 머무름으로 붓을 잡아 두면[留得筆住], 「信筆」로 글씨를 써서 생기는 솔직(率直)한 병폐를 근절할 수 있다고 생각하여, 각 필획의 시작, 중간, 끝에 모두 필획 중절의 '留'로 붓을 머물게 할 뿐만 아니라, 기필과 수필처에도 머무는 곳은 가고, 가는 곳은 머물러야 한다[留處行 行處留]고 생각하였다. 그는 더 나아

380) 주화갱(朱和羹)의 『臨池心解』는 전통 첩학 이론의 연속이자 발상으로, 그가 밝힌 예술 관념은 당시 흥성했던 비학의 중흥보다 더한 생명력으로 진실한 서예적 상황을 굴절시키고자 한 것이었다. 만청(晚淸) 도광(道光) 무렵은 비학(碑學)의 흥성으로 첩학(帖學)이 완전히 정적으로 빠져들고 생기를 잃어버린 시기로, 이 시기 서예의 중심은 비학(碑學)이었지만, 이론 저술에 대한 습관은 여전히 이어지고 있었다. 주화갱(朱和羹)은 첩학의 전통에 40년 넘게 젖어 『臨池心解』라는 책을 저술했다. 『臨池心解』는 62 조목으로 구성되어 있는데, 그중 필법에 관한 논술은 조목별로 전문적으로 논술하거나 다른 내용에 섞여 논술하는 경우 등 모두 30여 가지 이상이다. 그중에는 전인의 뒤를 밟거나, 자신만의 독특한 이론을 밝힌 것도 있다. 동진(東晉) 이래 '二王'으로 대표되는 첩학의 아름다움은 항상 주화갱(朱和羹)이 찾고 계승하고자 하는 대상이었기에 그의 저술은 첩학 전통의 맥락을 잘 파악하여 이론이 깊고 정밀하며, 용필 방법의 형상성을 잘 설명하고 있다.

381) 「信筆」은 '아무 생각 없이 붓을 휘두르는 것'이다. 송대 소식(蘇軾)의 《答陳季常書》에 "산중에서 돌아와 등불 밑에서 재답(裁答)할 제, 붓을 믿고 글을 쓰니 어느새 종이가 다 되었다(自山中歸來 燈下裁答 信筆而書 紙盡乃已)."하였고, 청대 조익(趙翼)의 『甌北詩話』卷11《黃山谷詩》에 "동파는 물에 따라 형을 부여하고, 붓을 마음대로 휘두르며 격식에 구애받지 않았기 때문에 비록 난리가 났지만, 조심하고 억지스러움이 보이지 않았다(東坡隨物賦形 信筆揮洒 不拘一格 故雖瀾翻不窮 而不見有矜心作意之處)."는 구절이 있다. 반면 주화갱(朱和羹)이 신필(信筆)을 병으로 본 것은, 신필의 본래 의도보다 용필상의 공제(控制) 없는 곧고 솔직한(直率) 폐단을 지적한 것이다.

382) 朱和羹 『臨池心解』, "信筆是作書一病…處處留得筆住 始免率直 大凡一畫起筆要逆 中間要豐實 收處要顧…"

383) 朱和羹 『臨池心解』, "轉折暗過,………又要留處行 行處留 乃得眞訣"

384) 朱和羹 『臨池心解』, "凡一點 起處逆入 中間拈頓 住處出鋒 鉤轉處要行處留 留處行"

가 비교적 긴 필획의 가로(横), 세로(竪), 전절(轉折)에도 「留處行 行處留」해야 할 뿐만 아니라 이어진 가장 작은 점의 구전처(鉤轉處)도 「留處行 行處留」해야 한다고 믿었다. 종합하면, 이 구절의 말은 곳곳의 머뭄으로 붓을 머물게 해야 한다[處處留得筆住]는 말이다. 이렇게 하면 경솔하게 붓 가는 대로 글씨를 쓰지 않을 것이고, 이렇게 하면 글자 하나하나의 세세한 부분까지 풍성한 힘이 있어 음미할 수 있다. 그는 「行」과 「留」가 결합한 변증법(辯証法)으로 용필의 보편적인 미학 원칙을 제시한 것이다.

용필의 「筆勢」와 「筆力」의 문제를 해결하기 위해, 한나라 때 채옹(蔡邕)은 『九勢』에서 「疾勢」와 「澁勢」를 제안했고, 청나라 때 포세신(包世臣)은 『藝舟雙楫』에서, 주화갱(朱和羹)은 『臨池心解』에서 「中實」과 「處處留得筆住」를 제시하였다. 이러한 미학 원칙의 수립과 관철은 역사상 많은 서가들의 임지공부(臨池功夫)의 기반이 되었다. 그리고 서가들이 점획의 묘미를 창조한 이 기본 공력은 부서진 필관(筆管)을 짊어지고, 헤진 종이에 글을 쓰는[担破管 書破紙] 예술적 노동 외에도 객관적인 현실의 「動」과 「不動」의 삶의 변증법에서도 나온다.[385] 황정견(黃庭堅)은 산협(山峽)에서 사공이 노를 젓는 것[長年蕩槳]을 보고 필법을 터득하여 용필이 이르지 못하는 병을 바로잡았다.[386] 선우추(鮮于樞)는 일찍이 글씨

圖99 《靜動》

385) 명대 해진(解縉)은 『學書法』에서 "글씨를 배우는 방법은 입으로 전하여 마음으로 받으니 부득이정밀하지 않으면 안 된다. 옛사람의 묵적에 임(臨)하여서는 간가(間架)와 포치(布置), 부서진 필관을 메고, 헤진 종이에 글을 쓰는 노력이 있어야 공부한다고 할 수 있다(學書之法 非口傳心授 不得其精 大要臨古人墨迹 布置間架 担破管 書破紙 方有功夫)."고 하였다. 글씨를 배운다는 것은 선생이 무슨 말을 하였다 하여 실력이 향상되는 것이 아니라 직접 보고 모사하는 것이 더 중요하다는 뜻이고, 그래야 옛사람들의 간가 구조와 붓 쓰는 법을 배울 수 있고, 글씨를 쓸 수 있는 진정한 기량을 쌓을 수 있다는 의미이다.

386) 황정견(黃庭堅)은 『山谷題跋』에서 "원우(元佑)년간 나의 글씨는 필치가 둔하고 용필이 뜻한 바에 이르지 못하였는데, 뒤늦게야 산협에 들어가 사공의 노 젓는 모습을 보고 필법을 깨닫게 되었다(元佑間書 筆意痴鈍 用筆多不到 晩入峽見長年蕩槳 乃悟筆法)."고 말하였다. 여기서 '장년'은 장강 삼협 사람들이 뱃머리에서 삿대질하는 뱃사공을 부르는 호칭이다. 그러므로 「長年蕩槳」이란 뱃사공이 노를 젓는다는 뜻이며, 그가 1101년 56세의 늦은 나이에 배를 타고 삼협을 지난 적이 있기에 「晩入峽」이라 하였다. 전체적으로 황정견(黃庭堅)이 수년간 「用筆不到」와 「筆意痴鈍」으로 고민하던 중, 말년에 배를 타고 삼협을 건너다가 일정한 공간의 범위 안에서 뱃사공이 경쾌하게 앞뒤로 몸을 굽혔다 젖히면서 한 번에 한 번씩 노를 「제자리」하는 동작을

로 뜻을 이루지 못했는데, 후에 우연히 두 사람이 수레를 끌고 진흙탕 속을 힘겹게 나아가는 것[偶爾看到兩人挽車在泥淖中艱難地行進]을 보고 문득 깨달음을 얻어 용필의 법을 알게 되었다.387)【圖100】 이처럼 저항을 이겨내고 끊임없이 전진하는[戰勝阻力而不斷前進] 이런 노동도 어떤 의미에서는 일종의「戰行」 아니겠는가? 구양수(歐陽修)는 일찍이 채양(蔡襄)과 매우 의미 있는 농담을 한 적이 있는데, 그는 "급류가 하소연하듯 기력을 다 쏟으나 본디 장소를 벗어나지 않는다(如訴急流 用盡氣力 不離故處)."고 말했다. 채양(蔡襄)은 이 말에 동의하고 구양수(歐陽修)가 비유를 잘 든다고 생각했다. 하지만 폄하(貶下)하는 듯 포장된 이 비유는 한마디 말 속에 든 쌍관(雙關)으로 겉으로는 채양(蔡襄)이 공부에 힘을 써도, 진보가 빠르지 않아서 마치 물을 거슬러 배를 가게 하려는[逆水行舟] 것과 같음을 말하는 동시에 채양(蔡襄)의 사호행묵(使毫行墨: 붓으로 먹물을 흘려 보냄)의 특징인 충만한 조의(阻意)를 획마다 보내는 것은 힘없이 미끄러지듯 지나는 것이 아니라는[充滿阻意 筆筆送到 而不是無力地平溜滑過] 점을 말하고자 한 것이다. 이러한 사례들 역시 삶과 예술, 곳곳에서 모두 통한다는 것을 웅변한다.

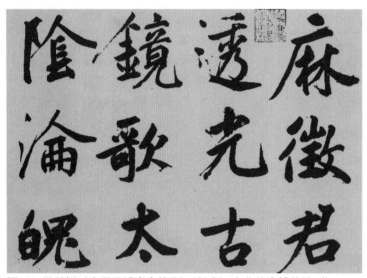

圖100 鮮于樞《麻徵君透光古鏡歌》(部分), 台北故宮博物院 藏

물론 우리는 여기에서 특히「留」,「徐」,「澀」,「阻」를 강조하였지만, 이는「行」,「速」,「疾」,「暢」을 무시하고자 한 것이 아니라,「行」 중의「留」는 특히 사람들이 소홀히 하기 쉽기 때문이다. 또한「行」 중의「留」는 반드시 모필의 연속[毛而不光]이거나, 필획이 밀고 당기며 파동하는[戰掣波動] 이러한 외관

보고서 이때부터 뱃사공처럼 유유히 붓을 놀려 치둔한 필치를 일소할 수 있었다. 후세 사람들은 황정견의 글씨를 두고 "나부끼듯 흔들리는 것은 아마도「長年蕩槳」의 도움을 받은 것 같다(飄動蕩漾 大槪是得長年蕩槳之助吧)."고 평가하였다.
387) 원대 소천작(蘇天爵)의『滋溪集』에 선우추(鮮于樞)의 「悟筆」에 대한 기록이 있다. "선우추 공이 일찍이 글씨를 배웠으나, 옛사람에 미치지 못함을 부끄럽게 여겼다. 그러다 우연히 들판에 도착하여 수레를 끌고 진창 속을 달리는 두 사람을 보고 비로소 필법을 깨달았다(鮮于樞公早歲 學書 愧未能如古人 偶适野見二人挽車行泥淖中 遂悟筆法)."

형식의 시각에 호소하기 때문에 쉽게 감지되고 미시적인 심미 분석을 용이하게 한다. 사실 필획이「中實」의 미를 구현하기 위해서는 내면의「神」,「氣」, 「勢」,「力」이 더욱 중요하며, 유희재(劉熙載)의 말처럼 "'澁'은 '神運'으로 은밀하게 한다(澁之隱以神運)."는 것이어야 하며, 만약 이러한 외관의 형식을 일방적으로 추구한다면 억지로 굴려서 병을 얻게 될[强效轉 至成病] 따름이다.

「行」과 「留」의 결합에 관하여, 전통서론 가운데 많은 격언(格言) 속에는 변증법(辯証法)적인 정신이 스며들어 있어서,388) 편파적 병폐를 예방하기에 충분하다. 이에 몇 개 문장을 인용하여 알아보는 것도 무방하리라;

"붓은 빠르지도 않고, 또 느리지도 않으며…빠를수록 편안해야 하고, 느릴수록 예리해야 한다."-서호 『논서』-389)

"빨리하지 못하면서 빠른 것을 광치(狂馳: 미쳐 날뜀)라고 하고, 더디 하지 못하면서 더딘 것을 엄체(淹滯: 막혀서 엉김)라고 한다. 광치(狂馳)는 형세가 불안하고, 엄체(淹帶)는 골육이 침중(沈重)하다."-반지종 『서법이구』-390)

"빨리하지 못하여 일마다 더디면, 신기(神氣)가 없는 것 같고, 일마다 빠르면 세(勢)를 잃는 경우가 많다."-강기 『속서보』-391)

"지필법(遲筆法)은 빠름에 있고, 질필법(疾筆法)은 더딤에 있다."-일명 『한림밀론』-392)

"무릇 경속(勁速: 굳세고 빠름)이란 초일(超逸)의 도구이며, 지류(遲留: 오래 머묾)란 상회(賞會)의 궁구이다. 그 빠름을 거슬러 회미(會美)함으로 나아가고, 더딤에 골몰하여 끝내 절륜(絶倫)한 묘를 즐긴다."-손과정 『서보』-393)

(3) 곡(曲)과 직(直)

388) 변증법(辨証法, dialectics): 모순과 변화에 대한 인식, 사물의 정체성과 역사적 이해를 강조하는 철학적 방법과 사고방식으로 고대 그리스 철학자 헤라클레이트가 제안했다. 그는 세계는 모순과 변화로 구성되어 있으며, 이 견해는 아리스토텔레스, 헤겔과 같은 후기 철학자들에 의해 계승되고 발전되었다. 변증법에서의 대표격인 「矛盾」은 사물의 발전과 변화의 원동력으로 예를 들어 삶의 모순은 삶과 죽음, 성장과 노화 등을 포함하며 변증법은 이같은 모순에 대한 인식과 처리를 통해서만 사물의 발전과 진보를 촉진할 수 있다고 믿는다.
389) 徐浩, 『論書』, "筆不欲捷 亦不欲徐…捷則須安 徐則須利"
390) 潘之淙, 『書法離鉤』, "未能速而速 謂之狂馳 不當遲而遲 謂之淹滯 狂馳則形勢不全 淹帶則骨肉重慢"
391) 姜夔, 『續書譜』, "若不能速而專事遲 則無神氣 若專事速 則多失勢"
392) 佚名, 『翰林密論』, "遲筆法在於疾 疾筆法在於遲"
393) 孫過庭 『書譜』, "夫勁速者 超逸之機 遲留者 賞會之致 將反其速 行臻會美之方 專溺於遲 終爽絶倫之妙"

어떤 선(線)이 가장 아름다울까? 이에 대하여 서양의 미학자들은 일찍이 상세한 연구와 토론을 하였다. 그들이 내린 결론은 곡선(曲線)이 가장 아름답다는 것이다. 그러자, 「曲線美(Curvaceous beauty)」라는 단어는 흔적도 없이 사라졌다.394) 한편 중국에서도 노래[曲]를 '美'로 여기는 관점이 널리 퍼져 있다. 청나라 시인 원매(袁枚)는 한때 "하늘에 문곡성(文曲星)이 있지만, 문직성(文直星)은 없다(天上祇有文曲星 而沒有文直星)."395)고 우스갯소리를 한 적이 있다. 「文」은 고대의 어느 시기에는 「美」의 의미를 포함했다.396) 예를 들어, 몸에 무늬를 새겨 칠한 것을 「文身」이라 하고,【圖101】화려한 색채가 섞인 것을「文彩」라고 하고, 화려하게 얽힌 무늬를「文章」이라고 한다. 화려한 비단 직물을「文綺」라고 하며, 비단으로 짠 의복을「文綉」라 하고, 화려한 수레를「文軒」이라 한다.… 성공수(成公綏)는『隸書體』에서 서예의 아름다움을 찬송하면서「文」자를 가장 많이 사용하였는데 예컨대 "황제 창힐(倉頡)이 문자를 만들 때 사물에서 구사하고, 조적(鳥迹)을 보고 드디어 문자를 이루게 되었다(皇頡作文 因物構思 觀彼鳥迹 遂成文字).", "익숙하기는 천문이 포요(布曜)하는 것 같고 울창하기는 비단 위에 문장이 새겨진 것 같다(爛若天文之布曜 蔚若錦綉之有章).", "번욕(繁縟)이 문을 이루니 무엇으로 즐길 수 있을까(繁縟成文 又何可玩)", "떠다니는 맑은 바람 물 위에 노니는 것 같고, 잔물결은 무늬를 만든다(漂若淸風壓水 漪瀾成文)."와 같은 것들이다. 이러한「文」의 의미라면,「美」의 동의어(同義語)라 말할 수

圖101 《甲骨文》 '文(紋)'의 異體

394) 곡선미(曲線美)는 사람들이 곡선(曲線)에 대해 느끼는 아름다움을 말한다. 미학적으로 곡선(曲線)은 직선(直線)보다 부드럽고 변화가 풍부하다. '곡선'이라는 말 속에는 이미 아름답다는 의미가 내함(內含) 하므로 굳이 '미'를 덧붙이는 사족(蛇足)을 할 필요가 없다.
395) 袁枚《與韓紹眞書》, "貴直者人也 貴曲者文也 天上有文曲星 无文直星 木之直者无文 木之拳曲盤紆者有文 水之靜者无文 水之被風撓激者有文"
396) 「文」의 본의는「紋」으로 양자는 서로 통한다. 본뜻은 각양각색의 얽힌 결[紋理]을 말하며, 「文」이 인신(引申)하여「美善」의 뜻을 지니게 되었다. 즉『禮記』에 "문은 美와 같고, 善과 같다(文猶美也 善也)."는 말이 그것으로 윤리의 설에서「質」과「實」에 대칭되는 장식(粧飾)과 인위적 수양의 의미를 도출하고 있다. 그것은 언어문자를 포함한 다양한 상징부호들을 의미하며, 나아가 문물의 전적(典籍), 예악(禮樂)의 제도로 구체화되기도 한다.

있지 않겠는가? 또「文曲星」의 원래 이름은「文昌星」으로, 고대 전설에서 공명 작위(功名爵位)를 주재한 별이다. 그러나 사람들은「文」이「美」와 관련이 있고, 「美」가「曲」과 관련이 있다고 느껴, 점차「文昌星」을 대신하여「文曲星」을 사용하게 된 것이다. 그리고 원매(袁枚)의 이 의미심장한 농담은 바로 암묵적으로 고대 전통의 미적 관점인 사람은 직(直)을 소중하게 여기고 문은 곡(曲)을 소중하게 여긴다[人貴直 文貴曲]는 점을 재미있게 표현한 것이라 할 수 있다. 서예술과 관련하여 우리는 성공수(成公綏)의 『隸書體』에 있는 몇 개 「文」자에서 시작하여 고대 전서(篆書)와 예(隸書)에 담긴 곡선의 아름다움을 더욱 탐구할 수 있다.

圖102 《毛公鼎》 53.8x47.9cm 故宮博物院 藏

상형문자(象形文字)로서 대전(大篆)의 주요 특징은 바로 그 사물을 그리는데 형체를 따라 굽히고 꺾는 것[畫成其物 隨體詰詘]이다. 힐굴(詰詘)이란 곡절(曲折: 굽히고 꺾는 것)과 만곡(彎曲: 크게 굽히는 것)이다. 대전(大篆)은 만곡(彎曲)을 이용하여「文」의 선조(線條)를 이루고「物象」의 형태를 모방한다. 따라서 곡선(曲線)이라든가 곡직(曲直)의 교묘한 배합은 대전(大篆) 특히 금문(金文)의 형식미 표현방식 중 하나이다. 예를 들어 《毛公鼎銘文》[397] 【圖102】 은

圖102 《毛公鼎銘文》 拓本 (部分)

397) 《毛公鼎銘文》은 서주 후기의 청동 기물 모공정(毛公鼎)의 명문을 말한다. 도광(道光) 말기에 섬서성 보계시(寶鷄市) 기산현(岐山縣)에서 출토되었다. 작기인 모공(毛公)에서 이름을 따왔다. 명문 32행 총 499자로 현존하는 가장 긴 명문을 가지고 있다. 총 5단락으로 구분되는데, 첫째, 불안한 정세, 둘째, 모공에게 방가(邦家) 안팎을 다스리도록 명한 사실, 셋째, 모공에게 왕명을

대부분 곡선으로 구성되어 있는데, 이는 객관적 물상 자체가 직선보다 곡선이 많기 때문이다. 《毛公鼎銘文》과 많은 금문(金文)의 대표작들은 곡선의 도움으로 객관적 물체의 형상미를 어느 정도 재현할 수 있을 뿐만 아니라 다른 풍격미를

圖103 李斯《嶧山刻石》(部分)

표현하기도 하는데, 이러한 곡선은 지나치게 뻣뻣하거나[過勁], 화려하거나[婉麗], 정돈되어 있거나[整飭], 제멋대로이거나[恣肆], 매끄럽거나[流暢], 무겁고[凝重] 기상(氣象)은 드높아서 풍성한 아름다움을 선사한다. 하지만 소전(小篆)의 선조(線條)는 거의 전범성(典範性)을 띠고 있는데, 진대(秦代)의 각석(刻石)은 이러한 미감을 돌에 새겨 보여주고 있다. 손과정(孫過庭)은 『書譜』에서 "전서는 완곡하면서 무난하여야 한다(篆尙婉而通)."라고 말하였다. 이사(李斯)가 쓴 소전(小篆) 《嶧山刻石》398)【圖103】도 이 완곡(婉曲)하고 유통(流通)하는 아름다움을 표현하고 있는데, 이는 흡사 곡선의 예술 왕국인 듯하며 모든 직선은 흡사 곡선에 대한 들러리 혹은 대조 작용으로 존재하는 것 같다. 기맥(氣脈)

선포하는 전권을 준 사실, 넷째, 훈계하고 격려하는 말, 다섯째는 상을 주어 서로 칭찬하는 말이다. 서주 말년의 정치사를 연구하는 데 중요한 사료이다.

398) 《嶧山刻石》은 진(秦)나라 때 새긴 마애석각(摩崖石刻)으로, "역산석각(嶧山石刻), 역산비(嶧山碑), 역산명(嶧山銘), 역산각석(繹山刻石), 역산비(繹山碑), 역산명(繹山銘) 등으로도 부른다. 양부분으로 나뉘어 전반부는 진시황 28년(BC.219), 후반부는 진 2세 원년(BC.209)에 새겼으며 이사(李斯)가 쓴 것으로 전해진다. 소전(小篆)에 속하는 작품으로 《泰山刻石》, 《琅琊刻石》, 《會稽刻石》과 함께 진사산각석(秦四山刻石)이라고 부른다. 각석은 원래 산동성 추현(鄒縣) 역산(嶧山)에 있었으나 남북조 시대에 파괴되었고, 송대 모각비는 서안(西安) 비림에, 원대 모각비는 추성(鄒城) 박물관에 있다. 각석 앞부분 144자의 내용은 진시황의 정의로운 전쟁과 통일된 중앙집권적 봉건국가가 백성들에게 가져다준 혜택을 찬양하고, 뒷부분 79자는 이사가 진 2세 호해(胡亥)의 출렵(出獵)을 수행하며 순시를 떠날 때 진시황의 석각 건립에 조서를 새겨달라고 상서한 상황 등을 기록한 것이다. 용필은 단순하면서 가지런하고 장봉의 역입과 원전의 둥근 필획을 사용하여 모서리가 모두 호형(弧形)이며 외탁필(外拓筆)이 없다. 결자는 대칭과 균형 속에 변화를 추구하였으며 장법은 질서 정연하고 리듬감이 있다.

은 모든 곡선에서 순환하여 돌고 있을 뿐만 아니라 모든 직선에서도 유유히 흐른다. 이러한 곡선형(曲線形)의 미관(美串)은 전서의 역사 전체를 꿰뚫고 있으며, 청대에 이르러서는 이런 몇 가지 형으로 자신의 성령(性靈)을 서사(抒寫)하기도 한다. 청대 오양지(吳讓之)의 소전(小篆)《吳均帖》399) 【圖104】은 이미 진전(秦篆)이 지닌 곡선미의 공통성과 더불어 자신만의 독특한 선조미의 개성을 지니고 있다. 영국의 저명한 화가이자 예술 이론가인 윌리엄 호가즈(William Hogarth)109)는 『美的分析』 「論線條」 1장에서 다음과 같이 말한다;

> "곡선(曲線)은 서로 굽힘의 정도와 길이가 다르기 때문에 장식적(裝飾的)이다. 직선과 곡선이 결합해 복잡한 선을 이루는데, 이는 단순한 곡선을 더욱 다양하게 만들기 때문에 장식성이 큰 것이다."400)

오양지(吳讓之)가 쓴 전서(篆書)는 형식감(形式感)과 장식성(裝飾性)이 풍부하다. 그것은 서로 다른 굽음[彎度], 다른 길이의 곡선과 직선을 교묘하게 결합하여 복잡한 선을 만들고, 착종(錯綜)된 「文」으로 하나하나 아름다운 전체의- 「字」를 엮어 같은 폭의 장식성 강한 도안화(圖案畫)처럼 하였다. 이렇듯 민족적 형식이 갖추어지고 곡선이 주가 된 이 「圖案畫」는 사람들에게 완곡(婉曲)하면서 무난한[婉而通] 아름

圖104 吳讓之《吳均帖》

399) 《吳均帖》은 남조 양(梁)의 문학가 오균(吳均)의 변체산문(騈體散文)을 청대 서예가 오양지(吳讓之: 吳熙載)가 쓴 서첩이다. 내용은 친구 주원사(朱元思)에게 보내는 한 통의 편지로, 절강성 경내의 부춘강(富春江)의 부양(富陽)에서 동노(桐廬)까지 연안의 아름다운 풍경과 보고 들은 것을 묘사하고 있다. 풍경을 묘사하는 것 같지만, 사실은 사물에 의지하여 자신의 뜻을 말한 것(托物言志)이다. 오양지가 쓴 이 서첩(書帖)은 둥글면서 우아하고[圓潤遒婉], 성글면서 빼어나[疏朗雋逸] 표일(飄逸)한 글씨의 풍격과 청신(淸新)한 내용이 잘 어우러져 쌍벽을 이룬다고 할 수 있다.

400) 『美的分析』, 『美術談叢』, 1980. 제1기, p.68. "曲線由於互相之間彎曲程度和長度都不相同 因此具有裝飾性 直線與曲線結合起來 形成複雜的線條 這就使單純的曲線更加多樣化起來 因此有大的裝飾性"

圖104-1 吳讓之《吳均帖》(部分)

다움을 선사하는 것이다. 만약 여러분이 한 걸음 더 나아가 고금의 다양한 전서 작품들에 대해 간단한 순례(巡禮)를 하고자 이 곡선미의 역사 속 긴 회랑(回廊)을 천천히 거닐다 보면 틀림없이 현기증이 일어나는 것을 느끼게 될 것이고, 아마도 "평직(平直)은 쉽게 끝나지만, 완곡(婉曲)은 끝이 없다(直道易盡 婉曲無窮)."401)는 이 말이 그 나름의 미학적 함의가 있음을 생각하게 될 것이다.

전서(篆書)에서 예서(隸書)로 발전하면서 선조도 거의 완곡(婉曲)에서 평직(平直)으로 변해갔다. 포세신(包世臣)은 『藝舟雙楫·歷下筆譚』에서 "진(秦)의 정막(程邈)110)이 예서를 만들었다.……대체적으로 전서(篆書)의 환곡(環曲)을 덜어 곧게 바꾼 것이다(秦程邈作隸書……蓋省篆之環曲以爲易直)."라고 말했다. 초기의 예서(隸書)는 확실히 이와 같다. 그러나 시대의 심미 요구는 그것을「實用」에서「審美」로 발전시켜 또 다른 유형의 곡선미로 표현하였는데, 그 특징은 두 가지가 있다;

첫째, 선조에 비수(肥瘦)의 변화가 있고, 용필에 경중(輕重)의 차이가 있으며, 수필(收筆)에도 장로(藏露)의 다름이 있다. 예서의 선은 곧게 보이는 것 같지만, 사실 붓의 기능이 충분히 발휘되었기 때문에 이러한 비수(肥瘦), 장로(藏露), 방원(方圓), 곡직(曲直) 등의 다변화된 선도 일종의 곡선미가 될 수 있으며, 이러한 곡선의 변화는 더욱 복잡하고 미묘할 뿐이다.

둘째, 전례 없는 파도(波挑)의 획이 나타났다. 이런 '파도'는 풍부한 표현력과 더욱 미묘한 곡선이 된다. 호가즈(荷迦茲)는『美的分析』에서 다음과 같이 썼다;

"파상선(波狀線)은 하나의 미적인 선으로 변화가 많으며, 두 개의 구부러지고, 마주 비치는 선으로 이루어져 있기 때문에 더욱 아름답고 매혹적이다."402)

401) 전서에서의 곡직(曲直)은 초서에서도 매우 중요하게 작용한다. 초서의 선은 평활(平滑)함으로 일관하는 것을 가장 꺼리는데, 연약하고, 경박함으로 흐르기 쉽기 때문이다. 반대로 선 자체의 변화가 크고, 곳곳에 주필(住筆)을 머무를 수 있다면, 뜻이 깊어지고, 여운이 무궁하게 되니 이것이 이른바 「直道易盡 婉曲無窮」 이다.

가령 굵고 가는(粗細) 서로 다른 변화가 있는 선도 파상(波狀)을 띤 곡선이라면, 예서 파도(波挑)와 같은 일파삼절(一波三折)의 특징적 선은 더욱 미묘하고 기계적이지 않은 파상선(波狀線)이라 말할 수 있다.403) 일파삼절(一波三折)은 예서의 전형적인 특징 중 하나이다. 왕희지(王羲之)는 이 「일파삼절」의 미에 대해 매우 중요하게 생각하였는데, 그는 『題衛夫人筆陣圖後』에서 선이 위아래로 가지런하지 못하고[不能上下方整], 앞뒤가 모두 평평하다[前後齊平]는 점을 지적한 뒤 고사(故事) 하나를 예로 들었다. 원래 송익(宋翼)111)은 종요(鍾繇)의 제자였으나, 송익은 늘「平直相似」한 글씨를 써서404) 종요에게 호되게 꾸중을 들었다. 그래서 송익(宋翼)은 3년 동안 감히 종요를 쳐다볼 수 없었고, 잠심개적(潛心改迹: 마음을 다하여 글씨의 모습을 바꾸다) 하고자 하였다. 그리고 그 후 그는 매번 파(波)를 할 때마다 세 번 붓을 꺾었다[每作一波 常三過折筆].라고 말했다. 즉, 한 번의 파(波)마다 필획 내에서의 필봉이 세 번 전환되어야 함을 말한 것이다. 이 고사를 통해 종요와 왕희지가 모두 곡절기복(曲折起伏)의 파상선(波狀線)을 매우 중요하게 생각하였음을 알 수 있다. 이로부터「一波三折」은 예서 '파상선'의 미에 대한 생동적 개념으로 사용되었다.

전서(篆書)의 완곡(婉曲)한 선미(線美)는 예서(隷書)에서는 모든 것이 '波'로 바

402) 『美的分析』, 『美術談叢』, 1980. 제1기, p.68. "波狀線 作爲一種美的線條 變化更多 由兩種彎曲的 相對照的線條組成 因此更加美 更加吸引人"

403) 일파삼절(一波三折):「波」는 필법에서 '날'(捺)을 말하고, 「折」은 필봉을 전환할 때의 용필법을 말한다. 이는 '捺劃'을 서사할 때 일으키고 엎는 과정에서 여러 차례의 필봉의 방향이 전환되어야 함을 가리키는 말이다. 구체적으로 말하면, '捺劃'의 머리 부분에서 목 부분에 이르기까지는 약간 오른쪽 위를 향하여 올리거나 평평한 형세를 취하는데, 이것이 첫 번째 '折'이다. '捺劃'의 목 부분에서 다리에 이르기까지는 오른쪽 아래로 향하여 기운 형세를 취하는데, 이것이 두 번째 '折'이다. '捺劃'의 다리에서 붓끝에 이르기까지는 오른쪽 위를 향하여 기운 형세를 취하는데, 이것이 세 번째 '折'이다. 제가의「一波三折」에 대한 설을 살펴보면, 진대(晉代) 왕희지(王羲之)는『題衛夫人筆陣圖後』에서 "매번 하나의 파[捺劃]를 쓸 때 항상 세 번 붓을 꺾어야 한다(每作一波 常三過折筆)."고 하였고, 근대 심윤묵(沈尹默)은『書法論叢』에서 "책(磔)은 버티고 펼쳐내는 뜻이 있으며 또한 파(波)라고도 부르는데, 이는 그 획에 구부려 꺾어 흘러가는 자태가 있음을 취한 말이다. 세속에서는 일반적으로 '날획'이라 부르는데, 이는 세 번 붓을 지나게 해서 형성한 것이므로 '일파삼절'이란 말이 있게 되었다(磔有撑張開來的意思 又叫做波 是取它具有曲折流行之態 流俗則 一般叫做捺 是三過筆形成的 所以有 波三折之說)."고 하였으며, 곽소우(郭紹虞)는『書法論叢‧序』에서 "심윤묵이 말한, 운필을 빠르게 할 때면 빠르기가 마치 번개와 같아 몇 글자를 함께 연결하고, 운필을 느리게 할 때면 '일파삼절'이 있으니, 하나의 가로획과 세로획 사이에서도 스스로 머무르고 꺾음이 생겨난다(他運筆快時則疾若閃電 好幾個字連在一起 而運筆慢時則一波三折 卽在一橫一直之間也自生頓挫)."고 부언하였고, 여규(茹桂)는『書法十講』에서 "매번 하나의 필획을 서사할 때 모두 기필‧행필‧수필의 세 단계를 포함하는데, 이를 '일파삼절'이라 부른다(每寫一筆畫 都包含着起筆行筆收筆三步 這叫一波三折)."고 하였다.

404) 좋은 글씨는 사람들에게 미묘함을 주어야 하고, 춤과 같은 역동성과 음악적 리듬과 상상력의 공간이 있어야 하며, 획일적이고 천편일률적이지 않아야 한다. 이와 관련하여 왕희지(王羲之)는 "평직이 비슷하고 모양이 주판알 같으며 위아래가 단정하고 앞뒤가 평평하면 글씨가 아니다(若平直相似 狀如算子 上下方整 前后齊平 便不是書)."라고 하였다.

꿰었고, 예서의 모든 선미(線美)를 대표하기에 충분한 매우 두드러진 '波'로 전환되었다. 감숙성(甘肅省) 동부의 감곡(甘谷)에서 출토된 《甘谷漢簡》405)【圖105】을 보면 16개 글자 가운데 「日」자만 좌우로 뻗지 않은 파형(波形)의 획을 그었고, 나머지 15개 글자는 모두 좌우로 표일(飄逸)하게 '波'를 돌출시켜 길거나 짧거나

圖105 《甘谷漢簡: 永和6年(350)簡》

굵거나 가늘거나 비스듬하거나 평평하거나… 글자의 행간(行間) 속에 충분히 표현되어 모든 것을 포괄하고 있다. 이러한 구속받지 않고, 마음껏 방종(放縱)함을 드러내는 것에 대하여, 혹자는 이러한 휘호의 자사성(恣肆性)은 바로 새로운 형태의 곡선미를 처음 발견했을 때 분출되는 호방(豪放)하고 자신감 있는 감정을 표현한 것이며, 또한 민간 서예가 규범(規範)의 제약을 받지 않는 데에서 오는 창조력(創造力)을 나타낸 것이라고 말한다. 한대(漢代) 비석의 '波'는 《曹全碑》를 닮은 소수의 것들을 제외하고 일반적으로는 수렴(收斂: 필의를 안으로 거두어 들임)의 방법을 취하지만, 정화(淨化)와 가공(加工)을 거친 예술적인 한비(漢碑)는 '波'의 취향이 더욱 풍부해지고 그 형식도 더욱 다양해졌다. 예를 들어 한대의 《禮器碑》406)【圖106】

405) 《甘谷漢簡》은 1971년 12월 감숙성 천수시(天水市) 감곡현(甘谷縣) 신흥진(新興鎭) 유가취(劉家㟴)의 한묘에서 총 23개가 발견되었다. 이곳은 농중(隴中)의 황토고원이기 때문에 '감곡한간'이라고 불린다. 간(簡)은 길이 23.5cm, 폭 2.5cm, 두께 0.4cm로 대부분 소나무로 만들어져 있다. 앞면에는 예서로 3단씩 베껴 쓰고 뒷면에는 '제1', '제5', '제23' 등의 배열 숫자가 있다. 같은 무덤에서 출토된 토기 항아리에 주서(朱書)로 「劉氏之泉」, 「劉氏之家」과 같은 기록이 있어서 동한 말기 유씨 묘의 부장품임을 알 수 있다. 간문묵서(簡文墨書)는 한 사람의 손에서 나온 것으로, 먼저 간(簡)을 새끼 두 줄로 엮은 후 획일적으로 세 단락으로 나누어 한 줄에 두 줄씩 간마다 60여자씩 썼고 그중에 5번째는 74자를 썼다.

「脩」자의 '波'는 평파(平波)로 오른쪽을 향한 '波'에서 안정감(安定感)을 주고, 「道」자의 '波'는 사파(斜波)로 오른쪽 아래를 향한 '波'에서 운동감(運動感)을 주며, 「邑」자의 '波'는 오른쪽 위를 향해 일어나는 기파(起波)로 굴기감(崛起感)을 준다. 「霜」자 아래의 별획(撇劃) 또한 '波'의 일종으로, 왼쪽 아래를 향한 단파(短波)는 전체 글자 속에서의 위치가 눈에 띄지는 않지만, 있어도 되고 없어도 되는 것은 아니다. 「舅」자의 '波'는 왼쪽을 향한 평평한 치침의 장파(長波)로 전체 글자 속에서의 위치가 모든 것을 지배하고 있다. 「叔」자의 '波'는 비옥한 자태의 비파(肥波)로 가령 연수환비(燕瘦環肥)407)로 비유하자면, 그것은 양옥환식(楊玉環式)의 미를 표현한 것이다.408) 「罔」자의 '波'는 쇠약하기

圖106 《禮器碑》(部分)

圖106 《禮器碑》 좌로부터 '脩', '道', '邑', '霜', '舅', '叔', '罔', '瑟', '壺', '頭'

106) 《禮器碑》는 동한 영수(永壽) 2년(156)에 간행된 비각으로 《韓明府孔子廟碑》 등으로도 불리며, 현재 곡부(曲阜) 한위비각진열관(漢魏碑刻陳列館)에 진열되어 있다. 크기는 높이 173cm, 폭 78.5cm, 두께 20cm이며 비문은 노상(魯相) 한칙(韓勅)이 공묘(孔廟)를 수리하고, 제례용 예기(禮器)를 정비한 기념비로 건립한 것이다. 《乙瑛碑》, 《史晨碑》와 더불어 공묘삼비(孔廟三碑)로 불린다. 글씨는 필획이 날씬하고 경중의 변화가 뚜렷하며, 결체가 긴밀하고 외적으로 열려 있으며, 긴 파획의 끝부분이 날카롭다. 전체적인 풍격은 질박 순후하여 동한 예서의 모범으로 추앙하고 있다.

407) 연수환비(燕瘦環肥): 송대 소식(蘇軾)의 《孫莘老求墨妙亭詩》에서 나온 관용어이다. '趙飛燕의 마른 체형과 楊玉環의 살찐 체형'이라는 이 성어의 의미는 여성의 체형이 다르듯이, 각기 다른 아름다움이 있다는 것으로, 예술 작품 또한 풍격이 다르며, 각기 다른 장점이 있음을 비유한다.

408) 양옥환식(楊玉環式) 미란 중국 당나라 현종(顯宗)의 귀비(貴妃)인 양옥환(楊玉環, 719~756)의 모습과 같은 '미'로 풍만하고 농염한 미를 대표한다.

짝이 없는 수파(瘦波)로, 그것은 조비연식(趙飛燕式)409)의 미를 표현했고, 「瑟」자의 '波'는 쌍방향의 쌍파(雙波)로 무희가 입은 한 쌍의 소매와 같고, 또 춤을 출 때 펄럭이는 색치마[彩裙]와 같다. 「壺」자는 굵고 긴 '波'가 대담한 대파(大波)라면, 「頭」자의 마지막 '點'은 미세한 파세(波勢)여서 얕은 물 위에 일렁이는 파란(波瀾)이라고 할 수 있을 것이다. '波' 속 근본이 되는 모든 선 속에 「行」중에 「留」가 있고,「澁」 중에 「疾」을 포함한다고 말할 수 없으며, 또 미세하거나 심지어 육안으로 쉽게 발견할 수 없는 '波'를 표현해낸다는 것은 '波' 속에 '波'가 있다는 것인데, 혹자는 잔물결[漣漪]을 타는 것이라 말한다. 여러분은 아마도 이처럼 잔잔하게 물결치는 강을 거닐면서, 다시금 성공수(成公綏)가『隷書體』에서 "맑은 바람이 물 위를 떠가며 잔물결을 스치네(漂若淸風厲水 漪瀾成

圖107 上:《朝侯小子殘碑》　下:《曹全碑》 '童', '其'

交)."라는 찬사를 떠올리게 될지도 모르겠다. 만약 여러분이 한예(漢隷)의 비림(碑林) 속을 더 거닐다 보면, 진정「波」의 바다와 「美」의 기복 속에서 마음껏 떠다니고 있음을 느낄 수 있을 것이다. 《曹全碑》와《朝侯小子碑》410)【圖107】에서 볼 수 있듯이 그 기복(起伏)의 세(勢)는 각각 다르다.

예서(隷書)의 곡선미는 해서(楷書)에 큰 영향을 미쳤다. 우세남(虞世南)은『筆髓論·釋眞』에서 "拂·掠·輕·重은 뜬구름이 맑은 하늘을 가리는 것 같고, 波·撇·鉤·截은 미풍이 푸른 바다를 흔드는 것 같다(拂掠輕重 若浮雲蔽於晴天 波撇勾截 若微風搖於碧海)."고 말하였다. 해서(楷書)의 이런 경지는 예서(隷書)와도 비슷하

409) 조비연식(趙飛燕式) 미란 후한 성제(成帝) 유오(劉驁)의 두 번째 황후인 효성조황후 비연(飛燕, ?~BC1)의 모습과 같은 '미'를 말한다. 중국 역사에서 그녀는 환비연수(環肥燕瘦), 즉 양귀비의 풍성함에 대비되는 조비연의 수척함으로 유명하다.

410) 《朝侯小子碑》는 1911년 섬서성(陝西省) 안갑성(安甲城)에서 출토되었으며 출토 당시 하단만 남은 잔비(殘碑)였다. 비양은 14행으로 총 198자이며 원석은 현재 북경 고궁박물관에 소장되어 있다. 글씨의 결체는 《史晨後碑》와 유사하지만 파획은 그보다 더욱 확장되고 필세는 자유로우며 비동하는 자태를 가지고 있다.

지 않은가? 그리고 저수량(褚遂良)의 《大字陰符經》【圖108】을 보면, 세로로 향한 필획에 애써 그 곡(曲)에 힘쓰고 있는데, 예를 들면 「根」자 '木'변의 긴 세로 중앙부는 왼쪽으로 굽어 있고 「艮」 옆의 '人'은 오른쪽을 향해 굽어 서로가 잘 어울린다. 「郎」자 좌측의 세로로 향한 획은 일파삼절(一波三折)이라 말할 수 있고 오른편의 세로는 머리 부분 역시 굽은 자세를 하고 있다. 「所」자는 한 획 한 획이 모두 곡세(曲勢)를 다하였고, 마지막 획은 구곡

圖108《大字陰符經》(部分) 21cm×394cm

圖108-1《大字陰符經》(部分) '根', '郎', '所', '聖', '子', '師', '立', '良', '宙'

- 165 -

(九曲)의 버드나무 잎이 바람에 흩날리는 것과 같다. 가로 필획이 곡(曲)에 치중한 것은 예를 들어,「聖」,「子」,「師」의 세 글자와 같고, 네 개의 긴 가로 필획은 그림 속의 다양한 파도의 선과 같으며, 특히「師」자의 한 가로획은 그야말로 예서의 '波'와 같다. 또 '點' 역시 곡(曲)에 힘쓰고 있는데「立」,「良」,「宙」세 글자의 첫 번째 '點'과 같은 경우다. 살찌거나 마르거나 숨거나 눕거나, 길거나, 짧거나, 쓰러질 듯하거나, 눕는 듯하거나 모두 다양한 자세를 취하고 바람에 몸을 놀린다. 저수량(褚遂良)의 해서 속 '波'는 멀리까지 흘러들어 자연스럽고 생동감 있고 끝이 없는 것 같으며 특별한 유연성과 유동감을 가지고 있다. 유희재(劉熙載)는『藝槪·書槪』에서 "저수량은 마치 학과 같아서 기러기와 유희(遊戱)하는구나(褚其如鶴游鴻戱乎)."411) 하였는데 이런 우유희희(優游嬉戱)하고 활기찬 의취(意趣)는 개성 있는 곡선의 미와 떼려야 뗄 수 없는 관계이다.

조맹부(趙孟頫)가 쓴《膽巴碑》【圖109】「之」의 삼곡(三曲)은 매우 독특하게 굽어 있

圖109 趙孟頫《膽巴碑》(部分)

圖109-1 趙孟頫《膽巴 '之', '火', '歟', '永'碑》

411) 학유홍희(鶴游鴻戱):「鴻」은 큰 기러기로 날기를 잘하고,「鶴」은 선학으로 춤을 잘 춘다.「戱」는 헤엄쳐 노니는 유희(遊戱)를 말한다. 이는 마치 날기를 잘하는 큰 기러기가 잠시 호수에 내려와 노니는 것 같고, 춤을 잘 추는 선학이 공중에서 돌며 노니는 것 같다는 말로, 서예의 기질이 한산하고 표일한 것을 형용한 것이다.「雲鵠游天」,「群鴻戱海」,「戱海游天」,「鶴游鴻戱」라고도 쓴다. 南朝·양(梁)나라 때 원앙(袁昻)이 쓴『古今書評』에 "종요의 글씨는 뜻과 기운이 조밀하고 아름다워 마치 날아가는 큰 기러기가 바다를 희롱하고, 춤추는 학이 하늘에서 노니는 것과 같이 행간이 무성하고 조밀하니 실로 넘어서기 어렵다(鍾繇書意氣密麗 若飛鴻戱海 舞鶴游天 行間茂密 實亦難過)."라는 말이 있다.

으며, 마지막 날(捺: ㇏)은 「火」, 「歎」의 '捺劃'과 같이 일파에 모두 「三折」을 포함하고 있고, 선에는 미묘한 변화가 있다. 조맹부(趙孟頫)의 획 하나하나는 기필로부터 수필(收筆)에 이르기까지 필세, 획 속의 행필의 향방을 보면 아름다운 곡선이 아닐 수 없다. 해서의 점획에 대해 전통서론 역시 종종 「曲」에 대한 요구가 있다. 손과정(孫過庭)은 『書譜』에서 "한 획 속에도 봉우리 소나무[峰松]의 기복(起伏)과 같은 변화가 있고, 한 점 안에도 붓끝의 오므림[衄]과 꺽음[挫]의 다름이 있다(一畫之間 變起伏於峰松 一點之內 殊衄挫於毫芒)."고 말하였다.412) 이 것은 「點」과 「橫」에 곡절(曲折)의 미묘한 변화가 필요하다는 것이다. 당태종 (唐太宗)은 『筆法訣』에서 "노획(弩劃: ㅣ)은 곧아서는 안 되니 곧으면 힘을 잃게 된다(弩不宜直 直則失力)."고 하였다. 유종원(柳宗元)112)의 『八法頌』에도 "노획이 너무 곧으면 힘을 잃는다(努過直而力敗)."라고 말하였고, 구양순(歐陽詢)은 『八 法』에서 "노획이 굽으니 필세도 굽는다(努灣環而勢曲)."라고 말했다. 「永字八 法」속의 「努: 弩」는 현재 「堅」 또는 「直」이라고 부르는 획이다.413) 연이어 서 「直」이 모두 「曲」해야 하고 「直」해서는 안 된다고 생각하면, 다른 획들도 미루어 짐작할 수가 있다. 「捺」은 「波」라고도 불리는 획으로 송익(宋翼)은 종 요(鍾繇)의 비판을 받은 이후 「波」를 써서 삼과절필(三過折筆)을 완성했지만, 진 역증(陳繹曾)113)은 『翰林要訣』에서 한 걸음 더 나아가 "삼과(三過)의 필획 속에 또 '三過'가 있으니, 물결의 기복과 같을 것(三過筆中又有三過 如水波之起伏)"을 요구하였다. 이 구절에 담긴 뜻은 「捺」은 마땅히 더 많은 파세를 가져야 한다는 것이다. 그래서 해서의 필획에 대하여 강기(姜夔)는 『續書譜』에서 다음과 같이 정리하였다;

> "그러므로 일점일획(一點一劃)은 모두 삼전(三轉)의 법이 있고, 일파일불(一波一 拂)에는 모두 삼절(三折)의 법이 존재한다."414)

412) 뉴좌(衄挫)는 뉴절(衄折) 이라고도 한다. 필봉이 종이에 들어간 후 일련의 뉴전(衄轉)과 돈절 (頓挫)을 행하는 것으로, 순간적으로 붓끝과 지면의 다원적 각도와 방향에 마찰력이 발생하는 것이다. 잠자리가 물을 스치고 지나는 듯한 점[蜻蜓點水]이 아니라 힘이 종이를 파고드는[力透 紙背] 것으로, 진중하고 돈독한 필획을 써내는 것은 쇠못의 머리를 끊는 것[斬釘截鐵]과 같다. 이것은 왕희지가 고법을 변화시킨 이후 다듬어진 복잡한 용필법으로 동작의 조합을 통해 풍부 한 형태의 변화를 구사하는 '點法'이다.
413) 노(努)는 곧 노(弩: 『書苑菁華』에서는 '弩'로 쓴다)이며 직(直)이며 수(堅: 豎)이다. 서예는 글 씨를 잘 쓰는 것이 중요한 것이지, 어떤 설법(說法)의 지엽적인 부분을 따지는 것은 아니다. 이 설법 때문에, 판본에 용어상의 사소한 차이가 있으며 이들은 대략 비슷한 의미를 갖는다.
414) 姜夔, 『續書譜』, "故一點一畫 皆有三轉 一波一拂 皆有三折"

이러한 해서 필획에 대한 곡세(曲勢)를 이용하여 조맹부(趙孟頫)가 쓴 《膽巴碑》415)의 「永」자를 가늠해 보기를 요구한다면, 부합하지 않는 것이 없다고 말할 수 있다. 이에 「永」자의 팔법(八法)을 한 글자로 말한다면 「曲」이라 할 수 있을 뿐이다.

조맹부(趙孟頫)에 대해 말하자면, 여러분은 곡선의 유연미(柔軟美)를 표현함에만 적합하고 강건미(剛健美)의 표현에는 그다지 적합하지 않다고 생각할 것이다. 이 말은 일리가 있지만, 사실 포괄적이지도 않다. 예를 들어, 유공권(柳公權)의 《玄秘塔碑》416)【圖110】에 쓴 「引」과 「雄」 두 글자의 주획인 '竪'는 주경(遒勁)하고 웅건(雄健)하지만 모두 뚜렷한 곡선의 세를 가지고 있다. 혹자는 그 굳센 힘이 곡선과 연결되어 있다고 하지만, 이것은 또한 노획이 지나치면 힘을 잃는다[努過直而力敗]는 것을 보여준다. 「乎」자의 횡획을 가령 매우 곧은 수평선과 같이 쓴다면, 이는 마치 밀납(蜜蠟)을 씹는 것과 다름없을 것이다. 「乎」와 「風」자의 굽은 갈고리(彎鉤)에 관해서는 그 곡선이 더욱 강력하여 마치 무거운 쇠덩이를 힘껏 드는[百鈞努發] 것과 같다. 또 안진경(顔眞卿)이 쓴 《裴將軍

圖110 《玄秘塔碑》　　'引', '雄', '乎', '風'

詩》417)【圖111】의 「呼歸去來」라는 네 글자는 웅강견인(雄强堅靭)하고 「來」자

415) 《膽巴碑》는 《帝師胆巴碑》, 《龍興寺碑》라고도 불린다. 연우(延祐) 3년(1316)에 원의 조맹부가 짓고 쓴 것으로 세로 33.6cm, 가로 166cm이다. 해서로 125행, 총 923자로 현재 고궁박물관에 소장되어 있다. 《膽巴碑》는 조맹부가 원 인종(仁宗)의 칙명을 받들어 쓴 것으로 당시 63세로 조씨 만년 해서의 대표작으로 필법이 수려하고 힘이 넘치며 독특한 풍격을 가지고 있으며, 규칙적이고 엄격한 곳에서 소탈하고, 붓은 침착하고 발랄하여 조맹부의 풍취와 정신을 충분히 반영하고 있다.

416) 《玄秘塔碑》의 온전한 명칭은 《唐故左街僧彔內供奉三敎談論引駕大德安國寺上座賜紫大達法師玄秘塔碑銘幷序》로 당 회창(會昌) 원년(841)에 당시 재상이던 배휴(背休)가 글을 짓고 서예가 유공권이 서단(書丹)하여 완성한 해서 작품이다. 현재 서안 비림(碑林) 제2실에 보관되어 있다. 28행에 행 54자로 내용은 대달법사(大達法師)의 업적을 기리고자 한 것이다. 글씨는 결체가 긴밀하고 필법이 날카로우며 근골이 노출되어 있어 남성적이며 필체가 칼날과 같고 획의 굵기가 다양한 풍격이 뚜렷하게 드러난다.

417) 《裴將軍詩》는 《送裴將軍北伐詩卷》이라고도 부르는데, 두 종의 본(本)이 세상에 전한다. 하나는 절강성 박물관이 소장한 남송의 류원강(留元剛)이 새긴 「忠義堂帖」 탁본이고, 다른 하나는 북경 고궁박물관이 소장한 「墨跡本」이다. 두 종류의 서사 내용은 다르지 않지만, 서예의 체세는 차이가 매우 크다. 북경 고궁박물관 소장 「묵적본」은 지본(紙本)으로 서명 및 서사 연월이

의 중간 세로갈고리(竪鉤)는 관례대로라면 똑바로 써야 하는데 강한 활처럼 휘어져 있다. 이처럼 직(直)을 곡(曲)으로 변모시켜 말발굽의 둥근 곡(曲)으로 확장된 듯한[盤馬彎弓曲更張] 힘의 정도를 표현하고 있으며, 이 곡세와 강도는 또 글의 내용과 상응하여 배장군(裴將軍)의 "화살 하나에 백 마리 말이 거꾸러지고, 다시 쏘아 만인을 물리쳤다(一射百馬倒 再射萬夫開)."는 영웅적인 기세를 표현하고 있다.[418) 이는 특정한 상황에서 곡선(曲線)이 직선(直線)보다 남성적인 양강(陽剛)의 장미(壯美)를 더 잘 표현한다는 것을 보여준다.

圖111 《裴將軍詩》(部分)

호가즈(荷迦茲)는 다양한 선(線)의 유형(類型)에 대한 미학적 연구를 통해 다음과 같이 인식하였다;

> "사형선(蛇形線)은 미에 가장 큰 마력을 부여한다.…사형선(蛇形線)은 구부러져 다른 방향으로 감기는 선으로, 눈을 만족시키고 무한하고 다양한 변화를 쫓도록 유도한다. 이러한 점 때문에, 이 선은 많은 다른 전절을 가지고 있다.…그것의 모든 다양성은 우리의 상상을 빌리지 않고는 종이 위에 여러 가지 다른 선으로 나타낼 수 없다."[419)

없고, 21행에 총 93자이다. 평론가들에 의하면 묵적본은 진적이 아니라고 한다. 《裴將軍詩》는 서예사에서 보기 드문 기품으로 여기는데 그 까닭은 작품 속에 해, 행, 초의 여러 서체가 섞여 있고, 행간 사이로 글자들이 뒤엉켜 드러나며 자극과 형식감이 매우 강하다는 것이다.

418) 顔眞卿 《贈裴將軍》, "배 장군! 대군께서 천하를 제압하고, 용맹한 장수로 구주를 쓸었네. 전쟁터 군마는 용호와 같아 언덕을 치달음이 장관을 이루네. 배 장군! 북방의 황량한 곳에서 영명한 재능을 과시했네. 같은 번개가 치듯 춤을 추고, 바람을 따라 빙빙 에워 돈다네. 높은 곳에 올라 천산을 바라보니 흰 구름 저 멀리 높이 떠 가네. 적의 진영에서 오랑캐를 물리치니 위엄있는 목소리 천둥과도 같았네. 한 개 화살로 백 마리 말을 거꾸러뜨리고, 다시 쏘아 일만 명의 군사를 물리쳤다네. 흉노는 감히 대적하지 못하고 서로 부르며 도망갈 궁리를 하네. 드디어 공을 이루어 천자를 마주하니, 기린대에 그 공적 각인되리라(裴將軍 大君制六合 猛將淸九垓 戰馬若龍虎 騰陵何壯哉 將軍臨北荒 恒赫耀英材 劍舞躍游電 隨風縈且回 登高望天山 白雲正崔嵬 入陣破驕虜 威聲雄震雷 一射百馬倒 再射万夫開 匈奴不敢敵 相呼歸去來 功成報天子 可以畵麟台)"

419) 荷迦茲 『美的分析』, "蛇形線賦予美以最大的魔力…蛇形線是一種彎曲的並朝着不同方向盤繞的線條 能使眼睛得到滿足 引導眼睛去追逐其無限多樣的變化 如果允許我這樣說的話 由於這一點 這種線條具有許多不同的轉折 …它的全部多樣性不能在紙上用各種不同的線條來表示 而不借助於我們的想像"; 곡선미(曲線美)라는 개념은 영국의 화가이자 미학자인 호가즈(荷迦茲)에 의해 처음 제안되었는데, 그는 『美的分析』이라는 책에서 "모든 파도선(波浪線), 뱀선[蛇形線]으로 조성된 물체

"이것은 상상을 자유롭게 할 뿐만 아니라, 눈을 편안하게 하는… 나는 그것을 '사람의 마음을 움직이는 선'이라고 부른다."420)

이『美的分析』에는 정확하고 합리적인 성분이 있다. 중국의 초서(草書)는 바로 이러한 미의 선이며, 호가즈(荷迦茲)가 가장 추천하는「蛇形線」의 예술이다. 그러나 심사숙고할 점은 중국의 심미관과 서양의 미적 감각은 이 점에서 이처럼 일치하며, 중국 전통서론에서도 초서를 언급할 때 이를「뱀」의 이미지와 연계하는 것을 매우 좋아한다는 점이다. 아래와 같이 대략 거론하니, 이는 초서의 감상 및 창작에도 도움이 될 것이다;

圖112 좌로부터 '波浪線', '蛇形線', 《書譜》 '事'

"우울하고 불쾌한 기운이 모이면 기이한 광경이 벌어진다. 일부는 깊은 두려움에 떨며 높은 곳에 도달하여 위험에 직면한 것 같고, 방점(傍點)은 가지를 붙들고 있는 사마귀와 같이 비스듬히 붙어 있다. 획이 끝나면 남은 실을 꼬아 들이듯 필세를 회수해야 한다. 어떤 것은 산벌이 독을 뿌려 그 틈을 따라 스며드는 것 같고, 어떤 것은 뱀이 구멍에 들어가지만, 머리는 들어가고 꼬리가 밖으로 늘어져 있는 것과 같다." -최완『초서세』-421)

"뱀이 구불구불 가는 것 같기도 하고 오는 것 같기도 하다." -삭정『초서세』 -422)

"초서를 배우려면, 용과 뱀의 모습처럼 서로 연결되어 끊이지 않아야 한다." -왕희지『제위부인필진도후』-423)

는 사람의 눈에 변화무쌍한 변화를 쫓게 하여 심리적 즐거움을 줄 수 있다(一切由所謂波浪線 蛇形線組成的物體都能給人的眼睛以一種變化无常的追逐 從而産生心理樂趣)."고 지적했다. 그는 아름다움이란 최대한 정확한 곡선 속에 숨어 있다고 생각하였다.
420) 『美的分析』,『美術談叢』, 1980. 제1기, p.73. "這不僅使想像得以自由 從而使眼睛看着舒 服……我把它叫做動人心目的線條"
421) 崔瑗『草書勢』, "…畜怒怫郁 放逸生奇 或凌邃惴栗 若据高臨危 旁点邪附 似螳螂而抱枝 絶筆收 勢 餘綖糾結 若山蜂施毒 看隙緣巇 騰蛇赴穴 頭沒尾垂…"
422) 索靖『草書勢』, "蟲蛇蚪蟉 或往或還"

"疾'은 놀란 뱀이 길을 잃은 듯…잠시 머무르다 당겨 가고, 임의대로 행하니 거친 듯 세밀한 듯 모습에 따라 기이하다." -소연 『초서상』 -424)

"번개가 세차게 내리치듯 용과 뱀이 출몰한다." -두몽 『술서부』 -425)

"황홀하기는 마치 귀신의 소리에 놀란 듯하고, 때로는 용과 뱀이 달아나는 것을 보는 듯하다." -이백 『초서가행』 -426)

"그 통쾌한 곳은…놀란 뱀이 풀숲으로 들어가는 것과 같은 것이다." -육우 『석회소여안진경논초서』 -427)

"붓을 대면 나는 듯한 초서가 되어, 마치 용과 뱀이 구름 속에 있는 듯, 손의 운행에 따라 오르락내리락하니, 특히 놀랄만하다." -채양 『자논초서』 -428)

"초서는 놀란 뱀이 풀숲으로 숨듯, 나는 새가 숲에서 나오는 듯, 오는 세(勢) 그칠 수 없고, 가는 세(勢) 막을 수 없다.… 옛사람은 뱀이 뒤엉겨 싸우고, 짐꾼이 외길에서 길 다툼하는 것을 보고 초서를 깨달았다. 그러므로 정해진 법이 없다는 것을 알 수 있다." -송조 『서법약언』 -429)

"교만하기는 유유히 나는 용과 같고, 빠르기는 놀란 뱀과 같아서…온갖 상(狀)이 끊이지 않으니…" -『草書韻會序』 -430)

"초성이 되는 것이 가장 어려우니, 용과 뱀이 붓끝에서 서로의 세를 다투듯 하는 것이다." -『초서가』 -431)

그 많은 서론(書論)이 마치 약속이나 한 듯「뱀(蛇)」을 언급한 것은 우연이었을까? 아닐 것이다.

먼저 회소(懷素)의 《自叙帖》【圖113】 중에 "바삐 달아나던 뱀이 자기 자리로 들어가고, 세찬 비바람 소리가 집안에 가득하다(奔蛇走虺勢入座 驟雨旋風聲滿堂)."라는 두 구절을 보자. 이는 원래 장예부(張禮部: 장장사 張旭을 말함)가 회소(懷

423) 王羲之『題衛夫人筆陣圖後』, "若欲學草書 狀如龍蛇 相鉤連不斷"
424) 蕭衍『草書狀』, "疾若驚蛇之失道…乍駐乍引 任意所爲 或粗或細 隨態運奇"
425) 竇蒙『述書賦·語例字格』, "電製雷奔 龍蛇出沒"
426) 李白『草書歌行』, "恍恍如聞神鬼驚 時時只見龍蛇走"
427) 陸羽『釋懷素與顏眞卿論草書』, "其痛快處 如……驚蛇入草"
428) 蔡襄『自論草書』, "每落筆爲飛草書 但覺烟雲龍蛇 隨手運轉 奔騰上下 殊可駭也"
429) 宋曹『書法約言』, "草如驚蛇入草 飛鳥出林 來不可止 去不可遏……古人見蛇鬥與擔夫爭道而悟草 可見草體無定"
430) 『草書韻會序』, "矯若游龍 疾若驚蛇…千態萬狀 不可端倪"
431) 『草訣歌』, "草聖最爲難 龍蛇競筆端"

素)의 초서 예술에 대해 보낸 찬사로, 회소(懷素)는 이를 초서 작품에 쓰면서 이른바 뱀선[蛇形線]으로 표현했다. 이것은 서예의 형상성(形象性)과 이 두 문장의 내용성(內容性)을 잘 결합한 것이고, 실용성(實用性)과 곡선미(曲線美)를 잘 결합한 것이다. 예를 들어, 첫 번째 행의 「(云)奔蛇走虺」 다섯 글자는 변화가 다양한 곡선으로 거의 한 획으로 쓰여 있어서, 정말 용이나 뱀처럼 서로 끊임없이 연결되어 있으니[狀如龍蛇 相鉤連不斷] 감상자의 심미의 눈길도 뱀 모양의 실 줄이 내달리는 것을 따라 달려, 신사(愼思)가 넘치고 격정(激情)이 분방한 심리적 효과를 낳는다. 두 번째 행의 「勢」자는 독립적인 글자체로 왼쪽으로 기울어져 있으며, 하반부「力」의 별획(撇劃)은 수렴되어 공제(控制)하거나 혹은 축세(蓄勢)하여 터질 때를 기다리고 있는데, 이는「勢」자를 기울어져 쓰러질 듯하게 하고 위태롭게 만든다. 때로는 더디[遲]하라 하고, 때로는 빨리[速]하라 말하는「入」자는 비교적 강직하고 탄력 있는 두

圖113 唐 懷素《自叙帖》(部分)

개의 선으로 하단을 지탱한다. 그로 인하여 두 글자가 위아래를 돌아보며 안정감을 얻고 첫 번째 행과 곡직(曲直)의 대비를 이루었다. 이 두 번째 행의 절주(節奏)는 약간 느려서 감상자의 마음을 조금은 편안하게 한다. 세 번째 행의「風聲滿堂(盧員)」여섯 글자는 또 급전직하(急轉直下) 하여 한 획으로 이루어져 있는데, 이것도 구부러져 다른 방향으로 휘어진 선으로 이 세 줄의 초서가 사람의 마음을 감동시키고 상상을 하게 한다. 호가즈(荷迦茲)가 뱀 모양의 선[蛇形線]에 대

해 논할 때, "비록 선이라 할지라도(儘管這裏是一種淺條)"라는 말은 사람들에게 다양한 내용을 포함시키고 있다는 점을 상상하도록 영감(靈感)을 준다.432)

고대의 서론이 초서가 뱀과 같다는 비의(比擬)와 형용(形容), 그리고 완전하지 못하다는 것에 대하여, 손과정(孫過庭)은 『書譜』에서 "제가의 세평(勢評)은 허황한 것을 많이 다루어, 밖으로는 그 형상을 닮지만, 안으로 그 이치에 어둡지 않음이 없다(諸家勢評 多涉浮華 莫不外狀其形 內迷其理)."고 하였다. 초서가 뱀과 같다[草書似蛇]는 말 역시 확실히 외형을 모양낸 것이지만, 이러한 묘사를 집중해보면 「形」의 깊은 곳에 큰 「理」가 있다는 것을 알 수 있다. 이 「理」를 대강 요약하면 초서의 곡선에는 다음과 같은 네 가지 미적 특징이 있음을 알 수 있다;

1. 생기 넘치는 선조(線條)

이런 선조는 죽은 뱀(死蛇)이나 행(行)마다 매달아 놓은 가을 뱀[縮秋蛇]이 아니다. 그것은 살아있는 뱀[活蛇]이고, 놀라 달아나는 뱀[驚蛇]이며, 길을 잃고 놀란 뱀[失道的驚蛇]이다. 그것은 매 순간 솟아 오르고[騰], 달려가고[赴], 나아가고[往], 되돌아 오는[還]… 역동적이고 활기찬 생명력으로 가득 차 있다. 이러한 선조미는 또 자연 조화의 계발, 즉 고인이 뱀의 싸움을 통해 깨달은 초서(草書)에서 탄생한 것이다.

2. 끊임없이 이어지는 필의(筆義)

이런 선조는 잠시 머물거나[乍駐], 당기거나[乍引], 감추거나[或藏], 드러나고[或露], 끊어지려다가 다시 이어지고[欲斷而還連], 서로의 구(鉤)로 끊임없이 연결된다[相鉤連不斷]. 이 점에 관하여는 더 많은 논의를 위해 남겨두기로 한다.

3. 예측할 수 없는 변화(變化)

뱀 모양의 선[蛇形線]은 그 영활(靈活)한 움직임을 개괄할 수 없을 뿐만 아니라 무한하고 다양한 변화를 체현해낼 수도 없어야 한다. 예를 들어, 구름 속 용과 뱀이 위아래로 분등(奔騰)하며 천만 가지 자태를 만듦에 정해진 법이 없는 것과 같다. 이른바 놓아버린 속에서 기이함이 생기고[放逸生奇], 자태를 따라 기이해지는[隨態運奇] 특색에는 「奇」가 있어서 사람들을 놀라게 한다. 한유(韓愈)는

432) 威廉·荷加斯 著, 『美的分析』, 1980. 제1기, p.68.

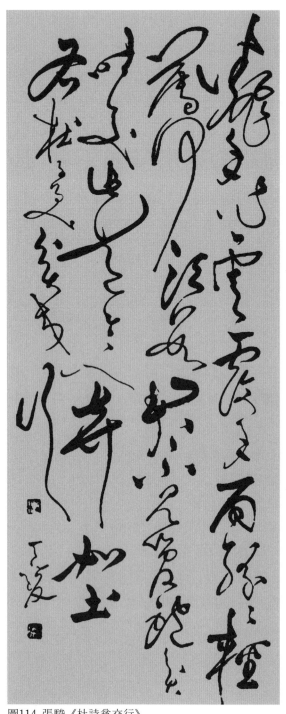

圖114 張駿 《杜詩貧交行》

장욱(張草)의 초서를 논하면서 "변동하는 것이 귀신과 같아서 예측할 수 없다(變動猶鬼神 不可端倪)."고 하였다.

4. 서정적이고 감성적인 표현(表現)

이러한 선이 지닌 운필 과정에서의 주요 특징은 「疾」('澀' 또한 빼놓을 수 없다)이다. 그것은 시원시원하게 감정을 표현할 수 있으며, 손을 따라 임의대로 행하는 것이다. 마음에서 얻은 것을 손이 응하여(得於心而應於手) 오는 세(勢) 멈출 수 없고 가는 세(勢) 막을 수 없으며(來不可止 去不可遏), 성나고 울적함[畜怒怫鬱] 등의 격정(激情)을 그 동력으로 삼는 것이다.

초서를 감상하는 이른바 「蛇形線」은 사람들이 만들어내는 심미적 심리로 시각적인 추축(追逐: 대상을 따라 눈이 움직임)과 상상의 자유로움이다. 명대의 장준(張駿)[114]은 『書史會要』[433]에서 "초서는 회소(懷素)를 으뜸으로 하는데, 용과 뱀이 싸우는 기세를 얻었다(草書宗懷素 得其龍蛇戰鬥之勢)."고 말했다. 그의 작품 《杜詩貧交行》[434] 【圖114】을 보면, 회소(懷素)가

433) 『書史會要』는 총 9권으로, 도종의(陶宗儀)가 명나라 홍무(洪武) 9년(1376)에 저술하였다. 100종 이상의 서적을 선택하여 고대부터 원나라까지의 서예가의 전기를 간결하고도 체계적으로 편집하여 400여 명이 수록되어 있으며, 대부분 잘 알려지지 않은 서예가들로 역사적 사실을 수집하는 저자의 마음을 읽을 수 있다. 이 책의 단점은 인용문과 저자의 논평이 구별되지 않고, 사료의 출처가 명시되어 있지 않아서 고증과 인용에 불편함이 있다는 점이다.

434) 장준(張駿)의 초서 《杜甫貧交行》은 두보(杜甫)의 시 《貧交行》한 수를 쓴 것이다. 크기는 151.9×63.1cm이며 북경 고궁박물관에 소장되어 있다. "翻手作云覆手雨 紛紛輕薄何須數 君不見管鮑貧時交 此道今人弃如土 右杜子美貧交行 天駿"

내리그은 곡선에 비하여 매우 생기가 넘친다. 첫 번째「飜」자는 한 번에 여러 가지 형태와 대소가 각기 다른 원을 휘둘러 써서 기이한 자태가 분분하고, 용과 뱀이 번득이며 나는 모습을 다하였다. 그것은 시선을 끌어들이고 무한히 다양한 변화를 쫓는다는 점에서 사람들의 시선을 단번에 거의 어찌할 바를 모르게 한다. 또 다른 예로 두 번째 행의 두 번째와 세 번째, 두 글자「何須」이다. 먼저

圖114-1 張駿《杜詩貧交行》(部分) '飜'

「何」자는 기이하고 마른 장미(壯美)를 드러내고, 그 기세와 힘은 약간 구부러진 만곡(彎曲)과 마음껏 연장된 필획에 있다. 서가의 붓은 심미(審美)의 눈을 이끌고 왼쪽 아래를 향해 쏜살같이 쫓다가, 갑자기 이 붓이 뜻밖에도 다시 위로 돌아와서 풍만한 미감과 그다지 초서 같지 않은「須」자를 써놓았다. 이것이 바로 예술 창작에서 "붓끝의 무궁한 필의는 다른 곳에서 끌어와야 한다(筆底意窮須從別引)."[435]는 것이다. 만약 여전히 수경(瘦勁)한 광초(狂草) 필법으로 계속 휘둘러 썼다면, 반드시 힘은 다하고 심미

의식도 결핍하게 되었을 것이다. 하지만 바로 서가의 필의가 새로워졌기 때문에 비류직하(飛流直下)로부터 일변하여 위로 거슬러 올라가고, 살찌고 마른 획의 대비를 통해 빈틈을 메우며, 기운 것을 바로 하는[化欹爲正] 등의 예술적 기교로 심미적인 눈을 만족시켰다. 이 행의「君不見管鮑貧」의 6자 중에「君不」 2자는 필획이 굵고 힘이 세며, 이하 4자는 마르고 굽은 선으로 쓰여져 서로 다른 많은 전절을 가지고 있다. 마치 벌레와 뱀이 끊임없이 이어진 듯하고 감상하는 시선을 좁은 범위 속에서 왕복하게 한다. 이것은 또 세 번째 행과 네 번째 행의 심미적 감상을 위한 축세(蓄勢)이기도 하다. 이렇게 하여 세 번째 행과 네 번째 행에서 선의 곡세(曲勢)는 광활한 천지를 춤추며 날아갈 수 있는데, 그중에서도 특히「道」자의 곡선과「人」자의 날획(捺劃)에 미치고,「棄」,「行」자의 두 세로는

435) 이는 청대 달준광(笪重光)의 『書筏』에 "눈에 보이는 경치는 급히 쫓아야 하고, 붓 아래 무궁한 뜻은 반드시 다른 곳에서 끌어와야 한다(眼中景現 要用急追 筆底意窮 須從別引)."는 구절에서 인용한 말이다.

사형(蛇形)과 흡사하여 특히 사람의 마음을 감동시키며, 초서의 미에 큰 마력을 부여하여 사람들에게 회소가 "그 통쾌함은 마치 놀란 뱀이 풀숲에 숨어드는 것 같다(其痛快處如驚蛇入草)."고 말한 정서를 생각하게 한다. 「行」자의 마지막 획은 곡종주아(曲終奏雅)436)라고 할 수 있고, 과분한 곡(曲)이라고도 할 수 있다.

호가즈(荷迦茲)는 사형선(蛇形線)으로 모든 다양성을 종이 위에 여러 가지 다른 선으로 나타낼 수 없다고 생각했다. 그러나 중국의 초서는 도리어 회소(懷素)와 장준(張駿)의 작품처럼 마법의 힘으로 그것들을 한 폭 안에서 보여주고 있다. 호가즈(荷迦茲)는 사형선(蛇形線)을 가장 아름다운 선으로 여겼고, 중국도 여러 서체 중에서 초서의 선을 가장 아름답게 여겼다. 양천(陽泉)의 『草書賦』는 "육서의 서체 중에 초법이 가장 기이하다(惟六書之爲體 草法之最奇)."라고 말한다. 유희재(劉熙載)는 『藝槪·書槪』에서 "서가에 전성(篆聖), 예성(隷聖)은 없지만, 초성(草聖)은 있다. 대개 초서의 방법은 천변만화하여 잡아서 쫓아가려 하면 이를 잃게 되고 더욱 멀어진다(書家無篆聖隷聖 而有草聖 蓋草之道千變萬化 執持尋逐 失之愈遠)."고 하였다.437) 이들은 모두 초서의 곡선미를 가장 높이 평가한 것이다. 물론 초서의 창작은 선인의 남긴 자취를 잡아서 쫓아갈 수는 없지만, 감상의 심미적인 눈과 더불어 따르는(尋逐) 것을 상상하는 것은 가능한 일이다. 초서 감상의 특징은 무한한 다양성의 변화를 쫓는 속에서 상상을 자유롭게 하여 눈을 편안하게 한다는 것이다. 헤겔(黑格爾)은 『美學』에서 "우리가 예술적 아름다움 속에서 감상하는 것은 바로 창작과 형상이 빚어내는 자유성(我們在藝術美裏所欣賞的正是創作和形象塑造的自由性)."이라며 "창조의 상상으로 또 다른 무궁무진한 이미지를 창조할 수 있다(還可以用創造的想像自己去另外創造無窮無盡的形象)."고 주장하였다. 따라서 미학은 사람을 해방시키는 특성을 지니고 있다는 것이다.438)

436) 「曲終奏雅」는 악곡의 마지막까지 우아하고 순수한 음을 연주해 내는 것이다. 이후 문장이나 예술 공연의 결말이 매우 훌륭하다는 것을 비유한다. 출전은 『漢書·司馬相如傳贊』이다. "揚雄 以爲靡麗之賦 勸百而風一 猶騁鄭衛之聲 曲終而奏雅 不已戱乎"

437) 서예가 중에 전성(篆聖)이라 불리는 사람이 없고, 또 예성(隷聖)이라 불리는 사람도 없다. 하지만 한대의 장지(張芝), 당대의 장욱(張旭)과 같은 이들은 모두 초성(草聖)이라고 부른다. 대개 초서는 변화가 많고 성숙한 운용이 쉽지 않은 서체이다. 만약 여러분이 법의 테두리에 지나치게 얽매이면, 정체되기 쉽고, 변화가 부족하여, 죽은 널판과 같은 글씨가 되어 초서의 경지에서 더욱 멀어지게 될 것이다. 하지만 그렇다고 규칙을 따르지 않으면 형태를 잃기 쉽고 초서의 형세도 이룰 수 없다. 그러므로 초서의 규율을 익혀 장악할 수 있어야, 신(神)이 명료해지고 마음으로 터득하여 손이 응수하게 되고, 자유자재로 운용하여 화경(化境)에 들 수 있다. 성(聖)이 성인 까닭은 통하지 않는 바가 없고 수양이 최고점에 이르렀기 때문이다. 이른바 초서를 익혀 모든 법칙에 정통하고 타인이 따라올 수 없는 조예에 도달하고자 한다면, 초서의 규칙을 어기지 않으면서, 스스로의 성정에 얽매이지 않고 펼쳐 나가야 장지(張芝)나 장욱(張旭)과 같이 초성의 이름으로 부끄럽지 않을 수 있을 것이다.

438) 黑格爾 『美學』, 1935, 第1卷, p.8, p.147.

중국 초서(草書) 예술의 곡선미는 감상자의 창조적 상상력을 자극하고, 감상자의 미적 활동을「自由」와「解放」의 성격을 가장 잘 띠게 하여 감상자가 편안한 눈으로 보고 미적 심리를 크게 만족시킨다. 일찍이 문곡성(文曲星)에 관한 우스꽝스러운 말을 한 적이 있는 원매(袁枚)는 『續詩品』에서 곡(曲)으로 직(直)을 부드럽게 하여[揉直使曲] 창작해야 한다고 주장했다. 그는 만약 꼿꼿하기만 하면 감상자가 한 번 훑어보고 피곤한 마음을 함께 갖게 될 것[一覽而竟 倦心齊生]으로 인식하였다. 초서의 선조가 한눈에 들어오지 않으면 사람들에게 권태로운 심리를 불러일으킬 것이지만, 풍성한 흥미를 느끼게 한다면 끝없이 보게 될 것이다. 그것을 서로 다른 방향으로 휘감는 것은 무한히 다양한 변화의 곡선을 갖추는 것이기 때문에 의미있는 형식의 미를 전형적으로 보여주는 것이다.

서예술의 곡선미(曲線美)는 다채롭고 구체적이며 미미한 객관적 세계에서 탄생하며, 물상을 드러냄으로 인하여 곳곳에서 나타나는 아름답고 미묘한 곡선의 형태로 사람들의 심신을 즐겁게 한다. 서화를 겸한 예술가인 동기창(董其昌)은 『畫禪室隨筆』[439]에서 다음과 같이 썼다;

"나무를 그리는 요체는 오직 곡(曲)의 많음에 달려 있으니 비록 일지일절(一支一節)이라도 직(直)이라 할 만한 것이 없기 때문이다. 그것의 향배부앙(向背俯仰)은 모두 곡(曲) 중에서 얻어진다. 혹자는 그렇다면 여러 화가에게 곧은 줄기[直榦]가 없다는 것인가? 라고 물을 것이다. 이에 가로되, 나무가 곧을지라도 가지와 마디가 생기는 곳이 모두 반드시 곧은 것은 아니다.…"[440]

"나무를 그리는 방법은 반드시 전(轉)과 절(折)을 주로 삼아야 한다. 한번 붓을 움직일 때마다 전절처(轉折處)를 미리 생각한다. 글씨를 쓸 때 전필(轉筆)로 힘을 주는 경우에도 더욱 간다[往]고 하여 거두어들이지 않을[不收] 수 없는 것이다."[441]

439) 『畫禪室隨筆』은 명대 동기창(董其昌)이 지은 회화 이론서이다. 권1에는 논용필(論用筆), 평법서(評法書), 발자서(跋自書), 평고첩(評古帖) 등의 절목이 포함되고, 권2에는 회결(畫訣), 회원(畫源), 제자화(題自畫), 평고화(評古畫) 등의 절목이 포함되어 있다. 논서는 필묵의 묘용을 주장하며 결자를 강조하고, 임첩은 그 정신을 이해하는 데 중점을 두었으며 뜻으로 배임할 것[以意背臨]을 제창하고, 논화는 남북종론(南北宗論)을 중심으로 '文人畫'를 제창하고 '行家畫'를 폄하하였다. 회화의 발전에 대해서는 당나라에서 송나라가「工」에서「暢」으로 변화함을 추앙하였고, 송나라에서 원나라에 들어 일부 화가들이「暢」에서「경박함(佻)」으로 변화함을 비판하였다. 화가는 만 권의 책을 읽고, 만 리 길을 걸어야 하며[讀万卷書 行万里路],「生」,「秀」,「眞」을 예술 경지의 극(極)으로 삼아야 한다고 주장하였다.
440) 董其昌 『畫禪室隨筆』, "畫樹之竅 只在多曲 雖一枝一節 無有可直者 其向背俯仰 全於曲中取之 或曰然則諸家不有直榦乎 曰樹雖直 而生枝發節處 必不都直也…"
441) 董其昌 『畫禪室隨筆』, "畫樹之法 須以轉折爲主 每一動筆 便想到轉折處 如寫字之於轉筆用力 更不可往而不收…"

"다만 한 자나 되는 나무를 그리는데 반 치도 똑바로 할 수 없다. 붓마다 돌려 써야 하는 것은 모두의 비법이다."442)

이것은 서화 창작과 연계하여 현실의 물상(物象)에 대해 행한 세밀한 관찰이다. 우리가 두루마리 그림을 펴놓고 자세히 들여다보면 이름난 화가의 붓끝을 거친 나무에는 직필(直筆)이 하나도 없음을 보게 된다. 서예가 지닌 곡선미의 미묘함과 현실에서의 곡선미의 보편성(普遍性)에 대하여 가장 깊이 있게 이야기한 것은 포세신(包世臣)의 『藝舟雙楫·答三子問』에서다. 그는 다음과 같이 지적하였다;

"옛 사람이 후세 사람들과 다른 것은 곡(曲)을 잘 사용하였기 때문이다. 『閣本』443)에 실려 있는 장화(張華), 왕도(王導), 유량(庾亮), 왕경(王庚) 등의 여러 글씨는 그 행획(行劃)에 좁쌀 한 톨만큼도 곡(曲)이 아니면 허락하지 않았으니… 사람들은 일신에 조금의 평직처(平直處)도 없다는 말을 하였다. 큰 산기슭은 대부분 곧게 솟아서, 그렇게 디디는 발걸음은 모두 굽고, 흙이 쌓인 봉우리는 약간의 기복이 있지만, 그 기운은 모두 곧다. 강이란 반드시 곡(曲)으로 이루어지지만, 기슭을 따라가다 보면 마침내 그 직(直)을 보게 된다. 하늘이 만든 장강(長江)과 대하(大河) 수백 리를 바라다보면 아득함이 마치 현(弦)과 같고, 돛을 펼친 중류(中流)에서도 직파(直波)를 볼 수 없다. 미불(米芾), 조맹부(趙孟頫) 등의 글씨는 비록 사전처(使轉處)라도 그 필획은 모두가 곧았다… 그러므로 곡직(曲直)은 성정(性情)에 있으며, 형질(形質)로 달성되는 것이다."444)

이는 현실 속의 곡직(曲直)과 예술 속의 곡직을 비교 관찰한 것이다. 현실 속의 사물은 자연적이어서 항상 곡(曲) 속에 직(直)이 있고 직(直)인 듯해도 실제는 곡(曲)이다. 하지만 인위적인 것들은 종종 기운은 모두 곧고, 모양은 굽어 있으나 기세(氣勢)는 곧다. 이것은 고의로 자태를 부리고[故弄姿態], 가식적인 것을 보여주는 것[矯揉造作]이며, 본성의 「曲」이 아닌 외형적인 「曲」일 수 있음을 보여주는 것이다. 그래서 방훈(方薰)115)은 『山靜居畵論』445)에서 "나무를 그릴 때 곧

442) 董其昌 『畵禪室隨筆』, "但畵一尺樹 更不可令半寸之直 須筆筆轉去 皆秘訣也"
443) 역대 제왕(帝王)의 비각(祕閣)에 소장된 서적(書籍), 법첩(法帖) 등을 각본(閣本)이라 한다.
444) 包世臣 『藝舟雙楫·答三子問』, "古帖之異於後人者 在善用曲 閣本所載張華王導庾亮王庚諸書 其行畫無有一黍米許而不曲者…嘗謂人之一身曾無分寸平直處 大山之麓多直出 然步之則措足皆曲 若積土爲峰巒 雖略具起伏之狀而其氣皆直 爲川者必使之曲而循岸終見其直 若天成之長江大河 一望數百里 瞭之如弦 然揚帆中流 曾不見有直波…米趙之書 雖使轉處 其筆皆直…是故曲直在情性而達於形質"
445) 《山靜居畵論》은 청대 방훈(方薰)이 저술한 회화 이론서로 전서 2권으로 이루어져 있다. 작

아야 할 곳은 굽히면 안 되고, 굽어야 할 곳은 곧으면 안 된다(畫樹應直處不可屈應屈處不可直)."고 하였고, "만일 굽히기만 하면 속격에 들어간다(若一味屈曲蟠旋便入俗格)."고 하였으며, 곡(曲)에서 취하기(曲中取之)를 주장한 동기창(董其昌)도 『畫旨』에서 서예(書藝)의 "필획은 곧아야 하며, 가볍고 고운 것에 치우쳐서는 안 된다(筆畫中須直　不得輕易偏軟)."고 강조했다. 우리는 명가의 이름에 휘둘릴 필요가 없으며, 미불(米芾), 조맹부(趙孟頫) 등의 작품들이 조금도 구태의연[故作姿態]하거나 편약한 곳[偏軟之處]이 없다고 말할 수 없음을 인정해야 한다.

포세신(包世臣)은 청대 서단이「俗」과「軟」에 치우쳐 한결같이 곡(曲)만을 미로 추구하는 경향을 살펴보고서 북비(北碑)를 익힐 것을 제창한 것 외에도 "곡직은 성정에 있고 형질로 달성한다(曲直在性情而達於形質)."고 강조했는데, 그 속에 깊은 뜻이 담겨 있다. 그가 장화(張華), 왕도(王導) 등의 작품을 거론한 것도 편견을 바로잡기 위한 것이었다. 시험삼아 왕도(王導)116)가 쓴 '草書' 《省示帖》446)을 보면【圖115】장초(章草)의 필법으로 운행하여 준발(峻拔)하고 골력(骨力)이 있는데, 그 미감은 형태는 곧지만 기세는 굽은 데 있다. 혹자는 곡(曲) 중에 직(直)이 있고 직(直) 중에 곡(曲)이 있다고 말한다. 이것은 또한 우리

圖115 東晉 王導 《省示帖》

가는 화가(畫家), 화리(畫理), 화법(畫法), 연원(淵源), 유파(流派), 관제(款題) 등 240여 조목을 수필 형식으로 잡론하였다.

446) 서진(西晉)이 팔왕(八王)의 난으로 무너지고 도강하여 피난하던 때 중요의 선시표(宣示表)만을 옷에 꿰매어 남천 하였다는 일화로 유명한 왕도(王導)는 왕희지의 백부이다. 그가 남긴 《省示帖》은 왕도(王導)의 대표작으로, 서체는 장초(章草)의 속박에서 점차 벗어나, 구속받지 않고 연면하여 부드럽게 썼지만, 필획 사이에는 여전히 장초(章草)의 일부 특징이 남아 있다. 내용은 이러하다. "省示具卿 辛酸之至 吾甚憂勞 卿此事亦不暫忘 然書足下所欲致身處尚在轂中 王制正自欲不得許卿 当如何 導亦天明往 導白 改朔情增傷感濕惡 自何如 頗小覺損不帖有應下懸耿連哀勞滿悶 不具 王導"

에게 「曲」과 「直」을 변증법적으로 보아야 한다는 것을 시사하는 말이다.

여러분은 「樂」과 「曲」의 관계를 아는가? 멜로디[旋律]는 곡조(曲調)라 하고, 이를 기록한 것을 곡보(曲譜)라고 부르며, 성악(聲樂)은 가곡(歌曲), 기악(器樂)은 악곡(樂曲)이라고 부른다. 무대에서 반주(伴奏)를 따라 연주하는 것은 곡패(曲牌)라고 부른다. 공연 예술은 곡조(曲調: 唱腔)에 의존해야 하는데, 「戲曲」 또는 「曲藝」라고 불리는 것이 정말 시도 때도 없이 곡을 한다는 말이 아니라고 할 수 있지만, 그것은 「直」을 떠날 수는 없다. 『古文觀止』447)를 읽어본 여러분이라면 아마도 「季札觀周樂」이라는 명편을 잊지 못할 것이다. 당시 오나라 귀족인 계찰(季札)은 노(魯)나라에 출사하여 주(周)나라의 전통음악을 감상하고서, 연거푸 "아름답구나!(美哉)"를 외쳤다. 시악(詩樂) 《大雅》를 공연할 때 그는 "곡(曲)에 직체(直體)가 있습니다(曲而有直體)."라는 미학적 의미가 풍부한 찬사를 했다. 이는 규율성(規律性)을 띤 언사로 어떤 예술에서든 「曲」은 '直體'가 있음을 귀하게 여기고, '直體'를 떠난 「曲」은 연약하고[軟弱], 가늘고[纖細], 가볍게[輕靡] 흐르게 된다.… 그래서 유희재(劉熙載)는 『藝槪·書槪』에서 "글씨는 '曲'에 '直體'가 있어야 하고, '直'에 '曲致'가 있어야 한다(書要曲而有直體 直而有曲致)."고 지적한 것이다. 이것은 '曲'과 '直'의 변증법(辨證法)에 대한 간단명료한 개괄이다.

「曲」과 「直」의 상반상성(相反相成)하는 변증법적 관계는 두 가지 측면에서 이해할 수 있다.

1) 거시적으로 보면 곡선과 직선 모두가 서로 의존하며 서로 어울리는 하나의 작품이다. 위항(衛恒)은 『四體書勢』에서 "옛 문자는 곡(曲)이 활[弓]과 같고, 직(直)은 현(弦)과 같다(其曲如弓 其直如弦)."고 찬미하였다. 이 비유는 매우 절묘해서 한 개 활에 「直」만 있고 「曲」이 없거나, 「曲」만 있고 「直」이 없다면 실용적이지도 않고 선을 이루는 아름다움도 없게 된다. 왕희지(王羲之)는 『筆勢論』에서 「戈」자 쓰는 법을 말하면서 "삼백 근[百鈞]의 활시위를 처음 잡아당기는 것(百鈞之弩初張)."과 같게 쓰라고 한 다음, 이어서 "'直'은 임곡(臨谷)의 굳센 소나무 같이[臨谷之强松] 하고, '曲'은 낚시 물에 매달린 바늘같게 하라[懸鉤之釣

447) 『古文觀止』는 청나라 때 오초재(吳楚材)와 오조후(吳調侯)가 강희(康熙) 33년(1694)에 선정한 고대 산문의 선본이다. 이 책은 청나라 강희 연간 학숙(學熟)을 위한 문학 독본 교재로 강희 34년(1695) 정식으로 인쇄되었다. 『古文觀止』는 동주(東周)에서 명대(明代)에 이르는 222편의 글과 12권의 책에서 취했다. 그 자체의 뚜렷한 특징과 뛰어난 강점으로 인해 세상에 나온 후 300여 년 동안 대중적이고 널리 알려져 영향력 있는 초학 고문의 선본이 되었으며, 학당의 계몽 독본으로 많이 사용되었다. 「季札觀周樂」은 『古文觀止』卷2 「周文」에 등장한다.

水]."고 말하였다. 이는 하나의 간단한 활[弓]과 두 개의 간단한 선(線)의 조합이 일직일곡(一直一曲)해야 함을 보여준다. 이로 미루어 볼 때 서예 작품에서 선의 조합은 모두 「直」은 「曲」을 떠날 수 없고 「曲」은 「直」을 떠날 수 없다는 것이다.

2) 미시적 측면에서 보면 한 획 한 획이 상대적인 곡(曲)이나 상대적인 직(直)에 불과하다. 엥겔스(恩格斯)는 대립면(對立面)이 서로 침투하는 변증법을 설명할 때 "'直'은 '曲'일 수 없고, '曲'도 '直'일 수 없다(直不能是曲 曲不能是直)."는 지극히 단편적인 견해를 지적한 적이 있다. 또 엥겔스(恩格斯)는 미분학(微分學)의 상식을 무시한 모든 항의(抗議)는 "직선과 곡선이 일정한 조건 아래 동등하다는 것은 이치에 맞지 않는다(直線和曲線在一定條件下相等 這不是背理的)."고 생각하였다.448) 과학 분야에서는 아직 그럴 수 있다지만, 예술 세계에서는 당연히 「曲」과 「直」이 더 나을 뿐만 아니라, 너 안에 내가 있고, 내 안에 네가 있어서 서로 삼투(滲

圖116《九成宮醴泉銘》

圖116《九成宮醴泉銘》　'石', '工', '州', '永'

448) 恩格斯『反杜林論』, 1980, 商務印書館, p.117. "微分學不顧常識的一切抗議 竟使直線和曲線在一定條件下相等 幷由此達到把直線和曲線的等同看做是背理的嘗試所永遠不能達到的成果..."

透)해야 한다. 구양순(歐陽詢)의 글씨는 소위 직목곡철법(直木曲鐵法)449)을 사용하는데, 「直」과 「曲」 둘 사이에서 「直」이 우위를 점하였다고 할 수 있다. 그가 쓴 《九成宮醴泉銘》450)【圖116】을 보면, 「石」자의 네모꼴은 거의 한 변의 획이 약간 중심으로 휘어져 「直」속에 「曲」을 드러낸다. 여기서 별획(撇劃: ノ)은 이른바 초승달 별획[新月撇]으로, 「曲」으로 「直」에 비쳐 다른 필획을 더욱 활기차게 만든다. 「工」과 「州」는 글자의 가로와 세로가 절대 「直」이 아니며, 그것들은 올려 보거나[仰] 혹은 굽어보거나[覆], 굵거나[粗] 혹은 가늘거나[細] 한 미묘한 곡선의 변화가 있다. 「永」자 역시 모든 획이 '曲勢'를 지니고

있어서 그것들은 이미 곧은 나무[直木]이자 굽은 쇠[曲鐵]와 같다. 이로써 「直」은 「曲」이 반영되지 않으면, 특히 그 자체에 어느 정도 「曲」을 포함하지 않으면 경직되고 생명력이 부족하게 된다는 것을 알 수 있다. 「曲」에 「直」이 있어야 하는 예시는 더욱 간단하다. 안진경(顔眞卿)의 《裴將軍詩》【圖111】「來」자 가운데 세로 갈고리[竪鉤]는 가령 「曲」에 「直」이 없다면 태산이 짓눌러 와도 꺾이지 않을 엄청난 뚝심이 있었겠는가? 그런 의미에서 당대(當代)의 서예가 임산지(林散之)117)의 《辛苦》451)라는 제목의 시는 깊이 새겨볼 가치가 있다;【圖117】

圖117 林散之《辛苦》90x53cm

449) 『山谷論書』에 이르기를 "뒤늦게 전주(篆籒)의 필의를 깨달아, 붓을 대면 뜻한 대로 되었고, 직목곡철은 자연스러움을 얻었다(晩寤箍篆 下筆自可意 直木曲鐵 得之自然)."고 하였는데 이 '직목곡철'의 미는 곧 전예고의(篆隷古意)의 미를 뜻한다. 그러므로 구양순이 '직목곡철법'을 사용하였다는 것은 전예(篆隷)의 고의(古意)를 사용하였다는 말과 같다.

450) 《九成宮醴泉銘》은 당(唐) 정관(貞觀) 6년(632)에 위징(魏徵)이 글을 짓고 서예가 구양(歐陽詢)이 서단하여 완성한 해서(楷書) 작품이다. 현재 섬서성(陝西省) 인유현(麟游縣) 비정(碑亭)에 있다. 내용은 「九成宮」의 내력과 그 건축의 웅장함을 서술하고 당 태종의 무공 문치와 검약 정신을 칭송하며 궁성 안에서 「醴泉」을 발견한 경위를 소개하고 예천의 출현을 천자영덕(天子令德)으로 치하하고 있다. 《九成宮醴泉銘》의 결체는 훤칠하고 중궁을 안으로 조이면서 사방을 열어두었으며 좌측은 수렴하고 우측은 놓아두어 험절하면서도 편안하다. 이 글씨는 구양순 만년의 작품으로, 예로부터 해서의 정종(正宗)으로 간주되어 '천하제일 해서' 또는 '천하제일 정서'로 칭송받아 왔다.

451) 林散之《辛苦》, "辛苦寒灯數十霜 墨磨磨墨感深長 筆從曲處還求直 意入圓時更覺方 窗外明河秋耿耿 夢中水月碧茫茫 无端色相驅入甚 寫到今年猶未忘"

- 182 -

辛苦寒燈數十霜　차가운 등불 아래 고생살이 수십 년인데

墨磨磨墨感深長　먹이 나를 가는지, 내가 먹을 가는지 의미가 심장하다.

筆從曲處還求直　붓이 곡처(曲處)에서 도리어 직(直)을 찾듯이

意入圓時更覺方　뜻은 둥글 때 더욱 각이 잡히는 법이다.

……

　서예 창작에서 「曲」과 「直」, 「方」과 「圓」 같은 형식미의 모든 상대 면은 절대적인 경계가 없으며 서로를 포용하고 변형할 수 있다.

2. 결구(結構)452), 장법(章法)의 미

(1) 「違」와 「和」

　여러분은 미묘한 음악을 들어본 적이 있는가? 이런 감동적인 음악을 문학작품에 옮기기는 정말 쉽지 않은 일이다. 가장 성공적인 예로 백거이(白居易)의 《琵琶行》453) 속 절묘한 묘사(描寫)만 한 것이 없는데, 그것은 이렇게 시작된다;

大弦嘈嘈如急語　큰 가락은 다급한 말처럼 조잘거리고

小弦切切如私語　작은 가락은 은밀한 말처럼 절절하네.

嘈嘈切切錯雜彈　조잘조잘 소곤소곤 뒤섞여 퉁겨 나오니

大珠小珠落玉盤　크고 작은 구슬들이 옥쟁반에 떨어지네.

……

　이는 조세(粗細), 경중(輕重), 완급(緩急)의 서로 다른 소리가 뒤섞여[錯雜] 탄주되는 것을 첫 문장으로 써낸 것이다. 이어 비파녀(琵琶女)의 탄주(彈奏) 소리가

452) 「結構」에 대하여 강기(姜夔)는 "글자의 장단과 대소, 사정과 소밀은 자연스러우면서도 가지런하지 않아야 하니 어찌 하나같아서 되겠는가? ……위진의 서예가 높은 것은, 진실로 각각의 글자가 참다운 자태를 다하고 있음이니 사적인 의견을 더할 수 없을 뿐이네(字之長短大小斜正疏密 天然不齊 孰能一之 ……魏晉書法之高 良由各盡字之眞態 不以私意參之)."라고 하였다.

453) 《琵琶行》은 당나라 시인 백거이(白居易)가 지은 장편 서사시(敍事詩)이다. 이 시는 '비파녀'의 높은 연주 기예와 기생이라는 불행한 인생 경험을 교차 묘사하여 봉건사회의 관료부패(官僚腐敗), 민생피폐(民生凋敝), 인재매몰(人才埋沒) 등 불합리한 현상을 폭로하고, 비파녀에 대한 시인의 깊은 동정을 표현했으며 자신의 억울한 처사에 대한 분노 또한 표현했다. 시 전체의 서사(敍事)와 서정(抒情)이 밀접하게 결합되어 완전하고 선명한 인물상을 형성하였으며, 언어의 흐름이 균형을 이루어 아름답고 조화로우며, 특히 비파의 연주를 생생하게 묘사한 것은 허구적인 것을 실질로 변모시켜 선명한 음악 이미지를 보여준 작품이다.

때로는 꽃밭의 앵무새처럼, 때로는 언 개울 아래 흐르는 물처럼, 때로는 고요하게, 때로는 들릴 듯이… 이러한 소리는 매끄럽기도 하고[流滑], 막히기도 하고[滯澀], 뚫어주기도 하고[暢通], 거칠기도 하고[阻塞], 강렬하기도 하고[強烈], 미약하기도 하고[微弱], 높이 솟구치기도 하고[高亢], 낮게 잠기기도 하고[低沉], 굳건하기도 하고[剛健], 부드럽기도 하고[柔和], 흥겹기도 하고[昂揚], 울적하기도 하고[抑鬱]……이처럼 풍부하고 다채로운 음향(音響)·리듬[節奏]·선율(旋律)·음색(音色)들이 유기적으로 교차(交叉) 결합하여 다양하면서도 통일되니, 이는 상반(相反)하면서도 상성(相成)하고 대립(對立)하면서도 화해(和諧)하는 교향악(交響樂)과도 같아서, 잘 짜인 비파 독주의 음악적 아름다움이 사람들에게 풍부한 미감을 만끽하게 한다.454) 앞서 헤겔(黑格爾)이 음악의 감성적인 재료에 대하여, 더욱 높은 예술적 배합, 즉 예술의 형식미(形式美)를 필요로 할 것이라 인식한다고 말했는데, 그렇다면, 이 형식미의 규율(規律)은 무엇일까? 이에 대하여 우리는 가장 중요한 것은 '다양성 통일의 규율'이라고 말할 수 있을 것이다. 《琵琶行》은 이미 이러한 점을 증명하였다. 고대 희랍(希臘: 그리스)의 피타고라스(畢達哥拉斯)학파도 "음악은 대립요소의 조화로운 통일이며, 잡다한 것의 통일로, 부조화는 조화로 이어진다(音樂是對立因素的和諧的統一 把雜多導致統一 把不協調導致協調)."라고 지적했다.455) 이후 서양의 일부 미학자들은 다양성 통일의 규율에 대해 끊임없이 심도 있고 세심한 논의를 하였다.

圖118 文徵明 《琵琶行圖》 幷行書 《琵琶行》 1557年, 27.64x244.84cm 湖南省博物館 藏

454) 안자(晏子)는 『左傳·召公20年』에서 "和諧란 국을 끓이는 일과 같다. 국을 끓이기 위해서는 물과 불을 준비하고, 육장(肉醬)을 마련하고, 음식의 간을 맞추고 생선과 고기를 삶고, 장작으로 불을 때야 하는데 요리사가 그 국을 화해시키고 고르게 하여 맛을 낸다(和如羹焉 水火醯醢鹽梅 以烹魚肉 燀之以薪 宰夫和之 齊之以味)."고 하였다. 또 『國語·周語下』에서는 "입으로 다섯 가지의 맛을 받아들이고, 귀로 다섯 가지 소리를 듣는데 이 맛과 소리에서 기가 생겨난다(口內味而耳內聲 聲味生氣)."고 하였다. 이는 음식의 화해와 인체의 기의 연관이 사회적 화해의 기초가 된다는 것을 의미한다. 중국 문화에서 음식의 화해와 음악의 화해는 진한시대에 와서 화해적 체계가 최종적으로 확정되는 중대한 시기였다.

455) 北京大學哲學系美學教研室, 『西方美學家論美和美感』, 1980, 商務印書館出版, p.14.

음악이 특히 소리[聲音]에 대한 다양하고 통일된 예술적 조화가 필요한 것과 마찬가지로 서예의 결체(結體), 장법(章法)도 특히 선조(線條)에 대한 다양하고 통일된 예술적 조화가 필요하다. 중국의 서예 미학은 다양하고 통일된 규율을 개괄하고 있으며, 서구와는 다른 고유한 특색을 가지고 있다. 이에 관하여 손과정(孫過庭)은 『書譜』에서 하나의 저명한 논점을 제기했다;

> "여러 개의 획을 함께 놓을지라도 그 모양을 각기 다르게 하고, 여러 개의 점이 가지런히 놓였을지라도 형체를 위해 서로 어긋나게 해야 한다. 그러므로 한 점은 한 글자의 규율이 되고, 한 글자는 종편의 기준이 된다. 어겨도[違] 범하지 아니하고[不犯], 화목(和睦)해도 구동(苟同)하지 않는 것이다."456)

이 단락, 특히 마지막 두 문장은 매우 정제된 언어로 서예의 형식미, 나아가 모든 예술 형식미의 주요한 규율을 구체적이면서도 개괄적으로 설명하면서 「違」와 「和」의 통일을 요구하였다.

서예술에서 「違」란 무엇인가? 그것은 바로 뒤섞임[錯雜], 다양함[多樣], 탈바꿈[變化], 들쭉날쭉함[參差], 서로 다름[殊異]을 말하는 것으로, 즉 하나의 예술 전체를 이루는 각각의 부분, 내지 세부마다 각기 독특한 개성이 있어야 한다는 것이다. 이탈리아의 성 토마스(聖·托馬斯)는 "다양성은 미가 반드시 갖추어야 할 것(多樣性爲美所必具)."이라고 말했다.457) 그 유심주의(唯心主義)의 신학적 외피(外皮)를 떠나서 이 말은 어느 정도 일리가 있다.

결체(結體)의 미에 있어서 「違」는 한 글자 안에서 "여러 개의 획을 함께 놓을지라도 그 모양을 각기 다르게 하고, 여러 개의 점이 가지런히 놓였을지라도 형체를 위해 서로 어긋나게 할 것(數畫並施 其形各異 衆點齊列 爲體互乖)."을 필요로 한다. 많은 점획이 함께 나열되어 있어 다양하지만 뇌동(雷同)하지 않고, 풍부하지만, 단순(單純)하지 않으며, 서로 간에 차이(差異)가 있고, 각자 모순(矛盾)되며 들쭉날쭉해야 하고, 또 같은 결체(結體) 속에서 함께 해야 한다.

유공권(柳公權)의 해서 결체는 점획의 다양성을 매우 중요하게 여긴다. 그가 쓴 《玄秘塔碑》【圖119】에서 여러 획이 함께 나열된[數畫並施] 「達」자의 경우 4개의 횡획(橫劃)은 그 모양이 각기 다르다. 첫 번째 가로획과 두 번째 가로획은

456) 孫過庭, 『書譜』, "至若數畫並施 其形各異 衆點齊列 爲體互乖 一點成一字之規 一字乃終篇之准 違而不犯 和而不同"
457) 意阿奎那, 『基本著作』, 『西方論文選』 上卷, 上海譯文出版社, p.150.

圖119 柳公權《玄秘塔碑》(部分)

장단(短長), 비수(肥瘦), 앙복(仰覆) 등 몇 가지 방면에서 뚜렷한 대조를 이루고, 다른 두 가로획도 비교적 가늘지만, 장단(長短)이 다르다. 이 4개의 가로획과 그 아래를 지나는 건장한 평날(平捺)은 또 서로 잘 어울리는데, 이것은 모두 고의로 들쭉날쭉[參差不齊]한 것을 만들기 위한 것이다. 또「壽」자 처럼 가로획이 많지만 같은 획은 하나도 없다. 여러 점이 나란히 나열된 경우, 예를 들어「爲」자의 첫 번째 '點'과 아래에 나열된 4개의 '點'은 모두 대소(大小)가 다르고, 장로(藏露)가 다르며, 방향(方向)이 다르고, 자태(姿態)가 다양하여 다채롭고 변화무쌍하니 "큰 구슬 작은 구슬이 옥반(玉盤)에

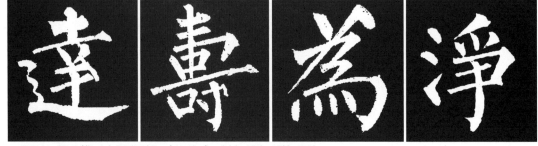

圖119 柳公權《玄秘塔 碑》좌로부터 '達', '壽' '爲', '淨'

떨어지는(大珠小珠落玉盤)"듯한 미감을 가지고 있다. 「淨」자는 6개의 점이 두 그룹으로 나뉘어 있는데, 각 그룹의 세 점(點)은 체격이 완전히 다르고 두 그룹을 비교하더라도 전혀 다르다.

점이나 가로, 그 밖의 동일하거나 유사한 획의 병렬도 다양성을 나타내도록 유

의해야 한다. 조맹부(趙孟頫)의《膽巴碑》【圖120】는 병렬된 획의 예술 배합에 매우 주의를 기울인 작품이다. 예를 들어, 「州」자는 세 개의 곧은 획이 장단(長短), 곡직(曲直), 회수(回收), 혹은 노수(露收)를 하더라도, 마지막 세로획은 갈고리의 모습을 하고 있어서 더욱 다르게 보인다. 게다가 형태가 다른 세 개의 '點'이 배합되어 가지런함 속에서 지극히 불규칙한 모습을 보이는 것이 바로 예술적

圖120 趙孟頫《膽巴碑》좌로부터 '州', '多

형식미의 요구이다. 『芥子園畵傳』에서는 나무의 「三株畵法」에 대해 "비록 나란히 갈지라도 위아래가 함께 가지런하여 나뭇단을 묶은 듯한 모습을 가장 꺼리는 바이니 반드시 좌우가 서로 양보하여 자연스럽게 끼어들어야 한다(雖屬雁行 最忌根頂俱齊 狀如束薪 必須左右互讓 穿揷自然)."고 말한다. 「州」자를 잘 쓰지 못하면, 위아래가 가지런한 땔나무 묶음[一捆乾柴]처럼 되기 쉽다. 그러나 조맹부(趙孟頫)의 붓끝에 나란히 놓인 세 개의 세로획은 위아래가 가지런하지 않아서 생동한 자태가 있고 향배(向背)458)의 정감이 배어 있다. 또 다른 「多」자는 독창적이다. 당태종(唐太宗)의 『筆法訣』에 「多法」이라고 불리는 것이 있는데 "'多'자의 네 개 별획(撇劃) 중 첫 번째는 '縮'하고, 두 번째는 '少縮'하고, 세 번째 역시 '縮'하고, 네 번째는 출봉(出鋒)한다(多字四撇 一縮 二少縮 三亦縮 四須出鋒)."고 하였다. 이것은 네 개 별획(撇劃)을 서로 같지 않게 처리하고자 주의를 기울

458) 「向背」란 점획이 마주 향하거나(向), 등지는(背) 것을 사람의 자태에 비추어 하는 말이다. 강기(姜夔)는 『續書譜』에서 "마주 절하기도 하고 서로 등지기도 하는데, 왼쪽에서 유발하면 오른쪽에서 그에 호응하며, 위에서 일어서면 아래는 엎드린다. 중요한 점은 그러한 점획 사이에 각각 자연스러운 이치가 들어 있다는 것이다(相揖相背 發於左者應於右 起於上者伏於下 大要点畫之間 施設各有情理)."라고 했다.

圖121《大盂鼎銘文》拓本

인 것이기는 하지만 장단(長短)과 신축(伸縮)의 상이함에 대한 규정이 너무 엄격해서 패턴[模式]이 되기 쉽다. 조맹부(趙孟頫)는 이 문자의 격식[框框]을 깨고, 독창적으로 앞의 세 개의 별획(撇劃)을 이어 썼기 때문에 첫 번째와 두 번째 별획의 원래의 수필처가 뜻밖에도 두 전절이 되었고, 두 전절은 다시 신축(伸縮)의 구별이 있게 되었다. 세 번째, 네 번째 별획의 수필도 다르며, 세 번째 별획은 그 기운을 담고 네 번째 별획은 그 정신을 담아 출봉하고 있다. 이러한 일련의 변화를 거쳐「多」라는 글자는 매우 새롭고 독특하게 쓰여지게 되었다.

순수하게 다른 필획을 삽입하지 않은「數畫並施」의 예로「三」자 만한 것이 없다. 예로《大盂鼎銘文》459) 【圖121】을 보면 「三」이나 「四」의 가로획은 순수한 몇 개의 횡획을 각각 다르게 놓지 않았는데 이는「其形各異」의 관점에서 보면 정제된 전서의 체계에 치우쳐 크게 주의를 기울이지 않은 것이다. 이후 한대 예서(隷書)의 표준이라 할 수 있는《熹平石經》【圖122】은 「三」자의 세 개 가로획이 구별되기도 하고 그렇지 않기도 하는데, 이는 그보다 더 이른 한간(漢簡)도 마찬가지였다. 그러나 이후 일부 유명한 한비(漢碑)에서는 다

圖122《大盂鼎銘文》'三' 《熹平石經》'三' 《曹全碑》'三'

459) 대우정(大盂鼎): 서주(西周) 강왕(康王) 때의 청동기로 내벽에 명문(銘文)이 291자에 달하여 서주 청동기에서는 보기 드문 것이다. 그 내용은 주왕(周王)이 우(盂)에게 경고하기를 은대(殷代)에는 술[酗酒]로 망하고, 주대(周代)에는 술을 기피하여 흥하니, 우에 명하여 반드시 힘껏 그를 보좌하여 문왕과 무왕의 덕정(德政)을 삼가 받들어야 한다는 것이다. 서풍은 엄밀 근엄하고 자형과 포치가 매우 질박 평실하며 용필은 방과 원을 겸비하여 서주 초기 금문의 대표작이라고 할 수 있다.

양하고 통일된 형식미에 대한 자각적인 추구가 나타난다. 예를 들면 《西嶽華山廟碑》, 《曹全碑》속에 쓰인「三」자는 모두 일정하지 않은 「參差不齊」의 형태미를 드러내고 있으며, 「主」자의 경우 가로로 나열된 여러 개의 횡획을 보판(呆板)과 같이 일률적으로 쓰지 않음으로써 사람의 마음을 통해 눈을 즐겁게 하니 이것은 예서 결체 예술의 성숙함을 보여준 것이다. 동한(東漢)의 몇몇 이름난 비석은 바로 예서 결체의 다양하고 통일된 규율의 성공적 경험을 집약한 것이라 말할 수 있다.

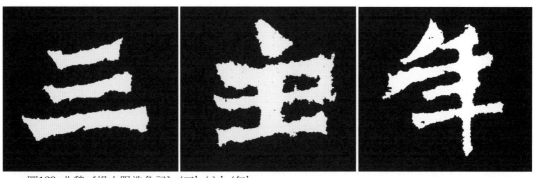

圖123 北魏《楊大眼造象記》‘三’, ‘主’, ‘年’

위비(魏碑)460) 해서에서의 결체(結體) 역시 이러한 형식미의 규율에 대하여 비교적 성숙한 파악을 보여준다. 전반적으로 위비는 정제(整齊) 일변도이지만, 결체(結體)도 다양성을 무시하지 않는다. 《楊大眼造象記》461)【圖123】의「三」자와 같이 가로마다 서로 다른 것이 비교적 편해 보인다. 그러나 여러분의 눈이「主」자 위에 머물러, 서로 비교될 때에는 불편함을 느끼게 될 것이니, 이는 세 개의 가로획이 뇌동(雷同)하여 지나치게 획일적으로 아름답지 못하기 때문이다. 『離鉤書訣』462)에 “판율(板律: 보판과 같이 일률적인 것)에서는 기운(氣韻)463)이 유동하지

460) 「魏碑」또는「北魏碑」는 대략 AD. 500년을 전후한 북위(北魏) 시기의 비석으로 그 당시 유행했던 한 서체를 일컫는 말이기도 하다.「魏碑」는 당시 가장 강성했던 북방의 나라를 대표하는 만큼 글씨에서도 강성한 면모를 보여준다. 용필은 기필(起筆)과 수필(收筆)이 신속하고, 점획의 능각(稜角)이 날카로우며, 전절처(轉折處)는 측봉(側鋒)으로 형세(形勢)를 취하여, 안은 둥글고 밖은 모난 경우가 많다. 또 갈고리[趯]는 힘차게 뽑아내고 파임[捺]은 무겁게 누르는 특징을 가지고 있다. 풍격은 결구와 소밀(疏密)이 틀에 박히지 않아 자연스럽고, 종횡으로 비스듬히게 기울어져 있으며, 이리저리 뒤섞인 멋이 있다. 초기의 위비는 웅장하며 우뚝하고 굳세고 거칠지만, 후기에는 남조(南朝) 서법의 영향으로 점차 연미한 쪽으로 나아갔다.「魏碑」의 예술성에 대하여 포세신(包世臣)은 『藝舟雙楫』에서 “북조 사람들의 낙필은 날카롭고 결구는 장화(莊和)하며 행묵(行墨)이 껄끄럽고 필세는 호탕하다(北朝人書 落筆峻而結体庄和 行墨澀而取勢排宕).”, “출입(出入), 수방(收放), 언앙(偃仰), 향배(向背), 피취(避就), 조읍(朝揖)의 법이 구비되어 있다(出入收放偃仰向背避就朝揖之法備具).”라고 상찬했다.

461) 《楊大眼造象記》의 온전한 명칭은 《輔國將軍楊大眼爲孝文皇帝造像記》이다. 북위시대 하남(河南) 낙양(洛陽) 용문 고양동굴(古陽洞窟)에 부조되어 있다.「龍門20品」중 하나로《始平公》, 《孫秋生》, 《魏靈藏》과 함께「龍門4品」으로 불린다. 용문석굴(龍門石窟)에는 2000여 종의 북위시대 조상기가 존재하는데 그중 예술적 가치가 가장 높은 작품 중 하나이다. 용필이 엄정하고, 제안돈좌(提按頓挫)가 뚜렷하며, 필세가 웅장하고, 결체가 장중한 특징적 면모를 지녔다.

않는다(板律則氣韻不動)."라고 말하였다. 필획이 판율(板律) 하게 되면 반드시 생동감이 결핍되기 마련이다. 만약 여러분이 다시「年」자 위로 눈을 돌린다면, 아마도 계찰관악(季札觀樂)464)에서와 같이 크게 "아름답구나!(美哉)"를 외쳤을 것이다. 이것은 또한 나란히 놓인 네 개의 횡획 장단이 서로 어긋나고[長短相錯], 장로가 뒤섞이며[藏露相雜], 억양이 있고[有抑有揚], 경중이 있어서[有輕有重] 마치 비파 연주의 '嘈嘈切切錯雜彈'과 같고, 들쭉날쭉한[參差不齊] 네 개의 가로획은 오른쪽으로 치우친 한 개 세로획에 꿰어져 더욱 풍부한 선율감을 느끼게 한다. 이에「年」자는 음악적 미를 얻었으나, 또 다른「主」자는 마치 억양 없이 부르는 창가(唱歌)와 같아서『夢溪筆談』465)에서 "소리에 억양이 없는 것을 염곡(念曲)466)이라 한다."467)는 말과 같다. 양자의 대비가 얼마나 선명한가! 그러나 전반적으로 북비(北碑)의 결체는 '다양성의 미'에 주의를 기울였고, 다시 남첩(南帖)을

圖124《王羲之 尺牘》좌로부터《奉橘帖》,《三月帖》,《姨母帖》'三'

462) 『離鉤書訣』은 명대(明代) 반지종(潘之淙)이 저술한『書法離鉤』를 말한다. "蠹俗則不大雅 力弱則不遒勁 柔細則不卓練 嫵媚則不蒼古 讓右則套落庸劣 板律則氣運不動 狹長則勢不冠冕 葳蕤則不揚眉吐氣 向背不得宜則結體無情 上下不聯屬則神不流貫…"

463) '氣韻'은 작품의 신채(神采)를 표현하는 중요한 표준이 된다. '氣韻'은 깊은 의경(意境), 농욱(濃郁)한 시정(詩情)과 활기찬 신채(神采)를 이르는 것으로, 서예는 이를 고도로 승화(昇華)시키는 예술이다. 장언원(張彦遠)은『歷代名畵記』에서 "만약 기운이 주밀(周密)하지 않고 모양만 나열하고, 필력이 주경(遒勁)하지 않으면서 꾸밈만 잘하는 것을「非妙」라고 한다(若气韻不周 空陳形似 筆力未遒 空善賦彩 謂非妙也)."고 하였다. 여기서 기운이 주밀하다는 것은, 바로 천기(天機)가 스스로 펼쳐져, 글씨를 쓰는 사람의 마음을 거쳐 성숙과 승화를 더하고, 내심의 의회(意會)와 예술적 기교를 통하여 생겨나는 고도의 완미한 재현(再現)으로, 운치가 넘치는 예술적 효과를 낳게 한다는 것을 의미한다.

464) 《季札觀樂》은 춘추시대 사학자 좌구명(左丘明)이 창작한 산문(散文)이다. 이 글은 오공자(吳公子) 계찰(季札)이 그를 위해 주 왕실의 음악과 춤을 추는 노나라를 출사했다는 내용이다. 연주 과정에서 계찰은 그 악곡을 점평(点評)하여 노나라 사람들 앞에서 예악에 대한 그의 세심한 이해를 보여주었고, 나아가 오나라 역시 주례(周禮) 이후였음을 보여줌으로써 그가 초빙한 정치적 목적을 달성했다.

465) 『夢溪筆談』은 북송의 정치가인 심괄(沈括, 1031~1095)이 저술한 것으로 고대 중국의 자연과학, 공예 기술 및 사회 역사 현상을 포괄적으로 다루었다. 「筆談」 26권, 「補筆談」 3권, 「續筆談」 1권 등 총 30권으로 구성되어 있으며 책은 17목 609조로 이루어져 있다.

466) 노래에 고저, 억양이 없는 것을「念曲」이라 한다. 「念」은 '생각하다(思)', '읽다(讀)'와 같은 의미를 지니고 있어서 마치 책을 읽듯이 노래를 불러서는 그 맛이 살아나지 못할 것이다.

467) 宋 沈括, 『夢溪筆談·樂律一』, "善歌者謂之內裏聲 不善歌者聲無抑揚謂之念曲 聲無含韞謂之叫曲"

보면, 예를 들어 왕희지(王羲之)의 붓끝에서 「三」자의 세 개 횡획은 더욱 각기 다른 양상을 띠고 있다.【圖124】 이들 척독(尺牘)은 가로획마다 체형이 다르고, 정취가 다르며, 다양한 생동감으로 꾸밈없고 자연스럽게 진나라 사람들의 풍류 (風流)와 운치(韻致)를 표현해냈다. 왕희지(王羲之)도 『題衛夫人筆陣圖後』에서 "평평하고 곧고 비슷하여 주판알[算子] 같고, 위아래가 반듯하고 앞뒤가 가지런 하니 이것은 글씨라 할 수 없고, 그 점획만을 얻었을 따름이다(若平直相似 狀如 算子 上下方整 前後齊平 此不是書 但得其點畫耳)."라고 말하였다. 그는 결체의 다 양성 유무를 서예술(書藝術)과 문자서사(文字書寫)를 판별하는 기준으로 삼았다. 이런 이론적인 개괄은 바로 예술 실천이 성숙해졌다는 중요한 상징이다.

진인(晉人)이 운(韻)을 숭상하는 것[晉人尙韻]과 당인(唐人)이 법(法)을 숭상한 것[唐人尙法]은 결체(結體)에 미의 법칙을 제정하려는 노력이다.468) 예를 들어, 「三」자 유형의 「數畫竝施」를 예로 들면, 손과정(孫過庭)은 "그 모양이 각각 다를 것(其形各異)", "위반할 것(違)", "같지 않을 것(不同)" 등을 요구하였으며, 당태종(唐太宗)도 『筆法訣』에서 「主」자를 예로 들며 "세 개의 가로획이 상평, 중앙, 하복해야 한다(三橫要上平中仰下覆)."고 인식하였다. 장회관(張懷瓘)의 『玉 堂禁經』에는 「三畫異勢」라는 전문이 있다.469) 그는 세 개 횡획이 완전히 같은 세(勢)를 두는 「畫卦勢」를 반대하였고, "저속(低俗)하고 비루(鄙陋)한 것은 쓸 수 없다(俗鄙不可用)."고 주장하였으며, 해서에서의 상호간 풀어 나감[遞相解摘], 행서에서의 상호간 공경함[遞相竦峙],470) 초서에서의 험경한 기세[峭峻勢] 등과 같은 변화된 수법을 제창하였다. 그는 "세 개 획의 용필의 세가 서로 비슷하고,

468) 유사한 의미로 당인은 공부를 중요하게 여기고, 진인은 표일함을 중요하게 여긴다[唐人尙功 晉人尙逸]는 말도 있다. 「尙」은 중하게 여기고 높이 숭상하는 것이다. 「功」은 공부(功夫) 를 의미하고, 「逸」은 표일한 흥취이다. 시대의 풍격에 따라 당나라 사람들은 공부를 중히 여겼기 때문에 서예술의 법도가 삼엄하였고, 진나라 사람들은 표일한 흥취를 중히 여겼기 때 문에 작품이 맑고 세속을 벗어난 느낌을 준다. 명대 조환광(趙宦光)은 『寒山帚談·格調』에서 "근골은 학력과 공부에 있고, 일봉은 뜻이 일어남과 거취에 있다. 당나라 사람들은 공부를 숭 상하였고, 진나라 사람들은 표일함을 숭상하였다(筋骨在學力功大 逸鋒在意興去就 唐人尙功 晉 人尙逸)."고 말하였다.

469) 『玉堂禁經』에는 한 획의 변화를 논한 것이 있는데, 이를 '늑법이세'(勒法異勢)라 하고, 두 획 의 변화를 논한 것은 '책변이세'(策變異勢)라 하며, 세 획의 변화를 논한 것을 '삼획이세'(三畫異 勢)라고 부르는데, 이것은 횡획(橫劃)의 변화를 논한 것이다.

470) 『玉堂禁經』에는 행서(行書)의 특정 필세에 대한 몇 가지 명확한 분석이 있는데, 예를 들면, 1. 열화이세(烈火異勢)…이 비세(飛勢)는 연면(連綿)하여 서로를 돌아보며 끊이지 않는 것같이 하는 것(似連綿相顧不絶)이다.…왕우군이 종요의 법을 변화시켜 여러 행법에 참작하였다. 2. 산 수이법(散水異法)…이는 행서로 지그시 누르는 것(微按)으로 법 삼고 게시하는 것이다. 필의가 경쾌하고 예리한 미감을 준다. 종요, 장지, 이왕의 행서는 이 방법을 병용하였다. 3. 삼획포세(三 畫布勢)…이는 상호 간 공손하게 치켜세우는 것(遞相竦峙)으로 대부분 행서에서 사용한다. 4. 보 개두이세(寶蓋頭異勢)……이는 행서법으로 원필(圓筆)로써 법을 삼아 비동하는 묘가 있다.

변화와 상이(相異)함를 추구하지 않으면 행하는 모든 것이 천박(淺薄)하게 된다 (三畫用筆 勢相類 不求變異則涉凡淺)."고 지적하였다. 그는 또 『論用筆十法』에서 「鱗羽參差」471)라는 방법을 제안하여 "점획의 편차는 가지런하게 해서는 안 된 다(點畫編次無使齊平)."는 점을 요구했는데, 이는 손과정(孫過庭)의 관점을 보완 한 것이라고 할 수 있다. 당나라 서가의 결체는 이러한 관점이 존재의 기초일 뿐 만 아니라 이러한 관점의 형상적 표현이기도 하다. 당대 여러 명가의 작품 속 「三」자【圖125】를 보면 획마다 모두 다르다. 각 글자를 비교해도 서로 달라서 강유(剛柔), 방원(方圓), 곡직(曲直), 앙복(仰覆), 장로(藏露), 장단(長短), 조세(粗 細)……특히 이옹(李邕)118)과 유공권(柳公權)은 세 개의 횡획(橫劃) 행필의 향방 에 예술적 조율을 하였다. 이옹(李邕)이 쓴 두 번째 가로와 세 번째 가로는 기본 적으로 평행하다. 반면, 첫 번째 행필은 약간 우하로 하여 '三橫平行'의 구도를

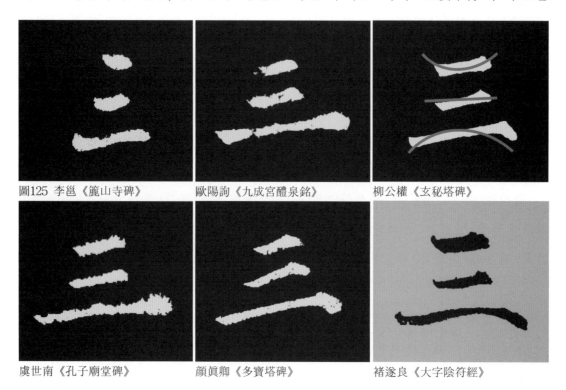

圖125 李邕《簏山寺碑》　　歐陽詢《九成宮醴泉銘》　　柳公權《玄秘塔碑》

虞世南《孔子廟堂碑》　　顔眞卿《多寶塔碑》　　褚遂良《大字陰符經》

471) 인우참차(鱗羽參差): 「鱗」은 어류 또는 땅 위를 기어 다니는 동물 등의 표면을 덮는 각질, 그리고 골질의 얇은 조각으로 조직을 보호하는 비늘을 가리킨다. 「參差」는 높고 낮음, 길고 짧음, 크고 작음 등이 일치하지 않는 것을 가리키는 말이다. 그러므로 「鱗羽參差」란 점과 획 의 차례가 평평하지 않으나 비늘과 깃털처럼 착락(錯落)을 이루어 운치 있게 글씨를 써야 한 다는 말이다. 당대 장회관(張懷瓘)은 『六體書論』에서 "물고기의 비늘과 새의 날개가 참치를 이루어 나아가고, 천자를 만날 때 지니는 홀(笏)이 착락을 이루어 밝게 빛난다(鱗羽參差而互 進 珪璧錯落以爭明)."고 하였고, 명대 항목(項穆)은 『書法雅言』에서 "물고기의 비늘과 새의 날개는 들쑥날쑥하여 가지런히 않고, 언덕과 봉우리는 서로 가리고 비추니 붓을 들어 다스 리고 날려 굳세게 하며 구부러지면서 아리땁게 하여 여러 서체와 다른 형세가 각기 글자의 형태를 이루어야 한다. 이는 마치 한 집안에 남녀노소가 함께 모이면 차례가 있는 것과 같다 (鱗羽參差 巒峰掩映 提撥飛健 縈紆委婉 衆體異勢 各字成形 乃如一堂之中 老少群聚 則又次 焉)."고 하였다.

깨뜨림으로써 결체(結體)는 더욱 생동감 있게 보인다.

유공권(柳公權)이 쓴 「三」자의 첫 번째 횡획과 세 번째 횡획은 기본적으로 평행하고, 두 번째 횡획의 흐름은 약간 우측으로 올라가는데, 이는 감상자의 착시(錯視)에 힘입어 세 번째 횡획이 그다지 평행으로 보이지 않는 이색적인 모습이라 할 수 있다.472) 호가즈(荷迦茲)는 변화(變化)가 미의 발생에 중요한 의미가 있다고 생각하고 다음과 같이 말했다;

 "사람의 여러 감각기관이 변화를 좋아하는 것과 마찬가지로 천편일률적인 것도 싫어한다. 귀는 같거나, 계속된 음을 들으면 불편함을 느끼며 마치 한 점을 뚫어지게 쳐다보거나 평평한 벽을 자꾸 쳐다보아도 불편함을 느끼는 것 같다."473)

圖126 米芾《自叙帖》(部分)

472) 인간의 지각(知覺) 시스템은 비교적 완전하고 정확하며 일반적인 상황에서 정확한 판단을 내릴 수 있다. 하지만 감각(感覺) 시스템은 빛, 이미지, 각도, 색상, 피부, 심지어 감정 등의 영향을 받아 객관적인 사실과 편차가 생기는데 이를 착시(錯視)라고 한다.
473) 北京大學哲學系美學敎硏室,『西方美學家論美和美感』, 1980, 商務印書館, p.103. "人的各種感官 也都喜歡變化 同樣地 也都討厭千篇一律 耳朶因爲聽到一種同一的 繼續的音調會感到不舒服 正像 眼睛死盯着一個點 或總注視着一個死板板的墻壁 也會感到不舒服一樣"

감상의 선조(線條) 역시 그러하다. 같은 선의 형식이 계속 반복되면 감각에 피로감을 주고 지루함을 느끼게 해 지겹다는 느낌을 갖게 된다. 하나의「三」자는 단순한 세 개의 가로만 있을 뿐이어서 단조롭고 획일적으로 쓰기가 쉽다. 그러나 예술 형식미의 규율에 정통한 당대 서가의 붓끝에서는 이렇게 풍부하고 변화무쌍하게 글씨를 써서 심미적인 눈을 매우 편안하게 만들 수 있는 것이다.

가령 당나라 사람들이 법(法)을 숭상하여 아주 작은「三」자 조차도 일정한 미의 법칙을 규정하였다면, 송나라 사람들은 의(意)를 숭상하여 결체가 지닌 다양성의 미적 요구와 서사적 성격의 태도를 결합시켰다고 할 수 있다. 대표적으로 미불(米芾)이 그러한데, 그는 《自叙帖》474)【圖126】에서 "또한 붓마다 다르고,「三」자의 세 개 획이 모두 다르므로 다르게 썼다[경중(輕重)이 다른 것은 천진함에서 나오는 것이니 자연히 상이하다](又筆筆不同 三字三畫異 故作異[重輕不同 出於天眞 自然異])."라고 쓰고 있다. 첩(帖)의 첫 번째「三」자는 고필(枯筆)475)이 많고, 첫 번째 가로가 가장 짧으며, 필호(筆毫)는 산입산출(散入散出)하고, 두 번째 가로는 변화하여 다시 흩어지지 않았고, 세 번째 가로가 가장 길지만, 붓을 거두는 것은 산봉(散鋒)으로 날카롭게(勁利) 출봉하였다. 두 번째「三」자도 세 개의 획이 서로 다른데, 마지막 획 중간은 고필(枯筆)로 백(白)이 드러나 있다. 이 두 개의「三」자를 비교하면 완전히 상반된다. 전자는 분산된 가운데 정제되고[散中見整] 후자는 정제된 가운데 분산되며[整中見散], 전자는 강직하고 근골(筋骨)이 있어 보이나 바람 앞에 쓰러지는 풀과 같은 나약함을 드러내고, 후자는 유약하고 풍신(風神)476)함이 있어 보이나 풍성하고 윤택한 자태를 드러내 보인다[柔而有風神 顯出豐肥滋潤的意態].

장법(章法)의 미에 대해 말하자면 손과정(孫過庭)이 말한「違」도 매우 중요한데, 즉 한편 안에서의 글자는 모두「違」해야 하고, 모두「其形各異」,「爲體互

474) 《自叙帖》은 미불(米芾)의 《群玉堂帖》 제8권 하권의 서첩으로 청나라 손승택(孫承澤)이 소장하던 것이다. 현재는 일본으로 유입되어 도쿄 고지마(五島) 미술관에 소장되어 있다. 이 첩(帖)의 운필은 빠르고 군세며, 윤택하면서 촉촉하다. 장법은 어슷비슷한 운치가 있고 큰 글씨에 속한다. 첩의 서사 년대는 건중(建中) 정국(靖國) 원년(1101) 전후로 추정하고 있다. 원문은 "學書貴弄翰 謂把筆輕 自然手心虛 振迅天眞 出于意外 所以古人各各不同 若一一相似 則奴書也 其次要得筆 謂骨筋皮肉脂澤風神皆全 猶如一佳士也 又筆筆不同 三字三畫異 故作異 重輕不同 出于天眞 自然異 又書非以使毫 使毫行墨而已 其渾然天成 如蓴絲是也"
475) 「枯筆」은 붓털에 먹물이 적고 운필의 속도가 빠를 때 드러난다. '고필'은 촉촉한 윤택함은 부족하지만, 군세고 노숙하여 마치 오래된 등나무와 같은 느낌을 준다.
476) 「風神」에 대하여 강기(姜夔)는 『續書譜』에서 "풍신이란 첫째, 인품이 높고, 둘째, 고법을 스승으로 삼아야 하며, 셋째, 붓과 종이가 좋아야 하고, 넷째, 글씨에 험하고 군센 기운이 있어야 하고, 다섯째, 식견이 높고 밝아야 하고, 여섯째, 글씨에 윤택함이 흘러야 하고, 일곱째, 결구에 향배가 마땅해야 하고, 여덟째, 때로 새로운 필의가 드러나야 한다(風神者 一須人品高 二須師法古 三須筆紙佳 四須險勁 五須高明 六須潤澤 七須向背得宜 八須時出新意)."고 하였다.

「乖」해야 한다. 대전(大篆)에서는 결체 속의 다양성이 두드러지지는 않지만, 장법 전체에서도 다양성의 미에 주의를 기울였다. 유희재(劉熙載)는 『藝槪·書槪』에서

圖127 《石鼓文·汧殹》(部分)

"전서는 용이 오르고, 봉황이 나는 것 같아야 한다고 하였는데, 한창려(韓昌黎)가 노래한 『石鼓歌』477)를 보면 알 수 있다. 다만 가지런하기만 하고 변화가 없는 것은 각자(刻者)가 잘하는 것이다(篆書要如龍騰鳳翥 觀昌黎歌石鼓可知 或但取整齊而無變化則鞣人優爲之矣)."라고 하였다. 《石鼓文》【圖127】은 대전 가운데 균형 잡힌 추세에 속하지만, 글자마다 여전히 각기 다른 자태와 정사(正斜), 신축(伸縮), 정동(靜動), 소밀(疏密)478)의 결체로 한유(韓愈)가 『石鼓歌』에서 "난새와 봉황이 날고 신선이 내려오며, 산호(珊瑚) 벽수(碧樹)가 가지에 엉겨 있는 것(鸞翔鳳翥衆仙

477) 韓愈《石鼓歌》, "…세월이 흘러 자획이 박락함을 어찌 면할 수 있으리오? 칼로 자르고 도끼로 끊은 듯 살아있는 교룡, 악어와 같고, 난새, 봉새가 날아올라 뭇 신선이 내려오는 듯, 산호와 벽옥이 가지에 서로 엉겨 있듯, 금줄, 쇠줄이 얽히고 묶인 듯 장엄하고, 옛 솥이 물에서 뛰어오르는 듯 용이 베틀 북처럼 뛰어노는 듯하네(年深豈免有缺畫 快劍斫斷生蛟鼉 鸞翔鳳翥衆仙下 珊瑚碧樹交枝柯 金繩鐵索鎖紐壯 古鼎躍水龍騰梭)."

478) 점획의 거리가 먼 경우를 「疏」, 거리가 가까운 경우를 「密」이라고 부른다. 서예는 점획 간의 허실(虛實), 향배(向背), 사정(斜正), 신축(伸縮) 및 소밀(疏密)의 관계를 매우 중시한다. 이러한 변증법적 규율의 지배 속에 미적인 예술 효과를 낳는다고 말할 수 있다. 예술적 시각에서 보면, 「密」은 막힘을 피하여 「疏」의 정취가 있어야 하고, 「疏」는 흩어짐을 피하여 「密」의 의취가 있어야 한다. 강기(姜夔)는 『續書譜』에서 "글씨는 「疏」로써 풍신(風神)을 삼고, 「密」로써 기노(氣老)를 삼는다. 예컨대 「佳」자의 네 개의 횡획, 「川」자의 세 개의 수획, 「魚」자의 네 개의 점, 「畫」자의 아홉 개의 횡획 같은 것들은 반드시 하필의 동정(動靜), 소밀(疏密)이 정균(停均)하여야 훌륭할 것이니 疏해야 함에도 疏하지 않으면[當疏不疏] 초라한 거지처럼 보이고, 密해야 함에도 밀하지 않으면[當密不密] 반드시 조소(調疏)하게 된다(書以疏爲風神 密爲氣老 如佳之四橫川之三直 魚之四点 畫之九畫 必須下筆動靜 疏密停匀爲佳 當疏不疏 反成寒乞 當密不密 必至調疏)."고 했다.

下 珊瑚碧樹交枝柯)." 같은 경지를 나타낸다. 유희재(劉熙載)는 《石鼓文》을 예로 들며, 비록 장법 배치에 있어서 정갈한 서체에 치우쳐 있지만, 전서, 예서와 같은 서체도 정제(整齊) 속에서 부정제(不整齊)를 구하고, 변화를 구하여 인우(鱗羽: 하늘과 물속 생명체)의 어슷비슷함(鱗羽參差)을 설명하고자 하였다. 가령 정제성(整齊性)만을 추구했다면 글씨 판각본(板刻本)의 인쇄술이 아마도 서예를 대체할 수 있었을 것이다.

해서(楷書)의 장법은 응당 균형이 잘 잡혀야 하지만, 글자에 따라 변화하여 각자 자태의 아름다움을 다해야 한다. 탕임초(湯臨初)는 『書指』[479]에서 말하기를;

　　"해서의 점획은 필획마다 모두 주의를 기울여야 하며, 장단을 적합하게 하여 의태가 넉넉해야 한다. 대개 자형은 본래 장단(長短)과 광협(廣狹), 대소(大小)와 번간(煩簡)이 있어서 일률적으로 할 수 없다. 다만 각각의 본체에 따라 그 형세를 다할 수 있다면, 비록 글자마다 서로 다른 모습을 회복할 수 있고, 행(行)마다 다르지만, 지극히 자연스러움을 다하여 사람들에게 뜻밖의 생각을 갖게 할 수 있다."[480]

이것은 해서(楷書)의 모든 글자는 글자 모양의 특성에 따라 다른 글자와 다르게 써야 하며, 무작정 큰 글자를 작게 하거나, 작은 글자를 크게 하는 등 일률적으로 추구해서는 안 되며, 모든 글자를 획일적으로 자르는 대신 대소(大小), 사정(斜正), 장단(長短), 활협(闊狹)이 자연스럽게 일정하지 않아야 한다는 것이다. 예를 들어 구양순(歐陽詢)이 쓴 《九成宮醴泉銘》은 대략 임습(臨習)의 모범이 되는 해서 작품으로 단정(端正)하면서도 정제(整齊)되어 있다. 그러나 【圖128】에서처럼 선자(選字)해 놓고 보면 각각의 글자에 현격한 차이가 있음을 알게 된다. 우선 「王」, 「云」, 「玉」의 세 글자는 극도로 움츠려, 필획을 밖으로 개방하지 못하였고, 「年」, 「耕」, 「惜」 세 글자에 비해 대소가 현격히 다르며, 번간(繁簡)이 같지 않다. 「四」, 「以」, 「而」 세 글자는 「有」, 「生」, 「膺」 세 글자와 비

479) 탕임초(湯臨初, 生卒年不詳)에 대하여는 알려진 바 없으며 명대 중기 때 사람으로 추정한다. 저술로 『書指』 2권이 있다. 『書指』에는 서학의 과정이랄 수 있는 「生」「熟」「生」의 관점을 논하고 있음이 주목된다. 그는 "글씨는 먼저 생으로부터 출발하여 점차 익어가고 또 익은 후에는 다시 생으로 돌아와야 한다(書必先生而后熟 亦必先熟而后生)."라고 지적했다. 여기서 전자의 '生'과 후자의 '生'은 같은 '生'이 아님은 당연하다. 이 문장은 글씨를 배우는 과정을 통해 서예술의 생과 숙에 대한 그의 생각을 반영한 것으로, 비단 서예술뿐만 아니라 예술 전반의 '生'과 '熟'의 변증법적 관계를 천술한 것으로 볼 수 있다.
480) 湯臨初 『書指』, "眞書點畫 筆筆皆須著意 所貴修短合度 意態完足 蓋字形本有長短廣狹大小繁簡 不可槪齊 但能各就本體 盡其形勢 雖復字字異形 行行殊致 乃能極其自然 令人有意外之想"

교했을 때, 편평함[扁]과 길이[長] 또한 분명한 차이를 형성하고 있다. 그리고 「勿」,「幾」,「乃」세 글자를 다른 글자와 비교했을 때, 사정(斜正)의 차이가 있는데「勿」,「乃」는 오른쪽으로 기울어 있고,「幾」는 왼쪽으로 기울어 있다. 바로《九成宮醴泉銘》글자의 집중적 조직 배열을 보면 매우 조화롭지 못하나, 이 각 조직의 글자들이 각각 전편(全篇)에 삽입되어 번간(繁簡)이 서로 어긋나고, 대소(大小)가 가지런하며, 관협(寬狹)이 상간하고, 사정(斜正)이 서로 뒤섞여 있으며, 또 매우 조화로운 화해(和諧)가 눈을 즐겁게 하니 이것이 바로「違」의 예술인 것이다.

圖128《九成宮醴泉銘》'勿', '有', '四', '年', '王', '幾' '生', '以', '耕', '云', '乃' '膚', '而', '惜', '玉'

행서(行書)와 초서(草書)의 장법은「違」의 의취(意趣)를 가장 잘 반영한다. 왕희지(王羲之)가 쓴 행서《蘭亭序》는 섬농(纖穠)함이 묻어나고, 풍신(風神)함을 흩뿌리니 글자마다 의취(意趣)가 다르다. 하연지(何延之)는『蘭亭記』481)에서 이 첩(帖)은 "무릇 28행, 324자로 중첩된 글자는 모두 별체(別體)를 구성하였는데, 그 가운데「之」자가 가장 많아 20여 자에 이르며, 변전(變轉)하여 모두 다르게 써서 같은 글자는 하나도 없다(凡二十八行 三百二十四字 有重者皆構別體 就中之字 最多 乃有二十許個 變轉悉異 逐無同者)."고 지적하였다.【圖129】

481) 당대 하연지(何延之)의 저작인 《蘭亭記》는 《蘭亭始末記》, 또는《蘭亭記》라 부르는데, 당 태종(太宗)이 소익(蕭翼)에게 왕희지 7세 손(孫) 지영(智永) 선사의 제자 변재(辯才)에게 법첩 《蘭亭集序》를 설계하게 한 이야기를 기록한 것이다.

圖129 王羲之《蘭亭序》'之'

　　이런 장법은 애써 참아도 사람들의 입맛을 무한히 돋우는 특징이 있다. 다른 예로, 미불(米芾)이 쓴 《歐陽永叔鵪鶉頰辭》 전첩(全帖)에 있는 6개의 「聲」자는 글자마다 형태를 달리하였다. 【圖130】 중의 4개의 「聲」자는 모두가 매우 특별한데 두 개의 글자는 행서를 사용하였고, 나머지 두 개의 글자는 초서를 사용하여 「正」 중에 「欹」가 있고, 「大」 중에 「小」가 있다. 행서를 사용한 두 개의 글자는 「長」과 「短」의 구별이 있는데, 첫 번째 세로는 특히 길어서 곧장 아래를 관통하여 사세(斜勢)와 고필(枯筆)의 느낌을 표현하였으며, 두 번째 세로는 비교적 짧고 직세(直勢)로 갈고리를 달고 있어서 두 개의 「聲」자가 각각 뚜렷한 개성을 가지고 있다. 초서를 사용한 두 개의 글

圖130 米芾 《歐陽永叔鵪鶉頰辭》(部分) '四聲', '三聲', '兩聲', '聲'

자는 선조에 장단(長短), 번간(繁簡), 염종(斂縱)의 구별이 있다. 서예가는 이 네 글자의 배치에 대해 「나름의 독창적인 생각(別出心裁)」을 가지고 하나는 행서, 다른 하나는 초서가 서로 뒤섞이게 하여 장법의 다양성을 배가시켰다.

　양천(陽泉)의 『草書賦』는 초서의 예술미를 찬양한 것이다. 그중에는 다음과 같은 구절이 있다;

　　　"묶어서 껴안거나, 파사(婆娑)482)하여 사방으로 늘어뜨리기도 한다. 가위질하여
　　　가지런하게 하거나, 위아래가 들쭉날쭉하게 한다. 음잠(陰岑)하여 높이 치켜들거나,
　　　땅을 뚫고[落籜]483) 스스로 헤쳐 나오거나… 모든 자태가 기묘함을 다하였다."484)

　이 또한 초서의 장법미(章法美)에 대한 찬사이다. 시험삼아 양유정(楊維楨)119)이 쓴 《游仙唱和詩冊》485)【圖131】을 보면 참으로 온갖 교태로운 자태로[衆巧百態] 그 미를 뽐내고 있다. 「尙」과 「依」는 서로 연결되어 있어서 글자와 글자 사이를 꼭 끌어 안 듯[斂束相抱]하고, 「女」와 「篇」도 서로 이어져 행과 행 사이를 느긋하게 끌어 안 듯 하고 있다. 첫 번째 행과 두 번째 행 하단의 두세 개 세로로 향한 필획은 현침(懸針)이나 수로(垂露)처럼 드리워져 있어서, 마치 장식한 실[流蘇]이 사방으로 늘어져 있는 것[婆娑四垂] 같다. 전체 상반부의 「來」와 「風」, 「化」와 「作」 그리고 「麟」와 「洲」 사이 있는 듯 없는 듯 비스듬한 견사(牽絲)486)가 이어지며, 「歸」와 「來」 사이 비스듬하게 향하여 이어진 필획은…. 버드나무 가지가 바람에 흩날리는 것 같다. 가령 첫 번째 행이 가지런히 정리되어 있다면, 두 번째 행은 좌우로 뒤섞여 있고… 또 그 운필의 과정을 보면, 소밀이 뒤섞이고 비와 눈이 섞여 쳐서 마치 끊어진 듯 이어지고, 가벼운 듯

482) 파사(婆娑): '빙빙 돌며 춤추는 모습[盤旋舞動的樣子]'이란 뜻으로, 출전은 『詩·陳風』「東門之枌」이다.
483) 낙탁(落籜): 이슬비가 내린 후, 봄 죽순이 흙을 뚫고 나오는 것을 말한다. 출처는 『增廣賢文』 "죽순이 낙탁하여 대나무 되고, 물고기가 분주히 움직여 용으로 변하였네(笋因落籜方成竹 魚爲奔波始化龍)."
484) 陽泉 『草書賦』, "或斂束而相抱 或婆娑而四垂 或攢剪而齊整 或上下而參差 或陰岑而高擧 或落籜而自披……衆巧百態,無盡不奇"
485) 元代 양유정(楊維楨)이 지정(至正) 23년(1363)에 썼다. 紙本。行書로 크기는 15.3×28.8cm. 上海博物館에 소장되어있다. 출전은 명대(明代) 여선(余善)의 《追和張外史游仙詩》5수 가운데 제4수와 제5수를 쓴 것이다. "不到麟洲五百年 歸來風日尙依然 稚龍化作雪衣女 來問東華古玉篇", "春宴瑤池日景高 烏紗巾上揷仙桃 長桑樹爛金鷄死 一笑黃塵變海濤"
486) 필세(筆勢)의 왕래에 의해 드러나는 선의 섬세한 흔적을 「牽絲」 혹은 「引牽」, 「引帶」라고 한다. 글자와 글자 사이, 앞뒤 점획 사이를 서로 이끌어 주는 용필법의 주된 표현 수단으로 주로 행서나 초서에서 사용된다. 달중광(笪重光)은 『書筏』에서 "근(筋)의 연결은 인전(紉轉)에 있으며 맥락이 끊어지지 않는 것은 견사(絲牽)에 있다(筋之融結在紉轉 脈絡之不斷在絲牽)."고 하였다.

무거우며, 느렸다가 갑자기 빨라 지는가 하면, 홀연히 갔다가 되돌 아오기도 한다. 통하게 하면 물이 흐르는 듯, 누르면 산이 안정된 듯하여 지극히 심취교변(深醉矯變)한 재주를 다하였다. 이 작품 의 중요한 예술적 특징은 바로 「變」이요, 「亂」이자「違」인 것이다.

양주팔괴(揚州八怪)[487]의 대표 적 인물인 정판교(鄭板橋)는 서예 의 독자적인 길을 개척하여 "六 分半書"[488]라고 자칭하였다. 그 장법은 사람들이 난석포가(亂石鋪 街: 거리에 어지럽게 나뒹구는 돌멩이) 라고 부르는데, 그는 해서(楷書) 와 예서(隸書)가 서로 참여하는

圖131 楊維楨《游仙唱和詩冊》

방법으로 행서(行書)와 초서(草書)를 섞고, 전서(篆書)와 주서(籀書)[489]를 끼워 난

487) 양주팔괴(揚州八怪): 청대 강희(康熙) 중기부터 건륭(乾隆) 말기까지 양주 지역에서 활동한 비 슷한 화풍을 가진 8명의 서화가들을 총칭하는 말로 틀에 박혀 있지 않고 일반적이지 않다는 의 미에서 팔괴(八怪)라고 부르며 '양주화파'(揚州畵派)라고도 한다. 금농(金農), 정섭(鄭燮), 황신(黃 愼), 이선(李鱓), 이방응(李方膺), 왕사신(汪士愼), 나빙(羅聘), 고상(高翔) 이라는 설과 완원(阮 元), 화암(華岩), 민정(閔貞), 고봉한(高鳳翰), 이면(李勉), 진찬(陳撰), 변수민(邊壽民), 양법(楊法) 등을 병합하기도 한다. 팔(八)자는 수사로 볼 수도 있고 약수로 볼 수도 있기 때문이다. 그들 대부분은 빈한(貧寒)하고 청고(淸苦)하며 광방(狂放)하여 서화 속에 자신의 마음을 표현하고 진 실한 감정을 드러내는 삶을 살았다.
488) 육분반서(六分半書): 정섭(鄭燮)이 스스로 창안한 서체를 가리키는 말로, 세상 사람들은 이를 '板橋體'라고도 부른다. 그는 예서의 필법에 행서와 해서를 섞어, 해서와 예서 사이의 어느 부류 에도 끼지 않는 이러한 글씨를 만들어냈다. 고대에는 예서(隸書)를 팔분(八分)이라고도 불렀기 때문에 정섭은 자신이 창안한 이 글씨를 '팔분에도 채 미치지 못한다'는 의미에서 '육분반서'라 고 하였던 것으로 보인다. 添言하자면, 반서(半書)의 반이란 수치상으로 1/2을 의미하고 부분적 이고 불완전한 것으로 매우 적다는 것을 비유적으로 이르는 말이다. 우리말에 '반푼이'라는 비속 어가 있는데, '보통 사람 지능의 반(50%는 50푼, 즉 반푼) 밖에 안 된다'는 말로 칠푼이(보통 사 람 지능의 70%), 팔푼이(보통 사람 지능의 80%)보다 더 심각한 상태를 뜻한다. 그러니까 칠푼 이나 팔푼이보다도 더 심한 욕이다. 정섭이 자신이 창안한 글씨를 '육분반서'라 한 것은 아마도 '육푼 밖에 안 되는 모지리 글씨'라는 겸사(謙辭)였을 것이다.
489) 주서(籀書): 중국 고대 서체의 일종으로 《籀文》 또는 《大篆》이라고도 한다. 『史籀篇』에 저술되어 붙여진 이름이다. 당시 춘추와 전국은 진나라와 통하였으므로 《篆文》과 흡사하였다. 현재 남아 있는 선진의 《石鼓文》이 이를 대표한다. 『法書要彔』卷七에 실려 있는 당대 장회 관(張懷瓘) 의 『書斷上·籀文』에 "주문(籀文)이란 주나라 태사 사주(史籀)가 만든 것으로 고문 대전과는 조금 달라서 후손들이 글의 명칭으로 삼았으니 이를 籀文이라 한다(案籀文者 周太史

초(蘭草)과 대나무의 필법을 서예에 스며들게 하였다. 그러므로 그의 작품 중 일부는 확실히 난잡(亂雜)하여 손과정(孫過庭)이 요구하는 벗어남[違]의 정점에 미치고 있다. 그가 쓴 한 폭 부채490)【圖132】의 서체를 보면「年」자는 표준 해서이고,「半」자는 표준 행서이며,「休」자 아래에 가로획 하나를 더한 것은 일반적인 초서의 사법이지만, 정판교가 이 가로획을 파도(波挑)로 끌어낸 것은 엄연한 예서와도 흡사하다.「雷」자가 6개의「田」자로 쓰인 것은 의심할 여지없이 전주(篆籀)에서 나온 것이고,「夕」자의 긴 별획(撇劃, ノ)은 분명히 그림의 의미를 담고 있다. 자형으로 보면「雷」자는 번잡하고,「一」자는 간결하며,「半」자는 길고,「江」자는 편평하며,「雨」자는 바르고,「夕」자는 비스듬하며,「乙」자는 작고 날씬하지만 바로 옆에 있는「樓」자는 크고 풍만하다…이 장법은 정제되지 않으면 않을수록 더욱 매력이 느껴진다[愈不整齊 愈覺好妙]는 미학적 관점을 구현하였다. 이쯤 되면 정판교(鄭板橋)의 글씨가 한때 사람들로부터 괴팍하다(怪)는 비아냥을 듣기도 했기에, 그의 작품이 너무 난잡하다[亂]거나 벗어났다[違]거나 지나치다[過]고 하는 것에 의문이 생길 수도 있다.

손과정(孫過庭)이 "벗어나더라도 침범하지 않음(違而不犯)"을 제안한 것은 바로 경계(境界)를 정하기 위함이었다. 그는「違」뿐만 아니라「不犯」도 요구하였다. 호가즈(荷迦茲)는 착잡(錯雜)으로 구성된 선조는 "눈을 인도하여 변화무쌍함

圖132 鄭燮 《行書五絶扇面》 15.6×51.8cm 揚州博物館 藏

史籀之所作也 与古文大篆小异 后人以名称書 謂之籀文)."고 하였다.
490) 鄭板橋 《江晴》, "안개에 덮인 산은 사라지고 뇌우(雷雨)는 그치지 않더니, 석양 되자 한 켠으로 비가 개고 강가의 누각이 눈에 든다(霧裏山疑失 雷鳴雨未休 夕陽開一半 吐出望江樓)" 이 시는 정섭이 건륭(乾隆) 乙酉年(1765) 73세의 말년에 뇌우(雷雨)가 그치고 석양 속에 누각이 드러나는 여름날의 정경을 묘사한 서정시이지만, 안개와 천둥, 비는 세상살이의 온갖 풍파와 고초를 의미하고 비가 그친 후 강가에 드러나는 분명한 누각의 자태는 풍파를 이겨낸 후의 인간 승리를 의미한다. 즉 정판교의 삶의 행적을 단적으로 묘사한 시라고 볼 수 있다. 시인은 그해 12월 12일 병으로 사망하였다.

을 추적하고, 그것으로 마음의 즐거움을 주기 때문에 '美'라는 칭호를 붙일 수 있다."고 하였지만, 주의할 점은 착잡(錯雜)에서 어떻게 하면 과분함을 피할 수 있겠는가? 하는 것과 너무 뒤섞여 눈이 혼란스럽고 난감해져서 이렇게 뒤섞인, 정지되지 않은, 엉킨 선을 추적할 방법이 없다는 점이다.[491] 손과정이 제시한「不犯」은 바로 이러한 혼란을 방지하고, 「違」가 극단으로 치달아, 지나쳐서 반대편으로 치닫는 것을 방지하기 위한 것이다. 정판교(鄭板橋) 장법의「違」는 일종의 '不亂'의 「亂」이다. 그것은「亂」속에「整」이 있고, 「違」속에「和」가 있으며, 아직「犯」의 울타리에 들어가지 않음으로 인하여 여전히 일가의 풍격을 잃지 않았다. 심미적 감상으로 볼 때 그것은 눈을 인도하여 변화무쌍함을 추적하고, 그것으로 마음의 즐거움을 주기 때문에, 그 선은 눈을 혼란하게 하지 않고서는 추종할 방법이 없다. 그러므로 그것은「違而不犯」의 미의 품격을 지니고 있어서 바로「嘈嘈切切錯雜彈」의 비파 독주와도 같다고 하겠다.

어떻게 하면「違」하면서도「不犯」할 수 있는가? 손과정(孫過庭)은 또「和」의 개념을 제시했다. 「和」는 바로 화순(和順), 정제(整齊), 협조(協調), 질서(秩序)와 일치한다. 「和」를 떠나면「違」는 필연적으로「犯」으로 가게 된다. 서방 미학에서는 "조직(組織)의 변화가 없기에 설계(設計)의 변화가 없으면 혼란스럽고 추(醜)하다."[492]고 하였다. 다양한 변화와 함께「犯」을 피하려면「和」라는 단어에 주의를 기울여야 한다.

결체(結體)와 장법(章法)의「和」에 대해서는 선인들이 거의 논술하지 않았거나 비교적 추상적이라 할 수 있지만, 손과정(孫過庭)은 "한 점이 한 글자를 이루는 규칙이 되고, 한 글자는 종편의 기준이 된다(一點成一字之規 一字乃終篇之準)."는 것을 비교적 쉽게 이해하고 숙달할 수 있다고 제안했다. 어떤 예술 작품이든, 최초의「一」은 특히 중요하다. 음악에서부터 이야기하자면, 순자(荀子)는 일찍이 "음악이란 일(一: 宮音)로 조화시켜 확정하는 것(故樂者 審一以定和)."[493]

491) 北京大學哲學系美學敎硏室,『西方美學家論美和美感』, 1980, 商務印書館, pp.105~106. "荷迦茲認爲錯雜所組成的線條 它引導着眼睛作一種變化無常的追逐 由於它給予心靈的快樂 可以給它冠以美的稱號 但要注意的是 在錯雜中也應該如何來避免過分 因爲過分錯雜 眼睛會感到混亂 感到爲難 沒有辦法追踪這麼些混在一起的 不靜止的 糾纏在一起的線條"
492) 北京大學哲學系美學敎硏室,『西方美學家論美和美感』, 1980, 商務印書館, p.103. "因爲沒有組織的變化 沒有設計的變化 就是混亂 就是醜陋"
493) 음악[樂歌]은 사람을 즐겁게 하고 방종(放縱)하지 않게 하며, 명확하고 모호하지 않게 하기에 충분하다. 그것이 지닌 곡절(曲折), 평직(平直), 번잡(繁雜), 간결(簡洁), 미세(微細), 홍량(洪亮), 절주(節奏)의 표현 요소들은 사람들의 선(善)을 향한 마음을 자극하기에 충분하다. 그래서 사악한 생각이 마음대로 일어나지 않도록 하는 것, 이것이 바로 전대의 군주가 음악을 만든 취지였다. 그러므로 종묘에서 선왕의 악을 연주하면, 군신 모두가 함께 듣고, 불부(不附)와 공경(恭敬)을 하지 않는 사람이 없었고, 향리에서 악을 연주하면, 노소가 함께 듣고, 조화(調和)와 순종(順

이라고 하였다. 음악의 조화는 「一」, 즉 오음(五音)의 첫째인 궁음(宮音)에 의해 결정된다. 그래서 곡을 붙이려면 이 「一」을 찾아야 하고, 이 「一」과 같은 곡의 첫 번째 소절(小節)을 파악하려면 4분의 2박자, 4분의 3박자, 또는 4분의 4박자와 같은 박자를 정해야 하고 이후의 곡조(曲調)는 기본적으로 그대로 진행하면 된다. 바로 이 「一」이 전체 곡의 조화로운 리듬을 규정하여 이후 소리의 강약과 길이가 일정한 규칙에 부합됨을 알 수 있다. 또 가락의 처음 한 소절 또는 몇 소절은 「음악적 동기」 또는 「음악적 사고[樂思]」로 사용되며, 이후의 전개 역시 기본적으로 이를 기준으로 한다. 바로 이 「一」이 전곡의 선율을 규정함으로써 이후 몇 가지 풍부하고 다양한 음이 조직적으로 진행되어 조화로운 아름다움을 나타낼 수 있게 된다. 어떻게 보면 서예술에서의 선조 또한 리듬[節奏]과 선율(旋律)이 있어서 최초의 「一點」 혹은 「一字」가 매우 중요한데, 그것은 결체(結體)나 장법(章法)의 규범(規範)과 기준(基準)이 되기 때문이다. 이 역시 일추정음(一錘定音)494)이라고 할 수 있다.

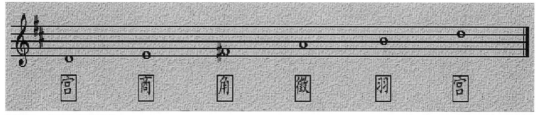

圖133 《五音音階圖》

유명한 작품들은 모두 한 점이 한 글자의 규율을 이루는[一點成一字之規] 결체를 형성한다. 유공권(柳公權)이 쓴 《玄秘塔碑》【圖134】처럼 글자 하나하나의 각종 필획과 그 예술적 조화는 모두 첫 획에 대한 용필(用筆), 형식(形式), 의취(意趣), 규격(規格)의 연속이자 생발(生發)이다. 예를 들면 「宗」자의 첫 번째 '點'이 곧 일자의 규칙(一字之規)인 것이다. 그것의 역봉(逆鋒), 절봉(折鋒), 전봉(轉鋒), 회봉(回鋒) 등의 용필과 형태는 필획의 취세(取勢)를 계도(啓導)하고, 경중(輕重), 비수(肥瘦), 장단(長短), 방원(方圓), 강유(剛柔) 등을 규범하고 있다. 「宗」자 아래의 세 점은 첫 번째 '점'의 확장 변화일 뿐만 아니라 가로 갈고리

從)을 하지 않는 사람이 없었으며, 가정에서 악을 연주하면 부자 형제가 함께 듣고, 친하게 지내지 않는 사람이 없었다. 그래서 악기는 먼저 기조적 궁음(宮音)을 정해서 중음(衆音)을 조화시키고, 다양한 악기로 연주하여 리듬을 표현하며, 리듬이 조화를 이루어 전체 악장을 형성하게 되는 것이다.
494) 일추정음(一錘定音): 징을 만들 때 마지막으로 징의 음색을 결정하는 것을 뜻한다. 한마디로 '최종 결정'을 의미한다. 출전은 유소당(劉紹棠)의 《小荷才露尖尖角》, "他不聲不響 却是一家之主 女儿中意 老伴点頭 也還得听他一錘定音"

[ㄱ]와 세로 갈고리[ㅣ] 전절처에 첫 번째 '점'의 의미를 내포하고 있다. 다시 「弘」자와 같이, 첫 번째 가로획 기필처는 방정하면서도 힘 있는 전절처로 돈좌(頓挫) 하였음이 분명하고, 나머지 필획도 모두 첫 번째 횡획 형태의 연속이다. 이것은 바로 석도(石濤)가『畫語錄』에서 "하나의 획이 종이에 떨어지면 나머지 획들이 따라온다(一畫落紙 衆畫隨之)."는 말이나, 예술가는 "일 획의 이치를 받아들여 모든 곳에 응용해야 한다(受一畫之理 而應諸萬方)."는 말과 같다. 이는 바로 유공권의 결체가 일점일획을 기준으로 하여 수많은 획을 발휘하였기 때문에 그의 글씨는 하나하나가 정연하고 조화로운 아름다움을 나타낼 수 있었으니 그만큼 이 첫 획이 얼마나 중요한지를 알 수 있다. 달중광(笪重光)[120]은『畫筌』에서 "획이 아무리 많아도 한 획의 어려움을 알아야 한다(千筆萬筆 當知一筆之難)."라고 말했는데, 이 역시 그런 뜻이다. 글씨와 그림은 형식미를 창조하는 기법에서도 서로가 통한다.

圖134 柳公權《玄秘塔碑》좌로부터 '宗', '弘'

「一點成一字之規」의 의미는 이뿐만이 아니다. 「一點」의 「一」에는 처음 몇 가지 필획의 다른 특징도 포함되어야 한다. 예를 들어 안진경(顔眞卿)의《顔勤禮碑》에서 「書」자로 시작하는 가로획은 가볍고 가늘며, 세로획은 무겁고 비대하다. 그리하여 아래의 가로와 세로도 이같이 처리한다. 「東」자도 마찬가지이다. 그 가로가 가볍고 세로가 무거운 결체(結體)의 특징 역시 첫 획의 가로와 두 번째 획의 세로 형태를 기준으로 한다.【圖135】 「一點成一字之規」의 규율이 주는 계시는 획이 있는 곳뿐만 아니라 획이 없는 곳에도 있다. 일반적으로 서예 작품

중 필획이 없는 부분에는 획과 획 사이의 거리인 「劃距」, 글자와 글자 사이의 거리인 「字距」, 행과 행 사이의 거리인 「行距」라는 세 가지 거리가 존재한다. 이 가운데 두 번째, 세 번째 거리는 장법포백(章法布白)의 예술에 속하고 첫

圖135 顔眞卿《顔勤禮碑》좌로부터 '書', '東'

번째 거리, 즉 결체포백(結體布白)에 속하는「一點成一字之規」의 계시는 한 글자의 결체 속에 있고, 첫 번째 「劃距」는 다음과 같은 「劃距」의 기본 규범이다. 예를 들어, 《魏靈藏造像記》【圖136】의「群」,「三」은 말할 것 없이, 두 글자의 서로 다른 필의(筆意)는 모두 이 글자의 첫 획의 필의(筆意)에 의해 결정되며, 두 글자의 서로 다른 '劃距'는 모두 이 글자의 첫 번째 '劃距'에 의해 결정되고 있지 않은가?「群」자의 경우 첫 번째 '劃距'가 비교적 좁아서 그 이하도 모두 좁아지고,「三」자의 경우는 첫 번째 '劃距'가 넓어서, 이에 상응하여 두 번째 '劃距'도 넓어진다. 이로써「群」자는 긴밀한 리듬을 이루고,「三」자는 넓고 성긴 리듬을 형성한다. 다시 보면 두 글자의 가로획의 길이가 같지 않은데, 이는 주로「違」로 나타나 변화와 다양성을 표출하고, 가로획의 간격은 기본적으로 같

圖136《魏靈藏造像記》'群', '三' 圖136《孫秋生造像記》'等', '世'

- 205 -

은데, 이는 또 주로「和」로 나타나 질서와 균형을 표출한다. 이러한 조합은 해서 결체의「違」,「和」의 통일된 표현 중 하나로, 길이가 다르고 변화도 다른 음악의 소리처럼 일정한 '等距'의 리듬에 따라 예술적으로 조직되어 아름다운 선율을 만들어낸다. 예를 들어, 《孫秋生造像記》[495]【圖136】의「世」,「等」두 글자는 '橫距'가 거의 같을 뿐 아니라 '竪距'도 거의 같은데, 이것도 첫 번째 가로와 첫 번째 세로 간격의 규범에 따라 처리된다. 이런 공간의 조화미는 모두 첫 번째 가로 간격이나 세로 간격의 너비와 관련이 있지 않겠는가?

해서 결체의 획간 거리[畫距], 성근 배열[疏排], 촘촘한 포치[密佈]는 모두 첫머리「一」의 휴척(休戚)[496]과 관련이 있으며 예서 결체도 그러하다. 예를 들어 《曹全碑》의「貢」,「重」,「章」【圖137】세 글자를 보면 가로 간격의 기본적인 일치는「一」에 의해 결정되는 것으로, 이들 횡획은 장단(長短)이 다르고 형태(形態)도 다르지만, 균형 잡힌 리듬[節奏]과 생동감 있는 멜로디[旋律]를 형성하였고, 음악의 다양성과 통일된 미감을 결성하였다.

圖137《曹全碑》좌로부터 '貢', '重', '章'

한 글자가 곧 한 편의 기준이 된다[一字乃一篇之準]는 것에 관해서는, 장법의 안배에서 한 편 속에 존재하는 많은 글자가 첫 글자를 기준으로 삼아야 한다는 것이다. 예를 들어, 조맹부가 쓴 소해(小楷)《道德經·第81章》【圖138】첫 번째「信」자는 곧 이하의「言」과「信」 같은 글자의 기본 규범이 될 뿐 아니라 전체 자형의 대소(大小), 결구의 특징(特徵), 필획의 자태(姿態) 등이 모두 첫 번째「信」자를 기본 기준으로 삼는다. 그래서 한 편의 기준이 되는 첫 글자는 바로

495) 《孫秋生造像記》의 본래 명칭은《孫秋生劉起祖二百人等造像記》로 낙양(洛陽) 용문석굴(龍門石窟) 고양동(古陽洞) 남벽에 있다. 북위 선무제(宣武帝) 경명 3년(502) 5월 27일에 완성되었다. 용문이십품(龍門二十品)의 하나인 이 조상기의 글씨는 무소의 뿔처럼 날카롭고 굳세며[犀利剛勁] 널찍하고 소박하다[寬博朴厚]. 동종의《始平公造像》에 비하여 필법의 변화가 많다. 맹광달(孟廣達)이 글을 짓고 소현경(蕭顯慶)이 글씨를 쓴 이 조상기는 해서 15행, 행 39자로 글씨체는 방경준발(方勁峻拔)하고 침착경중(沉着勁重)한 특징을 보여준다.
496) 휴척(休戚): 일반적으로 유리함과 불리함의 만남을 가리킨다.「休」는 길경(吉慶), 미선(美善), 복록(福祿)을 의미하고,「戚」은 비애(悲哀), 우환(憂愁)을 의미한다.

그 관령(管領: 통솔)의 작용을 전령(前領)의 후에서 주관한다. 우수한 작품의 장법은 항상 이렇게 되어있다. 한 글자가 여러 글자를 통솔하고, 여러 글자는 한 행을 통솔하며, 여러 행은 전편을 통솔한다. 구양순(歐陽詢)의 『三十六法』에도 「相管領」이라는 법이 있고,497) 과수지(戈守智)121)도 『漢溪書法通解』에서 이렇게 설명하였다;

> "무릇 글씨를 쓰는 사람은 처음 한 글자의 기세가 끝까지 관통할 수 있어야 하니, 즉 이 한 글자가 바로 전편의 영수(領袖)가 된다. 가령 한 글자 속에 한두 개의 느슨한 필획[懈筆]이 있으면 한 행을 다스릴 수 없게 되고, 한 폭 중에도 몇 군데의 출입이 있게 되면 한 폭을 다스릴 수 없게 되니 이것이 관령(管領)의 법이다."498)

물론 한 개의 글자로 전편(全篇)을 규율한다고 해서 전편이 모두 첫 글자와 똑같기를 요구하는 것이 아니라, 왕희지(王羲之)가 반대했던 평직(平直: 橫平竪直)하여 비슷하고, 주판알과 같이 위아래가 정연하고 앞뒤가 똑같은[平直相似 狀若算子 上下方整 前後齊平] 경우를 반대하는 것이다. 포세신(包世臣)은 조맹부(趙孟頫)의 글씨가 "위아래로 곧장 구슬을 꿰어놓은 듯 하고[上下直如貫珠], 배열이 상접(上接)하여 이루어진 듯 하니[排次頂接而成] 고첩(古帖) 속 대소, 장단의 어슷비슷함[參差]만 못하다"499)고 인식하였다. 그러므로 이를 비웃어 "시인이 좁은 골목에 들어간 듯하고, 물고기가 줄지어 가는 것 같다(市人入隘巷 魚貫徐行)."500) 고 하였지만, 이는 사실 편견이 없다

圖138 趙孟頫《道德經》(部分)

497) 歐陽詢 《三十六法·相管領》, "서로 돌아보며 자기 위치를 잃지 않아야 하니, 위는 아래를 덮어주고, 아래는 위를 이어받으며 좌우 또한 그러해야 한다(欲其彼此顧盼 不失位置 上欲覆下 下欲承上 左右亦然)."

498) 戈守智 『漢溪書法通解』, "凡作字者,首寫一字 其氣勢便能管束到底 則此一字便是通篇之領袖矣 假使一字之中有一二懈筆 卽不能管領一行 一幅之中有幾處出入 卽不能管領一幅 此管領之法也"

499) 包世臣 『藝舟雙楫』 卷五 「論書一」, "包世臣對趙孟頫是最爲鄙視的 他對趙字給予批評 若以吳興平順之筆而運山陰矯變之勢 則不成字矣 吳熙載問包世臣 勻淨無過吳興 上下直如貫珠而勢不相承 左右齊如飛雁而意不相顧 何耶 包世臣回答說 吳興書筆專用平順 一点一畫 一字一行 排次頂接而成 古帖字体大小頗有相徑庭者 如老翁携幼孫行 長短參差 而情意眞摯 痛痒相關"

500) 시인이 좁은 골목에 들어갔다[市人入隘巷]는 것은 '좁은 골목'과 같이 지난날의 '고루한 인식'에서 벗어나지 못했음을 형용한 말이고, 「魚貫徐行」이란 물고기가 줄을 지어 따라다닌다는

圖139 王羲之《快雪時晴帖》(部分)

고 할 수는 없다. 오히려 조맹부(趙孟頫)가 쓴 소해《道德經》을 보면 소해는 원래 지극히 정갈하게 써야 하는 글씨임에도 불구하고 변화에 주의를 기울이고 있다. 예를 들어, 첫 번째 행에「信」과 「言」이 각각 두 개 있는데, 하나는 대필(帶筆)이 있고 다른 하나는 대필(帶筆)이 없다. 두 개의「美」자는 결체(結體)와 필의(筆意)가 다르고, 두 개의 「辯」자 가운데 두 번째에는 보필점(補筆點)을 추가했다. 두 개의「者」자에도 비수(肥瘦), 곡직(曲直)의 차이가 있다.……그러나 이 모든 것은 첫 번째「信」자에 의해 통솔되고 있다.

행서(行書)와 초서(草書)는 첫 글자의 준칙(準則)과 규범(規範)에서 벗어날 수 있을 것 같지만, 그렇지 않다. 왕희지(王羲之)가 쓴《快雪時晴帖》501)【圖139】첫머리에「羲之」라는 두 글자는 조밀(粗密)하고 세소(細疏)한 두 가지 다른 선을 유기적으로 종합한 것이며, 이하 많은 필획도 기본적으로 이렇게 두 가지 선을 교체, 변화, 발전시킨 것이다. 그것은 마치 아름답고 유창한 악곡과도 같으며, 최초의 「樂思」가 끊임없이 제시되

뜻으로 한 줄로 전진하는 것을 형용한 말이다. 출전은 진(晉) 범왕(范汪)의《請嚴詔諭庾翼還鎭疏》이다.

501)《快雪時晴帖》은 동진의 왕희지(王羲之)가 쓴 지본(紙本) 묵적(墨跡)으로 현재 臺北 고궁박물관에 소장되어있다. 전문은 총 4행, 28자로 눈이 개었을 때 즐거운 마음으로 친지들에게 문후하는 내용이다. 글씨는 행서 또는 해서를 사용하여 흘러가다가 멈추기를 반복하는 리듬감이 풍부하고, 필법은 원경고아(圓勁古雅)하여 한 획도 가벼이 처리하지 않았고, 한 글자도 마음먹은 바의 여유와 편안함을 표현하지 않음이 없다. 때로 중심이 좌우로 흔들리더라도 전체의 포국은 의연하게 균형 잡힌 아름다움을 잃지 않고 안정적이다.《快雪時晴帖》은 「28개의 검은 구슬(二十八驪珠)」로 기렸으며 옛사람들은 「天下法書第一」이라고 불렀다. 왕헌지(王獻之)의《中秋帖》, 왕순(王珣)의《伯遠帖》과 함께 '三希'로 불리운다.

고 펼쳐지며 변주되고 재현되어 구성된 것 같다. 예를 들어, 「快雪時晴」, 「果爲結」 등의 글자는 「羲」자의 조밀한 선형의 지속과 발전이며, 「安」, 「未」, 「力」, 「不」등의 글자는 첫머리의 「之」자가 지닌 섬세한 선형의 지속과 발전이라고 할 수 있다. 이 두 가지 다른 선형은 전편에 걸쳐 예술적으로 배합되어, 다른 형태이면서도, 같은 곳에 있으며, 특이한 모양과 다른 특색이 더해져 이 명작은 특히 조화가 느긋하고[諧調舒徐], 기개가 융화하며[氣宇融和], 풍치가 우아하여[風度優雅] 행운유수(行雲流水)와 같은 미감을 준다. 또 그의 초서인《裹鮓帖》502) 【圖140】의 예와 같이, 첫 번째 「裹」자는 여전히 한 편의 표준이 된다. 이 글자는 이미 이하 17자 전부의 필의(筆意)를 모두 망라하고 있으며, 그 「管領」의 작용도 마찬가지로 매우 뚜렷하다.

물론 무조건 「和」만을 일관되게 추구하여 질서와 정연함으로 나아가다 보면 또 다른 극단으로 치달을 수 있기에 손과정(孫過庭)은 「和而不同」이라는 경계를 내세워 천편일률(千篇一律)의 혐오스러움을 피하고자 한 것이다. 서예술의 미는 조화 속에 어긋남[和中有違]이 있는 것이지, 뇌동하여 어긋

圖140 王羲之《裹鮓帖》(部分)

나지 않음[同而不違]에 있는 것이 아니다. 청나라 때는 서예를 잘하는 선비들을 모아 형성된 이른바 「館閣體」가 줄곧 「黑」, 「方」, 「光」, 「正」만을 추구하였기 때문에 단조로운 보판(呆板)처럼 건조하고 무미하게 되었다.503) 그것은 장법

502) 《裹鮓帖》왕희지의 초서 묵적으로 3행, 18자의 작은 소품이다. 높이는 29cm. 《寶晉齋帖》에 새겨져 있다. 「裹鮓」란 연잎에 절여 보관하기 쉽도록 가공한 생선 식품을 말한다.
503) 청대의 관각체(館閣体)는 명대의 대각체(台閣体)가 변천, 확장된 것이다. 관각체는 오·방·광(烏·方·光)을 강구(講究) 하였으며, 검은 흑색의 먹빛에 대소가 균일하고 모양은 정사각형이며

- 209 -

圖141 左:《相反相成 陰陽圖》右: 《始平公造像記》 '一'

에서도 「和」가 아니라「同」에 가까워서 어떠한 예술적 생명력도 별로 없다는 것이 판명되었다. 「違而不犯 和而不同」의 미학 원칙은 서양 미학의 일부 표현과 비교할 때 더 세련되었을 뿐 아니라 더 합리적이다. 그것은「違」와「和」의 상반상성(相反相成) 하는 미학적 범주를 개괄하였을 뿐만 아니라 두 극단인 「犯」과「同」, 즉 혼란스럽고 무질서하며[混亂不堪], 단조롭고 획일적이며[單調劃一] 반복적인 뇌동(雷動)을 부정한다. 「違而不犯」이란 전체의 모든 부분이 생동감 있고 활발한 개성을 갖도록 요구할 뿐 아니라 전체적인 풍격(風格)에 복종할 것을 요구하며, 결코 독립적으로 전체를 건드리거나, 서로 완전히 대립하여 전체의 풍격을 파괴해서도 안 되는 것이며, 「和而不同」은 모든 부분을 통제하고 제약하는 역할을 할 뿐만 아니라 총체적으로 통일된 풍격을 요구하며, 각 부분이 가지고 있는 생동감 있고 활기찬 개성을 획일화[一刀切][504] 할 수 없다는 것이다. 따라서「違」와「和」는 서로 의존하고 협력해야 할 뿐만 아니라 서로를 구속하고 교정하기도 해야 한다. 이렇게 해서「違而不犯 和而不同」의 예술미는 탄생하였다. 물론「違」와「和」의 결합은 반반일 수 없고 반으로 나눌 수도 없다. 서로 다른 서체, 다른 서가, 다른 작품이어서 이쪽이나 저쪽 어느 한 방향으로 치우칠 수 없다. 예를 들어, 전서(篆書), 예서(隷書), 해서(楷書)의 결체와 장법

선은 매끄러워서 조금의 개성적 변화를 추구함이 없었으며 그저 평범하게 판각(板刻)하듯 쓰는 것이었다. 청대 홍량길(洪亮吉)은『北江詩話』에서 "오늘날의 해서는 고르고 둥글며 풍만한 것을 '관각체'라고 하며, 모든 것이 천수뇌동(千手雷同)한 것이다. 건륭제 중엽 이후 사고관(四庫館)이 문을 여니 그 풍조가 더욱 성행하였다(今楷書之勻圓丰滿者 謂之館閣体 類皆千手雷同 乾隆中葉後 四庫館開 而其風益盛)."고 하였다.
504) 일도절(一刀切): 획일적으로 한쪽의 이익만 보호하고 다른 모든 당사자의 이익을 존중하고 유지하지 않는 것을 비유한다.

은「和」에 치우쳐 있고, 행서(行書)와 초서(草書)의 결체와 장법은「違」에 치우쳐 있다. 그러나 서체 중에도 구별이 있고, 전서에 대해서는 대전(大篆)과 소전(小篆) 역시 서로 구별된다. 강유위(康有爲)는 『廣藝舟雙楫·體變』에서 말하기를;

"종정문(鐘鼎文)과 주문(籒文)의 글자는 방장(方長)의 사이에 있어서, 형체가 똑바른가 하면 비스듬하여 제각각 사물의 본모습을 다하였고, 기고하면서도 생동감 넘치고, 장법 또한 낙낙(落落)하여 밝은 하늘에 별들이 빛나듯 기괴하게 펼쳐져 있다. 전분(篆分: 즉 소전)은 단정하게 재단되어 형체는 점차 길어지니 비로소 옛것이 변화한 것이다."[505]

예서(隷書)에서 《張遷碑》의 결체가「和」에 치우쳐 있다면, 《曹全碑》는 「違」에 치우친 것이라 할 수 있다. 해서(楷書)에서 안진경(顔眞卿)의 결체는 「和」, 유공권(公權的)의 결체는 「違」에 치우쳐 있다. 초서(草書) 중에서 장초(章草)는「和」에 치우치고 금초(今草)는「違」, 전장광소(顚張狂素)[506]의 광초(狂草)는「違」에 치우쳐 있고, 왕희지(王羲之)의 초서 《十七帖》은「和」에 치우쳐 있다. 그러나 왕희지의 여타 행서(行書)에 비하면 《十七帖》은 또「違」에 치우친 것이라 할 수 있다. 「違」와「和」 사이에서 서체(書體), 서가(書家), 풍격(風格)에 따라 각기 그 중점을 달리하는 것은 의심의 여지가 없다. 하지만 오직 한 가지[單打一][507]만을 적극적으로 추구하게 되면 「美」 역시 반대로 치닫게 될 것이다.

(2)「主」와「次」

한 글자 안에 많은 획이 있는데, 그 속에 도대체 주필(主筆)은 있는가? 만약

505) 康有爲 『廣藝舟雙楫 體變』, "鐘鼎及籒字 皆在方長之間 形體或正或斜 各盡物形 奇古生動 章法 亦復落落 若星辰麗天 皆有奇緻 秦分(卽小篆)裁爲整齊 形體增長 蓋始變古矣"
506)「顚張狂素」와「顚張醉素」는 다른 듯 같은 말이다. 당대의 서예가인 장욱(張旭)은 술 마시기를 좋아하여 크게 취하면 미친 듯(狂顚) 고함을 지르고 붓을 들어 글씨를 휘갈겼다. 어떤 때는 머리카락에 먹을 묻혀 글씨를 쓰기도 하였다. 술이 깬 뒤 스스로 감상하면서 신묘한 기운을 얻었다고 생각했다. 세상 사람들은 그를 미친 장욱[顚張]이라 불렀다. 마찬가지로 회소(懷素) 또한 술 마시기를 좋아하여 술에 취한 다음에 글씨를 썼는데, 운필은 마치 소나기나 회오리바람이 날아 움직이고 굴러 천만 가지로 변화하면서도 법도를 잃지 않았다. 사람들은 그의 광초(狂草)가 장욱을 계승하였다고 평하고「以狂繼顚」이라 일컬었다. 서예사에서는 이 두 사람을「顚張醉素」라고 부른다.
507) 단타일(單打一): 한 가지 일에 집중하거나 다른 측면에 상관없이 한 가지 측면만 접촉하는 것을 말한다.

있다면, 그것의 역할은 무엇인가? 이것 역시 서예 미학의 과제이다. 그러나 애석하게도 고대 서론에는 거의 언급되지 않았다. 여기서는 먼저 두 가지를 열거하기로 한다;

"산을 그리는 데에는 반드시 주봉(主峰)이 있어 여러 봉우리가 이를 떠받치고, 글씨를 쓸 때는 반드시 주필(主筆)이 있어 나머지 필획(筆劃)이 이를 떠받든다. 주필이 잘못되면 여필(餘筆)은 모두 실패하므로 글씨를 잘 쓰는 사람(善書者)은 반드시 이 한 필획을 다투게 된다." -유희재『예개·서개』-508)

"글씨를 쓸 때 주필(主筆)이 있으면 기강(紀綱)이 문란해지지 않는다. 산수를 그리는 화가는 수많은 골짜기와 바위들을 화면 가득 경영(經營)하려면 가장 먼저 주봉(主峯)을 세워야 한다. 주봉이 세워지고 나면, 나머지 층만첩장(層巒疊嶂)이 이쪽 저쪽에서 나와(旁見側出) 모든 혈맥(血脈)이 유통하게 된다. 글씨를 쓰는 법도 이와 같으니, 매 글자 속에는 주필을 정하여 세운다. 무릇 포국(布局), 세전(勢展), 결구(結構), 조종(操縱), 측사(側瀉), 역탱(力撐) 등은 모두 주필(主筆)이 좌우하니 이 주필이 있으면 사방이 호흡하여 통하게 된다." -주화갱『임지심해』-509)

圖142 《爨寶子碑》 '山'

물론 두 가지 경우가 비슷하지만, 두 서론에서 말하는 주필(主筆)은 모두 산수

508) 劉熙載『藝槪·書槪』, "畫山者必有主峰　爲諸峰所拱向　作字者必有主筆　爲餘筆所拱向　主筆有差則餘筆皆敗　故善書者必爭此一筆"
509) 朱和羹『臨池心解』, "作字有主筆　則紀綱不紊　寫山水家　萬壑千岩經營滿幅　其中要先立主峰　主峰立定　其餘層巒疊嶂　旁見側出　皆血脉流通　作書之法亦如之　每字中立定主筆　凡布局勢展結構操縱側瀉力撐　皆主筆左右之也　有此主筆　四面呼吸相通"

화에서 시작된 것이다. 우리는 먼저 마원(馬遠)[122]이 그린 《踏歌圖》[510] 【圖143】
를 감상해 보는 것도 좋을 것 같다. 마원의 회화 풍격(風格)은 자못 구양순(歐陽
詢)의 삼엄한 우뚝함[森然挺峙], 곧은 나무 굽은 쇠[直木曲鐵]와 같은 서예 풍격
(風格)과 매우 닮아있다. 그는 산을 그릴 때 늘 대부벽준(大斧劈皴)[511]을 사용하
여 네모지고 각이 서 있는데 《踏歌圖》가 대표적이다.[512] 이 족자[幀]에 그려진
명작의 장법(章法)은 어떻게 고심하여 계획한 것인가? 고대 서론에서는 말하기
를;

> "무릇 산수를 그리려면 먼저 빈주(賓主)의 자리를 세우고, 다음으로 원근의 모양
> 을 정하며, 그 후에 경물(景物)을 천착하여 높낮이를 벌여놓는다." -이성『산수
> 결』-[513]

> "주획이 정해지고 나서 나머지 획을 구한다. 주획이 경영에 적합하면, 나머지 역
> 시 안돈(安頓)함을 알게 될 것이다." -탕이분『석람』-[514]

마원(馬遠)은 이렇게 먼저 손님[賓]과 주인[主]의 지위를 세웠다. 여러분이 보
다시피, 화면상 중경(中景)에는 위봉(危峰)이 우뚝하고 빽빽하게 서 있는데, 이는
주봉(主峯)으로 속칭「當家山」[515]이라고 한다. 그런 다음, 원근의 형상을 정한
다. 그림 상단의 원경(遠景)은 뭇 봉우리가 홀(笏)을 꽂고 있는 듯 없는듯한데,

510) 南宋 馬遠 《踏歌圖》, 立軸, 絹本, 水墨, 北京故宮博物院 소장, 세로 192.5cm 가로 111cm.
511) 「斧劈皴」은 당대 이사훈(李思訓)이 만든 구작(勾斫)의 방법으로 산의 주름을 표현하는 것이
 다. 필획이 주경(遒勁)하고 운필에 돈좌절곡(頓挫曲折)이 많아서 마치 칼로 베고 도끼로 패는
 것과 같기에 「斧劈皴」이라 일컬어졌다. 이 준법은 단단하고 각진 암석을 표현하는 데 적합한
 데 필선이 가는 것을 소부벽(小斧劈), 필선이 굵은 것을 대부벽(大斧劈)이라고 부른다.
512) 《踏歌圖》는 남송의 화가 마원(馬遠)의 작품으로 전해 내려오고 있다. 이 그림은 전롱계교
 (田壟溪橋) 근처에 큰 바위가 왼쪽 구석에 자리 잡고, 버드나무와 대나무에 가려진 곳에 몇몇
 늙은 농부들이 노래를 부르며 밭두둑 위에서 춤을 추고 있다. 중간 공백처에는 구름과 이내가
 자욱하여 계곡에 마치 이슬비가 내리는 것 같다. 저 멀리 기이한 봉우리가 대치한 곳에는 궁궐
 이 어슴푸레하게 모습을 드러내고, 아침노을이 펴져온다. 화면의 전체 분위기는 쾌활하고 시원
 하며, "풍년으로 일이 즐거워, 밭고랑에서 노래 부르리(豊年人樂業 壟上踏歌行)."라는 시의 의미
 를 형상적으로 잘 표현하고 있다. 답가(踏歌)는 고대 민간 오락 활동의 일종으로 사람들이 즐겁
 게 노래를 부르면서 발을 구르는 동작이 자유롭고 활발했다.『武進旧事·元夕』에 이독방(李篤
 房)이 답가를 읊은 시구에 "인적 드문 이곳에 이슬 맞은 꽃이 차갑고, 새벽 안개 한켠으로 답가
 소리 들려온다(人影漸稀花露冷 踏歌聲度曉雲邊),"라는 시구가 있다. 마원의 《踏歌圖》는 바로
 이러한 마을 사람들의 답가 활동을 표현한 작품이다.
513) 李成『山水訣』, "凡畫山水 先立賓主之位 次定遠近之形 然後穿鑿景物 擺布高低"
514) 湯貽汾『析覽』, "主定而以求餘 主旣宜於經營 餘亦當知安頓"
515) 당가산(當家山): 당가(當家)란 집안의 살림을 도맡는 것을 말한다. 또 일정한 범위에서 주요한
 역할을 하는 것을 비유하기도 하고, 경영관리자를 뜻하기도 하며, 실생활에서는 일반적으로 집
 안의 가장을 뜻하며, 일할 때 말에 무게가 있는 사람을 주인이라고 한다. 그러므로 당가산(當家
 山)이란 그러한 주인역을 담당하는 산이다.

이는 의심할 여지 없이 「賓」이며 주봉의 배경이 되어 영첩(映貼)의 역할을 한다. 근경(近景)은 인물 외에 산과 바위가 특출하고 대나무가 무성하여 모두 「旁見側出」하며 하늘을 찌를 듯, 주된 봉우리를 향하여 엄영(掩映: 은폐함), 홍탁(烘托: 간접표현), 보철(補綴) 등의 역할을 한다. 이렇게 한 폭의 그림은 주차(主次)가 뚜렷하고 혈맥이 흐르며, 서로를 배려하여 기운(氣韻)이 살아있는 것처럼 보인다.

圖143 馬遠 《踏歌圖》 192.5x111cm 北京故宮博物院 藏

글씨 속에는 그림의 이치가 있다. 서예의 결체도 뜻이 붓에 앞서고[意在筆先]516), 글자는 마음의 뒤[字居心後]에 놓이니 자형을 예상하여 주차(主次)를 펼치는 것이다. 구체적으로 말하면, 한 글자의 전체적인 결구를 운영하려면 먼저 주된 획의 형상처리를 중점적으로 고려해야 하며, 나머지 획의 고저(고低), 원근(遠近)의 배치에 대해서는 일반적으로 부차적인 위치에 불과하다.

주필(主筆)의 처리 합당 여부는 확실히 결체(結體)의 성패에 영향을 미치기 때문에 글씨를 잘 쓰고자 하는 이는 반드시 이 한 획을 쟁취해야 한다. 구양순(歐陽詢)이 쓴 《九成宮醴泉銘》 【圖144】의

516) 「意在筆先」은 「意在筆前」, 「意先筆後」라고도 하는데, 즉 '뜻이 붓보다 앞에 있다.'는 의미이다. 위부인(衛夫人)은 『筆陣圖』에서 "뜻이 뒤에 있고 붓이 앞서는 자는 패하고, 뜻이 우선하고 붓이 나중되는 자는 이긴다(筆前者敗 意前筆後者勝)."고 했고, 왕희지(王羲之)도 『書論』에서 "무릇 글씨는 마음을 가라앉히는 것이 중요하니 뜻이 붓에 우선하게 하고 글자를 마음 뒤에 둔다면, 아직 쓰지 않았을 때라도 생각은 이미 완성된 것이다(凡書貴乎沉靜 令意在筆前 字居心後 未作之始 結思成矣)."라고 말했다.

「山」자는 글자 중심에 긴 세로획이 자리 잡고 있으며, 특히 높이 솟아 있어 마치 마원(馬遠)이 그린 산수화의 주봉(主峯)처럼 탁월하고 독립적이다. 양쪽 옆의 짧은 세로는 주획을 떠받들고 있어서, 주차가 형상을 달리하여 서로 간에 묘미를 자아낸다. 「水」자는 가운데 한 개 세로획이 주필이고, 나머지 필획은 영친(映襯: 가까이 비추다)한다. 날획(捺劃: ㇏)은 두 번째 주필로, 여필(餘筆)에 비하면 「主」라고도 할 수 있지만, 주필보다 「賓」인 것은, 마원(馬遠)의 그림과 비교하자면 근경(近景)의 산석(山石)과 같아서 가장 중요한 것은 아니지만 또한 중요하다. 주필(主筆)에 관하여 유공권(柳公權)의 《玄秘塔碑》【圖144】의 경우 「山」자의 중앙 세로획은 구양순(歐陽詢)이 쓴 「山」자의 주필만큼 우뚝 솟아 있지는 않지만, 힘이 지면에 배어[力透紙背][517] 있어 눈길을 끈다. 특히 과장된 강도의 느낌을 주는 역봉기필(逆鋒起筆)이 있어 이 세로획이 강주철타(鋼鑄鐵打)처럼 골력이 뛰어나고, 좌우 두 세로획은 차필(次筆)로 곁에서 돌출되어 분명하지 않은 역봉기필(逆鋒起筆)의 모습으로 주필을 에워싸고 있다. 이렇게 쓰인 글자 전체에는

圖144 좌로부터 《九成宮 醴泉銘》 '山', '水'　　　《玄秘塔碑》 '山', '中'

호흡이 통하고 정취(情趣)가 넘친다. 또 「中」자의 가운데 세로획도 하늘을 이고 땅에 선[頂天立地] 주봉(主峯)으로 전체 글자를 떠받치고 있는데, 이는 일종의 힘의 버팀목[力撐]이라고 할 수 있다. 가령 이 주필(主筆)이 제대로 쓰이지 못하거

517) 역투지배(力透紙背): 이는 필력이 종이의 뒷면까지 파고 들어감을 일컫는 말로, 글씨가 침착하고 안온하면서 힘이 있음을 형용한 말이다. 「筆鋒透背」, 「透過紙背」, 「欲透紙背」, 「墨能透紙」라고도 한다. 청대 정요전(程瑤田)은 『筆勢小記』에서 "옛 노인이 전해준 법은 이른바 붓대를 깨질 듯 움켜 쥐는[搦破管] 것이다. 붓대를 부서지게 붓을 잡는다는 것은 손가락의 실(實)을 말한 것이고, 허(虛)하다는 것은 오직 붓을 말하는 것이다. 붓이란 돌아보건대 다만 허함에 아름다움이 있다. 실(實)해야 힘이 종이의 뒤에까지 침투할 수 있고, 오직 허(虛)해야 정신이 종이의 위에 뜰 수 있다. 그 묘함은 마치 길을 가는 자가 자취를 감추는 것과 같고, 정신은 마치 허공을 의지하고 바람을 부려 정해진 행선지가 없는 것과 같은 것이다(古老傳授所謂搦破管也 搦破管矣指實焉 虛者惟在于筆矣 雖然筆也而顧獨麗于虛乎 惟其實也 故力透乎紙之背 惟其虛也 故精浮乎紙之上 其妙也如行地者之絶跡 其神也如憑虛御風無行地而已矣)." 하였고, 청대 왕주(王澍)는 『竹雲題跋』에서 "이것의 침착함은 쉽게 볼 수 있으나, 저것의 침착함을 추구하기 어려운 것은 바로 '역투지배' 때문이다(此之沈着易見 彼之沈着難求 正惟力透紙背)." 하였고, 심윤묵(沈尹默)은 『書法論叢』에서 "붓을 댈 때 힘이 있어야 힘이 종이 뒤에까지 침투할 수 있어 비로소 공부가 일가에 이르렀다고 할 수 있다(下筆有力 能力透紙背 才算功夫到家)."고 말하였다.

나, 나약하여 힘이 없거나, 이리저리 기울어지거나, 혹은 충분히 강조하지 못하거나, 흐트러진 모습이라면 차필(次筆)이 아무리 잘 쓰였더라도 그저 그럴 것이다. 반대로 여필(餘筆)이 약간의 흠결이 있더라도 주필이 완전무결하다면 주필은 어느 정도 추함을 가릴 수 있기에 차필은 옥의 티끌에 지나지 않을 수 있다. 그러므로 주필은 결체(結體)에서 결정적 역할을 하는 필획임을 알 수 있으며, 온 힘을 다해 잘 써야 한다. 유명한 서예 작품 가운데 주필을 찾을 수 있는 글씨는 한두 획이 특히 중요하기 때문이다.

어떻게 한 개 글자의 주필을 확정할 수 있을까? 한 개 글자의 주필은 도대체 어디에 배치해야 하는가? 주필은 어떤 글자에서나 영원히 구궁격(九宮格)의 중심에 있거나 관통해야 하는가? 유희재(劉熙載)는 『藝概·書概』에서 "서세(書勢)를 밝히려면 구궁(九宮)을 알아야 한다. 구궁에서는 중궁(中宮)이 가장 중요하다. 중궁(中宮)이란 글자의 주필(主筆)과 같다. 주필이 자심(字心)에 있거나 사유사정(四維四正)에 있으면, 글씨는 이에 착안하여 살아있는 중궁을 안다고 말하는 것이다(欲明書勢 須識九宮 九宮尤莫重於中宮 中宮者 字之主筆是也 主筆或在字心 亦或在四維四正 書着眼於此 是謂識得活中宮)."라고 하였다. 유희재의 이 견해는 변증법(辯證法)의 정신이 풍부하여서 소위 「中宮」을 고립적(孤立的), 단편적(斷片的), 정지적(靜止的)으로 이해하여 변함없는 「字心」으로 보는 것이 아니라, 영활(靈活)하고 포괄적이며 수많은 획의 상호관계 속에서 중궁(中宮)을 이해하도록 한다. 이는 결체(結體)에서 중심(中心)과 「四維四正」[518]이 절대 변하지 않는 것이 아니라 변동(變動)하고 변화(變化)될 수 있음을 보여준다. 예를 들어, 유공권(柳公權)의 《玄秘塔碑》 【圖145】에서 「安」, 「室」 두 글자는 모두 「宀」의 머리 글자로 되어 있고, 「安」자의 주필은 가운데 가로로 자심(字心)을 관통하고 있지만, 「室」자의 주필은 도리어 위에 있는 「宀」에 있고 상부의 「點」과 횡구(橫鉤: ㄱ)로 표현되는데, 이는 자심(字心)을 거치지 않았지만, 전체 글자의 중심이며 매우 중요한 살아있는 중궁[活中宮]이라고 할 수 있다.

주필(主筆)과 차필(次筆)의 관계는 어떠한가? 어떻게 처리해야 하는가? 우리는 그것들이 상반상형(相反相形)의 묘합(妙合)을 이루어야 한다고 말한다. 달중광(笪重光)은 『畫筌』에서 말하기를;

518) 顔師古 注 『漢書·司馬相如傳』에 "육합(六合: 천지사방)의 안과 팔방(八方: 사방과 四隅)의 밖이 침심하여 넘친다(是以六合之內 八方之外 浸潯衍溢)."고 하였는데 사방사유(四方四維)는 팔방(八方)을 말한다. 사방(四方)이란 실질적인 사면(四面), 즉 동남서북(東南西北)을 사정(四正)이라 하고, 사유(四維)는 사정(四正) 사이의 위치를 말한다.

"주산(主山)이 바로 서 있으면, 객산(客山)이 낮아지고, 주산(主山)이 기울어있으면, 객산(客山)이 멀어 보인다. 뭇 산이 공복(拱伏) 해야 주산(主山)이 비로소 높아지고, 뭇 봉우리가 서로 에워싸야 조봉(祖峰)이 두터워진다."519)

圖145 柳公權《玄秘塔碑》'室', '安'

회화에서 주차(主次) 관계를 다루는 예술적 변증법은 서예의 결체(結體)에도 동일하게 적용된다. 경험이 있는 서가의 붓끝에서는 주필(主筆)과 차필(次筆)이 항상 밀접하게 관련되어 있고 서로 승제(乘除)되어 있다. 차필은 항상 객(客)의 자리에 위치하여 적절한 구속(拘束)과 제어(制御)를 하며, 주필 주위에서「旁見側出」,「拱伏」,「盤互」의 형태로 나타나 영친(映襯)과 홍탁(烘托)의 역할을 하고, 주필(主筆)은 일정 범위 내에서 펼치고 돌출되어 매우 강력한 생동감을 만들어낸다. 이렇게 양측은 주차(主次) 간의 이형지상(異形之象)이 있고, 돌아보며 호응하는 정회(情懷)가 있다. 앞서 예로 들었던 구양순(歐陽詢)의「山」자는 바로 뭇 산이 엎드리니 주산이 높아진다[衆山拱伏 主山始尊]는 수법을 사용한 것이다. 서예 속담[書諺]에 안(安) 자를 잘 쓰려면 면(宀) 자를 작게 써야 한다[若要安字好 宀頭寫得小]는 말이 있다. 이 말은 서예 미학의 법칙을 소박하고 구체적으로 표현한 말이다.「宀」을 작게 써야 한다는 것은, 그것이 차필(次筆)이라는 것을 의미하며, 공제(控制)하고, 수축(收縮)하여 아래에 자리한 가로획에 주필의 자리를 양보해야 한다는 말이다. 주차(主次)를 불분명하게 하여 객(客)에게 주(主)의 지위를 빼앗겨서는 안 된다. 앞에 사례로 든 유공권(柳公權)의「安」이라는 글자는

519) 笪重光『畫筌』, "主山正者客山低 主山側者客山遠 衆山拱伏 主山始尊 群峰盤互 祖峰乃厚"

바로 이렇게 「宀」을 압축하고, 일신일축(一伸一縮)의 주차(主次) 비교를 통해 「安」을 특히 차분하면서도 힘 있고 다부진[安詳妥貼 勁健多姿] 모습으로 보이게 하였다. 「室」은 이와는 반대로 형체(形體), 골력(骨力), 필의(筆意)에서 「宀」을 예술적으로 강조하여 넓은 공간을 주는 데 중점을 두었고, 그 아래의 「至」는 좁게 꽉 조여서 거의 움직일 여지가 없게 함으로써 상단의 필획으로 하여금 「祖峰乃厚」한 느낌이 들도록 하고 있다. 이렇게 하면 주(主)는 더욱 주(主)로, 빈(賓)은 더욱 빈(賓)이 되고 주필은 아래의 차필 전부를 덮음으로써 법도는 근엄하고 형태는 단정해 보인다. 이러한 처리를 이른바 「天覆書」라고 한다. 사실「天覆」, 「地載」라고 하는 것은 가로로 된 주필이 위나 아래 서로 다른 곳에 있는 것에 불과하다.

圖146 《鮮于璜碑》'父', '奈'

고대에는 종종 주차 관계의 변증법을 설명할 수 있는 몇 가지 서결(書訣)이 있었다. 지과(智果)[123]는 『心成頌』[520]에서 "회호유방(回互留放)-글자에 책획(磔劃: ㇏)과 략획(掠劃: ㇒)이 거듭되는 「爻」자와 같은 경우, 위는 머물고 아래는 놓으며, 만약 「茶」자 같은 경우 위는 놓고 아래는 머문다(回互留放-謂字有磔掠重者 若爻字上住下放 茶字上放下住是也)."라고 하였으며, 예서에 나오는 파책(波磔)은

520) 『心成頌』은 수나라 승려 지과(智果)가 쓴 저술이다. 지과는 회계(會稽) 사람으로 출가하여 영흥사(永興寺)에 거처하면서 글씨에 정진하여 왕희지의 필법을 익혔는데, 장회관(張懷瓘)은 『書斷』에서 그의 예, 행, 초서를 능품에 포함시켰다. 『淳化閣帖』卷5에는 지과(智果)가 쓴 《梁武帝評書帖》이 새겨져 있기도 하다. 그는 마음으로 깨달은 바로 심성송(心成頌)을 저술하고 서사의 법을 제시하였다. 이 글은 이후 청나라 요배중(姚配中, 1792~1844, 자는 중우(仲虞), 安徽旌德人)의 주석을 거쳐 당시 크게 유행하였다. 대체적 내용은 이러하다. "回轉右肩 長舒左足 峻拔一角 潛虛半腹 閑合閑開 隔仰隔覆 回互留放 變換垂縮 繁則減除 疏當補續 分若抵背 合如對目 孤單必大 重並乃促 以側映斜 以舒附曲 覃精一字 功歸自得 盈虛統視 連行妙在 相承起伏"

「重出」을 꺼리는데, 이것도 일종의 「回互留放」이라고 하였다. 《鮮于璜碑》【圖146】「父」,「奈」두 글자는 위는 머물고 아래를 놓거나[上留下放], 아래는 머물고 위를 놓거나[下留上放] 한다. 이 두 글자에 대하여 말하자면 '美'는 류(留: 머뭄)와 방(放: 놓음)중에 있으므로 만약 동시에 나란히 놓는다면, 예술이 될 수 없다고 하였다. 예서에서 제비는 쌍으로 날지 않는다[燕不雙飛][521]라고 하는 것도 주필의 한 파(波)를 두텁게 하여 곡파(曲波)에서의 「燕尾」의 미를 충분히 표현하기 위함이다. 서가들은 서로가 반반씩 나누거나[平分秋色],[522] 주빈(主賓)이 평등한 예를 행하는 것[分庭抗禮][523]과 같은 것이 예술미의 규율에 어긋난다는 것을 잘 알고 있다. 이순(李淳)의 『大字結構八十四法』중에 「減捺」, 「減鉤」의 두 가지 방법은 이른바 "덜어내지 않으면 중날을 봐주기 어렵고, 덜어내지 않으면 중구의 모습을 체현할 수 없다((不減則重捺難觀 不減則重勾無體)."[524]고 말하는 것도 주필(主筆)에 복종하기 위한 것이다.

圖147《顏勤禮碑》'食', '蓬'　　　　《麻姑仙壇記》'竹', '淺'

521) 『隷字心訣』에 "말라서 늙고 오래되어 못난 것이 거북이나 자라 같다. 누에의 머리와 기러기의 꼬리는 끊고 자르며, 기러기는 쌍으로 날지 않고 누에는 둘을 두지 않는다. 흐리고 애매함을 중시하고 맑고 분명한 것을 경시하며 속된 점획을 삼간다(枯老古拙 如龜如鱉 蠶頭雁尾 斬丁截鐵 雁不雙飛 蠶不二設 重濁輕淸 忌俗点畵)."는 말이 있다. 예서의 결자법에서 한 글자에 두 획 또는 그 이상의 가로획이 있는 경우 그중 한 획만을 파횡(波橫)으로 쓰고 나머지는 평횡(平橫)으로 처리하는데 이를 「雁不雙飛」라고 한다. 여기서 '雁'은 '燕'과 같은 의미이다. 「蠶不二設」은 기필의 잠두(蠶頭)를 쓰는 법은 같을 수 없고 경중(輕重)과 비수(肥瘦)의 변화가 있어야 함을 의미한다. 예서에서 파획(波劃)과 날획(捺劃)은 주필의 위치에 있지만, 사용이 엄격하여 한 글자에 한 개 이상의 잠두가 허용되지 않으며 글씨를 쓸 때 중복을 피해야 한다.

522) 평분추색(平分秋色): 쌍방이 반반씩 얻는 것을 비유한다.『楚辭·九辯』에 "황천을 둘로 나눈 4시여, 나 홀로 이 가을을 슬퍼하노라(皇天平分四時兮 窈獨悲此廩秋)." 하였고, 송대 이박(李朴)의 《中秋》시에 "둥근 달 가을빛을 반반으로 나누어, 구름 길 짜차며 천 리를 밝히리(平分秋色一輪滿 長伴雲衢千里明)."라는 시구가 있다.

523) 분정항례(分庭抗禮): 평등한 예절을 말한다. 옛날에는 손님과 주인이 만나면 각각 정원의 양쪽에 서서 서로 절을 하며 평등한 지위로 대했다. 그러므로 동등하게 앉거나, 서로 맞서거나, 서로 대립하여 분열하고, 독립을 쟁취하는 것을 의미한다.『庄子·漁父』에 "만 승의 주인과 천 승의 군자가 천자를 뵙고 분정의 예(分庭伉禮)를 아직 갖추지 못하자, 공자께서는 여전히 거만한 얼굴을 하고 계셨다(万乘之主 千乘之君 見天子未嘗不分庭伉禮 夫子犹有倨敖之容)."고 하였다.

524) 『歐陽結體 三十六法』의 19번째는 「增減」으로, 글자 결구의 어려움이 있을 때, 획수가 적으면 늘리고, 획수가 많으면 줄이는 것이다. 그러나 체세의 무미(茂美)를 위해서는 고자(古字)라도 써야 한다. 또 날획(捺劃)이 많으면 덜어야 한다. 덜지 못하면 중날(重捺)을 피하기 어렵다. 또 구(鉤)가 많으면 줄여야 하니, 줄이지 못하면 중구(重鉤)의 형상을 피할 수 없게 된다. 그 비결은 이른바 번잡함(繁)은 줄이고(減) 성김(疏)은 보충하는(補) 것[繁則減除 疏當補續]이다.

안진경(顔眞卿)의 《顔勤禮碑》 【圖147】 중의 「食」, 「蓬」 두 글자는 모두가 양날(兩捺)을 쓸 수 있지만, 「減捺」의 방법을 사용하였고, 차필(次筆)의 날획을 줄이고, 「重捺難觀」을 면하여 주필이 펼쳐지고 뜻은 길어지니, 결구가 아름다워지고 대범해졌다. 특히 「食」자의 경우 습관적인 방법은 마지막 획을 짧게 하여 출봉(出鋒)하지 않는 것이 보통이다. 그러나 안서(顔書)는 이를 주필(主筆)로 확장시켜 하나의 획으로 바꾸어 신선함을 느끼게 한다. 「減鉤」에 관하여 안진경(顔眞卿)은 《麻姑仙壇記》 【圖147】 「竹」자의 첫 번째 세로 갈고리[亅], 「淺」자의 첫 번째 비긴 갈고리[戈鉤]를 모두 축봉(縮峰)을 사용하여 감생(減省)하니 다른 출봉된 구획(鉤劃)은 매우 두드러지게 드러나 주차(主次)의 대비를 형성하였다. 주필(主筆)과 차필(次筆)의 구별은 장단유방(長短留放)의 부류를 두드러지게 하지만, 반드시 뚜렷하지 않은 것만은 아니며, 굳세고 거친[壯美粗健] 필력은 솥이라도 맬듯하다. 주필(主筆)의 향방은 체세(體勢)의 종횡에 어느 정도 영향을 미치거나 규정한다. 전서(篆書)가 종세(縱勢)를 많이 취하면 그 주필은 가로 보다는 세로로 향함이 많아지고, 주필이 위로 솟거나 아래로 처지며, 차필은 이에 따라 글자의 길이가 더해진다. 예서(隸書)가 횡세(橫勢)를 많이 취하면 그 주필은 세로 보다는 가로로 향함이 더 많고, 주필은 좌우로 나누어지며, 차필은 따라서 글자의 폭이 넓어진다. 해서(楷書)로 따지면 위비(魏碑)는 횡세를 많이 취하여 가로로 쓴 주필과 차주필(次主筆)이 많다. 하지만 구양순(歐陽詢)의 글씨는 종세를 취하여 세로 방향으로 쓴 주필과 차주필이 많다.

　　【圖148】은 바로 북위(北魏)의 《張猛龍碑》와 당대(唐代) 구양순(歐陽詢)의 《九成宮醴泉銘》 두 법첩의 글자를 비교한 것이다. 두 개의 「可」자 첫 번째 가로획은 전자가 주필(主筆), 후자가 차주필(次主筆)이며, 세로 갈고리(竪鉤)는 전자가 차주필, 후자가 주필이다. 「起」자는 두 번째 획 세로가 전자는 차필, 후자는 차주필이고, 세 번째 획 가로는 전자가 차주필, 후자가 차필이다. 두 개의 「德」자

圖148 《九成宮醴泉銘》 '可', '起', '德'

圖148 《張猛龍碑》 '可', '起', '德'

는 상단의 세로획이 전자는 차필이고 후자는 주필이다. 주차의 서로 다른 배치는 두 글자의 글을 쓰는 체세(體勢)의 차이를 결정한다.

　주필의 다른 형태와 기색은 또한 다른 서가, 다른 작품의 예술 풍격을 결정하기도 하며, 서로 다른 풍격미 때문에 주필의 독특한 형상에도 선명하게 나타나며, 필획의 주차 관계의 독특한 미적 처리에도 반영된다. 해서 《張猛龍碑》525) 【圖149】와 예서 《曹全碑》526) 【圖149】는 모두 횡세(橫勢)를 취하지만 주필의 곡직(曲直)과 필의(筆意), 방향(方向) 등은 각기 다르다. 전자는 모두 분장(分張)의 별(撇)과 날(捺)을 주필로 하여 비스듬히 뻗쳐 길며, 혹은 하부를 덮거나 상부를 받쳐 안정적이고 역동적이다. 강유위(康有爲)는 《張猛龍碑》의 향배(向背)가 오고 가는 필법의 준무(峻茂)한 의취[向背往來之法 峻茂之趣]를 추앙하였다.527) 그리고 「向背往來」의 비스듬한 주필과 차필로 이루어진 무성한 결체(結體)도 이러한 의취를 형성하는 중요한 요소이다. 《曹全碑》의 「史」자도 별(撇)과 날(捺)이 주

525) 《張猛龍碑》의 본래 명칭은 《魏魯郡太守張府君淸頌之碑》로 북위 명효제(明孝帝) 정광(正光) 3년(522)에 세워졌다. 비문은 위(魏)의 노군태수 장맹룡(張猛龍)이 학교를 설립한 공적을 칭송한 것이다. 옛사람들은 그 글씨를 "정법의 규룡이 구양순 우세남의 문호를 열었다(正法虯龍已開歐虞之門戶)."고 평가하였고 위비 가운데 으뜸이라고 칭송하였다. 해서 26행, 행 46자이며 서법은 용필에 방원(方圓)이 병행하고 결자는 장방형이며 필획은 좌중우경(左重右輕)으로 변화가 풍부하고 자연스러우며 아름답고 다채롭다.

526) 《曹全碑》의 전체 명칭은 《漢郃陽令曹全紀功碑》 또는 《曹景完碑》라고도 하며 동한 중평(中平) 2년(185)에 새겼다. 비의 전면은 행마다 45자씩 20행을 썼고, 뒷면은 5열로 썼는데 1열은 1행, 2열은 26행, 3열은 5행, 4열은 17행, 5열은 4행으로 되어있다. 용필의 특징은 역입평출(逆入平出)과 원필(圓筆)을 위주로 하고, 운필은 형세에 따라 크게 걸터앉거나 도약하는 필획이 매우 적어 격하거나 심함이 없다. 필세는 온건 얌전하며 밝은 아름다움이 많다. 파책은 때때로 비교적 길게 썼고 자태도 다양하여 작은 시냇물이 잔잔하게 흐르는 것 같고, 혹은 형세에 따라 뛰어 오름에 여유가 있고 유창하여 날아오르는 자태를 얻었다. 결체는 정밀하고 둥글면서 윤택하며 비록 향배를 병용했으나 향세(向勢)가 두드러진다.

527) 강유위(康有爲)는 『廣藝舟雙楫』에서 장맹룡비(張猛龍碑)를 '精品上'으로 선정하며 "장맹룡이여! 그 필획의 기백이 혼후(渾厚)하고 의태는 도탕(跳盪)하며, 장단 대소가 각각 그 체격에 따라 다르며, 단계별로 나누어 포백(布白)을 행하니 그 운치가 절묘하구나. 정연하고 바른 가운데 변화를 잡고, 모나고 평평한 속에서 기굴(奇崛)함을 감추니 모두가 매우 훌륭하다(張猛龍也 其筆氣渾厚 意態跳宕 長短大小 各因其体 分期分批行布白 自妙其致 寓變化于整齊之中 藏奇崛于方平之內 皆极精采)."고 평가하였다.

- 221 -

획이다. 그러나 펼쳐서 더욱 길어 보이고, 추세는 평평하게 기운 호곡세(弧曲勢)로 수필(收筆)은 둥글게 돌려 위를 향하였다. 이는《張龍龍碑》의 풍격(風格)과는 확연히 다르다. 다른 글자의 주필(主筆)을 보면 횡(橫), 날(捺), 별(撇), 구(鉤)를 막론하고 모두 크고 과장된 확장과 곡세 그리고 장식적 풍미가 있는 반면, 차필(次筆)은 비교적 곧고 짧아서 엄격한 제한을 두어 주필의 세(勢)에 복종한다. 짧은 획은 긴 획에, 곧은 획은 굽은 획에, 정적인 것은 동적인 것에 복종함으로써 날아오를 듯 가벼운(飛揚飄逸) 미감을 준다. 이 역시 강유위(康有爲)가「以風神逸宕勝」이라 평가[528]한 것으로 보아도 서예의 풍격미와 주필에 대한 독특한 처리와 밀접하게 관련되어 있음을 알 수 있다.

圖149《張猛龍碑》‘春’, ‘禽’, ‘令’

圖149《曹全碑》‘史’, ‘身’, ‘足’

　저명한 서가가 반드시 다투어야 할 주필은 그 자신의 작품 필획 속에서 두드러질 뿐만 아니라 더욱 풍부한 개성미를 가지고 있다. 그것은 특별한 예술의 풍격과 서가의 미적 취미를 생생하게 구현한다. 「顔筋」의 미는 전형적으로 주필에 반영되어 있다. 안진경(顔眞卿)의 『顔勤禮碑』【圖150】에 쓰인 갈고리가 있는 주필과 1개의 날획[捺]은 하필의 무게가 무겁고 일정한 굽음이 있으며, 근력이 건장하고(老健) 질긴(靭厚) 탄력이 있어서 마치「力拔山兮氣蓋世」와 같은 느

528) 강유위(康有爲)는 『廣藝舟雙楫·本漢』에서 “《孔宙》와《曹全》은 본래 한 권속(眷屬)으로 모두 풍채와 대범함을 장점으로 내세웠다(孔宙 曹全 本是一家眷屬 皆以風神逸宕勝).”고 하였다.

낌을 주는 것이 공통적인 특징이다. 「柳骨」의 미는 전형적으로 주필에 반영되어 있다. 유공권(柳公權) 글씨의 필획 하나하나에는 물론 골력도 비범하지만, 주필이 특히 뛰어나「主心骨」이라 할 만하다. 예를 들어 그가 쓴《神策軍碑》529) 【圖150】에서「集」자의 긴 가로획[一]과「足」자의 날획[乀],「朱」자의 세로 갈고리획[亅]은 길고 골력이 있으며 굳세고 꼿꼿하여 결속이 견실하고 시작과 끝이 잘 드러나며 돈좌(頓挫)가 분명하여 사람들에게 철골 소리 쟁쟁하니 쇠소리를 듣는 것 같다[鐵骨錚錚帶銅聲]는 느낌을 준다. 주필은 펼쳐 강건하고, 차필은 조여 집결된 것이 바로 유공권 글씨 예술의 큰 특징이다.

圖150《顔勤禮碑》'手', '州', '延'

圖150《神策軍碑》'集', '足', '朱'

저수량(褚遂良)의《大字陰符經》【圖151】에 나타난「褚態」의 미는 주로 가로로 된 주필에 나타나 있다. 그것은 붓을 따라 자태가 생기고, 세를 따라 파문을 일으켜, 「鶴游鴻戲」의 태도와「天眞爛漫」한 의취530)를 표현해낸다.

529) 《神策軍碑》는 전칭《皇帝巡幸左神策軍紀聖德碑》로, 당 무종(武宗) 회창(會昌) 3년(843)에 황궁금지(皇宮禁地)에 세워졌고 최현(崔鉉)이 글을 짓고 유공권(柳公權)이 썼다. 송대 금석학자 조명성(趙明誠)의 『金石錄』에 따르면, 원본 탁본은 상하 두 권으로 나뉘어 있으며, 하권은 이미 산실되었고 하였다.

530) 명대 동기창(董其昌)은 『畵禪室隨筆』에서 "글씨를 쓸 때 가장 중요한 것은 능각의 흔적이 없는 것이고, 종이나 비단에 필획마다 판에 박힌 모양이 되지 않도록 하는 것이다. 소식이 시를 지어 서예를 논함에 '천진난만함이 바로 나의 스승이다.'라고 하였으니, 이 한 구절이 바로 핵심이다(作書最要泯沒棱痕　不使筆筆在紙素成板刻樣　東坡詩論書法云　天眞爛漫是吾師　此一句

다시 「虞戈」의 미를 말해보자. 전설에 따르면 당태종(唐太宗)은 1차로 왕희지가 쓴 「戳」자의 오른쪽 「戈」를 비워두고 글을 써서 우세남(虞世南)에게 이를 보태게 한 후 위징(魏徵)에게 보여주었다고 한다. 이에 위징(魏徵)은 "정성스럽게 썼으나 다만 과법(戈法)만이 핍진합니다(聖作惟戈法逼眞)."라고 말했다. 그가 임서한 글씨는 「戈」만이 왕희지를 닮았고 심지어 핍진(逼眞)할 정도라는 뜻이다. 그 이후로 「虞戈」의 미는 널리 회자되었다.531) 이 「戈」법은 바로 우서(虞書) 주필의 '美' 가운데 '美'인 것이다. 예를 들어 우세남(虞世南)이 쓴 《夫子廟堂碑》532)【圖152】의 세 개의 「戈」는 충분히 뻗어 여필(餘筆)을 덮고 있으며, 운치

圖151 褚遂良《大字陰符經》'才', '安', '聽'

圖152 虞世南《夫子廟堂碑》 '戈', '式', '武'

丹髓也)."
531) 宋『宣和書譜』에 "태종이 우세남을 서예 스승으로 삼았으나 '戈'의 획이 공교롭지 않았다. 그는 우연히 전(戳) 자를 쓰다가 과(戈)'자 부분을 비워두고 우세남에게 이를 쓰도록 하여 위징에게 보여주었다. 위징은 '지금 황제께서 쓰신 것을 보니 오직 전(戳)자의 과(戈)만이 참됨에 가깝습니다.'라고 했다. 태종은 그의 높은 안목에 탄식했다(太宗以書師虞世南 然戈脚不工 偶作戳字 遂空其戈 令世南書之 以示魏徵曰 今觀聖作 惟戳字戈法逼眞 太宗嘆其高于藻識)."
532) 《孔子廟堂碑》는 우세남(虞世南)이 69세에 쓴 대표작 가운데 하나이다. 원비는 당나라 정관 7년(633)에 세워졌다. 비석의 높이 280cm, 너비 110cm, 해서 35행으로 한 줄에 64자. 비액은 전서(篆書) '孔子廟堂之碑' 6글자가 새겨져 있다. 비문은 당 고조 5년에 공자 23세의 후손인 공덕륜(孔德倫)을 포성후(襃聖侯)로 봉하고 공묘(孔廟)를 보수한 일이 기록되어 있다. 이 비석의 필법은 원필의 윤택함[圓勁秀潤], 평실하고 단정함[平實端庄], 필세의 펼침[筆勢舒展], 용필의 함축 소박함[含蓄朴素], 기운의 평정혼목함[寧靜渾穆] 등이 혼재되어 있어 초당 비각의 걸작이자 역대 금석학자와 서예가들이 인정한 묘품(妙品)이다. 전하는 바에 따르면 이 비석이 세워진 후, 거마(車馬)가 비 아래 몰려와 탁본(拓本) 소리가 그치는 날이 없었다고 한다.

와 기품이 있고, 필력이 외유내강하며, 면(綿) 속에 침(針)을 감싸는 것이 마치 초승달이 푸른 하늘에 걸린[新月挂碧空] 것 같고, 백균(百鈞)의 활을 쏘아 우군(右軍: 王羲之)의 참된 비법을 얻은[百鈞之弩發 深得右軍眞傳] 듯하다.

圖153 《爨龍顔碑》'感', '溫', '史', '河', '卓爾不羣'

만약 여러분이 주필(主筆)의 풍격미에 관심이 있다면, 당대의 여러 서가 외에도 양가의 특색 있는 주필(主筆)을 소개할까 한다. 첫째는 운남성(雲南省)에서 출토된 남조의 명비(名碑)인 《爨龍顔碑》533)로 일찍이 강유위(康有爲)는 『廣藝舟雙楫』에서 "붓을 대니 마치 곤도로 옥을 새기듯 혼미(渾美)함이 드러나고, 세를 펼침이 마치 화가가 그림을 그리듯 의도가 있다(下筆如昆刀刻玉 但見渾美 布勢如精工畵人 各有意度)."고 평가한 바 있다. 【圖153 爨龍顔碑】의 일부 주필을 보

533) 《爨龍顔碑》는 현존하는 진송(晉宋) 사이 운남성(雲南省)의 가장 가치 있는 비각 중 하나로, 서예가들에게 '爨体'로 불려 왔다. 비석이 거대하고 석화가 얼룩진 기세가 있다. 멀리 큰물에 잠겨 있어서 탁본이 쉽지 않다. 《爨龍顔碑》는 남조 유송(劉宋) 효무제(孝武帝) 대명(大明) 2년에 세워졌다. 비문은 찬(爨)의 바뀐 가족의 역사를 추적하고 찬룡안(爨龍顔)의 사적을 기술한 것이다. 이 비는 청 도광(道光) 7년(1827)에 금석학자이자 운귀총독(云貴總督)인 완원(阮元)이 정원보(貞元堡)의 황폐한 언덕 위에서 발견하여 장호(張浩)에게 정자를 지어 보호하도록 하였다. 《爨龍顔碑》는 서체가 예해(隷楷) 사이에 있고, 비문이 고상하며 결체가 무성하여 해서(楷書)이지만 예의(隷意)가 풍부하고 필력이 강건하며, 의태가 기이한 예서에서 해서로의 과도기 이행의 전형이다.

면 이러한 풍격이 전형적으로 나타난다. 「感」자의 주필은 길고 특히 굽어 있으며, 「溫」자의 주필은 가로로 긴데, 일반적으로 수평으로 올라가지만, 비스듬히 위로 뻗어 있고, 또한 연장되어 있다. 「史」자의 주필은 날획(捺劃)으로 일반적으로는 비스듬하게 아래를 향하지만, 여기서는 평평하게 펼쳐져 길게 연장되어 있을 뿐 아니라 가로획에 가깝고, 차주필의 별획(撇劃)은 또 세로에 가까워서 두 획이 서로 어우러져 정취를 자아낸다. 「河」자는 더욱 특이하다. 주필인 가로획은 유난히 길고 삼점수(三點水) 사이를 뚫고 지나가니, 마치 유성(流星)이 은하수를 가로지르는 것과 같다. 이 글자에 고풍스럽고 우아한 필획을 더한다면 분명 여러분은 이 무명의 서가가 창조한 특별한 아름다움에 감탄하게 될 것이다. 그 주필의 특색은 바로 각자의 취향이 있고 대담하고 기발하다는 것이다. 이런 예술적 처리는 일반적으로 성공하기 쉽지 않다. 이 비문에는 「卓爾不群」【圖153】이라는 글자가 있는데, 이를 빌려 그 주필에 대한 평가로도 삼을 수 있다.

圖154 黃庭堅《松風閣帖》(部分)

주필이 「卓爾不羣」한 일가로, 송대의 황정견(黃庭堅)이 있다. 그의 대표작인《松風閣帖》【圖154】을 보면 「梧」자의 횡획과 수획, 「斤」자의 수획, 「所」자의 횡획, 특히 「年」자의 횡획과 수획, 「令」, 「參」자의 별획과 날획 등에는 모두 기개(氣槪)가 서려 있다. 서가가 붓을 휘두를 때, 초전(草篆)의 필의로 운행하거나, 전행(戰行)의 필의로 운전하기도 하여 붓 앞에 흔들리며 끌려 오고 [搖曳而來], 붓 뒤로 비스듬히 이어져 지나가니[迤迤而去], 돌아오지 않으려는 듯 제법 황하의 물이 동해로 나아가는[黃河落天走東海] 기세가 있다. 주필의 독특한 처리방식으로 인해 주필과 차필이 뒤섞여 서로 끼어들기 때문에 주필은 편안하고 운치가 있으며, 세력이 길지만 느슨하지 않고 급박한 상태도 없고 느슨한 느낌도 없다. 그리고 주필은 차필을 이끌어 선이 사방으로 방사되고 또 획들이 중심을 향해 받들듯 뜻이 결집되어 정신이 흐트러지지 않게 하였다.

해진(解縉)124)은 『春雨雜述』에서 "한 글자 속에서 비록 모두를 잘하려 하지만, 반드시 주획을 거슬리게 하는 점(點), 획(劃), 구(鉤), 척(剔)이 있으니, 마치 미석(美石)이 양옥(良玉)을 감추듯 사람들이 좋아하는 것은 말로 다할 수 없다(一字之中 雖欲皆善 而必有一點畫鉤剔披拂主之 如美石之韞良玉 使人玩繹 不可名言)."고 하였다. 이것은 물론 주로 주필을 의미한다. 결체에 대한 감상 경험은 바로 각가의 비첩에서 잊을 수 없는 주필임을 증명하며 글자마다의 미를 배가시킨다. 육기(陸機)는 『文賦』에서 "돌이 옥을 감추어 산이 아름답고, 물이 구슬을 품어 강이 교태롭다(石蘊玉而山輝 水懷珠而川媚)."라고 말하였다. 성공적인 주필은 바로 수중명주(水中明珠), 석중미옥(石中美玉)으로 보는 이들의 마음을 즐겁게 한다. 그리고 각가의 비첩 중 미천휘산(媚川輝山)과 같은 주필의 미는 천태만상이어서, 사람들에게 감상하고 탐사하도록 이끌었다.

연극 속담[戲諺]에, 배역은 배필이 아니다[配戲不配人]. 라는 말이 있다. 스크린이나 무대 위에서 주역은 물론 매우 비중 있고 긴요하지만, 조연 역시 하찮고 없어도 되는 것은 아니다.534) 경극《空城計》에서 성 누각에 올라 먼 산 경치를 바라보는[正在城樓觀山景] 제갈량(諸葛亮)의 배역이 가장 중요하긴 하지만, 활짝 열려 있는 성문 앞의 노약한 패잔병들을 기용하지 않으면 되겠는가? 그들에게 더 이상의 역할이 없다고 말할 수 있겠는가? 서예 결체 속의 문필 역시 결코 대국(大局)과 무관한 것이 아니며, 결코 소극적이고 수동적인 들러리[陪襯]도 아니다. 한 글자를 잘 써야 하고, 주필을 잘 쓰려고 노력하는 동시에 여필(餘筆) 또한 잘 놓을 줄 알아야 하며 주필에 큰 획을 맞추어 주필과 조화롭게 협력하는 예술 전체를 이루어야 한다. 차필이 잘 정착되지 않으면 주필이 외롭고 혼자서는 큰일을 이룰 수 없다. 차필을 잘 배치하면 주필은 금상첨화(錦上添花)요, 미상가미(美上加美)라 할 수 있다. 우세남의 「戈」법은 좋지만, 마지막으로 오른쪽 위에 작은 점을 덧붙이는 것도 중요하니, 만약 위치가 틀리고 형태가 아름답지 않으면 주필이 실패할 수도 있다. 『楷書金科』에서는 「戈一點」에 대해 이야기하면서 "전신(傳神)의 온전함은 중수(中收)의 작음에 있다(傳神全在小中收)."라고 말했다. 앞에

534) 배역(配役)에 정해진 배필(配匹)은 없으며 역할에 크고 작음은 없다[配戲不配人 角色無大小]. 라는 연극의 속담은 부차적인 역할을 맡은 배우도 엄숙하고 진지한 자세로 연기해야 하며, 방심해서는 안 된다는 의미이다. 한 연극의 배역은 주(主)와 부(部)로 나뉘는데, 그들은 주제를 표현하는 데 서로 다른 역할을 하고, 연기상의 무게와 난이도도 다르다. 그러나 드라마 전체를 구성하는 전체적인 미적 효과는 필수적이기 때문에 각각의 캐릭터는 크고 작은 구별 없이 서로 평등하다. 조연도 주인공을 연기하는 엄숙하고 진지한 태도를 보여야만 한다. 때로는 한 연극에서 주인공보다 조연 배우의 연기가 오히려 예술적 매력을 더하기도 한다.

든 우서(虞書)의 예 가운데「戈一點」은 위치 형태가 딱 맞아 화룡점정(畫龍點睛)의 한 획이라 할 수 있으니 자못 전신(傳神)이 된다. 위의【圖73】에서「之」자의 두 번째 획 역시 안진경(眞眞卿)의 필치 아래 거의 한 점이 되었으니, 물론 그것은 결코 주필은 아니지만, 이 의기는 넘치나 획은 미력한[意氣有餘 畫若不足] 전신(傳神)의 한 획도 전체 글자에 많은 영향을 미친다.

圖155 顔眞卿《顔勤禮碑》'處'

또 다른 예로 안진경(顔眞卿)의 《顔勤禮碑》【圖155】중의「處」자는 주필이 날획(捺劃)으로 두텁고(厚), 무겁고(重), 거칠고(粗), 긴(長) 힘이 있는 반면에, 몇 개의 짧은 차필은 가볍고(輕), 작고(小), 출봉은 신속하여, 조금의 힘도 들이지 않으면서 주필을 가까이서 받쳐주어 멀리서도 영친(映襯)하니 전체 글자의 포국(布局), 세전(勢展), 결구(結構), 조종(操縱), 측사(側瀉), 역탱(力撑)이 전체 글자에 혈맥이 통하게 하고 의취가 영원하게 한다. 이는 차필이 주필에 대하여, 글자의 결체 전체에 대해 무시할 수 없는 능동적인 작용을 하고 있음을 알 수 있다.

그렇다면 한 글자의 수많은 획 중에서 그 한 두 획은 주필로 하고 나머지는 차필로 삼아야 할까? 이것은 정해진 법이 있기도 하고 없기도 하다. 정해진 법이 있다고 하는 것은, 한 글자 안에 소수의 획만이 다른 획을 덮거나[籠蓋], 매거나[負載], 관통하거나[貫穿], 수용하는[包孕] 경우가 많으며, 예로부터 서가가 이러한 획들을 처리함에 있어 풍부한 예술 경험을 축적하여 일정한 법칙을 따르기 때문이다. 정해진 법이 없다는 것은, 예술은 혁신과 발전을 필요로 하기 때문에 주필의 예술적 처리에 있어서 전철(前轍)을 바꾸고(改弦易轍),535) 이표(異標)를 새로이 세울 수 있다는 것이다. 반복적인 실천은 혁신의 전제 조건이다. 위비(魏碑)

535) 개현이철(改弦易轍): 출전은 왕무(王楙)의《野客叢書·張杜皆有后》로 "악기의 현(弦)을 바꾸고 도로의 바퀴자국(轍)을 바꾸는 것"을 말한다. 즉 방향이나 태도를 바꾸는 것을 비유한다.

중에는 실용적인 필요에 따라「年」자를 특히 많이 썼기 때문에, 아름답게 쓰고
자 하여 주필도 여러 차례 변했다. 예를 들어《龍門二十品》의 몇 개「年」자
【圖156】를 보면, 가로와 세로획의 길이와 형태가 서로 다르고 '주필', '차주필',
'차필'의 3가지 변형된 모습을 볼 수 있다. 이같이 서로 다른 처리방식은 사람들
에게 법식(法式)에 얽매이지 말고 과감하게 탐색하고 대담하게 혁신해야 한다는
점을 시사한다.

圖156《孫秋生造像記》 《一弗造像記》'年' 《太妃侯造像題記》'年' 《楊大眼造像記》'年'

가로획의 주필(主筆)을 위아래로 바꿀 수 있다고 한다면, 유공권(柳公權)이 쓴
《神策軍碑》【圖157】에 두 개「至」라는 글자가 좋은 예가 될 것이다. 이 두 글
자의 주필은 하나는 위, 하나는 아래에 있지만 모두 매우 아름답게 처리되었다.
세로획 주필의 좌우 변환과 관련하여 지과(智果)는『心成頌』에서 "변환수축(變
換垂縮),-- 즉 두 개의 세로획 가운데 하나는 수(垂)하고 하나는 축(縮)하며 아울
러 글자의 오른쪽을 축(縮)하면 왼쪽은 수(垂)한다. 예를 들어「斤」자는 오른쪽
을 수(垂)하고 왼쪽은 축(縮)하며 상하도 또 이와 마찬가지이다(變換垂縮--謂兩
竪畫一垂一縮 並字右縮左垂 斤字右垂左縮 上下亦然)."라고 하였다. 그 어떤 글자

圖157 柳公權《神策軍碑》'至'

는 우축(右縮)하고, 또 어느 글자는 좌축(左縮) 한다고 규정짓는 것은 모식(模式)의 병폐가 있지만, 그것은 사람들에게 계시하는 바가 있다. 첫째, 두 개의 세로획의 길이를 같은 길이로 나란히 나열하지 않고, 한쪽은 길게, 한쪽은 짧게 하여 주차(主次)를 이룬다. 둘째, 「左短右長」의 모식(模式)에 얽매이지 않고 두 가지 수(垂)와 축(縮)을 변환할 수 있다. 예를 들어 구양순(歐陽詢)의 《九成宮醴泉銘》【圖158】에서 「井」자는 두 세로획이 「左縮右垂」여서 좋지만, 「丹」자의 두 세로획이 「左垂右縮」인 것도 매우 성공적이다. 주필과 차필은 서로 의존적이며 일정한 조건 아래 전화(轉化)하는 것이지 서로 분열하거나 영원히 변하지 않는 것이 아님을 알 수 있다. 여기서 말하는 조건은 미의 규율에 따라 결구를 잘 배열하고 필획을 안배하는 것이다. 이것은 행서, 초서에서는 더욱 그러하다.

圖158 歐陽詢 《九成宮醴泉銘》 '井', '丹'

서예 결체 중에 주차의 변증법적 관계는 주필(主筆)과 차필(次筆)의 관계뿐만 아니라 한 글자의 중병(重幷) 사이에도 표현되어 있다. 지과(智果)는 『心成頌』에서 "중병내촉(重並乃促)--「昌」,「呂」,「爻」,「棗」 등의 글자는 위를 작게 쓰고,「林」,「棘」,「絲」,「羽」등의 글자는 좌측을 비좁게(促) 쓴다. 「森」,「淼」등의 글자는 이 두 가지를 겸한다."[536]고 하였고, 『八十四法』에서도 "거듭된 것은 아래가 반드시 커야 하고, 나란한 것은 오른쪽을 반드시 넓게 쓴다(重者下必要大 幷者右必用寬)."고 했다. 중병(重幷) 두 부분의 대소(大小), 관착(寬窄)이 서로 같은 것은 모종의 서체나 작품에서 만날 수는 있겠지만, 일반적으로는 주차를 구분한다. 유공권(柳公權)의 《神策軍碑》 【圖159】 에서 「昌」,「羽」 두 글

536) 智果『心成頌』, "重並乃促--謂昌呂爻棗等字上小 林棘絲羽 等字左促 森淼字兼用之"

圖159《神策軍碑》‘羽’, ‘昌’

자는 모두 주와 차가 분명하며, 대소(大小)와 관착(寬窄)이 서로 다르다. 해서에서 차이(差異), 대립(對立), 비교(比較), 변화(變化)로 이루어진 조화미(調和美)는 전서 작품의 정제일률(整齊一律)과 평형대칭(平衡對稱)으로 이루어진 어떤 도안미(圖案美)보다 훨씬 중요하다.

해진(解縉)은 『春雨雜述』에서 또 이렇게 썼다. "한 편(篇)중에서 비록 모두를 잘하려 해도 반드시 한두 글자가 정상에 올라 극(極)을 이루게 되는데, 예를 들면 물고기는 비늘로, 새는 날개로 주를 삼으니…(一篇之中 雖欲皆善 必有一二字 登峰造極 如魚鳥之有麟鳳 以爲之主…)."로 보면 이 두 개 글자가 한 편의 주(主)가 된다고 말할 수 있다. 물론 행서나 초서에서는 자형의 대소(大小), 필획의 장단(長短)으로 주차를 정하지만, 장대(長大)한 것이 두드러지게 드러나 주목을 받기도 한다. 회소(懷素)의 《藏眞律公帖》【圖160】[537]의 특징 중 하나는, 작은 것으로 큰 것을 반영(反映) 함이 마치 뭇별이 밝은 달을 떠받드는 것[群星之拱明月]과 같다. 그밖에도 회소(懷素)는 《聖母帖》[538]【圖161】에서, 일부러「神」자를 길고 크게 써서「以爲之主」하였다. 이 한 글자의 출현 역시「魚鳥之有麟鳳」과 같다. 쓰인 문장의 내용을 보면「神」자가 문장의 주제와 연관되어 있고, 이 때문

537) 《藏眞律公》2帖은 세로 140cm, 가로 49cm로 섬서성 서안비림(西安碑林)에 있다. 돌은 수방형(竪方形)으로 송대 원우(元祐) 8년(1093)에 중각(重刻)한 것이며 두 가지 모두 회소의 글씨이다. 《藏眞帖》은 56자로 원문은 다음과 같다. "懷素 字藏眞 生于零陵 晚游中州 所恨不与張顚長史相識 近于洛下 偶逢顏尙書眞卿自云 頗傳長史筆法 聞斯法 若有所得也"

538) 《聖母帖》은 《東陵聖母帖》이라고도 한다. 회소(懷素)가 동릉성모(東陵聖母)를 위해 쓴 것으로 그의 대표작 중 하나로 만년에 쓰였다. 글씨는 당 정원(貞元) 9년(793), 비석은 송 원우(元祐) 3년(1088)에 새겨졌다. 일찍이 《淳熙祕閣續帖》, 《寶賢堂帖》등의 총첩에 새겼으나, 서안각석(西安刻石)이 가장 좋으며, 원석은 현재 서안비림(西安碑林)에 남아 있다.

圖160 懷素《藏眞律公帖》　　圖161《聖母帖1》(部分)　　圖161《聖母帖2》(部分)

에 서가는 첩(帖) 중 「神」 자와 「升」 자 모두를 특히 두드러지게 쓴 것이다. 그
는 자신의 창작 의도에서 출발하여 장법(章法)에서 주차(主次) 관계의 포치(布置)
를 거쳐 실용(實用)과 미(美)를 하나로 묶었다. 이 문제를 제기하면 여러분은 아
마도 상주(商周) 청동기 명문들을 떠올릴 것이다. 그렇다. 금문 한 편중에 몇 개
의 글자는 특히 비대(肥大)하여 생소한 경우(以爲之生)가 있다. 예를 들어《小臣
艅犀尊銘文》539)【圖162】에서 「王」 자는 비필(肥筆)과 중필(重筆)로 매우 두드러
지는데, 이는 왕의 권위를 존중하려는 창작 의도를 반영하고 있다. 그뿐 아니라

539) 《小臣艅犀尊》은 상대(商代) 제을(帝乙) 시기 청동기 술잔이다. 청 도광(道光) 년간에 산동
성 양산(梁山)에서 출토되어 흔히 《梁山七珍》이라고 하는데, 《小臣艅犀尊》도 그러한 이름 가
운데 하나이다. 높이는 24.5cm이고 코뿔소[犀牛]의 모습을 형상화하였으며 수법이 사실적이고
소박하다. 원래 뚜껑이 있어야 하지만, 이미 산실되었다. 여준(艅尊) 아래 바닥에는 명문 27자가
있다. 내용은 "丁子(巳) 王省夔口 王易(錫) 小臣艅(兪) 夔貝 隹(唯) 王來正(征)人方 隹(唯)王十祀
又五 肜(肜)日"로 정사년 상왕이 여방(艅方)을 정벌하고 노예총관(奴隸總管)인 소신 여기패(艅夔
貝)에게 이 땅을 상으로 하사하니 소신 여(艅)는 이를 매우 영광스럽게 생각하여 이 기물을 제
작하여 기념한다고 기술하고 있다. 여방(艅方)은 당시 상 왕조의 영토 외곽에 있는 많은 방국
(邦國) 부족 중 하나였다. 이 방국들 중 일부는 상(商) 왕조에 복종했고, 일부는 상왕과 그 제후
들과 맞서 양측에서 전쟁이 자주 일어났다. 상왕의 여방 정벌은 당시 상 왕조에 복종하지 않으
려다 토벌을 당한 작은 나라임을 나타낸다. 이 기물은 현재 미국 샌프란시스코에 있는 아시아
예술 박물관에 소장되어 있다.

두 번째 줄 세 번째와 네 번째 글자인「小臣」을 다시 보면 경필(輕筆)과 수필 (瘦筆)을 사용하였는데, 비교해 보면「小」자는 더 작아 보인다. 이처럼 사소한 세 점만으로도 당시 삼엄했던 등급제도(等級制度)가 반영된 것 아니겠는가! 서예술의 형식은 비교적 독립적이지만 때로는 내용(內容)과 혈육(血肉: 軀體)이 관련되어 분리할 수 없는 경우가 많다.

圖162《小臣艅犀尊》

圖162《小臣艅犀尊銘文》(部分)

(3)「歃」와「正」

먼저 사소한 논쟁부터 이야기해 보자.

「永字八法」에서「點」은「側」이라 하고, 「橫」은「勒」이라고 한다. 이에 대하여 유종원(柳宗元)은『八法頌』에서 다음과 같이 설명하였다. "「側」은「臥」를 귀하게 여기지 않고, 「勒」은「平」을 늘 걱정한다(側不貴臥勒常患平)." 이 말의 의미는「點」은 반듯하게 누워서는 안 되며, 「橫」은 평이하게 쓰지 않도록 늘 걱정해야 한다는 뜻이다. 청나라 서학자 주이정(朱履貞)은 이 두 구절의 해석을 보고 그것이 잘못되었을 뿐만 아니라 각가의 해석과도 일치하지 않는다는 것을 느꼈다. 이에 이것이 전해지는 과정에서의 오류[相傳之誤]임을 확신하고 반드시 바로잡고자 하였다. 그는『書學捷要』에서「不」,「常」두 글자를 대조하고 나서, 「勒」은 「平」을 걱정하지 않고, 「側」은「臥」를 귀하게 여긴다[勒不患平 側常貴臥]고 인식하였다. 이 같은 인식의 변경은 일리가 있는 것인가?

유종원(柳宗元)의 견해와 대립하여 주이정(朱履貞)은 하나의 횡획[一]이 너무 평평하게 쓰인 것을 걱정하지 말라는 뜻으로 평평할수록 더욱 좋다[愈平愈好]는 뜻으로 받아들였다. 이 같은 인식의 변경은 조금도 무리한 것이 아니다. 왜냐하면「平」에는「平」의 미가 있고[平有平美], 평형(平衡)은 형식미의 기본 형태 중하나이기 때문이다.

【圖162】의 전서와 예서, 해서 일부 글자의 모양은 기본적으로 대칭형이다. 서예 이외 다른 예술에서도 이러한 풍격은 자주 나타나는데, 정제단장(整齊端莊)한 건축, 대칭형(對稱形)의 공예 미술품 등이 그것이다. 그러나 이러한 대칭의 균형과 단정하고 균형 잡힌 미는 주로 장식적 아름다움이며, 대부분 물질적인 실용 예술에서 발견된다. 정신성이 강한 예술에서는 국소적으로 사용되는 경우가 많다. 예를 들어, 우리는 실용적인 장식 그림을 제외하고 회화 작품에서 대칭형의 모습은 거의 찾아볼 수 없다. 서예술에서 예서(隸書)는 장식적 의취(意趣)가 농후하여, 불평형적 미에 대한 추구를 표출한다.

圖162《顔氏家廟碑》'平', '士',　　　《張遷碑陰》'公', '宗',　　　《鄧石如篆書》'大', '自'

　　예를 들어《西嶽華山廟碑》【圖163】의「平」자는 평(平) 중에 불평(不平)이 있고, 불평(不平) 중에 평(平)이 있으며, 「宗」자는 원래 대칭형(對稱形)의 글자지만 비석에 쓰인 글자는 머리를 약간 옆으로 하여 평(平) 중에 불평(不平)의 의취를 띤다. 「品」, 「宮」, 「南」의 세 글자 역시 대칭형의 글씨를 비스듬히 처리하였고, 「石」은 편측부정(偏側不正)의 미를 더욱 드러냈다. 장식성이 강한 전서(篆書)에서도 일률적인 평정대칭(平正對稱)을 구하는 것이 아니라 여러 가지 상황에 따라 다르게 표현한다.

　　이론적으로 말하면 유종원(柳宗元)의 「勒常患平」은 변증법에 부합한다. 주이

圖163 《西嶽華山廟碑》좌로부터 '平', '宗', '南', '品', '宮', '石'

정(朱履貞)이 「勒不患平」으로 바꾼 것은 「橫平豎直」과 같은 의미인 것 같지만, 사실 「橫平豎直」은 글씨를 처음 배우는 사람에 대한 대체적 요구일 뿐, 임첩(臨帖)을 하더라도 측(側)은 또한 평(平)하고[側亦平], 사(斜)는 또한 직(直)한[斜亦直] 원칙을 분수에 맞게 익혀야 하며 「平直」에 대해서도 기계적으로 이해해서는 안 된다. 서예술에 있어서 주이정(朱履貞)의 「橫不患平」의 표현은 「橫平」의 요구를 절대화한 것이다. 사실 세상에는 평평하고도 평평한 것은 없으며, 평(平) 속에 늘 불평(不平)이 존재한다. 고대 『易經』에 "비탈 없는 평지는 없다(無平不陂)."라는 말이 있고,540) 『四友齋叢說』541)에도 "물이 평평하지만, 반드시 파도가 있고, 저울이 바르지만, 반드시 차이가 있다(水雖平 必有波 衡正 必有差)."라는 말이 있다. 이로써 가히 평평한 것이란 하나도 없다는 것을 알 수 있고, 저울이라 해도 조금도 틀림이 없는 평평함이 아니라는 것이다. 평(平)이 평(平)이라고 생각하면 불평(不平)을 가질 수 없는 것이 생활 변증법에도 맞지 않고 예술 창작

540) 『易經』「泰卦爻詞」, "비탈 없는 평지는 없고, 돌아오지 않는 떠남은 없다. 고난이 오래더라도 허물이 없다면 걱정하지 말라. 그런 믿음이 있으면 먹고사는 삶에 복이 있다(無平不陂 無往不復 艱貞無咎 勿恤 其孚于食有福)."

541) 《四友齋叢說》은 하량준(何良俊)이 융경(隆慶) 3년(1569)에 초판 30권을 출간하였다가 이후 8권을 더하여 총 38권이 된 총설집이다. 하량준(何良俊)의 자는 원랑(元朗), 화정(華亭) 사람으로 남경 한림원 공목(孔目)만 하다가 벼슬을 버리고 은둔하여 고향으로 돌아가 저술에 전념하였다. 『明史』에서는 그를 "어려서부터 학문의 말을 타고 20년 동안 누각에서 내려오지 않았다(少駕學 二十年不下樓)."고 하였고, 『松江府志』 또한 그를 "배움에 두루 미치지 않음이 없었다(于學无所不窺)."라고 말한다. 그의 집 청삼각(淸森閣)에는 4만 여권의 장서가 있어 거의 모든 것을 섭렵했다(涉獵殆遍)고 하여 당시 그를 '博學'이라 불렀다. 스스로 고인인 장주(莊周), 왕유(王維), 백거이(白居易)를 벗으로 삼았다 하여, 그 이름을 '四友齋'라 하였다고 전한다.

에도 불리함으로 창작과 감상의 경험을 연계하여 살펴보는 것도 좋을 것이다. 예를 들어 화가가 초상화를 그리려고 한다면, 정면(正面)과 측면(側面) 중 어느 것이 쉽게 미적 효과를 얻을 수 있을까? 풍부한 경험을 가진 화가인 호가즈(荷迦茲)는 『美的分析』에 다음과 같이 썼다;

"대부분 물체(사람의 얼굴도 마찬가지)의 측면(側面)은 전체 정면보다 훨씬 더 사랑스럽다. 이로 보건대 그만큼 쾌감(快感)은 이 면이 저 면과 조금도 다르지 않음을 보고 생기는 것이 아니라는 것은 분명한데… 아름다운 부인의 머리가 한쪽으로 약간 기울어지게 되면 두 뺨도 조금의 차이 없는 비슷한 지점을 잃게 되고, 머리를 조금만 기대면 약간의 어색한 정면 얼굴의 직선과 평행선을 변화시킬 수 있게 된다. 이런 자태는 줄곧 가장 탐스럽게 여겨져 왔으며, 그래서 두부(頭部)는 빼어난 풍도로 일컬어져 왔다.……가령 가지런한 물체가 마음에 든다고 하면, 왜 사람의 상을 조각할 때 지체(肢體)의 각 부분이 대비(對比)되고 변화 있게 하려는 것일까?"542)

圖164 다 빈치 《蒙娜麗莎像》

이 분석은 어느 정도 일리가 있다. 그것은 결코 반듯하고[整齊], 균형 잡히고[均稱], 균등(均等)한 평형미(平衡美)와 같은 것들을 부정하는 것이 아니라, 비교적 광범위하게 존재하는 「以側取姸」의 심미적 사실을 개괄한 것이다. 여러분도 얼굴이나 몸을 약간 옆으로 기울여 한 장의 사진을 찍는다면 아마도 더 좋은 효과가 있음을 경험해 본 적이 있을 것이다. 적극적인 면으로는 좀 더 자연스럽고 「잘 나오게 찍힌(上照)」 것이고, 소극적인 면에서는 정면의 어색한 얼굴을 피하고, 진지하고 긴장된 모습을 피할 수 있다는 것이다. 예술사의 사실도 이와

542) 北京大學哲學系美學敎硏室, 『西方美學家論美和美感』, 1980, 商務印書館出版, pp.104~105. "大多數物體(人的面孔也是如此)的側面總比它們的整個的正面 要可愛得多 由此可見 很顯然 快感不是由於看到這面與那面的絲毫不差的相似而産生的……當一個美麗的婦人的頭稍微向一方偏時 就失去了兩個半邊臉的絲毫不差的相似之點 把頭稍靠一靠 就更能使一張拘謹的正面面孔的直條和平行線條有所變化 這種姿態一向是被認爲最討人喜歡的 因此 被稱之爲頭部的一種秀美的風度……假如說 整齊的物體是適人意的 爲什麽在雕刻人像的時候 要使肢體各部分形成對比有所變化呢"

같다. 장훤(張萱)125)과 주방(周昉)126)의 사녀화(士女畵)는 당대 여인의 아름다움을 표현하는데, 모두 옆모습을 그렸다. 다 빈치(達·芬奇)의《모나리자(蒙娜麗莎)》543)【圖164】는 유럽 르네상스 시대 여성미의 본보기로, 모델 좌우 양변의 두 뺨은 조금의 차이도 없이 닮아 있는[絲毫不差的相似] 것이 아니다. 즉 화가들은 정면보다 측면이 아름답다고 생각하였기 때문이다. 조소 작품을 예로 들자면, 송대의 유명한《晉祠聖母殿彩塑宮女》544)【圖165】를 여러분도 잘 알고 있을 것이다. 그녀의 몸도 약간 한쪽으로 치우쳐 있고, 동시에 머리가 조금 더 기대어 있

어서 소상(塑像)의 수려한 미가 두드러져 보인다. 이 소상의 촬영도 매우 흥미로워서, 작가는 측면이 정면보다 사랑스럽다는 느낌을 주기 쉽다는 것을 알고, 다시 비스듬한 쪽의 촬영 각도를 선택하여 소상을 더욱 멋스럽게 하였다. 이 소상(塑像)의 치우침[偏]과 옆모습[側]은 우리에게 부인할 수 없는 사실을 말해준다. 사람의 심미 심리에 근거하면 서양이든 동양이든 측면의 모습은 항상 사람들의 마음에 들기 쉽다는 것이다. 서가들은 감상자의 이런 심리를 일찍이 파악한 듯「永字八法」의 시초-- 점(點)을 매우 의미 있게 「側」이라고 불렀다.

圖165 《聖母殿彩塑宮女》山西省 太原 晉祠

543) 《蒙娜麗莎, Mona Lisa》: 이탈리아 르네상스 화가 레오나르도 다 빈치가 그린 유화로 프랑스 루브르 박물관에 소장돼 있다. 이 그림은 주로 여성의 우아함과 평온함의 전형적인 모습을 표현하여 자본주의 상승기 도시 유산계급의 여성상을 형상화하였다. 《모나리자》는 르네상스 시대의 미학적 방향을 대표하고 있으며, 이 작품에 나타난 여성의 심오함과 고상한 사상적 자질은 르네상스 시대 사람들의 여성미에 대한 미적 이념과 심미적 추구를 반영한다.
544) 《晉祠聖母殿彩塑宮女》: 전각(殿閣) 안에는 송나라 때 채색한 조각상이 43尊, 일설에는 44尊이 있다. 그것들은 연령, 개성이 서로 다른 여성의 형상을 하고 있으며, 얼굴에 신운이 감돌고, 모습이 소쇄(瀟灑)하여 날아오를 듯, 생생하다. 전각 안 송대 시녀소상(侍女塑像)은 진사(晉祠)의 문물 중 매우 귀중한 작품으로 봉건사회 궁정제도(宮廷制度)에 따라 배열되어 있으며 송나라 황실 생활상의 축소판이라고 할 수 있다.

「點」은 「線」의 모태이며, 서예의 모든 선조미(線條美)는 필획, 결체에서 장법에 이르기까지 모두 「點」에서 발단한다. 「點」을 「側」이라고 하는 것은 서예 창작이 하나의 낙필(落筆)에서 측세(側勢)를 갖추어야 한다는 것을 의미한다. 그래서 『永字八法詳說』에는 "측은 평으로 해서는 안 된다(側不得平其筆)", "필봉은 우측을 돌아보고 그 기세의 험절(險絶)과 의측(欹側)을 살핀다(筆鋒顧右 審其勢 險而側之)." 등의 구결(口訣)이 있는 것이다. 유종원(柳宗元)의 「側不貴臥」 또한 그 측세(側勢)를 강조한 말이다.

고대에도 사람들은 서예의 결구(結構), 장법(章法) 속에서 일찍이 측세(側勢)의 아름다움을 발견하고 이에 대하여 개괄하였다. 최원(崔瑗)은 『草勢』에서 "좌를 억제(抑制)하고 우를 발양(發揚)하여 우뚝함이 마치 험한 산과 같다(抑左揚右 兀若竦崎)."고 하였고, 소연(蕭衍)[127]의 『草書狀』에도 "누운 듯 쓰러진 듯, 선 듯 거꾸러진 듯하고, 비낀 듯하다가도 바르고, 끊어진 듯 다시 이어진다(或臥而似倒 或立而似顚 斜而復正 斷而還連)."라는 구절이 있다. 이러한 「斜而復正」의 풍격은 전형적으로 동진(東晉) 시대의 새로운 체세(體勢)를 구가한 왕희지(王羲之)에게서 나타난다. 원앙(袁昂)은 『古今書評』에서 "왕우군(王右軍)의 글씨는 사가(謝家:權門勢家)의 자제와 같아서, 단정하지 아니한 것을 회복하여 시원스러운 기풍을 지녔다(縱復不端正者 爽爽然有一種風氣)."라고 말했다. 그러나 그들 중 누구도 「欹」와 「正」을 한 쌍의 미학적 범주로 제시하지는 못했다. 최원(崔瑗)과 소연(蕭衍)은 다만 그들의 세평(勢評) 가운데에서 한 번 거론했을 뿐이고, 원앙(袁昂)도 왕희지(王羲之)가 구현한 당시의 새로운 체세에 대해 충분한 주의를 기울이지 않았다. 당태종 이세민(李世民)은 당대 선무능문(善武能文)을 지닌 개국(開國)의 웅주(雄主)답게 왕희지의 서예를 매우 좋아하여, 마침내 『晉書·王羲之傳』에 찬사를 써서 우군(右軍) 서예의 아름다움을 극찬하였다. 그는 다음과 같이 썼다;

> "선미(善美)를 다한 완전무결함은 오직 왕일소(王逸少)뿐이로구나! 점을 찍고 끌어당기는 공력[點曳之工]과 재단하여 완성하는 묘술[裁成之妙]을 보면, 연무(煙霧)가 맺혀 끊어질 듯 다시 이어지고[烟霏露結], 봉황이 날고 용이 웅크린 듯[鳳翥龍蟠] 세(勢)는 기운 듯 도리어 반듯하다. 완서(玩書)에 지침이 없고, 완람(玩覽)도 그 끝을 알 수 없으니, 손과 마음을 다해 추모할 이는 오직 이 한 분뿐! 그 밖의 구구한 것은 논할 것이 못 되는구나!"[545]

545) 『晉書·王羲之傳』, "盡善盡美 其唯王逸少乎 觀其點曳之工 裁成之妙 烟霏露結 狀若斷而還連

그의 논거는 말투가 대범하고 평가는 높으며, 그중에서도 미학적 견해는 독창적이라고 할 수 있는데, 비록 그렇더라도 그는 소연(蕭衍)의 말을 조금 고친 것과 다르지 않다. 전통서론에서「如斜反直」은 달리「似欹反正」이라고도 한다. 당태종은 의측(欹側)의 미를 칭송하였을 뿐만 아니라,「欹」과「正」사이의 변증법적 관계를 보여주었는데,「欹」는 단일한「欹」가 아니라 사(斜)와 같고[如斜], 의(欹)와 같고[似欹], 게다가 사(斜)하지만 도리어 직(直)하고[斜而反直], 의(欹)하지만 도리어 정(正)할 수[欹而反正] 있는 것이다. 이를 통해「正」도 단일한「正」이 아니며, 평정(平正)을 나타내는 많은 글자도 사실 정(正)도 같고 직(直)도 같은[似正如直] 것임을 알 수 있는데, 이는 해서 중에서 특히 그러하다. 예를 들어,【圖162】안진경(顏眞卿)의「平」,「士」두 글자는 거의 평평하고 점획은 약간 가볍거나 무거우며, 약간 가늘거나 굵으며, 약간 길거나 짧아

圖166 王羲之《孔侍中帖》

圖166-1 王羲之《孔侍 中帖》'九', '孔', '報', '不'

鳳翥龍蟠 勢如斜而反直 玩之不覺爲倦 覽之莫識其端 心慕手追 此人而已 其餘區區之類 何足論哉"

서 양쪽 절반에 반드시 차이가 있게 된다. 전서(篆書)와 예서(隸書)에도 이런 정황이 있다. 변증법적 관점에서 볼 때, 「欹」와 「正」은 모두 절대적이고 단일한 것이 아니라 예술 작품과 감상 심리 속에 서로 침투하여 서로 변형시킬 수 있다. 「似欹反正」의 「似」字와 「反」자도 이러한 심미적 관계를 드러낸다.

당태종이 보기에 왕희지(王羲之)는 「似反正」, 「如斜反直」의 본보기인데 이것은 왕우군의 서예 형식미를 포착한 중요한 특징이다. 동기창(董其昌)도 『畫禪室隨筆』에서 왕희지의 이러한 체세(體勢)를 특히 좋아하였다. 그는 "좌로 굴리고 우로 기울이는 것은 왕우군의 자세(字勢)로 소위 기이한 듯해도 도리어 반듯하다(轉左側右 乃右軍字勢 所謂迹似奇而反正者)."고 지적하고, "글씨는 모름지기 기이하고 자연스러워야 하며 때로 신선함을 드러내어 기이함을 바른 것으로 삼고, 일상적인 것을 주로 하지 않는다(字須奇宕瀟灑 時出新緻 以奇爲正 不主故常)."라고 말했다. 여기서 추앙한 것은 바로 진나라 때의 이러한 자유로운 방탕과 구속되지 않는 자연스러움[奇宕瀟灑]이다. 시험 삼아 왕희지(王羲之)의 《孔侍中帖》546) 【圖166】을 보면, 첫 번째 「九」자는 두 획에 불과한데 하단은 이미 좌저우고(左低右高)인데다 이 두 곡선의 교묘한 조합으로 기울어 날려는[欹側欲飛] 기색을 보인다. 「報」자는 바른 것 같지만 실은 기울어있고, 양쪽의 왼쪽은 높고 오른쪽은 낮으며, 이미 털끝만큼의 비슷한 점[絲毫不差的相似之點]도 없다. 두 번째 행의 첫 번째 「孔」자는 좌반이 우로 기울어져 쓰러지려 하고, 우면의 수만구(竪彎鉤: ㄴ)도 우로 넘어지는 것 같다. 다만 하부의 괴만(拐彎: ㄴ의 하부)이 평평하고 힘이 있어 이 획이 「墻壁」의 역할을 하여 좌변에서 우로 넘어지는 힘을 견지하여 「似欹反正」의 특색을 나타내고 있다. 또 이 행의 마지막 「不」자는 원래 글자에 따라 비교적 균형 있게 쓰여 있고, 첩(帖) 속의 점(點)은 측(側)의 세가 있을 뿐만 아니라 매우 낮게 찍어 전체 글자가 평정하지 않다. 그러나 이 점의 측세(側勢)가 또 버팀목 역할을 하는 것 같다. 이 「不」자의 온전함은 점(點)의 묘에 있다. 만약 위로 옮겨서 균형을 잡으면 맛이 없게 된다. 다시 두 번째 행전체를 보면 구부러지고 기울어져 있는데, 좌우 두 행 사이에 끼어 있어 풍미(風味)도 있고 반정(反正)의 의미도 담고 있다.

546) 《孔侍中帖》은 《九月十七日帖》이라고도 한다. 세로 24.8cm, 가로 41.8cm로 글자 폭 중앙의 종이 봉합처에 '延歷敕定'이라는 주문 검인(鈐印)이 찍혀 있다. 이 첩은 원래 수권(手卷)이었으나 1941년(쇼와 16) 축장(軸裝)으로 바뀌었다. 원문은 "九月十七日義之報 且因孔侍中信書 想必至 不知領軍疾后問 憂懸不能須 臾忘心 故旨遣取消息 義之報"로 東晉 함화(咸和) 9年(334) 9월 17일(왕희지 당시 34세) 왕희지가 당시 공시중(孔侍中) 즉 공유(孔愉)의 아들 공탄(孔坦)에게 보낸 서신이다.

왕희지의 여러 첩 가운데
《喪亂帖》547) 【圖167】은 특히
기울어져 있는데, 많은 글자가
측세(側勢), 예를 들면「離」,
「茶」,「追」,「慕」,「飽」
등의 글자는 좌측을 향해 기
울어있고, 「摧」자는 우측을
향해 기울어있다. 게다가 한
행마다 각각 다른 정도로 좌
측을 향해 기울어있지만, 결체
(結體)나 장법(章法)은 또「似
欹反正」의 효과를 보여준다.
왕희지(王羲之)의 이러한 결체
(結體), 장법(章法)의 미는 중
국 서예사의 승전계후(承前啓
後)와 계왕개래(繼往開來)의
한 페이지를 열었다.

圖167 王羲之《喪亂帖》(部分)

이로부터 우리는 편세결체
(偏勢結體) 발전사의 윤곽을
대략적으로나마 그려 볼 수
있었다. 전서(篆書) 중에는 평
정(平正)을 미로 삼는 글자도
많지만, 의측(欹側)으로 자태

를 취하는 글자도 적지 않다. 예를 들어, 평정에 치우친 《石鼓文》548) 【圖168】 중

547) 《喪亂帖》은 8행 62자로 크기는 세로 28.7cm, 가로 58.4cm이며 당대에 왕희지 척독(尺牘)을
 쌍구전묵(雙鉤塡墨)으로 모본(摹本)한 것이다. 《喪亂帖》의 필법은 정교하고 결체는 의측(欹側)
 으로 세를 취하며, 방탕하고 자연스러운 운치를 보여주는 왕희지의 대표적 작품 가운데 하나이
 다. 현재 일본 궁내청(宮內廳) 산노마루 쇼조칸(三之丸尙)에 소장되어 있다. 釋文: "羲之頓首 喪
 亂之極 先墓再离茶毒 追惟酷甚 号慕摧絶 痛貫心肝 痛当奈何奈何 雖卽修复 未獲奔馳 哀毒益深
 奈何奈何 臨紙感哽 不知何言 羲之頓首頓首"
548) 《石鼓文》은 섬서성(陝西省) 봉상(鳳翔)에서 발견된 현존 최고이자 중국 최초의 석각문자(石
 刻文字)로, 열 개의 북 모양의 돌에 새겨진 글이라 하여 《石鼓文》이라 부른다. 내용은 진나라
 왕이 수렵(狩獵)을 거행한 사언시 10편을 소개한 것으로, 일명「獵碣」이라고도 한다. 자체(字
 體)는 위로 서주(西周)의 金文을 계승하고, 아래로 진대의 소전(小篆)을 열었으며, 서예상으로
 볼 때 위로 《진공궤(秦公簋)》를 계승하고 있으나 더욱 방정풍후(方正豊厚)하고 용필은 장봉을
 위주로 원융혼경(圓融渾勁)하다. 결체는 획의 장단, 대소가 균형을 이루어 고풍스럽고 웅장하다.

에도 「似欹反正」의 효과가 적지 않은데 이 또한 두드러진 유형이기도 하다. 그것은 거의 한 발로 착지하고 선 금계(金鷄)의 독립적인 무용미(舞踊美)를 나타내는 듯하며, 상부 좌우의 분량이 균등한 것이 아님에도 비교적 좋은 평형감을 얻고 있다. 마치 춤꾼이 최소한의 지지점으로 발등을 높이 올려 발끝으로 온몸의 균형을 교묘하게 유지하는 것과 같다. 그림 속 몇 개 글자의 교묘함은 주로 위각 부분의 중력을 조절하여 균형을 잃지 않도록 하는 세로 방향의 곡선의 미에 나타나며, 위 각 부분에도 이 곡선의 주필이 배합되어 안정감을 준다. 예를 들어 「馬」자 윗부분은 왼쪽으로 내려가는 평행선이 있고, 오른쪽으로 내려가는 평행선이 있어 쌍방의 중력이 상쇄되어 「一足」이 자유롭게 독립할 수 있다.

圖168《石鼓文》'隹', '馬', '方'

과수지(戈守智)는 『漢溪書法通解』에서 "꼬리 부분이 가벼우면 영활하고, 무거우면 응체(凝滯) 되기 때문에 굳이 균형을 잡으려 할 필요가 없다. 지나치면 오히려 세력을 잃게 된다(尾輕則靈 尾重則滯 不必過求勻稱 反致失勢)."라고 말하였다. 이것은 해서의 법칙을 말한 것이지만, 일부 전서에도 적용된다. 한예(漢隸)는 파(波), 도(挑)와 장로(藏露)가 있기에, 더욱 「似欹反正」의 미를 지닌다. 왕희지(王羲之)는 바로 예서(隸書)에 나오는 이 체세를 이어받아 해서(書書), 행서(行書) 등에 집중적으로 표현하여 하나의 전형적 미를 삼았고, 진나라 사람 특유의 풍조를 나타내어 한 시대의 미적 풍조를 대표하게 되었는데, 이른바 시원스러운 풍격[爽爽然有一種風氣]을 지녔다는 것이다.

위비 해서(楷書) 《爨龍顔碑》549)도 의측의 미를 충분히 표현하였다. 【圖169】

《石鼓文》이 서단에 미친 영향은 청대에 가장 컸는데, 예를 들면 양기손(楊沂孫)과 오창석(吳昌碩)은 주로 석고문을 통해 자신의 풍격(風格)을 형성했다.

549) 《爨龍顔碑》의 원래 명칭은 《宋故龍驤將軍護鎭蛮校尉宁州刺史邛都縣侯爨使君之碑》이며, 이

의「慕」자는 상, 중, 하의 세 단으로 쌓았을 때 중앙선을 맞추지 않았다. 예를 들어「米字格」이나「九宮格」550)으로 재보면 모든 가로가 평평하지 않고 세로도 곧지 않으며 아래 두 척각(隻脚: 한쪽 다리)도 길거나 짧지만, 전체 글자는 균형 잡히고 자태가 다양하다.「芳」자는 한 개의 별획[丿]을 길게 쓰면 두 발이 땅에 닿아 안정될 수 있지만, 비석에서는 약간 긴축(緊縮)하여「子」자와 같이 금계(金鷄)가 홀로 선 자세를 취하게 하니, 그 효과는 두 발이 땅에 닿는 것보다 더 평온한 느낌을 준다. 또「旬」자는 왼쪽으로 넘어지고,「反」자는 오른쪽으로 완전히 기울었으며,「飛」자는 무게가 거의 오른쪽에 있고…《爨龍顔碑》의 이와 같은 고졸(古拙)함과 자미(姿媚)가 어우러진 독특한 체세미(體勢美)는 깊이 연구할 가치가 있다.

圖169《爨龍顔碑》좌로부터 '慕', '子', '反', '龍', '芳', '旬', '流', '飛'

수(隋)나라에서 당(唐)나라에 이르기까지, 의정(猗正)의 관계는 해서에서 여러 가지 미묘한 체현을 받았을 뿐만 아니라 이론에서도 여러 가지 법칙으로 표현되

비문은 남조 송대 대명(大明) 2년(458)에 새겼으며, 비문은 찬도경(爨道慶)이 짓고 썼다. 이 비석은 현재 윈난 육량현(陸良縣) 채색(彩色) 사림(沙林) 서쪽 3km에 있는 설관보(薛官堡) 두각시(斗閣寺) 내에 있다. 높이는 3.38m, 상비의 폭은 1.35m, 하단의 폭은 1.46m이고 이마 윗부분에 청룡, 백호, 주작이 돋을새김 되어있고 그 아래에는 구멍이 뚫려 있으며 구멍의 지름은 0.17m이다. 좌우에는 각각 일문과 월문이 있으며, 해에는 준조(駿鳥, 三足烏), 달에는 두꺼비(蟾蜍)를 새겼다. 비양은 24행, 행 45자, 비음은 3열로 위 15행, 가운데 17행, 아래 16행 등 3~10자까지 다양하다. 비석의 글자는 해서체이지만 예서의 필의를 가지고 있다.

550)「九宮格」이란 하나의 테두리[格] 속에 정자(井字)와 같은 아홉 개의 네모난 칸을 나누는 것을 말하며 그러한 종이를「九宮紙」라고 부른다. 구궁격은 당(唐)대에 발명되었다. 당인(唐人)의 서법(書法)은 고법(古法)을 중시하고 결구(結構)에 대해서도 세밀하였기에 이 방법을 쓰면 글씨본의 자형(字形)을 대조하기에 편하고 점획(点畫)의 부위(部位)를 파악하여 축소하거나 확대할 수 있었기 때문이다. '구궁'에서의 중심을 중궁(中宮)이라고 부른다. 구궁격은 후에 전자격(田字格)이나 미자격(米字格) 등으로 점차 다양화되었다.

었다. 이러한 법칙들은 너무 세밀하여 불통을 면치 못하겠지만, 한편으로 그것들은 구체적이며 살아있는 예술 실천에서 추출되어 나온 것이다. 지과(智果)의 『心成頌』에는 다음과 같은 내용이 실려 있다;

　　　"회전우견(迴展右肩): 두항(頭項)이 긴 글자는 오른쪽을 향해 펼치는데「寧」, 「宣」,「臺」,「尙」자가 그것이다."

　　　"장서좌족(長舒左足): 다리가 있는 글자는 왼쪽을 향해 펼치는데「寶」,「典」, 「其」,「類」 자가 그것이다."

　　　"준발일각(峻拔一角): 모가 나 있는 글자는 오른쪽 모서리를 두드리는데「國」, 「用」,「周」자가 그것이다."

　　　"이측영사(以側映斜): 「丿」은 斜가 되고,「乀」은 側이 되니「交」,「欠」, 「以」,「入」과 같은 류가 그것이다."

　　　"이사부곡(以斜附曲): 「人」으로 曲을 삼는 것을 말하니「女」,「安」,「必」, 「互」와 같은 류가 그것이다."[551]

이 몇 가지는 모두「欹」,「正」과 관련이 있다. 비록 각 서가마다 이에 대한 해석이 엇갈리고, 어떤 글자는 반드시 이렇게 써야 한다고 규정하는 것은 필요치 않으나, 그들은 구체적으로 의정(欹正) 관계에 주의를 기울여 각각의 필획이 지닌 세부적인 체세와 의정에 미치는 영향을 연구하는 것은 바람직하다고 강조한다. 곧이어 구양순(歐陽詢)의 『三十六法』이 있는데, 그중 몇 조목도 의정 관계에 관한 것으로, 특히「偏側」이라는 조목에서는 다음과 같이 쓰고 있다;

　　　"글자가 바른 것은 본래 많으나, 만약 편측(偏側)이나 기울어진(欹斜) 것이 있다면 응당 그 글자의 기세에 따라 결체(結體)해야 한다. 오른쪽으로 치우친 것에 예를 들면「心」,「戈」,「衣」,「幾」와 같은 것, 왼쪽으로 치우친 것으로「夕」, 「朋」,「乃」,「勿」,「少」,「玄」와 같은 것, 바르면서 치우친 것으로「亥」, 「女」,「丈」,「乂」,「互」,「不」과 같은 것들이 있다. 자법(字法)에서 말하는 치우친 것은 바로 하고, 바른 것은 치우치게 하라[偏者正之 正者偏之]는 것은 또 그 묘처(妙處)이다. 『八訣』에서는 또 그것들이 기울어지거나 치우치게 하지 말라[勿令偏側]고 하였으니 옳은 말이다." [552]

───────────────
551) 智果『心成頌』, "迴展右肩 頭項長者向右展 寧宣臺尙字是 長舒左足 有脚者向左舒 寶典其類字 是 峻拔一角 字方者抬右角 國用周字是 以側映斜 丿爲斜 乀爲側 交欠以入之類是也 以斜附曲 謂 人爲曲 女安必互之類是也"

구양순(歐陽詢)의 《九成宮醴泉銘》도 이 이론을 구현하고 있다. 【圖170】에서 「心」자의 무게는 오른쪽에 두고, 점(點)은 약간 위이며, 구(鉤)는 조금 무겁게 하여 순수한 글자의 편세(偏勢)를 따르면서도 글자의 중심을 바로잡고 있다. 「武」자는 왼쪽 면에 세 개의 단횡(短橫)이 절묘한데, 절차에 따라 왼쪽 아래로 배열되어 있으며, 오른쪽 아래로 뻗은 과구(戈鉤)와 대략 대칭을 이루고 있으며, 과구(戈鉤)의 측세와 함께 어느 정도 상쇄하여 감상자에게 균등한 연상력을 유도한다. 이 두 글자는 주 획의 필세가 오른쪽으로 향하고 있어서 중심이 왼쪽으로 넘어지지 않는다. 「夕」,「乃」 두 글자는 상반되게 필세가 왼쪽으로 향하지만, 중심(重心)이 오른쪽으로 넘어지지는 않는다. 「玄」,「安」 두 글자는 바르지만 치우친 듯[正而如偏], 또 치우치지만 바른 듯[偏而如正]하게 되어 있는데, 이러한 효과 역시 오른쪽 면 점획과 함께 회봉수필(回鋒收筆) 할 때 힘을 가중(加重)시키는 일과 관련이 있다. 이것들은 모두 치우친 것을 바로 한[偏者正之] 예이다. 이로 보건대 붓의 경중(輕重)도 글자의 균형과 관련이 있음을 알 수 있다.

圖170 歐陽詢 《九成宮醴泉銘》좌 로부터 '心', '夕', '玄', '武', '乃', '安'

552) 歐陽詢 『三十六法』 「偏側」, "字之正者固多 若有偏側欹斜 亦當隨其字勢結體 偏向右者 如心戈衣幾之類 向左者 如夕朋乃勿少玄之類 正如偏者 如亥女丈又互不之類 字法所謂 偏者正之 正者偏之 又其妙也 八訣又謂 勿令偏側 亦是也"

참고로 하소기(何紹基)가 임서한 예서(隷書) 《臨張遷碑》【圖171】를 보면 가로획이 모두 오른쪽 아래쪽으로 제법 기울어져 있으나 가로획의 기필(起筆)이 특히 무겁고 사세(斜勢)와 상쇄되어 득중(得中)한 듯, 또 하나의 균형 잡힌 심미적 효과를 얻어내고 있다.

圖171 何紹基《臨張遷碑》좌로부터 '年', '所', '煩', '中

구양순(歐陽詢)의 《九成宮醴泉銘》은 글자 하나하나의 체세가 기본적으로 왼쪽으로 기울어져 있고, 대칭형 혹은 대칭형에 가까운 글자도 반드시 바른 것은 치우치게[正者偏之] 하였다. 치우침[偏]의 방법은 여러 가지가 있는데, 【圖172】의 세 개 조를 예로 들면, 「本」, 「養」, 「策」 세 글자는 상하 결구의 글자로 머리에 얹을[頂戴] 때 윗부분이 약간 왼쪽으로 이동한다. 쉽게 말하자면 모자를 조금 기울여 쓴[帽子略偏] 듯한 모습으로 글자의 중심이 약간 왼쪽으로 이동하는 것이다. 「庶」, 「殿」, 「飮」 세 글자는 하평(下平)의 독체자, 혹은 좌우 구조의 글씨인데, 첩(帖)에는 일부러 왼쪽 반을 착지시키고 오른쪽 반을 비웠다. 다시 보면 이 세 글자 오른쪽에는 일획(一劃), 혹은 횡무(橫騖: 가로 방향으로 나아감) 또는 사일(斜逸: 사선 방향으로 나아감)이 있어서 왼쪽에 착지한 필획과 어울려 정취를 자아낸다. 이 특징은 좀 통속적으로 말하면, 한 발은 땅에 대고, 다른 한 발은 들고 있는[一足着地 一足翹起] 것과 같다고 할 수 있다. 아마도 여러분이 상상력 있는 말을 원한다면 발레에서의 균형 있고 아름다운 춤사위를 떠올릴지도 모르겠다. 따라서 「飮」자를 보고 2인무와 같은 연상을 할 수도 있다. 하지만 어떤 사람들은 여러분의 이 같은 상상이 황당하고 우스꽝스럽다고 생각할 수도 있다. 그렇다. 당나라 구양순(歐陽詢)이 서양의 발레를 본 적이 있다고 누가 말한다면 그것은 진정한 말장난인 것이다. 그러나 여러분이 군이 잘못이라 인정할 필요 없이, 동서고금의 예술에서 평형(平衡)의 규율에 상통하는 점은 없는지 당당하게 반문할 수 있지는 않을까? 이런 연상에는 아무런 해악(害惡)이 없다. 세 번째 조 「吉」, 「善」, 「華」 세 글자는 좌우대칭형의 글자로 획의 집결 부분을 왼쪽으

로 약간 옮기고 그중 한쪽을 가로로 오른쪽으로 뻗게 하여 오른쪽과 왼쪽이 소밀(疏密)과 경중(輕重)이 대비되게 하여 두 반쪽의 한 치의 차이도 없는 유사점 [絲毫不差的相似之點]이 없게 하였다. 이것과 생활 속 평형 동작과는 잘 맞닿아 있다. 여러분은 한 손에 무거운 물건을 들 때 다른 손도 자연스럽게 들어 올려 몸의 균형을 맞추지 않는가? 이것도 예술과 생활의 수많은 연계 중의 하나의 예 일 뿐이다. 그러나 서예에서 이러한 연계의 특징은 잘라도 끊기지 않고, 다스려도 복잡한[剪不斷 理還亂] 것이며, 연근은 끊어져도 연실은 이어지고[藕斷而絲連],553) 왔던 그림자는 있어도 간 자취는 보이지 않는[有影而無踪] 것과 같다.

圖172 歐陽詢《九成宮醴泉銘》 좌로부터 '本', '養', '策', '庶', '殿', '飮', '吉', '善', '華

553) 우단사연(藕斷絲連): 연근(蓮根)은 부러졌지만 많은 연사(蓮絲)가 연결되어 있다. 즉 겉으로는 관계가 없지만 실제로는 관계가 있고, 관계를 완전히 끊지 않음을 비유한다. 당대 맹교(孟郊)의 《去婦》詩에 "그대의 마음은 상자 속 거울이어서 한 번 깨지면 다시는 돌이킬 수 없지만, 소첩 의 마음은 연근에 실과 같아서, 비록 끊어져도 이어질 듯합니다(君心匣中鏡 一破不復全 妾心藕 中絲 雖斷猶牽連)."라는 구절이 있다.

당나라 해서(楷書)는 의측(欹側)의 미를 지니고 있는데, 구양순(歐陽詢)과 이옹(李邕)이 대표적이다. 두 사람의 예술적 풍격(風格)을 대조해 보면 구양순은 그다지 뚜렷하지 않아서 횡평수직(橫平竪直)과 흡사하고, 이옹은 매우 돌출되어 있어서 획마다 기울어져 보인다. 하지만 두 사람 모두 「欹」 와 「正」을 가지고 있다. 다만 구양순은 「正」 중에 「欹」가 드러나고[正中見欹], 이옹은 「欹」 중에 「正」이 드러난다[欹中見正]고 말할 수 있다.

송나라 시대에는 의측(欹側)의 미가 더 유행하였다. 그로 인하여 진(晉)나라 글씨는 운(韻)을 숭상하고[晉書尙韻], 당나라 글씨가 법을 지향[唐書尙法]한 것과 달리, 송나라 글씨는 의를 숭상[宋書尙意]554)하였다. 심종건(沈宗騫)은 『芥舟學畫編·傳神』에서 "그림 속 인물들의 전신(傳神)을 드러내기 위해서는 면상(面相)의 기세(相勢)에 주의를 기울여야 한다."고 하였다. 그는 말하기를;

"약간의 옆모습(側相)을 지녀야 비로소 깨어날 수 있다. 대개 사람의 정면을 그리는 것은 붓을 놓기[下筆] 가장 어려우니, 옆모습을 띠고 있다면…어찌 표정이 살아나지 않을 걱정을 할 것인가!"555)

송나라 사람들은 글씨 속에서 표정[神情]과 태도[意態]를 표현하기 위하여, 종종 약간의 옆모습을 띤[帶幾分側相] 것에 특별히 주의를 기울였다. 송대 사가(四家) 중에 채양(蔡襄)이 위로 진(晉), 당(唐)의 체세를 계승한 것을 제외하면, 소동파(蘇東坡), 미원장(米元章), 황산곡(黃山谷) 세 사람은 모두 대담하게 의(意)를 숭상하였다. 이들의 특징은 두 마디로 요약할 수 있는데, 주로 행서와 초서를 쓰고, 하필(下筆)에 「側相」을 띠는 것이다. 물론 진(晉), 당(唐), 송(宋)이 모두 「似欹反正」의 체세미(體勢美)가 풍부하지만, 표현은 각기 다르다. 진(晉)나라의 의세(欹勢)는 「韻」에 있어서, 그것은 함축적이고 은밀하다. 당(唐)나라의 의세(欹

554) 로댕(Auguste Rodin, 1840~1917)은 "예술은 개성(個性)을 갖추는 것이 가장 아름답다."고 말한 바 있다. 개성이란 외면의 화식(華飾)보다 개인이 가진 내면의 주체적 성정(性情)을 유감없이 발현하는 것이다. 개성의 표현을 미의 표준으로 대체한 것은, 당대(唐代) 이성주의(理性主義)로부터의 돌파를 시도한 송대(宋代) 사람들에 의해 이루어졌다. 이러한 경향은 이미 진대(晉代) 사람들이 상운(尙韻)의 예술 창작을 주도함에서 기인하였으며, 당대(唐代) 형식의 극점을 지나 비로소 미(美)의 주체를 심원(心源)에서 찾고 스스로의 개성을 드러내고자 변화를 시도한 宋代人에 이르게 되었다. 「尙意」의 관념에 관하여 웅병명(熊秉明)은 "양헌(梁巘, 1710~1788)이 말한 「宋人尙意」에서 「意」는 현대용어로 말하면 「抒情」으로 영어의 「Lyrie」에 해당하는 것으로 일종의 고요하고 유쾌한 창작을 가리킨다. 개인의 정감을 펴내는 것은 송나라 서예가들의 특징이다."라고 하였다.
555) 沈宗騫 『芥舟學畫編·傳神』, "須帶幾分側相 乃能醒露 蓋寫人正面 最難下筆 若帶側……安慮神情之不活現哉"

勢)는「法」에 있어서, 그것은 구도(矩度)가 삼엄하다. 송(宋)나라의 의세(欹勢)는 「意」에 있어서, 그것은 발양(發揚)하고 뚜렷하다. 소식(蘇軾)의 글씨는 오른쪽으로 기울었는데, 예를 들어 그가 쓴 해서(楷書) 《中呂滿庭芳》【圖173】에서 「中呂」556)라는 두 글자는 원래 대칭형이지만, 작품에서「正者側之」라는 방법을 사용하여 일부 세로획은 두드러진 측세(側勢)를 가질 뿐 아니라 전절처(轉折處)에는 특히 붓을 무겁게 눌러 의측(欹側)의 미를 강조하였다. 또 그가 쓴 행서 《答謝民師論文帖》【圖174】도 글씨가 동일하게 오른쪽으로 기울어져 있으며, 불평형의 체세가 매우 뚜렷하다. 반면 미불(米芾)의 글씨는 왼쪽으로 많이 기울어져 있다. 그의 대표작《苕溪詩帖》【圖174】은 쓰기를 마친 후에, 뜻밖에도 크게 왼쪽으로 비스듬히 기울어져 있지만, 사람들에게 옆으로 넘어진 느낌을 주지는

圖173 蘇軾《中呂滿庭芳》'中呂' 圖174 米芾《苕溪詩帖》(部分) 蘇軾《答謝民師論文帖》(部分)

556) 중려(中呂); 고악(古樂) 십이율(十二律) 가운데 第6律을 말한다.

않아서, 역시「似欹反正」의 묘미를 준다. 그가 쓴《蜀素帖》,《知府帖》등은 모두 어느 정도 왼쪽으로 기울어진 특색이 있다. 황정견(黃庭堅)은 격식에 구애받지 않아서[不拘一格], 한 폭 속에 우측으로 기울거나, 좌측으로 기울어있고, 기운 듯한데 바르고, 바른 듯한데 기울어있다.557) 이는 종종 그가 돌출시킨 주필로 옮

圖175 黃庭堅《松風閣帖》'寒', '我', '歸', '筵', '老', '三'

겨진다. 《松風閣帖》558)【圖175】에서 선정한 글자를 보면, 그 뜻이 유장(悠長)하고 세(勢)가 원대(遠大)한 제각각의 자태를 갖춘 주필로써, 전체 글자의 체세를 좌우하여 결체(結體)를 활발하고 양양(揚揚)하게 하여 「欹」와「正」의 서로 다른 결합을 체현하였다.

557) 황정견(黃庭堅)의 서예 풍격을 한마디로 정의하면, 신기(新奇)이다. 그는 《以右軍書數種贈邱十四》에서 "사람을 따라 계획을 세우면, 끝내 그 사람의 뒤에 서게 되니 스스로 일가를 이루어야만 비로소 핍진하게 된다(隨人作計終後人 自成一家始逼眞)."고 하였다. 신기(新奇)를 구체적으로 분석하면 두 가지로 정리할 수 있다. 첫째, 용필에서 기움[欹]을 취하였다. 가로와 세로가 기울고 굽어서 서로 어긋나고 기울여진 상태로 배합되었고, 자형은 전서를 가미하여 사람들에게 높은 산의 기이하고 험준함을 느끼게 하였다. 둘째, 결구의 방식에 있어서 가운데로 수렴한 가운데 긴 획을 사방으로 전개하는 복사식(輻射式)을 채택함으로써 소밀의 변화를 극대화하였다. 이러한 기이함은 초서에서 가장 두드러진다. 곽노봉 역 『中國書藝80題』, 동문선, 1995, pp.144~145. 참조

558) 《松風閣詩帖》은 황정견(黃庭堅)이 7언시를 짓고 행서(行書)로 쓴 묵적지본(墨迹紙本)이다. 세로 32.8cm, 가로 219.2cm에 전문은 29행, 153자이다. 현재 대만 고궁 박물관에 소장되어 있다. 송풍각(松風閣)은 호북성 악주시(鄂州市) 서쪽 서산 영천사(靈泉寺) 부근으로 옛 이름은 번산(樊山)이며, 당시 손권(孫權)이 무술을 가르치고 연회를 베풀어 하늘에 제사를 지냈던 곳이다. 송 휘종 숭녕(崇寧) 원년(1102) 9월, 황정견은 친구와 악성(鄂城) 번산(樊山)을 노닐다 송림 사이에 있는 정자를 지나 이곳에서 밤을 보내며 송도(松濤) 소리를 듣고 운치를 얻었다고 한다. 《松風閣詩》는 그때 본 경물을 노래하고 친구에 대한 그리움을 표현한 시이다.

여러분은 아마도 분명히 의측(攲側)인데 어떻게 「似攲反正」의 심미적 효과를 얻을 수 있는지 물어볼 것이다. 이에 대하여 유희재(劉熙載)는 『藝槪·書槪』에서 다음과 같이 썼다;

"글씨는 응당 평정(平正)해야지 의측(攲側)해서는 안 된다. 옛사람이 혹간 의측(攲側)에 뛰어났던 것은 암암리 각 부분에 마음을 옮겨놓았기 때문이다. 『畫訣』에 「수목이 바로 서면 산석(山石)은 넘어지고, 산석이 바로 서면 수목은 넘어진다(樹木正 山石倒 山石正 樹木倒)」라고 하였는데 어찌 일목일석(一木一石)을 가지고 이를 논할 수 있겠는가?"559)

유희재(劉熙載)가 인용한 이 『畫訣』은 사람들의 심미 심리를 포함하고 있다. 명대 화가 구영(仇英)128)이 그린 《松溪橫笛圖》560) 【圖176】를 보면, 그림에는 푸른 소나무가 둑을 끼고 개울이 흐르고,

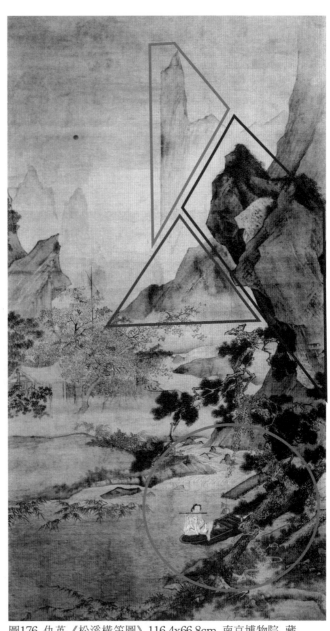

圖176 仇英《松溪橫笛圖》116.4x66.8cm 南京博物院 藏

559) 劉熙載『藝槪·書槪』, "書宜平正 不宜攲側 古人或偏以攲側勝者 暗中必有撥轉機關者也 畫訣有 樹木正 山石倒 山石正 樹木倒 豈可執一木一石論之"

560) 《松溪橫笛圖》는 명나라 화가 구영(九英)이 그린 그림으로 현재 남경박물관에 소장되어 있다. 그림은 오른쪽 절벽이 돌출된 고원포경법(高遠布景法)을 채택하였고 절벽 뒤쪽으로 웅장하고 가파른 봉우리가 몇 개 있으며 경치가 깊고 기세가 당당하다. 산기슭에는 개울과 초가집, 화면 중심(重心)에 기슭에 기댄 작은 배, 그 위에 동자가 옷을 걸치고 유유히 피리를 불고 있다. 이 그림은 산빛과 물빛뿐만 아니라 평온한 느낌을 표현한 것으로 산수와 인물 모두를 중시한 작품이다.

뱃전의 사공은 혼자 피리를 불며 유연자득(悠然自得)한 정취가 그려져 있다. 그러나 여러분이 고개를 들어 위를 바라보면 달갑지 않은데, 즉 눈앞의 산이 왼쪽으로 넘어져 위태롭게 보이지 않는가!

여러분이 그림 속 경계(境界)에 들어서면 유연히 피리 부는 사공의 안전이 걱정되고, 다시 고개를 들어 올려다보면 높은 곳에 봉우리가 위태롭게 솟아 있다. 이것이 바로 화면의「似欹反正」인 '撥轉機關'이다. 산석은 넘어져도 봉우리는 바르니 여러분은 또 안정감을 느끼게 되고 시각적으로도 위험한 상황에 관한 생각을 멈추게 될 것이다. 여러분이 한 부분이 아닌 전체를 보는 한, 결코 그림 속의 사공을 위해 땀을 쥐지는 않을 것이다. 그림 속에 곧게 뻗은 봉우리가 있는지 없는지는 심리적 영향이 매우 크다. 교묘하게도 화가는 창작에서 심리적 효과를 중시해 사람들의 착시(錯視), 균형감각을 모두 추정해 넣었다. 유희재(劉熙載)가 이 『畵訣』을 인용한 것은 이와 같은 의정(欹正)이 서로 변형된 예가 그림 속의 나무 한 그루, 돌 뿐만 아니라 서예 작품 가운데 한 획, 한 글자, 한 행에 적용된다는 의미를 담고 있다.

圖177 歐陽詢《九成宮醴泉銘》　좌로부터 '瑞', '憲', '房', '深'

서예에서 심미 심리에 의해 형성된「似欹反正」의 균형 효과를 한 글자만 놓고 보면 내부와 외부 모두에 반영될 수 있다. 한 글자 내부의 균형, 즉 내부 무게중심의 배합을 고려해야 하는데, 이는 주로 획과 획 사이의 의정(欹正), 사직(斜直)의 배합을 통해 이루어진다. 구양순(歐陽詢)의 글씨는 내부의 배합(配合)과 평형(平衡)이 매우 치밀하고 미묘하다.【圖177】《九成宮醴泉銘》의「瑞」자는 위쪽은「山」자가 거꾸러져 있고, 아래쪽은「而」자가 바로 서 있는데, 이것은 일종의「撥轉機關」이다.561)「憲」,「房」두 글자는 윗부분이 바로 서고 아랫부분이 비스듬하며, 특히 윗부분의 가로획은 평정을 중시하여 아랫부분에도 안정

561) 撥轉機關: 발전(撥轉)이란 도전(掉轉)과 같은 말로 '반대 방향으로 돌린다'는 의미이며 '방향을 바꾼다'는 뜻이 내포되어 있다. 그러므로 발전기관이란 즉 필세의 방향을 전환하는 '핵심 구성요소'라는 의미이다.

감을 준다. 「深」자의 필획 사이의 欹·正·斜·直의 배합은 더욱 복잡하지만, 전체적으로 여전히 안정감을 느낄 수 있는데, 이것 역시 암암리에 존재하는 「撥轉機關」인 것이다.

한 글자 외부의 평형 역시 외부 환경의 영향을 고려해야 한다. 한 행 속에 한 글자가 고립된 것이 아니라 상하좌우의 글자에 영향을 받기 마련이고, 혹은 특정한 서예 환경에 놓이게 되면 사방의 글자의 체세가 어느 정도 그 글자의 체세에 영향을 미치게 된다. 예를 들어, 미불(米芾)의 《自叙帖》에서 「行墨」【圖178】 「行」자의 수구(竪鉤)는 길고 비스듬한데, 이 글자를 고립적으로 보면 의측(欹側)이 너무 심하다고 느끼겠지만 그 아래의 「墨」자는 비교적 평정하다. 이 두 글자를 배합하면, 사람들은 「行」의 기울어진 세가 지나치지 않다고 느끼게 될 것이고 상반된 다른 정취도 있음을 알게 된다. 특히 묵(墨)자는 획이 많고 촘촘하여 무게감이 있는 반면에, 행(行)자는 획이 적고 성글어서 공령감(空靈感)을 주고 상경하중(上輕下重)의 안정감을 주기 쉬운데, 이는 산석을 바르게 하면, 수목은 쓰러뜨리는[山石正 樹木倒] 화법으로 설명할 수 있지 않겠는가?

안진경(顔眞卿)이 쓴 《裴將軍詩》【圖179】도 글자와 글자 사이에 의정(欹正)을 주고받는 방법을 사용하여 특정한 정서를 흡수한다. 「麟台」두 글자는 「麟」자를 끝까지 세로로 비스듬히 관통하여 전체 글자의 위가 무겁고 아래가 가벼워 보이게 하고, 왼쪽을 향해 넘어지게 하는데, 이 글자를 돌려[撥轉] 불안정한 느낌을 주기 위해 서가는 또 왼쪽 아래에 비교적 바른

圖179 顔眞卿 《裴將軍詩》 (部分)　圖178 米芾 《自叙帖》 (部分)

「臺」자를 써서 점각(墊脚)을 삼았고, 전체 포국에 어느 정도 안정감을 갖게 하였다. 이 두 글자의 조직은 불평형 속에 평형을, 평형 속에 불평형을 내포하고 있는데, 이는 두 글자가 서로의 환경에 서로 영향을 끼친 결과이다.

황정견(黃庭堅)의 《經伏波神祠》【圖180】는 특히 글자와 글자, 행과 행 사이의 欹·正·斜·直의 상호 견제(牽制), 상호 배합(配合), 상호 천삽(穿揷), 상호 영향(影響)에 각별히 주의하고 있다. 「蒙」자는 이미 측세(側勢)를 띠고 있는데, 아래에 두 점을 더하여 오른쪽의 무게를 가중시켰고, 「筥」자는 또 왼쪽으로 치우쳐 세 글자가 조합하여 약간 불균형한 느낌을 준다. 네 번째 「竹」자는 두 개의 「个」자로 나누어 각각 「筥」자의 오른쪽 아래에 삽입하고, 비스듬한 세모꼴을 이루는 직각삼각형으로 밑바닥을 받쳤기 때문에 이 행은 의세(欹勢)를 돌려 평형감(平衡感)을 주기도 하고, 정세(正勢)를 돌려 의측감(欹側感)을 주기도 한다. 이것이 바로 「竹」자의 묘용이다. 두 번째 행에서 「下」자는 곧장 가서 왼쪽으로 거꾸러지고, 「有」자는 머리와 어깨로 그것을 받쳐 다시 바로잡았다. 그러나 「路上壺」세 글자는 또 왼쪽으로 치우쳐 있고, 행세는 다시 오른쪽으로 넘어지지만,

圖180 黃庭堅 《經伏波神祠》(部分)

「壺」자 마지막 횡획이 가로로 길고 평평하여 이 행의 받침이 된다. 동시에 이 한 행의 기세가 또 첫 행에 받쳐 조화롭게 보인다. 이 두 행의 글자는 의정(欹正)이 상참(常參: 서로 참여함)하고 사직(斜直)이 상제(相濟: 서로를 보살핌)하며, 중심은 끊임없이 변화하여 의미 있는 미적 형식을 구성하니, 그 암묵적인 '轉撥機關'은 심미 할 가치가 있다. 장법(章法)으로 말하자면, 정제함에 치우친 평형 외에 세 가지 「似欹反正」의 평형이 있다. 강유위(康有爲)는 『廣藝舟双楫·體變』에서 다음과 같이 말했다;

- 254 -

"종정(鍾鼎)과 주문(籀文)의 글씨는 모두 장방형의 틀 사이에 있고, 형체는 정(正), 혹은 사(斜)로, 각각 사물의 형태를 다하니 고박하고 생동감이 있다. 장법도 별들이 하늘에 점점이 뿌려진 듯, 모두 기이함을 다하였다."562)

圖181 《天亡簋》

자연 만물의 형상은 정(正)이 있고 사(斜)가 있기에, 어떤 종정문(鍾鼎文)563)들은 여러 아름다운 요소를 모으고[博采衆美], 사물에 따라 구사[因物構思]할 때 그 의(欹)는 의(欹)대로, 정(正)은 정(正)대로 자연에 맡겨둔다. 《天亡簋銘文》564)【圖181】을 보면 바른 것(正)과 기운 것(斜)이 있고, 왼쪽으로 기운 것, 오른쪽으로 치우친 것 등이 있는데, 하나하나가 모두 각각 그 사물의 형식을 다하였다[各盡物形]. 고박하고 생동적인[奇古生動] 글씨는 의정(欹正)이 뒤섞이고 어슷비슷 치밀한[錯落有緻] 장법을 구성하여 전체적인 평형감을 준다. 이 장법의 평형은 일종의 「自然的

圖181 《天亡簋銘文》

562) 康有爲『廣藝舟双楫·體變』, "鍾鼎及籀字 皆在方長之間 形體或正或斜 各盡物形 奇古生動 章法亦復落落若星辰麗天 皆有奇緻"

563) 「鐘鼎文」은 「金文」이라고도 부르는데 은주시대(殷周時代)의 청동기에 새겨진 글자를 가리킨다. 청동기 중에 종(鐘)과 정(鼎)이 다수를 차지하고 있어서 「종정문」이라 불리게 되었다. 종(鐘)은 일종의 악기(樂器)로 받침대 위에 걸어 놓고 나무망치를 쳐서 소리를 낸다. 정(鼎)은 제기(祭器)로 세 발과 두 귀가 있으며 향로(香爐)의 효시이다. 종정의 명문은 요(凹)로 된 것이 긴(款)이고 철(凸)로 된 것이 지(識)이다. 전각에서의 「落成款識」는 여기에서 유래한 말이다. '鐘鼎' 글자의 필획은 갑골문(甲骨文)에 비하여 거칠고 웅장하며 자체(字體)도 비교적 가라앉아 있고, 곡선과 직선의 변화가 많아 비교적 자유롭고 개방적이다. 은대(殷代)의 전통을 계승한 「鐘鼎文」은 성왕(成王), 강왕(康王) 이후의 명문에 이르러 발전, 성숙했다고 할 수 있는데 그중 《毛公鼎》과 《散氏盤》 등이 가장 정미(精美)하다고 알려져 있다.

564) 《천망궤(天亡簋)》:《大豊簋》,《朕簋》라고도 한다. 청(淸) 도광년(道光年, 1821~1850)에 산시성 기산(岐山)에서 출토되었다. 청대 금석가 진개기(陳介祺)가 소장했으며 현재 중국 역사 박물관의 중요한 소장품 중 하나이다. 이 그릇은 소박하면서도 문양 장식이 아름답다. 그릇 안 바닥에 기명이 새겨져 있으며, 명문의 기록에는 무왕(武王) 극상(克商)이 서귀종주(西歸宗周)하고 벽옹(辟雍)에서 천제를 지내고 선왕의 공로를 칭송하였으며, 기인 천망보(天亡輔)는 무왕을 도와 제사를 거행하고 상을 받는 등의 내용을 담고 있다.

平衡」혹은「天然的 平衡」이며, 또 다른 일종의「似欹反正」적인 평형으로, 『天亡簋銘文』에 근접한다. 수많은 글자에는 정(正)과 의(欹)가 있고, 동으로 왜곡(歪曲)되는가 하면, 서로 기울기도 하지만 자형을 자연에 맡겨두는 것이 아니라 예술적인 적절한 배치(調配)와 안배(安排)로 工巧한 장인의 심사[匠心]를 보여준다. 예를 들어 황정견(黃庭堅)의《經伏波神祠》나 안진경(顏眞卿)의《裴將軍詩》가 모두 그러하다. 그것들은「人工的 平衡」이나「人爲的 平衡」이라고 할 수 있다. 이런 장법은 비록「自然的 平衡」처럼 고졸한 천취(天趣)는 없지만, 더욱 흥미롭고 사람을 매료시킨다. 천연의 산수로 인공적인 정원을 폄하(貶下)할 수 없듯이 예술의 풍격(風格)에 있어서도 자연의 아름다움으로 인위적인 아름다움을 폄하할 수 없다. 또 한 가지는「習慣的 平衡」이다. 예를 들어,《散氏盤銘文》565) 【圖182】글씨는 일률적으로 오른쪽으로 기울고 매우 두드러져 보이지만, 전편의 풍격(風格)이 통일되고 안배(安排)가 교묘하여 사람들이 한 글자, 한 행마다 계속 반복하고 오래도록 보다 보면 적응심리가 생겨나고, 그다지 크게 기울어 보이지 않는 것 같은 느낌, 심지어「似欹反正」의 느낌마저 들기도 한

圖182《散氏盤》

圖182《散氏盤銘文》(部分) 台北故宮博物院

565)《散氏盤》은《散盤》이라고도 하며 서주(西周) 여왕(厲王) 시기의 금문으로, 명문은 19행, 348자이다. 내용은 西周 말 지방 제후(諸侯) 사이의 토지거래를 기록해 놓은 명문으로, 측(矢)이 산(散)을 침략하여 빼앗은 토지를 산(散)에게 돌려주는 내용이다. 토지를 돌려주는 과정에서 측이 변고가 있으면 벌금을 낼 것이며, 또 그 사실을 알려 그러한 일이 없도록 할 것을 말하고 있다. 서체 양식의 관점에서《散氏盤》은 사의반정(似欹反正)의 불규칙한 자형 속에 천진난만한 소박함과 솔직함을 지녔으며 주어진 공간에 매 글자를 포치(布置)하는 이러한 변화는 후에 전서(篆書), 예서(隷書), 해서(楷書) 서체의 형식에 영향을 미쳤다.

다. 이런 평형감이 생기는 것은 시각의 습관 때문이다. 소식(蘇軾)이 쓴《答謝民師論文帖》566)의 일률적으로 비대하고 오른쪽으로 기운[一律肥欹傾右] 경우와 미불(米芾)이 쓴《苕溪詩帖》567)의 일률적으로 측에 힘을 써서 왼쪽으로 기운[一律努側傾左] 경우가 모두 이에 속한다.

서로 다른 서가, 서로 다른 작품의 체세(體勢)는 기본적으로 평정(平正)에 치우친 것과 의측(欹側)에 치우친 두 가지로 나눌 수 있다. 당대의 경우 안진경(顔眞卿)은 평정에 치우쳤고 이옹(李邕)은 의측(欹側)에 치우쳐 있다. 【圖183】은 바로《麻姑仙壇記》와《麓山寺碑》568)의 비교이다. 서로 다른 체세 역시 다른 풍격을 가져오는데, 과수지(戈守智)는 『漢溪書法通解』에서 「頂戴」법을 설명하기를, "「戴之正勢」의 특징은 고저, 경중에 치우침이 없으니 자체의 온중함을 느낄 뿐

圖183 上:《麻姑仙壇記》 下:《麓山寺碑》 '相', '也', '石', '有'

566) 《答謝民師論文帖》은 소식(蘇軾)이 원부(元符) 3년(1100) 겨울 12월에 친구 사민사(謝民師)에게 보낸 서신으로 문학에 대한 그의 견해를 이야기한 것이다. 첩의 크기는 세로 27cm, 가로 96.5cm이다. 이 서첩은 글씨와 문장의 내용이 서로 잘 어우러져 한 흐름으로 관통하고 있고, 막을 수 없는 기세가 엿보인다. 유화(兪和)는 일찍이 이 글씨를 평가하기를 "동파 선생은 당시 여러 공 가운데 제일인자였다. 나는 매번 다른 사람의 집에 있는 그의 편지를 보고도 감상하기를 좋아하지 않았는데, 이 필묵의 자취를 얻어 보고서야 그 풍모를 상상할 수 있었다. 하물며 필묵이 정묘함에랴(東坡先生在當時諸公間第一品人也 余每于人家見尺牘片紙 未嘗不愛賞 得其遺迹 猶可想其風度 況筆精墨妙耶)."라고 하였다.

567) 《苕溪詩帖》의 온전한 명칭은《將之苕溪戲作呈諸友詩卷》이며 또《苕溪詩卷》,《米南宮詩翰》으로도 불린다. 크기는 세로 30.3cm, 가로 189.5cm에 총 35행이다. 송대 철종 원호 3년 (1088)에 썼으며 현재 북경 고궁박물관에 소장되어 있다. 《苕溪詩帖》의 내용은 미불이 상주를 떠나 초계(苕溪: 湖州)로 향할 때 지은 여섯 편의 시로, 그 지나온 생각을 쓴 작품이다. 《蜀素帖》과 함께 미불 글씨의 쌍벽으로 불린다.

568) 《麓山寺碑》는《岳麓寺碑》라고도 하며, 당대의 이옹(李邕)이 문장을 짓고 썼다. 당 개원(開元) 18년(730)에 세워져 현재 호남성 장사(長沙) 악록공원(岳麓公園)에 있다. 비석의 높이는 2.7m, 폭은 1.35m에 해행서 28행, 56자로 총 1,413자이다. 비수에는 용(龍)의 부조와 篆書로 「麓山寺碑」가 새겨져 있고, 비석 옆으로 송대 미불(米芾)의 「元風慶申元日同廣惠道人襄陽」이라는 글씨가 새겨져 있는데, 「元風慶申」은 서기 1080년에 해당한다.

이고, 「戴之側勢」의 특징은 장단, 소밀의 형태에 뜻을 다하니 자세가 험준할 뿐(高低輕重 纖毫不偏 便覺字體穩重 長短疏密 極意作態 便覺字勢峭拔)."이라 하였다. 안진경(顔眞卿)의 《麻姑仙壇記》는 정세(正勢)의 미를 전형적으로 표현하여, 확실히 중후하고 단엄한 느낌을 준다. 그래서 주장문(朱長文)은 『續書斷』에서 안진경(顔眞卿)의 글씨를 말하기를 "충신, 의사같이 정색하고 조정에 들어서는 것 같다(如忠臣義士 正色立朝)."고 했다. 안서(顔書)를 학습함에 사람들에게 정면을 드러내기는 매우 어렵다. 그러나 「正勢」가 조금도 치우치지 않는다[纖毫不偏]라고 말하는 것은 온당치 않다. 가령 안서라 하더라도 「正」속에 「偏」의 요소가 없지 않다는 것을 인정해야 한다. 정(正) 중에 의(敧)를 포함해야 비로소 골격(骨格)과 자태(姿態)가 생긴다. 또 이옹(李邕)의 《麓山寺碑》는 전형적인 측세의 미를 나타내며, 기이하게 우뚝 솟은 느낌을 준다. 정세(正勢)가 정적인 미를 잘 표현하는 것과 달리, 측세(側勢)는 일종의 동적인 미를 잘 표현한다. 이른바 "왕우군은 용과 같고, 이북해는 코끼리 같다(右軍如龍 北海如象)."는 것은 왕희지(王羲之), 이옹(李邕)의 체세를 요약하는 데에도 쓰일 수 있는데, 이들은 모두 반정과 같은[似反正] 특색이 있어 마치 용과 코끼리처럼 힘이 있을 뿐 아니라 세력이 있어 활기가 넘치는 역동미를 돋보이게 표현하기 때문이다.

圖184 上:《九成宮醴泉 銘》下:《張猛龍碑》 '千', '年', '乎', '其'

구양순(歐陽詢)의 결체는 「似敧反正」이 큰 특징이지만, 북위(北魏)의 《張猛龍碑》와 마찬가지로 전반적으로 평정(平正)의 요소가 의측(敧側)의 요소보다 많다. 이 두 가지 체세적(體勢的) 특색이 비교적 가까운 작품들은 의정(敧正)의 관계를 다루는 데 있어서도 확연히 다른 풍격을 나타낼 수 있다. 【圖184】는 바로《九

成宮醴泉銘》과《張猛龍碑》의 글자를 비교한 것으로, 전자는 중심축 선이 왼쪽으로 치우쳐 가로획이 왼쪽보다 길고, 후자는 중심축 선이 오른쪽으로 치우쳐 가로획이 오른쪽보다 길다는 것을 알 수 있다. 둘 다 일반적으로 오른쪽으로 기울지만, 암암리에 '撥轉機關'에서 각기 다른 교묘함을 가지고 있다. 따라서 긍정적인 관계의 처리는 매우 다양하고 변화무쌍할 수 있으며 정해진 형식에 얽매일 필요가 없음을 알 수 있다. 「美」는 활발하게 변화하는 것이지, 굳어서 변하지 않는 것이 아니다.

(4) 「虛」와 「實」

서예의 결체를 흔히 「間架結構」라 부른다. 「間架結構」는 원래 건축의 용어였다. 이 용어는 예로부터 서학계에서 공인되고 채택되었다는 것만으로도 서예와 건축 예술이 서로 통하는 점이 있음을 말해준다. 이 상통하는 곳, 균형(均衡), 평온(平穩), 천삽(穿揷), 배첩(排疊), 정대(頂戴), 복개(覆蓋), 탱주(撑柱) 등을 제외하고 중요한 점은 공간의 허실(虛實)에 대한 처리이다. 이러한 공간 처리에 관하여 고전건축논저에서는 다음과 같이 요약하고 있다;

> "……심오(深奧) 곡절(曲折)로 전후를 통달하여, 온전히 이 반간(半間)에서 환경(幻鏡)을 만든다. 무릇 원림(園林)을 세우려면 반드시 격식(格式)이 함께해야 한다." -계성 『원야·입기』 -569)

> "서로가 득의(得宜)하여 뒤섞여 절묘하니……담장의 유협(留夾: 流動)이 회랑과 끊임없이 통하고, 판벽(板壁)의 상공(常空)은 또 다른 세계를 은근히 드러낸다. 정자 틈 사이 그림자나, 누각과 이웃한 빈 곳처럼." -허성 『원야·장절』 -570)

> "비록 몇 칸의 작은 건축물이지만, 반드시 문과 창을 활짝 열고 곡절이 적당해야 한다." -전영 『이원총화』 -571)

고전 건축의 이러한 공간 처리는 정원 예술에 두드러지게 나타난다. 만약 여러

569) 計成 『園冶·立基』, "……深奧曲折 通前達後 全在斯半間中 生出幻境也 凡立園林 必當如式"
570) 計成 『園冶·裝折』, "相間得宜 錯綜爲妙……磚墻留夾 可通不斷之房廊 板壁常空 隱出別壺之天地 亭台影罅 樓閣虛都"
571) 錢泳 『履園叢話』, "雖數間小築 必使門窗軒豁 曲折得宜"

圖185 蘇州 獅子林 一角《空窓》

분이 소주(蘇州)의 정원으로 걸어갈 의향이 있어서, 곡랑(曲廊)을 따라 걷거나, 정자(亭子)를 유람하거나, 누각(樓閣)에 오르거나, 강당(講堂)에 한가하게 앉아 있다면, 곳곳에서 앞뒤가 뚫리고[通前達後], 문호가 원활한[門窗軒豁] 특징을 발견할 수 있을 것이다. 왜 그렇게 통달헌활(通達軒豁) 해야 하는가? 양주(揚州)의 정원에 쓰인 현판의 글자를 빌려 말하자면, 바람을 통하게 하고 달빛을 스며들게[透風漏月] 하려는 것이다. 소주(蘇州) 정원의 건물에는 이러한 격선(槅扇), 월문(月門), 누창(漏窓), 공창(空窓)…… 등과 같은 것들이 너무 많다. 하지만 그 목적은 단지 바람을 통하게 하고 채광(採光)을 하기 위한 것만이 아니라, 객의 눈길을 밖으로 내어, 실외의 아름다운 경치를 안으로 빌어오게 하는 것이어서 혹은 고목이 푸르스름하게 솟은 가까운 창을 죽석이 가리거나[古木聳翠 近窗竹石掩映], 혹은 굽은 다리 잔물결 저 멀리 물빛이 탁하게 보이는 것[曲橋臥波 遠處水光濁穢]……【圖185】 등 소주 사자림(獅子林)의 한 부분을 공창(空窓)을 통하여 방 한구석을 보고, 깊숙한 곳의 또 다른 천지를 슬며시 들추며, 안팎의 공간을 열어, 경치를 서로 빌어주는 것[有內外的空間通達 有景色的相互因借]을 특징으로 한다. 이렇게 합처(合處)에 개처(開處)가 있고 실처(實處)에 허처(虛處)가 보이면 폐색성(閉塞性)이 무너져 국촉감(局促感)을 피하게 되고 공간미(空間美)를 충분히 표현할 수 있게 된다. 만약 여러분이 감상할 마음이 있다면, 분명히 이 공간이 크지는 않지만, 경계가 그리 작지 않음을 느끼게 되고, 하나하나의 문과 창문은 걸음을 옮길 때마다 경치가 바뀌어 아름다운 입체 화면이 그림처럼 생생하게 드러나게 될 것이다. 이때 여러분은 한 폭의 창(窗)을 「無心畫」라 부르며 절묘함을 체득하게 된다.

서예의 「間架結構」도 이러한 개합(開合)의 처리에 신경을 써서 결체 각 부분

의 기운이 서로 소통되도록 한다. 수대의 지과(智果)는 『心成頌』에서 「潛虛半腹」, 즉 네모난 결구 구조의 「左實右虛」 문제를 제기했다.572) 『書法粹言』에는 "무릇 「日」, 「月」과 같은 글자의 내부에 짧은 획은 두 직선이 서로 달라붙어서는 안 된다(凡字如日月等字 內有短畫者 不可與兩直相粘)."는 원대 유유정(劉有定)의 말이 실려 있지만, 만약 이것이 단지 어떤 종류의 글자의 결체에 대한 처리를 제안한 것이라면, 그것은 큰 의미가 없고 번거롭고 기계적일 뿐이다. 「潛虛半腹」의 가치는 「虛」의 개념을 제시함에 있고, 서예 결체 가운데 공간 분할의 문제와 서예술의 공간적 미의 문제를 건드린다는 데 있다.573) 서체의 발전사는 서예 결체 공간미의 발전사이기도 하다. 전반적인 발전 추세로 볼 때 공간 분할의 형식은 단순함에서의 변화가 점점 더 풍부해지고 있다. 결체의 공간 분할 역시 한 글자의 필획의 공간을 여러 부분으로 나누는 것이다. 이러한 분할은 내부 분할과 외부 분할의 두 가지 측면으로 나눌 수 있다. 내부의 공간 분할은, 두드러지게 「腹」의 「虛」 또는 「實」로 표현되

圖186 《大盂鼎》

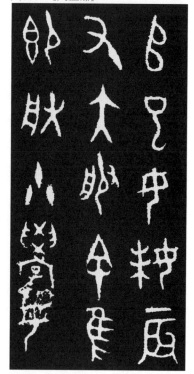

圖186 《大盂鼎銘文》(部分)

572) 智果 『心成頌』, "획은 왼쪽보다 약간 굵고 오른쪽 또한 이에 따르니, 원근이 균일하게 갈마들며 덮어서 오른쪽 허처를 풀어놓아야 한다. 「用」, 「見」 「月」이 그것이다(畫稍粗于左 右亦須著 遠近均勻 遞相覆盖 放令右虛 用見月字是)."

573) 「潛虛半腹」은 「峻拔一角」과 함께 일종의 허화(虛和), 옹용(雍容)의 변증적 미를 말한다. 구체적으로는 한비(漢碑)와 한인(漢人)의 형질 중에서 그 선의 평직(平直)과 배첩(排疊)이 이러한 미를 가장 잘 나타내며, 이러한 비교 불변의 평직, 중복은 단조로움 속에서 한나라 예술의 심오함을 나타내고, 선민(先民)의 자연스럽고 소박한 미에 대한 추구를 표현하며, 이러한 불변(不變)과 단조(單調) 속에서 일종의 광대한 기량을 보여준다. 한나라 때 "백가를 축출하고 유학을 독보적으로 존중한다(罷黜百家 獨尊儒術)."는 말과 한예(漢隷)와 모인전(摹印篆)의 전서를 모사한 「潛虛半腹」이 표현된 허화의 미는 유가의 「潛虛半腹」의 심미적 이상에 부합한다. 그러나 이러한 평평하고 곧게 늘어선[平直排疊] 단조만이 변하지 않을 뿐 그 속에서 조정되지 않고, 판체(板滯) 속에 빠지게 되고, 비록 문인들의 허무함과 자연의 미학에 부합하지만 예술 형식의 변화가 부족하여 신채가 적고 사람을 감동시키기 어렵기 때문에 똑똑한 옛사람들은 준엄한 각도로 이에 대응하고 조화시켰다. 예서에서는 반듯하게 늘어서 있는 가로획이 「潛虛半腹」의 미를 가장 잘 나타내며 예서의 정태를 표현한다고 하면, 절(折)의 미묘한 향배굴곡(向背屈曲), 별날의 좌우파불(左右波拂)이 펼쳐져 비동의 기세를 보인다. 위비에서 그 구조의 불변은 곧고 안정된 잠허반복(潛虛半腹)이며, 그 변화는 착락의 준발일각(峻拔一角)으로, 평직의 자태가 없으면 안정감을 잃고 후덕함을 잃으며, 착락의 세가 없으면 생동감을 잃고 기운이 없게 된다. 따라서 「潛虛半腹」과 「峻拔一角」의 변증법은 정(靜)과 동(動), 단순(單純)과 변화(變化)의 모순 통일이다.

는데, 즉 네모난 결구 구조와 그 속 필획의 처리 방식이다.

전서(篆書)를 예로 들자면, 그것은「依類象形」의 특징에 따라 그 사물을 그려야[畵成其物] 하기에, 그것의 내부[腹]는 일반적으로「半虛」할 필요가 없다. 예를 들어, 금문《大盂鼎銘文》【圖186-1】「田」,「周」두 글자는 네모난 결구의 구조에서 가로와 세로로 그 안의 공간을 분할하고 서로 통하지 않는 네 덩어리의 백(白)을 포치한다. 기타 글자 사이의 백(白) 한 덩어리는 비교적 균일하고 균형을 이루며, 둘 혹은 세 덩어리는 비교적 대칭적이고 정제되어 있을 뿐만 아니라 모두 밀폐된 상호 불통의 공간이다. 이러한 공간은 그 획의 결구와 마찬가지로 일종의 도안적인 미를 나타낸다.

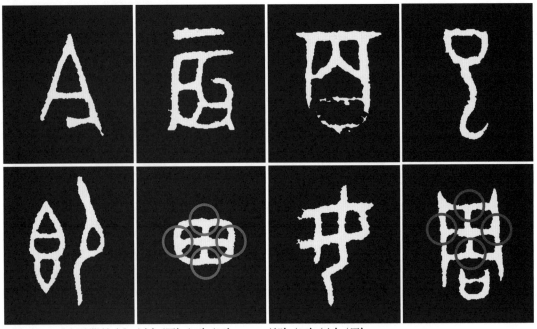

圖186-1《大盂鼎銘文》'今', '辰', '百', '巳'　　'卽', '田', '女', '周'

예서(隸書)의 경우 결체의 공간도 이러한 도안식(圖案式)의 예술미를 나타내지만, 획의 참차(參差), 불평형(不平衡)의 경향으로 인해 일부 작품에서는「潛虛半腹」으로 이러한 폐쇄적 공간 유형을 돌파하기 시작했다. 여러분이 자세히 비교해 보면 《禮器碑》가 이 방면에서 뛰어나다는 것을 알 수 있다.【圖187】에서「更」,「思」두 글자의 네모난 결구 구조에서 가로획은 오른쪽의 직(直)과 서로 붙어있지 않은데, 이것은「虛右」이다.「眞」,「相」두 글자는 네모난 결구 구조에서「虛左」이다. 두 개의「百」은 두 번째 중간의 가로와 세로가 서로 달라붙지 않고 첫 번째 네모난 구조가 열려 있다.「廟」,「魯」두 글자 역시 이처럼 내부 공간은 이미 서로 통하고 있다.

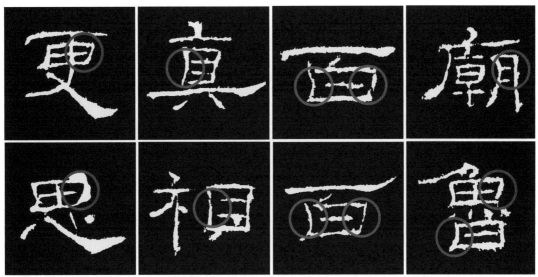

圖187 《禮器碑》좌로부터 '更', '眞', '百', '廟',　'思', '相', '百', '魯'

위비(魏碑)에서 「潛虛半腹」은 이미 널리 구현되었으며, 비교적 큰 예술적 매력을 가지고 있다. 《始平公造象記》【圖188】 「日」, 「月」 두 글자는 좌실우허(左實右虛)이며, 전형적인 「潛虛半腹」이다. 기타 몇 개 글자도 이와 같다. 이런 내부의 「虛」는 주변 획의 「實」을 돋보이게 한다. 그림에서 「日」, 「則」 등의 글자와 네모난 결구의 전절처가 양쪽에 있는 수획에 이르러서는 모두 지극히 비장(肥壯)한데, 이는 《始平公造象記》 필획 결체의 특징이기도 하다. 만약 중간의 짧은 가로가 다시 오른쪽의 직선과 서로 붙는다면 너무 검고 단단함[太黑太實]을 면치 못하였을 것이다. 작품은 허(虛)로 실(實)을 비추는 방법을 통해 흑(黑)과 백(白)이 잘 어우러지게 하여 결체를 두껍고 견실하게 하면서도 경쾌하고 허령(虛靈)하게 하였다. 「運」자 같은 경우 네 개의 폐쇄적인 공간으로 분할되지 않도록 한쪽 면을 개방시킨 것은 공간의 분할에 의식적으로 주의를 기울였다는 것을 의미한다. 《始平公造象記》는 많은 글자의 결체미가 실중견허(實中見虛)의 특색을 가지고 있기에 굵지만 굵지 않고[粗而不粗] 무겁지만 무겁지 않아[重而不重] 보인다.

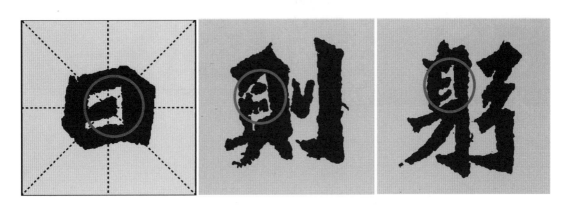

圖188 《始平公造象記》 좌로부터 '日', '則', '躬' ,'月', '運', '顔'

수대(隋代)의 《龍藏寺碑》는 그 간가결구(間架結構)에 특히 심미적 의미가 풍부하다. 이에 대하여 우리는 다른 부문인 인장(印章)의 감상으로부터 이야기해보기로 한다. 【圖189-1 樹影搖窗】은 완파(皖派) 전각의 창시자인 하진(何震)129)이 새긴 《樹影搖窗》이다. 이 인장은 백문거변형식(白文去邊形式)574)을 채택하여 한쪽은 주(朱)로 백(白)을 비추어 네 개 글자의 실체를 부각시키는 한편, 다른 한쪽은 사방을 둘러싸고 있는 필획이 모두 외부 공간과 통하도록 하여 도장의 예술적 지평을 넓혔다. 특히「窗」이라는 글자는 왼쪽의 한 획은 무(無)로 유(有)를 행하고, 허(虛)를 빌어 실(實)을 드러낸 것은, 마치 원림의 누창(漏窗)이나 공창(空窗)과 같아서 창밖의 나무 그림자를 모두 빌어온 것 같다. 《龍藏寺碑》【圖189】에는 마치 모가 난 인장처럼 생긴 글자도 있고, 공간을 빌리는 이런 묘용(妙用)도 있다. 예를 들어「曲」자는 원래 6개의 닫힌 공간이 있어야 하는데, 비석

圖189 《龍藏寺碑》 '曲'

圖189-1 何震 《樹影搖窗》

574) 백문(白文)이란 도장 면에서 글자를 파내는 음각(陰刻)의 방식으로, 찍었을 때 글씨가 하얗게 드러나므로 '백문'이라 부른다. 일반적으로 백문 제작형식은 외곽에 조금의 여유를 두는 편이지만 하진(何震)은 도장 면 전체에 글씨를 포치하여 변연(邊沿)이 설 자리를 주지 않음으로써 도장과 도장 외부 공간이 상호 개방되도록 하였다. 이를 백문거변형식(白文去邊形式)이라 한다.

글씨에는 창을 크게 열고 4개의 공간을 개방하여 글자 밖의 여백을 모두 빌어와 안팎의 공간을 서로 빌려주며 숨결을 통하게 하니 참으로 정원 건축의 「透風漏月」하는 심미적 효과가 있다. 만약 당신이 하진(震何)의 모난 인장과 이 선택된 글자들의 감상을 결합해 본다면, 아마도 소주 원림의 심오한 곡절이 앞을 통해 뒤에 도달하고[深奧曲折 通前達後], 서로 득의하여 뒤섞임으로 묘를 삼는[相間得宜 錯綜爲妙] 예술적 특징을 더욱 연상하게 될 것이다. 《龍藏寺碑》는 이러한 개방적 공간미와 더불어 용필상의 특색이 더해져 「秀韻芳情」하고 「虛和雅潔」함을 드러내 보였다. 강유위(康有爲)는 『廣藝舟雙楫』에서 이 비석을 "통달한 느낌이 있고[575], 황화가 땅에 뿌려진 듯 옥가루가 영롱하다(有洞達之意 如金花遍地 細碎玲瓏)."고 평했다. 이 「洞達」은 골기필력(骨氣筆力)뿐만 아니라 결체의 「淸虛玲瓏」함을 의미하는 말이기도 하다. 그것은 새로운 모습으로 위(魏)를 계승하고 당(唐)을 개창(開創)하여 서예사에 하나의 이정표가 되었다. 동시대 지과(智果)는 해서 성숙의 역사적 조건에서 결체의 개합(開合) 문제를 총결하였고 「虛」의 개념을 제시하였다.

고대의 철학 저서 『道德經』에서는 일찍이 집의 건축을 예로 들어 허실(虛實), 유무(有無)의 변증법칙을 설명한 바 있다;

"집에 구멍을 뚫어서 들창(牖)을 내니 그 비어 있음(無)이 마땅하여 집의 쓰임이 있는 것이다. 그러므로 있음은 이로움을 위한 것이요, 없음은 쓰임을 위한 것이다."[576]

이 말의 대의는 문과 창문을 열어 집으로 삼으면 문과 창문이 허하고 집이 실하며, 문과 창문의 「虛無」가 있기에 「有室之用」을 나타낼 수 있으며, 이 둘의 「利」와 「用」은 끊이지 않는다는 것이다. 《龍藏寺碑》또한 「無之以爲用」으로 「金花遍地」의 공간미를 만드는 데에 도움이 되었다. 서예의 간가결구는 건축과 마찬가지로 허실상생(虛實相生)과 유무상용(有無相用)의 변증법이 떨어질 수 없

575) 「洞達」은 두루 흘러서 막힘이 없는 것으로 글씨가 굳세고 유창함을 형용한 말이다. 이는 또한 「骨氣」와 더불어 골세통달(骨勢洞達), 골법통달(骨法洞達), 필세통달(筆勢洞達), 골력통달(骨力洞達) 등으로도 불린다. 청대 유희재(劉熙載)의 『藝槪』에 "서예의 요점은 '骨氣' 두 글자를 통솔하는 데에 있다. 골과 기를 말하여 '洞達'이라 하며, 가운데가 통한 것을 '洞'이라 하고 가장자리가 통한 것을 '達'이라 한다. '통달'하면 글자의 성글고 빽빽함, 살지고 파리함이 모두 좋고, 그렇지 않으면 모두 병폐가 된다(書之要 統于骨氣二字 骨氣而曰洞達者 中透爲洞 邊透爲達 洞達則字之疏密肥瘦皆善 否則皆病)."는 말이 있다.
576) 老子 『道德經·11章』, "鑿戶牖以爲室 當其無 有室之用 故有之以爲利 無之以爲用"

음을 알 수 있다.

당대에 유공권(柳公權)은 허실(虛實)과 유무(有無) 변증 결합의 집대성자로 그
가 쓴《玄秘塔碑》는 「虛腹」식의 결체미를 충분히 표현하였다. 【圖190 玄秘塔
碑】중에서 「百」, 「門」, 「月」, 「見」의 네 글자는 「半腹」의 「虛」뿐만 아니라
사방이 열려 마치 아름다운 건축처럼 「門窗軒豁」, 「樓閣虛鄰」하여 안팎으로 통
달하고, 생기가 유동하며, 공백처에는 운치가 풍부하다. 「國」자는 사방이 여러
겹으로 둘러싸여 있지만 약간의 틈을 열어 통기하고, 특히 내부는 획의 조세(粗
細), 장단(長短), 대소(大小), 의정(欹正)의 교차 조합을 통해 공간을 많은 다른
형태의 큰 공간과 작은 공간으로 분할하여 들쭉날쭉 서로를 비추고[參差相映] 호
흡과 조응(照應)577)이 있으며, 영활하고 다감한 공간미를 보여준다. 「區」자도
매우 특색이 있다. 내부 세 개의 작은 네모난 결구 구조가 기본적으로 폐쇄형이
기 때문에 결체 전체가 막히지 않도록 바깥의 「匚」을 크게 열어 두었는데, 원래
는 삼면으로 둘러싸인 구조로 되어있지만, 서가의 붓끝에서 사방으로 통풍이 되
었다. 이렇게 해서 바깥의 「虛」와 내부의 「實」이 서로 어우러져 건축 미학의

圖190 柳公權《玄秘塔碑》좌로부터 '百', '門', '國', '見', '月', '區'

577) 「照應」이란 글자 안에서 상하 간에 일관된 세(勢)가 있어야 하고, 좌우간에 서로 돌아보는
자세가 있어야 글자의 신채(神采)를 얻고 신운(神韻)을 추구할 수 있다. 즉 「照應」은 「應對」
혹은 「相應」이라고 할 수 있다.

언어로 말하자면 온전히 이 반간 속에서 환경이 생겨난다[全在斯半間中 生出幻境也]는 것이다. 유공권(柳公權)의 글자에는 허처(虛處)가 많아서 또 하나의 묘용이 있는데, 바로 결체의「虛」로 필획의「實」을 부각시키는 것이다. 사방에 여백이 많을수록 필획의 미를 볼 수 있다. 「顔筋」과 함께 빼어난「柳骨」은 이렇게 부각되었다.578) 이러한 허구와 현실의 결합은 확실히 건축 예술과 같이 간가(間架)가 정립되고 옥우(屋宇)가 탁 트인 특색이 있다. 안진경(顔眞卿)의《顔勤禮碑》【圖191】에 쓰인 네모난 결구 구조는 필력이 침착하고 온건하나, 그 가운데「晉」,「項」,「自」세 글자는 중간 단횡(短橫)의 수필부(收筆部)에 회봉을 사용하지 않고 출봉하여 영활유치(靈活有致)하고「半腹」으로 더욱「虛」하다. 특히「自」자는 사방이 두껍고 견고한 필획으로 둘러싸인 가운데, 「潛虛半腹」으로 출봉한 두 단횡(短橫)이 준일(駿逸)한 의취를 겸하고 있다. 이러한 실중구허(實中求虛)의 결체는 허실 결합(虛實結合)의 또 다른 형식이다. 물론 모든 서예 결체에 반드시「潛虛半腹」이 오는 것은 아니지만, 그렇게 하지 않으면 예술품은 단조롭고 획일화하기 쉽다.

圖191 顔眞卿 《顔勤禮碑》‘晉’ ‘項’, ‘自’

　조맹부(趙孟頫)의《膽巴碑》579)【圖192】 중 일부 글자는「腹」중의 단횡(短橫) 한편과 좌우의 두 세로가 서로 붙어있지만, 내외부의 공백이 서로 어우러지고 결체가 영활하며 다채롭다. 그 「腹」의 특징은 공백의 크기가 다르고 허처의 형태

578) 안진경(顔眞卿)과 유공권(柳公權)은 모두 당나라 서예가들로, 병칭하여 안유(顔柳)라고 했으며, 해서에서 안근유골(顔筋柳骨)이라는 칭찬이 있었던 것은 두 사람의 글씨가 대부분 후인의 법도가 되었기 때문이다. 이와 유사한 말로 도안주류(陶顔鑄柳)는 서예에서 안진경과 유공권의 영향을 매우 깊이 받았음을 가리키는 말이다. 「陶」와「鑄」는 금속을 녹이고 주조하여 형태를 이루는 것이니, 이는 사람이 성취하는 바가 있음을 비유한다.

579) 《膽巴碑》는《帝師膽巴碑》라고도 불린다. 조맹부의 자는 자앙(子昂)으로 원대에 출사하여 벼슬이 한림학사승지(翰林學士承旨), 영록대부(榮祿大夫)에 이르렀다. 해서(楷書), 세로 33.6cm, 가로 400cm로 내용은 제사(帝師) 담파(膽巴)의 일대기를 기술한 것으로 조맹부(趙孟奉)가 원대 인종(仁宗)의 명을 받들어 쓴 것이다. 점획이 고반유치(顧盼有致)하고 용필은 주미준발(遒美峻拔)하여 조맹부 만년을 대표하는 글씨 가운데 하나이다.

- 267 -

가 각기 다르며, 전체 간가의 결구와 포백이 실처(實處)에는 소랑(疏朗)의 묘가 보이고, 허처(虛處)에는 들쭉날쭉한 운치가 있다는 것이다. 특히「自」,「伯」 두 글자의 오른쪽 아래에 있는 세로 갈고리[亅]와 가로 횡[一]이 만나는 곳에 별빛과 같은 여백이 살짝 드러나면서 전체 글자에 허령감(虛靈感)이 풍부해졌는데, 만약 이 가는 실오라기 같은 「虛」가 없었다면 결체의 활기가 크게 줄어들었을 것이다. 이로 보건대「實腹」식의 결체도「虛」의 작용을 무시할 수 없음을 알 수 있다. 또 한나라의 예서인《鮮于璜碑》【圖193】는 더욱「實腹」식의 전형에 해당한다. 그 글자 속의 공백은 지극히 협소하여 이른바 틈 사이 빛마저도 허용하지 않는다[間不容光] 라고 말할 수 있을 정도로 매우 좁지만, 이 밀실처(密實處)에도 입추(立錐)의 여지가 있어 균형이 잡혀 있고 규칙적이며 결체의 빛을 소통하여 숨이 막히지 않게 한다. 그 간가결구와 내부 공간 분할의 큰 부분 실처(實處)에는 무밀(茂密)한 정이 있고, 작은 부분 허처(虛處)에는 정제된 미가 있다. 이 실오라기 같은「虛」도 없어서는 안 되는 것이며, 그렇지 않으면「實」하더라도 답답하게 되어 그 미감을 이룰 수 없게 된다.

圖192 趙孟頫《膽巴碑》‘自’, ‘伯’ ‘首’

圖193 《鮮于璜碑》‘苗’, ‘贛’, ‘國’

여러분이 가령《龍藏寺碑》【圖194】와《鮮于璜碑》【圖194】를 다시 비교해 본다면, 매우 다른 두 가지 풍격을 가진 공간미, 즉 통달(洞達)과 무밀(茂密)을 발견할 수 있을 것이다. 하지만 그것들은 또 의취(意趣) 면에서 상호 삼투(滲透)한

圖194 《龍藏寺碑》(部分) 圖194 《鮮于璜碑》(部分)

다. 유희재(劉熙載)는 『藝槪·書槪』에서 이와 같은 대립적 스타일은 미적 취향에서 서로 전화(轉化)할 수 있다고 지적했다. 그는 말하기를;

> "내가 양가의 글씨를 동도(同道)라 한 것은, 통달(洞達)이란 바늘도 허용치 않는 것이요, 무밀(茂密)이란 말도 달릴 수 있음을 말함이니 이는 입신한 이가 판단해야 할 것이다."580)

허소(虛疏)는 밀실(密實)한 의취를 담아야 하고, 밀실(密實)은 허소(虛疏)의 정취를 담아야 한다. 그러므로 예술 풍격의 창조도 「單打一」581)해서는 안 된다는 것을 알 수 있다.

결체 외부의 공간 분할에 관해서도 서로 다른 서체, 서가, 작품마다 다른 풍격을 나타낼 수 있다. 예를 들어, 《泰山刻石》582)【圖195】은 서양 미학이 고전 건축

580) 劉熙載 『藝槪·書槪』, "余謂兩家之書同道 洞達正不容針 茂密正能走馬 此當於神者辨之"
581) 단타일(單打一): 한 가지 일만 하거나 한 가지 면만 접촉하고 다른 면은 상관하지 않는 것을 이르는 말이다.
582) 진(秦)의 《泰山刻石》은 시황제 28년(BC.219)에 세워졌으며 가장 이른 시기의 각석이다. 이 각석은 원래 두 부분으로 나뉘었었다. 전반부는 기원전 219년 진시황이 동으로 태산을 순행할

에서 추상화한 「黃金分割」에 조금은 가까운 길이의 종세(縱勢)를 취한다. 그러나 진나라 전서(篆書)인 소전(小篆)583)의 미는 여기서 그치지 않고, 예를 들어 「其」, 「石」, 「刻」, 「於」, 「久」 다섯 글자는 모두 상밀하소(上密下疏)하고, 상실하허(上實下虛)하여, 대략 상변으로 정체(整體)를 삼아 필획이 비교적 밀집되고, 하변으로 수각(垂脚)을 삼아 필획이 비교적 허소(虛疏)하다. 하반부의 공간은 모두 상변에서 뻗어 나온 주필인-- 수각예미(垂脚曳尾)로 분할되어 크고 서로 다른 형태의 공백을 형성하였다. 이렇게 글자가 모여 편(篇)을 이루고 한 행 한 행이 장법상에 소밀교체(疏密交替), 허실상간(虛實相間) 하는 리듬감이 드러난다.

전서(篆書)의 일부 글자는 수각예미(垂脚曳尾) 할 수 없어서, 「正脚」을 주(主)로 삼으니 하단 필획의 안배도 조금은 소략(疏略)해 보인다. 「山」과 「之」, 「曰」자의 경우 위와는 반대로 하밀상소(下密上疏)하여 체세는 위로 전개된다. 사실 이것은 수각(垂脚)을 늘어뜨린 것에 불과하지만, 그것은 또한 상반(上半)의 공간 분할이 비교적 큰 공백을 형성하는 것이다. 가령 전서(篆書)가 종세를 취하

때 새긴 것으로 144자이고, 후반부는 진 2세 호해(胡亥)가 즉위한 첫해(BC.209)에 새긴 것으로 78자이다. 각석은 사면의 광협이 일정하지 않은 곳에 22행 12자씩 총 222이다. 두 각석 모두 이사(李斯)가 썼다. 현재 '斯臣去疾昧死臣請矣臣'이라는 진 2세 호해의 조서 10자만이 남아 있다. 청 도광 8년(1828) 『泰安縣志』에 따르면 송 정화(政和) 4년(1114)에 대정(岱頂)의 옥녀지(玉女池)에 있던 146자를 읽을 수 있었고 76자가 만멸박식(漫滅剝蝕) 했다고 하였다. 이후 명대 가정(嘉靖) 연간에 북경 허모씨가 옮겼을 때에는 '臣斯臣去疾御史夫臣昧死言臣請具刻詔書金石刻因明白矣臣昧死請'이라는 2세 조서 4행 29자만 남아 있었다. 그리고 건륭(乾隆) 5년(1740) 벽하사(碧霞祠)가 불에 타면서, 각석은 마침내 소실되었다.

583) 「小篆」은 진의 시황제(前246~210) 이전까지 사용되던 대전(大篆)을 고쳐 창제된 서체로, 갑골문, 종정문과 구별되므로 「秦篆」이라고도 불렸다. 허신(許愼)은 『說文解字序』에서 "칠국(七國)의 언어는 소리가 다르고 문자는 형체가 달랐다. 진시황제가 천하를 통일한 뒤에 승상(承相) 이사(李斯)가 문자를 통일하고자 아뢰어 진나라 문자와 일치하지 않는 것은 모두 못쓰게 했다. 이사는 『창힐편(蒼頡篇)』을, 중거부령(中車府令) 조고(趙高)는 『원력편(爰歷篇)』을, 태사령(太史令) 호모경(胡毋敬)은 『박학편(博學篇)』을 지었는데, 이들은 모두 사주(史籀)의 대전(大篆)을 근거로 취하되 많은 부분을 생략하고 고쳤으니 이른바 소전이란 것이다."라고 했다. 당시 시대적 상황은 동주(東周) 이후 제후들이 할거(割據)하여 제각기 자신의 정치구역을 본위로 일종의 방언 문자를 조성했기 때문에 진나라가 천하를 통일한 뒤에 이러한 문화적인 기형 현상에 대해 문자를 정리해서 통일시킬 필요가 있었으므로 진시황은 승상 이사의 의견을 채택하여 문자통일 정책을 추진하고 소전 이외 다른 형체의 글자들은 도태시켰던 것이다. 이는 문자의 개성을 말살하는 우를 범하기도 하였지만 한편 중국의 한자가 규범화되는데 아주 큰 촉진제의 역할을 했다. 소전은 그 형체가 고르고 둥글며 정연하다. 둥근 것은 그림쇠[規]에, 모난 것[方]은 곱자[矩]에 맞으며 곧은 것[直]은 먹줄[繩]에 맞았다. 용필은 마치 솜 안에 철선이 있는 듯, 행필(行筆)은 봄누에가 고치실을 토하는 듯하며, 방(方)보다는 원(圓)을 따랐다. 또 소전은 상당히 규범적이어서 편방(偏旁)의 부수(部首)에 대해 일정한 법이 있었고 필획은 모두 완곡하면서도 평평하고 곧은 단선(單線)이며, 굵고 가늠이 기본적으로 불변이다. 전체 형상은 종장형으로 비교적 둥글고 필획 사이의 공간 거리는 매우 고르며 자형은 좁고 길다. 글자의 상반부는 비교적 긴밀하고 하반부는 소방하여 사람들에게 부드러운 가운데 강함이 깃든 인상과 시원하고 맑으며 굳건한 미감(美感)을 불러일으킨다. 장회관(張懷瓘)은 『書斷』에서 "이사(李斯)가 창안한 법은 그 정신이 정미(精微)하고, 철선(鐵線)으로 체(體)를 삼아 참마(駿馬)처럼 굽은 획이 가지런하다. 그래서 강해(江海)의 물이 아득히 먼 것 같고 산악이 우뚝 솟은 듯하다. 장풍이 만리에서 불어오는 듯하며 난새와 봉황이 춤추 듯 하다(李君創法 神慮精微 鐵爲肢體 虬作驂騑 江海渺漫 山岳峨巍 長風萬里 鸞鳳於飛)."고 상찬하였다.

여 필획을 아래로 드리운 것은 마치 등나무가 거꾸로 매달려 있는 것[靑藤之倒懸]과 같고, 예서(隷書)가 횡세를 취하여 필획이 방일(旁逸)한 것은 마치 봉황이 날개를 펼친 것[鳳翼之開張]과 같다. 이것은 결체 외부의 두 가지 다른 공간 분할 방식 때문이다. 그러나 예서 중에서는 작품에 따른 분할 방식에도 개성(個性)이 있는데, 앞에서 든 여러 예를 통해 알 수가 있다.

圖195 《泰山刻石》 좌로 부터 '其', '石', '刻', '於', '久', '曰', '山', '之'

당대 이옹(李邕)의 행서(行楷) 《麓山寺碑》584) 【圖196】에는 일부 글자의 결체가 위로 솟구쳐 오르는 특색이 있으며, 전서(篆書)의 발을 드리운(垂脚) 듯한 도출(倒出)이 있다. 그것의 세로획은 우뚝 솟아 있고, 소방정수(疏放挺秀)하며, 상부의 비교적 큰 공간을 분할하고, 하부의 필획은 대체로 밀집시켜 비교적 작은 공백이 드러난다. 이러한 결체의 상하(上下), 허실(虛實), 소밀(疏密)의 대비는 일종의 하늘은 맑고 땅은 혼탁한[天淸地濁]585) 예술적 특색을 형성한다.

584) 《麓山寺碑》는 《岳麓寺碑》라고도 부른다. 이옹(李邕)이 글을 짓고 써서 당 개원(開元) 18년(730)에 세웠다. 비석의 높이는 2.7m, 폭 1.35m에 해행서 28행, 일행 56자로 총 자수는 1,413자이다. 비석 측면에는 송대 미불(米芾)의 '元豊慶申元日同廣惠道人襄陽'이라는 글씨가 새겨져 있는데, '元豊慶申'은 서기 1080년에 해당한다. 비석은 현재 장사(長沙) 악록산공원(岳麓山公園) 내에 있다. 《麓山寺碑》의 운필은 위·진·북조의 장기를 널리 채용하여, 결체는 종횡이 적절하고 필법은 강(剛)과 유(柔)를 동시에 적용하였으며 장법은 참차가 착락하여 행운유수와 같고 부드러움을 강인함으로 승화시킨 매력이 있다. 북송의 황정견(黃庭堅)은 "글씨의 기세가 호방하고 기굴하여 한(恨)을 표현함이 깊을 뿐이라, 소령의 공졸함이 상반하니 자경께서 다시 살아나셔도 이보다 낮지는 않으리라(字勢豪逸 眞夏奇崛 所恨功務太深耳 少令功拙相半 使子敬夏生 不過如此)."라고 평가하였다.

유공권(柳公權)의 《玄秘塔碑》【圖197】일부 합체자 외부의 공간 분할도 매우 흥미로운데, 서가의 붓끝에서 조성되는 부분적 안배로 고저(高低), 신축(伸縮), 착락(錯落) 등이 있다. 「街」자는 참치호양(參差互讓)을 취하여 세 부분 중 좌측 두 부분은 높이고 오른쪽은 낮추어 왼쪽 아래와 오른쪽 위에 각각 공백이 생겼다. 「雄」자는 상평(上平)을 취하여 굳세고 우뚝하며, 경개(耿介)가 특출하여 아래쪽으로 크고 작은 두 개의 공백이 형성되었다. 「報」자의 두 세로획은 훤칠하고 곧게 뻗어 있는데, 두 봉우리가 마주한 듯 맑은 골기(骨氣), 건장한 신태(神態)뿐만 아니라, 똑같은 분할로 하방 공백의 역할을 하였다. 「詔」자는 하평(下平)을 취하고 좌우로 폈

圖196 李邕 《麓山寺碑》

圖197 柳公權 《玄秘塔碑》 좌로부터 '街', '雄', '報', '詔', '卽', '相'

585) 천청지탁(天淸地濁): 『淸靜經』에 "노군(老君)이 말하기를, 대도는 무형이라 천지를 생육하고, 대도는 무정이라 일월을 운행하며, 대도는 무명이라 만물을 기른다. 나는 그 이름을 알지 못하나 굳이 이름한다면 도라고 말하리라. 무릇 도란 청탁, 동정이 있고, 하늘은 맑고 땅은 탁하며 하늘은 움직이고 땅은 고요하다. 남자는 맑고 여자는 탁하며 남자는 움직이고 여자는 고요하다. 본말을 따라 내려 만물을 낳는다. 맑음은 흐림의 근원이요, 움직임은 고요함의 바탕이다. 사람이 늘 청정할 수 있다면 천지는 절로 귀속될 것이다(淸靜經老君曰 大道无形生育天地 大道无情 運行日月 大道无名 長養万物 吾不知其名 强名曰道 夫道者 有淸有濁 有動有靜 天淸地濁 天動地靜 男淸女濁 男動女靜 降本流末 而生万物 淸者濁之源 動者靜之基 人能常淸靜 天地悉皆歸)."

다 오므리며 오른쪽 상단에 공백이 드러나게 하였다. 「卽」자는 두 부분으로 되어있는데, 일상일하(一上一下)의 참차 배열과 왼쪽 아래, 오른쪽 위, 오른쪽 아래 모두 눈에 띄는 공백이 생기도록 하였다. 「相」자도 오른쪽 위에 공백이 있다. 이 결체의 특징은 실처가 우뚝하고 들쭉날쭉할 뿐 아니라 한두 개의 허처가 특히 맑고 신선하여 사람들의 눈을 새롭게 한다는 점이다. 유명한 서예 작품을 감상하려면 먹물이 묻은 곳의 형상뿐 아니라 공백의 신운(神韻)도 보아야 하는데, 이는 특히 유공권(柳公權)의 글씨에서 더욱 그러하다.

　　남조(南朝)《爨龍顏碑》586)【圖198】의 결체는 내부의 공간 분할이나 외부의 공간 분할에 관계없이 독창적인 예술 양식을 나타내고 있다. 「境」,「當」두 자의 내부 공간 결구는 원림 건축의 심오한 곡절이 앞을 통하여 뒤에 전달되는[深奧曲折 通前達後] 것과 같아서 훤히 꿰뚫어 본들 안될 것이 없다. 「境」,「紫」글자의 외부는 왼쪽 아래와 오른쪽 아래에 각각 공백을 두어 실처(實處)와 뚜렷한 대조를 이룬다. 그리고「比」,「朝」두 자의 공간 분할은 상반된다.

圖198 《爨龍顏碑》좌로 부터 '境', '紫', '比', '朝', '當', '斑', '中', '中'

　　포세신(包世臣)의 『藝舟雙楫·述書上』에는 서예의 공간미에 관한 정밀한 논단이 실려 있다;

586) 《爨龍顏碑》의 원래 이름은《宋故龍驤將軍護鎭蠻校尉寧州刺史邛都縣侯爨使君之碑》이다. 이 비문은 남조 송대 대명(大明) 2년(458)에 새겨졌으며, 비문은 찬도경(爨道慶)이 짓고 썼다. 현재 운남성 육량현(陸良縣) 채색사림(彩色沙林) 서쪽 3km 지점에 있는 설관보(薛官堡) 두각사(斗閣寺) 경내에 있다. 높이는 3.38m, 상비의 폭은 1.35m, 하단의 폭은 1.46m. 이 비석은 양면에 글자를 새겼으며 비양 24행, 행 45자, 비음 3열로 위 15행, 가운데 17행, 아래 16행으로 3~10자까지 다양하며 비석을 세운 동료와 속관의 관직과 성명이 새겨져 있다. 비말에는 청대 완원(阮元), 구균은(邱均恩), 양패(楊佩) 세 사람이 발문을 남겼다. 서체는 해서체이지만 예서의 필의를 가지고 있으며 용필은 대부분 네모지고 강건하며, 때로는 섬세한 분위기를 드러낸다.

"……회녕 등석여 완백에게 법을 받은 후 가로되, '자획(字畫)의 소처(疏處)는 말을 달릴 수 있고, 밀처(密處)는 바람도 통하지 않는다. 늘 백을 셈하여 흑을 놓으면(計白當黑), 기이한 의취가 생긴다.'고 하면서 그 말을 육조인의 글씨에 시험해보니 모두 합치되었다."587)

이 구절은 《爨龍顔碑》에 매우 적합하다. 여러분이 보기에 「比」자의 내부 공간은 특히 성긴데, 이는 일부러 거리를 벌려 공백을 만든 것으로, 이 성긴 곳은 마치 영웅이 말을 달려 무예를 펼치는 곳이라 할 수 있지 않겠는가! 그러나 「比」자의 두 부분은 형태는 비록 멀지만, 뜻은 가까우며, 떨어져 있는 듯하여도 실은 연결되어 시들거나 떨어진 느낌을 주지 않으니 이런 공간 처리는 매우 대담한 것이다. 「朝」자는 이와는 반대로 변방이 바로 인접해 있고, 획이 모두 중궁(中宮)에 기대어 모여 있는데, 밀처(密處)는 바람도 통하지 않게 하라는 말과 같다고 할 수 있지 않겠는가! 그러나 그것은 사람들에게 뭉치거나 막힌 느낌을 주지 않는다. 또 다른 예로 「斑」자는 특히 납작하게 처리하고 비스듬한 자세를 가지고 있어 위아래로 비스듬한 공간을 두 개 형성한다. 두 개의 「中」자는 하나는 길고 하나는 낮으며 전자는 세로로 확장되고 후자는 가로로 확장되어 주변 여백에도 묘한 재미를 준다. 《爨龍顔碑》의 이러한 공간 처리와 허실 배치는 확실히 「計白當黑」의 묘미가 있고, 필획이 없는 곳에서도 그 예술적 의도를 엿볼 수 있으며, 공백처에도 「筆墨」이 있음을 암시하는 것 아니겠는가?

圖199 上《麻姑仙壇記》 下:《神策軍碑》'氣', '布', '車', '其'

587) 包世臣『藝舟雙楫·述書上』, "…受法於懷寧鄧石如完白 曰字畫疏處可以走馬 密處不使透風 常計白當黑 奇趣乃出 以其說驗六朝人書則悉合"

결체의 펼침[舒]과 거둠[斂]도 허실(虛實), 흑백(黑白)의 서로 다른 예술적 조화를 구현하기도 한다. 그런 면에서 안진경(顔眞卿)이 쓴 《麻姑仙壇記》와 유공권(柳公權)이 쓴 《神策軍碑》는 서로가 상반된 두 가지 풍격을 드러낸다. 【圖199】는 같은 글자를 가진 다른 두 법첩을 비교한 것이다. 같은「氣」자라도, 안서(顔書)의「米」자는 펼쳐지고 사방이 꽉 차 있는데, 유서(柳書)의「米」자는 위를 모으고 아래를 펼쳤으며, 배포구(背抛鉤:乛)는 특히 중궁 쪽으로 구부렸다. 이렇게 하면 전자는 중심이 편안하고 도량이 넓어 보이는 반면 후자는 중심이 모여 있고 구조가 엄격해 보인다. 한 글자 안에 펼침이 있으면 반드시 거둠이 있고, 거둠이 있으면 반드시 펼침이 있다.「布」자의 경우 안서(顔書)는 횡획과 수획을 적당히 수렴(收斂)하였고, 유서(柳書)의 두 획은 방종(放縱)하게 서전(舒殿)하였다. 이에 상응하여 두 글자 중심부의「冂」은 하나는 개곽(開廓)이고, 하나는 수렴(收斂)에 해당한다.「車」자는 안서(顔書)가 가로획과 세로획이 통제되고 중간 부분은 적절하게 확장되어있는 반면, 유서(柳書)는 정반대로 이를 실행하였다.「其」자의 복(腹)중 허백(虛白)도 안서(顔書)가 활짝 열어두었다면, 유서(柳書)는 팽팽하게 쪼그라들어 있는데, 그중 두 개의 단횡(短橫)이 모두 오른쪽 세로획과 붙어있지 않지만, 차이점도 있는데 전자는 드문드문하고 후자는 촘촘히 분포되어 있다는 점이다. 특히 유서(柳書)는 이 두 가로획 간의 간격이 작기에 복(腹)중 공백이 위아래로 크고 가운데가 작은 것도 유서((柳書) 중궁 수렴의 특징을 나타낸다. 이와 같은 분석을 통해 전인들은 안진경과 유공권의 결체 특징을 하나는 너그러움[寬綽], 다른 하나는 긴밀함[緊結]으로 평가하였는데, 그 특징은 주로 중궁의 허실소밀(虛實疏密)에 의해 결정된다.

포세신(包世臣)은 『藝舟雙楫·述書下』에서 다음과 같이 말하였다;

> "중궁(中宮)에는 실획(實劃)과 허백(虛白)이 있어서, 반드시 그 글자의 정신 소재를 살펴야 하고, 격내(格內)의 중궁에 이를 안치한 연후에 그 글자의 두목수족(頭目手足)을 곁의 팔궁(八宮)에 분포시키면 그 장단과 허실에 따라 상하좌우가 서로 적절함을 얻게 된다."588)

이 구절은 안진경과 유공권의 결체미(結體美)를 이해하고 익히는데 참고할 만

588) 包世臣『藝舟雙楫·述書下』, "中宮有在實畫 有在虛白 必審其字之精神所注 而安置於格內之中宮 然後以其字之頭目手足 分布於旁之八宮 則隨其長短虛實 而上下左右皆相得矣"

한 가치가 있다.

장법(章法)589)은「布白」이라고 불리며, 이는 한 폭 안에서의「白」의 중요성을 설명한다.「白」의 예술적 처리를 떠나서는「章」이 될 수 없다. 요자연(饒自然)130)은『繪宗十二忌』590)에서 그림을 논하며 다음과 같이 말했다;

"모름지기 상하가 공활(空豁)하고, 사방(四旁)이 소통(疏通)하여 거의 소쇄(瀟灑)해야 한다. 천지에 온통 그림을 채우는 상상은 멋진 일이니 이것이 첫 번째 할 일이다. 서예도 마찬가지이다. (생각이) 위로 하늘에 머물고 아래로 땅에 머물면 사방의 숨결이 상통하게 된다. 물론 비명(碑銘), 수권(手卷), 조폭(條幅), 횡피(橫披), 중당(中堂), 편액(匾額), 대련(對聯), 책혈(冊頁), 서찰(書札), 선면(扇面) 등과 같이 각기 다른 형식에 유공포백(留空布白) 하는 것은 독특한 처리 방식을 요구한다. 서양이「黃金分割」의 기하학적 도형을 일종의 모범적인 형식미로 제시하며 기계적인 시각을 보여주었다면, 사실 중국 서화가 지닌 다양한 형식은 모두 각각의 의미를 지닌다. 예를 들어 부채면은 윗부분이 넓고 아랫부분이 좁으며 호선과 직선이 있고 다양하면서도 통일적이며 실용적이고 아름다워서 서양의「黃金分割」보다 훨씬 복잡하고 아름답다. 부채에 글씨를 쓸 때 혹 상단에 행마다 두 글자씩을 써서 아래에 큰 호형의 여백을 남기고, 마지막에 관지(款識)591)를 길게 늘어뜨려 전폭의 정제된 균형의 세를 깨뜨리기도 하고, 혹 긴 행과 짧은 행을 교차하여 두 행마다

589)「章法」은 결구에 의해 이루어진 문자를 조화롭게 배열하거나, 배자하여 하나의 장(章)으로 완성하는 것을 말한다. '장법'은 서사 실기의 마지막 단계로 글씨에만 국한되는 것이 아니어서 최후의 낙관(落款)까지를 모두 포괄하는 개념이다. 이러한 장법의 특징상 포국(布局), 포백(布白), 포장(布章), 격국(格局) 등의 다양한 용어가 유사하게 혼재한다.「布局」은 글자와 글자, 행과 행 사이 항간(行間)의 간가를 적절하게 배치하는 것이며,「格局」에 대하여 사자침(史紫忱)은『書道新論』에서 "한 글자는 반드시 중심이 있어야 하고, 한 행은 행기를 중요시 해야 한다."며 한 글자, 한 행의 문장의 활동을 주시하였다.

590) 회종십이기(繪宗十二忌): 중국화 용어로「그림에서의 12가지 병폐」를 말한다. 원나라의 요자연(饒自然)은『山水家法』에서 이 설을 제안했는데, 첫째, 촉박하고 궁색한 배치[布置迫塞], 둘째, 원근의 불분명함[遠近不分], 셋째, 기맥이 없는 산[山無氣脈], 넷째, 원천이 없는 물길[水無源流], 다섯째, 편안하고 험준한 경계가 없음[境無夷險], 여섯째, 들고 나는 길이 없음[路無出入], 일곱째, 한 면이 막힌 석벽[石止一面], 여덟째, 팔다리가 부족한 나무[樹少四枝], 아홉째, 허리 굽은 사람[人物僂僂], 열째, 이리저리 뒤섞인 누각[樓閣錯雜], 열한 번째, 농담의 부적절함[瀜淡失宜], 열두 번째, 바리지 못함[點染無法] 등이다.

591)「章法」속에는「款識」와「題跋」이 포함된다.「題」는 작품의 전면에 기록하는 것을 말하고「跋」은 작품의 말미에 기록하는 것을 말한다.「款識」는「落成款識」의 준말이며 이때「款」은 '陰'을 의미하고「識: '지'로 읽는다」는 '陽'을 의미한다. 또 글을 남기는 제관의 유형에 따라「上款: 서자나 출처 등의 기록」,「下款: 서자의 호(號)나 시점 등의 기록」,「長款: 창작 동기나 사연 등을 기록」,「雙款: 음각과 양각을 함께 날인」,「窮款: 인장만 있고 제관이 없음」 등이 있다. 관지의 용어에 특별한 규정은 없으나 대개는 공간상의 협소함으로 인하여 압축적인 언어를 사용한다. 예를 들면,「正之: 바른 가르침을 바람」,「雅正: 고아한 가르침을 바람」,「雅賞: 잘 감상하시기를 바람」,「共勉: 함께 힘쓰기를 바람」,「斧正: 도끼로 치듯 바로잡아 주기를 바람」,「留念: 기억해주기를 바람」,「惠存: 잘 간직해주기를 바람」,「志喜: 기쁜 뜻을 전함」,「儷正: 결혼하여 잘살길 바람」 등 다양하다.

반행의 공백을 남겨 물고기의 비늘이나 새의 날개처럼 참차(參差)함에서 정제(整齊)와 균형(均衡)의 미를 구하기도 한다."592)

장신(張紳)131)은 『法書通釋』593)에서 말하기를;

"행관(行款) 중간에 비운 공간도 법도가 있어서 성글지만 멀리 떨어져 있지 않고, 촘촘하지만 가깝지 않으니, 비단을 짜는 것처럼 꽃자리가 서로 잘 맞아야 한다."594)

이 말은 길고 짧은 행이 같은 부채의 포백을 나타낸 말로 매우 적절하다. 또 하나 언급할 것은 서찰과 같은 형식의 포백은, 소식(蘇軾)의 서찰【圖200】595)과 같이 실용상으로는 모종의 서사 형식에 얽매여 있지만, 포백 예술상으로는 큰 자유를 획득한 것이다. 시험 삼아 통편(通編)을 보면, 한 행도 같은 장단이 없고, 긴 두 행은 전폭의 공백을 셋으로 나누었는데, 각 공백의 형태가 서로 다르며, 넓기도 하고 좁기도 하며 한 편은 아무것도 쓰여있지 않고 중간에 몇 개 글자가 섞여 있다. 서찰(書札)의 공백은 선면(扇面)만큼 정제되고 획일적이지 않아서 자연 그대로의 천취(天趣)와 착락(錯落) 변화하는 공간미를 보여준다. 장법 중의 행간의 공백 안배도 주목할 만한 예술이다. 저수량(褚遂良)의 서예는 글자 속에서 금을 만들고 행간에서 옥이 빛난다[字裏金生 行間玉潤]596)고 평가받는데, 「字

592) 饒自然『繪宗十二忌』, "須上下空闊 四傍疏通 庶幾瀟灑 若充天塞地 滿幅畫了 便不風致 此第一事也 書法也是如此 講究上留天 下留地 四傍氣息相通 當然不同的幅式如碑銘 手卷 條幅 橫披 中堂 匾額 對聯 冊頁 書札 扇面等 各有其留空布白的獨特處理方式 西方認爲黃金分割的幾何圖形是一種典範的形式美 這是一種機械的觀點 其實中國書畫的多種幅式都有其形式美的意義 特別是扇面上部寬下部窄 有弧線有直線 旣多樣又統一 旣實用又美觀 比西方的黃金分割要複雜得多美得多 扇面的書寫 或上端每行二字 下留大片弧形空白 最後落長款以界破全幅的整齊均衡之勢 或長行短行相間 每兩行留出半行空白在鱗羽參差中求整齊均衡之美"

593) 『法書通釋』은 팔법(八法), 결구(結構), 집사(執使), 편단(篇段), 종고(從古), 입식(立式), 변체(辨體), 명칭(名稱), 이기(利器), 총론(總論) 등 10편으로 나누어져 있다. 진(晉)나라와 당(唐)나라 이래의 명론(名論)을 모아 소식(蘇軾), 황정견(黃庭堅), 강기(姜夔), 오연(吾衍)의 설과 함께 자신의 견해로 절충하였다.

594) 張紳『法書通釋』, "行款中間所空素地 亦有法度 疏不至遠 密不至近 如織錦之法 花地相間要得宜耳"

595) 소식(蘇軾)의 글씨는 부드러운 선 안에 강인함을 내포하여「솜 속에 쇠를 감싼(綿裏裹鐵)」것과 같은 외유내강(外柔內剛)이다. 서예의 정신성은 천기자발(天機自發), 기운생동(氣韻生動), 지정지성(至情至性)에 있다. 서경(書境)은 곧 심경(心境)이기에 필적을 따라 유람하며 좋은 작품을 감상하다 보면, 서자의 당시 감정의 변동을 느낄 수 있고, 그때 필적 상태를 음미할 수 있다. 이것은 단순히 글을 읽는 것만으로는 따라올 수 없는 정신적 감각이며, 서자와 대면하는 교류의 순간이다. 소식(蘇軾)이 쓴《北游帖》은 지본(紙本) 수찰(手札)로, 원풍(元豊) 元年(1078) 行書로 썼다. 크기는 26.1×29.5cm이며 현재 台北 故宮博物院에 소장되어 있다.

596)「字裏金生 行間玉潤」: 이는 저수량(褚遂良)의 서법에 대한 찬사이다.「字里金生 行間玉潤 法則溫雅 美麗多方」은 필법의 기교를 의미하는 것이 아니라 글자 속 행간의 주경(遒勁)함이 금과 같고, 온윤(溫潤)함이 옥과 같으며, 골격 자태가 적절하다는 뜻이다. 송대 서화가 미불(米芾)은 저수량 작품에 대하여「九奏万舞 鶴鷺充庭 鏘玉鳴璫 窈窕合度」라는 말로 저수량의 자체

裏」는 실(實)이고, 「行間」은 허(虛)로, 허와 실이 완벽하게 결합하여야 금생옥
윤(金生玉潤)할 수 있다.

圖200 蘇軾《北游帖》(部分) 台北 故宮博物院 藏

장화(蔣和)132)는 『學畵雜論』에서 왕헌지(王獻之)의 포백예술(布帛藝術)에 대해
이야기했다;

"《玉版十三行》597)장법의 묘미는 그 행간의 공백처와 함께 운미를 깨닫는 것이
다.…대개 실처의 묘는 모두 허처로 인하여 생겨난다."598)

《玉版十三行》 해서의 행간 공백은 뜻밖에도 화가의 큰 관심과 깊은 맛을 불

결구에 강렬한 개성과 매력이 있음을 표명하였다.
597) 《玉版十三行》은 왕헌지(王獻之)가 쓴 소해(小楷)의 대표작으로 '小楷極則'으로 알려져 있으
며, 필획이 준수정발(儁秀挺拔)하고 결자가 소산일암(蕭散逸岩)하며, 사려가 깊어서 명성이 천
년을 지나도 시들지 않았다. 묵적(墨跡)은 송원 때 두 권이 있으며 하나는 진마전본(晋廠箋本)
이고 하나는 당경황본(唐硬黃本)으로 유공권의 발(跋)이 있어 유공권 임본으로 의심된다.
598) 蔣和 『學畵雜論』, "玉版十三行 章法之妙 其行間空白處 俱覺有味……大抵實處之妙 皆因虛處
而生"

러일으켰다. 실처의 묘는 모두 허처로 인하여 생겨난다[實處之妙 皆因虛處而生]는 것은 서예에서 「計白當黑」, 「虛實相生」의 묘용을 보여주는 것이다. 행·초서의 경우에 이런 행간(行間)의 공백이 더 중요하다. 구양순(歐陽詢)의 행서(行書) 《張翰思鱸帖》【圖201】은 행이 곧고 가지런하여서, 행간을 융통성이 없는 일률적 공백으로 만들기 쉽다. 그래서 서가는 기발하게 그 가운데 어떤 글자의 횡획(橫劃)이나 날획(捺劃)을 오른쪽으로 펼쳐내기도 한다. 이것은 「字裏」의 미를 더하여 「金生」을 만들 뿐 아니라 「行間」의 미를 더하여 「玉潤」이라는 획의 확장으로 행간의 공백을 허물고 판각의 획일함을 피할 수 있게 한다. 이렇게 하여 각 행의 글자 간격은 원근(遠近)이 있고, 소밀(疏密)이 있으며, 행간 사이는 흑백이 서로 적당하여, 실한 곳은 비늘이나 깃털처럼 들쭉날쭉하고 허한 곳은 서로 어긋나 가지런하지 않게 되었다. 시험 삼아 첩에 있는 첫 번째 행을 보면 다음

몇 행보다 덜 효과적이며, 첫 번째 행과 같이 경계를 허문 행간의 수법이 아직 그다지 두드러지지 않았기 때문에 비교적 조심스럽고 단정하며, 뒤의 몇 행은 활발하고 생동적이지 않다. 조맹부(趙孟頫)의 장초(章草)【圖202】도 구양순(歐陽詢)의 행서(行書)와 이곡동공(異曲同工)599)의 묘가 있다. 종종 횡획을 연장하거나, 파책(波磔)을 돌출시켜 행간 사이로 이러한 필획들이 끊임없이 돌파하고 혼란스럽게 하여 행의 공백이 어지러운 가운데 정연하고, 정연한 가운데 난잡한 예술미를 갖게 한다. 지금의

圖202 臨皇象《急就章》　　圖201 歐陽詢《張翰思鱸帖》

599) 이곡동공(異曲同工): 다른 시대, 다른 사람의 글이나 말이 똑같이 훌륭하거나 다른 일이 같은 효과를 내는 것을 비유한다. 원래 다른 곡들이 같은 영향을 주고, 똑같이 멋있다는 뜻이다. 출전은 당 한유(韓愈)의 《進學解》이다.

금초(今草)나 광초(狂草), 그 행간의 공백은 더욱 변화무쌍한 것이다.

장법상의 소밀(疏密), 즉 글자 간의 거리, 행 간 거리 여백의 다과(多寡)도 서가의 미적 취미에 따라 작품의 예술적 풍모가 결정된다. 전서(篆書) 가운데《虢季子白盤銘文》과《毛公鼎銘文》을 비교해 보면 일소일밀(一疏一密)이 매우 뚜렷하고 두 가지 다른 풍격미를 드러낸다.

圖204 傅山《乾坤惟此事》　　　　　圖203 楊凝式《韭花帖》

오대(五代) 양응식(楊凝式)133)이 쓴 《韭花帖》600)【圖203】은 행간과 자간이 특

히 넓고 시원하며 광활하여 군마의 기세등등함[群馬奔騰]을 수용할 수 있으며, 울타리가 견고하여 기운이 흩어지는[氣鬆神散] 느낌을 주지 않는다. 명나라 동기창(董其昌)이 사용하는 포백(布白)의 방식도 《韭花帖》에서 따온 것으로 휑하기가 끝없는 하늘과 같다[曠如無天]와 같이 허백처가 더 많다. 청나라 부산(傅山)134)이 쓴 일부 초서 작품【圖204】은 그 포백(布白)이 매우 긴밀하여 빽빽하기가 끝없는 땅과 같다[密如無地]라고 말할 수 있고, 이러한 소밀(疏密)의 관계는 외관의 형식(形式)과 내면의 신운(神韻)으로 구분할 필요가 있다. 유희재(劉熙載)는 『藝槪·書槪』에서 "고인의 초서는 공백이 적으면 신운이 멀고, 공백이 많아야 신운이 무밀한데 속서(俗書)는 이와 반대이다(古人草書 空白少而神遠 空白多而神密 俗書反是)."라고 말하였지만, 이것은 장법의 공백 배치와 감상이 반대와 대립의 측면에서 고려되어야 함을 보여준다. 즉, 「密」은 풍운소산(風韻蕭散)의 정취(情趣)가 다급함에 핍박받지 않아야 하고, 「疏」는 신채무밀(神采茂密)의 의취(意趣)가 느슨함에 흐트러지지 않아야 한다. 특기할 만한 작품은 원대 강리노노(康里巎巎)135)의 행초서인 《元積詩行宮》【圖205】이다. 이 서예가는 총체적으로 말하면 허소(虛疏)함에 치우쳐 있으며, 그가 서사한 이 시(詩) 역시 특히 허소(虛疏)한데 왜 그럴까? 시의 내용을 보자;

圖205 康里巎巎 《元積詩行宮》

600) 《韭花帖》: 五代 양응식(楊凝式)이 세로 26cm, 가로 28cm의 마지(麻紙)에 쓴 묵적으로 북경 고궁박물관에 소장되어 있다. 구화첩은 7행, 63자의 해행서로 포백이 시원하고 청초 소탈하여 왕희지가 쓴 《蘭亭集叙》의 필치를 이어받았다고 평가받는다. 그 용필이나 장법은 모두 《蘭亭叙》와는 판이하지만, 신운은 이곡동공(異曲同工)의 묘미를 가지고 있다. 황정견(黃庭堅)은 시를 지어 말하기를 "세상 사람들은 난정의 면모를 다 배워 골무금단(骨無金丹)으로 바꾸려 하지만, 낙양의 양풍자가 붓을 대면 오사란(烏絲闌)에 이른다는 것을 누가 알았겠는가(世人盡學蘭亭面 欲換凡骨无金丹 誰知洛陽楊風子 下筆便到烏絲闌)."라고 하였다.

寥落古行宮　휑하니 쓸쓸한 지난날 행궁(行宮)에
宮花寂寞紅　궁중의 꽃들만 말없이 붉게 피었네.
白頭宮女在　이제는 백발의 궁녀만이 상기 남아
閑坐說玄宗　한가히 앉아 현종(玄宗)을 얘기하네.601)

　　완곡하고 함축적인 짧은 시는 풍부한 함의를 내포하고 있다. 백거이(白居易),
원진(元稹) 모두《上陽白髮人》이라는 장시(長詩)를 써서 현종(玄宗) 시대의 옛일
을 소상히 서술하고 백발궁녀의 원정(怨情)을 서술한 바 있으나 그 효과는 아마
도 이 단시(短詩)보다 못할 것이다. 이른바 말하지 않는 것이 말하는 것[以不言言
之]이요,602) 한 글자 짓지 않아도 풍류를 다 터득하는[不着一字 盡得風流]603) 것
이다. 다만 그 역시 아무것도 쓰지 않은 것이 아니라, 경치와 인물의 형상을 통
해 일종의 외로움[寥落]과 적막함[寂寞]의 분위기를 부각시켜 사람들에게 백두궁
녀의 고통스러운 처지와 심정을 상상하게 한다.…… 강리(康里)는 시의 경지에
따라 글씨를 써나가면서도 자간과 행간을 느슨하게 하여, 전체 20개의 글자를 띄
엄띄엄 씀으로써「寥落」과「寂寞」의 분위기를 조성하기도 하였다. 그러나 또
공백은 많으나 신운이 긴밀하여[空白多而神密] 필획 밖에 필획이 있고, 먹 밖에
먹이 있어서 상하좌우의 허처(虛處)에 글자가 있으니, 혹자는 서가가 동시에 무
자처(無字處)의 공부에 착안한 것이라고 말한다. 세 번째 행은 시의 뒷부분으로
글자의 안배는 더욱 성글고 먹빛은 고담(枯淡)하여 윤택한 봄비와 같지 않고 건
조한 가을바람과 같아서 그 결과, 쇠락한 느낌[衰颯之感]마저 드니 글자의 행간
은 마치 고전의 서정적 단가와 같다. 결구(結句)는 그렇게 만만하고 가볍고 잔잔
하며 여음(餘音)이 하늘하늘하고[裊裊] 깊다. 이 시와 글씨가 결합된 작품은 시
인, 서가의 현재와 과거 성쇠(盛衰)의 느낌을 동시에 내포하고 있다. 이것은 또

601) 元稹《行宮》: 이 시는 상양궁(上陽宮)의 백발궁녀가 현종(玄宗) 시절의 사연을 한가히 담소
　　하는 장면을 포착한 것이다. 지난날 행궁의 번창한 정경과 더불어 흘러간 세월에 대한 서글픈
　　감개가 시 속에 묻어나온다. 행궁의 '붉은 꽃'을 기꺼운 경물 속 애절한 정감을 담은 것이라고
　　한다면, 늙은 궁녀의 '백발'은 바로 '붉은 꽃'에 대비된다. '백발궁녀'도 '붉은 꽃'마냥 인생의 꽃
　　시절이 있었음을 암시하는 표현수법이다. 한편 소리 없이 핀 '붉은 꽃'의 적막함 속에는 행궁의
　　옛 주인이 없음을 과시한다. 당시 마냥 이 행궁에 와서 꽃구경을 즐기던 현종과 양귀비는 이미
　　흘러간 세월과 더불어 다시 돌아올 수 없는 고인으로 되었음을 의미하는 것이다. 김택 편저,
　　『唐詩新評』, 선, 2005, pp.664~665.
602) 유희재(劉熙載)는『藝槪』에서 "말의 묘미가 말하지 않는 것이 말하는 것보다 묘하다는 것은
　　말하지 않는 것이 아니라, 말을 기탁(寄託)한다는 것이다. 기탁의 깊이가 얕은 것보다 깊고, 가
　　벼운 것보다 두텁고, 완미함보다 굳세고, 허보다 실하고, 기울어짐보다 바른 경우가 모두 그러하
　　다(詞之妙莫妙于以不言言之 非不言也 寄言也 如寄深于淺 寄厚于輕 寄勁于婉 寄直于曲 寄實于虛
　　寄正于余 皆是)."고 하였다.
603) 이는 사공도(司空圖)의《二十四詩品》가운데 12번째 「含蓄」에 나오는 글귀이다.

서예의 형식미(形式美)와 내용미(內容美), 실용적 표의(表義)와 서정적 표현(表現)이 빈틈없이 합해진 것이다.

이상으로 장법상의 일반적인 허소(虛疏)와 밀실(密實)의 두 가지 다른 예술 풍격을 설명하였다. 사실 한 폭의 행서나 초서를 쓸 때, 서가는 종종 밀처(密處)는 소처로 구제하고[密處濟之以疏] 소처는 밀처로 이어나가는[疏處續之以密] 기쁨을 느낀다. 소식(蘇軾)이 쓴 《黃州寒食詩》【圖206】는 무밀(茂密)한 곳에 길게 늘인 세로획을 꽂아 기운을 소통시킨 작품이다. 이 부분에 남겨진 공백은 「有餘」로 앞뒤의 「不足」을 보충하는 역할을 한다. 이러한 연장된 필획과, 허(虛)로 실(實)을 보충하는[以虛補實] 방법으로 전체 포국에 특별한 생동감을 갖게 하는 것은 서가들이 늘 사용하는 수법이다. 황정견(黃庭堅)의 《諸上座帖》【圖207】 중 첫 번째 「諦」자 세로획은 특별히 길게 늘어뜨려 양쪽에 큰 공백이 생기니, 이것이 허소(虛疏)이다. 이어서 「著些子精」 네 글자는 긴밀하고 굴곡 있게 한데 모이게 하니 이것이 밀실(密實)이다. 이것은 「曲」과 「直」, 「密」과 「疏」의 교묘한 대비를 이루지만, 더 묘한 것은 공백처의 분포에 있다. 화림(華琳)136)은 『南宗抉秘』에서 그림 속의 공백미(空白美)에 대하여 이렇게 쓰고 있다;

圖206 《黃州寒食詩》 (部分)

"전체 폭의 공백처(空白處)는 특히 신중해야 한다. 세(勢)가 넓은 곳을 좁히게 되면 기운이 촉박하여 구속되고, 세가 좁은 곳을 넓게 하면 기운이 해이해져 산만해진다. 그러므로 전체 공백이 너무 촉박하지 않도록 해야 한다. 산만하지 않고, 엉성하지 않으며, 지나치게 적막하게 하지 않고, 반복적인 배치가 없으면 전체의 공백이 곧 전체의 용맥(龍脈)이 된다."604)

도207 蘇軾《諸上座帖》(部分)

이러한 요구는 초서 예술에도 적용된다. 【圖207】에 보는 바와 같이 길고 곧은 선의 허소(虛疏)가 있고, 짧고 굽은 선의 밀실(密實)이 있으며, 이로 인해 분할된 공백이 있는데, 어떤 것은 특히 넓고 어떤 것은 매우 좁다. 이러한 얽히고 설킨 조직의 다양한 형태가 만들어내는 대소의 공간은 급박하지 않고 엉성하지 않으며 적막하지 않고, 반복적이지 않으며 혼란스럽거나 흐트러지지 않으면서 순환하고 호응한다. 이렇게 하면 필묵처(筆墨處)뿐 아니라 필묵이 없는 공백처(空白處)까지도 다양하고 통일된 미를 표현할 수 있게 된다.

공백(空白)은 결체미(結體美)와 장법미(章法美)의 중요한 부분이다. 공백의「虛」와 필묵의「實」을 비교해 보면, 전자는 파악하기 어렵고 처리는 더 어렵다. 그러나 허백처(虛白處)에서 미를 구하는 것만으로는 연목구어(緣木求魚)나 다름없다. 『老子』는 "백을 알고 흑을 지키라(知其白 守其黑)."[605]고 말하였다. 이것은 서예의 결체와 장법에 대한 좋은 계시이기도 하다. 허처가 영활(靈豁)하려면, 반드시 실처의 공교(工巧)함을 구해야 하며 공백의「虛」에 착안하여 필묵의「實」에 입각해야 한다. 계백당흑(計白當黑)도 필요하고 지백수흑(知白守黑)[606]도 해야 하는 것이 허실결합(虛實結合)의 변증법이다.[607]

604) 華琳『南宗抉秘』, "通幅之留空白處 尤當審愼 有勢當寬闊者窄狹之則氣促而拘 有勢當窄狹者寬闊之則氣懈而散 務使通體之空白毋迫促 毋散漫 毋過零星 毋過寂寥 毋重複排牙則通體之空白 亦卽通體之龍脉矣"

605) 『老子』第28章, "그 밝음을 알면서 어두움을 지키면 천하의 모범이 된다. 천하의 모범이 되면 상덕(常德)이 어긋나지 않으니, 다시 무극(無極)으로 돌아가게 된다. 그 영예를 알면서 굴욕을 지키면 천하의 골이 된다. 천하의 골이 되면, 상덕이 이에 족하니, 다시 질박함으로 돌아가게 된다. 통나무를 박산(薄散)하면 온갖 그릇이 생겨난다. 성인은 이러한 이치를 터득하여 관장하니 그러므로 위대한 다스림은 나누지 않는 것이다(知其白 守其黑 爲天下式 爲天下式 常德不忒 常德不忒 復歸於無極 朴散則爲器 聖人用之則爲官長 故大制不割)."; 옳고 그름은 흑과 백으로 알겠지만, 아무것도 보이지 않는 것처럼 유암(幽暗)해야 하니 이것이 도가(道家)가 추구하는 변증법적 처세 태도임을 알겠다.

606) 「白」은 먹물이 없는 곳, 즉 「虛」, 「空」의 장소를 가리키고, 「黑」은 먹물이 있는 곳, 즉 「實」, 「質」의 장소를 가리킨다. 달중광(笪重光)은 『書筏』에서 "흑(黑)의 양도(量度)를 분(分)이라 하고, 백(白)의 허정(虛淨)을 포(布)라 한다(黑之量度爲分 白之虛淨之布)."고 말하였다.

5) 「氣脈連貫」

　「一筆書」! 여러분이 고대의 서학 논저를 뒤적거릴 때, 이 단어가 어느 순간 여러분의 눈에 확 들어옴을 느끼게 될 것이다. 하지만 가령 그 본원을 찾고자 하면 누가 이 이상한 말을 처음 꺼냈는지 알아낼 수 있을 것 같지는 않다. 다만 우리는 논저에 나오는 「世稱」, 「所謂」, 「昔人云」 등의 말을 통해서만 이를 추론할 수 있을 뿐, 결코 어느 한 사람의 일시적인 견해는 아니다.

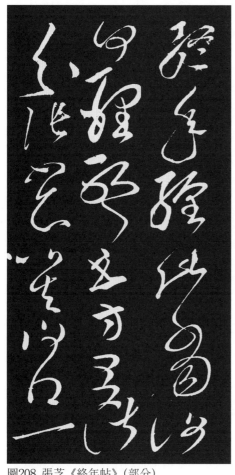

圖208 張芝《終年帖》(部分)

　「一筆書」는 일반적으로 논저에서 초서를 묘사하는 데 사용되며, 특히 장지(張芝)나 왕헌지(王獻之)의 초서를 가리키는 데 사용된다. 이른바 「一筆畫」는 서예의 자매 예술이랄 수 있는 회화에도 영향을 미쳤다. 곽약허(郭若虛)137)는 『圖畫見聞志』에서 "왕헌지는 일필서에 능숙하였고, 육탐미는 일필화에 능숙하였다(王獻之能爲一筆書 陸探微能爲一筆畫)."고 하였는데 이에 글씨와 그림이 마치 형영(形影)이 서로 떨어질 수 없는 것처럼 「一筆書」와 「一筆畫」라는 이 한 쌍의 기괴한 예술 자매도 서로 붙어있게 되었다. 아마도 여러분은 한 폭의 서화 작품을 완성하는데 한두 번, 두세 번, 내지 수십 수백 번의 필묵을 요구하는데 어떻게 한 획으로 완성할 수 있다는 것인지 궁금해할 것이다. 사실, 「一筆書」에 대한 이해는 다르다.

장회관(張懷瓘)은 『書斷』에서 다음과 같이 말하였다;

607) 회령 사람인 등석여(鄧石如)가 포세신(包世臣)에게 필법을 전수하며 "성근 곳은 말도 달릴 수 있게 하고, 조밀한 곳은 바람도 통하지 않도록 하라(疏處可以走馬 密處不使透風)."는 말이 있다. 이는 간가(間架)의 법을 깨우치는 말이다. 글씨를 쓸 때 백을 헤아려 흑을 마땅하게 할 것[計白當黑]을 요구하는 것은 「間架結構」가 이치에 부합해야 하기 때문이다. 곧, 성글게 트여야 할 곳은 반드시 성글게 하고, 조밀하게 모여야 할 곳은 반드시 조밀하게 해야 한다. 빽빽한 곳은 바늘도 허락하지 않고, 넓은 곳은 말도 달릴 수 있게 한다[密不容針 寬可走馬]. 강기(姜夔)의 『續書譜』에 "소처는 풍신(風神)의 정신이 깃들어 있어야 하고, 밀처는 노기(老氣)의 정신이 깃들어 있어야 한다(疏欲風神 密欲老氣)."、 "통달은 바늘도 허용하지 않고, 무밀은 말도 달리게 한다(洞達正不容針 茂密正能走馬)."는 말도 같은 의미이다.

"글씨를 쓰는 체세(體勢)는 일필(一筆)로 이루어지며, 어쩌다 연결되지 않더라도, 혈맥은 끊이지 않고 그 연결자의 기운이 나누어진 행간을 소통한다. 다만 왕자경(王子敬: 王獻之)은 그 깊은 뜻을 잘 알고 있었기 때문에, 행 머리의 글자는 종종 앞의 행 뒤를 잇고 있다. 세칭「一筆書」는 장백영(張伯英: 張芝)에서 비롯되었는데, 바로 이것이다."608)

圖209 王獻之《十二月帖》(部分)

이 단락은 두 가지를 설명하고 있다. 하나는 「一筆書」가 장지(張芝)에서 시작하여 후에 왕헌지(王獻之)의 붓끝에서 또 좋은 표현을 얻었음을 말하는 것이고, 다른 하나는 「一筆書」의 주요 특징이 일필로 이루어져 있지만, 가끔은 이어지지 않는다[一筆而成 偶有不連]는 것이다. 지금 세상에 전해지는 장지(張芝)의 《終年帖》【圖208】을 보면, 비록 글자가 독립적이지도 않지만, 결코 전체 폭이 연속으로 이어진 것도 아니다. 이른바 「一筆而成」이란 말이 과장된 색채를 띠고 있음을 알 수 있다. 미불(米芾)의 『書史』에 기록된 왕헌지(王獻之)의 「一筆書」에 대한 평론을 다시 살펴본다;

"대령(大令: 王獻之)의 《十二月帖》은 운필이 부젓가락으로 재를 묻혀 그은 듯한데, 계속 이어져 끝이 없음이 무심한 듯하여 「一筆書」라고 말한다."609)

608) 張懷瓘 『書斷』, "作字之體勢 一筆而成 偶有不連 而血脈不斷 及其連者 氣候通其隔行 惟王子敬 明其深指 故行首之字 往往繼前行之末 世稱一筆書者 起自張伯英 卽此也"
609) 米芾 『書史』, "大令十二月帖 運筆如火箸畫灰 連屬無端末 如不經意 所謂一筆書"

우리가 왕헌지(王獻之)의 《十二月帖》【圖209】을 보면 위아래로 이어지는 글자는 많지만, 예를 들어 첫 번째 행은 네 글자가 연결되어 있고 두 번째 행은 한 글자만 연결되어 있지 않다. 그러나 전체 폭을 보면, 일필로 연속하여 끝없이[連屬無端末] 쓴 것은 결코 아니다. 따라서「一筆書」를 논할 때 그 글자가 연속되어 끊이지 않는 것만을 강조하는 것은 사실 가능성이 없을 뿐 아니라, 「一筆書」의 실체를 밝힐 수도 없다.

포세신(包世臣)의 『藝舟雙楫·答熙載九問』은 왕헌지(王獻之)의 초서에 대해 독특한 견해를 가지고 있는데, 그 이어짐[連]을 강조할 뿐 아니라 끊어짐[斷] 또한 강조하였다. 그는 지적하기를;

> "대령(大令: 王獻之)의 초서는 일필로 환전(環轉: 둥글게 굴림)하니 부젓가락으로 재를 묻혀 그리듯, 시작도 끝도 보이지 않는다. 그러나 정성껏 탐구해 보면, 그 환전처에는 모두 기복돈좌(起伏頓挫)가 갖추어져 점획의 형세를 이루고 있다."[610]

포세신의 견해를 통해「一筆書」가 비록 글자마다 독립성이 적고 상하로 이어지지만, 형적(形迹)이 완전히 연속하여 이어지는 것은 아니며, 심지어 그 「連」 중에도「斷」, 즉 점획의 세(勢)가 있음을 알 수 있다.

장지(張芝), 왕헌지(王獻之)와 같은 이들이 쓴 초서가 어쩌다 이어지지 않은 것도 있는[偶有不連] 것이 아니라 형적(形迹)이 늘 끊어지고 이어진 가운데에도 끊어짐이 있다면 어떻게 「一筆書」라고 할 수 있을까? 사실 이러한 일필로 이루어지다[一筆而成], 연속하여 끝이 없다[連屬無端] 와 같은 말들은 형상에 있지 않고 정신에 존재하며, 붓에 있지 않고 기세에 있다[在神不在形 在氣不在筆]는 것을 말하는 것임을 우리는「一筆畫」을 통하여 알 수 있다. 곽약허(郭若虛)는 『圖畫見聞志』에서 「一筆畫」를 말하기를 "처음부터 끝까지 붓에 조읍(朝揖: 서로의 공손함)이 있고, 서로 이어져, 기맥이 끊어지지 않는다(自始至終 筆有朝揖 連綿相屬 氣脈不斷)."고 하였다. 이를 통해「一筆」이란「氣脈」을 말하는 것임을 알 수 있다. 필획 속 「氣脈」의「連」에 대해 화가 여봉자(呂鳳子)는 이러한 예술 경험을 개괄하여 다음과 같이 말하였다;

610) 包世臣 『藝舟雙楫·答熙載九問』, "大令草常一筆環轉 如火筯畫灰 不見起止 然精心探玩 其環轉處悉具起伏頓挫 皆成點畫之勢"

"선을 연접하는 방법으로 이른바 「連」이란 필획이 없으면 연결할 필요가 없고, 필획이 끊어져도 기세는 연결되어야 하며(이는 앞의 필획과 뒤의 필획이 서로 이어지지 않았을지라도 기세는 이어짐을 가리킨다), 형상은 끊어져도 의취는 이어져야 한다(이 형상과 저 형상이 서로 접하지 않아도 뜻은 연결되어야 함을 가리킨다)는 것이다. 이른바 「一筆畵」란 단숨에 이룰 수 있는[一氣呵成] 그림이다."611)

圖210 王羲之《酷暑帖》

이 회론은 서예의 「氣脈」을 이해하는데 매우 도움이 되며, 특히 「一氣呵成」이라는 네 글자를 강조하였다.612) 서예와 연계하여 볼 때, 이 「一筆書」라는 표현은 여전히 미학적 가치가 있는 말이다. 그것은 서가가 한결같이 기이한 것만을 추구하도록 부추기는 것이 아니라, 서가에게 특히 「氣脈」을 중시하도록 요구하고 있으며, 서가에게 형태상의 「一筆而成」만을 추구하도록 부추기는 것이 아니라, 장법에서의 「一氣呵成」을 중시하도록 요구하고 있다. 그렇다면 왜 장지(張芝), 왕헌지(王獻之)의 초서만을 「一筆書」라고 부르는가? 이는 두 서가가 초서 연면(連綿)의 서사법을 두드러지게 사용하여 전편을 관통하는 「命脈」인-- 기맥(氣脈)을 극명하게 드러냈기 때문일 것이다.

사실 글자마다 독립된, 행서(行書), 초서(草書) 작품도 마찬가지로 「一筆而成」이라 할 만큼 전폭의 기맥을 관통한다. 왕희지(王羲之)의 초서는 왕헌지(王獻之)에 비해서너 자가 이어지는 경우가 드물지만, 다만

611) 呂鳳子『中國書法研究』p.5. "連接線條的方法,所謂「連」,要無筆不連,要筆斷氣連(指前筆後筆雖不相續而氣實連),迹斷勢連(指筆畵有時間斷而勢實連),要形斷意連(指此形彼形雖不相接而意實連)。所謂「一筆畵」,就是一氣呵成的畵。"

612) 명대 호응린(胡應麟)의 『詩藪·近體』에 "「風急天高」와 같은 문장은 한편의 글자마다 모두가 음률이고, 한 구절 속 글자마다 모두가 음률이어서 진실로 한가지 뜻이 관통하고 한가지 기운으로 이루어져 있네(若風急天高則一篇之中句句皆律 一句之中字字皆律 而實一意貫穿 一气呵成)."라고 하였다.

글자 속 행간에는 간간이 공제용필(空際用筆: 허공에서의 용필)과 암도진창(暗渡陳倉: 상대를 현혹함)[613]의 묘(妙)가 있다. 예를 들어 그가 쓴《酷旱帖》【圖210】[614]은 가끔 두 글자가 이어진다는 것을 제외하고는 모든 글자가 독립되어 있으나 또 글자마다 필세가 이어져 있어서, 마치 붓에 코가 있고 먹에 눈이 달린 듯 호흡을 조응하고 기운을 소통한다[筆有鼻 墨有眼 呼吸照應 通氣傳神]고 할 수 있으니, 한 폭이 일자(一字)와 같다. 이러한 특색은 당 태종(唐太宗)의 『王羲之傳論』에 나오는 찬사를 이용하자면, "운연(雲煙)이 짙게 깔려 마치 끊어질 듯 다시 이어진다(烟霏露結 狀若斷而還連)."[615]라고 말할 수 있다. 이 「烟霏露結」이나 「烟霏霧結」은 모두가 끊긴 것 같지만 이어진 형상을 말한다. 마치 모종의 산수화를 「一筆畫」라고 부르는 것은, 연하무애(烟霞霧靄)를 한껏 부각시켜 높은 산은 허리를 가리고, 흐르는 물은 물결을 끊어서 감추거나[掩藏] 드러나게[映露] 하는 것과 같다. 이렇게 하면 산은 오히려 수려해 보이고 물은 더욱 깊어 보이며 「一筆而成」의 기맥이 운치를 더하게 된다. 여러분은 고대의 산수화에서 이런 안개가 걷혔다가 풀리고, 연기가 끊겼다 다시 이어지는 경지를 자주 보지 않았는가? 『酷旱帖』의 행과 행의 관계를 다시 보면, 역시 감추거나 드러내고[掩映藏露], 혈맥은 끊어지지 않는다[血脈不斷]. 다음 행의 첫 글자와 이전 행의 마지막 글자를 잇는 이 전접(轉接)은 마치 서가가 붓을 휘둘러 행을 바꿀 때를 보여주는, 이른바 기운이 격행에 끊기지 않는[氣候隔行不斷][616]것과 같다. 유희재(劉熙載)는 『藝概·書概』에서 "장백영(張伯英: 張芝)의 초서는 격행이 끊기지 않기에 이를 「일필서」라고 말한다. 대개 격행이 끊기지 않으면서 서체가 균제(均齊) 하기는 오히려 쉬우나,[617] 대소(大小), 소밀(疏密), 단장(短長), 비수(肥瘦) 등으로 갑자기 변(變)하면서 기운을 가라앉혀 안으로 돌릴 수 있어야 신의 경지라 할 수 있다(張伯英草書隔行不斷 謂之一筆書 蓋隔行不斷,在書體均齊者猶易,惟大小疏密,短

613) 암도진창(暗渡陳倉): 직역하면, '살그머니 진창 땅을 건넌다'는 것이다. 즉 상대방의 관심을 끌기 위해 어떤 일을 숨기지 않고 공개적으로 하는 것을 의미하며, 따라서 실제로 벌일 행동을 쉽게 하여 상대를 현혹시키는 목적을 달성히는 것이다. 출처는 『史記 高祖本紀』이다.

614) 釋文 "酷旱廬重須快雨 似答過 將相彼諸人淸能數也"

615) 『晉書·王羲之傳論』, "점을 찍고 끌어당기는 공력을 보면 글자를 재단하여 짜 맞추는 묘(妙)가 있고, 운연(雲煙)이 길게 퍼져 마치 끊어질 듯 다시 이어지며, 봉황이 날개를 펴고 용이 몸을 사린 듯 기세가 기울어있으나 도리어 반듯하다(觀其点曳之工 裁成之妙 烟菲露結 狀若斷而還連 鳳翥龍蟠 勢如斜而反直)."

616) 張懷瓘『書斷』, "글자의 체세(體勢)는 일필로 이루어진다. 어쩌다 이어지지 않아도 혈맥은 끊어지지 않으며 그 이어진 것은, 기운이 막힌 행을 소통한다(字之體勢 一筆而成 偶有不連 而血脈不斷 及其連者 氣候通其隔行)"

617) 균제(均齊)는 균형(均衡)과 다르다. 균제는 글자의 체형이 지닌 중심(中心)을 파악하는 것이고, 균형은 글자의 체세가 지닌 무게의 중심(重心)을 파악하는 것이기에 대소(大小), 소밀(疏密), 단장(短長), 비수(肥瘦) 등과 같은 변증적 요소들을 적절하게 운용하는 것이 중요하다.

長肥瘦,倏忽萬變,而能潛氣內轉,乃稱神境耳)."라고 하였는데, 왕희지(王羲之)의 초서가 바로 이런 경우이다. 그는 비록 모든 글자의 결체를 갑자기 바꾸어도 기운을 가라앉혀 안으로 돌릴 수 있었고, 격행(隔行)은 끊기지 않았으며, 행과 행의「脈接」도 신의 경지에 이르렀다. 왕희지(王羲之)가 쓴《蘭亭敍》에 대하여 동기창(董其昌)은『畫禪室隨筆』에서 "우군(右軍)의 《蘭亭敍》 장법은 모두 고금의 첫 글자를 영대(映帶)하여 생겨났기에 그 크고 작음이 손 가는 대로 법에 들어맞으

므로 신품(神品)이라고 한다(右軍 蘭亭叙 章法爲古今第一其字皆映帶而生 或大或小 隨手所如 皆入法則 所以爲神品也)."며 글자의 행간에 흐르는 기맥(氣脈)을 지적하였다. 바로 왕희지(王羲之) 글씨는 글자와 글자 사이「脈接」으로 표현되었기에 신품(神品)에 포함될 수 있었던 것이다.【圖211】618)

모든 유명한 서예 작품에는 기맥(氣脈)이 빠질 수 없다. 그것들은 끊임없이 이어지는 기맥의 흐름을 가지고 있기에 한 글자마다, 한 행마다 마치 구슬을 꿰듯 묶여있고, 둥글게 물 흐르듯 빛나며 시선을 빼앗는다. 서체가 균제에 치우친 전서(篆書)나 예서(隸書), 해서(楷書)의 경우, 기맥의 연관은 비교적 용이(容易)하나, 들쭉날쭉하거나 변화무쌍한 행서(行書)와 초서(草書)의 경우, 기맥 연관은 더욱 어렵기도 하고 중요하기도 하다.

圖211 王羲之 《二謝帖》 (部分) '羲之女'

618) 《二謝帖》釋文 "二謝面未比面 遟詠良不靜 羲之女愛再拜 想邰儿悉佳 前患者善 所送議当試尋省 左邊劇"

눈이 어지러울 정도의
고대 법서의 숲에서 양응
식(楊凝式)이 쓴《神仙起
居法帖》【圖212】619)의 아
름다움에 주의를 기울여
본 적이 있는가? 이것은
옷을 입지 않은 천연(天
然)의 아름다움이고, 머리
를 헝클어뜨리고 아무렇
게나 옷을 걸친[粗頭亂服]
무아(無我)의 아름다움이
다. 그 글씨는 서예사에서
독특한 길을 개척하여 홀
로 하나의 기치를 세웠다.
이런 괴이(怪異)하고 홀연
히 돌변(突變)하는 결체와

圖212 楊凝式《神仙起居帖》27x21.2cm

장법은 물론 서가가 지닌 이른바「楊風子」620)적 성격과 무관하지 않지만, 더 중
요한 것은 문자 내용의 요구에 적응하는 점이라고 말할 수 있다. 즉 스승 화양초
상인(華陽焦上人)이 전하는『神仙起居法』을 쓰려면 당연히 범속(凡俗)을 초월하
여 쓰여야 하고, 인간의 화식(火食) 하는 기미[烟火氣]가 조금도 없어야 하며, 심
지어 세속의 평민[凡夫俗子]과 같이 알아보기 힘들어야 한다. 이렇게 해야만 작
품도 똑같이 점차 입신한 신선의 길[漸入神仙路]에 들어설 수 있게 되는 것이다.
이러한 창작 동기 아래, 그는 견고한 공력으로 아무런 구속 없이 분주하게 붓을
놀려 빠르게 글씨를 쓰니, 근본 있는 사람을 만나 칼을 놀리는 여유가 있었고,621)

619) 《神仙起居法帖》· 五代 양응식(楊凝式)이 초서첩으로 세로 27cm, 가로 21.2cm에 초서 8행,
　　 총 85자가 쓰여 있다. 권전에 '楊凝式書神仙起居法墨迹'이라 서명(簽題)하였고, 편후에는 낙관이
　　 없는 행서 석문(釋文) '徵明定爲宋高宗趙构所書'라고 되어있고, 아울러 송대 미우인(米友仁), 원
　　 대 상정(商挺), 청대 장효사(張孝思)의 제기(題記) 및 무명씨 행서석문 5행이 있다. 원문은 "神仙
　　 起居法 行住坐臥處 手摩脅与肚 心腹痛快時 兩手腸下踞 踞之澈膀腰 背拳摩腎部 才覺力倦來 卽使
　　 家人助 行之不壓頻 晝夜无窮數 漸入神仙路 乾祐元年冬殘臘暮 華陽焦上人尊師處傳 楊凝式"
620) 양풍자(楊風子)는 오대 양응식(楊凝式)의 별호로 풍자(瘋子)라고도 한다.『舊五代史·周書·楊凝
　　 式傳』에 "응식은 가무와 시에 뛰어나고, 글씨를 잘 썼는데… 당시 사람들은 그의 자사방탄(恣
　　 肆放誕)함을 들어「風子」라고 불렀다(凝式 長於歌詩 善於筆札…時人以其縱誕 有風子之号焉)."
　　 고 하였고, 송대 고종(高宗)의『翰墨志』에 "양응식은 오대에 가장 글씨에 능하였으나 매번 스
　　 스로를 단속하지 못하여 호를「楊風子」라 하였으나 사람들은 이를 헤아리지 못하였다(楊凝式
　　 在五代 最号能書 每不自檢束 号楊風子 人莫測也)."고 하였다.

종이 위에는 낭만적 색채가 풍부한 기이함이 넘치고[誠詭縱逸],622) 자태의 창망함[恣肆蒼茫]이 있었다. 이러한 특색은 고인도 이미 알아차린 것이어서, 장축(張丑)은 『淸河書畫舫』에서 "가정(嘉靖) 연간에 문징명(文徵明)138)은 그의 구속받지 않는 비범함을 칭찬하였다(嘉靖中文征仲稱其縱逸不凡)."고 하였다. 양응식(楊凝式)의 이 같은 종일(縱逸)이 창조한 온갖 괴(怪)와 묘(妙)함은 장법에 있어서 손과정(孫過庭)의 "위반하지만, 넘어서지 않고, 화해하지만, 뇌동하지 않는다(違而不犯 和而不同)."는 미학의 원칙을 어긴 것은 아니지만, 그 심오함은 어디에 있는가? 먼저 유희재(劉熙載)의 『藝槪·書槪』에 나오는 정밀한 견해를 살펴보자;

> "옛사람은 말을 글의 몸으로 삼았기에 반드시 그 형상으로 들어가, 앉은 듯, 가는 듯, 나는 듯, 움직이는 듯, 누운 듯, 일어나는 듯, 근심하는 듯, 기뻐하는 듯한 모습이지만, 똑같이 하려고는 하지 않았다. 그러한 부제(不齊) 속에서 서로 소통하고 보살필 수 있는 것은 반드시 대제자(大齊者)가 있기 때문이다. 따라서 초서를 구별하는 사람은 특히 서맥(書脈)을 중요하게 여긴다."623)

여기서 말하는「不齊」란 들쭉날쭉한 변화[參差變化], 다양성의 다양[多樣不一], 풍부한 생동감[豐富生動]으로 각각의 자태를 가진 것을 말한다. 그러나「多樣」은「統一」과 떼려야 뗄 수 없는 관계이고,「不齊」역시「大齊」를 빼놓을 수 없다. 초서 작품은 무엇을 가지고「雜多」에서「統一」을 추구하며,「不齊」에서「大齊」에 이르게 되는가? 이것이 바로「書脈」이다. 유희재(劉熙載)는 서예의 미학에서 기맥의 연속성[氣脈連貫律]과 다양한 통일성[多樣統一律]을 연관시켰고,「斷」과「連」,「違」와「和」라는 두 가지 미적 범주를 연관시켰다. 이 연계 속에서 우리는 초서「氣脈」의 중요성을 진일보하여 보게 된다. 양응식(楊凝式)이 쓴《神仙起居法》의 특징 중 하나는「取不齊」이다. 보다시피 이 한 편의 작품 속에서 각종 변화와 환화(幻化)를 예측할 수 없으니[幻化莫測], 예를 들면「背」자의 기운 듯 바른[似欹反正] 모습,「入」자의 기운 듯 아닌 듯한[似

621) 왕전편(王傳編)이 편찬한 『做人左右逢源 辦事游刃有餘』는 책의 제목으로 "사람을 사귈 때는 근본 있는 사람을 만나고, 일을 판단할 때에는 칼을 놀리는 여유가 있어야 한다(做人左右逢源 辦事游刃有餘)."는 것이다.

622) 숙괴종일(誠詭縱逸)이란 말의 숙괴(誠詭)에는 세 가지 의미가 있는데, 첫째, 기이하고 변덕스러움. 둘째, 해괴망측함, 셋째, 사람됨이 간사함 등이다. 그리고 종일(縱逸)은 '방탕(放蕩)하고 호매(豪邁)하다'는 의미이다. 이 둘을 합치면 결국 '기이하고 변화무쌍하며 호기심이 넘친다'는 뜻이 된다.

623) 劉熙載 『藝槪·書槪』, "昔人言爲書之體 須入其形 以若坐若行若飛若動若臥若起若愁若喜狀之 取不齊也 然不齊之中 流通照應 必有大齊者存 故辦草者尤以書脈爲要焉"

有而若無] 모습, 「行」자의 드리웠다 오므린[旣垂而復縮] 모습, 「殘」자의 도필(倒筆)과 역순(逆順)의 운필, 「數」자의 좌를 감싸고 우를 끌어당긴[繞左而牽右] 모습, 「乾」자의 솟구침과 가라앉은[聳高而跌低] 모습, 「漸」, 「臘」의 마주 봄과 떨어진[相向而相隔] 모습, 「功」, 「成」의 모자간 사랑하는[戀母而顧子] 모습…. 등 여러 자태와 필법이 한데 모여 한 조각 천화(天花)가 어지러이 떨어지고 떨어진 꽃잎이 이리저리 흩날리는 경지를 이룬다. 그러나 이 예측할 수 없는 「不齊」 속에 소통하고 보살피는 「大齊」가 통일되어 있고, 기맥이 관통하고 있을 뿐 아니라, 행과 행 사이에도 「脉接」이 있고 글자와 글자 사이에도 「脉接」이 있으며, 한 글자 한 획도 서로 견제하지 않음이 없이 서로 연결되어 있다. 바로 이 기맥이 전폭의 「不齊」를 모두 아우르는 「一筆」로 융흡(融洽)하고, 관통하여 혼연히 이루어진 정체(整體)인 것이다. 바로 이 기맥이 양응식(楊凝式)의 초서를 장지(張芝)나 이왕(二王)의 초서와 같이 일필로 환전하고[一筆環轉], 연속하여 끝이 없는[連屬無端末] 기세미(氣勢美)를 나타내게 하였다. 초서는 바로 「齊」와 「不齊」의 대립적인 통일 속에서 이러한 기세미(氣勢美)를 얻는 것이고 그러한 미의 특색을 잃어버리면, 초서도 그 감동적 예술의 매력을 잃게 된다. 【圖213】

圖213 楊凝式 《神仙起居 法帖》 좌로부터 '背', '行', '殘', '乾'

일반적으로 행서, 초서 가운데 순입(順入)하는 노봉(露鋒)은 위아래 글자 사이의 접속을 표현하기에 가장 용이하다. 예를 들어 초서(草書) 《孫過庭景福殿賦》 【圖214】는 거의 획마다 노봉으로 처리되어 필세의 의향을 뚜렷이 드러내고 있다. 이러한 양 끝은 뾰족하고 굳세며, 중절은 살이 찌고 딱딱한 선으로 승상생하(承上生下), 영좌대우(映左帶右) 하여 필획의 경위(經緯)를 선명하게 드러내고, 그 사이를 관통하는 기맥을 선명하게 표현한다. 그러나 역입(逆入)한 장봉(藏鋒)이라 하여 전편의 기맥을 보여줄 수 없는 것은 아니다. 하소기(何紹基)의 《記東坡羹卷》 【圖215】은 거의 모든 붓이 장봉(藏鋒)을 사용하지만, 필획의 의도는 모두 연

결되어 있다. 따라서 전체 문장의 글자와 글자, 행과 행 사이가 모두 순환하여 혈맥이 원만하도록 한다. 이러한 「明斷暗續」, 「隔筆取勢」는 행필의 향방(向方), 체세의 고반(顧盼), 공간 허실의 안배(安排) 등을 통해 드러난다고 할 수 있다.

「斷」과 「續」은 서로 의지하여 상반상성(相反相成)한다. 서예 작품 속의 기맥은 지속하기도 어렵고 끊기도 어렵다. 다만 이어져 끊기지 않고 기맥이 완전히 드러나는 초서는 "행마다 봄 지렁이가 얽혀있는 듯하고, 글자마다 가을 뱀이 얽혀있는 듯하다(行行若縈春蚓 字字如綰秋蛇)."고 하는데 이는 미의 규율에도 맞지 않고 사람들의 심미 심리에도 부합하지 않는다. 속담에 오래 누워 있던 사람은 일어날 것을 생각하고, 오래 서 있던 사람은 눕기를 생각한다[久臥者思起 久起者思臥]는 말은 생활 속에 노동(勞動)과 휴식(休息)이 결합되어야 하고, 긴장(緊張)과 이완(弛緩)이 교체되어야 함을 말하는 것이다. 『禮記·雜記下』에 말하기를;

圖214 孫過庭 《景福殿賦》(部分)

圖215 何紹基 《記東坡羹卷》(部分)

- 294 -

"활시위를 느슨하게 하여 팽팽하게 당기지 않는 것은 문왕과 무왕(文武)이 해서는 안 되는 일이며, 팽팽하게 당기기만 하고 느슨하게 풀어주지 않는 것도 문왕과 무왕이 할 수 없는 일이다. 한 번 팽팽하게 당겼으면 한 번 느슨하게 풀어주는 것이 바로 위대한 문왕과 무왕의 길이다."624)

이 「一張一弛」의 「文武之道」 역시 심미의 도이다. 다만 당기기만 하고 풀지 않으면, 활시위는 끊어지고 만다. 정말 「一筆而成」, 「連屬無端末」한 초서를 끊지 않고 읽어야 한다면 심미적 눈에도 힘이 들 것이다. 예술의 감상은 「一張一弛」에 적합해야 하고, 끊고 이음(斷續)이 있어야 한다. 경극 무대에서 멋진 연기 중에 갑자기 정지적 양상이 나타나고, 옥반에 구슬이 떨어지는 듯한 비파 연주 중에도 갑자기 무성이 유성보다 낫다[此時無聲勝有聲]는 묵음이 삽입되는 것은…… 사람들의 심미 심리에 부합한다. 장법에서 기맥의 「連」과 「斷」은 무시할 수 없는 심미적 의미가 담겨 있다.

여러분은 유명한 행서, 초서 작품의 이어짐 속에 끊어짐이 있는 것[續中有斷]과 일반적 연면의 구부림[連綿宛轉]에서의 정필(停筆)과 단필(斷筆) 외에도 다양한 표현이 있다는 것을 주의 깊게 살펴본 적이 있는가? 예를 들어, 「折搭相間」, 「墨色交替」, 「筆勢回顧」, 「中斷筆意」, 「以橫斷脈」, 「以點斷勢」, 「楷隸間草」, 「拆開結體」…와 같은 것들로 아래에 조목조목 나누어 간단히 소개하기로 한다.

(1) 서로를 잇다[折搭相間]

강기(姜夔)는 『續書譜·筆勢』에서 다음과 같이 말했다.

"처음 붓을 댈 때 탑봉(搭鋒)625)이 있고, 절봉(折鋒)이 있는데… 대개 글씨를 쓸 때 첫 글자는 절봉(折鋒)이 많고, 두 번째, 세 번째 글자는 필세를 이어받기에 탑봉(搭鋒)이 많다. 한 글자에도 오른쪽에 절봉(折鋒)이 많은 것은 그 왼쪽에 응대하기 때문이다."626)

624) 『禮記·雜記下』, "弛而不張文武弗爲也 張而不弛文武弗能也 一張一弛 文武之道也"
625) 「搭鋒」은 필봉을 아래 글자의 첫 획에 이어지게 운필하는 방법으로 두 개의 획 또는 두 글자간에 하나의 연결성을 갖도록 쓰는 것이다. 「搭」이란 곤봉 등으로 묶는 것을 의미한다. 무언가를 공동으로 들거나, 교접(交接), 배합(配合), 승선(乘船) 등의 의미도 있다.
626) 姜夔 『續書譜·筆勢』, "下筆之初 有搭鋒者 有折鋒者…凡作字 第一字多是折鋒 第二三字承上筆

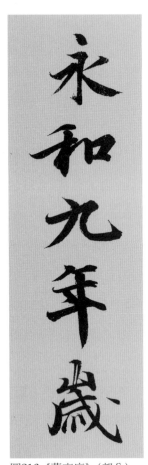

圖216《蘭亭序》(部分)

《蘭亭序》【圖216】의 경우 첫 번째 「永」자의 수필(首筆)은 역입(逆入)의 탑봉(搭鋒)을 사용하였고, 이하 「和」, 「九」, 「年」 세 글자는 위 글자의 필세(筆勢)에서 아래쪽으로 모두 순입(順入)의 절봉(折鋒)을 사용하였다. 이 네 글자의 「脈接」은 분명하니 이른바 "글의 밑바탕이 궁하면 반드시 다른 곳에서 끌어와야 한다(筆底意窮 須從別引)."[627]는 것이다. 《蘭亭序》 네 번째 글자인 「年」은 마지막 수획(竪劃)을 현침전(懸針篆)으로 처리하였고 필세를 다하였기에 다섯 번째 글자인 「歲」자의 첫 획은 다시 역세낙필(逆勢落筆)의 탑봉(搭鋒)을 사용하였고, 그 아래 글자는 다시 절봉(折鋒)을 사용하였다. 이렇게 해서 「年」자와 「歲」자 사이, 「永」자가 이끄는 이 일조와 「歲」자가 이끄는 이 그룹 사이에는 어느 정도 「斷意」가 있지만, 서로 갈라져 통하지 않는 것이 아니라, 획은 끊어져도 기세는 이어져, 마치 아름다운 악곡에 꼭 필요한 쉼표(休止符)처럼 보인다.

(2) 먹색의 교체[墨色交替]

용필(用筆)로 일정한 「斷續」 관계를 나타낼 수 있을 뿐만 아니라 행묵(行墨)으로도 일정한 「斷續」 관계를 나타낼 수 있는데, 이것은 먹색의 「濃淡」과 「枯潤」을 반복적으로 교체하는 것이다. 육거인(陸居仁)[139]이 쓴 《跋鮮于樞詩贊卷》[628]【圖217】의 「伊」자가 이끄는 다섯 글자, 「薊」자가 이끄는 네 글자는 모두 짙음[濃]에서 점점 맑음[淡]으로, 촉촉함[潤]에서 점점 마름[枯]으로 진행되었으며, 행의 이러한 미묘한 차이는 일련의 다른 색조(色調)를 나타낸다. 필묵의 이

勢 多是搭鋒 若一字之間 右邊多是折鋒 應其左故也"
627) 달중광(笪重光)은 『畫筌』에서 "눈에 보이는 경치는 급히 쫓아야 하고, 글의 밑바탕의 궁한 뜻은 반드시 별인해야 한다(眼中景現 要用急追 筆底意窮 須從別引)."고 하였다.
628) 《跋鮮于樞詩贊卷》은 지본으로 세로 42.7cm, 가로 205.8cm이며 상해박물관에 소장되어 있다. 초서 43행으로 육거인이 《鮮于樞行書詩贊卷》 뒤에 쓴 발문이다. 그는 선우추가 쓴 시의 원운을 사용하여 두 장(章)의 시를 지었는데, 하나는 소문(昭文: 元昭文館大學士 釋溥光)을 찬한 것이고, 다른 하나는 백기(伯機: 鮮于樞의 字가 伯機이다)를 추모한 것이다. 제발(題跋)의 끝에 신해(辛亥), 즉 명(明) 홍무(洪武) 4년(1371)이라고 밝히고 있어서 말년에 쓴 것임을 알 수 있다. 글씨는 점획이 원만하고 운필은 중봉으로 힘을 쏟아, 경중이 영대(映帶)하고 의취가 가득하다.

러한 「反復」과 「斷續」의 간헐적 기복은 일
종의 리듬[節奏] 예술과 같아서, 마치 먹으로
오색을 구분하고[墨分五色], 찬란함이 종이 위
에 가득한[粲然盈楮] 회화의 아름다움을 보는
듯하고, 또 「輕重」이 교체하고 「强弱」이
분명한 음악의 아름다움을 느끼게 한다. 심윤
묵(沈尹默)은 일찍이 이렇게 말한 적이 있다;

"세상 사람들은 중국 서예가 최고의 예술
임을 인정한다. 왜냐하면, 그것은 놀라운 기
적을 표현해낼 수 있기 때문이다. 색의 채도
가 없지만, 그림의 찬란함을 갖추었고, 소리
로 들을 수 없지만, 음악의 조화로움이 있으
며, 사람들을 이끌어 감상하고, 심신을 기쁘
게 한다.…"629)

육거인(陸居仁)이 쓴 이 작품630)을 감상하다
보면, 여러분도 이런 아름다움을 느낄 수 있을
것이다.

圖217 陸居仁 《跋鮮于樞詩贊卷》

圖217 陸居仁《題鮮于樞行書詩卷跋》 (部分) 42.7x205.8cm 上海博物館 藏

629) 『歷代名家學書經驗談輯要釋義』『現代書法論文選』, p.123. "世人公認中國書法是最高藝術 就
是因爲它能顯出驚人奇迹 無色而具畫圖的燦爛 無聲而有音樂的和諧 引人欣賞 心暢神怡…"
630) 육거인(陸居仁)이 남긴 유묵으로《苕之水詩》,《跋鮮于樞詩贊卷》등이 있다.

(3) 필세를 돌아보다[筆勢回顧].

圖218 '金銅仙人辭漢歌'

서가는 「行墨」의 필세로 붓을 구사한다. 채옹(蔡邕)이 『九勢』에서 말한 바와 같이 "세(勢)는 오면 그칠 수 없고, 가면 막을 수 없다(勢來不可止 勢去不可遏)." 작품의 기맥(氣脈)은 바로 이렇게 형성된 것이다. 일반적으로 필세의 진행은 항상 앞을 향하지만, 혹자는 하향이라고 말하기도 한다. 그러나 어떤 서가는 적당한 시기, 적당한 조건 아래 잠시 그쳐보려 하는데, 그 표현은 한 글자의 끝 획을 위를 향해 되돌아보게[向上回顧] 하는 것이다. 예를 들어 송극(宋克)의 《草書唐人詩卷》【圖218】과 같이 첫 번째 행의 「金銅仙人辭漢歌」는 이하(李賀)가 쓴 한 편의 시 제목인데 마지막 「歌」자의 말필(末筆)을 이용하여 위를 향해 갈고리를 한 듯, 여섯 글자를 돌아봄으로써 제목이 여기서 결속되었음을 보여준다. 동시에, 그것은 두 번째 행으로 이어지는 필의(筆意)를 가지고 있어서, 그로 인해 기운이 막힌 행간을 소통한다[氣候通於隔行]. 이런 앞뒤를 살피는 하나의 획은 매우 의취가 있다. 또 다른 예로, 「送」자와 두 개의 「天」자는 모두 자형의 도움으로 앞으로 나아가지 않는 「停頓」을 표현하였는데, 멈출 수 없는 속에서의 「遏止」는 전체 문장의 필의를 더욱 풍부하게 하고, 기맥의 일관된 흐름 가운데 때때로 일관되지 않은 곳을 둠으로써 심미적 시선도 일직선으로 흐르는 것이 아니라, 일정한 곳에 다다르면 위를 돌아보게 하니 이 또한 일종의 심리적 조절이다.

圖218 宋克《草書唐人 詩卷》 좌로부터 '歌','送', '天', '天'

(4) 중간에 필의를 끊다[中斷筆意].

　　주화갱(朱和羹)은 『臨池心解』에서 "글씨는 획마다 끊어진 후 다시 일어나지만, 말은 말마다 시작과 끝이 있을 뿐이다(作書須筆筆斷而後起 言筆筆有起訖耳)." 라고 하였다. 해서로 말하자면, 필획과 필획의 사이에는 「脉接」과 「意連」631)이 있어야 할 뿐만 아니라 「斷而後起」하고, 시작과 끝이 분명해야 하며, 심지어 전절처에서도 「斷而後起」해야 한다. 물론 이런 전절처의 「斷」은 또한 그 모습을 드러내지 않아야 한다. 안진경(顔眞卿)이 쓴 《顔勤禮碑》632)【圖219】의 일부 글자는 전절처의 「斷意」가 매우 뚜렷하여 자취가 잘 나타나 있다. 예를 들어, 「魯」, 「碑」 두 글자의 전절은 한 획이 두 획으로 명확하게 나뉜다. 「田」자의 전절처와 「魯」, 「碑」 두 글자의 다른 전절처도 마찬가지로 끊어져 있지만 실제로는 「連意」가 있다. 서예술은 다른 리듬감이 있다. 무릇 필적이 끊어짐이 연(連)보다 많으면 리듬이 느려지고, 필적의 이어짐이 단(斷)보다 많으면 리듬이 빨라진다. 시험삼아 안진경(顔眞卿)의 이 세 글자와 조맹부(趙孟頫)가 쓴 《膽巴碑》633)세 글자【圖220】를 비교해 보면 리듬감이 확연히 다르다는 것을 알 수 있다.634) 조맹부는 원래 끊어야 할 필획을 모두 이어서 썼다. 형태상으로 안진경의

631) 「意連」은 글씨를 쓸 때 점획의 필세(筆勢), 필의(筆意)가 끊어지지 않고 서로 이어짐을 형용한 말이다. 「筆斷意連」이라고도 한다. 필획의 실처(實處)는 끊어져 있으나 기맥(氣脈)의 허처(虛處)는 이어지고, 전필(前筆)과 후필(後筆)이 서로 연속되지 않더라도 기세(氣勢)는 연결되어야 함을 이른다. 형단의련(形斷意連) 역시 유사한 의미로 형태는 비록 서로 연접되지 않으나 뜻은 이어져 통하는 것으로, 이러한 것들은 주로 행서나 초서의 조형에서 두드러지게 나타난다. 운필 중에 매 글자와 점획이 모두 연결될 수는 없다. 그러나 이러한 의취(意趣)로 운행하는 동안에 붓은 아직 이르지 않으나 뜻은 이미 이르게 되는[筆未到而意已到] 것이며, 이러한 운필의 동작은 억지로 고심해서 되는 것이 아니라 자연스럽게 나와야 한다.

632) 《顔勤禮碑》의 온전한 명칭은 《唐故秘書省著作郎夔州都督府長史護軍顔君神道碑》로, 안진경이 증조부인 안근례(顔勤禮)에게 글을 쓰고 세운 신도비로 안진경의 만년 해서를 대표하는 작품이다. 이 비석은 당나라 대력(大曆) 14년(779)에 세워졌으며, 비양 19행, 비음 20행에 38자씩, 비측에는 5행씩 37자를 새겼다. 비문은 안씨 선조들의 공덕을 추서하고 후손들이 당 왕조에서 이룬 업적을 서술하고 있다. 용필의 특징은 가로가 가늘고 세로는 매우 굵으며 전형적인 장봉법(藏鋒法)을 사용하여 장두호미(藏頭護尾) 하였으며, 방원(方圓)을 겸비하여 너그러우면서도 대범한 기상이 있다. 졸(拙) 속에 교(巧)를 드러내고 기맥이 유통하여 생기발랄하니, 이 비는 당 현종 시대의 유행적 심미 풍격을 잘 드러내고 있다.

633) 《龍興寺碑》로도 알려진 《胆巴碑》는 연우(延祐) 3년(1316) 원나라 인종(仁宗)의 칙명을 받아 조맹부 나이 63세에 짓고 쓴 지본 소해(小楷)로 크기는 세로 33.6cm, 가로 166cm이다. 해서, 125행에 총 923자로 현재 티벳 고궁박물관에 소장되어 있다. 《胆巴碑》는 이옹(李邕)이 쓴 《麓山寺碑》의 영향을 받은 작품으로, 편안하고 느긋한 모습보다 험하고 경박한 기세를 버리고, 단정하고 엄숙하며 온화한 필법을 구사하고 있다.

634) 이 문장에서 안진경(顔眞卿)과 조맹부(趙孟頫)가 쓴 두 작품을 비교하는 것은 무리가 있다, 우선 안진경의 《顔勤禮碑》는 해서이지만 전서의 필의가 담긴 해서이고, 조맹부의 《膽巴碑》는 행서의 필의가 담긴 해서라는 점에서 서체상의 근본적인 차이가 있다. 또 비교 대상의 글자가 서로 같은 글자가 아니어서 더욱 분명한 비교가 어렵다. 하지만 원저자의 의도는 「連」과 「斷」에 있으므로 도판(圖版)은 원래대로 싣는다. <自註>

풍격(風格)은 진중하면서 리듬감이 느리고, 조맹부의 풍격은 유창하면서 리듬감이 경쾌하다. 그러나 두 사람은 다만「斷」만 하고「連」하지 않거나,「連」만 하고「斷」하지 않은 것이 아니라, 혹「斷」으로「連」하고「斷」중에「連」하였으며, 혹은 「連」으로「斷」하고「連」중에「斷」하여「連」과「斷」,「迹」과「勢」를 교묘하게 배합하였다.

圖219 顔眞卿《顔勤禮碑》'魯', '碑', '田'

圖220 趙孟頫《膽巴碑》'逐', '趙', '等'

소식(蘇軾)의 《歐陽永叔醉翁亭記》635) 【圖221】는 기맥(氣脉)의 「連」과 「斷」이 더욱 교묘하게 조합된 작품이다. 작품의 시작과 끝은 해서(楷書)가 주를 이루고, 가운데는 연면한 초서(草書)가 주를 이루며, 해서의 전절처에도 단필(斷筆)이 많다. 이렇게 두 가지가 서로 어울리게 되면 단처(斷處)는 더 끊어져 보이고 연처(連處)는 더 이어져 보인다. 먼저 작품의 첫머리 「翁」과 중간에 쓴「而」, 「山」세 글자의 단필(斷筆)은 기이함을 드러내는데, 【圖221-1】 송대의 홍각범(洪覺範, 1071~1128)은 『冷齋夜話』에서 소식(蘇軾)의 시를 논하여 "기이한 의취

635) 소식(蘇軾)은 영주(潁州)에 있을 때 청을 받아 두 부의《醉翁亭記》를 썼다. 그중 하나가 개봉부(開封府)의 유개손(劉季孫)이 요구하여 11월 을미에 쓴 것으로, 해서, 행서, 초서체를 사용하여 쓴 장축(長軸)으로 일명 초서《醉翁亭記》이다. 《歐陽永叔醉翁亭記》는 높이 40cm, 폭 42cm의 20개의 돌에 새긴 것으로, 소식(蘇軾)은 구양수의 20행 120자를 평론하였고, 원명시대 서화가 조맹부(趙孟頫), 송광(宋廣), 심주(沈周), 문팽(文彭) 등이 발문을 썼다. 고증에 따르면 소동파가《醉翁亭記》를 새긴 것은 원우(元祐) 원년(1086) 무렵이라고 한다.

를 으뜸으로 삼음이 도리어 합당한 의취(以奇趣爲宗 反常合道爲趣)"라고 주장하
였다. 이 세 글자의 단필(斷筆)은 기이함으로 승기를 잡았다고 말할 수 있는데,
「而」자의 절구(折鉤)는 전체 글자를 벗어나 떨어질 것 같은데, 다만 그 위로
올라간 갈고리로 겨우 걸려 있는 듯하고, 「山」자는 격리된 네 개의 획으로 끊
어져 있지만, 조읍(朝揖)636)이 호응하고 있어 연결되지 않은 획이 하나도 없다.
다시 중간에 쓰인 초서「發而幽香」【圖221-2】중의「幽」자는 위아래 글자가 모
두 두세 개 획을 가진 초서(草書)인데, 이「幽」자만은 서로 연접하지 않은 일곱
개의 획으로 끊어져 있어 리듬감이 이곳에서 크게 방만하게 되니, 마치 앞뒤로
이어진 매끄러운 선율 속에 몇 개의 쉼표[休止符]를 삽입한 것 같다. 이러한 예
술적 처리는 일상과 반대되는 것일 뿐 아니라, 일반적으로 익숙한「常」과는 어
긋나지만, 또한 도리에 합당한 것으로, 끊김 없이 이어지는「道」라고도 할 수
있다. 다시 심미적「奇趣」가 풍부한「陵」자의 상단에는 「誰廬」두 글자가 초
서의 필세를 띠고 이어져 있는데 그 왼쪽을 유창하게「一筆」로 그어야 하지만

【圖221】 蘇軾《歐陽永叔醉翁亭記》(部分)

【圖221-1】 蘇軾《歐陽永叔醉翁亭記》'翁', '而', '山'

636)「朝揖」은 두 부분 또는 서너 부분으로 구성된 글자의 처리 과정에서 피하고[避讓], 맞아들
이고[迎就], 돌아보고[顧盼], 이어져야지[聯絡] 흩어지거나 분리되어서는 안 된다는 것이다. 두세
개의 부분이 함께 모여 하나의 완전한 글자를 구성하므로, 하필(下筆) 이전 마음속에 어디를 양
보하고, 어디를 펼칠지를 생각해야 한다. 그러나 더 중요한 것은 필법 구조의 처리에 있어서의
전반적인 고려가 있어야 하며, 각 부분의 처리는 다른 부분의 관계를 고려하여 합리적으로 배치
되어야 전체적인 조화를 나타낼 수 있다.

작품에서는 이례적으로 갑자기 끊었다.【圖222】 「陽」자의 경우, 오른쪽 위 전절부의 끊어짐은 마치 인장(印章)의 깨진 가장자리[破邊]637)와 같아서, 서사의 속도도 그에 따라 느려지지만, 이 끊김[斷]과 느림[慢]은 또 아래의 이어짐[連]과 빠름[快]에 세를 축적하였고, 아래의 「勿」은 뜻밖에도 「半虛半實」의 세 개 원이 되어 상하 네모난 원과 대조를 이루어 아래의 연의(連意)를 더욱 돋보이게 한다. 한 글자 중에도 이렇게 변화하니, 어찌 사람을 놀라게 하지 않겠는가! 소식(蘇軾)의 이 작품은 그의 기이한 의취로 으뜸을 삼는다[以奇趣爲宗]는 미학적 주장을 구현하였는데, 이 또한 그의 「斷」과 「連」에 대한 교묘한 배치와 불가분의 관계가 있다.

圖222 蘇軾《歐陽永叔醉翁亭記》(部分)　圖221-2 '發而幽香'

(5) 횡으로 맥을 끊다[以橫斷脉].

어떤 사람들은 성공적인 초서 작품은 반드시 종편(終篇)을 감상하는 것이어서 횡획을 볼 수 없다고 인식하는데 이는 어느 정도 일리가 있다고 생각한다. 손과정(孫過庭)은 『書譜』에서 "초서는 물 흐르듯 유창함을 좋게 여긴다(草貴流而暢)."고 하였다. 작품에 가로획이 튀어나오면 속도가 느려지고 기맥이 흐트러져 초서의 기세미에 영향을 준다. 그래서 강기(姜夔)는 『續書譜』에서 초서를 논할 때 "횡획은 너무 길게 하려고 하면 안 되니, 길면 전환이 더디다(橫畫不欲太長 長則轉換遲)."고 주장하였던 것이다. 가령 행초서(行草書) 혹은 행서(行書)라 하더

637)「破邊」은「殘邊」이라고도 한다. 전각가들은 작품의 소박하고 자연스러운 예술적 효과와 균형 잡힌 포국의 중심을 위해 가장자리(邊緣)를 두드려 깨는 방법을 사용한다. 이는 주문인(朱文印)보다 백문인(白文印)에 많이 쓰인다. 파손의 정도는, 인문의 굵기, 공간, 소밀의 정도에 따라 결정된다.

라도 가로획은 행기(行氣)에 영향을 미치기 때문에 너무 튀지 않아야 한다. 그러나 역설적으로 정판교(鄭板橋)의 「六分半書」【圖223】는 행(行)과 초(草)에 가로획을 삽입하고 나란히 써서 매우 눈에 띄게 하였는데 「書」자의 여덟 개 가로획, 「吾」자의 세 개 가로획, 「蠢」자의 세 개 가로획 등은 모두 지나치게 돌출되어 기맥이 갑자기 끊어지고 리듬은 서서히 느려지는 듯하다. 이런 종류의 삽입을 본 여러분은 아마도 너무 이상하기도 하고[太怪], 일반적이지도 않으며[太反常], 어울리지 않는다[太不協調]고 생각할 수 있다. 그러나 사실, 이러한 「反常」역시「合道」인 것이다. 여러분은 고전소설 『三國演義』의 기맥이 끊

圖223 鄭燮《論書六分半書軸》104.4x54.5cm 上海博物院 藏

어졌다가 이어지고, 리듬이 빨랐다가 늦어지는 삽입의 묘미가 있다는 점에 주목해 본 적이 있는가? 예를 들어 「五關斬將」638), 「三顧茅廬」, 「七擒孟獲」등의 묘함은 「連」에 있으니, 기맥이 매끄럽고 「橫畫」이 보이지 않는 묘라 할 수 있

638) 『三國演義』에 등장하는 사건 가운데 하나로, 관우가 유비를 찾아 조조를 떠나고 하북으로 가는 길에 위치한 다섯 관문을 지나면서 길을 가로막는 여섯 장수를 참(斬)한 이야기를 뜻한다. 다른 이름으로는 오관참육장(五關斬六將), 혹은 말 한 필로 천 리를 나아갔다 하여 단기천리(單騎千里)라고도 부른다. 이때의 희생자는 공수, 한복, 맹탄, 변회, 왕식, 진기이며 전부 가상의 인물이다.

으며, 「三氣周瑜」, 「六出祁山」, 「九伐中原」의 묘함은 「斷」에 있으니 리듬이 느리고 마디가 갈라져 중간에 많은 「橫畫」이 삽입된 묘라 할 수 있다. 그러나 사람들은 이를 읽으면서 흥미를 느끼고 이를 피리 연주에 북이 끼어들고, 거문고 연주에 쇠북이 끼어든다[笙簫夾鼓 琴瑟間鍾]거나 가로 걸친 구름이 고갯마루를 에워싸니 횡산의 기맥이 끊어진다[橫雲斷嶺 橫山斷脉] 등의 비유를 한다. 정판교의 「六分半書」와 횡단맥(橫斷脉)의 삽입 처리는 『三國演義』의 서사와 같은 묘미인 것이다.

(6) 점으로 세를 끊다[以點斷勢].

圖224 懷素《聖母帖》(部分)

고립절연(孤立絕緣)한 「點」의 특징은 종종 초서 작품에서 기맥이 쉽게 이어지지 않는다. 그래서 어떤 서가들은 초서를 쓸 때 점(點)으로 세를 끊고 행필(行筆)로 여기에 조금 머무르게 한 연후에 계속 하행한다. 회소(懷素)의 《聖母帖》639) 【圖224】에 나오는 보필점(補筆點)640)은 매우 흥미롭다. 이 작품은 매끄러운 원전(圓轉)의 아름다움을 지니고 있지만, 서가는 지나치게 유창하고 막힘이 없을 것을 걱정

639) 《聖母帖》은 당나라 승려 회소(懷素)가 동릉(東陵)의 성모(聖母)를 위해 광초로 쓴 작품으로 당나라 정원(貞元) 9년(793)에 썼다. 일반적으로 회소가 말년에 고향인 호남에서 강도 의릉진(宜陵鎭, 옛 이름은 東陵)을 여행하면서 지은 것으로 알려져 있다. 그 내용은 진나라 때 두(杜)와 강(康) 두 선녀가 하늘로 조심조심 승천하여 강회(江淮) 백성들에게 복을 베풀었다는 이야기를 담고 있다.
640) 「補筆點」에서 ‘補筆’이란 자형에 點이나 劃을 더하는 것을 말한다. 서예 작품 가운데 특히 초서는 자형의 구성상 점이나 획을 ‘補筆’하는 경우가 왕왕 발생한다. 여기에는 ‘문자 판별상에서 파생된 點’, ‘말필(末筆) 세로획에 추가된 보필’, ‘필세가 위로 올라가는 획에 대응하는 점’, ‘왼쪽 회필에서 오른쪽으로 치는 補空點’ 등 다양하다

하여 적당한 곳에 한 점을 보태고 있다. 두 번째 행에서 네 번째「邁」자는 오른쪽의 한 점에서 필세를 멈추게 하는 묘용이 있어 행필이 여기에서 잠시 지체되었고 이 보필점은 모두「空際處」에 채워져 있다. 그리고 첫 행 두 번째 글자「冰」, 두 번째 행 두 번째 글자「豐」, 세 번째 행 두 번째 글자「神」은 모두 유유히 구르는 선상의 밖에 보태어져 선들이 이곳으로 흐르다가 잠시 멈추고 다시 계속 유창하게 앞을 향해 흘러간다. 특히「神」자는 이백(李白)의 시구인 "칼로 물을 베지만, 물은 다시 흐른다(抽刀斷水水更流)."[641]는 의미가 있다. 이「斷」은 또한 상반상성(相反相成)하여「勢來不可遏 勢去不可止」라는 필의를 더욱 보여준다. 황정견(黃庭堅)의 초서는 달리는 말이 진영에 뛰어든다[快馬入陣]는 기세를 꺾을 수 없는 예술적 특색이 있다. 그가 쓴《諸上座帖》【圖225】은 이전과 다른 길을 개척하여, 그 중간에 여기저기 많은 점을 배치하였다. 이처럼 서로 연속되지 않는 점들은, 예리하여 끝이 없을 것 같은 필의를 끊임없이 멈추게 하는 효과가 있다. 이런 예술적 장인정신은 아마도 여러분에게 신병(神兵)의 행동을 떠올리게 할 것이다. 쾌마(快馬)가 진격하여 막을 수 없을 뿐만 아니라, 안정적이고 착실하게 진을 치는 것이다. 하지만 차라리 음악에 비유하는 것이, 더 적절할 수도 있겠다. 그것은 점(點)과 선(線)으로 구성된 일종의 교향악(交響樂)이라 할 수 있는데, 그중 바람과 번개가 몰아치는[風趨電疾] 듯한 선(線)의 모습과 높은 산에서 돌이 떨어지는[高山墜石] 듯한 점(點)의 리듬과 돈좌(頓挫)가 온통 가득할 뿐[洋洋乎盈耳]이라고 할 수 있다.

圖225 黃庭堅《諸上座帖》(部分) 33x729.5cm 北京故宮博物院 藏

641) 이백(李白)의 시《宣州謝朓樓餞別校書叔雲》에 "……칼을 뽑아 물을 갈라도 물은 다시 흐르고, 술잔 들어 근심 없애려 하나 근심은 더욱 깊어지네. 한 세상 살면서 뜻을 얻지 못했으니, 내일 아침 머리 풀고 조각배나 저으련다(抽刀斷水水更流 擧杯消愁愁更愁 人生在世不稱意 明朝散髮弄扁舟)." 라는 구절이 있다.

(7) 해서와 예서에 초서를 섞다[楷隸間草].

【圖227】　《醉翁亭記》　　【圖226】　顔眞卿 《裴將軍詩》

해서(楷書)와 　　예서(隸書)는 행필이 늦고, 초서(草書)는 행필이 빠르다. 이 둘 사이의 처리를 잘하면 서로 잘 어울릴 수 있다. 안진경(顔眞卿)이 쓴 《裴將軍詩》【圖226】는 해서의 체세(體勢), 예서의 필의(筆意), 혹은 보일 듯 말 듯 초서가 섞여 있어, 「斷續」의 특이한 풍격미(風格美)를 형성하고 있다. 소식(蘇軾)이 쓴 《歐陽永叔醉翁亭記》【圖227】는 사방 주위의 초서세(草書勢) 무리 속에 「太守」 두 자와 같은 행해(行楷)의 서체를 적절하게 배치하였다. 이렇게 하면 온통 푸르른 속에 한 점 붉은 꽃[萬綠叢中一點紅]과 같은 묘미가 생긴다. 「揚州八怪」의 서예가들도 이런 수법을 즐겨 사용하였다. 그 가운데 정판교(鄭板橋)의 작품은 행서가 주를 이루지만, 眞·草·隸·篆이 모두 갖추어져 있다. 황신(黃愼)140)이 그림에 쓴 제발(題跋)은 보통 초서를 쓰지만, 간혹 한두 개의 해서(楷書)를 쓴 것도 별난 재미가 있다. 물론 이런 수법이 잘못되면 교묘하게 졸렬해질 수 있다는 것은 두말할 필요가 없다.

(8) 결체를 개척하다[拆開結體].

서예는 문자를 쓰는 것이기 때문에
전통적인 감상 습관은 초서를 감상하더
라도 한 글자의 결체를 기본 단위로 하
여 한 글자씩 읽어 내려가는 것이다.
그러나 회소(懷素)의 《苦笋帖》【圖228】
은 이러한 단위의 경계를 허물고 별도
의 단위를 조직하여 복잡한 이합 관계
를 나타내는데, 이는 다음 결자의 첫
번째이며 이전 단위의 끝이다. 예를 들
어, 첫 번째 「苦」자는 두 번째 「笋」
자의 첫 획을 그어야 한 단위를 완성할
수 있다. 일곱 번째 「常」자 또한 아래
「佳」자의 첫머리에서 한 획을 그어야
스스로 단위를 이룬다고 할 수 있다.
특히 두 번째 행의 첫 번째 「乃」자는
아래 「可」자의 첫 획이 「頓住」하면
서 "나아가면 샘물이 솟고, 멈추면 산
이 안정되는(導之則泉注 頓之則山
安)642)듯한 느낌을 더하였다. 그러다
보니 자꾸만 감상의 눈을 몇 번이고 중
단하게 되고, 중단한 후에는 머릿속에

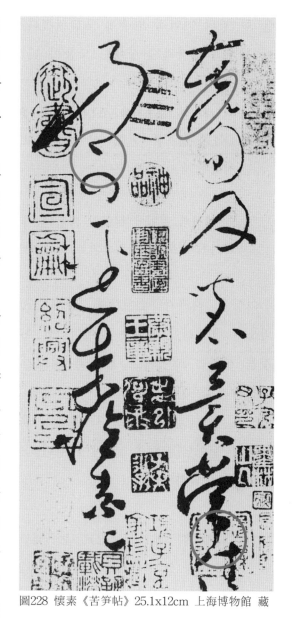

圖228 懷素《苦笋帖》25.1x12cm 上海博物館 藏

서 이를 단속(斷續)하기를 계속하게 된다. 이런 감상은 흥미진진하다. 일부 행서
(行書), 초서(草書) 명작의 「連中之斷」은 그것들의 「斷中之連」과 마찬가지여서

642) 「導之則泉注 頓之則山安」은 서예에서 통달(通達)할 때는 샘물이 솟구치는 것 같고 멈출 때
 면 큰 산처럼 안정된다는 뜻이다. 원문은 손과정(孫過庭)의 『書譜』에 "어떤 획은 무겁기가 구
 름이 무너지는 것 같고, 어떤 획은 가볍기가 매미 날개와 같다. 도지(導之, 필세를 이끌다)는
 샘물이 흐르는 것 같고, 돈지(頓之, 필세가 잠시 머물다)는 산처럼 편안해 보인다. 섬섬(纖纖, 연
 약하고 가냘픈 획)은 초승달이 하늘 가에서 나오는 것 같고, 낙락(落落, 듬성듬성한 획)은 뭇 별
 들이 은하에 벌려져 있는 것과 같다(或重若崩雲 或輕如蟬翼 導之則泉注 頓之則山安 纖纖乎似初
 月之出天涯 落落乎犹衆星之列河漢)."로 다양한 필세(筆勢)를 생동감 넘치는 비유로 표현한 것이
 다. 가볍거나 무겁거나, 가거나 멈추거나, 섬세하거나 소방하거나, 자태가 화려하고 아름다우니,
 서예이고 그림이어서 목도하지 못하여도 본 것보다 더 좋다.

정말 다채롭고 다양한 각각의 장점을 가지고 있다고 말할 수 있다.

고대 서론은 또한 「眞」과 「草」를 한 쌍의 모순으로 간주하여 「斷」과 「續」을 한 쌍의 미학적 범주에 포함시켰다. 이러한 견해는 또한 변증법적이고 심오하여 서예의 창작과 감상에도 도움이 된다. 주화갱(朱和羹)은 『臨池心解』에서;

> "해서와 행초서를 쓰는 용필은 한가지 이치이다. 해서가 행서와 초서의 필치로 나오지 않으면 「血脈」이 없게 되고, 행서와 초서가 해서의 필치로 나오지 않으면 시작과 끝이 없게 된다."

> "행서의 필획이 끊어진 이후 다시 일으키는 것은 어렵지 않으나, 초서의 필획이 끊어진 이후 다시 일으키는 것은 어렵다는 것을 깨닫게 된다."643)

이것은 해서가 「血脈流暢」하고 「氣勢一貫」할 것을 구하는 것이며 「連」의 의도가 풍부해야 한다는 것이다. 또 초서는 점획이 분명하고 시작과 끝이 명확할 것을 구하는 것이며, 「斷」의 의도가 풍부해야 한다는 것이다. 초서가 해서와 마찬가지로 획마다 끊어지고 난 후에 다시 일으키는 것은, 확실히 쉽지 않기에, 반드시 연면(連綿)이 끊이지 않는 가운데 전환되어야 하며, 전절의 연접[筋節]과 틀에서 벗어남[脫卸]이 있어야 한다. 장식(張式)은 『畫譚』644)에서 예를 들어 다음과 같이 말하였다;

> "행필의 「轉折」, 「脫卸」는 「회전 장치(關捩子)」와 같아서 계단이 막히거나 뒤섞여서는 안 된다. 가령 초서 「天」자를 보면… 세 번 굽어지고(三曲), 세 번 「脫卸」하였다. 이를 섞는다면, 그 형상은 죽은 지렁이와 같을 것이니, 정신을 어디에 맡길 수 있겠는가?"645)

643) 朱和羹 『臨池心解』, "楷書與作行草 用筆一理 作楷不以行草之筆出之 則全無血脉 行草不以作楷之筆出之 則全無起訖 行書筆斷而後起者易會 草書筆斷而後起者難悟"

644) 『畫譚』은 청대(淸代) 장식(張式: 生沒年 不詳)이 1840년 무렵 쓴 화론 1권으로 論畫 35則이 기록되어 있다. "산수를 그리는 것은 기운생동을 위주로 한다(畫山水以气韻生動爲主)."고 주장하고, 인물을 그릴 때는 "붓을 대면 그 기상을 얻어야 한다(下筆時要得其气象)."고 주장하였다. 또 "필묵을 빌어 나의 정신을 기탁할 뿐이다(借筆墨以寄吾神耳)." "고인의 진적을 많이 써보고 고인의 화론을 많이 참작하라(多臨古人眞迹 多參古人畫說)."며 서화가 상통한다는 점을 강조하였고, "그림을 그리는 것은 글씨를 쓰는 것이다(學畫又当學書)." , "글씨를 못 쓰고 그림을 잘 그리는 사람은 없다(未有不能書字而能書畫者),"고 말했다.

645) 張式 『畫譚』, "行筆轉折脫卸是關捩子 隔磴及混下均非也 假曉書草體天字…三曲有三脫卸 若混下去 形如死蚓 精神何以寄托"

장욱(張旭)의 《古詩四帖》 「登」자의 삼곡(三曲), 「天」자의 삼곡【圖229】은 모두 전필에 맺음이 있고, 후필에 일어남(起)이 있어 「明續暗斷」,「筋節分明」하니 그 관건은 각각의 곡(曲) 사이에 경중(輕重)과 허실(虛實)이 있고「脫卸」의 뜻이 있어 서가가 운필할 때 용필의「提按」646)을 반복하는 과정임을 짐작할 수 있다. 만약 산행하는 돌계단처럼 한 단계씩 띄어 쓰거나, 죽은 지렁이처럼 길게만 단조롭게 굽혀 「斷」이나 「連」만 하여서는 신령한 기맥(氣脈)을 드러낼 수 없다.

圖230 祝允明《秋興八首》'天', '鄕'

圖229 張旭 '登天'

축윤명(祝允明)의 초서 「天」자의 삼곡에도 곡마다 굽히고 꺾음[轉折]647)이 있고, 들어 올리고 누름[提頓]이 있다. 「鄕」자는 두 군데의 곡밖에 없지만, 세 군데의 「筋節」이 있고, 연처(連處)에도「脫卸」의 뜻이 있으니, 이것은 모두「不斷之斷」이요, 「不絶之絶」이라고 말할 수 있다. 【圖230】 해서와 초서 사이의 상호 연습(沿襲)에 대해 손과정(孫過庭)은『書譜』에서 정교하게 논술하여 다음과 같이 지적하였다;

"진서(楷書)는 점과 획으로서 형질(形質)로 삼고 사전(使轉)으로 성정(性情)을 드러내며, 초서는 점과 획으로 성정(性情)을 드러내고 사전(使轉)으로 형질(形質)을 삼는다. 초서를 쓸 때 사전(使轉)을 어기면 글자를 이룰 수 없지만, 진서(楷書)는

646) 「提按」은 용필법 가운데 하나로 「提」는 필봉을 낙필한 후 눌렀다가 서서히 들며 밀거나 당겨 나가는 것으로 제봉(提鋒), 제필(提筆)과 같은 의미이다. 「按」은 필봉을 움직일 때 누르는 정도에 다른 용필법 가운데 하나로 「蹲」과 유사한 개념이다. 「提」와는 반대되는 개념이며 「頓」보다는 정도가 미약하다. 필획의 조세(粗細) 변화는 「提按」에 의해 드러나며 이는 획에 리듬감을 주어 비수(肥瘦), 경중(輕重)의 변화를 유도한다.
647) 「轉折」은 '굽힘'을 의미하는 「轉」과 '꺾음'을 의미하는「折」의 합성어로 용필에서의「曲」과 「直」을 상징하는 매우 중요한 요소이다. 「折」은 「折筆」, 「折節」, 「撓」라고도 한다. 일반적으로 횡획과 수획이 교차하는 지점에는 절(折)이 생기는데 이 부분을 「轉折處」라 부른다. 이 부분을 방형으로 꺾는 것을 「折」이라 하고, 원형으로 구부리는 것을 「轉」이라고 한다. 운용상 해서는 절법(折法)을 많이 사용하고, 초서는 전법(轉法)을 많이 사용한다.

점획이 이지러져도 오히려 글을 기록할 수 있다. 이 둘은 점획과 사전(使轉)에서 비록 다르지만 대체(大體)는 서로 연계되어 있다. 그러므로 또한 이전(二篆)을 방통(旁通)하고 아래로 팔분(八分)을 꿰뚫어 통달하며, 편장(篇章)을 포괄하여 이해하고 비백(飛白)을 이해하는데 만약 아주 작은 부분이라도 살피지 않는다면 호(胡)와 월(越)의 풍속만큼이나 달라질 것이다. 종요는 예기(隸奇)라 하고, 장지는 초성(草聖)이라 한 것은 오직 한가지 서체에만 정진하여 절륜에 이르렀기 때문이다. 장백영(張伯英: 張芝)이 진서를 배우지 않았다면 초서의 점획이 낭자(狼藉)했을 것이고, 종원상(鍾元常: 鍾繇)이 초서를 배우지 않았으면 해서의 사전(使轉)이 종횡하지 못하였을 것이다."648)

이는 해서의 외형적 특징이「斷」에 있지만, 그 내적 성질은「連」에 있고, 초서의 외형적 특성은「連」에 있으나 그 내적 성질은「斷」에 있다는 것이다. 해서(楷書)는 초의(草意)를 참작하지 않으면 경직되고 딱딱해 보이며, 신채가 부족하고, 유창함이 부족하여 주판과 같은 글씨[算子書]로 흐르기 쉽고, 초서(草書)는 해서를 참작하지 않으면 경박하고 매끄러워 보이고, 법도가 부족하며, 묵직함이 부족하여 지렁이와 같은 글씨[蚯蚓書]로 흐르기 쉽다. 그래서 황정견(黃庭堅)은 『論書』에서 "해서의 법은 쾌마가 적진을 뚫고 들어가듯 하고, 초서의 법은 직척(直尺)과 곡척(曲尺)을 갖춘 듯이 하라(楷法欲如快馬入陣草法欲左規右矩)."고 하였던 것이다. 이것도「楷書」와「草書」,「斷」과「連」,「點劃」과「使轉」이 서로 통해야 한다는 관점에서 입론한 것으로, 손과정(孫過庭)의 관점을 살린 것이다. 손과정이 종요(鍾繇)와 장지(張芝) 두 서가를 예로 든 것도 탁월한 식견이다. 종요(鍾繇)는 해서(繇書)에 능하지만, 초의(草意)를 겸할 수 있으므로 비록 초서를 쓰는 것은 아닐지라도「斷中有連」하여, 횡획(橫劃), 별획(撇劃), 날획(捺劃) 등으로 기맥을 관통하여 유창하게 하였고, 장지(張芝)는 초서에 능하지만, 해의(楷意)를 겸할 수 있으므로 해서를 쓰는 것은 아니지만,「連中有斷」하여, 일필로 환전하는 가운데 도처에「起伏頓挫」하는 점획의 기세가 있다. 손과정(孫過庭)은 해서는 초서같이 써야 한다는 것에 관하여 점획 속에「使轉」을 머무르게 하였고, 초서는 해서같이 써야 한다는 것에 대하여 사전(使轉) 속에「點劃」을 머무르게 하였으니 그 사상이 매우 깊다. 그것의 의의는 결코 해서법과 초서법의 참

648) 孫過庭『書譜』, "眞以點畫爲形質 使轉爲情性 草以點畫爲情性 使轉爲形質 草乖使轉 不能成字 眞虧點畫 猶可記文 回互雖殊 大體相涉 故亦旁通二篆 俯貫八分 包括篇章 涵泳飛白 若毫釐不察 則胡越殊風者焉 至知鍾繇隷奇 張芝草聖 此乃專精一體 以致絶倫 伯英不眞 而點畫狼藉 元常不草 使轉縱橫"

뜻을 밝히는 데에만 그치지 않는다.

「斷」과 「連」은 서로 다른 서체, 서로 다른 작품에서 편중될 수는 있지만 폐기해서는 안 된다. 행서와 초서의 기맥은 당연히 유창함으로 일관되어야 하며, 설령 끊어진 곳에도 마땅히 「풀숲의 뱀과 재로 그은 선과 같은 순전(循轉)함이 있어야 하고, 거미줄과 말의 자취를 쫓음(有草蛇灰線可循 蛛絲馬迹可逐)」이 있어야 하며, 구름 속 용이 숨었다가 나타나듯 동쪽으로 비늘이, 서쪽으로 발톱이 드러나 이를 잡아당기면 전체의 폭이 움직이게 된다. 그것은 생명(生命)과 활력(活力)이 있는 혼연한 정체이기 때문이다. 행서와 초서는 더욱이 글자를 모으는 방법[集字]으로 한 편을 만들기 어렵다. 당대 회인(懷仁)[141]이 집자한 《集王聖敎序》[649]는 맑고 운치가 있는[古雅有淵致] 작품으로 잘 알려져 있는데, 이 작품은 서체가 왜곡되지 않고 전편이 통일되어 수준이 매우 높다. 그러나 집자(集字)라는 단점 때문에 변방을 취합하고, 대소를 늘이고 줄여[偏旁湊合 大小展縮][650] 글자 속 행간에는 결국 호흡의 일치함[呼吸照應]과 소통하여 꿰는[流通貫穿] 기맥이 부족하다. 【圖231】는 손이 가는 대로 고른 《集王聖敎序》의 한 부분으로 결코 기맥이 가장 잘 이어진 것은 아니며, 결체의 각도뿐만 아니라 장법의 각도에서 따

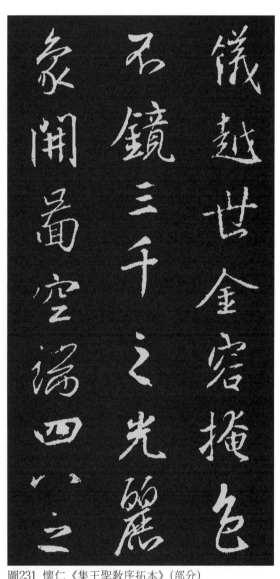

圖231 懷仁《集王聖敎序拓本》(部分)

649) 《集王聖敎序》는 《集字聖敎序》라고도 부른다. 당나라 2대 태종(太宗) 정관(貞觀) 22년(648) 8월 이세민(李世民)의 명을 받은 홍복사(弘福寺) 스님 회인(懷仁)이 왕희지(王羲之)가 쓴 여러 글자를 일일이 집자하여 비문의 서체를 완성하였다. 이 비문은 고종 함형(咸亨) 3년(672) 12월에 완성되었는데 높이가 9.46척, 좌우 폭이 4.24척에 달하고, 글자 수는 1800여 자에 이른다. 집자 비첩으로는 이것과 당대 僧 대아(大雅)의 《興福寺斷碑》가 유명하다.
650) 구양순(歐陽詢) 『結字三十六法·朝揖』, "朝揖者 偏旁湊合之字也 一字之美 偏旁湊成 分拆看時 各自成美 故朝有朝之美 揖有揖之美 正如百物之狀 活動圓備 各各自足 衆美具也"

져보더라도 글자와 글자 사이 접점의 부족함이 비일비재하다. 레프 톨스토이(列
夫·托爾斯泰)는 『藝術論』에서 이렇게 이야기하였다;

　　"진정한 예술 작품인- 시 · 연극 · 그림 · 노래 · 교향악 중에서 우리가 시 한
　　구절, 연극 한 마당, 도형 한 개, 음악 한 소절을 한자리에서 빼내어 작품 전체의
　　의미를 훼손하지 않고 다른 위치에 두는 것이 어려운 것은, 생명체의 어떤 부분에
　　서 하나의 장기를 꺼내 그 생물의 생명을 파멸시키지 않고 다른 부분에 놓는 것이
　　어려운 것과 같다."651)

　　이와 관련하여 중국의 미학도 장법의 정체감(整體感)과 혼성감(渾成感)을 강조
하였으며, 총체적으로 개별적이고 부분적인 불가역성을 강조한다. 달중광(笪重光)
은 『畫筌』에서 다음과 같이 지적하였다;

　　"때때로 천성은 인공을 더하게 되면 손상되며, 그중의 우아한 정취도 다른 곳으
　　로 옮기면 많이 어긋나게 된다."652)

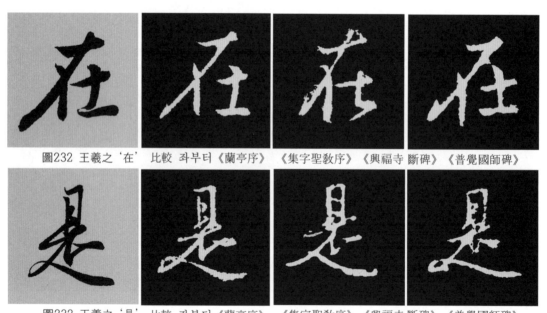

圖232 王羲之 '在'　比較　좌부터《蘭亭序》　《集字聖敎序》　《興福寺 斷碑》　《普覺國師碑》

圖232 王羲之 '是'　比較　좌부터《蘭亭序》　《集字聖敎序》　《興福寺 斷碑》　《普覺國師碑》

651) 列夫·托爾斯泰『藝術論』, "在眞正的藝術作品-詩戲劇圖畫歌曲交響樂　我們不可能從一個位置上
　　抽出一句詩一場戲一個圖形一小節音樂　把它放在另一個位置上　而不致損害整個作品的意義　正像我
　　們不可能從生物的某一部位取出一個器官來放在另一個部位而不致毁滅該生物的生命一樣"
652) 笪重光『畫筌』, "偶爾天成　加以人工而或損　此中佳致　移之彼處而多違　理路之淸　由低近而高遠
　　景色之備　從澹簡而綢繆　絜小以成巨　心欲其靜　完少以布多　眼欲其明　目中有山　始可作樹　意中有水
　　方許作山"

「集字」의 방식은 명작의 결체인 아름다운 정취[佳致]653)를 보존하는 작용이 있고, 실용적 측면에서는 명가의 필적을 빌려 글자의 내용을 알리는 작용이 있으나, 장법상 그「佳致」가 얼마나 되는지는 말할 수 없다. 【圖232】

이를 통해 우리는 기맥(氣脉) 중의 「斷」에 대해 좀 더 이해할 수 있다. 이러한「斷」은 장법 전체를 해체하고 기맥 밖에 유리되어 각자의 정치를 하거나, 「集字」에「連」의 의도가 전혀 없는 그러한 「斷」을 말하는 것이 아니다. 그것은 총체적인 장법에 복종하고 기맥과 혈맥이 상통하여 숨 쉬는 것과 관련이 있다. 기맥(氣脉)은 장법 전체를 이어주는 생명선이다. 기맥이 없거나 혹은 기맥이 흐르지 않으면, 서예에서의 장법은 혼연천성(渾然天成)한 미654)를 구성할 수 없다.

653) 가치(佳致): 아름답고 우아한 정취(情趣)를 말한다. 출처는 南朝·宋代 유의경(劉義慶)의 『世說新語·文學』에 등장한다.

654) 「渾然天成」에서 「渾然」이란 완전하여 나눌 수 없는 모양을 말하고, 「天成」이란 자연스럽게 형성되어 인공을 빌리지 아니한 것을 일컫는다. 이는 글씨가 조화롭고 완전하며 교묘함이 자연스러운 것을 이르는 말이다. 청대 장조(張照)는 『天瓶齋題跋』에서 "글씨가 뜻을 붙이면 막히고, 뜻을 놓으면 미끄러지는 것은 그 정신의 뛰어남[神理超妙]과 일체의 자연스러움[渾然天成]이 붓을 댈 즈음에 진실로 안과 밖 그리고 중간에 이르지 않았음을 말하는 것이다. 문징명(文徵明)의 글씨를 동기창(董其昌)이 소중하게 여기지 않은 것은 바로 착처(著處)는 막히고 방처(放處)는 미끄러웠기 때문이다(書著意則滯 放意則滑 其神理超妙渾然天成者 落筆之際 誠所謂不及內外及中間也 待詔(文徵明)書不爲董香光(董其昌)所重者 正以著處滯而放處滑)."라고 말하였고, 심윤묵(沈尹默)은 『書法論叢』에서 "혼연히 자연스러우려면 자신도 모르게 절목(節目)하여야 비로소 사람들 눈에 거슬리지 않게 된다(要渾然天成 不覺得有節目 才能使人看了不碍眼)."고 하였다.

Ⅳ. 맺는 말

···지금 우리는 이미 우리의 종착점에 도달했고, 철학적 방법으로 예술의 미와 형상의 본질적인 특징을 하나의 화환(花環)처럼 엮었다. ─헤겔『미학』655)

그대 궁하면 통한다는 이치를 묻지만, 어부의 노랫소리는 깊어지기만 하네. ─왕유『수장소부』656)

우리가 중국 서예술의 미학적 특징을 탐구함에 서예가 왜 예술인가[書法爲什麽是藝術]라는 질문을 시작으로, 해서 점획의 「逆鋒落筆」로부터 출발하여 실용과 미(實用與美), 재현과 표현(再現與表現)과 같은 서예술의 본질(本質)과 내용미(內容美)의 문제에 관하여 초보적으로 접근했으며, 또「行」과「留」,「曲」과「直」,「違」와「和」,「主」와「次」,「欹」과「正」,「虛」와「實」,「斷」과「續」 등과 같은 서예술의 형식미(形式美)에 관한 문제도 접해보았다. 이것은 예술의 변증법(辨證法)을 사용하여 중국 서예술의 가장 기본적인 미학적 범주를 원형의 꽃목걸이[花環]로 이루어보려는 억지스러운 왜곡의 시도였다. 이「花環」에 비록 몇몇 아름다운 꽃들이 그 위에 장식되어 있다고 하지만, 다만 그것들은 매우 견고하지 못하기 때문에 최후에 이「花環」을 다시 한번 결박하고 보강하는 작업이 필요하다. 이에 채옹(蔡邕)의 서론부터 다시 이야기하고자 한다. 그는 『九勢』에서 다음과 같이 썼다;

 "무릇 글씨는 자연에서 비롯되고 자연이 서고 나서 음양이 생기며, 음양이 생기고서 형세가 나타난다."657)

이 시대의 서예가 심윤묵(沈尹默)은 이에 대해 비교적 깊이 이해하고서 다음과 같이 말했다;

 "모든 종류의 문예 작품은 일정한 사회생활(자연계 포함)이 사람들의 머릿속에

655) 黑格爾『美學』, "······我們現在就已達到了我們的終點 我們用哲學的方法把藝術的美和形象的每一個本質性的特徵編成了一種花環"
656) 王維『酬張少府』, "君問窮通理 漁歌入深"
657) 蔡邕『九勢』, "書肇於自然 自然旣立 陽陰生焉 陰陽旣生 形勢出矣"

반영된 산물이며, 서예술도 예외는 아니어서, 상형 기사의 그림문자는 천지, 일월, 산수, 초목, 그리고 짐승의 발자국과 새의 흔적 등을 본떠서 만든 것이다. 자연은 복잡한 현상으로 가득 차 있는데, 채옹은 「구세」에서 서로 대립하는 음양의 교호작용에 의해 만들어진다고 생각하였다. 여기서 말하는 음양(陰陽)이란 대립하는 모순으로 이해될 수 있다. 고대에는 양이 동하면 음이 고요하고, 양이 강하면 음이 부드러우며, 양이 펴면 음은 거두어들이며, 양이 허하면 음은 실하다[陽動陰靜 陽剛陰柔 陽舒陰斂 陽虛陰實]고 여겼다. 자연의 형세에는 이러한 서로 다른 모순된 측면이 포함되어 있을 뿐만 아니라 글씨는 자연에서 본받으며, 그 형세는 필연적으로 동정(動靜), 강유(剛柔), 서렴(舒斂), 허실(虛實) 등이 포함된다. 즉, 서가는 자연의 형질을 모방할 뿐만 아니라 그 변화가 일어나야 하므로 이에 음양이 생기고서 형세가 나타난다[陰陽旣生 形勢出矣]고 말한 것이다. …중국의 서예가 예술로 인식되고 고급 예술로 인정되면서 그러한 성격을 갖게 되었다."658)

이 단락의 말은 매우 심오하여 서예술 미에 대한 거시적 분석이라고 할 수 있다. 즉 서예의 예술미가 생겨난 근원을 밝히고, 서예의 내용미와 형식미의 자연스러운 연관성을 설명하기도 하였다. 서예가 자연의 형질을 어느 정도 재현한 것은 물론 서예의 내용미에 해당하는 것으로, 예를 들어 소식(蘇軾)이 쓴《羅池廟碑》에「飛」자【圖45】는 자연 속 조류 동태에 대한 서예적 재현임을 누구도 부인하지 않겠지만, 형식미를 통해 붓의 장로(藏露), 획의 비수(肥瘦), 선의 곡직(曲直) 등을 통해 표현된 것이다. 또《瘞鶴銘》중의「禽浮」두 글자【圖98】는 사람들이 거의 형식적 미만을 감상하는 듯한데, 그것은 이 두 글자 속에서 자연 속 이미지와 뚜렷한 계합처(契合處)를 찾지 못하기 때문이다. 가령 그것들이 새처럼 떠다니고 있다고 한다면 너무 억지스러울 수밖에 없다. 그러나 그 행류(行留) 결합의 용필과 위화(違和)의 변증적 결체, 그리고 허실상생(虛實相生)의 분간포백(分間布帛)659)은 모두 자연의 「陰陽」에 뿌리를 두고 그 변화를 이루고 있기에

658) 沈尹默, 『現代書法論文選』, pp.130~131. "一切種類的文藝作品 都是一定的社會生活(包括自然界)在人們頭腦中反映的産物,書法藝術也不例外 象形記事的圖畫文字就是取法於天地日月山水草木以及獸蹄 鳥迹等而成的(他在另一處也說:「字的造形雖然是在紙上 而它的神情意趣 却與紙墨以外的自然環境中的一切動態 有自然相契合的妙用」－引者) 大自然充滿着複雜的現象 九勢認爲是由於對立的陰陽交互作用而形成 這裏所說的陰陽 可當作對立着的矛盾來理解 古代認爲陽動陰靜 陽剛陰柔 陽舒陰斂 陽虛陰實 自然的形勢中 旣包含着這些不同的矛盾方面 書是取法於自然的 它的形勢中 也就必然包含動靜剛柔舒斂虛實等等 就是說 書家不但是模擬自然的形質 而且要能成其變化 所以這裏說陰陽旣生 形勢出矣…我國書法被人們認爲是藝術 而且是高級藝術 因爲它産生之始 就具備了這種性格"
659) 분간포백(分間布白): 분행포백(分行布白)이라고도 한다. 「分」은 간격을 나누고 「布」는 공백을 두는 것이다. 이는 점과 획, 그리고 결구를 안배하고, 글자와 글자, 행과 행 사이의 관계를 처리한 것으로, 곧 서예의 장법인 결구(結構)를 가리킨다. 진대 왕희지(王羲之)는 『筆勢論

- 315 -

이를 단순한 형식미라고 말할 수 있겠는가?660)

레닌(列寧)은 이렇게 지적했다.

"형식은 본질적인 것이다. 본질에는 형식이 있다. 어떤 형태로든 모두가 본질로 써 전이되는……"661)

이 관점은 서예 미학에도 적용된다. 채옹(蔡邕)의 서론 중에도「形勢」가「陰陽」에서 파생된다는 점을 잘 보여준다. 여러분이 만약「形勢」가 본질적 내용에 속한다고 말한다면, 그것은 외관적인 형식이고, 또 「形勢」가 외관적인 형식에 속한다고 말하지만, 그 또한 본질적인 내용이다. 이처럼 서예술의 심미 영역에서 내용과 형식, 본질과 외관은 통일되어 있고, 그것은「形勢」의 미로 통일된다. 대자연은 복잡한 현상으로 가득 차 있고, 그것들은 무한히 풍부하게 뒤엉켜 있으며, 대립하고 있는「陰陽」의 교호작용도 매우 다양하다. 청대의 화가인 석도(石濤)는 그가 관찰한 것을 그의 회화 미학에 개괄하였다. 그는 저서『畵語錄·筆墨章』에서 이렇게 썼다;

"산천 만물의 체(體)를 갖추는 것은, 반(反)이 있고 정(正)이 있으며, 편(偏)이 있고 측(側)이 있으며, 취(聚)가 있고 산(散)이 있으며, 근(近)이 있고 원(遠)이 있으며, 내(內)가 있고 외(外)가 있으며, 허(虛)가 있고 실(實)이 있으며, 단(斷)이 있고 연(連)이 있으며, 층차(層次)가 있고, 박락(剝落)이 있으며, 풍치(風致)가 있고, 표묘(飄渺)가 있으니, 이것이 생활(生活)의 대단(大端: 생활의 중요한 단서)이다."662)

十二章」에서 "사이를 나누어 백을 펼치고 위아래를 가지런하고 평평하게 하여 체제를 고르는데 대소(大小)가 가장 어렵다(分間布白 上下齊平 均其體制 大小尤難)."고 하였고, 당대 구양순(歐陽詢)은『八訣』에서 "뜻은 붓의 앞에 두고, 문은 생각의 뒤를 따르게 하여 사이를 나누고 백을 펼쳐서 한쪽으로 치우치게 하지 말라(意在筆前 文向思後 分間布白 勿令偏側)." 하였으며, 양빈(楊賓)은『大瓢偶筆』에서 "풍보지(馮補之: 馮行賢)는 필법을 알지 못하여 분간포백한 가지만을 위주로 하였고, 조추곡(趙秋谷: 趙執信)은 그 법을 지키고 변화하지 않았다(馮補之(馮行賢)不知筆法 一以分間布白爲主 趙秋谷(趙執信)守其法而不變)."고 품평하였다.

660) 「陰陽」은 글씨에서 점·획 사이 상반상성(相反相成)하는 변증적 관계를 의미한다. 즉 횡획의 상단은 양(陽)이 되고 하단은 음(陰)이 되며, 수획(竪劃)의 좌면은 음이 되고 우면은 양이 된다. 유희재(劉熙載)는《書概》에서 "글씨는 음양 두 법을 겸해야 하니, 대개 침착하며 답답한 듯함은 음(陰)이고, 빼어나며 호방 활달함은 양(陽)이다(書要兼備陰陽二法 大凡沈着屈鬱 陰也 奇拔豪達 陽也)."라고 말하였다.

661) 黑格爾「邏輯學」一書 摘要 『列寧全集』第三八卷, p.151. "形式是本質的 本質是有形式的 不論怎樣形式都還是以本質爲轉移的……"

662) 石濤『畵語錄·筆墨章』, "山川萬物之具體 有反有正 有偏有側 有聚有散 有近有遠 有內有外 有虛有實有斷有連 有層次 有剝落 有豐緻 有縹緲 此生活之大端也……"

생활 속에 이처럼 무한한 풍요로움과 끊임없는「大端」도「陰陽」이 상생하는 「形勢」이며, 그 필묵에서의 형은, 즉 회화에서의「形勢美」요, 혹은 서예에서의 「形勢美」이다.

지금까지의 이야기에 여러분은 분명 더 큰 부족함을 느꼈을 것이다. 서예술의 「形勢美」가 소위 서예 속「陰陽」에 미쳐 상호 간에 갈고 닦아 나아가는[相摩 相蕩], 혹은 서로 상극이지만 서로 상생하는[相克相生] 것과 같은 표현들은 무엇일까? 그것은 한마디로 다 말할 수 없으며, 결코 이 책 하나로 다 얻을 수 있는 것이 아니다. 이에 몇 마디 적구(摘句)로 인용하게 됨을 용서 바라며, 여러분이 이리저리 탐구하는 데 참고가 될 것이다.

"성인은 『易』을 지어 상(象)을 세우고 뜻(意)을 다하였다. 뜻은 선천으로 서(書)의 근본이요, 상(象)은 후천으로 서(書)의 쓰임이다(聖人作易立象以盡意 意先天書之本也 象後天 書之用也)."-劉熙載『藝槪·書槪』-

"서(書)는 음양강유(陰陽剛柔)이니 한쪽으로 치우쳐서는 안 된다(書陰陽剛柔 不可偏陂)."-劉熙載『藝槪·書槪』-

"해서는 단정함으로 유동함을 다스리고, 초서는 유동함으로 단정함을 다스린다(正書居靜以治動 草書居動以治靜)."-劉熙載『藝槪·書槪』-

"그의 서예는 의(意)가 많은데, 초서의 의는 법(法)에 많다(他書法多於意 草書意多於法)." -劉熙載『藝槪·書槪』-

"기이함은 정(正)의 안에서 운행하고, 정은 기이함 속에서 펼쳐진다(奇卽運於正之內 正卽列於奇之中)."-項穆『書法雅言』-

"모난 것은 둥근 것에 섞이고, 둥근 것은 모난 것에 뒤섞이니 이것이 묘(妙)가 된다(方者參之以圓 圓者參之以方 斯爲妙矣)."-姜夔『續書譜』-

"매번 글씨를 쓰고자 할 때에는 열 번은 더디게 하고 다섯 번은 급하게 하며, 열 번은 굽게 하고 다섯 번은 곧게 하며, 열 번은 감추고 다섯 번은 드러내며, 열 번은 일으키고 다섯 번은 엎드리면 글씨라고 말할 수 있다(每書欲十遲五急 十曲五

直 十藏五出 十起五伏 方可謂書)." -王羲之『書論』-

"졸(拙)을 잘 사용하여야 교(巧)를 얻고, 유(柔)를 잘 사용하여야 강(剛)을 얻는 다(能用拙 乃得巧 能用柔 乃得剛)." -王澍『論書賸語』-

"향(向)이란 맞아들이지만, 수족은 피해야 하고, 배(背)란 묶여 있는 것이니 맥락 (脉絡)이 스스로 통해야 한다(向者雖迎而手足亦須回避,背者固扭而脉絡本自貫通)." - 李淳『大字結構八十四法』 -663)

"살찐 글자는 골격이 필요하고, 마른 글자는 근육이 필요하다(肥字須要有骨 瘦字 須要有肉)." -黃庭堅『論書』-

"글씨에는 반드시 신(神), 기(氣), 골(骨), 육(肉), 혈(血)의 다섯가지가 있어야 하 니 만약 그중에 하나라도 결핍하면 글씨를 이룰 수 없다(書必有神氣骨肉血 五者缺 一 不爲成書也)." -蘇軾『論書』-

"서가의 비법에 묘한 것은 합(合)에 능한 것이요, 신기한 것은 리(離)에 능한 것 이다. 이합의 사이에 신묘함이 드러난다(書家秘法 妙在能合 神在能離 離合之間 神 妙出焉)." -朱和羹『臨池心解』-

"글씨는 반드시 먼저 생(生)한 이후에 숙(熟)하며, 이미 숙(熟)한 후에 다시 생 (生)해야 한다(書必先生而後熟 旣熟而後生)." -宋曹『書法約言』-

"고인이 글씨를 논함에 세(勢)로 우선을 삼았다. … 대개 글씨란 형의 학문이요, 형이 있어야 세가 존재한다(古人論書 以勢爲先……蓋書 形學也 有形則有勢……)." -康有爲『廣藝舟雙楫·綴法』-

만약 여러분이 이러한 논지에 관심이 있다면, 위에서 인용한 서가의 풍부한 서 예 미학 자료에 대해 거시적(巨視的), 중관적(中觀的), 미시적(微視的)으로 분석할 수 있고 또 그 미학적 함의를 발굴할 수도 있으며, 더 나아가 여기서 한 쌍의 서

663) 《大字結構八十四法》은 명나라 이순(李淳)이 명 대종(代宗)의 뜻을 받들어 쓴 어용(御用) 서 예 교재로, 글의 내용을 보면 해서 학습의 결구 기본 규율을 주로 다루고 있으며, 84가지의 규 율 방법을 간결한 언어로 정리하여 예시와 함께 매우 포괄적으로 요약한 것이다. 예를 들면, 「天覆 宇宙宮官 要上面盖盡下面法 宜上淸而下濁」, 「地載 直且至里 要下划載起上划 宜上輕而 下重」, 「讓左 助幼卽却 須左昂而右低 若右邊有謙遜之象」…과 같다.

예 미학의 범주를 더욱 개괄할 수도 있을 것이다. 그러나 이 일련의 범주는 결코 서로 나누어지는 것이 아니라 상호 침투하고 견제하는 것임을 간과해서는 안 된다. 미시적인 측면에서 볼 때 용필도 일련의 미묘한 상호 침투와 견제의 관계를 가진 생생한 창조 과정이다. 이 또한 이 책이 「窮微測妙」할 수 있는 일이 아니다. 다만 여기서 서론의 한 단락을 인용해도 무방하리라. 해진(解縉)이 쓴 『春雨雜述』에는 용필의 변화와 과정을 멋지게 묘사한 내용이 있다;

"무릇 용필이란 털끝같이 예리한 필봉으로 돈좌(頓挫: 누르고 꺾음)하고, 욱굴(郁屈: 심하게 구부림)하고, 주절(周折: 고르게 꺾음)하고, 장출(藏出: 감추고 내보냄)하고, 수축(垂縮: 드리워 오므림)하고, 왕복(往復: 갔다가 돌아옴)하고, 역순(逆順: 역행과 순행)하고, 하상(下上: 오르고 내림)하고, 습엄(襲掩: 기습과 엄폐)하고, 반선(盤旋: 빙빙 돔)하고, 용약(踴躍: 뛰어 오름)하고, 력입(瀝入: 파고 듬)하고, 뉵응(衄凝: 엉겨 듬)하고, 염천(染穿: 물들어 통함)하고, 안소(按掃: 당겨서 쓸어냄)하고, 주적(注趯: 쏟아붓듯이 뛰어 감)하고, 탁지(擢指: 손으로 뽑아 냄)하고, 휘도(揮掉: 휘둘러 댐)하고, 제불(提拂: 들어 올림)한다. 공중에서 떨어뜨리고, 가창(架搶: 매달아 부딪힘)하고, 궁철(窮掣: 깊이 끌어당김)하고, 수종(收縱:거두어 풀어놓음)하고, 칩신(蟄伸: 숨어서 펴짐)하고, 임무(淋茂: 흠뻑 젖어 무성함)하고, 권축(卷蠱: 움츠러 듦)하고, 조밀(雕密: 새겨서 촘촘함)하고, 복영(覆瑩: 뒤집어 빛냄)하고, 고기(鼓奇: 두드려 뛰어남)하니…"664)

이 한편의 글은 음절이 낭랑하고 억양(抑揚) 돈좌(頓挫)한 용필송(用筆頌)으로 서예의 예술미를 창조하는 노동에 대한 열정 넘치는 찬가이다. 서가의 손에서, 붓이 이렇게 신기한 변화가 풍부하고, 단번에 사람의 눈을 휘둥그레지게 하니, 어찌 된 일인지 모르겠다! 하지만, 만약 당신이 좀 더 깊이 파고 들어가 이 마법적이고 변화된 붓[龍須友]을 사귀게 된다면, 그것을 따라 털끝만큼의 예리한 틈 속[毫厘鋒穎之間]의 미시적 세계를 여행하고, 미를 창조하는 이 기묘한 과정을 엿볼 수 있으며, 한 마디로 다하기 어려운 심미 감각을 얻을 수 있을 것이다. 고대 그리스의 데모크리트(德謨克利特)는 "큰 기쁨은 미에 대한 작품의 존경에서 나온다(大的快樂來自對美的作品的瞻仰)."665)고 하였는데, 우리는 여기에 한 마디

664) 解縉 『春雨雜述』, "若夫用筆 毫厘鋒穎之間 頓挫之 郁屈之 周而折之 抑而揚之 藏而出之 垂而縮之 往而復之 逆而順之 下而上之 襲而掩之 盤旋之 踴躍之 瀝之使之入 衄之使之凝 染之如穿 按之如掃 注之謬之 擢之指 揮之掉之 提之拂之 空中墜之 架虛搶之 窮深掣之 收而縱之 蟄而伸之 淋之浸淫之使之茂 卷之蠱之 雕而琢之使之密 覆之削之使之瑩 鼓之舞之使之奇…"

더 덧붙일 수 있다;

> "큰 기쁨은 미를 창조하는 과정에 대한 탐구에서 나온다. 서예 미학의 임무는 감상자가 미의 작품을 첨앙(瞻仰)할 수 있도록 도와주어야 할 뿐만 아니라 창작자가 미를 창조하는 과정을 탐구하도록 도와주어야 한다(大的快樂來自對創造美的歷程的探求 書法美學的任務 旣要幫助欣賞者瞻仰美的作品 又要幫助創作者探求美的創造的歷程)."

서예 미학의 임무는 또한 서예 미의 본질, 내용 및 형식과 그 착종(錯綜)의 관계를 과학적으로 해석하는 데 있다. 전반적으로 서예는 재현성을 가진 표현예술일 뿐만 아니라, 글(그 내용은 문학작품일 수도 있음)을 써서 사상을 교류하는 실용예술이기 때문에, 내용뿐만 아니라 외관의 형식에도 이중성을 가지고 있다. 여기서 우리는 이러한 이중성에 의해 형성된 서예술의 계층구조를 【圖表1】과 같이 요약해볼 수 있다. 이하 감상문제와 연계하여 서예의 계층구조 네 가지를 간단히 설명한다.

제1항: 「文字內容」

서예는 문자와 서사(書寫) 간에 떨어질 수 없는 관계이다. 문자는 사회적 교제의 도구로서 항상 생각을 교환하고 서로를 이해하는 데 사용되었다. 문자 서사를 통해 교제하고 문학성이나 비문학적인 내용을 전달하는 것이 서예의 실용성(實用性)이다. 그 글의 내용이 문학적이라면, 이 내용은 사람들의 형상적 사고를 유발하고 문학적인 감상을 유도하는 의미도 있다. 그러나 사람들이 다만 글의 내용을 아는 것으로만 그친다면 그것은 서예의 아름다움을 감상하는 것이 아니라 단지 글씨[書]를 글자[字]로만 인식하기 때문이다. 그 문학적 내용을 글로 감상한다 해도 아직 서예의 미적 감상이 아닌 문학의 미적 감상에 불과하다.

제2항: 「藝術內容」

서예 작품에서 재현 요소와 표현 요소, 그리고 그 결합을 감상하고, 서예 작품의 의상미(意象美)를 감상하는 것은 미학적 의의가 있다. 다만 그것은 좀 어렵고 여러 방면의 지식이 필요할 뿐만 아니라 문학, 예술, 역사, 자연, 미학, 문자학 등

665) 『著作殘篇』, 『西方文論選』上卷 p.5. "大的快樂來自對美的作品的瞻仰"

등의… 논리적 사고, 형상적 사고, 즉 논리[邏輯(logic)思維]666)와 상상[形象思維]667)이 필요하다. 이러한 감상은 총체적으로 파악하는 것이 가장 좋으며, 일일이 그리는 개별적, 지엽적인 문제에만 머무르지 않고 작품의 시대적 배경과 결합하고, 서가의 생애적 개성과 결합하며, 창작 의도와 결합하고, 글의 내용, 특히 서예술의 형식미와 결합해야 한다. 상상의 채익(彩翼: 다채로운 날개)을 펼치면서도 억지스러움[牽强附會]을 막아야 한다. 서예는 재현 요소를 지닌 표현 예술로서 작품의 재현성이 뚜렷하지 않다면 표현 요소의 형식미와 그 결합의 측면에서 주로 감상해야 한다. 선조(線條)는 국경을 초월하는 만국공통어이기에 서예 작품으로서의 뚜렷한 재현 요소와 표현 요소를 외국의 서예 애호가들까지 다양한 정도로 감지할 수 있다.

제3항: 「文字形式」

서예 작품에 대한 순수한 서체 연구나 문자 판독은 문자학적 의미 또는 실용적 의미일 뿐이다. 작품 속 서체의 문자 형식을 감상하여야 미학적 의미가 있을 수 있다. 특히 전서체나 예서체가 지닌 자체(字體)의 미는 장식적 미가 풍부하여 이러한 서체의 문자 형식을 감상하는 것도 미적 감각을 불러일으킬 수 있다. 한 걸음 더 나아가면 형상미(形象美)나 형식미(形式美)에 대한 감상으로 바뀔 수 있다. 사실 상기한 표(表)의 네 가지 차원은 복잡하게 얽혀있고, 그 경계는 뚜렷하게 구분하기 쉽지 않다.

제4항: 「藝術形式」

이것은 서예가 지닌 예술미의 가장 주요한 구성 부분이다. 이러한 형식적인 미에 대한 감상 또한 가장 보편적인 서예 감상이다. 첫머리 「實用과 美」라는 부분에서 제기된 질문에 답할 수 있게 되었다. 전서(篆書)나 초서(草書)를 모르는 사람이나, 혹 서문(釋文)을 보는 것을 꺼린 만큼 작품 속 글지를 잘 모르거니, 문맹일지라도 서예술의 명작들을 눈앞에 두고 미의 즐거움을 느낄 수 있다. 그리고

666) 「邏輯思維」, 즉 「논리적 사유」는 인간의 이성적 인식 단계로, 개념·판단·추리 등의 사고 유형을 이용하여 사물의 본질과 법칙을 반영하는 인식 과정이다. 이러한 개념과 범주는 인간의 뇌, 즉 사유 구조라는 틀의 형태로 존재한다.

667) 「形象思維」는 직관적 형상과 표상을 주축으로 하는 사유의 과정이다. 예를 들어 문필가는 전형적인 문학적 인물의 형상을 만들고, 화가는 한 폭의 그림에 그 인물이나 대상을 머릿속에 그려야 하는데, 이러한 구상의 과정은 사람이나 사물의 형상을 소재로 하기에 이를 '형상사유'라고 한다.

국적이 다른 사람, 한자를 사용하지 않는 사람 역시 서체의 형식과 내용을 잘 이해하지 못하지만, 서예술을 감상할 수 있다. 이런 감상이 설마 아무런 미학적 의미가 없다고 말할 수 있을까? 그들은 서예미의 가장 주요한 구성 부분인 형식미를 감상하는 것이다. 이 아름다움은 설명할 필요 없이 직관적이고 감성적이며 다소 감지가 가능하다. 물론 문자의 해석, 번역, 형식적 아름다움에 대한 분석과 형식미에 대한 감각을 얻을 수 있다면 더 좋을 것이고 서예 감상 또한 여러 단계로 진전시킬 수도 있다. 감상 측면에서만 볼 때 서예의 형식미에도 뛰어난 상대적 독립성이 있음을 몇 가지 예로 들 수 있다. 예를 들어, 고대 비첩의 문자 내용에는 많은 찌끼[糟粕]가 있고 심지어 명백한 독소가 포함되어 있기도 하지만, 사람들은 여전히 이러한 비첩을 사랑하고 끝없이 감상하는데, 이는 서예의 형식이 독립적이어서 사람들은 글의 내용을 버리고도 예술 형식을 감상할 수 있기 때문이다. 또 일부 잔첩(殘帖)이나 단비(斷碑)와 같이 지금까지 유전되는 글씨가 샛별처럼 적어서 더는 사상적 교류를 할 수 없지만, 사람들은 여전히 서예의 아름다움을 감상할 수 있다. 남아 있는 한 글자라도 그 속에 독자적인 형식미가 있음을 알 수 있다.

이상의 네 가지 차원은 서예가 복잡하게 얽혀있는 미학적 특징을 설명하기 위해 나누어놓은 것이다. 위의 표에서 볼 수 있듯이 서예는 특별한 예술로서 사람들에게 다양한 역할을 하며 인간의 감각(感覺), 지각(知覺), 연상(聯想), 상상(想像), 감정(感情) 및 사상(思想)에 호소하여 사람들에게 풍부한 아름다움을 선사한다. 서예를 감상하려면 위의 네 가지 차원을 유기적으로 결합시켜 위와 같은 여러 가지 심리적인 형태를 충분히 동원하는 것이 좋으며, 이러한 감상은 결코 예사로운 것이 아니다. 서예술 미의 창조와 감상은 매우 미묘하고 복잡하기에 해석, 요약 및 총화를 위한 서예 미학이 필요하다. 그러나 고대의 서예 미학에 관한 사상적 자료는 풍부하나 온전한 서예 미학 논저는 드물다. 오늘날 서예의 미학은 아직 초창기에 속하며, 이 소책자는 명실상부한 얕은 담론에 불과하다. 만약 여러분이 서예술의 미학 원리를 더욱 이해하고 싶다면, 이 소책자로는 더더욱 감당할 수 없을 것이다. 어옹의 노랫소리 깊어지니[漁歌入浦深] 여러분은 쌍장(雙槳)를 들어 푸른 물결을 헤치고, 스스로 깊은 미의 경지를 찾기를 바라는 마음이다!

圖表1

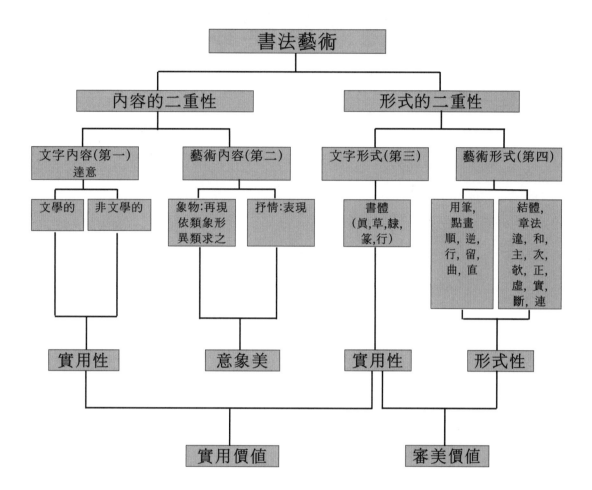

<附 錄>

書法美學談

原　文

金學智　著

好異尙奇之士,玩體勢之多方;窮微測妙之夫,得推移之奧賾 -孫過庭『書譜』-

路漫漫其修遠兮,吾將上下而求索 -屈原『離騷』-

中國書法,源遠流長,猶如發源於唐古拉山脉、奔流向東而滔滔不止的長江。

當你滿懷民族自豪感,打開令人目不暇給的書法史冊,一連串書家閃光的名字,就會躍然入目;「漢魏有鍾張之絶,晉末稱二王之妙」唐、宋有虞、歐、褚、薛、旭、素、顔、柳、蘇、黃、米、蔡…他們好像夏夜的群星,爭相輝耀, 裝點得祖國的藝術天宇是如此的燦爛輝煌!

在漫長的歷史上,在今天的現實生活中,還流傳着有關書家們的許多動人的故事。儘管這些故事可能是眞實的,可能是虛構的,有的見載於文獻,有的紙傳於民間,甚至帶有很大程度的神奇色彩和誇張成分,但它們仍是富於誘惑力的,人們還是信以爲眞,欽佩讚嘆不已。這些故事最通常的主題,就是贊頌書家創造藝術美。這裏不準備重複一些衆所周知的書家軼聞,祇援引張固『幽閑鼓吹』中的一段妙文…

張長史釋褐爲蘇州常熟尉。上後旬日,有老父過狀,判去,不數日復至,乃怒而責曰;「敢以閑事屢擾公門!」老父曰:「某實非論事, 但觀少公筆迹奇妙,貴爲篋笥之珍耳。長史異之,詰請其何得愛書,答曰,「先父愛書兼有著述。」長史取視之,曰;「信天下工書者也!」自是備得筆法之妙,冠於一時。

這位「老父」爲什麼膽敢冒「屢擾公門」之大不韙呢?原來醉翁之意不在酒。他旣不是眞要這位張大人給斷案論事,也不是有意要無理取鬧,而是爲了要再一次得到「判決書」上的幾個「筆迹奇妙」的字,「貴爲篋笥之珍」。片紙隻字,竟有如此巨大的魅力,這是爲什麼?一字以蔽之: 曰:「美」。

那麼,張旭又爲什麼能名冠一時呢?他的書法在當時就被人們視爲珍貴品,但他還是虛心向「工書者」求教,勤勉好學,鍥而不捨,終於成爲一代名家。『幽閑鼓吹』中的這段記載同樣是對於創造藝術美的勞動的贊頌。它不但生動地寫出了欣賞者、收藏者對於美的「不計手段」的追求,而且生動地寫出了一位大書家是如何地學無止境,如何地對更高的美孜孜以求。今天,傳世的張旭的作品已成爲異常珍貴的文物,試看他所書『古詩四帖』【圖例1】,從上面鈐蓋的鑒(收)藏印章看,歷來就被稱作「秘玩」、「眞賞」、「神品」、「寶」…這就不僅僅是「貴爲篋笥之珍」了。再看他這一作品,確實筆力雄放,龍蛇生動,雷不暇擊,電不及飛,表現出生動流轉的美。對於他的藝術創造,韓愈在『送高閑上人序』中寫道:「旭之書,變動猶鬼神,不可端倪,以此終其身而名後世。」這是對張旭筆下的藝術美的高度評價。

在中國歷史上,和其他藝術相比書法的地位一向是很高的。卽以所謂「書畫同源」的傳統觀念來看,不但歷來書畫相提並論,而且書總是放在畫的前面。這個美學觀點同樣是根深蒂固、源遠流長的。

由此可見,中國書法是一門歷史悠久、廣泛受到人們尊崇和寶愛的傳統藝術。

但是,你是否知道,當西方美學思想傳到中國以後,這一傳統觀點有些動搖了,有人懷疑書法是不是能戴上藝術的桂冠,一九三二年,朱光潛在『「子非魚,安知魚之樂?」-「宇宙的人情化」一文中,指出了這一事實,並從美學的角度維護了書法的藝術地位。他在文中寫道;

書法在中國向來自成藝術,和圖畫有同等的身分,近來才有人懷疑它是否可以列於藝術。這些人大概是看到西方藝術史中向來不留位置給書法,所以覺得中國人看重書法有些離奇。其實書法可列於藝術,是無可置疑的。它可以表現性格和情趣。顔魯公的字就像顔魯公,趙孟頫的字就像趙孟頫。所以字也可以說是抒情的,不但是抒情的,而且是可以引起移情作用的。

橫直鈎點等等筆劃原來是墨塗的痕迹,它們不是高人雅士,原來沒有什麼「骨力」、「姿態」、「神韻」和「氣魄」。但是在名家書法中我們常覺到「骨力」、「姿態」、「神韻」、和 「氣魄」。 我們說柳公權的字「勁拔」,趙孟頫的字「秀媚」,這都是把墨塗的痕迹看作有生氣有性格的東西,都是把字在心中所引起的意像移到字的本身上面去。

移情作用往往帶有無意的模仿。我在看顏魯公的字時,彷彿對着巍峨的高峰,不知不覺地聳肩聚眉,全身的筋肉都緊張起來,模仿它的嚴肅。我在看趙孟頫的字時,彷彿對着臨風蕩漾的柳條,不知不覺地展頤擺腰,全身的筋肉都鬆懈起來,模仿它的秀媚。①

所謂「移情作用」,是一個複雜的美學問題,這裏不加討論,不過,上面的引文至少具體地說明了書法是一門地地道道的藝術。這是因爲;

一、不同書家的作品可以表現出不同的風格美。例如,顏趙不同的風格,用中國古典美學的傳統概念來說,顏書得陽剛之美,趙書得陰柔之美。王羲之在『書論』中談到書法風格多樣化時說:「或如壯士佩劍,或如婦女纖麗。」顏眞卿的『東方朔畫贊』【圖例2】,雄強剛健,就像威武莊嚴的壯士,「力拔山兮氣蓋世」;而趙孟頫的『洛神賦』【圖例3】,則優雅柔媚,猶如婉麗多姿的美女,以曹植『洛神賦』中「柔情綽態,媚於語言」,「瑰姿艷逸」,「華容婀娜」來形容,是很恰當再用西方美學的概念來說,顏、趙的作品分別隸屬於「崇高」和「秀婉」這兩個美學範疇,給人以壯美與優美之感。

二、不同的藝術風格與書家其人有着或隱或顯、或遠或近的聯繫,即所謂「顏魯公的字　　　　就像顏魯公」。這和西方美學中「藝術風格就是人格」的觀點不無相合之處,而中國傳統書　論也有「書如其人」的說法。

三、不同藝術風格的作品,可以引起欣賞者不同的審美心理活動,或緊張,或鬆弛,甚至或聳肩聚眉,或展頤擺腰,如此等等。

所有這些,都是作爲藝術所必須具備的品格。此外,上面的引文還說明了一個事實:書法是中國(當然還有日本)很早出現的、西方所沒有的、體現着民族特色的一門特殊的藝術。

實踐告訴我們:在祖國的藝苑裏,乃至在世界的藝壇上,書法應該理所當然、毫無愧色地占一席地。它的藝術美及其魅力是無可置疑的。

然而,要進一步對此作美學的探索,困難在於:中國書法究竟爲什麼能成爲藝術?它的美學特徵是什麼?它和建築、繪畫、雕塑、音樂、舞蹈、文學等藝門類有什麼異同?它的獨特的藝術規律是什麼異同?美的奧妙又在哪裏?……

要探討這些問題,不可避免地要涉及到藝術的分類。

古今中外的美學理論,都曾或多或少接觸到藝術分類的問題,他們從不同的角度提出了不同的藝術分類方法。但是,由於書法是一門特殊的藝術,所以它們又很少以書法爲例。這裏,有必要向你先介紹一些有代表性的藝術分類法,並在介紹時讓書法置身其間,參與分類;

一、按作品所展開的形式的不同,可分爲空間藝術和時間藝術。前者如繪畫、雕塑、建築、工藝美術,後者如音樂、文學。還有一類藝術既有空間的展開性,又有時間的延續性,可稱爲時空藝術,如舞蹈、戲劇、電影。毫無疑問,書法應該是空間藝術。

二、按作品所表現的形態的不同,可分爲動態藝術和靜態藝術。前者如音樂、舞蹈、戲劇　、電影,後者如繪畫、雕塑、建築、工藝美術。毫無疑問,書法應該是靜態藝術。雖然在書家揮運時它是運動着的線,人們欣賞時也可見其動態的美,但畢竟是固定在紙上的,表現出凝靜的形態。

三、按作品對審美主體(欣賞者)的作用的不同,可分爲視覺藝術,如繪畫、雕塑、建築、工藝美術;聽覺藝術,如音樂;想像力的藝術,如文學。毫無疑問,書法應該是視覺藝術。

四、按作品所包含的藝術種類多寡的不同,可分爲單一藝術和綜合藝術。前者如繪畫、雕塑·音樂,都是單一的。後者的成分則不是單一的,如建築往往離不開工藝美術的裝飾,甚至需要雕塑和繪畫;舞蹈往往離不開音樂、舞台美術;至於戲劇、電影,綜合成分就更多了,還離不開文學。書法應該是單一藝術,但如果題在畫上,就成爲書畫結合的綜合藝術了;如寫上扇面,配在精美的折扇上,書法又與工藝美術結合在一塊了…這種結合的情況是常見的。就從這一點看書法的藝術天地也是很廣闊的。

當然,任何一種藝術分類法,都祇是相對的,都不同程度地存在着某種不足之處。它們往往不能把所有的

藝術門類都非常合理地分到各個大類中去。同時,也只有結合各種藝術分類法,從而歸納出某一門藝術的各方面的特點,才能進一步探討這門藝術的美學特徵,即區別於其他各門 藝術的美的特殊性。

由上面四種分類法,我們可以先作一個初步的歸納:書法是展開於空間、表現爲靜態、訴諸視覺的單一藝術。空間性、靜止性、可視性以及單一性,這些當然也可說是書法藝術的美學特徵,但這僅僅是外部特徵,而不是本質特徵,遠不能解釋書法創作和書法欣賞中各種異常複雜的現象。爲此,要進行深入的探討,還必須進一步結合如下幾種藝術分類法;

五、按作品所借助的物質手段(卽藝術媒介)的不同來分類。

六、按作品對人類的關係、用途的不同來分類(分爲實用藝術和非實用藝術)。

七、按作品反映現實的藝術方式的不同來分類。

下面,我們就結合這三種分類法來探討……

書法藝術的 本質

> 古者造書契,代結繩,初假達情,浸乎競美 −竇皋『述書賦上·序』−
> 馳思造化古今之故,寓情深郁豪放之間,象物于飛潛動植流峙之奇 −康有爲『廣藝舟雙楫』−

你有沒有思考過如下問題..作爲藝術美的書法作品,他爲什麼要問世;在歷史上,它是怎樣誕生的;書家又是怎樣進行創造的;它對於人們的影響是否僅僅是引起或張或弛的心理;它的社會作用究竟是什麼...這些問題可以以下兩個方面來理解。

一. 實用與美

任何門類的藝術的創造,都離不開借以表現的特定的物質手段。根據一點,也可以進行另一種藝術分類,如建築和雕塑離不開形體(當然也需要借助於線條、色彩),可說是形體的藝術,繪畫離不開色彩和線條,可說是色彩、線條的藝術;音樂離不開聲音,可說是聲音的藝術;文學離不開語言,可說是語言藝術。書法雖然和中國畫一樣,離不開線條的表現,但它和中國畫的不同在於:後者是通過線條來描繪物像的,前者則是通過線條來書寫文字的,或者說,是借助於帶有繪畫質素的線條美來進行文字書寫的。從這一點上說,書法是文字(漢字)書寫的藝術;文字所賴以構成的線條,是進行書法藝術創造的特定的物質手段或藝術媒介。歷史和現實告訴我們,探討書法藝術的美學特徵,決不能離開文字,決不能離開在長期歷史發展中不斷形成的各種字體(如篆、楷、草、行等)。在古代,「書」兼有文字和書法兩種含義。這也啓示我們,探討書法藝術的美學特徵,必須從探討文字的特點起步。

文字的特點是什麼?孫過庭『書譜』說:「書契之作,適以記言。」文字是用來記錄語言的。而言語在人類社會生活中起着極其重要的作用,人們利用它來交流思想,表達感情,從而達到相互了解。它和語言一樣,同樣是人類社會生活中重要的交際工具。

一般說來,單一的視覺藝術、聽覺藝術在表達思想上有較大的局限性。建築藝術祇能以其象徵性暗示出朦朧的意向;音樂的思想內容也往往有其不明晰性、不確定性,人們甚至可以從多方面作不同的理解。至於繪畫,歐陽修在『鑑畫』中寫道..「蕭條淡泊,此難畫之意,畫者得之,覽者未必識也。」這是說,有此思想,在繪畫創作中很難表達,而且創作者和鑒賞者之間也不易得到交流。因此,繪畫有時得借助於題跋。例如鄭板橋,曾在山東濰縣當了一名七品縣官,有一次夜臥縣衙,聽到窗外竹聲蕭蕭,如嘆如語,如泣如訴,由此,他聯想到自己一向很關切的民間疾苦的聲音。這種特殊的感受和聯想,這種「關心民瘼」的思想和感情,可說是「難畫之意」了。特別是要通過畫竹來表達,就更困難了。而且,卽使是畫家寓情寓意地把這種感受、聯想和思

想滲透到畫中之竹的形象裏去,「覽者未必識也」。於是,他在這幅風竹圖上揮寫了一首詩;

衙齋臥聽蕭蕭竹,疑是民間疾苦聲。

些小吾曹州縣吏,一枝一葉總關情。【圖例4】

這首通過書法所題的詩把風中之竹,民間之苦,以及正直的小縣吏的形象,同情人民的深厚的感情,都準確地表達出來了。詩、書、畫相得益彰,融合成完美的綜合藝術。這也說明語言以及作為語言藝術的文學,在表達思想感情上有其廣闊的自由性、高度的明晰性和精嚴的準確性。只要思想所及,從大自然的森羅萬象(無形的風、有形的竹),社會生活的複雜現象(州縣官吏、民間疾苦),到人的心靈深處的微妙感情(對民瘼的「關情」),都可以通過語言稱心如意地表達出來,都可以通過文字書寫稱心如意地記載下來。語言和文字的作用可謂大矣!

對於文字書寫的這種幾乎萬能的實用性,張懷瓘『書斷』下定義說:

書者,如也,舒也,著也,記也。著名萬物,記往知來,名言諸無,宰制群有,何幽不貫,何往不經,實可謂事簡而應博……

「書」,就是「如」,如其思想;就是「舒」,抒其懷抱;就是「著」,「著名萬物」,給世間萬物立名取義;就是「記」,「記往知來」把過去、現在、未來都變成書面的記載。它能夠通過書面的形式,闡述和控制紛繁衆多的無形的、有形的事物和現象,可說是無微不至,無所不往。它「事簡而應博」,應用極為廣泛,而書寫又非常簡便。這是講文字的特點,也同時是講書法的一個特點。比起建築、雕塑、繪畫、音樂、舞蹈等藝術,書法「事簡而應博」的特點是非常顯著的。這也是書法的實用性的一個非常突出之點。

當然,文字書寫和書法藝術之間還是有界限和區別的。前者着重於實用的需要,後者還滿足人們的審美的需要。不過,實用和美之間也不是截然對立,判若鴻溝的。從歷史發展的觀點看,藝術的美總是由實用逐漸過渡和發展而來的。普列漢諾夫通過對原始藝術如裝飾品等的研究,深刻地指出了它們最早的功利目的。他認為:

那些為原始民族用來作裝飾品的東西,最初被認為是有用的,或者是一種表明這些裝飾品的所有者擁有一些對於部落有益的品質的標記,只是後來才開始顯得美麗的。使用價值是先於審美價值的。①

談到篆刻藝術,魯迅也曾指出;

嘗聞藝術由來,在於致用,草昧之世,大樸不雕,以給事為足,已而漸見藻飾……②

這此論斷,也都是符合書法藝術的歷史發展規律的。就甲骨文來看,它並不是最早的文字,但卻是目前可見的最早的文字,它是偏於「致用」的。但由於文字發展到甲骨文,已經趨於成熟,也開始注意書寫和契刻的技巧,因此「大樸」中萌含着藝術質素,「使用價值」中孕育着「審美價值」。你看這些作品,用筆方圓兼備而以方為主,線條瘦硬勁健,可見其契刻的力度;結體窄長多變,生動多姿,簡練地幾筆就是一個形象,而且生趣橫溢;章法或疏疏落落,如晨星之稀布,或層層疊疊,如繁星之密排【圖例5】由金文到小篆,美的質素更不斷增長,字裏行間,「漸見藻飾」。隸書的出現,在書法史上具有重要的意義。由於筆墨手段在藝術創造中被提到非常突出的地位,因此,許多或方或圓、或勁或媚、或斂或縱、或雄或秀的隸書,已成為非常成熟的藝術品。由章草、楷書發展而來的今草、行書,則更臻於書法藝術美的極致。這是由文字發展到書法,由書寫的實用發展到藝術美的 一個粗略的歷史輪廓。

你或許會問:那麼,實用的文字書寫是由那些社會原因不斷促成它歷史憑渡到書法藝術美的呢?或者再進一步,書法到什麼時代才成為區別於文字書寫的、真正自覺和成熟的獨立藝術呢?郭沫若說‥

有意識地把文字作為藝術品,或者使文字本身藝術化和裝飾化,是春秋時代的末期開始的。這是文字向書法的發展,達到了有意識的階段。③

毫無疑問,春秋戰國時代出現的金文,表現了不同的風格,表現了對藝術美的有意識的追求,但還不能說已達到真正自覺,真正成熟的階段,因為當時各方面的社會條件還沒有具備。至於春秋末期和戰國時期出現的完全裝飾化了的金文,也算不得真正的書法藝術。如湖北江陵望山一號楚墓出土的春秋末期越王勾踐劍【圖

例6】,從其形態、式樣、裝飾花紋來看, 無疑是具有很高價值的實用工藝美術珍品。

它上面的鳥篆文字【圖例6】,除了實用目的外,還同樣具有裝飾紋樣的作用。但是,這種銘文只能說是裝飾性的美術字,歸入工藝美術是可以的,和書法藝術却是有明顯區別的,可說是兩股道上跑的車。這類書體,在一些著名的書學論著中是沒有地位的。請看;

　　復有龍蛇雲露之流,龜鶴花英之類,乍圖眞於率爾,或寫瑞於當年,巧涉丹青,工虧翰墨,異夫楷式,非所詳焉。

-孫過庭『書譜』-

　　乃有龜蛇麟虎,雲龍蟲鳥之書,旣非世要,悉所不取也。-張懷瓘『書斷』-

這些評論,都表達了對書法美的精闢見解。從純粹實用方面說,這些龍書、蛇書、雲書、蟲書、鳥書等等,五花八門,各行其是,在廣大的範圍內不利於人們交流思想,而且書寫緩慢,不能滿足文字作爲社會交際工具的迫切需要,因此說,「旣非世要」,不值得提倡, 事實上, 它們猶如曇花一現,一下子就被社會淘汰了。然而更重要的,從書法藝術美的角度看,「工虧翰墨」是它們的致命傷,它們一味「圖眞」,卽完全模擬物像,像繪畫(「丹青」)一樣,但是它們又不能登入繪畫的藝術殿堂,因爲都是率爾之作,簡單草率,而且是「巧涉丹青」,是浮華不實的。應該說,書法藝術眞正臻於自覺、成熟,成爲一個獨立的藝術門類,是在漢、魏、晉時代,其社會原因和歷史標誌是:

一、大批書家的湧現;

這一時期,出現了張芝、鍾繇、王羲之、王獻之這樣書法史上赫赫有名的大書家,他們被譽爲「草聖」、「書聖」被視爲百代「楷式」袁昂「古今書評」贊道: 張芝驚奇,鍾繇特絕,逸少鼎能,獻之冠世,四賢共類,洪芳不滅。而且,你有沒有注意到,他們的出現,並不是孤立的就像群星供月一樣,在他們的前後左右,還湧現出一大批著名的、在歷史上也有深遠影響的書家,如史游、曹喜、杜度、崔瑗、蔡邕、劉德升、梁鵠、韋誕、皇象、衛瓘、索靖、衛夫人……書法藝術固然是人民群衆創造的,書家固然應從民間書法中汲取營養,但是書家創造藝術美的勞動,對於促進書法藝術趨於自覺和成熟,有着不可磨滅的功績。例如張芝,「家之衣帛,必先書而後練之,臨池學書,池水盡墨」(衛恒,『四體書勢』)。直到今天,「臨池」仍被用作學書的美稱。再如鍾繇曾入抱犢山學書三年,「若與人居,畫地廣數步,臥畫被,穿過表,如厠終日忘歸」。藝術美是離不開這種「筆成塚,墨成池」的辛勤的精神勞動的(陳思,『書苑精華』)。有人曾說:「勞動生産了智慧」,「勞動創造了美」。這條規律,在精神生産的領域裏同樣是適用的。

　二、筆墨技巧的成熟:

書法美的創造離不開筆墨技巧,在漢代以前,書法技巧還處於不斷摸索和積累的初級階段。從漢代開始,各種書藝技巧趨於成熟。且不說東漢那些琳琅滿目、美不勝收的著名碑刻,就以本世紀七十年代陸續出土的西漢木簡來說,這些沒有失眞的墨迹,例如【圖例7】,就表現出用筆的熟練技巧:起筆有藏有露,運筆有遲有速,轉折有方有圓,收筆有銳有鈍,特別是呈現出隸書筆畫「蠶頭燕尾」的典型特徵。這種豐富而純熟的筆意,是漢以前沒有的。試比較一九七五年湖北雲夢睡虎地出土的秦代竹簡【圖例8】,用筆就遠不如西漢竹簡豐美多姿。正是經過漢簡這類民間書法的母胎孕育,漢碑以及一些書家的作品才得以誕生。再看一些著名書家的筆墨技巧,漢代的張芝「血脉不斷」,蔡邕「骨氣洞達」,魏晉的鍾繇「每點多異」,王羲之「萬字不同」,索靖「銀鈎蠆尾」......這些用筆點畫的美和結體章法的美的出現,都不是偶然的,而是 門藝術走向成熟、自覺的表現。

　三、書寫工具的改進

俗話說:「工欲善其事,必先利其器。」文字書寫之所以能轉化爲藝術,工具也是不可或缺 的、重要的因素。況且前人說:「顏色和大理石的物質特性不是在繪畫和雕刻的領域之外。」我們也可以說,筆、墨、紙的物質特性,不在書法藝術的領域之外。沒有這套工具,也就沒有書法藝術。所謂文房四寶,也就是書法藝術創造之寶,其中毛筆可謂寶中之寶。傳元『筆賦』這樣讚美四寶之首的毛筆:「柔不絲屈,剛不玉折,鋒鍔淋漓,芒芒針列」,「動應手以從心」這種剛柔兼備的毛筆,有許多別名和美稱。有人稱之爲「龍須友」有

人稱之爲「尖頭奴」,這兩個外號,一雅一俗,却也符合它尖、齊、圓、健的四德,特別符合它作爲表情達意的書寫工具的特性。因爲只有如友似奴,才能既「應手」又「從心」,指使如意,充分發揮熟練的技巧,表達出淋漓的筆情墨趣來。我國毛筆製作歷史悠久,甲骨文中就發現毛筆書寫的痕迹,甲骨文中的▢(聿)也是手執毛筆的形象,戰國時代的墓葬也曾發現毛筆。史稱秦代蒙恬造筆,其實是對毛筆作了較大的改良,也和史載東漢蔡倫發明紙一樣,其實是總結經驗,大大地改進了造紙技術。經過重點的改良和廣泛的試用,到了漢代,毛筆的功能就得以充分發揮了。蔡邕『九勢』說:「筆軟則奇怪生矣。」在書家久經鍛煉的手中,舞筆如景山興雲,送筆如游魚得水,怪怪奇奇,千形萬象,都成於墨而形於紙。筆墨紙在漢、魏、晉時代,具有比較完善的物質特性,參與和促成了書家的藝術創作,而書家的湧現和碑帖的流行,又反過來促進書寫工具更臻於完善。王僧虔『論書』在談到書寫工具的重要性時寫道:「子邑之紙,研染輝光;仲將之墨,一點如漆·伯英之筆,窮神靜思。」子邑就是左伯,仲將就是韋誕,伯英就是張芝,都是漢魏間書家它們的書寫工具被王僧虔譽爲「三珍」、「妙物」,視作書寫工具的典範。由此也可見書家和書寫工具 之間互爲依存、互爲促進的親切關係。

四、多種書體的彙萃

漢代主導的書體是隸書,隸書改變了篆書的用筆和結構,趨向抽象化。但筆墨表現的天地却更廣了,筆墨的功能却更可淋漓盡致地發揮了。它對於書法成爲一門眞正成熟的獨立藝術,起着很大的作用。漢代除隸書外,相傳史游、杜操創章草,這說明二人是章草名家:張芝則省減章草點畫波磔,創爲今草;劉德升善爲行書;曹喜工篆,善「懸針垂露之法」在魏晉時期,鍾繇以隸、楷聞名,二王以楷、行、草擅美。在漢、魏晉時代,各體無所不備,均有名家,呈現出多種書體風格爭艷競美的狀態。必須指出的是,各種書體還相互影響,相互融化,極大地增強了書法的藝術表現力。這種重視各體融合的趨勢,在傳爲衛夫人、王羲之的書論中也可見端倪;

又有六種用筆; 結構圓備如篆法,飄揚灑落如章草,凶險可畏如八分,窈窕出入如飛白,耿介特立如鶴頭,郁拔縱橫如古隸。 -衛夫人「筆陣圖」-

其艸書,亦復須篆勢、八分、古隸相雜…… -王羲之「題衛夫人筆陣圖後」-

每作一字,須用數種意,或橫畫似八分,而發如篆籀……爲一字,數體俱入。若作一紙之書,須字字意別,勿使相同。-王羲之『書論』-

這類觀點,只要不作機械的理解,是很有意思的。它反映了書家們有意識地從各種書體中吸取美的質素,創造出新意妙理。你或許會說,這類書論的作者和時代不一定可靠。我同意這個看法。但是,只要聯繫當時的書法實踐,就可以看到這確實是當時自覺的表現。且不說王羲之是「兼撮衆法,備成一家」的「書聖」,虞龢『論書表』記載晉代書事,就有「眞行章草雜在一紙」的所謂「戲書」。其實,這應該看作是有意識的嘗試,看作是嚴肅的藝術實踐。再如『論書表』記有這樣一個小故事:有一好事少年,故意穿着精白的衣服去看望王獻之。這位書家看到精白之物,就看到了大顯身手的地方,於是,在這衣服上揮毫書寫,「正草諸體悉備」,寫遍了整件衣服,左右的人相互爭奪,以至於衣服四分五裂,少年僅奪得一隻衣袖。從這個記載也可窺見晉代書家主張數體俱入,力求風格美的多樣性。再以碑帖而論,吳『天發神讖碑』【圖例9】以隸作篆。而字形方整則非隸非篆,既不如隸之橫逸旁鶩,又不如篆之縱長垂曳,表現出獨具一格的美。二王的帖,一般認爲義之內擫,獻之外拓,筆意分別由篆和隸而來。父子二人,尚從不同書體取意,這不也透露了此中消息嗎?

五、理論批評的萌發:

理論是自覺的標誌,是對實踐經驗有意識的總結概括。相傳秦李斯有『筆妙』,但卽使是可信的,也只是偶然的孤立的現象。漢、魏、晉時代,書法理論批評聯翩出現。蔡邕的『筆論』、『九勢』,提出「書肇於自然」、「書者散也」、「縱橫有可象」等著名論點,影響深遠。鍾繇也有書論。再如,崔瑗的『草書勢』,成公綏的『隸書體』,衛恒的『四體書勢』,索靖的『草書勢』,王珉的『行書狀』,陽泉的『草書賦』,都用形象思維的方法,描繪、論述了各種書體的由來、作用和特點。衛夫人和王羲之也有『筆陣圖』等。

這些理論批評的內容不同,形式各異。蔡邕的內容偏於哲理和美學,形式上是言簡意賅的短論。以衛恒為代表的『四體書勢』,內容為書體述評,形式為舖張描敘的贊頌。衛夫人、王羲之『筆陣圖』一類,內容偏於筆墨技法,形式則為條分縷析的論文。當然,蔡邕、衛夫人、王羲之的書論不一定可靠,但據沈尹默的研究,「這篇『九勢』文字,不能肯定出於蔡邕之手,但比之世傳衛夫人加以潤色的李斯的『筆妙』,較為可信。因其篇中所論均合於篆隸二體所使用的筆法」。這些理論批評,雖屬濫觴,但直接或間接地推動了書法藝術的發展。

六、審美風尚的形成:

這一點是很重要的。書家是時代的產物,離開了社會的文化需要、審美風尚,有一定質和量的藝術作品也就不可能應運而生。在漢、魏、晉時代,上至帝王,下至一般士大夫,乃至平民百姓,往往以書藝為美。「漢興,有尉律學,復教以籀書,又習以八體,試之課最,以為尚書史。書或有字不正,輒舉劾焉」(江式『論書表』)。字的美醜,竟成了官職升降的重要標準,其社會地位可想而知。從記載可知,書法藝術在社會上發生了廣泛而重大的影響。漢相蕭何,深知書理,曾與張良等討論「用筆之道」。著名的未央宮前殿建成,蕭何深思了三個月,在匾額上題字「觀者如流水」東漢的陳遵,善篆隸,每次書寫時,使得「一座皆驚」,當時人給他起了個外號,叫「陳驚座」。師宜官既能寫方丈大字,又能寫方寸千言。他每次到酒家,先在壁上寫字「觀者雲集」,酒因以暢銷。至於王羲之,這類佳話就更多了,這裡毋需贅述。巧能售酒,妙能換鵝,美得使「觀者雲集」、「一座皆驚」,這一方面說明了書法本身的藝術魅力,另一方面,說明了「藝術對象創造出懂得藝術和能夠欣賞美的大眾」。社會上這種普遍的審美風尚,是質和量達到高水平的書法作品所造成的。創作和欣賞是互為因果的。書法審美能力的普及和提高,既是有質量的書法作品影響的結果,又是有質量的書法作品產生的條件。只有兼顧藝術的社會效果,只有從創作和欣賞相互作用的深廣度來看,才能判定一門藝術在這個時代是否醞釀成熟和臻於自覺。

七、各門藝術的交融:

各個藝術門類既是相互區別,又是相互聯繫的。漢、魏、晉時代,詩文辭賦都有很高的成就 繪畫、音樂等也有很大的發展,同時出現了曹丕、陸機、嵇康、阮籍、顧愷之等人的文論、樂論、畫論專著。所有這些,都或多或少地對書法藝術的發展產生過有益的影響。有些書家本身就兼工其他藝術。如蔡邕同時是著名的文學家,精通音律,善彈琴,也能畫。陸機的『平復帖』,是現存最早的名帖,他的文論專著『文賦』更為著名,文名掩蓋了他的書名。王羲之所作的『蘭亭序』,文章本身就是著名的散文作品。據記載,王羲之和王獻之都能畫。嵇康精通音樂,也是書家。顧愷之的繪畫理論和作品,都以「傳神」著稱,他同時也工書。晉代的王廙兼工書畫,據說他「書畫過目便能」,並說過「畫乃吾自畫,書乃吾自書」的追求藝術個性的壯語。在這個各類藝術交融的時代裡,還往往書、畫並提。如皇象的書和曹不興的畫在吳地同時被稱為「八絕」之一。晉桓玄貪婪地搜羅書畫名作,還常常請畫家顧愷之、書家羊欣談書論畫,以至「竟夕忘疲」。這類廣泛的交融,能使書法更具有書卷氣、文學味、形象性、節奏感,從而更增添了內容和形式的美。後人常讚美晉代書法的「韻」或「韻味」這固然與晉人的品格、風度有關,但也可看作多種藝術長期地、廣泛地交融的結果。

以上幾點,在漢以前是沒有或很少的。而這些正是促使書法作為 門藝術有意識地獨立化的必要條件。書法在漢、魏、晉時代這些外部的社會原因和內部的藝術原因的交互催化下,終於成為充分自覺和充分成熟的藝術。清代兼通書學的傑出的思想家和文學家龔自珍指出:「書體之美,魏晉以後,始以為名矣;唐以後,始以為學矣。」(『說刻石』)又說:「漢以後隋以前最精博矣。」(『語錄』)這是對書法藝術發展的一個歷史概括,是頗具卓識的。當然,這也都是從書法藝術的總體上說的,並不是說,漢以前的書法作品在藝術上都不成熟,都是不自覺的。事實上,在漢以前,『散氏盤銘文』、『毛公鼎銘文』、『石鼓文』『泰山刻石』等見諸金石的書法作品,其藝術美都已達到相當成熟的程度。

讓我們再回到書法的特徵上來。從某種意義上說,書法是一門單一的藝術,但它既然是實用 藝術,就不能

不把所書寫的文字內容考慮進去。文字內容可以是文學性的,也可以是非文學性的。如果書法作品所書寫的內容是具有文學性的,那麼,這類作品雖然在習慣上把它稱為單一藝術,但嚴格地說來,它應該是書法、文學兼包的綜合藝術。這正像我們習慣把歌曲看作是單一的音樂藝術一樣,其實,它也應該說是綜合藝術,因為它是音樂(曲)和詩(歌詞)的結合。或許你會說,既然書法是一門實用藝術,但有時人們並不注意或並不理解它實用的一面,例如,篆書和草書作品,有人離開了釋文,簡直一字不識,可以說創作和欣賞之間在這方面無法交流思想,但是,它仍能給人以美感,這又怎樣解釋呢?

關於這個問題, 應該歷史地理解。

先說篆書。張懷瓘『書斷』說:「篆者,傳也,傳其物理,施之無窮……何詞不錄,何物不儲,悍思通理,從心所如。」「篆書在當時可以用來記錄約定俗成的語言(「何詞不錄」),表達千類萬殊的事物(「何物不儲」),反映複雜精微的思想(「悍思通理」),達到「從心所如」的程度。這就是篆書在當時「傳其物理,施之無窮」的實用功能。後來篆書被隸書所代替,這當然是由社會上「以趨急速」的實用需要所決定的。爾後,隨著歷史的發展,「篆盲」也越來越多了,但是決不能說,離開了釋文,篆書作品就引不起這些人的美感。也許你不一定認識『齊侯匜銘文』【圖例10】吧,不一定了解文中所記載的虢、齊二國聯姻結盟的事吧,但你仍能感受到銘文生動多姿的形象美。這正像你不一定了解『齊侯匜』【圖例11】的實際用途,仍能欣賞這一青銅工藝品的美一樣。匜原是盥洗工具,『左傳·僖公二十三年』有「奉匜沃盥」之語。可是你壓根兒沒想到這個「使用價值」,或沒想到盥洗時作澆水之用,但你仍可津津有味地品賞把手上裝飾着的龍深水的形象,並借助於聯想,把主體部分平行的條紋看作蕩蕩流動着的水波,或者,你會凝神貫注於它下面的腳,從而把整個匜想像成一隻活生生的四足動物,前面的「流」就是它的頭部,後面的把手則成了翹起的尾巴,甚至會感到它在緩緩地移動呢!和欣賞青銅器一樣,欣賞金文也可以僅僅着眼於其「審美價值」,並進而浮想聯翩。如果你不管文字內容,而只是游目騁懷於『齊侯匜銘文』的書法形相之間,難道不感到也能「像物於飛潛動植流峙之奇」嗎?這又怎樣解釋呢?這是由作為實用藝術的金文作品(青銅器作品也一樣)的實用和美的二重性所決定的。只着眼於美的一也是有可能的。當然,欣賞實用藝術的美,如果能了解其實用的一面,就更能增添其品賞的層次,加深其美感的內涵。對於草書欣賞,我們也可作如是觀。

從歷史和現實看,作為傳統藝術,各種書體的作品,都沒有完全越出實用藝術的樊籬。它們離不開字形的書寫,離不開文字字義所組成的內容的表達。因此,書法毫無疑問地應歸入實用藝術的類組。書家在文字書寫中追求美的同時,始終帶着某種實用的功利性,這是書法藝術第一個重要的美學特徵。

在漫長的書藝發展史上,創作不離開實用,書寫不忽視文字內容,這個優良的傳統是應該很好地加以繼承和發展的。今天,我國的書法創作,重視文字內容,並且避免單一化,力求多樣化,滿足着廣大欣賞者多方面的需要,這是十分可喜的現象。但是,有些作者卻忽視文字內容的問題只求藝術技巧的上達,例如,今天甲寫這幾首七絕,明天乙還是寫這幾首七絕,這樣,也和書法風格的單一化一樣,人們也會感到單調乏味的。作家姚雪垠曾指出過這種情況;

常常看見有不少條幅出自不同書法家之手,書法風格各有獨到,但內容都是几首常見的詩詞,毫无新鮮感。內容的千篇一律影響我對他們書法藝術的欣賞。⑤

可以說,書法藝術的美不在文字,但又不離文字。因此,上述文字內容之類的問題,同樣應該引起重視。上述問題的提出,還說明了書法藝術的實用性的涵義是很豐富的,不能作狹隘的理解. 如理解為只是配合政治形勢,起宣傳作用。

又是美,又是實用。在書法藝術中,這相反相成的兩個方面,美是占主導地位的。你可以由此得出這樣的結論:美統一於實用,這只是寫得比較漂亮的字;實用統一於美,這才是書法藝術。你也可以由此推斷:書法美學的主要任務,就在於研究書法藝術中的美,以及美的各種因素和 美的各種表現。

二、再現與表現

藝術還可以按其反映現實的不同方式來分類。關於這一點,李澤厚表述得比較簡明扼要。他認爲,從總體上說,藝術的反映「體現爲對主體的表現與對客體的再現的統一」,這兩種反映「都是對現實的反映」,但「反映可以各有偏重,或以情感-表現爲主,或以認識-再現爲主,就分別構成表現藝術與再現藝術兩大種類。前者如音樂、舞蹈、建築、裝飾、抒情詩等等,後者如雕塑、繪畫、小說、戲劇等等」⑥我們在進行這種藝術分類時,還會遇到書學研究中一個常用的概念:造型藝術。我們不準備用這個概念,因爲在國內外的美學論著中,對這個概念的理解存在著分歧。與此相應,在書法美學討論中,這個概念被用得很亂,常使得討論節外生枝。甚至隔靴搔癢。爲明確淸楚起見,還不如用再現藝術和表現藝術這一對概念。

作爲藝術,書法當然也體現着再現和表現的統一。提到書法藝術的再現性,你也許立卽會想到它是否有形象,甚至會問:書法作品中滿是點畫鉤撇,滿是縱橫的線條,那裏有什麼再現性的形象呢? 對於這一問題,應該歷史地看,整體地看,從本質上看,從本源上看,要作具體細緻的美學分析。

最早提出書法藝術有一定的再現性形象的,是漢代大書家蔡邕。他深刻地指出..

夫書肇于自然…… -蔡邕『九勢』-

爲書之體,須入其形,若坐若行,若飛若動,若往若來,若臥若起,若愁若喜,若蟲食木葉,若利劍長戈,若强弓硬矢, 若水火,若雲霧,若日月,縱橫有可象者,方得謂之書矣。-蔡邕『筆論』-

這裏,「須入其形」的「形」,是指筆下的字形;「縱橫有可象」的「象」,是指通過「形」所囊括的千滙萬狀的生動的「象」這種「象」旣是具象的,又是抽象的;旣是個別的,又是槪括的。這種豐富多姿的「象」裏,有動態美,有靜態美;有陽剛美,有陰柔美;有行動美,有心情美;有自然美,有人爲美......這種綜合性的形象,生動活潑,訴諸人的感官,引起人的美感。在中國書學史上,蔡邕第一次把「形」和「象」作爲美學範疇提了出來,還明確要求書法創作要「入其形」,「有可象」,以「形」見「象」。他還從文字的起源和書法藝術的誕生兩方面指出「書肇於自然」。蔡邕的理論闡明了書法藝術具有一定的再現的形象性,這是對書法美學的一大貢獻。

書法藝術的形象性,是和中國文字的象形性分不開的,是和象形文字的起源分不開的。提到文字起源,你也許立刻會想到「倉頡造字」這一帶有神話色彩的傳說。神話有時是生活眞理所投射的幻影。透過幻影,人們有時可以發現其中哲理性的內涵。我們先看古籍中是怎樣神化倉頡的..

蒼頡造字而天雨粟,鬼夜哭。-『淮南子·本經訓』-

頡首四目,通於神明,仰觀奎星圓曲之勢,俯察龜文鳥迹之象,博采衆美,合而爲字。-張懷瓘『書斷·上』-

這兩條記載,貌似神奇荒誕,實則含着值得深入挖掘的美學意蘊;它對書法美學尤有裨益。在解剖倉頡造字的傳說以前,不妨先介紹一下淸代文論家葉燮的著名的美學論斷:

凡物之生而美者, 美本乎天者也, 本乎天自有之美也。《滋園記》

凡物之美者,盈天地間皆是也,然必待人之神明才慧而見。而神明才慧本天地間之所共有,一人別有所獨受而能自異也。-葉燮,『集唐詩序』-

他首先肯定「物之美」是客觀存在的,它本乎天地自有的美,充盈在天地間,無處不有,到處皆是。然而,又並不是任何人都能發現美的,只有「神明才慧」的人,卽富於審美感的人,才能發現和欣賞美。倉頡大槪就是這樣一個別具才慧的人。他「通於神明」,臉上還與衆不同地生有四隻善於識別美的眼睛。那麼,他爲什麼非有四隻眼睛不可?大槪充盈在天地間的美太多了。倉頡的兩隻眼睛,用來仰觀天上的美「奎星圓曲之勢」等等,還有兩隻眼睛,則用來俯察地上的美-「龜文鳥迹之象」等等。這樣,他就能更多地發現和欣賞「盈天地皆是」的美,從而做到「博采衆美,合而爲字」。天地間的美是那麼多,世間的文字又是那麼多,兩隻眼睛夠用嗎?當然不夠。這就需要四隻博采衆美的眼睛,從而創造出成千上萬的文字。在神化了的傳說中,文字大槪就是這樣被創造出來的。那麼,倉頡造字時又爲什麼天上會下粟雨,夜間會有鬼哭呢?張彥遠『歷代名畫記』回答得很妙。由於文字的誕生,「造化不能藏其秘,故天雨粟;靈怪不能遁其形,故鬼夜哭」。張懷瓘『書議』也說:「追虛捕微,鬼神不容其潛匿。」天地間的秘密顯露了,隱藏着的規律被文字

記錄下來了,連看不見、摸不着、來無影、去無踪的「幽靈」、「鬼怪」、「魑魅魍魎」,都被文字這個顯影劑「顯」得原形畢現,無處潛匿,一個個露出其「尊容」。這正說明了文字「名言諸無,宰制群有,何幽不貫,何往不經」的特點,具有驚天地、泣鬼神的實用功能。倉頡造字的傳說生動地說明了遠古的文字「肇於自然」,本乎天地萬物之美。它的形象基本上是再現性的;從本質上看,它既有美的質素,又有實用的性能。當然,把創造文字的功勞歸於倉頡一人,是不正確的,應該說文字是一代代人們集體創造的成果,借用葉燮的話來說:「神明才慧本天地間之所共有,非一人別有所獨受而能自異也。」不過,不管怎樣,倉頡造字的傳說對書法美學的研究,是很有啓發意義的。

篆書最主要的造字原則就是所謂「依類象形」。許愼『說文解字序』說:「倉頡之初作書 蓋依類象形,故謂之文。……象形者,畫成其物,隨體詰詘,日月是也。」這種文字,近於寫實 性的繪畫。且不說商代的甲骨文,就說商周的金文,也有生動的具象性和鮮明的再現性。如『商卣銘文』【圖例12】,大體上是「畫成其物」,線條隨物體而轉折彎曲。第一個「隹」字,就是一鳥側立的形象,比例準確,神態生動。其中「月」、「日」二字(第一行第三字、第五行第三字),也是在畫月亮、太陽的圖形,即使是不識字的人,也能直觀其「日盈月虧」的簡樸形象,不過它已不是逼眞的寫實。一個「月」字的主要線條,不是標準的弧形,相反還具有方意,給人以「缺月」之感,顯得古樸有致;一個「日」字,也不是標準的圓形,如果眞如圓規畫出的圓形,也就沒有審美意味了。『商卣銘文』的一個「日」字,妙在圓中見方,再現了包括視錯覺在內的意象。甲骨文、金文這種具象性的再現,是「觀象於天,觀法於地」,「博采衆美」的結果。

小篆也屬於象形文字。後人學小篆,只是一味臨摹,已經不注意仰觀俯察了。唐代的篆書家 李陽冰專攻古篆三十年,後來終於認識到不能只滿足於前人遺迹,只滿足於在書中學書、繼承借鑒,他還進而認識到要書外學書,兼師造化。於是,他「復仰觀俯察六合之際」以來「備萬物全之情狀」。他在『上李大夫論古篆書』中說:

於天地山川得方圓流峙之形,於日月星辰得經緯昭間之度,於雲霞草木得霏布滋蔓之容,於衣冠文物得揖讓周旋之體,於鬚眉口鼻得喜怒慘舒之分,於蟲魚禽獸得屈伸飛動之理,於骨角齒牙得擺拉咀嚼之勢…
這條經驗是有利於書法創作的。它能強化和活化書家筆下的藝術形象,使書法作品中的點畫、結體等與客觀物象保持着特定的、可貴的聯繫,他把書法藝術美和「天地山川」之類的自然美、「衣冠文物」的社會美聯繫起來了。這樣,就能使書法創作更好地推陳出新,使作品有自己活潑潑的面目。試看李陽冰所書『栖先塋記』【圖例13】,其中不也可以約略窺見山川日月、草木鳥獸、衣冠文物、骨角齒牙之類的潛影嗎?不也更可以窺見方圓流峙、霏布滋蔓、揖讓周旋、屈伸飛動之類的情狀嗎?李陽冰之所以能終於卓然成家,其作品之所以能與各家篆書有個性上的明顯區別,其「觀象於天,觀法於地」,「近取諸身,遠取諸物」而皆有所得的學書方法,不能不說是重要的原因之一。

但是,社會要發展,字體會改變,由於實用性所制約的文字變簡規律,人們在使用過程中,還是「將形象改得簡單,遠離了寫實。篆字圓折,還有圖畫的餘痕,從隸書到現代的楷書,和形象就天差地遠。不過那基礎並未改變 天差地遠之後,就成爲不象形的象形字」⑧

這也許又會引起你的一連串的問題:這種不象形的象形字,在書法創作中是否還可能繼續獲得再現的形象性?「縱橫有可象」的原則是否仍然適用?是否還可能「博采衆美」,繼續向「自然」、「造化」汲取一些生命的養料?我們說,答案是肯定的,或者說,是有一定的可能性的,但方式方法却是天差地遠。以點畫爲例,如下列書論所說:

「一」、如千里陣雲,隱隱然其實有形。「點」、如高峰墜石,磕磕然實如崩也。 -衛夫人『筆陣圖』-

夫著點皆磊磊似大石之當衢,或如蹲鴟,或如科斗,或如瓜瓣,或如栗子,存若鶚口,尖如鼠屎,如斯之類各稟其儀。 -王羲之『筆勢論』-

每爲一平劃,皆須縱橫有象。 -顔眞卿,『述張長史筆法十二意』-

點如墜石,畫如夏雲,鉤如屈金,戈如發弩,縱橫有象,低昂有態… -朱長文,『續書斷』-

這都是蔡邕「縱橫有可象」的美學觀點的繼續和發展。但這種「縱橫有象,低昂有態」的筆意,與篆書相比,已拋棄了原先筆畫的象形意義。它並不是為了突現原來篆書的象形,而是另有所象。例如「永」字,原來是水的形狀,是「水流長」的意思。你也許沒有忘記,『詩經』裏就有「江之永矣」的詩句。就篆書來看,「永」字的每一點畫,都與水長的形狀有關,如圖例14.『永盂銘文』中的「永」字,就是如此,它猶如一泓江水,屈曲流長,每一筆 都使人聯想到水。但在楷書中就天差地遠了,「永字八法」【圖例14】中的每一點畫,在有些書家筆下,並不像水長之形,也不是從水的形象中吸取筆意,而是從與水無關的其他物類中吸取具象的因素。管鳳山在『八法分藝生化之圖』中,就着意把「永」字的第一點寫成「有稜角頓挫」的「怪石」之象,這顯然是受了衛夫人「高峰墜石」說的啓發。這裏,需要向你介紹張懷瓘『書斷』中一個頗具卓識的論點,即關於書法再現的形象性的論點。他說:

善學者乃學之於造化,異類而求之,固不取乎原本,而各逞其自然。-張懷瓘,『書斷』-

這個「異類而求之」是對隸、楷、行、草體現再現性因素的一個美學概括。古文字創造的規律是「依類象形」,今天的篆書創作也可以是「依類象形」;張懷瓘則總結出其他書體的藝術創造規律之一是「異類求之」。以「永字八法」中的「永」字而論,它那「怪石」般的一點之美,已離開了該字原先如「水」的象形整體,是「不取乎原本」;但它還是「學之於造化」,求之於「異類」,以另一種具象的意態訴諸人的感官。這說明書法創作中的一橫一直,一撇一捺,乃至小小的一點,不但可以從原字象形的整體中分離和獨立出來,與「原本」無關,而且可以吸取「異類」的神質,異化為與原字象形毫不相關的另一意象。這是書法藝術創造中審美觀念的一個飛躍,或者說,從「依類象形」到「異類求之」,是書法形象的歷史發展的一大轉折,是擺脫文字象形整體的束縛的一次解放。它使書法作品的每一筆畫能比較獨立自主地、靈活自由地取源於現實的物象,能更藝術地像天法地,「博采眾美」它擴大了一筆一畫的藝術創造的天地,使之有「不取乎原本,而各造其自然」之妙。

講到這裏,你或許會通過調查訪問,或印證自己揮毫作書的體會,對此提出異議。你一定會 說;書家進行創作的時候,一筆一畫根本沒有「學之於造化,異類而求之」。他只是信手寫來,壓根兒沒有考慮到一「點」要像「高峰墜石」,一「橫」要像「千里陣雲」,甚至壓根兒沒有想到要「縱橫有象」。這一筆一畫的「有可象」,是欣賞者、評論者憑空想像出來或穿鑿附會地「分析」出來的…

且慢,我們說,這是只知其一,不知其二,或者說,只見結果,不見本源。歷史告訴我們, 創作者有時候不一定能準確地說明和解釋自己所從事的創作的。正因為如此,文藝理論、文藝批評和美學才有存在的必要。清代著名畫家石濤總結自己的創作經驗是「搜尋奇峰打草稿」。這條經驗,證明了繪畫形象的再現性,是十分正確的。然而他在『畫語錄』中,卻開宗明義提出:「夫畫者,從於心者也」。這就值得推敲了。繪畫創作是比較容易解釋的,有豐富實踐經驗的畫家尚且不一定能全面、準確地予以闡明,更何況是複雜、微妙的書法創作呢?

對於「異類而求之」這一特殊的藝術現象,需要分以下幾個層次來詳加說明:

一、某些書家在藝術創作中,確實是有意識地「學之於造化,異類而求之」的。上面所引 夫人、王羲之等人的書論,他們所總結的藝術經驗,不能說沒有故玄其說、誇大其辭的成份和絕對化的傾向。事實上,沒有必要也不可能每一筆畫都做到「有可象者」,而且每一筆畫沒有必要也不可能一定像「此」(衛夫人說一「點」如「高峰墜石」),而不能像「彼」。王羲之說一「點」「或如……或如……」比衛夫人說得靈活些。然而,他們的經驗又決不都是無中生有的臆說,否則歷史上決不會有那麼多書家或書學家去實踐和贊同這類主張。總之,這一類書家總是或多或少地使一點一畫從「造化」中吸取具象美的養料的。

二、這一類書家在創造一點一畫之美的時候,主要是借助於長期的形象積累。平時,書家「仰觀宇宙之大,俯察品類之盛」,游目騁懷,流連光景,現實世界生動流轉的千類萬狀,通過書家的感官,作為豐富的表象儲存於記憶的倉庫之中,積之既久,蘊之又深,並在不斷地疊合、反覆、改組,因此,寫一「點」時,「高峰墜石」的意念忽爾閃過腦際,類似「怪石」的意象就油然生於筆下,這二者幾乎是不假思索,同時產生的,而並不像

- 335 -

繪畫那樣要對景寫生,妙省自然。附帶說明一下,我國古代畫家也很少對景寫生,他們雖然外師造化,但創作的往往是記憶畫、寫意畫,這主要也是靠平時長期的形象積累。這又是我國書、畫創作的共同之處。

三、有一類書家並不主張「異類求之,縱橫有象」,但由於現實世界千形萬象對他們的潛移默化,因此,筆下仍可見出某些客觀物類的意象。當然,這並不是有意識的,而是信手揮寫,忘其所以,不期然而然的。他感到這樣寫就美,那樣寫就不美,這除了前人碑帖的影響以外,不也是由於現實的種種形象給他以啓發,給他以審美的標準嗎?這種自己莫名其狀,但又「縱橫有象」的點畫,仍可看作是一種不自覺的「學之於造化,異類而求之」。

四、從欣賞的角度看,一位書家雖然力求把一「點」寫得像「高峰墜石」,但欣賞者不一定　看得出來。我知道你是喜歡聯想的,也許你相反會感到這一「點」並不像「墜石」,而像「龜頭」,或像「杏仁」或像「梅核」…:或者什麼都像,又什麼都不像。這種現象,完全是可能的、正常的,這種創作和欣賞者之間的不一致,這種欣賞者之間聯想的差異性,是很自然的。在很多藝術門類中,都存在這種現象。例如文學欣賞,你總會承認,歷來人們總以不同的方式讀着荷馬,或者有一千個讀者就有一千個哈姆萊特。魯迅也曾風趣地說:「讀者所推見的人物,却並不一定和作者所設想的相同,巴爾扎克的小鬍鬚的清瘦老人,到了高爾基的頭裏,也許變了粗蠻壯大的絡腮鬍子」⑨。由於讀者生活經驗不同,審美想像不同,藝術素養不同,因而他們在欣賞作品時「再創造」的形象,也就各各帶上了自己的個性。一般說來,「這種差異只要不是從對作品的任意曲解而產生的,那麼它們在本質上就只是對具有多方面的豐富內容的作品的不同的感受、理解和「補充」。對於藝術欣賞來說,這種差異沒有什麼壞處,而是有好處的」⑩。再以繪畫創作來說,例如山水畫的點苔,石上山上那麼幾點,你說這幾點像草,他可說這幾點像樹,究竟是什麼草什麼樹更沒有必要分辨清楚。唐志契『繪事微言』說:「蓋近處石上之苔,細生叢木,或雜草叢生。至於高處大山上之苔,則松耶柏耶未可知。」這是形象的寬泛性的又一例(在音樂中就更是如此),但這「未可知」的幾點又是「肇於自然」的,這也是無可置疑的。再如有些寫意畫由於橫塗抹,任意揮寫,畫面上的每一筆觸,其形象性也不都是十分確定的。魯迅曾說過,宋以後的寫意畫,「競尚高簡」,因此在畫家筆下,「兩點是眼,不知是長是圓,一畫是鳥,不知是鷹是燕」⑪。這雖是對某些繪畫作品的批評,但對理解書法點畫線條的特殊形象,是有所啓發的。在繪畫中,由於線條簡約,形象尙且有不確定性,那麼,書法的點畫線條當然更「高簡」,比寫意畫更寫意,其形象的不確定性當然更爲突出了。爲什麼書法欣賞一定要毫無差異呢?難道不可以仁者見仁,智者見智嗎?「橫看成嶺側成峰,遠近高低各不同」,這是書法欣賞中的正常現象。不過,在書法創作中,又當別論。力求「象其一物」,使點畫形象和自然造化保持特定的　、可貴的聯繫,這也是無可非議的。

五、某些兼工繪畫或富有繪畫修養的書家,由於「書畫同源」的藝術紐帶的維繫,由於書畫在長期歷史發展過程中的相互合作,携手並進,也往往會自覺或不自覺地把繪畫那種富於形象性的筆墨、線條、意象,融進書法的點畫之中,從而表現出一定的「異類」的形象性。鄭板橋就主張「以畫之關紐透入於書」。『清史』本傳評他的書法說:「少工楷書,晚雜篆隸,間以畫法」。請看【圖例15】就是他寫的「潤格」,其中不是夾雜着饒有趣味的蘭竹筆意嗎?所以蔣寶林『墨林今話』引用這樣的詩:「板橋作字如寫蘭,波磔奇古形翩翩。」欣賞鄭板橋的書法,誰也不會否認其翩翩多姿的筆畫中往往含茹着蘭竹一枝一葉的意象。鄭板橋的「六分半書」,能給人以「綴玉含珠幾箭蘭,新篁葉葉翠琅玕」(鄭板橋句)的美感,這又是一種「異類」的形象美。令人深思的是,在鄭板橋『題畫』中又說:「山谷寫字如畫竹,東坡畫竹如寫字。」這是作爲畫竹名家在書畫欣賞中的發現,在審美上可謂獨具隻眼。試看黃庭堅『經伏波神祠』【圖例16】,風格清勁,出鋒尖利,筆畫挺拔,縱橫穿插,使人如見亂葉交枝,竹影婆娑。如果你再把它和『芥子園畫傳』中的竹譜【圖例17】相比照,就更會感到二者有似而不似,不似而似之妙與畫能使你在不同程度上感到搖風弄雨,拂塵灑露的清韻。當你進入了此中境界,甚至會聯想起晉代王徽之的一句雅語:「何可一日無此君?」想像黃庭堅書法的竹意,這也是一種美的欣賞。不管書家自己有沒有意識到這一點,但欣賞者這類審美的聯想,沒有什麼壞處,而是有好處的。這好處就在於調動了欣賞者的形象思維,進行了藝術的「再創造」,從而獲得更

有意味的更深一層的審美享受。中國藝術史上有書畫合作的悠久傳統,其中「畫之關紐透入於書」的理論和實踐,也是促進書法藝術「縱橫有象」的因素之一。

六、由於書法藝術的特殊性,其點畫取象於「異類」畢竟是少量的、間接的,而取象於古碑　帖却是大量的、直接的。書法的基本功訓練主要在於臨摹,而沒有必要寫生;書法創作也更多地要借鑒古碑帖,而主要途徑不是外師造化。但是,前人的點畫有些是取象於現實中的「異類」的當這些點畫擬定於碑帖以後,就有了彷彿與現實物象毫無關涉的相對獨立性,並在被人臨摹的過程中獲得了一種抽象繼承性。臨摹者臨之既久,久而成習,其筆下的點畫也可以像碑帖中一樣,如此這般地「縱橫有象」。從本質上看,這仍是取象於「造化」、「異類」,儘管這是間接而又間接,知其然而不知其所以然的。

七、有的書學著作或學書入門帖,還給不同形態的點畫以不同的具象化的名稱。如管鳳山『八法分藝生化之圖』中,「點」就有「怪石」、「龜頭」、「杏仁」、「梅核」、「鐵鈴」、「龍爪」、「蟹目」、「羊角」、「雞頭」、「群鵲」、「菱米」、「雁陣」等名目,這類圖例至少說明這些「點」的形態與自然物象有某些相似之處,或者說,這些「點」的意象與現實世界生趣盎然的「異類」有着直接或間接的不同程度的聯繫。『生化之圖』把「八法」分別排成八個包括一系列點畫形象的類組,並示以圖例,其目的是「爲初學者臨池開一便捷法門」。我們如果從書法點畫與客觀世界的關係方面來看,不妨說,這對初學者是一種間接的「異類」的形象孕育。初學者在長期耳濡目染的臨習過程中,就逐漸形成了這類固定的表象,就像人們常說的「垂露」、「懸針」、「金刀」、「浮鵝」等一樣。而且,臨習者在「入帖」而又「出帖」的過程中,進而使頭腦中儲存的這些「異類」的表象不斷地豐富發展,變化生新,生發出豐富多姿　、變化萬千的點畫意象來。

八、並不是近似「異類」,帶有畫意的點畫都是美的,這除了它與整個字的結體配置有關外,就從單獨的點畫來看,也是如此。仍以楷書爲例,一「點」如「鼠矢」可以很美,但一「撇」如「鼠尾」却不美,這是筆力怯弱的緣故。再如,一「橫」如「陣雲」,可以表現出豐滿拓展的筆勢,但一「橫」如「折木」,則顯露出僵硬枯槁的醜態;一「乙」如「浮鵝」,能以其伸屈自如的神態,使人感到悅目耐看,但一「乙」如「蜂腰」則顯得扭曲不自然,中段細薄無力……　這種情況之所以存在,是由於書法不但要取象於「異類」,而且要符合美的法則,套用前人的話說,是「按照美的規律來塑造物體」。書法的點畫是受運筆成象的形式美的規律制約的。因此,「縱橫有象」的「象」,說得更準確些,應該是「美的形象」,或「形象的美」「縱橫有象,低昂有態」,就是說,一點一畫要有一定的形象美,經得起人們反覆的推敲和品味。

九、蔡邕所說的「若雲霧,若日月,縱橫有可象者」,衛夫人所說的一「點」「如高峰墜石」,鄭板橋所說的「山谷寫字如畫竹」……是一種再現性的形象,但這種形象性至多不過是「若」、「如」而已,它的特點是又像又不像。齊白石作畫,還說「妙在似與不似之間」;書法決不是作畫,因此,「不似」的一面當然就更多了。黃庭堅寫字,只可以說「似」畫竹,却不能說「是」畫竹。書家取象於「異類」決不是對現實物象的逼眞的模擬,而是按照美的規律,進行廣泛的概括、高度的提煉、不斷的淨化,遺其形迹,取其神質,使之點畫化,線條化。而且,它同　時又滲透着書家主觀的感情、意趣,而這種審美的感情意趣,又使點畫形象更爲模糊,更爲「不似」。關於這一點,古代有些書學論著也似乎已經看到。鄭杓的『衍極』就這樣轉述蔡邕的話:

書肇於自然,…若日月雲霧,若蟲食葉,若利刀戈,縱橫皆有意象。－鄭杓『衍極』－

蔡邕原話是「縱橫有可象者」,這也說得較活。「有可象者」,就是說,應該有可以引起人們關、於形象聯想的因素。鄭杓轉述時,改爲「皆有意象」,概念就更爲精確了。張懷瓘『六體書論』　談到書法形象性時,也有「探彼意象,入此規模」之語;蔡希綜『法書論』還盛贊張旭書法的「意象」之奇。書法形象確實是一種「意象」。「形象」和「意象」是有所區別的:前者比較清晰具體,後者比較模糊抽象,不太確定。一般使用這兩個概念更主要的區別是:前者客觀性較突出,後者主觀性(甚至可以包括欣賞者的思維活動在內)較明顯。但總的來說,「意象」可說是屬於「形象」的範疇,因爲意象總帶有不同程度的形象性,沒有形象性,

就不能稱爲意象;因爲藝術作品中的形象,總是主客觀的統一體,不過可以有所側重罷了。另外,「藝術形象」的概念,可以偏重於具象美,如繪畫形象,雕塑形象,也可以偏重於抽象美,如建築形象、音樂形象;可以偏於清晰準確,如王維輞川小詩的「詩中有畫」,張擇端「清明上河圖」的工細眞切,也可以偏於朦朧模糊,如李商隱『錦瑟』詩的「只恨無人作鄭箋」,米芾的「米氏雲山」,水墨模糊,不可名狀。因此,我們在探討書法的美學特徵的過程中,應根據具體情況來使用「形象」、「意象」這兩個大同小異的概念。

說到這裏,我們可以由點畫形象進入對結體形象的探討了。我們知道,在歷史的進程中,象形文字的非象形化,不是削弱了書法的美,而是解放了書法的養,促進了書法藝術從另一途徑來「學之於造化」,在更廣闊的天地裡「博采衆美」以滋養自己,豐富自己的形象感和表現力。但話又得說回來,這種不象形的象形字之所以能加工成爲美的藝術品,畢竟還是和過去文字象形的 歷史淵源分不開的。魯迅指出‥

意者文字所作 首必象形 觸目會心 不待接受 漸而會意 指事之類興焉 今之文字形聲轉多 而察其締構什九以形象爲本柢……⑫ 魯迅,『漢文學史綱要·第一篇自文字至文章』

這是說,象形字有「觸目會心」的直觀的特點,而後來非象形化的文字,其間架結構乃至偏旁部首,根柢裡仍潛伏着形象的因素。魯迅把這種「以形象爲本柢」的字,稱爲「不象形的象形字」。正因爲方塊楷字的結構原則、偏旁組織都潛伏着形象的因素,因而楷字仍有加工成爲藝術品的可能。今人白謙愼曾作過一個有趣的嘗試⑬,他根據楷字的結構原則,借助於毛筆的表現力,把種種點畫、偏旁富於藝術趣味地組織起來,組成一個個有機整體,創造了中國文字史上從來沒有過的「字」【圖例18】。這些「字」當然不是實用藝術,它不可能約定俗成地交流思想,但仍能給人以一定的形象的美感。這一別具匠心的嘗試,證明了楷字的偏旁部首、結構原則確實是「以 形象爲根柢」的。

楷、行、草的結構及其組合除了「以形象爲根柢」外,在書家筆下,它也還可以直接取象於「自然」「造化」。這樣,也就更能「隱隱然其實有形」了。關於這一點,蔡希綜『法書論』說:

凡欲結構字體,未可虛發,皆須像其一物,鳥之形,若蟲食木,若山若樹,若雲若霧,縱橫有托,運用合度,可謂之書。 昔鍾繇……「每見萬類,悉書象之」-蔡希綜『法書論』-

他把蔡邕「爲書之體,須入其形」,「縱橫有可象」的美學主張在結體方面作了具體發揮。當然 ,書家在進行藝術創造時,是無法考慮每一個字都「象其一物」的,這樣做不符合藝術規律,有可能沖淡和攪亂書家的創作意興,也會使作品不能氣脉貫注,顯得支離破碎。因此,書家在結體方面的「象其一物」,也像在點畫方面一樣,主要表現爲平時有意識或無意識的形象積累,以及臨書練寫、借鑒繼承,這樣長期地得於心而應於手,其筆下的字形體勢,就有可能引起欣賞者「象其一物」的審美聯想,甚至在欣賞入神的時候,還會抬手擧足,擺動著身體,模仿着字形的姿態。

有些書家確實是有意識地吸取外物的體勢來結構字形的,他們在書寫時往往聯繫着對「異類」活生生的審美把握。如趙孟頫寫「子」字時,「先習畫鳥飛之形」,「使子字有這鳥飛形象的暗示」;寫「爲」字時,「習畫鼠形數種,窮極它的變化」,「從「爲」字得到「鼠」形的暗示,因而積極地觀察鼠的生動形象,吸取着深一層的對生命形象的構思」⑭。這是書法結體從「異類」取象的例子。

也有以結體表現同類形象的例子。蘇軾在『羅池廟碑』 【圖例19】中寫「鶴飛」二字,也顯 然有意要寫成「若鳥之形」。一個「鶴」字,還未露出端倪,但「鳥之形」可能已在胸中萌動;寫到「飛」字,鳥形就很自然地形於筆下了。兩個「背拋鉤」,如双翅奮;三個「點」,則完全改變了原形,也以出鋒向右上方去。這些向同一方向出鋒的筆畫,姿態翩翻,形狀各異, 猶如羽翼參差,展伸欲飛。而那瘦長勁拔的竪向筆畫,又類似鶴足獨立。你如果凝神審視整個字的形象,也許會聯想起曹植『洛神賦』中的名句:「竦輕軀以鶴立,若將飛而未翔。」一個字的結構(當然也包括點畫)能引起你如此豐富的遐想,難道不是形象的魅力嗎?

再如韓愈寫的「鳶飛魚躍」四字【圖例20】,既吸取了外物的形態,又深寓着書家的情意。這裡向你介紹一段有關這一意象的述評:

他的行草書「鳶飛魚躍」四個徑廣尺許的擘窠大字,是他在任監察御史時,爲了替關中農民請求減免賦

役,被貶爲陽山令後所寫的自勉之作。據『舊唐書』載:「德宗晚年,政出多門,宰相不專機務,宮市之弊,諫官論之不聽。愈嘗上章數千言極論之,不聽,怒貶爲連州陽山令,量移江陵府掾曹。」但韓愈並未因此磨去銳氣,却寓情於書,以鳶魚自況自勉。書中一個「魚」字,特別是第一撇的伸展,汲取了隸書的筆法,有錦鱗翩翻,悠然自得之態;一個「飛」字,又揉合着草篆的筆意,特別是兩個背拋鈎的曲線及其中的兩點的屈曲連寫,如鳥之双翼,增加了飛動之感,四字又安排得有正有攲、有避有就,冶眞草篆隸於一爐,既體現出「鳥獸蟲魚……一寓於書」的主張,又表現了那種「天高任鳥飛,海闊憑魚躍」的凌雲壯志,眞有形神兼備,意到筆隨之妙⑮。

以上都是關於結體「若鳥之形」的例子,它們或取象於「異類」,(「子」字原來的形和義與「鳥」類無關),或取象於同類(「飛」字原來的形和義與「鳥」類有關),然而都有共同之處,就是「體於自然,效法天地」,或者說,這類意象都有一定程度的再現性。

至於草書,也可以「體於自然,效法天地」。韓愈在『送高閑上人序』中,是這樣概括張旭草書的藝術創造的:

觀於物,見山水崖谷,鳥獸蟲魚,草木之花實,日月列星,風雨水火,雷霆霹靂,歌舞戰鬪,天地事物之變,可喜可愕 一寓于書。-韓愈『送高閑上人序』-

作爲草書家,張旭幾乎把天地萬物都形諸筆下了。然而,在他的作品中,我們又看不到韓愈所說 的種種事物的具象。其實,他在「觀於物」時,擯棄和泯却了天地萬物的形迹,從「天地萬物之變」中汲取活潑跳蕩、生氣勃勃的筆意、章法和神韻。他通過草書的結構和章法,把自然萬類的體勢都溶化到草書的體勢中去,從而創造出感激豪蕩,被韓愈稱爲「變動不可端倪」的作品。草書的特點就在於「變」,而張旭「觀於物」,也正是抓住了「天地萬物之變」再以唐代另一草聖懷素的經驗來看,陸羽的『釋懷素與顏眞卿論草書』一文中,曾有這樣一段精彩的對話:

懷素與鄔彤爲兄弟,常從彤受筆法。

彤曰:『張長史私謂彤曰;「孤蓬自振,驚沙坐飛,余自是得奇怪。」草聖盡於此矣!』

顏眞卿曰; 『師亦有自得乎?』

素曰:「吾觀夏雲多奇峰 ,輒常師之,其痛快處如飛鳥出林,驚蛇入草……」-陸羽『釋懷素與顏眞卿論草書』-

這段言簡意賅的對話,是草書心得的交流,是審美經驗的結晶。張旭所說的「孤蓬自振,驚沙坐飛」,出自鮑照的『蕪城賦』。孤蓬和驚沙雖然形質各異,輕重不同,然而無不在自振自飛。在張旭看來,這正象徵着天地間無不變動的萬物,所以鄔彤說:「草聖盡於此矣。」至於懷素的體會,似乎更深些。他常師法於夏雲多奇峰。比較起來,夏雲的多變遠勝於孤蓬和驚沙。它隨風不斷幻化,奇姿異態,層出不窮,可說是瞬息萬變。由於懷素常師夏雲,因此,他筆下的草書,也能給人以夏雲一樣奇異變幻的意象。試看他的『自叙帖』【圖例21】,下筆風雲奇幻,飛動不居,觸遇生變,群象自形,又有「飛鳥出林,驚蛇入草」之妙。顧旭狂素二位草聖的作品和經驗,都典型地說明了草書取象於「異類」的審美過程。

「懷素的草書不過是純粹抽象的線條的美妙組合,其中那有夏雲變幻的意象?二者簡直是風馬牛不相干!」也許,你又會懷疑他所說的「常師夏雲多奇峰」這句話,認爲他是自我吹噓,故意說得那麼玄妙莫測,神乎其神,然而,又感到他的草書捉摸不住,很難加以驗證,其實不然。我們不妨用京劇表演藝術家蓋叫天的藝術經驗來加以對照。蓋叫天的舞蹈身段很美,有一個姿態叫做「扭麻花」。這當然不像燒餅鋪裏的麻花一樣軟軟地扭着,而是強調身體的轉折和柔軟,要求姿態富於變化,持重中有輕盈的特點,並讓觀衆能看得出姿勢的來踪去迹。這種舞蹈美的來源,除了向前輩學習外,也取象於「異類」。和懷素從變幻不定的夏雲學草書一樣,蓋叫天也從變幻不定的青烟學舞蹈。他說這種「扭麻花」的動作就是烟「東來的風我往西,西來的風我往東」。他還常常一個人面對檀香的青烟,細心觀察,體會烟的動靜、強弱、疾徐的變化,把觀察得來的心得,充實到舞台表演裏去。他說:「動着的青烟,可以吸取的東西很多。烟在左右動着或者中間一繞,其

實就是一種舞蹈的姿態。」人的舞蹈美可以吸取烟雲變化的姿態,而使人看不出烟雲的形迹;草書的線條美也可以吸取烟雲變化的姿態,而使人看不出這種美從何而來。師夏雲和師青烟,似乎是兩回事,其實是一個道理。兩位大師學藝的經驗給人們的啓示是:不但要書中學書,博學專政,而且要書外學書,仰觀俯察。

也像張旭「遠取諸物」「一寓於書」一樣,蓋叫天也善於「遠取諸物」一寓於舞。例如　一隻猫在安靜地坐着時,見了生人,它就吃驚,全身收縮,警惕地盯着生人,防止可能的打擊;如再向它走近,它就更加緊張,準備逃跑。如離人太近。它可以從人頭上跳過;離人較遠,它就猛一轉身,一閃跑掉。這種行動之前的高度緊張的戒備狀態,就被蓋叫天吸取過來,用來表現兩人開打前對立相持時的動作和互相警惕的神氣,使觀衆感到既有身段美,又非常傳神。再如他看到一幅國畫上一條墨龍的動態,也把它吸取過來,用到『武松打店』的動作中去,並名之曰「烏龍探爪」。戲曲舞蹈當然應該從生活中再現人的動作姿態,但蓋叫天還「遠取諸物」,吸取非人的動作和姿態。他演『惡虎村』時用了「鷹展翅」的身段【圖例22】,這當然是爲了表現黃天霸其人的英武形象。但是,這種身段美又來自非人的形象,猶如書法中的「若鳥之形」,同時表現着一種「異類」的美,你能說這純粹是人的動作姿態的美嗎?在舞台的紅氈上,蓋叫天的「金鷄獨立」、「喜鵲登梅」、「臥魚」、「雲手」…既表現了人的動作姿態,又不純粹是人的動作姿態,因爲還「體於自然」,效法「異類」這正像書法中「千里陣雲」、「萬歲枯藤」等一樣,它們的美不只是單純的抽象的線條。

書法作爲一門特殊的藝術,還不同於戲曲舞蹈。後者雖大體上泯却了取象於「異類」的形迹,但在舞台上却可見演員分明的身段動作,觀衆並不會懷疑其形象性和再現性(例如蓋叫天及其所扮演的黃天霸);而書法則不然,它在大體上泯却了取象於「異類」的形迹後,訴諸人們視覺的幾乎只是比較抽象的線條。這種似乎並無再現性的形象(或稱之爲「意象」),正是書法藝術的一個十分重要的美學特徵。張懷瓘在『書議』中把這種形象美稱爲「無聲之音,無形之相」並把這種形象美的創造稱爲「囊括萬殊,裁成一相」。這也就是說,除篆書以外的書法形象,是一種沒有形象的形象,是具象性微弱、抽象性却很突出的形象。在書家筆下,客觀世界的「萬殊」都淨化爲「一相」,淨化爲線條及其組合,都淨化在文字書寫之中,淨化在藝術美的一種程式之中。這就是書法美的特殊性。

張懷瓘關於「裁成一相」的「無形之相」的美學思想,是深刻的,值得深入探討。不過,你一定又會產生疑問,書法是展開於空間、表現爲靜態、訴諸視覺的藝術,怎麼可說是「無聲之音」,把它和音樂進行類比呢?我們說,這裏的所謂「無聲之音」,也就是看得見線條、聽不見聲音的音樂。比起「無形之相」來,「無聲之音」的提法更接近於書法藝術的本質,它把握住了滲透在書法藝術中的音樂精神,它說明了在各門藝術中,書法最接近於音樂。

你或許會問,既然如此,那麼音樂的美學特徵又是什麼呢?我們這裏先介紹黑格爾『美學』中的兩段話:

由於運用聲音,音樂就放棄了外在形狀,這個因素以及它的明顯的可以眼見的性質…所以適宜於音樂表現的只有完全無對象的(無形的)內心生活…⑰ –黑格爾『美學』–

比起繪畫和詩來,音樂須對它的感性材料進行更高度的藝術調配,然後才能以符合藝術的方式把精神的內容表現出來。⑱ –黑格爾『美學』–

這兩段話基本上是符合實際情況的,它說明了音樂藝術的三個重要特徵。我們不妨把這三點和書法藝術作一比較。

一、音樂是形式感要求特別高的藝術,它比起繪畫和詩來,更需要按形式美的規律來創造。書法更是如此。從這一點看,書法可說是重在表現形式美的藝術,因此,應該強調,書法美學應該把研究的重點放在書法形式美的問題上。

二、和作爲再現藝術的繪畫不同,音樂是偏於抒情的表現藝術。但應該指出,黑格爾講得太絕對化了。音樂固然最適宜於表現「內心生活」,但不能說適宜於表現的只有「內心生活」爲音樂和書法一樣,在一定程度上也能再現客觀生活。以民族樂曲爲例,如果你聽了二胡獨奏曲『空山鳥語』或嗩吶獨奏曲『百鳥朝鳳』後,總不會否認其生動活潑的音樂語言中大量地穿插了百鳥和鳴的聲音吧。樂曲所再現的客觀生活是

如此地清晰可聞!但是,更多的樂曲的再現性形象是不鮮明的。你一定喜歡聽『春江花月夜』這首著名的民族管弦樂曲。欣賞這首優美的樂曲,你會感到身入其境,甚至聯想起唐代詩人張若虛的同名詩歌...

春江潮水連海平,海上明月共潮生。灩灩隨波千萬里,何處春江無月明。江流宛轉繞芳甸,月照花林皆似霰。...

就詩歌的每一句看,它所再現的客觀對象都是十分確定的。而樂曲呢,我們就無法指出那一句是再現什麼,它只能給人以總的意象,它主要是表現人面臨這種美景時的情緒體驗,或者說,表現人在欣賞這種自然美時的特定的內心生活。當然也不能說樂曲一點沒有再現的因素,如一開頭琵琶在粗弦上反覆彈挑出相同的低濁音,它模仿的對象是鼓聲,以冀引起聽衆關於「江樓鐘鼓」的聯想;再如樂曲結束前,琵琶兼用推弦的手法對短促的音型不斷模進,造成搖曳的音響和起伏的旋律,從而再現了江上的搖櫓聲,並象徵波浪的起伏,使人進入「欸乃歸舟」的境界。然而,其再現性畢竟是微弱的,不鮮明的。書法也有類於此。它也常常把再現性的因素大體上溶解在表現性之中,就像明月花林的倒影解散和「溶化」在宛轉流淌的春江中一樣。書法用得更多的是音樂的手法,它從整體上使你產生一種情感,而其中的再現性形象大抵上不過是江中之月、水中之花,是變形了的模糊不清的倒影。這些影子的作用往往是爲了用來引起聯想,暗示意境,構成形式美,爲總的抒情效果服務。當然,有些書法作品的再現性形象是比較鮮明的,如篆書作品就是如此。打一個跛足的比喻,如果說,篆書一類作品是『空山鳥語』或『百鳥朝鳳』,那麼,其他書體作品中約略可見再現性形象的就相當於『春江花月夜』。還有一類樂曲是找不到任何明顯的再現性的。你聽過琵琶曲『陽春』嗎?它似乎只是以清新活潑的旋律、鮮明跳躍的流水板的節奏、帶有回旋性的變奏曲式結構,表現出明朗熱烈、輕鬆歡快的情緒。和音樂藝術一樣,書法作品更多的也屬於這一類,它表現的是一種類型性的但又是其體感性的情緒,以其抒情的形象迎來感染人。例如王羲之行書『蘭亭序』【圖例23】,就是這一類型的代表。

「山陰道上行,如在鏡中游。」(王羲之句)天朗氣清,風和日麗,綠樹蔥籠,山花競放,會稽山陰優美的春色,令人應接不暇。王羲之等一行風度翩翩的江左名士,於暮春之初來到這裏開 展游藝活動,「暢敘幽情」,眞可謂「物華天寶,人傑地靈」。這種充滿詩情畫意的氛圍當然要影響書家的情緒,影響創作的風格。孫過庭『書譜』說:「神怡務閑,一合也;感惠徇知,二合也。時和氣潤,三合也;紙墨相發,四合也;偶然欲書,五合也。:得時不如得器,得器不如得志。……五合交臻,神融筆暢。」王羲之揮毫書寫『蘭亭序』時,大體符合這種條件。據說當時用的是蠶繭紙、鼠須筆。神志融和使他心手双暢,於是,寫下了這「天下第一行書」,成爲他自己也不可企及的藝術美的典範,以後再寫也寫不出這樣的水平了。怎樣理解這「偶然欲書」?「所謂偶然的東西,是一種有必然性隱藏在裏面的形式。」⑳王羲之偶然衝動的創作慾的背後,同樣隱藏着一種必然性,這就是「四美」(所謂「良辰、美景、賞心、樂事」)和「五合」的「滙萃」。這種「滙萃」在歷史上是不可重複的,由這種「滙萃」所產生的情感也是不可重複的,再加上王羲之那種既有共性又有個性的晉人風度,以及高超的書藝水平,這「天下第一行書」就應運而生了。在決定作品獨特的抒情形象誕生的各種因素中,此時此地此人所特有的、不可重複的感情是最主要的。『蘭亭序』的美,最主要的就是這種和暢的美。你看,它是那麼和諧自然,不假修飾,那麼沖融舒徐,不激不厲,字裏行間無不汩汩流淌着那心手双暢的特定的「情」而點畫、結構中的再現因素幾乎隱沒不見了,也不再引起欣賞者的關注。王羲之的『蘭亭序』,充分說明了書法是適宜於表現內心生活的藝術,是適宜於表現主觀感受、意趣、情緒、心境和氣質、個性的藝術。就以篆書或其他再現性較强的作品來看,其再現性形象也具有突出的概括性、韻律感,它受着一個個字形的規範而富於程式化,線條中貫注着感情之流,它們也表現出一種音樂的精神。

三、音樂是無形的、聲音的藝術。書法則不同,是有形的、線條的藝術,借用黑格爾的語言 來說,它沒有放棄「外在形狀這個因素以及它的明顯的可以眼見的性質」。這是書法和音樂的顯著區別。

音樂爲什麼最擅長抒情?因爲它是典型的時間藝術,而感情也是一個時間的過程,流動的過程。白居易『長相思』說,「思悠悠,恨悠悠」;劉禹錫『竹枝詞』說,「水流無限似儂愁」李煜『虞美人』說,「問君能有幾多愁,恰似一江春水向東流」。三句詩有一點是共同的,就是感情好像悠悠不盡的流水。作爲時間藝

術,音樂最擅長以音響之流在時間裏表現感情之流,從而抒寫人的內心生活的過程。

一般說來,空間藝術是靜止的,較難表現流動的時間過程。但是,書法和一般的空間藝術不同。繪畫、雕塑主要是由「面」構成的(中國畫的線條也很重要);書法作爲特殊的空間藝術,則是由「線」構成的。書法的線條雖然最後凝固在空間裏,但在揮運時,却是似斷還續、貫串始絡的線。未書之時,如王羲之『題衛夫人(筆陣圖)後』所說:「預想字形大小、偃仰、平直、振動、令筋脉相連」。書成之後,則又如姜夔『續書譜』所說:「余嘗觀古之名書,無不點畫振動,如見其揮運之時。」一切著名的書法作品,從本質上說,都是點畫振動、筋脉相連、在時間裏流轉着的富有生命力的一條線。和音樂一樣,它也是適宜於表現感情過程的。在空間裏通過線條的揮運進行抒情表現,這是書法藝術最重要的美學特徵。

傳統書論中的抒情說,在漢代就被提了出來,楊雄『法言·問神』說:「言,心聲也;書,心畫也。」這是把「言」、「書」和內心生活聯繫起來了。楊雄這裏所說的「書」,並不是專指書法藝術,而接近於文字書寫,但對後來書法美學的抒情說影響很大。在漢代,眞正第一個接觸到書法藝術的抒情本質的,是大書家蔡邕。他在『筆論』中提出:

書者,散也。欲書先散懷抱,任情恣性,然後書之。若迫於事,雖中山兔毫,不能佳也。-蔡邕『筆論』-

書法在漢代已成爲自覺的、成熟的獨立藝術,它由篆書發展到隸書、草書、抒情性已經比較突出。因此,漢末的蔡邕才得以在理論上加以總結。他把「書」解釋爲「散」,認爲揮運之前,要「先散懷抱,任情恣性」,這就是說,要孕育感情,進入境界,做到意在筆前,書在情後。蔡邕強調了「情」、「性」、「懷抱」在書法創作中的先導作用,這在古代書法美學思想史上是有首創意義的,其缺點是講得不夠全面。在書法創作之前,固然要「先散懷抱,任情恣性」但是,在整個創作過程中,同樣需要「先散懷抱,任情恣性」,感情是貫穿創作過程始終的。其次,蔡邕認爲如果「迫於事」,書法創作就「不能」這也是片面的看法。其實,「迫於事」情,「迫」本身也可說是一種感情,只不過不同於那種舒適閑散的感情罷了。

書法藝術的發展由漢而晉,到了唐代,進入高度繁榮的時代,各種書體,各種書派,猶如奇葩競放,爭妍鬥艷。與創作的繁榮相適應,書法美學的抒情說也得到了很好的闡發。孫過庭在『書譜』中,對書法藝術的抒情性作了深刻、細緻的探討。他強調「書之爲妙,近取諸身」這是把過去古文字創造的所謂「近取諸身,遠取諸物」的說法作了改造和生發,這個「身」,應該理解爲人的自身。這句話意思是說,書法藝術的奧妙,主要在於表現自身的情性。由此,他緊接着說:「而波瀾之際,已浚發於靈台。」所謂「靈台」,就是心靈。這句話意思是說,筆底的波瀾,是從疏通了的心田流出來的,或者說,推波助瀾主要是由感情來發動和促進的。他認爲旣掌握了筆墨技巧,又能「浚發於靈台」,那麼,書家筆下就會「像八音之迭起,感會無方」這裏他也進一步把書法和音樂聯繫了起來。孫過庭抒情說最主要的觀點,就是「達其情性,形其哀樂」。在書法美學思想史上,他第一次明確地提出了這樣的觀點。他把書法看作像抒情詩、音樂一樣,能充分傳達書家的個性、感情,表達書家的喜怒哀樂。不止如此,他還以王羲之的作品爲例,來證實自己的論點。『書譜』指出:

寫「樂毅」則情多怫郁,畫畫贊則意涉瑰奇;「黃庭經」則怡懌虛無,「太師箴」又縱橫爭折;暨乎蘭亭興集,思逸神超,私門誡誓,情拘志慘。所謂涉樂方笑,言哀已嘆。-孫過庭『書譜』-

這是說書法藝術能表現出抑鬱的感情、瑰奇的遐想、怡悅的心境、爭折的意念、飄逸的神思、沉重的情志……作品不同,表達的性情也就各異。這段評論把抒情說給具體化了。把作品的情趣和所書寫的文字內容聯繫起來進行評論,這也是值得重視的思想。不過,孫過庭還是偏於講作品文字內容的不同,論述不免空泛,沒有深入地揭示書法和感情的內在關係,或者說,沒有具體地把每一作品的文字內容、書藝特點和情緒心境更有機地聯繫起來考察,從而說明它們是如何通過不同的線條組合表現出來的。應該說,這是書法美學的一大難題。孫過庭的抒情說,儘管有論據不足,論證不充分的缺點,但他的這一理論在書法美學思想史上的地位,應該給予高度的評價。它對爾後的書法美學思想,也發生了深遠的影響。作爲唐代著名書學家的張懷瓘,他的「無聲之音」的觀點,也正是在唐代盛行的抒情說的基礎上提出的。在他以後,還有唐代的韓愈在『送高閑上人序』中,具體地指出了張旭草書的抒情性。書法善於抒情的觀點,不但流行於有唐一代的書

學論著中,而且體現於有唐一代書家們的筆下。這反映了這樣一個歷史事實:在漢、魏、晉已經獨立地發展,臻於自覺、成熟的書法藝術,到了唐代進入了鼎盛時期,它進一步獨立地發展,已經成爲一門抒情達性的、非常完善的藝術,它的美學特性得到了充分的發揮。

抒情說需要進一步探討的,是如何通過線條來抒情達性,或者說,個性感情如何通過筆墨條表現出來。這個問題,畫家呂鳳子也作了探討和概括。他在『中國畫法研究』中寫道:

在造型過程中,作者的感情就一直和筆力融合在一起活動着;筆所到處,無論是長線短線,是短到極短的點和由點擴大的塊,都成爲感情活動的痕迹。

他認爲中國畫特有的構線技巧,也就是「使每一有力的線條都直接顯示某種感情的技巧」合自己的藝術經驗這樣寫道:

根據我的經驗;凡屬表示愉快感情的線條,無論其狀是方、圓、粗、細,其迹是燥、濕、濃、淡,總是一往流利 不作頓挫,轉折也是不露圭角的。凡屬表示不愉快感情的錢條,就一往停頓,呈現一種艱澀狀態,停頓過甚的就顯示焦灼和憂鬱感。有時縱筆如「風趨電疾」,「如兔起鶻落」,縱橫揮斫,鋒芒畢露,就構成表示某種激情或熱愛、或絕忿的線條。…㉑

這段具體的闡述有它的特殊性,不能作機械的理解。它是個人的經驗,不能以此來解釋一切;它是談繪畫創作的,不能以此來概括書法中變化萬千的全部線條。但是,它至少說明了一點:筆墨是受感情支配的,線條應該成爲感情活動的痕迹,它和感情可以有一定的相應性。正因爲如此, 書法才能通過揮毫構線來抒情達性。

就以縱筆恣肆如「風趨電疾」的線條來看,在中國畫裏,最典型的莫如明代徐渭的「水墨大寫意」其代表作『墨葡萄圖』【圖例24】,一氣落筆,縱橫揮灑,鋒芒畢露,精神發越,其葡萄藤就得力於草書的用筆。和這種線條相適應的,是什麼樣的其體感情呢?請你先讀一讀畫上的題跋:

半生落魄已成翁,獨立書齋嘯晚風。

筆底明珠無處賣,閑抛閑擲野藤中。

如果聯繫他坎坷不平的身世來看,就能更清楚地看到他是在以潑辣豪放的筆墨抒寫憤世疾俗的激情。畫面上凌風飛舞的藤條,「任情恣性」,不正是一種「絕忿的線條」嗎?懷着這種激情在畫面上題詩,當然也不可能字正行直,柔婉流麗。和他當時的心境相適應,他筆下的行次是歪歪斜斜,字迹是怪怪奇奇,其線條表現爲一往停頓,曲勢多,滯意多,用呂鳳子的話說,「呈現出一種艱澀狀態」,它在一定程度上給人以一種「焦灼和抑鬱感」。徐渭筆下的線條,無論是畫還是書,都表現了他強烈的感情和鮮明的個性。

再就唐代兩位草聖來看。張旭的草書『古詩四帖』【圖例25】,縱筆如「兔起鶻落」,奔放不羈,縱橫揮斫,一氣到底,董其昌跋中說有「急雨旋風之勢」這就構成了呂鳳子所說的「某種激情或熱愛」的線條。熱愛什麼呢?張旭所書的謝靈運『王子晉贊』作了回答:「淑質非不麗,難之以萬年;儲宮非不貴,豈若上登天……」古詩四首的文字內容都是有關仙境的。他被詩中的南宮、北闕、青鳥、烟霞的境界深深吸引住了,表現出難以抑制的喜愛和思慕之情。韓愈在『送高閑上人序』中,說張旭「喜怒窘窮,憂悲愉佚,怨恨思慕,酣醉無聊,不平有動於心,必於草書焉發之」 這是有事實根據的。

「以狂繼顚,誰曰不可。」像善於抒發暴風雨般的激情的張顚一樣,以善寫「狂草」聞名的狂僧懷素,其筆下的線條也是「風趨電疾」,縱筆而成的。試看前文所引【圖例21】,那種狂怪怒張、電激星流的線條,不正表現了「狂來輕世界,醉裏得眞如」的強烈的思想感情嗎?

顚張狂素的草書,其線條都是充分性格化的,幾乎成了他們那種狂放不羈的浪漫個性的象徵。劉熙載在『藝概·書概』中說:「觀人於書,莫如觀其行草。」這是說,和其他書體的作品比較起來,行書、草書作品最容易表現書家的個性,最富於抒情達性的功能。張旭、懷素的草書作品不正充分證明了這一點嗎?

再看行書作品,晉代王羲之『蘭亭序』的抒情性固然是突出的,而唐代書家顏眞卿的行書, 也很能表現其特定的感情。例如他的『祭侄稿』【圖例26】,是他祭從侄季明所起草的文稿,被鮮于樞評爲「天下行書第

二」天寶十四年,安祿山叛亂,顏眞卿和從兄常山太守顏杲卿分別起兵討伐。第二年,常山被安祿山部將史思明攻陷,杲卿及其子季明「父陷死,巢傾卵覆」。後來,顏眞卿覓得亡侄季明首骨,於是撰文致祭。由於匆匆起草,無心作書,並因至情所鬱結,被忠憤所激發,書寫時進入了心手兩忘,眞情充分流露的境地,因而不自覺地把錚錚鐵骨、勃勃怒氣以及對於親人的深情哀思,注於筆下。今天,我們由其過勁的骨力、大量的渴筆、剛中見柔的線條、隨手塗改的筆迹,還依稀可見書家當時激烈的胸懷、悲摧的心緒和急切欲書的情狀。蔡邕論書法藝術的抒情性,認爲「若迫於事,雖中山冤毫,不能佳也」。這在漢代也許說得通,但無法解釋唐代的名帖『祭侄稿』。王羲之面對暮春景色,神怡務閑,不迫於事,寫下了「天下第一行書」、『蘭亭序』而顏眞卿面對國難家仇,滿腔悲憤難以壓抑,可謂「迫於事」了,却也寫下了「天下行書第二」的『祭侄稿』而且可以說,『祭侄稿』的藝術魅力,就在「迫於事」,而不在閑情逸致。這種「迫於事」所産生的複雜感情,同樣是非常動人的。吳德旋『初月樓論書隨筆』對此帖的抒情性,作了極高的評價,認爲勝過顏眞卿的另一『爭座位』他說:「愼伯謂平原『祭侄稿』更勝『座位帖』,論亦有理。『座位帖』帶矜怒之氣,『祭侄稿』有柔思焉,藏憤激於悲痛之中,所謂「言哀已嘆」者也。」這一分析,也把線條和感情緊密地聯繫了起來,並證實了孫過庭『書譜』關於書藝抒情的觀點。

金開誠在其『顏眞卿的書法』一文中,對「字如其人」以及顏眞卿的某些作品如『劉中使帖』【圖例27】,作了很好的評析。由於比較精彩,不妨多引一些:

人們常說「字如其人」,這話固然不應作絕對化的理解,但也有一定的道理。是因爲一個人的書法直接受到他的美學趣味的制約,而美學趣味的形成則常和他的思想感情性格氣質有着密切的聯繫。因此在書法藝術所構成的獨特形象中,一般說來也往往有着作者思想性格的某種形式的表現。我們研究有些人的書法,有時候還需要聯繫其創作背景來進行分析,這並不意味着可以簡單而直接地從書法形象中看出作者在當時所經歷的政治爭鬥或社會生活,而是因爲作者的精神面貌有時由於某種經歷而表現得格外突出,對藝術創作也會産生一定的影響。因此,聯繫背景分析這一類資料,就比較容易看出作者的思想性格和他的藝術風格之間的聯繫。具體說到顏眞卿的書法,那麼『祭侄季明文稿』、『與郭僕射書』和『劉中使帖』就都是這一類書法中值得注意的例證。

…………

『劉中使帖』(一名『瀛洲帖』)的寫作背景不詳,但墨迹內容是說作者得悉兩處軍事勝利,感到非常欣慰。可見他的寫作當與克服分裂叛亂、推進全國統一有關。全帖……筆畫縱橫奔放,蒼勁矯健,眞有龍騰虎躍之勢。前段最後一字「耳」獨占一行,末畫的一豎以渴筆貫串全行,不禁令人想起詩人杜甫在聽說收復河南河北以後,伴隨着放歌縱酒、欣喜欲狂的心情所唱出的名句:「卽從巴峽穿巫峽,。」元代書法家鮮于樞稱此帖和『祭侄季明文稿』等一樣,都是「英風烈氣,見於筆端」;元代收藏此帖的張晏也說看了帖中的運筆點畫,「如見其人,端有聞捷慨然效忠之態」……㉒

這眞可說是「字如其人」、「書如其情」了。對於傳統書論中「字如其人」的說法,金開誠既不全盤接受,到處生搬硬套,又不全盤否定,一概抹煞這種現象,而是作了有理有據的細緻分析,指出了書家思想性格和藝術風格之間聯繫的可能性。這種具體的辯證的分析,是令人首肯的。清代的劉熙載,也是抒情說的積極倡導者。他的 『藝概·書概』中有這樣幾條,說得比較精到:

楊子以書爲心畫,故書也者,心學也。

寫字者,寫志也。

筆性墨情,皆以其人之情性爲本。是則理性情者,書之首務也。

鍾繇『筆法』曰; 「筆迹者,界也。流美者,人也。」右軍『蘭亭序』言「因寄所托」,「取諸懷抱」, 「似亦隱寓書旨。

就以顏眞卿爲例,他的寫字,就是「心畫」,就是「寫志」,行書『祭侄稿』、『爭座位』、『劉中使帖』等,就寫出了他在特定的政治形勢下的英風烈氣、鐵骨壯志;他的楷書作品的筆性墨情是什麼?是勁健雄渾的

點畫,氣度正大的結體.......而這都是「取諸懷抱」,以他的人品情性爲本的衆所周知,顏眞卿的人品情性本身,就是一首浩然凜烈,「沛乎塞蒼冥」的『正氣歌』。劉熙載所引鍾繇的兩句話,可說是書法美學的名言。書法作品中的筆迹,不過是一種界破空間的線條。它爲什麼能成爲藝術,具有很高的審美價值呢?這是人心「流美」的結果。顏眞卿的作品,不論是行書還是楷書,難道不是他那大氣磅礴的人品「流美」而成的嗎?流出的是什麼美?是壯美,是崇高美,是陽剛之美,是「大用外腓,眞體內充,返虛入渾,積健爲雄」(司空圖『詩品』)之美。

　　旣然書法是所謂「心學」,因此,書家的「首務」就是在平時必須陶冶情性,美化心靈。當　然,在揮運時也必須飽含感情,取諸懷抱,把情性放在第一位。清代畫家惲格說:「筆墨本無情,不可使運筆者無情;作畫在攝情,不可使鑒畫者不生情。」(『南田畫跋』)他把筆墨的感情化,作爲重要的創作問題提了出來。作爲再現藝術的繪畫,尙且要求如此;作爲表現藝術的書法也就更應該如此。注意了「心」和「情」的修養和孕育,才能有諸中而形諸外,得於心而應於手,從而窮變態於毫端,合情調於紙上。項穆在『書法雅言·神化』中闡發了孫過庭的抒情說之後,這樣寫道:「非夫心手交暢,焉能美善若是哉!」「美」和「善」應該怎樣理解?所謂「美」,就是線條的美,形式的美,以及從筆迹中「流」出來的心情的美;所謂「善」,就是人格的善,情志的善,以及作品所書寫的文字內容的「善」。手與心双暢,美與善交融,書與人合一線條、感情、文字內容三位一體,無間契合,書藝創造也就能臻於盡善盡美的境了。在書法美發展的漫長歷程中,不同時代的優秀書家,總按照不同時代對「美」、「善」的不同標準,力求　達到或接近這樣一個抒情的境界。

　　在書法藝術再現和表現的統一中,表現性是主導的方面,是對作爲表現藝術的書法的本質起決定作用的方面。但是,這種表現性也不是萬能的,不是任何具體的感情都可以準確地表現的。這一點也和音樂很相似。音樂的抒情內容是概括性的,所表現的情緒是類型性的,有時往往還有其寬泛性和不確定性。正像不可能也沒有必要在每個曲子裏找出其所表現的具體感情內容一樣,我們不可能、也沒有必要在每個書法作品中找出其所表現的具體感情內容。音樂的寬泛性和不確定性還表現爲:某一戲曲或民歌的曲調,可以配上內容情調比較接近或有較大差距的詞,但唱起來使人都感到比較吻合。書法也是這樣,同一類型的書法風格,往往也可以比較適應地書寫不內容的文字。因此,在書法作品中,文字內容的明晰性、確定性和抒情風格的寬泛性、不確定性是可以存在着矛盾的。但是,在傑出書家的著名作品中,文字內容和抒情風格總是十分統一或比較協調的。從書法美學的批評標準來看,這種統一性愈高,就愈接近盡善盡美的抒情境界。書法藝術的實用性、再現性和表現性,這都屬於內容美的範疇。你還記得,我們在前面曾經　提到,書法是「重在表現形式美的藝術」。現在,我們可以轉入對書法藝術形式美的探討了。

【註釋】

① 普列漢諾夫:『沒有地址的信·藝術與社會生活』第一四五頁。

② 『「蛻龕印存序」『魯迅全集』第七卷第二七九頁。

③ 『古代文字之辯證的發展』,『現代書法論文選』第三九四頁。

① 『歷代名家學書經驗談輯要釋義』,『現代書法論文選』第　二〇頁。

⑤ 姚雪垠:『書法門外談』,『書法』一九八〇年第三期第二四頁。

⑥ 李澤厚:『略談藝術種類』,『美學論集』第三九一頁

⑦　國內美學界對「造型藝術」有兩種不同理解一種把「造型藝術」的範圍放得較大,包括偏於抽象的建築在內。朱光潛的『談美書簡』中,建築、雕刻和繪畫「合稱『造型藝術』」(第一〇九頁),　王朝聞主編的『美學概論』介紹種種藝術分類法,『視覺藝術』和『空間藝術』都包括『造型藝術』也「把建築歸入「造型藝術」(第二四三、二五三頁)。新版『辭海』的解釋與以上兩家基本相同,但自相矛盾。它認爲造型藝術是「用一定物質材料(......)塑造可視的平面或立體的形象,反映客觀世界　具體事物的一種藝術。包

括繪畫、雕塑、建築藝術、工藝美術等。」舉例和定義是矛盾的。如建築藝術怎麼是「反映客觀世界具體事物的藝術呢」？『辭海』還指出,造型藝術亦稱「美術」、「視覺藝術」、「空間藝術」。另一種意見是:造型藝術只是指再現藝術,它的特點主要在於再現客觀世界中的具體形象。李澤厚『美學論集』認爲:「再現,靜的藝術這是造型藝術:雕塑、繪畫」。而把建築、工藝列入「表現,靜的藝術」中去 (第三九二頁)

在國外,也有兩種不同的理解。蘇聯奧夫相尼柯夫、拉祖姆內依主編的『簡明美學辭典 』,認爲造型藝術是「指在空間或在平面上對有形世界作明顯的、摸得到的、爲視覺所感受 的描繪的藝術。」「除了繪圖、雕塑、版畫以外,建築和實用裝飾藝術也往往屬於造型藝術種類」而蘇聯科學院哲學研究所、藝術史研究所認爲:「建築不是眞正意義上的造型藝術」(下冊第五八六頁)。蘇聯格·尼·波斯彼洛夫『論美和藝術』認爲 「有幾種藝術是把人們生活的特性作爲社會存在、作爲客觀存在加以再現的」,「可以稱之爲廣義上的造型藝術」如繪畫、雕塑、啞劇、敍事文學和戲劇文學。「另外幾種藝術則以人們生活的主觀方面、人們的社會意識作爲再現生活特性的出發點。它們表現的是人的感受過程 印象、思 慮、感情、意向,通過它們或在它們的基礎上,也可能描繪外部外界的現象。因此這些藝術可稱爲『表現』藝術。如音樂、舞蹈、建築、抒情詩(第二六八頁)

由此可見,一種觀點是把造型藝術看作是和表現藝術相對待的一個藝術種類;而另一種觀點是傳統的看法,造型藝術 即美術或空間藝術、視覺藝術。由於有以上的意見分歧,本書不用「造型藝術」這一概念,而用比較明確的「再現藝術」來代替,以免引起概念或理論的混亂。

⑧ 魯迅 『門外文談』,『魯迅全集』第六卷第七一頁。

⑨ 『看書瑣記』,『魯迅論文學與藝術』下冊第七一八頁。

⑩ 王朝聞主編: 『美學概論』第三一一頁。

⑪ 『記蘇聯版畫展覽會』,『魯迅論文學與藝術』下冊第九五四頁。

⑫ 『漢文學史綱要』,『魯迅全集』第八卷第二五六頁。

⑬ 白謙愼: 『也論中國書法藝術的性質』,『書法研究』一九八二年第二期。

⑭ 宗白華: 『中國書法裏的美學思想』 ,『現代書法論文選』第九七頁。

⑮ 楊璋明: 『韓愈的書論及其作品』,『書法』一九八〇年第六期。

⑯ 參看『王朝聞文藝論集』第一集,第二九七~三〇二頁。

⑰ 黑格爾: 『美學』第三卷第三 –三三二頁

⑱ 黑格爾: 『美學』第三卷上冊,第三四六頁。

⑲ 抒情性形象是和再現性形象相對待的。它也屬於形象的範疇,主要是通過具體感性的、可被直接感知的形式來反映和概括人的內心生活的。音樂、某些抒情詩等表現藝術中的形象主要 是抒情性形象。書法也是如此,蔡邕『筆論』中說:「爲書之體,須入其形·若愁若喜……縱橫有可象」,就是一種抒情性形象。嚴格地說,抒情形象和再現形象相結合,才是眞正的意象。

⑳ 恩格斯:『路德維希·費爾巴哈和德國古典哲學的終結』『恩格斯選集』第四卷第二四〇頁。

㉑ 呂鳳子:『中國畫法研究』上海人民美術出版社一九七八年版第三十四頁。

㉒『現代書法論文選』第二〇四~二〇六頁。

書法藝術的形式美

美不過是一種形式,一種表現在它最簡單的關係中,在最嚴整的對稱中,在與我們的結構最爲親近的和諧中的一種形式 –雨果『克倫威爾·序』–

雖相克而相生,亦相反而相成 –張懷瓘『書斷·序』–

一、用筆、點畫的美

(一) 從「逆鋒落筆」談起

　　楷如立,行如走,草如飛。人們常說,學書應該先從楷書打基礎。這是經驗之談。所謂「楷」,就是「法式」的意思。楷書不但在實用上最富於典範性,最易辨認,而且在藝術上也最富於典範性,它有一整套成熟的藝術法則可供臨習。人們又常說,點畫是書法的起點,這句話也是正確的。積畫成字,聚字成篇,楷書也和其他書體一樣,都始於點畫,終於行間。然而,說得更準確些,一點一畫又始於落筆(即起筆),因此點畫的落筆才是書法藝術眞正的起點。

　　千里之行,始於足下。不要小看楷書點畫微不足道的落筆,美也是從這裏起步的。因此,我　們探討書法藝術的形式美,也應從微觀分析入手,從楷書點畫的落筆這一基點上邁出第一步。

　　楷書最規範性的起筆,是所謂「逆鋒落筆」或者說,是「取逆勢」。這個「逆」字裏大有文章:小到微乎其微的一點一畫的落筆,大到各藝術文類及其所反映的多種多樣的生活現象,都莫不有「逆」字在。

　　「逆」者,反也。這個「反」恰恰是形式美的奧祕所在。古希臘的赫拉克利特,曾被列寧稱爲「辯証法的奠基人之一」。他就用辯証的觀點揭示了美的這一奧秘,指出了有些人「不了解如何相反者成:對立造成和諧」。中國古代哲學著作『老子』,也曾揭示了「反者道之動」的規律。所謂「逆」或「逆勢」,正是「相反者相成」、「反者道之動」的規律在藝術領域中的表現。這種表現是多種多樣的,富於美的魅力的。

　　先從文學談起。文學作品中如果很好地採用逆勢,能大大地突出所要强調的東西。古典名著『三國演義』第四十一回「趙子龍單騎救主」,是作者意渲染鋪叙的片斷。正當劉備被曹操打得一敗塗地浪狽逃跑之際,菜芳又來報告,說趙雲投奔曹操去了,這正是「屋漏偏遭連夜雨,船破又遇打頭風」。張飛聽了,也認爲趙雲見自己一方勢窮力盡,棄劉投曹圖富貴去了,並要去尋他,一槍結果其性命,但劉備却堅信趙雲心如鐵石。經過這一段鋪墊之後,小說開始有聲有色地敘述百萬軍中趙子龍,如何渾身是膽,一片忠心,單槍匹馬,出生入死,在戰場上四處尋找,終於搶救出「小主人」,阿斗。作者要突出趙雲的忠,却從相反方向寫起,在「不忠」上逆鋒落筆。對這種筆法,毛宗崗評道:　大約文字之妙,多在逆翻處。不有糜芳之告,翼德之疑,則玄德之識不奇,趙雲之忠不顯。『三國』敘事,往往善於用逆。」是的,『三國演義』的作者用一「逆」字,擒住讀者的心。

　　在京劇舞台上,你也可以看到「用逆」的表演。如兩人相見,絕不是一下子衝過去互相熱烈擁抱,而是先後退一步,身子再往後仰一下,同時雙手「逆翻」,向後張開,這樣把勢蓄足,後猛衝過去,相互抱住。這種欲前先後的相反動作,還强烈地表現了一種逆勢的身段美。逆勢在靜態藝術中尤爲重要。要化靜爲動,往往得借助於逆勢。四川渠縣東漢沈君墓闕上的朱雀浮雕【圖例28】,意在表現朱雀昂奮行進的動態,但不是讓其頭部、頸部和雙翅都盡量伸向前方,而是相反地都縮向後方,只有一隻脚向著前方,舉而未落。於是,這隻象徵古祥、勝利的瑞鳥,就充滿了動勢,使人看到它行進中的巨人力量。這個朱雀的姿態,很像京劇舞台上表演兩人相見時「逆翻」的身段,雖然對人來說,朱雀也可說是一種「異類」。

　　藝術中逆勢的形式美,根源於現實生活。農民壠地不也取欲下先上的逆勢嗎?只有舉得高,才能落得重,落得扎實。拳師打拳,不也是取欲伸先縮的逆勢嗎?只有臂肘往回屈縮,一拳打出去才是强有力的。大而至於驚心動魄的戰爭,或聲東而擊西,或南轅而北轍,事實証明,往往是退一步者勝,就像『水滸傳』中林沖棒打洪教頭一樣:一切藝術形式美,都可以在現實生活中找到它的根源。探討書法藝術的形式美,固然不能完全　離開書法的本質和內容,但也不能完全離開客觀的現實世界。從這一意義上,我們也可以說:「書肇於自然。」我國書法藝術,從篆、隸開始,就是用逆鋒來書寫的。雖然篆書或某些隸書的落筆有「裹鋒」之類的

名稱,但本質上都是「用逆」。這一特點,被蔡邕總結在『九勢』裏。他說:

藏頭護尾,力在字中。下筆用力,肌膚之麗。

藏鋒,點畫出入之迹,欲左先右,至回左亦爾。

護尾,畫點勢盡,力收之。

「藏頭護尾」,也就是起筆和收筆都用「逆」,使筆鋒不外露。這是要求書法藝術最小的單位-「點畫出入之迹」,能表現出美的形態,即「肌膚之麗」。麗者,美之謂也。就小篆來看如『泰山刻石』【圖例29】中的「斯」字,其中橫畫起筆用裹鋒,「欲左先右」,把鋒「藏」在畫裏,在頭部「藏」掉「入之迹」;收尾時,用回鋒,「回左亦爾」,也把鋒「藏」在畫內,在尾部「護」住「出之迹」。這三個字的每一筆畫都是這樣寫成的。鋒毫在筆畫開頭的這種運行變化,在『泰山刻石』還不大看得清楚,在吳讓之的篆書墨迹【圖例30】中,就比較明顯。你可以看到在筆畫開端微有「漲墨」現象,甚至在逆入轉鋒時墨水外溢而在紙上滲化,這就是逆鋒落筆的結果。

逆鋒落筆,有什麼好處呢?因爲它符合自然運動的規律,用筆能得勢。在書法藝術中,「勢」是極爲重要的,其內涵也非常豐富。但是一切的「勢」,都可說是由逆鋒落筆的「勢」所派生和引申出來的。石濤『畫語錄』談到「一畫」的意義時說:「行遠登高,悉起膚寸。」在書法藝術中,沒有點畫「肌膚之麗」的「勢」,也就沒有一切的「勢」。蔡邕十分重視這個「勢」,所以文章冠以『九勢』的題目。「九」在這裏,既是實數,又是虛數,意在強調「勢」之多,但這一切的「勢」都應從「藏頭護尾」的「逆」字開始。

在人們日常語言中「勢」和「力」總聯結在一起。從書法美學的角度來看,可謂言之有理。所謂書法藝術的「勢」「力」,就是有勢就有力,無勢則無力。蔡邕認爲,「藏頭護尾」體現了逆勢以後,也就在字中」了。或者說,得勢以後,就能做到「下筆用功,肌膚之麗」。至於「護尾」,點畫到勢盡一時,也要「力收之」。蔡邕的『九勢』是歷史上出現最早的書學論文之一,它已把「勢」和「力」作爲重要的書法美學概念提了出來。這是值得重視和加以探討的。

篆書的「藏頭護尾」,內含筋骨,力在字中」,表現出含蓄蘊藉的美。至於隸書,如漢代的『韓仁銘』【圖例31】起筆、收筆一般用逆鋒鋒和回鋒。至於波磔,則出鋒外露,但收筆處仍可看到「護尾」的筆意。如「二」字,第二筆和第一筆基本相同,只是落筆勢更足,力更強,勢盡收筆時把「護尾」的力量轉化爲停駐,再次蓄足了勢,然後出鋒。隸書的「點畫出入之迹」,既力在字中,又力在字外,既表現出蘊藉深厚的美,又表現出外露鋒芒的美。

在楷書點畫中,書家們也非常重視這種藏鋒和逆勢,借此以求力之美。唐代書家徐浩的書法功力很深,他筆下的「勢」和「力」,用誇飾性的文學語言來說,有如「怒猊抉石,渴驥奔泉」,這在『不空和尚碑』【圖例32】中典型地體現了出來。他在『論書』中說:「用筆之勢,特須藏鋒。鋒若不藏,字則有病。」藏鋒之說已滲透在書家的審美觀念中了。正因爲他平時重 視藏鋒的臨池工夫,因此寫碑時表現出雄厚的筆勢美和強健的筆力美。

顏眞卿的楷書,應規入矩,堪稱藝術典範。我們從他的『東方朔畫贊』中的幾個(圖例33)來看「勢」和「力」的美。如「以」字的第一筆,是往下的豎向筆畫,却字先是逆鋒向上,取勢於筆畫之外,再轉筆向右,橫頓成圓形,然後提筆下行。這種所謂「勢欲下行,必先用意於上」,不正表現出「反者道之動」的規律性嗎?這樣地從相反方向予以強調,就必然下筆肯定,意明筆透,給人以穩重堅實之感。「世」字的三豎、「事」字的一橫,也都有穩實之感,它們的根柢是牢固的,筆意是堅定的。再如「以」字一短撇,也就是「永字八法」中「啄」的寫法,它要求寫得像「禽之啄物」,出鋒迅疾。這個勢從哪來?也靠懸空作勢,逆鋒落筆,潛蹙於右,然後借勢向左下方迅速行筆出鋒。這個動作就像鷹隼搏兔,必先在空中盤旋蓄勢,然後才能力猛勢足,直掠而下,一發必中。你有沒有注意,「之」字的第二筆寫得絕妙,逆鋒落勢後幾乎沒有行筆出,而筆已被提起。這一動作。最後是在離紙的空中完成的。這樣處理,固然可說是爲了「避」,不至與第一、三筆相犯,但這不是主要的(如柳公權筆下的「之」字,第二筆和第三筆有時就是相連的)。其實,對於「勢」來說,這是

一種含蓄省略的藝術處理。顏眞卿在『述張長史筆法十二意』中,就談到點畫最好應該「趣長筆短,常使意氣有餘,畫若不足」關於這一點,你可以結合古典詩論中,「言有盡而意無窮,余意盡在不言中」來理解。顏眞卿這個「之」字的第二筆,就是「趣長筆短」的樣本。它通過逆鋒取勢,意已蓄足,神完氣固,因此就不必露出全形,而是採用神龍見首不見尾的方法,把「不足」的筆畫和「有餘」的筆勢,都留給欣賞者去品味,去補充,去進行藝術的再創造。這也是「逆」的巧妙運用。至於逆鋒取勢,從筆力上說,是力的孕育,力的創造,它能使行筆「萬毫齊力」,使點畫富於力感這是一種「肌膚之麗 」;再從形態上看,能使鋒毫在畫中不作單一方向的行進,而是做到上、下、左、右,四面勢全,從而使點畫的開端筆意豐富,形象豐滿,饒有變化,多姿多態,這是又一種「肌膚之麗」。張懷瓘『論用筆十法』說:「峰巒起伏謂起筆蹙颯,如峰巒之狀。」起筆能如峰巒,那麼,就會起伏有致而不刻板,渾厚堅實而不纖薄,這樣,也就達到形、質俱美了。你也許認爲顏眞卿『東方朔畫贊』中「世」字三豎的開端,就像三個各具形態的峰巒。確實,「世」字每一筆畫的起止之迹,或縱或橫,都呈現出不同意趣。顏眞卿對點畫美的總要求是「縱橫有象」,這就離不開「藏頭護尾」而構成的各種美的形態。

　　同是用逆鋒,「點畫出入之迹」還可以呈現出或方或圓的不同形象來。例如同是魏碑,由於「用逆」過程中的不同處理,『孫秋生造象』【圖例34】就圭角分明,表現出駿利之美,在方正的形象中飽含著隸意,因此,每一筆畫的「肌膚之麗」表現出「骨重」的審美特點;而『鄭文公碑』【圖例35】則棱角全無,表現出渾融之美,在勻圓的形象中滲透著篆韻,因此,每一筆畫的「肌膚之麗」表現出「氣潤」的審美特點。由此可見,落筆方式和藝術風格美也是聯在一起的。「藏頭護尾」及其不同的處理,和點畫的力感、形象乃至風格有關。但是這裏講藏鋒的作用,絲毫沒有貶抑露鋒的意思。在著名書家筆下,二者是不分軒輊的,而且往往是相互配合、相得益彰的。所謂「藏鋒以內含氣味,露鋒以外耀精神」,二者都是美,是力感、形象、風格不同的美。王羲之『蘭亭序』基本上用藏鋒,因此優雅蘊藉,從容涵泳,藝術效果極佳。但是,露鋒的藝術效果,也可以是很好的如『張玄墓志 』【圖例36】採取側勢露鋒落筆,具有靈巧秀婉的風格,表現出陰柔之美。再如歐陽詢的『九成宮醴泉銘』中有些字【圖例37】收筆間用露鋒,出鋒犀利,筆意英銳,森森然有武庫劍戟之氣,所謂「戈戟銛銳可畏,物象生動可奇」(張懷瓘『書斷』),表現出陽剛之美。可見,露鋒的美,也可以百態橫生。但是,如果書寫者沒有藏鋒逆勢的基本功,露鋒順勢就會缺乏力感,缺乏書法美的魅力。

　　在我國書法史上,有些書家似乎對逆鋒落筆特別感興趣,以至他們把這種用筆作了誇飾性的強調。如吳昌碩臨篆書『庚罷卣銘』【圖例38】、何紹基臨隸書『張遷碑』(參見圖例42),都着意強調點畫開頭的逆勢,從而把它作爲構成作品風格的重要因素之一。柳公權的楷書在這方面尤爲突出和著名。如『神策軍碑』【圖例39】中的『朱』字,第一撇旣不是徑向左下方撇出,也不是簡單地往右上方『用逆』,而是更多了一個誇張性的「動作」,卽先從畫外取勢,向右上方逆鋒落筆,再折鋒頓筆向右,然後轉筆向左下方勁疾地撇出。它更像「禽之啄物」,旣得勢,又得力。周星蓮『臨池管見』說:「縮者伸之勢,郁者暢之機。」這一富於哲理性的語言,是「反者道之動」的具體化,是對用筆「勢」和「力」所作的深刻的美學概括。『神策軍碑』中這個「朱」字的一撇,如果沒有落筆的屈縮強調和盤郁積勢,撇出去就不可能那麼暢快勁利,就不可能給人以無堅不入的的力感。能屈才能伸,這是生活的哲學·也是書法用筆的美學。至於「朱」字中間勁拔的一豎,也有同樣的特色。个同的是前者開頭呈多角之形,後角開頭呈四角之形。一個「孝」字上半部筆畫間的藝術性對比,也很有特色。第一橫粗而短,而且逆勢突出,使人感到它更爲粗壯有力;第二橫則細而長,逆勢不突出,在上一橫對比之下,顯得更爲瘦長清勁。而粗短的一豎,也強調逆勢,與近旁逆勢不突出的長橫和長撇也形成強烈對比。這種縱橫交錯的對比藝術,形成了柳書風格的一大特色。再如「宅」字,「宀」上的一點,逆勢分明,而且把豎畫橫下的落筆作了誇張性的處理,形象新奇。「之」的每一筆的開端,逆勢特別強,筆力特別足。捺筆更別具一格,逆鋒取勢,橫畫豎下,形成方頭,截然不同於顏書「之」字捺筆的圓頭。柳書的這一捺,轉折分明,交代清楚,筆透力強,神完氣足,極有法度。毫無疑問,這都和開端斗峻的逆勢、明確的筆意有關。如果我們把顏、柳的藝術特色作一比較,還可以進一步發現,落筆用「逆」的方式不同,筆畫的

力感也就各異。劉熙載在『藝概·書概』中說:「字有果敢之力,骨也;有含忍之力,筋也。」柳書的逆鋒起筆,不是充分表現了斬釘截鐵的「果敢之力」嗎?由顏書的逆鋒起筆,人們也可以發現其大氣包舉的含忍之力。著名的「柳骨」「顏筋」之美,正是這樣開始,這樣形成的。

米芾曾說過一句頗爲自負的壯語。他說:「善書者只有一筆,我獨有四面。」(『宣和書譜』)此外,『海岳名言』還載有米芾「字有八面」之說。怎樣理解這「四面八方」呢?還得從米芾的認識和實踐談起。姜夔『續書譜』這樣寫道:

翟伯壽問於米老曰:「書法當何如?」米老曰:「無垂不縮,無往不收。」此必至精至熟,然後能之。古人遺墨,得其一點一畫,皆昭然絕異者,以其用筆精妙故也。

米芾結合自己的藝術實踐,總結了前人用筆精妙的經驗。「無垂不縮,無往不收」,相當於蔡邕所說的「護尾」和今天所說的回鋒收筆。但它不是一般藝術經驗的表述,而是把一般的藝術經驗提到美學的高度,鑄成哲理名言。另一角度看,米芾又是用古代的哲學觀點來概括藝術經驗,指導書法創作。『易經』中早有「無往不復」這個關於辯証法的著名觀點,米芾把它化到書法藝術　中來,鍾煉出「無垂不縮,無往不收」這兩句膾炙人口的書學格言。當然,這也不是他一意要倡導「垂露」,貶低「懸針」,主張藏鋒,反對露鋒。從米芾的書法創作實踐看,他重視逆鋒落筆和回鋒收筆,注意筆勢和筆力,每下一筆,無往而不復,無垂而不縮,都把力送到畫的末梢,送到畫的四面八方,極意縱去,竭力騰挪,有迴互流轉之勢,這是力的表現,力的舞蹈。於是,他筆下的點畫,形象豐富,意態萬千,神奇變化,無處不到,所以被人們譽爲「八面生姿」;於是,他也就進而自炫其「我獨有四面」了。

在中國書法美學思想史上,像蔡邕、米芾這樣把起筆、收筆的經驗提到哲學高度的不太多,起筆、收筆往往祇是作爲技術問題提出來的。至於一個「逆」字,雖然早就存在於書家的藝術實　踐之中,但直到清代,才登入美學的殿堂。例如:

將欲順之,必故逆之;將欲落之,必故起之…書亦逆數焉。-笠重光『書筏』-

要筆鋒無處不到,須是用「逆」字訣。-劉熙載『藝概·書概』-

字有解數,大旨在「逆」。逆則緊,逆則勁。縮者伸之勢,郁者暢之機。- 周星蓮『臨池管見』

這些警策性的語句,雖然祇是對用筆經驗的概括,但它的美學意義已大大超越了用筆的範圍,從「微觀」的用筆點畫,到「中觀」的結體安排,直至「宏觀」章法布白,又哪裏不存在相反相成　的「逆數」呢?

(二)「行」與「留」

『莊子·天下篇』中有一句話,說得很怪:「飛鳥之景(「景」就是「影」),未嘗動也。」飛鳥在空中是一掠而過,速度很快的。卽使是射箭能手,也不一定能射中它。與之相應,它的影子也決不會停止不動。因此,說飛鳥的影子不動,幾乎是信口開河,痴人說夢。

然而,就在這不近情理的話中,存在著值得重視的合理成分。這就是在動中看出它的不動,　在時間過程中看到了它的階段性。就拿看電影來說,「銀幕上那些人淨是那麼活動,但是拿電影拷貝一看,每一小片都是不動的。」「世界上就是這樣一個辯証法:又動又不動。淨是不動沒有,淨是動也沒有。」「飛鳥之景,未嘗動也」這句話,對我們仰觀俯察,思考問題都是有一定啓發的。

任何藝術,總離不開動·卽使是作爲靜態藝術的繪畫、雕塑·也總力圖選擇有包孕的的最佳的片刻,以暗示「動」的過程。繪畫中構線的進行過程,不也是又一種「動」嗎?但是,既然要表現藝術的美,就要符合生活中又動又不動的辯証法,所以中國畫的線條運行,反對「徑情一往」主張動中有停,行中有留。至於時間藝術,由於它本身就是動態藝術,就更要避免「淨是動」。可以說,「徑情一往」是動態藝術的大忌。了解這一點,對書法創作是有好處的。請你先體會一下李白『早發白帝城』的妙處,這是膾炙人口、應爲流傳的名篇:

朝辭白帝彩雲間,千里江陵一日還。

兩岸猿聲啼不住,輕舟已過萬重山。

這首詩好在哪裏?有些人說,好在它的動勢,好在它節奏的急速,好在具體生動地寫出了輕舟行進的迅捷。其實,這個評價是不全面的,沒有看到第三句的妙用。清人施補華『峴傭說詩』指出,一二兩句『如此迅捷,則輕舟之過萬山不待言矣。中間却用「兩岸猿聲啼不住」一句墊之。無此句,則直而無味;有此句,走處仍留,急處仍緩,可悟用筆之妙』。這一分析是全面的,精辟的 。可見,用筆的妙處在於走處有留,急處有緩。

再看音樂,王褒『洞簫賦』寫洞簫獨奏是「或留而不行,或行而不留」也是把「行」和「 留」結合了起來,使動和不動相間而作。嵇康『琴賦』寫七弦琴獨奏,是「疾而不速,留而不滯」,這更是把「行」和「留」融爲一體了。「疾而不速」,是「行」中有「留」;「留而不滯」是「留」中有「行」。二者既不是一味的「速」,也不是一味的「滯」。這些,可說是對樂器演奏經驗的美學概括。至於聲樂藝術,古代歌唱家也認識到「字到口中,仍要留頓」(『顧誤錄』),這也不是說「行」中要有「留」嗎?祇有這樣地演奏和演唱,聲音才不會迅速溜走,才會餘音嫋嫋,繞梁不絕,使人感到耐聽,甚至「三月不知肉味」。

至於舞蹈,也不能「徑情一往」,而要常常注意留住。祇有在舞台上注意留住,才能在觀衆 記憶的熒光屏上留住。晉代流行一種白紵舞,原是民間舞蹈,由美麗的少女穿著長袖的舞衣,踏著輕盈的舞步,翩翩起舞,「體如輕風動流波」。這種舞姿該多美啊!爲了讓這種流暢的動作,輕快的舞姿深深印在人們的記憶屏幕上,其進行的特點是「如推若引行且留」(晉『白紵舞歌詩』)。戰國銅鏡上有一女子舞蹈的形象【圖例40】,也體現了這種境界,若俯若仰,若往若還幾乎是一步三回頭地行進著。這種如推如引、且行且留的動作美,所留下的可以反覆品味的東西,比起「徑情一往」的表演來,不知要多幾許!

這種舞蹈美的境界,我們在書法作品中也似曾見過。成公綏『隸書勢』寫道:或輕拂徐振,緩按急挑,挽橫引縱,左牽右緤,長波郁拂微勢縹緲。隸書作品特別需要這種或輕或重、或緩或急、或挽或引,或牽或繞的筆意。如漢代的『華山碑』【圖例41】,除了其起筆、收筆之外,單看中間的行筆部分,行中有留,留中有行,也可以看出不是「徑情一往」寫就的,而是每一點畫的兩側略呈波狀,「微勢縹緲」,這正是行留結合所造成的迹象,這就更增添了「體如輕風動流波」的美感。隸書行筆「如推若引行且留」的筆意,在何紹基的隸書作品中,表現得非常突出。他臨寫『張遷碑』【圖例42】的墨迹,由於沒有經過刻石,可以看得格外眞切,格外分明。原『張遷碑』的行筆,也有濃郁的「留」意,但它是比較內藏的,到了何紹基筆下,「留」意就被充分地強調,幷且在外觀形迹上也表現得十分強烈。從墨迹中,我們可以體會到他在書寫時,使毫是如此地用力,行是如此地遲澀,因此,最後完成的點畫可說是力感橫溢。他的這一行筆特色,在橫向的筆畫中,例如「言」字的幾橫中,表現得更爲明顯,呈現出一種自然起伏的波狀,一種由力造成的而幷非矯揉造作的波狀。隸書的行筆特別需要行中有留,當然其表現可以是內藏而不明顯地外露的,也可以是同時明顯地外露的,就像何紹基的行筆那樣。

在篆書中,行筆也必須時時留頓,使動中也帶有不動的因素。沈尹默在談到篆書的轉筆時說;

凡寫篆書必當使筆毫圓轉運行,才能形成婉而通的形勢。它在點畫中行動時,是一線連續著而又時時帶有一些停頓傾向,隱隱若有階段可尋⋯⋯③

這是對篆書行筆所作的微觀的分析,書法點畫中的所謂「屋漏痕」的藝術效果,正是由這種行筆所造成的。從審美欣賞的角度來說,這種「行中有留」,「屋漏痕」式的線條,深沉厚重,似有立體感,非常耐看,經得起人們品賞尋味。

隸書、篆書這種行筆特點,歸納爲一個字,就是「澀」。對於「澀」的審美意趣的追求,蔡邕早在『九勢』中就給以概括。他在談了「疾勢」以後,又指出「澀勢」,在於緊缺戰行之法」。對此,沈尹默作了這樣的闡釋:

一味疾,一味澀,是不適當的,必須疾緩澀滑配合著使用才行。澀的動作,幷非停滯不前,而是使毫行墨要留得住 留得住不等於不向前推進,不過要緊而快(文中「缺」字即快的意思)地戰行。戰字仍當作戰鬥解釋。

戰鬥的行動是審慎地用力推進,而不是無阻碍的。④

劉熙載在『藝概‧書概』中,對澀筆也作了具體細緻的分析。他指出:

> 用筆者皆習聞澀筆之說,然每不知如何得澀。唯筆方欲行,如有物以拒之,竭力而與之爭,斯不期澀而自澀矣。澀法與戰掣同一機竅,第戰掣有形,强效轉至成病,不若澀之以神運耳。

這兩段闡釋,都非常具體,前者著重强調「留」意,後者著重强調「阻」意,其實是一個意思,是同一事物的兩個方面。一般所說的用筆的「澀」味,是包括著「留」意和「阻」意在內的。畫家李可染還會問黃賓虹,作畫時筆在紙上爲什麼有聲音,黃賓虹回答說,行筆最忌輕浮順划,筆重遇到紙的阻力則沙沙作響,古已有之,所以唐人有詩云:「筆落春蠶食葉聲」⑤這是繪畫線條的「阻」意。行筆能在紙上摩擦有聲,筆力是達到很高的境界了。至於書法中的「戰行」,也是「用力推進」以戰勝無形「阻力」的過程,所以蔡邕、劉熙載都把「戰行」(卽「戰掣」)和 澀勢聯繫起來,認爲出於同一機竅。

不過,戰行是形態外露的澀筆,它在行筆遇阻時明顯地呈現出不同程度的抖擻、戰慄的情狀 。一般認爲,黃庭堅的較多的行、草書都用戰筆寫成,如『諸上座帖』【圖例43】中「樣」字的一捺、「草」字的一橫,就比較典型地體現了戰掣的筆意,比起其他的筆畫來,就更容易看出其中「疾而不速,留而不滯」的力。黃庭堅的行書中,橫、捺、撇等戰掣的筆意特別明顯。再如「是」字,戰意就較爲隱匿了,但每一筆還可以看出與「阻力」戰鬥的情況,整個字的行筆似乎很流暢,其實,無不含茹著阻澀的「留」意。戰掣的筆意正是黃庭堅書法藝術的一大審美特色。

王澍『論書賸語』說:「山谷老人書,多戰掣筆,亦其有習氣;然超超元著,比于東坡,則格律清迴矣,故當在東坡上。」這裡不想論蘇黃孰高孰下。王澍至少說明,黃庭堅的戰掣是清勁有力的,但也指出了書壇上競效戰掣的流俗。競效者學其形而棄其神,不在行留結合的用筆上下工夫,祇一味模仿其波動、顫抖,形成了一種不良習氣。正如劉熙載所說,「强效轉至成病」。其實,這種病態的抖筆是毫無「勢」和「力」可言的, 也不能給人以美感,因爲它並不是眞正的戰掣。再看何紹基的行書『獨坐對聯』【圖例44】,每筆都具有戰掣之意,有些地方也很明顯,但他的特點是筆勢遒勁,行筆自然而不做作,筆畫拙樸而不弄巧,具有隸書的澀味和篆書的金石味。黃庭堅、何紹基的行書中的「澀」味美,蘊諸內而 形諸外,是力的戰動,是力的流波,是力的藝術。

米芾的行草,也充滿了阻意,活潑中帶有凝重之感。試看『鶴林甘露帖』【圖例45】,筆畫的兩邊都毛而不光,可見其驚人的筆力。當然,他書寫時並不是很慢而是較流暢的,但無所不在的阻意使其行筆旣是「千里江陵一日還」,又是「兩岸猿聲啼不住」可說是走處仍留,急處仍緩,而不是直而無味,一滑而過。你也許認爲,米芾『鶴林玉露帖』筆畫中的阻意還看不透,那麼,請看他的『多景樓詩』【圖例46】中的「洲」字,由於是渴筆,阻意就非常清楚。兩個堅向筆畫的中部明顯地表現出如下特色:使毫,時行時留;行墨,時輕時重;「阻意」,時大時小。它記錄了一個複雜微妙的運動變化過程。

你可能忍不住要問,「風馳電疾」的狂草不要行中有留?還有,『急就章』不也寫得很「急」嗎?在回答這個問題之前,我們不妨先聯繫一下書法的姊妹藝術-中國畫。李可染作畫講究「行筆沉澀,積點成線」:

> 畫線最基本原則是畫得慢而留得住,每一筆要送到底,切忌飄滑。這樣畫線才能控制得住。線要一點一點地控制,控制到每一點。...中國畫主要靠線條塑象。爲了使任何一筆都具有表現力,力求每一筆都要代表更多的東西,就必須善於控制住線·我在齊白石老師家裏十年,主要是學習他的筆墨功夫。他畫大寫意,不知者以他爲信筆揮洒,實則他行筆很慢在他的畫上常常題字「白石老人一揮」,我在他身邊,看他作畫寫字,嚴肅認眞,沉著緩慢,從來就沒有揮過。⑥

書法中的狂草,很接近中國畫的大寫意。齊白石的大寫意,行中有留也是很突出的。試看他的『葫蘆』一書【圖例47】,似乎是信筆揮洒的「急就」之作,其實却是善於控制,行筆遲澀的,線條是積點而成的,運行中一往停頓,有階段可尋。狂草和寫意畫當然有所區別,它不但要「行」,而且要「飛」,因此,行中的留當然不是主要的了,但是從張旭的『古詩四帖』【圖例48】看來,線條也富於澀味。如果你把它和齊白石筆下的線

條作一對照,那也是很有意思的。你會發現狂草的線條美與大寫意的線條美有許多共同之處,它們都善於留,善於控制,都有「沉澀」感。可見,狂草也不能一味地「行」或「飛」。「忽然絕叫三五聲,滿壁縱橫千萬字」,這種驚人的疾速是帶有文學的誇張色彩的。而且,即使這種狂草是很疾速的,但也要有楷書基礎,也要有「留」的功力,正像張旭的狂草以『郎官石記』的功力爲基礎一樣。以「留」的功力作草,猶如駿馬下山坡,雖趁勢疾馳如飛,但四著實,步步有力,」示出日行千里的神駿;作草缺乏「留」的功力,就好像駑馬下山坡,四蹄作主不得,一路滑溜,甚至滾將下去,使得醜態暴露無遺。所以倪蘇門『書法論』說:「輕重疾徐四法,唯徐爲要。徐者緩也,卽留得筆住也。此法一熟,則諸法方可運用。」至於「急就章」之類,『書法離鉤』引祝允明語說,「下筆要重,亦如眞書,點畫明淨」,可見章草也應疾中有徐,急中有緩。王羲之認爲草書應該「緩前急後」。他在『題衛夫人(筆陣圖)後』中說:「其草書……亦不得急,令墨不得入紙。若急作,意思淺薄,而筆卽直過。」這話是對的。祇有重「留」尙「澀」,筆畫才能沉著,墨瀋才能入紙,筆力才不是飄浮流滑,而是欲透紙背,甚至被誇張爲「入木三分」或「入木七分」。米芾的草書　被評爲「沉着飛嘉」或「沉著痛快」,也正是對他疾澀相濟,行留結合的藝術的贊揚。至於行草書要醫治飄浮流滑、墨不入紙之病,也祇有重新練習楷書,在「澀」字上再下苦功。

再看澀勢在楷書中的表現。『王氏墓志』中「千」、「武」二字【圖例49】,也可以清楚地看到其中的「阻」意。「千」字的一橫,「武」字的長短橫,都似乎可見其來自右方的、時強時弱的「阻力」,行筆是不「順利」的,不是暢行無阻的。「武」字的戈鉤,行筆也是戰勝來自右下方的「阻力」而「困難」地推進的;但又不是一味的「留」和「遲」,而是留中有行,遲中見速。王羲之『書論』指出:「每書欲十遲五急…若直筆急率裹,此暫視似書久味無力。」『瘞鶴銘』【圖例50】正是「十遲五急」的楷書實例,它以遲澀的行筆美爲重要特色,是「緊駛戰行之法」的積極成果,其走勢的「阻力」和「與之爭」的筆力,是楷書中少有的。它既雄強,又秀逸,每一筆畫都足以使人味之不盡。黃庭堅對此摩崖刻石的結構用筆評價極高,他自己那種戰掣的筆意也主要是由此生發出來的。在『瘞鶴銘』面前,那些飛快直下、匆匆急行的「書法作品」,更顯得索然無味,虛弱無力,經不起人們的推敲品味。

包世臣有一個觀點是很有獨創性的。他在『藝舟雙楫·歷下筆譚』中指出:

用筆之法,見於畫之兩端;而古人雄厚恣肆令人斷不可企及者,則在畫之中截。盖兩端出入操縱之故,倘有迹象可尋;其中截之所以豐而不怯實而不空者,非骨勢洞達,不能倖致。更有以兩端雄肆而彌使中截空怯者。試取古帖橫直畫,蒙其兩端而玩其中截,則人共見矣。中實之妙,武德以後,逐難言之。……古今書訣,俱未及此。

包世臣的「中實」說,在書學史上確實是沒有人提出過的。由於人們對「藏頭護尾」的重視,注意逆鋒落筆和回鋒收筆,因而往往忽視筆畫的中截,致使兩端雄肆而中截空怯,更有甚者,就造成了「蜂腰」、「鶴膝」之醜。包世臣要求中截有豐實之美,而不能空虛怯弱,並提出鑒賞時要「蒙其兩端而觀其中截」。這一理論的提出,彌補了對用筆點畫的美學要求的薄弱環節。祇有使「藏頭」、「護尾」和「中實」三者結合起來,一筆一畫才完全符合書法用筆點畫美的要求。試將『瘞鶴銘』中的字,或其他著名楷書作品中的筆畫,蒙其兩端,觀其中截,都可感到有一種「澀味」,有一種「豐而不怯,實而不空」的美。如果你能審視一些大書家的墨迹,那麼,這種「澀味」的美就更爲明顯了。韓万明『授筆要說』指出:「不澀則險勁之狀無由生也;太流則便成浮滑,浮滑則是爲俗也。」行筆澀了,中截不但豐實,而且能生險勁之狀,無流滑之弊。浮滑流熟,和空虛怯弱一樣,也是書法用筆點畫的大忌。

我們還是再回到包世臣關於行筆的美學觀點上來。如果說包世臣在『歷下筆譚』中提出「中實說」時,並未提出「行」與「留」這對運筆的美學範疇,那麼,在『藝舟雙楫·述書中』裏,他就把「行」、「留」的辯証法明確提了出來,而且闡述得極爲精彩。他指出:

余觀六朝碑拓,行處皆留,留處皆行。凡橫、直平過之處,行處也;古人必逐步頓挫,不使率然徑去,是行處皆留也。轉折挑剔之處,留處也。古人必提鋒暗轉,不肯揪筆使墨旁出,是留處皆行也。

他不但指出筆畫中段的行處要逐步頓挫,富有「留」意,而且指出轉折挑剔的留處要提鋒暗轉(當然這不是唯一的方法),要有「行」意。他把「行」「留」結合的要求基本上貫穿於運筆過程。這樣,就像音樂演奏一樣,行處是「疾而不速」,留處是「留而不滯」,又動又不動,就處處豐實了。

在包世臣的美學觀點的影響下,朱和羹不但把行留結合作了反覆的強調,而且作了進一步的 發揮,把它作為用筆的普遍要求。他在『臨池心解』中寫道:

信筆是作書一病。…處處留得筆住,始免率直。大凡一畫起筆要逆,中間要豐實, 收處要顧…

轉折暗過,………又要留處行,行處留,乃得真訣。

凡一點,起處逆入,中間拈頓,住處出鋒,鉤轉處要行處留,留處行。

他認為,留得筆住能杜絕信筆作書所造成的「率直」之病,從而使每一筆畫的首、中、尾俱實這不但是要求筆畫中截要留得筆住,而且要求起筆和收處也要留得筆住。他也認為,不但是一個走向的筆畫如一橫一豎要留得筆住,而且筆畫在轉向時,轉折處也要「留處行,行處留 」;他還進一步認為,不但是較長的筆畫如橫、豎、轉折要「留處行,行處留」,而且連最短小的一「點」,鉤轉處也要「行處留,留處行」。總之,是一句話:「處處留得筆住」。這樣,就不會輕率地信筆作書了;這樣,一個字的任何一個細部,都豐實有力,耐人尋味了。他把行留結合的辯證法,作為用筆的一個普遍的美學原則提了出來。

為了解決用筆的「勢」和「力」的問題,從漢代蔡邕『九勢』提出「疾勢」和「澀勢」,到 清代包世臣『藝舟雙楫』、朱和羹『臨池心解』提出的「中實」,「處處留得筆住」。這一美學原則的建立和貫徹,是以歷史上無數書家的臨池功夫為基礎的。而書家們創造點畫美的這個基本功,除了來自「担破管,書破紙」的藝術勞動外,也來自客觀現實中又動又不動的生活辯證法。

黃庭堅在山峽間看到「長年蕩槳」而悟筆法,糾正了「用筆多不到」之病。鮮于樞早年學書不成,後來偶爾看到兩人挽車在泥淖中艱難地行進,深受啟發,因而懂得了用筆之道。這種戰勝阻力而不斷前進的勞動,從某種意義上說,不也是一種「戰行」嗎?歐陽修曾經和蔡襄開過一個頗有意味的玩笑,說他學書「如訴急流,用盡氣力,不離故處」。蔡襄同意這話,認為歐陽修善於用比喻。這個似貶而褒的比喻,一語雙關,表面上說蔡襄努力學書,進步不快,如逆水行舟,同時也正說出了蔡襄的使毫行墨的特點:充滿阻意,筆筆送到,而不是無力地平溜滑過。這些事例也 雄辯地說明:生活和藝術,處處都相通。

當然,我們在這裏特別強調「留」、「徐」、「澀」、「阻」,並不是忽視「行」、「速」、「疾」、「暢」,而是由於行中之留特別容易被人掉以輕心;另外,我們也不是說,行中之留必須表現為筆畫兩邊毛而不光乃至整個筆畫戰掣波動,而是由於這種外觀形式訴諸視覺,容易被感知,便於作微觀的審美分析。事實上,筆畫要體現「中實」之美,內在的神、氣、勢、力更為 重要,應該如劉熙載所說的「澀之隱以神運」,如果祇是片面追求這種外觀形式,就會「強效轉 至成病」。

關於行留結合,傳統書論中許多精彩的格言,它們滲透著辯證法的精神,足以防治偏頗之病,不妨略引數語,以窺一斑:

筆不欲捷,亦不欲徐,…捷則須安,徐則須利。(徐浩,『論書』)

未能速而速,謂之狂馳;不當遲而遲,謂之淹滯。狂馳則形勢不全,淹帶則骨肉重慢。(潘之淙,『書法離鉤』)

若不能速而專事遲,則無神氣;若專事速, 則多失勢。(姜夔,『續書譜』)

遲筆法在於疾,疾筆法在於遲。(佚名,『翰林密論』)

夫勁速者,超逸之機;遲留者,賞會之致。將反其速,行臻會美之方;專溺於遲,終爽絕倫之妙。(孫過庭『書譜』)

(三)「曲」與「直」

什麼樣的線條最美?西方有一派美學家曾作過詳細的研究和探討。他們的結論是:曲線最美。於是,「曲線美」這個詞語就更是不脛而走了。在中國,以曲為美的觀點也流傳得很廣很清代詩人袁枚曾講過一句俏皮話,他說天上祇有「文曲星」,而沒有「文直星」。「文」,在古代有時包含著「美」的意思,例如:在身上刺塗花紋叫「文身」,錯雜華麗的色彩叫「文彩」,錯綜華美的花紋叫「文章」,華麗的絲織物叫「文綺」,錦綉的衣服叫「文綉么,華美的車子叫「文軒」…成公綏『隸書體』贊頌書法的美,也用了很多「文」字:「皇頡作文,因物構思,觀彼鳥迹,遂成文字」;「爛若天文之布曜,蔚若錦綉之有章」;「繁縟成文,又何可玩」;「漂若清風壓水,漪瀾成文」。所有這些「文」字,不是成了「美」的同義詞了嗎?再看「文曲星」原名「文昌星」,是古代傳說中主宰功名祿位的「星宿」。但人們感到「文」與「美」有關,「美」又與「曲」有關,於是漸漸地用「文曲星」來取代「文昌星」了。而袁枚這句寓意深長的俏皮話,正是幽默地表述了古代傳統的審美觀點:「人貴直,文貴曲。」聯繫到書法藝術,我們可以從成 公綏『隸書體』中的幾個「文」字出發,進一步窺探古代篆、隸中的曲線之美。

作為象形文字,大篆的主要特點就是「畫成其物,隨體詰詘」。「詰詘」者,曲折、彎曲也 大篆是用彎曲成文的線條,來模擬物象的形體的。因此,曲線或者說曲線和直線的巧妙配合,是大篆特別是金文的形式美的表現之一。例如『毛公鼎銘文』【圖例51,絕大部分是由曲線構成,這是因為客觀物象本身曲多於直。『毛公鼎銘文』以及許多金文代表作,都借助於曲線,既在一定程度上再現了客觀物體的形象美,又在一定程度上表現了不同的風格美,這些曲線或遒勁,或婉麗,或整飭,或恣肆,或流暢,或凝重氣象萬千,給人以豐富的美的享受。

小篆的線條美幾乎帶有典範性,秦代的刻石,就把這種美刻在石上來示範。孫過庭『書譜』說「篆尙婉而通」。小篆『嶧山刻石』【圖例52】也表現了這婉曲而流通的美,它似乎是曲線的藝術王國,一切直線似乎都由於對曲線起陪襯、對比作用而存在。氣脉不但在一切曲線中循環往復地流轉 着,而且在一切直線中也悠悠不盡地流動着。這種曲線型的美貫串了整個篆書史,直至清代,還用這種幾 型來抒寫自己的性靈。吳讓之的小篆【圖例53】,既有秦篆曲線美的共性,又有自己獨特的線條美的個性。英國著名畫家和藝術理論家荷迦茲(一譯荷加斯)在『美的分析』一書『論線條』一章中說:

曲線由於互相之間彎曲程度和長度都不相同,因此具有裝飾性。

直線與曲線結合起來,形成複雜的線條,這就使單純的曲線更加多樣化起來,因此有大的裝飾性。⑦

吳讓之的篆書,很富於形式感和裝飾性。它把不同彎度、不同長度的曲線,和直線巧妙地結合起來,形成複雜的線條,錯綜成文地組成一個個美的整體--字,使之如同一幅幅裝飾性很強的圖案畫。這種具有民族形式的、主要由曲線條構成的圖案畫,給人以「婉而通」的美感。如果你願意進一步對古往今來多種多樣的篆書作品作一次簡單的巡禮,漫步在這曲線美的歷史長廊裏,一定會感到目眩神馳,也許會想到「直道易盡,婉曲無窮」這句話是有其美學意蘊的。

由篆書發展到隸書,線條似乎由婉曲變為平直了。包世臣『藝舟双楫·歷下筆譚』也說:「秦程邈作隸書……蓋省篆之環曲以為易直。」隸書初期確實如此。但是,時代的審美要求又使它從實用發展到美,表現為另一種類型的曲線美,其特點有二:

一、線條有肥瘦變化,用筆有了輕重的不同,收筆也有了藏露的不同。隸書的線條看米似乎是直了,其實,由於毛筆功能得以充分發揮,這種肥瘦、藏露、方圓、曲直多變的線條,也能成為一種曲線美,不過這種曲線變化更為複雜微妙罷了。

二、出現了前所未有的波挑。這種波挑是一種富有表現力的、更為美妙的曲線。荷迦茲在『美的分析』中又寫道:

波狀線,作為一種美的線條,變化更多,由兩種彎曲的、相對照的線條組成,因此更加美,更加吸引人。⑧

如果說,有粗細等不同變化的線條也是帶有波狀的曲線,那麼,隸書波挑的那種「一波三折」的特徵更是一種最美妙而又不機械的波狀線。而且你也說過,「一波三折」是隸書的典型特徵之一。說到「一波三折」

的美,王羲之非常重視。他在『題衛夫人「筆陣圖後」』中,在指出書法線條不能上下方整,前後齊平以後,還舉了一個小故事爲例。原來宋翼是鍾繇的弟子,但宋翼常作「平直相似」之書,被鍾繇狠狠批評了一通。於是,宋翼三年不敢見鍾繇,「潛心改迹」。後來,他「每作一波,常三過折筆」。也就是說,每作一波,鋒毫在筆畫內的走向要轉折三次。可見,鍾、王都是十分重視曲折起伏的波狀線的。從此,「一波三折」就被用來作爲對隸書波狀 條美的一個生動的概括。

篆書婉曲的線條美,在隸書中,一切都轉化爲「波」,轉化爲非常突出、足以代表隸書一切 線條美的「波」。這在甘肅東部甘谷出土的漢簡中,就充分表現出來了。【圖例54甘谷漢簡】中十六個字,只有「日」字沒向左右伸展的波形筆畫,其他十五個字,都有向左右飄逸而出的「波」。它們或長或短,或粗或細,或斜或平‥在字裏行間,充分表現,涵蓋一切。這種毫無約束,盡情的放縱,或者說,這種揮毫的恣肆性,止表現出初次發現這種新型的曲線美時所迸發的豪放自信的感情,也表現出民間書法不受「規範」約束的創造力。漢碑中的「波」,如少數像『曹全碑』之外一般較爲收斂,但經過了淨化,經過了藝術的加工,「波」的意趣就更爲豐富,「波」的形式也更多樣化了。如漢代的『禮器碑』【圖例55】,「脩」字的「波」,是平「波」,向右方的「波」,給人以穩定之感;「道」字的「波」,是斜「波」,向右下方的「波」,給人以運動之感,「邑」字的「波」,是向右上方挑起的「波」,給人以崛起之感;「霜」字下面的一撇,也是一種「波」,是向左下方的短「波」,它在整個字中的地位是不顯眼的,但也不是可有可無的,而「舅」字的「波」,則是向左方平挑的長「波」,它在整個字裏的地位是支配一切的;「叔」字的「波」是豐腴多姿的肥「波」如果以「燕瘦環肥」來取譬設喻,那麼,她表現出「楊玉環式」的美;「罔」字的波,則是弱不禁風的瘦「波」,她表現出「趙飛燕式」的美;「瑟」字的「波」,是双向的「波」猶如舞女双飛的水袖,又像翩躚起舞時飄起的彩裙;如果說,「壺」字又粗又長的「波」是軒然大波,那麼,「頭」字最後的一「點」,那微微的波勢,可說是尺水興波了。再有,每個「波」中,不可說是每根線條中,由於行中有留、寓疾於澀,又表現出細微的甚至肉眼不易發現的「波」,這又是波中有波了,或者說,是帶着漣漪的波了。漫游在這曲波微瀾的江河之中,你會再次想起成公綏『隸書體』中的贊語:「漂若清風厲水,漪瀾起交」如果你有興趣進一步徜徉於漢隸的碑林之中,就更會感到是盡情地浮游在波的海洋和美的起伏之中了。你看,『曹全碑』和『朝侯碑』【圖例56】(圖例)的起伏就各有千秋……

隸書的曲線美,對楷書影響很大。虞世南『筆髓論‧釋眞』說:「拂掠輕重,若浮雲蔽於晴天;波撇勾截,若微風搖於碧海。」楷書的這種境界,不是也很像隸書嗎?再看褚遂良的『大字陰符經』【圖例57】,有竪向筆畫力求其曲的,如:「根」字「木」旁的長竪中部向左曲,「艮」旁的「人」則向右曲,二者互爲映襯;「郎」字左面的竪向筆畫,寫得更可說是一波三折,而右面的一竪,開頭也帶彎勢;「所」字每一筆都曲盡其態,而最後一筆,則如九曲柳葉隨風飄拂。有橫向筆畫力求其曲的,如:「聖」、「子」、「師」三字,四個較長的橫向筆畫,猶如繪畫中的各種波浪線,特別是「師」字一橫,簡直就是隸書的「波」。還有一「點」也力求其曲的,如:「立」、「良」、「宙」三字的第一個「點」,或肥或瘦,或藏或露,或長或短,或側而似倒,或臥而似起,也都屈曲多姿,迎風弄態。褚遂良楷書中的「波」,引遠流長,自然生動而似無起止之迹,具有一種特殊的靈活性和流動感。劉熙載『藝概‧書概』說:「褚其如鶴游鴻戲乎?」這種優游嬉戲、活潑生動的意趣,是和其富有個性的曲線美分不開的。

趙孟頫的『膽巴碑』【圖例58】,一個「三曲之」,曲得多麼別緻,最後一捺,和「火」、「歡」的捺筆一樣,一波均含「三折」,線條還有微妙的變化。趙孟頫的每一筆畫,從其起筆收筆的筆勢、畫內行筆的走向來看,無不是優美的曲線。對於楷書的點畫,傳統書論也往往有「曲」的要求。孫過庭『書譜』說:「一畫之間,變起伏於峰杪;一點之內,殊衄挫於毫芒。」這是要求「點」「橫」有曲折微妙的變化。唐太宗『筆法訣』說:「努不宜直,直則失力。」柳宗元『八法頌』說:「努過直而力敗。」歐陽詢『八法』說「努灣環而勢曲。」「永字八法」中的「努」也就是現在所說的「竪」或「直」。試想,連「直」都要曲,都不宜直,其他筆畫也就可想而知了。「捺」,也稱爲「波」經過鍾繇批評後,宋翼後來寫一「波」,做到了「三過

折筆」,但陳繹曾『翰林要訣』還進一步要求:「三過筆中又有三過,如水波之起伏。」這句話的精神,是說一捺應具有更多的波勢。因此,對於楷書的筆畫,姜夔在『續書譜』中這樣總結說:

故一點一畫,皆有三轉;一波一拂, 皆有三折。(姜夔,『續書譜』)

如用這些對楷書筆畫的曲勢要求衡量趙孟頫『膽巴碑』的「永」字,可說是沒有什麼不符合的。由此可以說,「永」字八法,一字以蔽之,曰「曲」而已。

談到趙孟頫,你一定會有這樣的想法,曲線只宜於表現柔性美,不宜於表現剛性美。這話雖 有些道理,但也是不全面的。例如柳公權『玄秘塔碑』【圖例59】「引」「雄」二字的主要筆畫一「豎」,遒勁雄健,但都有明顯的弧度。或者說,其勁健的力是與曲線連在一起的。這也說明了「努過直而力敗」。「乎」字一「橫」,如果寫成很直的水平線,也就味同嚼蠟了。至於「乎」「風」二字的彎鉤,其曲線更爲有力,猶如百鈞努發。再如顏眞卿的『裴將軍詩』【圖例60】,「呼歸去來」四字,雄強堅韌,「來」字中間的「豎鉤」,照例應該寫得較直,但却被寫得像强弓一樣彎曲。這種化直爲曲,表現出「盤馬彎弓更張」的力度,這曲勢和力度,又與文字內容相適應,表現了裴將軍「一射百馬倒,再射萬夫開」的英雄氣勢。這說明在特定的情況下,曲線比直線更能表現陽剛的壯美。

荷迦茲通過對各種線條類型的美學研究,認爲:

蛇形線賦予美以最大的魔力…蛇形線是一種彎曲的並朝着不同方向盤繞的線條,能使眼睛得到滿足,引導眼睛去追逐其無限多樣的變化,如果允許我這樣說的話。由於這一點,這種線條具有許多不同的轉折。…它的全部多樣性不能在紙上用各種不同的線條來表示,而不借助於我們的想像……

這不僅使想像得以自由,從而使眼睛看着舒服……我把它叫做動人心目的線條。⑨

這段「美的分析」,有其正確、合理的成分。中國的草書正是這樣一種美的線條,正是荷迦茲最爲推崇的「蛇形線」的藝術。然而,值得深思的是:中國的審美觀和西方的審美觀在這一點上是如此地不謀而合,中國傳統書論提到草書時,是如此地喜歡把它和「蛇」的形象連在一起,現略舉如下,這對草書欣賞和創作也許不是無益的。

畜怒怫郁,放逸生奇…騰蛇赴穴 頭沒尾垂…(崔瑗『草書勢』)。

蟲蛇虯蟉,或往或還(索靖『草書勢』)。

若欲學草書……狀如龍蛇,相鉤連不斷(王羲之『題衛夫人「筆陣圖」後』)。

疾若驚蛇之失道……乍駐乍引,任意所爲;或粗或細,隨態運奇(蕭衍『草書狀』)。

電掣雷奔,龍蛇出沒(竇蒙『述書賦·語例字格』)。

恍恍如聞神鬼驚,時時只見龍蛇走(李白『草書歌行』)。

其痛快處,如……驚蛇入草(陸羽『釋懷素與顏眞卿論草書』)。

每落筆爲飛草書,但覺烟雲龍蛇,隨手運轉,奔騰上下,殊可駭也(蔡襄『自論草書』)。

草如驚蛇入草,飛鳥出林,來不可止,去不可遏。……古人見蛇鬥與擔夫爭道而悟草,可見草體無定 (宋曹『書法約言』)。

矯若游龍,疾若驚蛇……千態萬狀,不可端倪 (『草書韻會序』)。

草聖最爲難,龍蛇競筆端 (『草訣歌』)。

…………

那麼多的書論,都不約而同地提到了「蛇」,這難道是偶然的嗎?否。

先看懷素『自叙帖』【圖例61】中「奔蛇走虺勢入座,驟雨旋風聲滿堂」兩句。這原是張禮部對懷素草書藝術的贊語,懷素把它寫在草書作品中,並用所謂「蛇形線」來表達。這就把書法形象和這兩句的文字內容較好地結合起來,把實用性和曲線美較好地結合起來。如第一行「(云)奔蛇走虺」五字,其變化多樣的曲線,幾乎是一筆寫成的,眞是「狀如龍蛇,相鉤連不斷」使欣賞者審美的目光也隨着蛇形縷的奔走而「奔

走」,產生神思飛越、激情奔放的心理效應。第二行,一個「勢」字,獨立成體而左傾,下半部「力」的一撇,是收斂的,有所控制的,或者說,是蓄勢待發的,這就使「勢」字更加傾斜欲倒,岌岌可危。說時遲,那時快,「入」字以兩根比較勁直而富於彈性的線條,猛然將它撐住。於是,二字上下顧盼,取得了穩定感,並與第一行形成曲直對比。這第二行節奏略慢,使欣賞者的心理略為舒緩。第三行,「風聲滿堂(盧員)」六字,又是急轉直下,一筆而成,這也是「一種彎曲的並朝着不同方向盤繞的線條」這三行草書,動人心目,發人想像。用荷迦茲論蛇形線的話說,「儘管這裏是一種淺條」,却能啓發人們去想像「它包含着各種不同的內容」⑩。

古代書論關於草書似蛇的比擬和形容,並不完全如孫過庭『書譜』所說:「諸家勢評,多涉浮華,莫不外狀其形,內迷其理。」說草書似蛇,這確實是外狀其形,但如果我們把這些描述集中起來,就可能發現:「形」的深處,大有「理」在。如果把這些「理」大致概括一下,可知草書的曲錢有如卜四個美學特徵:

一、生氣勃勃的線條。這種線條,不是死蛇,也不是行行如縮秋蛇。它是活蛇,更是驚蛇,是「失道的驚蛇」。它每時每刻都在「騰」,都在「赴」,都在「往」,都在「還」……充滿了動態,充滿了活潑潑的生命。而這種線條美,也誕生於自然造化的啓發:古人觀蛇鬥而悟草書。

二、鉤連不斷的筆意。這種線條,乍駐乍引,或藏或露,「欲斷而還連」,「相鉤連不斷」。這一點留待大面進一步探討。

三、不可端倪的變化。說它是「蛇形線」,不但沒有概括其靈活的動勢,而且也不能體現其　幾乎無限的、多樣的變化。說得更準確些,它應該是「蛇形線」,其行動的軌迹是不可端倪的,如烟雲龍蛇,奔騰上下,千態萬狀,體無定法。所謂「放逸生奇」「隨態運奇」,特色在一「奇」字,以至使人感到「可駭」。韓愈論張旭草書,也說它「變動猶鬼神,不可端倪」。

四、抒情達性的表現。這種線條的揮運過程,主要特色在一「疾」字(當然也離不開「澀」)。它能痛快淋漓地抒寫情性。它隨手運轉,任意所為,得於心而應於手,來不可止,去不可遏,而以「畜怒怫郁」等等激情為其動力。

欣賞草書的這種所謂「蛇形線」,人們所產生的審美心理,是視覺的追逐和想像的自由。明　代的張駿,『書史會要』說他「草書宗懷素,得其龍蛇戰鬥之勢」。試看他的『杜詩貧交行』【圖例62】,比懷素筆下的曲線更為「放逸生奇」第一個「翻」字,一下子隨手揮了若干形態不一、大小各異的圈圈,奇姿紛呈,極盡龍蛇翻飛的神態。它「引導眼睛去追逐其無限多樣的變化」,使人的視線一下子幾乎是「迷不知其所之」了。再如第二行第二、三兩字:「何須」,「何」字表現出清奇瘦勁的壯美,其氣勢和力度主要在微微彎曲而盡情延長的筆畫上。書家的筆引導着審美的眼睛向左下方飛快地追逐。驟然,這枝筆又出人意外地回到上面,寫出肥美而不太草的「須」字。這就是藝術創作中的「筆底意窮,須從別引」。如仍用瘦勁的狂草筆法繼續揮寫,就必然勢窮力盡,缺乏審美意味。正因為書家筆意翻新,由飛流直下變為溯流而上,並運用肥瘦對照,補虛填空、化欹為正等藝術技巧,使審美的眼睛得到滿足。這一行「君不見管鮑貧」六字,「君不」二字,筆粗力壯,以下四字用瘦曲的線條書寫,具有許多不同的轉折,猷如蟲蛇虬鉤連不斷,使欣賞的視線在狹小的範圍裏往復回旋。這同時又是為第三、四行的審美欣賞蓄勢。這樣,在第三、四行裏,線條的曲勢就得以在廣闊的天地裏飛舞馳騁,其中尤以「道」字的曲線以及「人」的一捺、「棄」「行」的兩竪這些酷似蛇形的曲線特別動人心目,它們賦予草書美以極大的魔力,使人想到懷素所說「其痛快處如驚蛇入草」的情緻。「行」字最後一筆,可說是「曲」終奏雅了,當然也可說曲得過分了些。

荷迦茲認為,蛇形線的「全部多樣性不能在紙上用各種不同的線條來表示」。但中國的草書,却憑着那神奇的魔力把它展示在一幅幅之內,就像懷素、張駿的作品那樣。荷迦茲認為蛇形線是最美的線條,中國也認為各種書體中草書的線條最美。陽泉『草書賦』說:「惟六書之為體,草法之最奇。」劉熙載『藝概書概』說:「書家無篆聖、隸聖,而有草聖。蓋草之道千變萬化,執持尋逐,失之愈遠。」這都對草書的曲線美作了最高的評價。當然草書創作是不能按前人遺迹來「執持尋逐」的,但草書欣賞却不妨讓想像隨着審美的眼睛去「尋逐」。草書欣賞的特點就在於從「追逐其無限多樣的變化」中「使想像得以自由,從而使眼睛看

着舒服」黑格爾在『美學』中認爲:「我們在藝術美裏所欣賞的正是創作和形象塑造的自由性」,「還可以用創造的想像自己去另外創造無窮無盡的形象」,因此,「審美帶有令人解放的性質」⑪。中國草書藝術的曲線美,最能激發欣賞者的創造性想像,最能使欣賞者的審美活動帶有「自由」「解放」的性質,從而使欣賞者「眼睛看着舒服」,審美心理得到很大的滿足。曾經講過關於「文曲星」的俏皮話的袁枚,在『續詩品』中就主張創作要「揉直使曲」。他認爲如果是一味的直,就會使欣賞者「一覽而竟,倦心齊生」。草書的線條之所以不會一覽無余,使人産生倦怠的心理,而使人感到饒有興味,覽之無盡,就由於它是朝着不同方向盤繞的、具有無限多樣的變化的曲線,它典型地體現了「有意味的形式」的美。

書法藝術中的曲線美,誕生於豐富多彩、具體而微的客觀世界,因爲現物象,處處呈現的出優美的微妙的曲線形態,使人賞心悅目。作爲書畫兼工的藝術家,董其昌在『畫禪室隨筆』中寫道:

畫樹之竅,只在多曲。雖一枝一節,無有可直者,其向背俯仰,全於曲中取之。或曰然則諸家不有直幹乎?曰:樹雖直,而生枝發節處,必不都直也。……

畫樹之法,須以轉折爲主。每一動筆,便想到轉折處。如寫字之於轉筆用力,更不可往而不收。…但畫一尺樹, 更不可令半寸之直。須筆筆轉去,皆秘訣也。

這是聯繫書畫創作對現實物象所作的細微觀察。如果我們打開畫卷仔細觀察,確可發現名畫家筆下的樹,沒有一筆是直筆。對於書法曲線美的微妙性以及現實中曲線美的普遍性,要數包世臣『藝舟双楫·答三子問』講得最爲深刻,最爲透辟。他指出:

古帖之異於後人者,在善用曲。『閣本』所載張華、王導、庾亮、王廙諸書,其行畫無有一黍米許而不曲者……嘗謂人之一身曾無分寸平直處。大山之麓多直出,然步之,則措足皆曲,若積土爲峰巒,雖略具起伏之狀而其氣皆直。爲川者必使之曲,而循岸終見其直;若天成之長江大河,一望數百里,瞭之如弦,然揚帆中流,曾不見有直波。…米趙之書,雖使轉處,其筆皆直。…是故曲直在情性而達於形質。

這是把現實中的曲直和藝術中的曲直作了比較的觀察。現實中的事物,凡是天然的,總是曲中有直,似直而實曲;凡是人爲的往往「其氣皆直」,形曲而勢直。這說明故弄姿態,矯揉造作,只能是外形的「曲」,而不是本性的「曲」。所以方薫『山靜居畫論』認爲畫樹「應直處不可屈,應屈處不可直」,「若一味屈曲蟠旋,便入俗格」主張「曲中取之」的董其昌,在『畫旨』中還強調書法「筆畫中須直,不得輕易偏軟」。我們不必爲名家諱,應該承認,米芾、趙孟頫等人的作品不能說沒有一點故作姿態或偏軟之處。包世臣鑒於清代書壇偏「俗」、偏「軟」,一味追求以曲爲美的傾向,除了提倡北碑外,還強調「曲直在性情而達於形質」,是有其深意的。他舉出張華、王導等人的作品,也是爲了糾偏。試看王導的草書【圖例63】,運之以章草的筆法,峻拔而有骨力,它的美在於形直而勢曲,或者說,是曲中有直,直中有曲。這也啓示我們:應該辯證地看待「曲」與「直」。

你知道音樂和「曲」的關係嗎?旋律可稱爲「曲調」;記下來,稱爲「曲譜」;聲樂稱爲「歌曲」;器樂稱爲「樂曲」;在舞台上配合表演伴奏的,稱爲「曲牌」;表演藝術要依靠唱腔的,稱爲「戲曲」或「曲藝」真可說是無時無處不曲了,然而它離不開「直」。你讀過『古文觀止』,大概不會忘記『季札觀周樂』這一名篇。時吳國貴族季札,出使魯國,欣賞周代一 曲曲傳統音樂,一連高呼了十一個「美哉」。 在表演詩樂『人雅』時,他講了一句富於美學意味的贊語:「曲而有直體。」這句話是帶有規律性的。任何藝術中的「曲」,都貴在有「直體」離開了「直」的「曲」,都會流於軟弱、纖細、輕靡……所以劉熙載『藝概·書概』指出:「書要曲而有直體,直而有曲致。」這是對曲與直的辯證法所作的簡明扼要的概括。

曲與直相反相成的辯證關係,可以從兩方面來理解;

甲、從宏觀方面來看,一種一幅作品,曲線和直線總是互爲依存,互爲映襯的。衛恒(四體書勢)贊美古文字是「其曲如弓、其直如弦」。這個比喻很妙,一張弓,如果只有直沒有曲,或只有曲沒有直,那麽,它就既不實用,也沒有構線的美。王羲之『筆勢論』講到「戈」的寫法,說要像「百鈞之弩初張」,接着說:「直如臨谷之勁松,曲類懸鉤之釣水」一張簡單的弓,兩根簡單的線條組合,尙且要一直一曲。由此推而廣之,一切書

- 359 -

法作品中線條的組合,都應該直不離曲,曲不離直。

乙、從微觀方面來看,每一筆畫都只是相對的曲或相對的直。恩格斯在闡述對立面相互滲透的辯證法時,曾指出有一種極爲片面的看法,就是認爲「直不能是曲,曲不能是直」。恩格斯認爲,在微分學中直線和曲線在一定條件下相等,這不是背理的。⑫ 在科學領域中尚且可以如此,在藝術苑囿裏,曲和直當然更可以而且更應該你中有我,我中有你,相互滲透。歐陽詢的書法藝術,用的是所謂「直木曲鐵法」,有「介冑不可犯之色」,可說是以直取勝。但從『九成宮醴泉銘』【圖例64】來看,「石」字的四方形,幾乎每一邊的筆畫,都略向中心彎進,是直中有曲。至於一撇,是所謂「新月撇」,它以曲映直,使得其他筆畫更 顯精神。「工」「州」二字的橫和豎,也不是絕對的「直」,它們或仰或覆,或粗或細,都有微妙的曲度變化。至於丨永」字也無筆不曲。它們既是丨直木」,又是丨曲鐵」。可見,丨直」如果沒有「曲」加以映襯,特別是如果本身不包含着一定程度的「曲」就會變得僵硬,缺少生命力。至於曲中必須有直的例子更是俯拾即是。顏眞卿『裴將軍詩』【圖例60】中「來」字中間的豎鉤,如果曲中沒有直,那會有泰山壓頂折不斷的巨大的韌勁?當代書家林散之有一首 題爲『辛苦』的詩,有幾句是值得深味的:

辛苦寒燈數十霜,墨磨磨墨感深長,筆從曲處還求直,意到圓時更覺方。……

在書法創作中,每一組形式美的對立面如曲與直、方與圓‧ :其間都沒有絕對的界限,它們都是可以互爲包容,互爲轉化的。

二、結構、章法的美

(一)「違」與「和」

你聽過美妙的音樂嗎?要把這種動聽的音樂寫在文學作品裏,可眞不容易。最成功的莫如白居易"琵琶行"中那段精彩的描寫,它是這樣開始的:

大弦嘈嘈如急語,小弦切切如私語。

嘈嘈切切錯雜彈,大珠小珠落玉盤……

這已初步寫出了粗和細、重和輕急和緩不同聲音的「錯雜」彈奏。接着,琵琶女奏出的聲音,時而像花底的鶯語,時而像冰下的流泉,時而無聲,時而有聲…這些聲音,或流滑,或滯澀;或暢通,或阻塞;或强烈,或微弱;或高亢,或低沉;或剛健,或柔和;或昂揚,或抑鬱…這些豐富多彩的音響、節奏、旋律、音色,有機地交錯結合,它們既多樣,又統一;既相反,又想成;既對立,又和諧,交響在一起,構成琵琶獨奏的音樂美,給人以豐富的美感享受。前文說過黑格爾認爲音樂對感性材料應進行更高度的藝術調配,也就是更需要藝術的形式美,那麼,這形式美的規律是什麼呢?我們說,最主要的就是多樣統一的規律。『琵琶行』的音樂已證明了這一點。古希臘的畢達哥拉斯學派也曾指出:「音樂是對立因素的和諧的統一,把雜多導致統一,把不協調導致協調。」⑬爾後,西方有一派美學家對多樣統一這條規律不斷地進行深入細緻的探討。

和音樂特別需要對聲音進行多樣統一的藝術調配一樣,書法的結體、章法也特別需要對線條進行多樣統一的藝術調配。中國書法美學對多樣統一規律的概括,有着自己的,不同於西方的特色。孫過庭在『書譜』中就提出了這樣一個著名的論點:

至若數畫並施,其形各異;衆點齊列,爲體互乖。一點成一字之規,一字乃終篇之准。違而不犯,和而不同。

這段話特別是最後兩句,用十分精煉的語言,既具體而又概括地說明了書法形式美乃至一切藝術形式美的主要規律,它要求做到「違」與「和」的統一。

在書法藝術中,什麼是「違」?就是錯雜、多樣、變化、參差、殊異,就是組成一個藝術整體的各個部分乃至各個細部都要有各自獨特的個性。意大利的聖‧托馬斯說過:「多樣性爲美所必具」⑭ 撤除其唯心主義的神學外衣,這話還是有一定道理的。

對結體的美來說,「違」,就是要在一個字裏,「數畫並施,其形各異;衆點齊列,爲體互　乖」。很多點畫並列在一起,要多樣而不雷同,豐富而不單一,要互爲差異,各自矛盾,參差不　齊,而又共處於同一結字之中。

柳公權的楷書結體,是很重視點畫的多樣性的。在『玄秘塔碑』【圖例65】中,「數畫並施」的,如「達」字的四橫,就形狀各異。第一橫和第二橫短長、肥瘦、仰覆幾方面形成鮮明的對比,其他兩橫,也較瘦勁,但又長短不一。這四橫和下面粗壯的「平捺」又互爲映襯。這都是爲了故意造成參差不齊。再如「壽」字的橫畫更多,但沒有一筆是相同的。「衆點齊列」的,如「爲」字,第一「點」和下面齊列的四「點」,都是大小不一、藏露不一,方向不一,體態不一,顯得豐富多彩,變化多端,有「大珠小珠落玉盤」之美。一個「淨」字,六點分成兩組,每組的三點,體勢都迥然各異,而兩組相比,也截然不同。

除了點、橫、以外,其他相同或相似筆畫的並列,也都要注意表現出多樣性來。趙孟頫的『膽巴碑』【圖例66】是很注意並列筆畫的藝術調配的。如「洲」字,三個直向筆畫,或長或短,或曲或直,或回鋒收筆,或露鋒收筆,最後的一豎還帶出一鉤,就顯得更不一樣了。再加上形態不同的三個「點」的配合,整齊中顯出極不整齊來,這正是藝術形式美的要求。「芥子園畫傳」談樹的「三株畫法」說:「雖屬雁行,最忌根頂俱齊,狀如束薪。必須左右互讓,穿挿自然。」一個「州」字,如果寫得不好.很容易像根頂俱齊的一捆乾柴。但在趙孟頫筆下,並列的三個豎向筆畫,頂不齊根也不齊,顯得生動多姿,向背有情。另一個「多」字,也別具匠心。唐太宗『筆法訣』有所謂「多法」:「〔多〕字四撇,一縮,二少縮,三亦縮,四須出鋒。」這是注意到四撇的不同處理,使之長短伸縮有所不同,但規定得太死,易成模式。趙孟頫則進一步突破了這個框框,別出心裁地把前三撇一筆連寫,因此,第一、二撇原應收筆處竟變成了兩個轉折,這兩個轉折又有伸縮之別。第三、四撇的收筆,也有不同,第三撇間鋒以含其氣味,第四撇出鋒以其精神。經過一系列的變化,一個「多」字就寫得非常新穎別緻。

純粹的、不穿挿其他筆畫的「數畫並施」,莫過於「三」字了。從【圖例67】來看,並列橫畫的「其形各異」,在偏於整齊的篆書系統中是不被注意的,如『大盂鼎銘文』中純粹四橫並列,卻並不讓它們「各異」。直至漢代隸書,如作爲標準字體的『熹平石經』,「三」字三橫有不加區別的,也有使之區別的,這在更早的漢簡中也是如此。但在一些著名的漢碑中,就表現出對多樣統一的形式美的自覺的追求。如【圖例68】『華山碑』、『曹全碑』中的「三」字、「主」字,都表現出參差不齊的形態美。兩個「主」字,更使人賞心悅目,它並不因其橫畫多而寫得呆板一律。這也顯示出隸書結體藝術的臻於成熟。東漢一些名碑,正是凝集了隸書結體多樣統一規律的成功經驗。

在魏碑楷書中,結體也表現出對這一形式美規律比較成熟的把握。總的來說,魏碑是偏於整齊一路的但結體也不忽視多樣性。如『楊大眼造象記』【圖例69】中的「三」字,每橫都不一樣,看來比較舒服。不過,當你的眼光落在「主」字上,相形之下,就會感到不舒服,這是因爲三橫雷同,過於一律,故而不美。『離鈎書訣』說:「板律則氣韻不動。」筆畫呆板一律,必然缺乏生動的氣韻。如果你再把眼光移到「年」字上,也許會像季札觀樂一樣,大呼「美哉」。這又是因爲並列的四個橫畫,長短相錯,藏露相雜,有抑有揚,有輕有重,猶如琵琶演奏,「嘈嘈切切錯雜彈」。參差不齊的四橫,又以偏於右面的一豎貫串起來,使之更富有旋律性。一個「年」字,取得了音樂般的美,而一「主」字,就像唱歌「聲無抑揚,謂之〔念曲〕」(『夢溪筆談』)。二者對比是多麼鮮明!但總的說來,北碑結體是注意多樣性的美的。再看南帖,例如在王羲之筆下,「三」字的三橫,更各具異態。如【圖例70】中,每一橫畫,都有不同的體態不同的情趣,既生動多樣,又沒有一點矯揉造作之意,一任其自然,表現出晉人的風流韻度。王羲之在『題衛夫人「筆陣圖」後』也這樣說:「若平直相似,狀如算子,上下方整,前後齊平,此不是書,但得其點畫耳。」他把結體是否具有多樣性作爲判別書法藝術和文字書寫的標準。這種理論上的概括,正是藝術實　踐上臻於成熟的一個重要標誌。

晉人尚韻,唐人尚法,唐代的書學家,力求給結體制定美的法則。以「三」字一類的「數畫並施」爲例,除孫過庭提出要「其形各異」,要「違」,要「不同」外,唐太宗在『筆法訣』中,也以「主」字爲例,認爲三橫要「上平,中仰,下覆」。張懷瓘『玉堂禁經』中有「三畫異勢」專章。他反對三橫完全一樣的「畫卦

勢」,認爲「俗鄙不可用」;提倡「遞相解摘」、「遞相竦峙」、「峭峻勢」等變化的手法。他指出,「三畫用筆,勢相類,不求變異,則涉凡淺」。他還在『論用筆十法』提出「鱗羽參差」一法,要求「點畫編次無使齊平」,這可說是對孫過庭觀點的一個補充。唐代書家的結體,既是這類觀點賴以存在的基礎,又是這類觀點的形象的表現。試看唐代諸家名作中的「三」字【圖例71】,每一橫畫,都不一樣。各字相比,也不一樣,有剛有柔,有方或圓,有曲有直,有仰有覆,有藏有露,有長有短,有粗有細...特別是李邕和柳公權,還對三橫行筆的走向作了藝術調配李邕的第二橫和第三橫是橫向的,二者基本上是平行的,而第一筆則行筆略向右下,打破了三橫平行的格局,結體就更顯得生動有致了。柳公權的第一、三橫,是基本平行的,第二橫的走勢則略向右上,借助於欣賞者的視錯覺,三橫就顯得都不太平行了,可謂別開生面。荷迦茲認爲,變化對於美的產生具有重要的意義。他說:

> 人的各種感官也都喜歡變化,同樣地,也都討厭千篇一律。耳朵因爲聽到一種同一的、繼續的音調會感到
> 不舒服,正像眼睛死盯着一個點,或總注視着一個死板板的牆壁,也會感到不舒服一樣。⑮

欣賞線條也是這樣,如果只是同樣線型的不斷重複,就會使感官疲勞,使人感到枯燥乏味,從而起厭倦之感。一個「三」字,只有簡單的三橫,最易寫得單調一律。但在熟諳藝術形式美規律的唐代書家筆下,竟寫得如此豐富多變,能使審美的眼睛感到非常舒服。

如果說唐人尚法,連小小的「三」字都要給它規定一些美的法則的話,那麼,宋人尚意,他們把結體多樣性的審美要求和抒寫個性意態結合起來了。其代表人物是米芾,他在『自叙帖』【圖例72】中寫道:「又筆筆不同,三字三畫異,故作異,重輕不同,出於天眞,自然異。)他是這樣說的,也是這樣寫的。看帖中第一個「三」字,枯筆較多,第一橫最短,筆毫是散入散出,第二橫又變得不散了,第三橫最長,但收筆用散鋒趯出,出鋒勁利。第二個「三」字,也是「三畫異」,末筆中間又出現了枯筆露白。這兩個「三」字相比,又完全相反:前者散中見整,後者整中見散;前者剛而有筋骨,顯出所向披靡的力度,後者柔而有風神,顯出豐肥滋潤的意態。

對章法的美來說,孫過庭所說的「違」也是極爲重要的,也就是說,一篇之中每個字都要「違」,都要「其形各異」,「爲體互乖」。

在大篆中,結體中的多樣性雖然不很突出,但整個章法也還注意多樣性的美。劉熙載在『藝槪·書槪』中說:「篆書要如龍騰鳳翥,觀昌黎歌『石鼓』可知。或但取整齊而無變化,則棗人優爲之矣。」『石鼓文』【圖例73】在大篆中雖屬於勻稱整齊一路,但每個字仍各有異的姿態,或正或斜,或伸或縮,或靜或動,或密或疏,呈現出韓愈『石鼓歌』中「鸞翔鳳翥衆仙下,珊瑚碧樹交枝柯」的境界。劉熙載以『石鼓文』爲例,意在說明卽使章法布局上,偏於整齊的書體如篆、隷,也要在整齊中求不齊,求變化,做到「鱗羽參差」。如果只求整齊一致,那麼,書版刻本的印刷技術早就可以取代書法藝術了。

楷書的章法,當然要勻稱整齊,但也得隨字轉變,各盡其姿態之美。湯臨初『書指』說得好

> 眞書點畫,筆筆皆須著意,所貴修短合度,意態完足。蓋字形本有長短廣狹大小繁簡,不可槪齊。但能各就
> 本體 盡其形勢,雖復字字異形,行行殊致,乃能極其自然,令人有意外之想。

這就說明了楷書中的每一個字,都要按它們字形的特點,寫得和其他的字有所不同,不能一味追求「大字促之使其小,小字寬之使其大」,把所有的字裁成一律,而要使其大小斜正、長短闊狹,天然不齊。例如歐陽詢的『九成宮醴泉銘』,粗看起來,這個被作爲臨習典範的楷書作品是既端正,又整齊。但從【圖例74】的選字來看,各類字懸殊極大。「王」、「云」、「玉」三字極意收縮,筆畫不讓放開去,與「年」「耕」「惜」三字相比,大小懸殊,繁簡不同。「四」、「以」、「而」三字與「有」、「生」、「膺」三字相比,扁與長也形成了明顯的區別。再把「勿」、「幾」、「乃」三字與其他的字相比,又有斜、正之異。「勿」、「乃」往右斜,「幾」則往左側。就圖例的集中歸組排列來看,是極不協調的,但這各組字分別穿插在全篇裏,繁簡相錯,大小相濟,寬狹相間,斜正相雜,又非常協調,和諧悅目,這就是「違」的藝術。行書和草書的章法最能體現「違」的意趣。王羲之的行書『蘭亭序』,穠纖間出,風神灑落　　字字意殊」。何延之

『蘭亭記』指出,該帖「凡二十八行,三百二十四字,有重者皆構別體,就中〔之〕字最多,乃有二十許個,變轉悉異,逐無同者」。這樣的章法,就耐看,使人味之無極。再如米芾『歐陽永叔鵝頰辭』,全帖六個「聲」字,字字殊形。【圖例75】中四個「聲」字都非常靠近,兩個用　行,兩個用草,有正有款　有大有小。兩個用行的,有長短的區別,第一個一豎特長,直貫而下,表現出斜勢和枯筆,第二個一豎較短,直勢而帶鉤,這就使兩個「聲」字各具明顯的個性。兩個用草的,線條也有長短、繁簡、縱斂的區別。書家對於這四個字的安排,也別出心裁,是一「行」一「草」相互錯雜的,這就倍增了章法上的多樣性。

陽泉的『草書賦』,是一曲草書藝術美的頌歌。其中有這樣幾句:

或斂束而相抱,或婆娑而四垂。或攢剪而齊整,或上下而參差。或陰岑而高舉,或落籜而自披……衆巧百態,無盡不奇。

這也是對草書章法美的贊語。試看楊維楨的草書【圖例76】,眞是衆巧百態,紛呈其美。「尙」和「依」相連,是字與字之間的斂束相抱,「女」和「篇」相連,是行與行之間的斂束相抱。第一行、第二行下端兩三個豎向筆畫,似懸針,似垂露,就像流蘇婆娑四垂。整幅上半部「來」和「風」、「化」和「作」以及「麟」和「洲」之間似有若無的斜向牽絲、「歸」和「來」之間的斜向連筆…又都像柳枝迎風飄舞。如果說第一行是攢剪齊整的,那麼,第二行就左右參差了…再從其揮運過程來看,疏密相雜,雨雪交錯,如斷若連,似輕却重,乍徐還疾,忽往復收,導之則泉注,頓之則山安,極盡沉酣矯變之能事。這個作品的一個重要的藝術特色,就是「變」,就是「亂」,就是「違」。

揚州八怪的代表人物鄭板橋,書法獨辟蹊徑,自稱「六分半書」其章法被人稱爲「亂石鋪街」他用楷、隸相參之法,雜以行、草,夾以篆、籀,並將蘭、竹的筆法滲入書法。正因爲如此,他的有些作品確實很「亂」,把孫過庭所要求的「違」,發揮到了極致。他寫的一幅扇面【圖例77】上,從書體來看「年」字,是標準的楷書;「半」字是標準的行書;「休」字下面加一橫,一般是草書的寫法,但鄭板橋的這一橫以波挑出之,儼然又似隸書了;「雷」字,寫成六個「田」,無疑來自篆籀;「夕」字的一撇,顯然具有畫意。從字形來看,「雷」字那麼繁,「一」字那麼簡;「半」字那麼長,「江」字那麼扁;「雨」字那麼正,「夕」字那麼斜;「乙」字那麼小,那麼瘦,緊靠着的「樓」字却又是那麼大,那麼肥　…這一章法,體現了他「愈不整齊,愈覺好妙」(『儀眞縣江村茶社寄舍弟』)的美學觀點。講到這裏,你也許又會頓生疑雲　:鄭板橋的書法,曾被人譏爲「怪」,他的作品究竟是不是太「亂」太「違」,太過分了呢?

孫過庭提出「違而不犯」,也正是爲了劃定界限的。他既要求「違」,又要求「不犯」。荷迦茲認爲:「錯雜」所組成的線條,「它引導着眼睛作一種變化無常的追逐,由於它給予心靈的快樂,可以給它冠以美的稱號」;但要注意的是,「在錯雜中也應該如何來避免過分」,因爲過分錯雜,「眼睛會感到混亂,感到爲難,沒有辦法追踪這麼些混在一起的、不靜止的、糾纏在一起的線條」⑯。孫過庭提出的「不犯」,正是要防止這種混亂,防止「違」走向極端,過了頭而走向反面。鄭板橋章法的「違」,是一種不亂之「亂」。它「亂」中有「整」,「違」中有「和」,還沒有竄進「犯」的樊籬,仍不失爲一家風格。從審美欣賞來看,它能「引導眼睛作一種變化無常的追逐」頗能引起「心靈的快樂」,其線條並不使眼睛感到混亂,無法追踪。所以,它仍然具有「違而不犯」的美的品格,正像「嘈嘈切切錯雜彈」的琵琶獨奏一樣。

怎樣才能做到既「違」而又「不犯」呢?孫過庭又提出了「和」的概念。「和」,就是和順、整齊、協調、秩序、一致。離開了「和」,那麼,「違」就必然會走向「犯」。「因爲沒有組織的變化,沒有設計的變化,就是混亂,就是醜陋」⑰既要多樣變化,又要避免「犯」,這就必須注意一個「和」字。

關於結體和章法的「和」,前人論述很少,或者比較抽象。孫過庭提出「一點成一字之規,一字乃終篇之準」,就比較容易理解,也容易掌握。任何藝術作品,開頭的這個「一」特別重要。還是從音樂談起。荀子曾說過:「夫樂者,審一以定和。」音樂的和諧,是由「一」決定的。因此,譜曲要找到這個「一」掌握這個「一」例如曲調的第一小節,必須確定是四二拍子,還是四三拍子或四四拍子,以後曲調就得基本上照此進行。可見,正是這個「一」規定了全曲和諧的節奏,從而使以後的聲音強弱、長短的出現,合乎一定的規

律。再如曲調開頭一小節或幾小節作爲「音樂動機」或「樂思」，以下的發展也基本以此爲標準。也正是這個「一」，規定了全曲旋律，從而使以後若干豐富多樣的樂音得以有組織地進行，表現出和諧的美。從某種意義上說 ，書法的線條也是有節奏和旋律的，因此，開頭的「一點」或「一字」也特別重要，它是結體或章法的規範、標準。這也可以說是「一錘定音」。著名作品總是按「一點成一字之規」來結體的如柳公權『玄秘塔碑』【圖例78】中，每個字的各種筆畫及其藝術調配，都是對第一筆的用筆、形式、意趣、規格的延續和生發。如「宗」字的第一「點」，就是「一字之規」。它那逆鋒、折鋒、轉鋒、回鋒的用筆及其形態，啟導着以下筆畫的取勢，規範着以下筆畫的輕重、肥瘦、長短、方圓、剛柔等等。不但「宗」字以下的三「點」是第一「點」的擴展變化，而且橫鉤和豎鉤的轉折處，莫不蘊蓄着第一「點」的意態。再如「弘」字，第一橫起筆處方整有力轉折處頓挫分明，以下的筆畫也都是第一橫形態的繼續。這正如石濤『畫語錄』中所說的「一畫落紙，衆畫隨之」，藝術家能「受一畫之理，而應諸萬方」。正因爲柳公權的結體以一點一畫爲基準，從而發揮出衆多的筆畫來，所以他筆下的每一個字，都顯出整齊和諧的美。由此可見，這第一筆是多麼重要。笪重光『畫筌』說：「千筆萬筆，當知一筆之難。」也是這個意思。書與畫在創造形式美的技法上也是互通的。

　　「一點成一字之規」的意義還不止此。「一點」的「一」還應包括開頭幾筆的不同特徵。如顏眞卿的『勤禮碑』【圖例79】中，「書」字開頭的橫畫輕而瘦，豎畫重而肥。於是，以下的橫和豎也照此辦理。一個「東」字也是如此。其橫輕豎重的結體，也是以第一筆的橫和第二筆的豎的形態爲基準的。

　　「一點成一字之規」給人的啟示，不但在有筆畫處，還在無筆畫處。一般來說，書法作品中的無筆畫處存在着三種距離：「畫距」，卽筆畫與筆畫之間的距離；「字距」，卽字與字之間的距離；「行距」，卽行與行之間的距離。第二、第三種距離，屬於章法布白的藝術。第一種距離，屬於結體布白的「一點爲一字之規」的啟示是：在一個字的結體裏，第一個畫距是以下畫距的基本規範。如『魏靈藏造像記【圖例80】中的「群」、「三」，且不說兩字不同的筆意都是由該字第一筆的筆意決定的，就看兩字不同的畫距，不也都是由該字第一個畫距決定的嗎？「群」字第一個畫距較窄，以下就都較窄，「三」字第一個畫距較寬，與此相應，第二個畫距也就較寬。由此，「群」字形成緊密的節奏，「三」字形成寬疏的節奏。再看，兩個字的橫畫長短不等，這主要表現爲「違」，表現爲變化多樣；而橫畫的間距則基本相等，這又主要表現爲「和」，表現爲秩序均衡。這種組合，是楷書結體「違」與「和」統一的表現之一，它猶如長短不同、變化不一的樂音，按照一定等距的節奏秩序而藝術地組織起來，就譜出了美妙的旋律。再如『孫秋生造像記』【圖例81】中的「世」、「等」二字，不但橫距基本相等，而且豎距也基本相等，這也是按第一個橫距和第一個豎距的規範來處理的。這類空間的和諧美，不都是和第一個橫距或豎距的寬窄有關嗎？ 楷書結體中的畫距，或疏排，或密佈，它們都和開頭的「一」休戚相關。隸書結體也是這樣。試看『曹全碑』【圖例82】中「貢」、「重」、「章」三字，橫距的基本一致也是由「一」決定的，但橫畫卻長短不一，形態不一，這就形成了勻稱的節奏和生動的旋律，並滙成了音樂般多樣而統一的美。

　　至於「一字乃一篇之準」，是說在章法安排中，一篇裏衆多的字，要以第一字爲基準。如趙孟頫所書小楷『道德經』中的八十一章【圖例83】，不但第一個「信」字乃是以下的「言」、「信」等字的基本規範，而且通篇字形的大小、結構的特點、筆畫的意態，都以第一 「信」字爲基本準則。因此，一篇中作爲基準的第一個字，就有它的「管領」作用主管以前領後。優秀作品的章法總是這樣：一字管領數字，數字管領一行，一行管領數行，數行管領全篇。歐陽詢『三十六法』也有「相管領」一法，戈守智在『漢溪書法通解』中作了這樣的發揮：

　　凡作字者，首寫一字，其氣勢便能管束到底，則此一字便是通篇之領袖矣。假使一字之中有一二懈筆，卽不能管領一行？；一幅之中有幾處出入，卽不能管領一幅，此管領之法也。

當然，以一字規範全篇，並不是要求全篇都和第一個字一模一樣，如王羲之所反對的那種「平直相似，狀若算子，上下方整，前後齊平」。包世臣認爲趙孟頫的字「上下直如貫珠」、「排次頂接而成」，不如古帖那麼

有大小長短的參差,因而譏之爲「市人入隘巷,魚貫徐行」其實,這是不無一些偏見的。還以趙孟頫所書
『道德經』來看,小楷原應偏於整齊一致的,但他還是注意了變化。如第一行,「信」和「言」各有兩個,都
是一有帶筆,一無帶筆;兩個「美」字,結體和筆意都有區別;兩個「辯」字,第二個加了個補筆點;兩個「者」
字,也有肥瘦、曲直的不同…然而又無不爲第一個「信」字所管領。

行書和草書,似乎可以擺脫第一字的準則、規範而信手揮寫了,其實不然。王羲之的『快雪　　時晴帖』
【圖例84】,開頭「羲之」二字,就是有機地綜合了粗密、細疏兩種不同的線型,以下的衆多的字畫,就基本
上是這樣兩種線型的交替、變化和發展。它猶如一支優美流暢的樂曲,是由開頭的「樂思」不斷地呈示、
展開、變奏、再現而構成的。如「快雪時晴」、「果爲結」等字,是「羲」字粗密線型的繼續和發展;
「安」、「未」、「力」、「不」等字,是開頭「之」字細疏線型的繼續和發展。這兩種不同線型在全篇
中經過藝術調配,異形而同處,殊態而體,再加上其他的特色,使得這一名作特別諧調而舒徐,氣宇融和,風度優
雅,具有行雲流水之美。再如他的草書『裹鮓帖』【圖例85】,第一個「裹」字仍乃一篇之準。這個字已囊
括了以下十七個字的全部筆意,它的「管領」作用同樣　是十分明顯的。

當然,一味追求「和」,追求一致、秩序、整齊,又會走向另一極端,所以孫過庭一界限,提出「和而不同」,
避免走向令人生厭的千篇一律。書法藝術的美在於和中有違,而不能同而不違。清代以書法取士而形成的
「館閣體」,一味追求黑、方、光、正,因而單調呆板,枯燥乏味。它在章法上不是「和」,而是接近於
「同」了,這就決定了它沒有什麽藝術生命力。

「違而不犯,和而不同」的美學原測,比起西方美學的一些提法,不但更爲精煉,而且更有其合理性。它不
但概括了「違」與「和」這對相反相成的美學範疇,而且否定了兩個極端,　犯和「同」,卽混亂不堪、雜
亂無章和單調劃一、重複雷同。「違而不犯」,是旣要求整體中每個局部都有其生動活潑的個性,但又要求
服從於整體的風格,決不能獨立性而觸犯整體,決不能互相截然對立而破壞整體風格;「和而不同」是旣要
求整體對每個局部起管束、制約作用,要求一個總的統一的風格,又不能削弱每個局部各自具有的生動活潑
的個性,來個「一刀切」。因此,「違」與「和」,旣要互爲依存、共同合作,又要互爲約束,彼此矯正。這樣,
「違而不犯,和而不同」的藝術美也就誕生了。當然,「違」與「和」的結合,不可能是一半對一半,來個
「平分秋色」。不同書體、不同書家、不同作品可以偏於這方,也可以偏於那方,如篆、隸、楷的結體、章
法是偏於「和」的,行、草的結體、章法是偏於「違」的。但書體中也各有區別。對於篆書,大小篆也互有
區別。康有爲『廣藝舟双楫·體變』說:「鐘鼎及籀字,皆在方長之間,形體或正或斜,各盡物形,奇古生動,章
法亦復落落,若星辰麗天,皆有奇緻。秦分(卽小篆－－－引者)裁爲整齊,形體增長,蓋始變古矣。」在隸書
中,如果說『張遷碑』的結體偏於「和」,那麽,『曹全碑』可說偏於「違」了在楷書中,顏眞卿的結體偏於
「和」,柳公權的結體偏於「違」在草書中,章草偏於「和」,今草偏於「違」如果說,顚張狂素的草書偏於
「違」,那麽,王羲之的草書『十七帖』就是偏於「和」了。但比起王羲之的行書來,『十七帖』又偏於
「違」了。在「違」與「和」之間,因書體、書家、風格的不同而各有側重,是無可非議的。但是,如果
「單打一」,走向一極,那麽,美也就走向反面了。

(二)「主」與「次」

一個字裏衆多的筆畫,其中究竟有沒有主筆?如果有,它的作用又是怎樣?這也是書法美學　的課題。但是,惜
乎古代書論很少提及。這裏先列舉兩條:

　　畫山者必有主峰,爲諸峰所拱向;作字者必有主筆,爲餘筆所拱向。主筆有差,則餘筆皆敗,故善書者必爭此
一筆。(劉熙載『藝概·書概』)

　　作字有主筆,則紀綱不紊。寫山水家,萬壑千岩經營滿幅,其中要先立主峰。主峰立定,其餘層巒疊嶂,旁見
側出　皆血脉流通。作書之法亦如之,每字中立定主筆。凡布局、勢展、結構、操縱、側瀉、力撐,皆主筆

左右之也。有此主筆, 四面呼吸相通。(朱和羹『臨池心解』)

眞是無獨有偶。兩家書論談主筆,都是從山水畫談起的。我們不妨也先來欣賞一幅著名的山水畫--馬遠的『踏歌圖』【圖例86】。馬遠的繪畫風格,頗似歐陽詢森然挺峙、直木曲鐵的書法風格。他畫山常用大斧劈皴,方硬而有棱角,『踏歌圖』是其代表作。這幀名作的章法,是怎樣慘淡經營的呢?古代書論說:

凡畫山水,先立賓主之位,次定遠近之形,然後穿鑿景物,擺布高低。(李成『山水訣』)

主定而以求餘,主旣宜於經營,餘亦當知安頓。(湯貽汾『析覽』)

馬遠正是這樣先立賓主之位的。你看,畫面上中景危峰聳峙,森然削立,是主峰,俗稱爲「當家山」。然後,再定遠近之形。畫上的遠景是群峰揷笏,似有若無,毫無疑問是「賓」,是主峰的背景,起映貼作用。近景除人物外,山石崚嶒,竹樹繽紛,都是「旁見側出」,都拱向着似乎頂天立地的主峰,起着掩映、烘托、補綴等作用。這樣一幅畫就顯得主次分明,血脉流通,顧盼有情,氣韻生動。

書中有畫理。書法的結體也應該意在筆先,字居心後,預想字形,擺佈主次。具體說來,經營一個字的整體結構,要先重點考慮主要筆畫的形象處理,至於其餘筆畫的高低遠近的擺佈,一般只占次要地位。

主筆的處理是否恰當,確實影響着結體的成敗,所以「善書者必爭此一筆」。歐陽詢『九成宮醴泉銘』【圖例87】中的「山」字,一豎居於字心,特別高聳,猶如馬遠山水畫中的主筆,卓然削立,被兩旁的短豎拱向着,主次異形,相映成趣。一個「水」字,中間一豎也是主筆,被餘筆所映襯,一捺則是次主筆,比起餘筆來也可算是「主」,但比起主筆來又是「賓」,好比馬遠畫中近景的山石,旣不是最主要的,卻又是很重要的。關於主筆,不妨再舉一例,如柳公權『玄秘塔碑』【圖例88】中,「山」字的中豎雖沒有歐陽詢的「山」字主筆那麼高聳,但力透紙背,引人注目。特別是它帶有誇張強度的逆鋒起筆,更使這一豎猶如鋼鑄鐵打,骨力非凡,而左右兩豎作爲次筆「旁見側出」,逆鋒起筆也不太明顯,都拱繞着主筆。這樣,整個字就呼吸相通,情趣橫溢。再如一個「中」字,中間一豎也是頂天立地的主峰,支撐着全字,可說是一種「力撐」。如果這兩個主筆書寫失當,或是軟弱無力,或是東倒西斜,或是強調不夠,或是形滯神散,那麼,次筆寫得再好也是枉然。相反,如果餘筆略有欠缺,而主筆形全神完,那麼,主筆在一定程度上就能掩醜,次筆只是美中不足而已。可見,主筆是結體中起決定作用的筆畫,必須全力把它寫好。在著名的書法作品中,多數的字可以找到它的主筆,因爲其中總有一兩筆是特別重要的。

怎樣確定一個字的主筆?一個字的主筆究竟應該安排在什麼部位?是否主筆在任何字裏都永遠地處在或者貫穿於九宮格的中心?『藝概·書概』說:「欲明書勢,須識九宮。九宮尤莫重於中宮。中宮者,字之主筆是也。主筆或在字心,亦或在四維四正,書着眼於此,是謂識得活中宮。」這一見解,是富有辯證法精神的。它不是孤立地、片面地、靜止地理解所謂「中宮」,一成不變地把它看作「字心」;而是靈活地、全面地、從衆多筆畫的相互關係中來理解中宮。這就說明了:在結體中,中心和「四維四正」不是絕對不變的,而是可以變動和轉化的。如柳公權『玄秘塔碑』【圖例89】中,「安」「室」二字,都是「宀」頭的字,「安」字的主筆爲中間一橫而貫穿字心,但「室」字的主筆卻在上面的「宀」,表現爲上面的「點」和橫鉤,它雖然沒有經過字心,卻是全字的中心,可說是很重要的「活中宮」。

主筆和次筆的關係怎樣?應該怎樣處理擺佈?我們說,主要應該是讓它們有相反相形之妙。笪重光『畫筌』說:

主山正者客山低,主山側者客山遠。衆山拱伏,主山始尊;群峰盤互, 祖峰乃厚。(笪重光『畫筌』)

繪畫中處理主次關係的藝術辯證法,同樣適用於書法藝術的結體。在有經驗的書家筆下,主筆和次筆總是息息相關、互爲乘除的。次筆總處於客位,作適當的約束、控制,在主筆周圍「旁見側出」,「拱伏」,「盤互」,起着映襯、烘托作用;而主筆則在一定範圍裏舒展突出,做到着實有力,生動有緻。這樣,双方旣有主次異形之象,又有顧盼呼應之情。前例歐陽詢筆下的「山」字,正是用了「衆山拱伏,主山始尊」的手法。書諺說「若要〔安〕字好,〔宀〕頭寫得小。」這句話樸素而具體地表達了一條書法美學法則。「宀」要寫得小,就意味着它是次筆,要控制,要收縮,要讓位於下面的一橫,而不能主次不分,喧賓奪主。前例柳公權的一

個「安」字正是這樣壓縮了「宀」，通過一伸一縮的主次對比，使「安」顯得特別安詳妥貼而又勁健多姿。而「室」則相反，着重從形體、骨力、筆意上把「宀」予以藝術上的強調，給以廣闊的空間，而下面的「至」，則被約束得緊緊的、窄窄的，幾乎不讓它有活動的餘地，從而使上面的筆畫「祖峰乃厚」。這樣，主愈主而賓愈賓，主筆覆冒着下面的全部次筆，顯得法度謹嚴，形態端莊。這種處理俗稱爲「天覆書」。其實，所謂「天覆」、「地載」，不過就是橫向的主筆在上或在下的區別。

　　古代有一些書訣，往往可以從主次關係的辯證法來解釋。智果『心成頌』說：「回互留放－謂字有礙掠重者，若〔爻〕字上住下放，〔茶〕字上放下住是也」。隸書中的波磔忌「重出」，這也是一種「回互留放」。『鮮于璜碑』【圖例90】中「父」、「奈」二字，或上留下放。或下留上放。對這兩個字來說，美就在留放之中；如同時並放，就不成其爲藝術了。隸書中所謂「燕不双飛」，也是爲了要獨厚主筆一波，充分表現出曲波的「燕尾」之美。書家們深知：平分秋色甚至分庭抗禮，是違反藝術美的規律的。李淳『結構八十四法』中的「減捺」、「減鈎」二法，所謂「不減則重捺難觀」、「不減則重勾無體」，這同樣是爲了減弱次筆使之服從主筆。顏眞卿『勤禮碑』【圖例91】中的「食」、「蓬」二字每字都可以有兩捺，但都用了「減捺」法，亦卽「上留下放」之法，減易次筆的捺，避免「重捺難觀」，從而讓主筆舒展而意長，結構美觀而大方。特別是「食」字，習慣寫法是最後一筆短而不出鋒，但顏書却讓它延伸爲主筆而出鋒，變成一條，較有新意。至於「減鈎」，顏眞卿『麻姑仙壇記』【圖例92】中的「竹」字的第一個堅鈎，「淺」字第一個戈鈎，也都用縮鋒加以減省，從而使另一出鋒的鈎顯得很突出，形成主次對比。主筆與次筆的區別，突出地表現爲長短留放之類，但並不盡是似乎不太明顯，但它却壯美粗健，筆力扛鼎。

　　主筆的走向，在一定程度上影響或規定着體勢的縱橫。篆書多取縱勢，則其主筆堅向多於橫向，主筆上聳下垂，次筆隨之，從而增添字的長度。隸書多取橫勢，則其主筆橫向多於堅向，主筆左右分張，次筆隨之，從而增添字的闊度。以楷書而論，魏碑多取橫勢，因而橫向的主筆、次主筆居多；歐陽詢書則取縱勢，因而堅向的主筆、次主筆居多。【圖例93】就是北魏『張猛龍碑』和歐陽詢『九成宮醴泉銘』相同的字的比較。兩個「可」字：第一橫，前者爲主筆，後者爲次主筆；一個堅鈎，前者爲次主筆，後者爲主筆。兩個「起」字·第二筆一堅，前者爲次筆，後者爲次主筆，第三筆一橫，前者爲次主筆，後者爲次筆。兩個「德」字：上邊的一堅，前者爲次筆，後者爲主筆。主次的不同擺佈，決定了二者書寫體勢的不同。

　　主筆不同的形態神采，也決定着不同書家、不同作品的藝術風格，因爲不同的風格美，也鮮明地體現在主筆的獨特形象上，體現在筆畫主次關係的獨特的審美處理上，楷書『張猛龍碑』【圖例94】和隸書『曹全碑』【圖例95】，雖然均取橫勢，但主筆的曲直及筆意、走向各各不同。前者均以分張的撇捺爲主筆，斜向伸展而且特別長，或覆蓋下部，或支撐上部，穩定而有動態。康有爲推崇『張猛龍碑』的「向背往來之法，峻茂之趣」。而其「向背往來」的斜向主筆，和次筆所構成的茂密的結體，也是形成這種意趣的重要因素。『曹全碑』中的「史」字，主筆也是撇捺，但延伸更長，走勢平斜而弧曲，收筆圓轉向上，與『張猛龍碑』風格截然不同。再看其他字的主筆，不論是橫、捺、撇、鈎也都作了大幅度的、誇張性的延伸，有弧度，有裝飾風味，而次筆則較直短小，作了嚴格的約束，以服從主筆的勢態，短服從於長，直服從於曲，靜服從於動，從而給一種飛揚飄逸的美感，也正如康有爲的評價；「以風神逸宕勝。」可見，書法的風格美和對主筆的獨特處理密切相關。

著名書家在所必爭的主筆，在他自己的作品的筆畫叢中，不但突出，而且更富有獨特的個性　美。它生動地體現了特殊的藝術風格和書家的審美趣味。

　　「顏筋」的美，就典型地體現在主筆上。顏眞卿『勤禮碑』【圖例96】中五個帶鈎的主筆和　一個捺筆，其共同特徵是下筆分量重，有一定彎度，筋力老健，軔厚而有彈性，給人以「力拔山兮氣蓋世」之感。

　　「柳骨」的美，也典型地體現在主筆上。柳公權書的每一筆畫固然也是骨力非凡，但主筆尤爲突出，堪稱「主心骨」。如『神策軍碑』【圖例97】中，「集」字的長橫、「足」字的捺、「朱」字的堅鈎，長而有骨力，遒勁挺拔，結束堅實，起止清楚，頓挫分明，給人以「鐵骨錚錚帶銅聲」之感。主筆舒長勁健，次筆緊縮集結，

這正是柳書結體藝術的一大特色。」

褚遂良『大字陰符經』【圖例98】中所表現出來的「褚態」的美,主要體現在橫向的主筆上。它隨筆生態,隨勢生波,表現出「鶴游鴻戲」之態、天眞爛漫之趣。再說「虞戈」的美。據傳,唐太宗有一次臨寫到王羲之所寫的「戩」一字,把半邊的「戈」空起來,讓虞世南給補上,然後給魏徵看。魏徵說:「聖作惟戈法逼眞。」意思是說他所臨寫的字,只有「戈」法很像王羲之,甚至達到了逼眞的程度。從此以後,「虞戈」之美就名聞遐邇了。這「戈」法,正是虞書主筆的美中之美者。如『夫子廟堂碑』【圖例99】中三個「戈」充分伸展,凌蓋餘筆,有韻度,有氣派,筆力外柔內剛,綿裏裹針,既如新月挂碧空,又如百鈞之弩發,深得右軍眞傳。

你如果對主筆的風格美有興趣,那麼,除了唐代諸家以外,還可以向你介紹兩家頗有特色的主筆。一是在雲南出土的南朝名碑『爨龍顔碑』曾被康有爲『廣藝舟双楫』評爲「下筆如昆刀刻玉,但見渾美;布勢如精工畫人,各有意度」。試看【圖例100】中的一些主筆,也典型地體現了這一風格。「感」字主筆長而特曲;「溫」字主筆一橫,一般爲平向,它却斜行向上挑起,而且作了延伸;「史」字主筆一捺,一般爲斜勢向下,它却平向伸展,特意延長而且近似一橫而次主筆的撇又近於一豎,二者相映成趣;「河」字更爲奇特,一橫作爲主筆,也特別長,竟穿到兩點中去了,猶如流星穿過天河。這些字再加上古樸渾美的筆畫,準會使你對這位不知名的書家所創造的特異的美,嘆爲觀止。其主筆的特色,就是各有意度,大膽離奇。這樣的藝術處理,一般是不易成功的。該碑碑文上有「卓爾不群」四字,也可借來作爲對其主筆的評價。

還有主筆卓爾不群的一家,就是宋代的黃庭堅,請看他的代表作『松風閣帖』【圖例101】「梧」字的一橫一豎、「斤」字的一豎、「所」字的一橫等,特別是「年」字的一橫一豎、「令」、「參」的一撇一捺,都很有氣概。書家在揮寫時, 行之以草篆之筆,運之以戰行之意,筆前搖曳而來,趁勢落紙,筆後迆迆而去,似不欲還,頗有「黃河落天走東海」之勢。由於主筆的獨特處理方式,由於主筆、次筆的交相錯綜,互爲穿挿,因而主筆舒縱而韻遠,勢長而不漫,既無迫促之態,又無鬆散之感。而且主筆帶動次筆,線條四向放射,又筆筆拱向中心,做到了意凝聚而神不散。

解縉『春雨雜述』談到:「一字之中,雖欲皆善,而必有一點畫鉤剔披拂主之,如美石之韞良玉,使人玩繹,不可名言。」這當然主要是指主筆。對結體的欣賞經驗證明,正是各家名碑帖中令人難忘的主筆,給一個個字倍增了美感。陸機『文賦』說:「石蘊玉而山輝,水懷珠而川媚。」成功的主筆正是水中明珠,石中美玉,令人寶愛玩味不盡。而各家碑帖中媚川輝山的主筆的美,又是千奇百態,吸引着人們去攬勝,去探寶。

戲諺說:「配戲不配人。」在銀幕或舞台上,主角固然是舉足輕重、十分緊要的,但配角也不是無足輕重、可有可無的。在京劇『空城計』裏,「正在城樓觀山景」的諸葛亮當然是最重要的,但是,在敞開着的城門口的老弱殘兵,難道可以發去不用嗎?能說他身上沒有戲嗎?書法結體中的文筆也決不是無關大局的,也決不是消極的、被動的陪襯。要寫好一個字,在力爭寫好主筆的同時,「餘亦當知安頓」。應該使大筆配合主筆,與主筆結成和諧合作的藝術整體。次筆安頓不好,就會使主筆孤家寡人,單槍匹馬,成不了大事。次筆安頓得好,就能爲主筆錦上添花、美上加美。虞世南的「戈」法雖好,但最後在右上方加上小小的一點,也很重要,如位置不對,形態不美,主筆一戈可能前功盡棄。『楷書金科』談到「戈一點」時說:「傳神全在小中收。」前例虞書中的「戈一點」,位置形態恰到好處,可說是畫龍點睛的一筆,頗爲傳神。上文【圖例31】中「之」字第二筆一挑,在顏眞卿筆下幾乎成了一點,它當然決不是主筆,但這個「意氣有餘,畫若不足」的傳神的一筆,也爲全字增色不少。再如顏眞卿『勤禮碑』【圖例102】中的「處」字,主筆一捺、厚、重、粗、長,若實有力,而幾個短短的次筆却輕盈瘦小,出鋒迅疾,顯得毫不費力,對主筆從近處烘托,從遠處映親,促成了全字的佈局、勢展、結構、操縱、側瀉、力撐,使全字血脉相通,趣味雋永。由此可見,次筆對於主筆、對於整個字的結體,都有不可忽視的能動作用。

那麼,在一個字的衆多筆畫裏,那一兩筆應該作爲主筆,而把其餘的作爲次筆呢?這既有定法,又無定法。說有定法,因爲在一個字裏,往往只有少數筆畫是籠蓋、負載、貫穿或包孕其他筆畫的主幹,而且歷來書家處

理這些筆畫又積累了豐富的藝術經驗,有一定的法則可循;說無定法,因為藝術要創新,要發展,在主筆的藝術處理上,可以改弦易轍,可以立異標新。反覆實踐是創新的前提。在魏碑中,由於實用的需要,「年」字用得特別多,因此也被寫得特別美,主筆也頗多變化。請看『龍門二十品』中的幾個「年」字【圖例103】(並參見【圖例62】),橫畫、豎畫的長短形態各不相同,你可以看到它們主筆、次主筆、次筆三者之間的不同變換。這種不同的處理啓示人們不要囿於模式,而要勇於探索,大膽創新。

談到橫向主筆可以上下變換,柳公權『神策軍碑』【圖例104】中兩個「至」字就是適例。這兩個字的主筆,一個在上,一個在下,也都很美觀。關於豎向主筆的左右變換,智果『心成頌』有這麼一條:「變換垂縮--謂兩豎畫一垂一縮,並字右縮左垂,斤字右垂左縮,上下亦然。」規定那一個字應右縮,那一個字應左縮,似有模式之嫌,但它給人的啓示是:一、兩豎不應等長並列,而應一長一短,一主一次;二、不必拘泥於「左短右長」的模式,二者的垂或縮是可以變換的。如歐陽詢『九成宮醴泉銘』【圖例105】中,「井」字兩豎「左縮右垂」,固然很好,但「丹」字兩個豎向筆畫左垂右縮,也很成功。可見,主筆和次筆不但是互為依存的,而且在一定條件下是可以轉化的,而不是彼此割裂,永遠不變的。這裏所說的條件,就是善於按照美的規律來擺佈結構,調配筆畫。這在行書、草書中更是如此。

書法結體中主次的辯證關係,不僅表現為主筆和次筆的關係,而且還表現在一個字的重幷部分之間。智果『心成頌』說:「重並乃促--謂〔昌〕、〔呂〕、〔爻〕、〔棗〕等字上小,〔林〕、〔棘〕、〔絲〕、〔羽〕等字左促,〔森〕、〔淼〕字兼用之。」『八十四法』也說:「重者下必要大,幷者右必用寬。」重幷兩部分大小寬窄相同,這只在某種書體或某些作品中可以遇到,但一般都分主次。柳公權『神策軍碑』【圖例106】中「昌」、「羽」二字都主次分明,大小寬窄不同。在楷書中,由差異、對立、比較、變化所構成的和諧美,比起某些篆書作品整齊一律、平衡對稱所構成的圖案美來,要重要得多。

解縉『春雨雜述』還這樣寫道:「一篇之中,雖欲皆善,必有一二字登峰造極,如魚鳥之有麟鳳,以為之主……」看來,兩個字可說是一篇之主了。當然在行、草書中,不能以字形的大小、筆畫的長短來定主次但長大者往往非常突出,引入矚目。懷素『藏眞律公帖』【圖例107】的特色之一,就是以小映大,猶如群星之拱明月。另外,懷素在『聖母帖』【圖例108】中,也特意把「神」字寫得長而且大,「以為之主」。這一字的出現,也如魚鳥之有麟鳳。從所書寫的文章內容看「神」字與文章主題有關,因此,書家把帖中兩個「神」字、兩個「升」字都寫得非常突出。他從自己的創作意圖出發,在書法中通過主次關係的擺佈,把實用和美融為一體了。提起這個問題,你也許會聯想起商、周青銅器的銘文來。是的,一篇金文之中,往往有幾個字特別肥大,「以為之生」。如『小臣餘犀銘文』【圖例109】中,幾個「王」字用肥筆、重筆,顯得非常突出,這正好反映了尊崇王權的創作意圖。還不止此,你再看第二行第三、四兩字--「小臣」,用的是經筆、瘦筆,相形之下,「小」字顯得更小,僅僅那麼微小的三點,這不也是當時森嚴的等級制度的反映嗎?書法藝術的形式是有相對獨立性的,但有時也往往和內容血肉相關、不可分離。

(三)「欹」與「正」

先從一場小小的爭論談起。

在「永字八法」中,「點」稱為「側」,「橫」稱為「勒」。柳宗元『八法頌』闡釋說:「側不貴臥,勒常患平。」意思是說:「點」不應當平躺着,橫也應當常常擔心它不要寫得太平了。清代書學家朱履貞看到了這兩句解釋,感到它講得不對,而且和各家解釋不一致,於是,就肯定這是「相傳之誤」,必須加以糾正。他在『書學捷要』中,認為應把「不」、「常」二字對調一下;勒不患平,側常貴臥。這一改,究竟有沒有道理呢?

和柳宗元的觀點針鋒相對,朱履貞認為一橫不要擔心它寫得太平,有「愈平愈好」的意思。這一改當然不能說毫無道理,因為平有平的美,平衡是形式美的基本形態之一。【圖例110】中,顏眞卿的「平」、「土」

二字,各有兩橫都較平,表現出平衡的美,整個字也具有對稱型的美(道也是「不夜」)。篆書的很大特點就是具有這種平衡對稱的基本風格,某些隸字也以這種不正取勝,如【圖例110】中的篆字、隸字,有些橫畫,字形也基本對稱。除書法外,其他藝術中也常表現出這種風格,如整齊端莊的建築,對稱型的工藝美術品等等。但這種對稱平衡、端正勻稱的美,主要是一種裝飾性的美,大都見於物質性較強的實用藝術。在精神性較強的藝術中,則往往是用於局部。例如,除了實用性的裝飾畫以外,我們在繪畫作品中就很少見到對稱型的整體。在書法藝術中,隸書的裝飾趣味也是很濃的,但已表現出對不平衡的美的追求。如『華山廟碑』【圖例111】中,一個「平」字,平中有不平,不平中有平。一個「宗」字,原字也是對稱形的,但碑中卻讓它的頭略側,使平中略帶一些不平的意趣。「品」、「宮」、「南」三字更把原對稱形的字處理得很有斜勢,至於扁側形的字,如「石」,更表現出偏側不正的美。在裝飾性很強的篆書中,也不是一律求平正對稱的,也因各種不同的情況而異。

再從理論上說,柳宗元的「勒常患平」倒是符合辯證法的。朱履貞改爲「勒不患平」,似乎和「橫平豎直」是一個意思,其實,「橫平豎直」只是對初學寫字者的大體要求,卽使臨帖也應有分寸地掌握雖側亦平、雖斜亦直的原則,而對「平直」不能作機械的理解。對書法藝術來說,朱履貞「橫不患平」的提法,是把「橫平」的要求絕對化了。事實上,世界上沒有平而又平的東西,平裏總包含着不平。古代的『易經』中就有「無平不陂」的話,『四友齋叢說』也引有「水雖平,必有波;衡正,必有差」的說法。可見,沒有一個平的東西是不帶偏側敧斜的,卽使是秤,也不是絲毫不差的平正。如果認爲平就是平,不可能帶有不平,這旣不符合生活辯證法,又不利於藝術創作。我們不妨聯繫創作和欣賞的經驗來看。如畫家要畫一幅人像,正面和側面那一種容易取得美的效果?作爲具有豐富經驗的畫家,荷迦茲在『美的分析』中寫道:

大多數物體(人的面孔也是如此)的側面總比它們的整個的正面,要可愛得多。由此可見,很顯然,快感不是由於看到這面與那面的絲毫不差的相似而產生的⋯⋯當一個美麗的婦人的頭稍微向一方偏時,就失去了兩個半邊臉的絲毫不差的相似之點,把頭稍靠一靠,就更能使一張拘謹的正面面孔的直條和平行線條有所變化。這種姿態一向是被認爲最討人喜歡的。,此 被稱之爲頭部的一種秀美的風度。⋯⋯ 假如說, 整齊的物體是適人意的 爲什麼在雕刻人像的時候,要使肢體各部分形成對比有所變化呢?⑱

這段分析是有一定道理的。它固然不應該否定整齊、勻稱、均等這類平衡美,但却概括了較廣泛地存在的「以側取妍」的審美事實。

你也許有這樣的體會,拍一張照,如果面部或身體能略側一些,效果大概要好一點。從積極方面說,可以更自然,更「上照」;從消極方面說,可以避免正面的尷尬面孔,避免一本正經的緊張神態。藝術史的事實也是如此。張萱、周昉的仕女畫,表現唐代女子的美,畫的都是側面。達·芬奇的『蒙娜麗莎』,是歐洲文藝復興時代女性美的典範,也不是兩個半邊臉「絲毫不差的相似」。畫家們認爲,側面比正面要美。再拿雕塑來說,你也許知道宋代著名的晉祠聖母殿彩塑宮女【圖例112】。她的身子也是稍微向一方略偏,同時頭更稍靠一靠,於是塑像就倍增其秀美的風度。這幀攝影也很有意思,作者也知道側面比它的正面容易使人產生「可愛」之感,於是又進而再選擇了斜側的拍攝角度,使塑像更具風姿。這幀偏而又側的照片,對我們來說,是一個不可否認,根據人的審美心理,不論是西方還是中國,側面示人總特別容易討人喜歡。書家們似乎早就掌握了欣賞者的這種心理,因而把「永字八法」的開端――點,頗含深意地稱爲「側」。點爲線之母,書法的一切線條美,從筆畫、結體到章法,都是從「點」發端的。把「點」稱爲「側」,意味着書法創作一落筆,就要帶有側勢。所以『永字八法詳說』有「側不得平其筆」,「筆鋒顧右,審其勢險而側之」等口訣。柳宗元的「側不貴臥」,也是強調它的側勢。

在古代,人們在書法的結構、章法裏,也早就發現了側勢的美,并對此進行了概括。崔瑗『草勢』說:「抑左揚右,兀若竦崎。」蕭衍『草書狀』也有「或臥而似倒,或立而似顚。斜而復正,斷而還連」之句。這種「斜而復正」的風格,典型地體現在東晉具有時代最新體勢的王羲之身上。袁昂『古今書評』說:「王右軍書如謝家子弟,縱復不端正者,爽爽然有一種風氣。」然而,他們都沒有把「敧」和「正」作爲一對美學範

疇提出來。崔瑗、蕭衍只是在他們的勢評中帶了一下,袁昂也對王羲之所體現的這種當時最新最佳的體勢缺乏足夠的重視。唐太宗李世民,不愧爲有唐一代善武能文的開國雄主,他酷愛王羲之書法,竟爲『晉書·王羲之傳』寫了一篇贊辭,盛贊右軍書法之美。他寫道:

　　盡善盡美,其唯王逸少乎!觀其點曳之工,裁成之妙,烟霏露結,狀若斷而還連;鳳翥龍蟠,勢如斜而反直。玩之不覺爲倦,覽之莫識其端。心慕手追,此人而已!其餘區區之類,何足論哉!

口氣是大的,評價是高的,其中美學見解可說是獨具隻眼的,雖然他似乎只是把蕭衍的話改動了一下。在傳統書論中,「如斜反直」一作「似欹反正」。唐太宗不但贊頌了欹側的美,而且看到了「欹」與「正」二者之間的辯證關係,「欹」不是單一的欹,而是「如斜」、「似欹」,而且可以斜而反直,欹而反正。由此可見,「正」也不是單一的征,很多表現平正的字,其實也只是似正如直,這在楷書中尤其如此。如圖例一一〇顏眞卿的「平」、「土」,二字就只是近似平正,其點畫略輕略重,略細略粗,略長略短,就已是兩半邊「必有差」了。圖例一一〇中有的篆字,隸字,也有這種情況。從辯證的觀點來看,「欹」與「正」都不是絕對的,單一的,而是在藝術作品中和欣賞心理中,都可以互相滲透,互相轉化的。「似欹反正」的「似」字和「反」字,也透露了這一審美關係。

　　在唐太宗看來,王羲之是「似反正」、「如斜反直」的典範。這是抓住了右軍書藝形式美的一個重要特徵。董其昌『畫禪室隨筆』也特別欣賞王羲之的這一體勢。他指出:「轉左側右,乃右軍字勢,所謂迹似奇而反正者」;「字須奇宕瀟灑,時出新緻,以奇爲正,不主故常」。這裏所推崇的正是晉代這種奇宕瀟灑的「新緻」。試看王羲之的『孔侍中帖』【圖例113】,第一個「九」字,只有兩筆,下端已是左低右高,再加上這兩條曲線的巧妙組合,表現出欹側欲飛的神態。一個「報」字,似正而實欹,兩半邊左高右低,已沒有「絲毫不差的相似之點」。第二行第一個「孔」字,左半向右傾斜欲倒,右面的豎彎鉤也似乎在向右倒,但下部的拐彎平而有力,使這一筆畫起了「牆壁」的作用,頂住了左旁向右倒的力量,表現出「似欹反正」的特色。再如該行最後的「不」字,按原字可寫得比較平衡,但帖中的一「點」却不但有「側」勢,而且點得很下,使整個字就不平正了。不過,這一點的「側」勢,又似乎起了支撐的作用。這個「不」字,全在一「點」之妙,如移上使之平衡,就沒有味兒了。再看整個第二行,是彎曲而傾斜的,然而夾在左右兩行中間,別有風味,也有似故反正的意趣。王羲之諸帖中,『喪亂帖』【圖例114】顯得特別傾側,不但很多字帶傾側勢(如「離」、「茶」、「追」、「慕」、「飽」等字向左側,「摧」字向右側),而且每一行都不同程度地向左側,然而結體、章法又顯示出「似欹反正」的效果。王羲之這種結體和章法的美,揭開了中國書法史上承前啓後,繼往開來的一頁。我們可以把偏勢結體的發展史的輪廓,粗略地勾勒一下。在篆書中,以平正爲美的字固然很多,但欹側取姿的也不少。如偏於平正的『石鼓文』中也不乏「似欹反正」的效果。如【圖例115】也是種突出的類型。它似乎表現出一足着地,金鷄獨立的舞蹈美,而上部左右兩邊的分量又不是均等的,但却能取得較好的平衡感。正如舞蹈演員能用最小的支持點,如用一隻高度蹦脚背的脚尖,巧妙地維持着全身的平衡。圖中幾個字的巧妙,主要體現在一根豎向的曲線上,它屈曲地調節上面各部分的重力,不讓它們失去平衡;而上面各部分也配合着這一曲線的主筆,使之有穩定感。如「馬」字上部,既有向左下的并行線,又有向右下的并行線,使雙方重力得以抵消,從而使「一足」得以自由地獨立。戈守智『漢溪書法通解』說:「尾輕則靈,尾重則滯,亦必過求匀楙,反致失勢」。這雖是講楷書法則,也適用於某些篆字。圖上所選六字,故中個個有正,尾部個個輕靈,而各有巧妙不同。在漢隸中,由於有了波挑藏露,就更有似欹反正之美了。王羲之正是繼承了隸書中的這一體勢,集中地用楷書、行書等表達出來,成爲一種典型的美,并表現出晉人特定的風度氣韻,以至於代表了一個時代的審美風尚,所謂「爽爽然有一種風氣」。

　　在魏碑楷書中,『爨龍顏碑』也把欹側的美給以充分的表現。【圖例116】中,一個「慕」字上中下三截,堆垛時都沒有對準中線,如用「米字格」或「九宮格」量一下,還可發現每一橫都很不平,每一豎也都不是直的,下面兩隻脚,也一長一短,然而整個字却是旣平衡又多姿。一個「芳」字,如果一撇寫得長一點,也可兩脚着地,穩定一些,然而碑中却稍縮,讓它和「子」字一樣,來個金鷄獨立之勢,其效果比兩脚着地更有平穩之

感。再如一個「句」字,往左倒了;一個「反」字,則完全往右欹;一個「飛」字,重量又幾乎在右面…『爨龍顏碑』中這種古拙與姿媚相結合的獨特的體勢美,是值得深入研究。

由隋而唐,欹正關係不但在楷書中得到各種美妙的體現,而且在理論中也表現爲種種法則。這些法則雖然不免過細過死,但它們是具體的,是從活生生的藝術實踐中抽繹出來的。智果『心成頌』有這樣幾條:

迴展右肩－頭項長者向右展,「寧」、「宜」、「臺」、「尚」字是。

長舒左足－有脚者向左舒,「寶」、「典」、「其」、「類」字是。

峻拔一角－字方者抬右角,「國」、「用」、「周」字是。

以側映斜－ノ爲斜,乀爲側,「交」、「欠」、「以」、「入」之類是也。

以斜附曲－謂人爲曲,「女」、「安」、「必」、「互」之類是也。

這幾條莫不與「欹」和「正」有關。雖然各家對此解釋不一,而且規定某字一定這麼寫也大可不必,但它們强調了要具體地注意欹正關係,要研究每一筆畫的細節對體勢欹正的影響,這是可取取的。緊接着,歐陽詢又有『三十六法』,其中有幾條也是關於欹正關係的,特別是「偏側」一條這樣寫道:

字之正者固多,若有偏側欹斜,亦當隨其字勢結體。偏向右者,如「心」、「戈」、「衣」、「幾」之類;向左者,如「夕」、「朋」、「乃」、「勿」、「少」、「厷」之類;正如偏者,如「亥」、「女」、「丈」、「义」、「互」、「不」之類;字法所謂「偏者正之,正者偏之」,又其妙也『八訣』又謂「勿令偏側」亦是也。

歐陽詢的『九成宮醴泉銘』也體現了這一理論。【圖例117】中,「心」字右面,一點略上,一鉤略重,既隨順字的偏勢,又稍稍撥正了字的重心。「武」字左面三個短橫很妙,按程序向左下方排列,與向右下方伸展的戈鉤略成對稱形,并與戈鉤的側勢在一定程度上相抵而相消,它啓發欣賞者產生均勢的聯想。這兩個字,主要筆畫的筆勢向右發展而重心不倒向左。「夕」、「乃」二字則相反,筆勢向左而重心不倒向右。「玄」、「安」二字,正而如偏,偏而如正,這種效果也與右面點畫回鋒收筆時加重力量有關。這些都是「偏者正之」的例子。由此可見,用筆的輕重也和字勢的平衡有關。順便提一下,何紹基臨隸書『張遷碑』【圖例118】,其橫畫都略向右下方傾斜,但橫畫的起筆特重,似乎恰好與橫畫的斜勢抵消而得中,因而取得了又一種平衡的審美效果。

歐陽詢的『九成宮醴泉銘』每個字的體勢都基本上傾左,卽使對稱形或比較對稱的字,也務求「正者偏之」。偏的方法有多種,按【圖例119】中三組爲例:第一組是上下結構的字,在「頂戴」時,上面部分略向左移,說得通俗一點,就是「帽子略偏」,從而使字的重心略向左移。第二組是下部可以平齊的獨體字或左右結構的字,但帖中卻特意讓左半邊着地而右半邊騰空。再看,這三個字右面,又各有一筆,或橫驚,或斜逸,與左邊着地的筆畫相映成趣。這一特點說得通俗一點,就是「一足着地一足翹起」。如果你願意想像的話,說不定會想起芭蕾中的平衡而優美的舞姿,由此,可能進而會從「欹」字產生類似双人舞的聯想。也許有人認爲你的聯想荒唐可笑。是的,如果誰說,唐代的歐陽詢看過西方的芭蕾舞,那是地地道道的相聲言語。然而,你不必認錯,完全可以理直氣壯地反問:難道古今中外藝術中的平衡規律沒有相通之處嗎?這種聯想沒有什麼害處。第三組,是左右對稱形的字,筆畫集結部分略移於左,而讓其中一橫向右展延,這樣,右邊和左邊就形成疏密、輕重的對比,於是,就失去了兩個半邊「絲毫不差的相似之點」。這和生活中的平衡動作也不無契合之處。當你一隻手拾着重物時,另一隻手不也會自然地翹起,以保持身體的平衡嗎?這也是藝術和生活千絲萬縷的聯繫之一。但是,在書法中,這種聯繫的特點是:「剪不斷,理還亂」,藕斷而絲連,有影而無踪。

唐代楷書具有欹側之美的,最典型的是歐陽詢和李邕。如果把兩人的藝術風格進行對照,又感到歐陽詢是不太明顯的,似乎是橫平竪直的,李邕則是十分突出的,似乎是筆筆欹側的。但二者又都有欹有正:歐陽詢是正中見欹,李邕是欹中見正。

在宋代,欹側之美更爲流行。因爲和晉書尚韻,唐書尚法不同,宋書是尚意的。沈宗騫在『芥舟學畫編·傳神』中認爲,要在畫中爲人物傳神,必須注意「相勢」。他說:

須帶幾分側相,乃能醒露。蓋寫人正面,最難下筆。若帶側,……安慮神情之不活現哉!

宋人追求在書中表現神情意態,往往特別注意更「帶幾分側相」。宋代四家,除蔡襄上承晉、唐體勢外,蘇、米、黃則都大膽地尚意。他們的特點可以概括爲兩句話:主要寫行、草,下筆帶「側相」。當然,晉、唐、宋都富有「似欹反正」的體勢美,但表現各各不同。晉代的欹勢在「韻」,它是含蓄蘊藉的;唐代的欹勢在「法」,它是矩度森嚴的;宋代的欹勢在「意」,它是發揚醒露的。蘇軾的字欹向右,如楷書『中呂滿庭芳』【圖例120】,「中呂」二字原是對稱形的,但作品中用「正者側之」的方法,不但某些豎畫具有突出的側勢,而且轉折處用筆特別肥重,強化了欹側之美。他的行書『答謝民師論文帖』【圖例121】,字字一律傾右,不平衡的體勢是十分明顯的。米芾的字,傾左居多。他的代表作如『苕溪詩帖』【圖例122】寫到最後,竟是大幅度地向左斜側,然而使人感到側而不倒,同樣有「似欹反正」之妙。他的『蜀素帖』、『知府帖』等,也都有不同程度向左傾斜的特色。黃庭堅則不拘一格,一幅之中,有傾右,有傾左,有的欹而若正,有的正而若欹,這往往以他突出的主筆爲轉移。如『松風閣帖』,從【圖例123】的選字看,正是那意長勢遠、各具姿態的主筆,左右着全字的體勢,使得結體活潑跳蕩,意趣橫溢,體現了「欹」「正」的不同結合」

你或許會問,爲什麽明明是欹側的,却能取得「似欹反正」的審美效果呢?劉熙載『藝概·書概』寫道:

書宜平正,不宜欹側。古人或偏以欹側勝者,暗中必有撥轉機關者也。畫訣有「樹木正,山石倒;山石正,樹木倒」,豈可執一木一石論之。

劉熙載引的這條畫訣,是包括了人們的審美心理在內的。請看明代畫家仇英的名作『松溪橫笛圖』【圖例124】。畫中蒼松夾岸,小溪流淌,船上一人橫笛而吹,頗有悠然自得之趣。然而,你猛一抬頭,不好,近處的山,向左傾倒,岌岌可危!

你如果進入境界,一定會爲悠然吹笛者的安全而擔心。然而,你如果再抬頭仰望,高遠處還有山峰挺然直立着。這正是畫面「似欹反正」的撥轉機關。山石倒,遠峰正,你又會油然而生一種穩定感,而且,在視覺中會把危勢險情取消的。只要你不是看部分而是看全局,那就決不會爲畫中人捏一把汗了。畫上有沒有挺直的遠峰,給人的心理影響是大不一樣的。巧妙的是,畫家在創作中,重視心理效果,把人們的視錯覺、平衡感都估計進去了。至於劉熙載引這一條畫訣,還有一層意思,他意在說明這種欹正相互轉化的例子,不只是適用於畫中的一木一石,而且適用於書法作品中的一筆一畫、一字一行。

書法中借助於審美心理所形成的「似欹反正」的平衡效果,就一個字來看,既可體現在內部也可體現在外部。一個字內部的平衡,也就是要考慮到內部重心的調配,這主要是通過筆畫與筆畫的欹正斜直的配合來達到的。歐陽詢的字,其內部的配合平衡是很嚴謹微妙的。【圖例125】『九成宮醴泉銘』中的「瑞」字,上面「山」字倒,下面「而」字正,這是一種撥轉方法。「慮」、「房」二字,則是上部正,下部斜,尤其是上部的橫畫特別注意平正,因此使下部也帶有安定感。「深」字筆畫間的欹正斜直,配合得更爲錯綜複雜,但整體却仍能產生一種平穩感,這也是一種暗中的「撥轉機關」。

一個字外部的平衡,也就是要考慮到外部環境的影響。在一行之中,一個字不是孤立的,它必然受到上下左右的字的影響,或者說,它放在特定的書法環境中,四周的字的體勢會在一定程度上影響該字的體勢。例如米芾『自敘帖』中「行墨」二字【圖例126】,「行」字的豎鉤又長又斜,如果孤立地看這個字,會感到欹側太甚,但下面的「墨」字比較平正。這兩個字配合起來,使人感到「行」的傾勢并不過分,相反是別有情趣。特別是「墨」字筆畫多而密,有重量感,而「行」字筆畫少而疏,有空靈感,更易使人產生上輕下重的穩定感,這不也可用「山石正,樹木倒」的畫訣來解釋嗎?

顏眞卿所書『裴將軍詩』【圖例127】,也較多地採用字與字之間欹正互爲撥轉的方法來渲染一種特定的情緒。「麟台」二字,「麟」字一豎斜貫到底,使整個字顯得上重下輕,而且向左倒去,爲了撥轉這個字給人的不穩定感覺,書家又在左下方寫了一個較正的「台」字,作爲「墊脚」,整個佈局就有些安定感了。這兩個字的組織,妙在不平衡中寓有平衡,平衡中寓有不平衡,這是兩個字互爲環境,互爲影響的結果。黃庭堅的『經伏波神祠』【圖例128】,特別注意字與字、行與行之間欹正斜直的相互牽制,相互配合,相互穿插,相互

影響。「蒙」字已帶側勢,下加兩點,加重了右邊的分量,一個「篁」字又偏於左,三字組合,略有不平衡之感。第四個「竹」分爲兩個「个」字,分別穿插在「篁」字的右下方,并組成一個帶斜勢的直角三角形,在下面墊底,於是,這一行既撥轉了欹勢,帶有平衡感,又撥轉了正勢,帶有欹側感。這就是「竹」字的妙用。第二行,「下」字直往左倒「有」字用頭部、肩部把它抵住,就故而復正了。但「路上壼」三字又偏於左,行勢又往右倒了,但「壼」字末橫特長而平,是這一行的底座。同時,這一行的欹勢,又被第一行抵住,顯得和諧協調。這兩行字,欹正相參,斜直相濟,重心不斷變換,構成了富有意味的審美形式,其暗中的「轉撥機關」是值得深味的。

拿章法來說,除了偏於整齊的平衡外,還有三種「似欹反正」的平衡。康有爲在『廣藝舟双楫·體變』中說:

鍾鼎及籀字,皆在方長之間,形體或正、或斜,各盡物形,奇古生動、章法亦復落落,若星辰麗天,皆有奇緻。因爲自然萬物的形狀有正有斜,所以有些鐘鼎文在「博采衆美」,「因物構思」時,該欹則欹,該正則正,一任其自然。如『天亡簋銘文』【圖例129】,就有正有斜,有欹左的,有偏右的,一箇箇「各盡物形」。奇古生動的字就構成了欹正相雜、錯落有緻的章法,給人以總的平衡的感覺。這種章法的平衡,是一種「自然的平衡」或「天然的平衡」另有一種似欹反正的平衡,也接近於『天亡簋銘文』。衆多的字,有正有欹,有東歪,有西斜,但不是縱任字形的自然,而是顯示出藝術的調配、安排的匠心。如黃庭堅的『經伏波神祠』、顏眞卿的『裴將軍詩』,都是這樣。它們可稱之爲「人工的平衡」或「人爲的平衡」。這種章法,雖然不如「自然的平衡」那樣有古拙的天趣,却更耐人尋味,引人入勝。正像不能以天然的山水來貶低人工的園林一樣,在藝術風格上,也不能以天然的美來貶低人爲的美。

還有一種是「習慣的平衡」。如『散氏盤銘文』【圖例130】,字勢一律欹右,而且非常突出,但由於全篇風格統一,安排巧妙,因此,人們一字字、一行行地看下去,不斷重覆,看得久了,就產生了一種適應心理,也會感到不太偏斜,甚至產生一種「似欹反正」的感覺。這種平衡感的產生,是由於視覺的習慣。蘇軾『答謝民師論文帖』的一律肥欹傾右,米芾『苕溪詩帖』的一律努側傾左,都屬於這一類。

不同書家,不同作品的體勢,基本上可分爲偏於平正和偏於欹側兩類。就唐代來說,顏眞卿偏於平正,李邕偏於欹側。【圖例131】就是『麻姑仙壇記』(右)和『麓山寺碑』(左)的比較。不同的體勢也帶來不同的風格,戈守智『漢溪書法通解』解釋「頂戴」法說,「戴之正勢」的特點是「高低輕重,纖毫不偏,便覺字體穩重」;而「戴之側勢」的特點是「長短疏密,極意作態,便覺字勢峭拔」。顏眞卿的『麻姑仙壇記』典型地表現了正勢的美,確有穩重端嚴之感。所以朱長文『續書斷』說顏書「如忠臣義士,正色立朝」。學習顏書,難就難在以正面示人。不過說「正勢」是「纖毫不偏」,是不妥當的。應該承認,即使如顏書,「正」中也不無「偏」的因素。正中含欹,才能既有骨格,又有態度。再說李邕的『麓山寺碑』,典型地體現了側勢的美,確有峭拔奇崛之感。和正勢善於突出地表現靜態美不同,側勢善於突出地表現了一種動態美。所謂「右軍如龍,北海如象」這也可以用來概括王羲之、李邕的體勢,因爲他們都具有「似反正」的特色,猶如龍和象一樣,不但有力,而且有勢,突出地表現了虎虎有生氣的動態美。

歐陽詢的結體雖以似欹反正爲一大特色,但它和北魏的『張猛龍碑』一樣,總的來說,還是平正因素多於欹側因素的。這兩種體勢特色比較接近的作品,在處理欹正關係上也還能表現出截然不同的風格。【圖例132】就是『九成宮醴泉銘』(右)與『張猛龍碑』(左)選字的比較,可見前者中軸線偏左,橫畫右長於左;後者中軸線偏右,橫畫左長於右。二者體勢總的來說都是欹右的,但暗中「撥轉機關」却各有其不同的巧妙。由此可見,欹正關係的處理,可以是千差萬別,千變萬化的,不必拘泥於旣定的模式。美,是活潑的,變動不居的,而不是凝固不變的。

(四)「虛」與「實」

書法的結體,俗稱作「間架結構」。「間架結構」原來是建築中的術語。這個術語歷來被書學界所公認和採用,就足以說明書法藝術和建築藝術有相通之處。這相通之處,除均衡、平穩、穿插、排疊、頂戴、覆蓋、撐柱等以外,重要的一點就是空間的虛實處理。關於這種空間處理,古典建築論著作了這樣的概括:

……深奧曲折,通前達後,全在斯半間中,生出幻境也。凡立園林,必當如式。(計成『園冶·立基』)

相間得宜,錯綜爲妙……磚墻留夾,可通不斷之房廊;板壁常空,隱出別壺之天地。亭台影罅,樓閣虛鄰。(計成『園冶·裝折』)

雖數間小築,必使門窗軒豁,曲折得宜。(錢泳『履園叢話』)

古典建築的這種空間處理,突出地體現在園林藝術中。

如果你有意往蘇州園林走走,或信步曲廊,或漫游亭榭,或登臨樓閣,或閑坐廳堂,到處會發現「通前達後」,「門窗軒豁」的特點。爲什麼要那麼通達軒豁呢?借用揚州個園一塊匾額上的字來說,就是「透風漏月」。蘇州園林建築中有那麼多勻扇、月門、漏窗、空窗……目的不只是透風、采光,而且在於漏目、借景,讓游客的目光漏出去,把室外的美景借進來:或是古木聳翠,近窗竹石掩映;或是曲橋臥波,遠處水光濁穢……【圖例133】就是蘇州獅子林一角,它的特色是:空窗中可見互通的房廁,深奧處隱出別有的天地,有內外的空間通達,有景色的相互因借。這樣,合中有開,實處見虛,就打破了閉塞性,避免了局促感,空間美被充分表達出來了。如果你有心欣賞,一定會感到這裏空間雖不大,境界却不小,一個個門窗移步換景,一幅幅優美的立體畫面歷歷如繪。這時,你會體味到,把「尺幅窗」稱爲「無心畫」,眞是絕妙好辭。

書法的間架結構也很注意這種開合處理,使結體中各部分氣息互相溝通。隋代的智果在「心成頌」中就提出了「潛虛半腹」,卽方框結構中的「左實右虛」的問題。『書法粹言』載劉有定論書說:「凡字如〔日〕、〔月〕等字,內有短畫者,不可與兩直相粘。」如果這僅僅是提出了某一類字的結體處理,那是意義不大的,而且會流於煩瑣、機械。「潛虛半腹」的價值,在於提出了「虛」的概念,觸了書法結體中空間分割的問題,觸了書法藝術的空間美的問題。

書體發展史,同時也是書法結體的空間美的發展史。從總的發展趨勢看,空間分割的形式是由單純而變得愈來愈豐富的。結體的空間分割,也就是一個字的筆畫把空間分成若干部分。這種分割,可分爲內部分割和外部分割兩個方面。

內部的空間分割,突出地表現爲「腹」的「虛」或「實」,也就是方框結構以及其中筆畫的處理方式。

拿篆書來說,由於它依類象形的特點,要畫成其物,所以它的「腹」一般不會「半虛」。如金文『大盂鼎銘文』【圖例134】,「田」、「周」二字的方框結構中,一橫一豎,分割了其中的空間,布爲互不相通的四塊白。其他一些字中間的白,是一塊的,則比較均勻、平衡;或兩塊、三塊的,則比較對稱、整齊,而且都是封閉型的互不通氣的空間。這種空間,和其筆畫結構一樣,都表現出一種圖案式的美。

拿隸書來說,其結體的空間雖也表現出這種圖案式的藝術美,但由於筆畫的參差、不平衡的傾向,因而在有些作品中,開始「潛虛半腹」,突破這種封閉式的空間類型。你如果仔細比較一就會發現『禮器碑』在這方面是很突出的。【圖例135】中「是」、「稽」二字中的方框結構,橫畫沒有和右邊的直相粘,這是「虛右」。「見」、「相」二字,方框結構中是「虛左」。兩個「百」,第二個中間一橫兩邊都不相粘,第一個的方框結構已被打開。「俱」、「道」二字也是這樣,內部空間已經溝通了。

在魏碑中,「潛虛半腹」已有廣泛的體現,并有較大的藝術魅力。如『始平公造象記』【圖例136】,「日」、「月」二字左實右虛,是典型的「潛虛半腹」,其他幾個字也是這樣。這種內部的虛,映襯着周圍筆畫的實。圖中「日」、「則」等字,方框結構的轉折處以及兩旁的豎畫,都極爲肥壯,這是『始平公』筆畫結體的一個特點。如果中間的短橫再與右邊的直相粘,就未免太黑太實了。作品採取以虛映實的方法,黑與白相得益彰,使結體既厚重堅實,又輕快虛靈。一個「運」字,爲避免分割成四個閉塞性的空間,就讓一面開放,說明這是有意識地注意了空間的分割。『始平公』很多字的結體美,都有實中見虛的特色,因此顯得粗而不粗,重而不重。

隋代的『龍藏寺碑』,其間架構特別富於審美意味。這裏,我們從別處談起,先欣賞一方印章。【圖例13
7】是皖派篆刻開創者何震的『樹影搖窗』。它採取白文去邊形式,一方面以朱映白,突出了四個字的實體
形象,另一方面,四周靠邊的筆畫又都與外部空間相通,拓展了印章的藝術天地。特別是一個「窗」字,左邊
一筆以無爲有,借虛見實,很像園林中的漏窗,空窗,把窗外的樹影都借進來了。『龍藏寺碑【圖例138】中的
有些字,也像一方方印章,也有這種因借空間的妙用。如一個「曲」字,原應有六個封閉型的空間,但碑中卻
把窗子大大打開了,敞通了四個空間,從而把窗外的空白都借進來了,使內外空間互借,氣息流通,眞有園林建
築「透風漏月」的審美效果。如果你把欣賞何震這方印章和欣賞這些選字結合起來,也許更會聯想起蘇州
園林「深奧曲折,通前達後」「相間得宜,錯綜爲妙」的藝術特色來。『龍藏寺碑』這種開放型的空間美,
加上它用筆上的特色,就顯得秀韻芳情,虛和雅潔。康有爲『廣藝舟双楫』評該碑「有洞達之意」,「如金
花遍地,細碎玲瓏」。這種「洞達」,既指其骨氣筆力,也指其結體的偏於清虛玲瓏。它以其新體異態,承魏
開唐,成爲書法史上的一個里程碑。同時代的智果,正是在楷書發展成熟的歷史條件下,總結了結體的開合
問題,提出了「虛」的概念。

古代哲學著作『老子』,曾以房屋的建築爲例來說明虛實、有無的辯證法則:

鑿戶牖以爲室,當其無,有室之用。故有之以爲利,無之以爲用。

這大意是說:開了門窗作爲房屋,門窗是虛,房屋是實;正因爲有了門戶窗牖的「虛無」,才能體現出「有室之
用」,這二者的「利」和「用」是不可割裂的。『龍藏寺碑』也正因爲「無之以爲用」,才利於創造出「金
花遍地」的空間美。可見,書法的間架結構,和建築一樣,離不開虛實相生,有無相用的辯證法。

在唐代,柳公權是虛實、有無辯證結合的集大成者『玄秘塔碑』就充分表現了「虛腹」式的結體美。
【圖例139】中,「百」、「門」、「月」、「見」四字,不但「半腹」皆虛,而且四圍開敞,猶如優美的建築
一樣,「門窗軒豁」,「樓閣虛都」內通外達,生氣流轉,空白處富有情致。一個「國」字,雖然四圍多合,但略
開隙縫以透氣,特別是內部,通過筆畫粗細、長短、大小、欹正的交叉組合,把空間分割成許多不同形態的
大空小空,參差相映,有呼吸,有照應,表現出靈活多緻的空間美。一個「區」字,也很有特色。由於內部三個
小方框結構基本上是封閉型,爲了避免整個結體的閉塞不通之感,就讓外面的「匚」特大開敞,原來是三面
包圍的結構,在書家筆下變得四面通風了。這樣,外面的「虛」和內部的「實」相映成趣,用建築美學的語
言來說,是「全在斯半間中,生出幻境也」。柳字那麼多虛處,還有一個妙用,就是以結體之「虛」烘托筆畫
之「實」。四面空白愈多,愈見筆畫的美。挺拔的「柳骨」就這樣被突現出來了。這種虛實結合,確有建築
藝術那種間架挺立、屋宇軒豁的特色。顏眞卿『勤禮碑』中的方框結構,筆力沉著穩健,但【圖例140】。
中「晉」、「項」「自」三字,中間的短橫的收筆不用回鋒而用出鋒,靈活有致,使「半腹」更虛了。特別
是一個「自」字,在四周厚重堅實的筆畫包圍中,間以「潛虛半腹」的出鋒的兩短橫,就兼有了飛動駿逸之
趣。這種實中求虛的結體,是虛實結合的又一形式。

當然,書法結體不一定都來一個「潛虛半腹」,否則也容易使藝術品單調劃一。趙孟頫『膽巴碑』中的有
些字【圖例141】,「腹」中的短橫偏偏和左右兩竪相粘,但內外空白相映,結體靈便多姿。其「腹」中的特
色是空白大小不一,虛處形態各異,整個間架結構及其布白,實處見疏朗之妙,虛處有參差之韻。特別是
「自」、「伯」二字右下角竪鉤和橫畫的交接處,微露一星空白,使全字富於虛靈感,如沒有這纖毫之虛,結
體的活氣就可能大爲減損。可見,「實腹」式結體,也不能忽視「虛」的作用。再如漢代的隸書『鮮于璜
碑』【圖例142】,更是「實腹」式的典型。其中空白極爲狹窄幾乎達到了所謂「間不容光」的程度,但這
密實處還留有立錐之地,勻稱而有規則,爲結體的靈光通氣,使人不生窒息之感。其間架結構和內部的空間
分割,大片的實處有茂密之情,些小的虛處有整齊之美。這纖毫之虛也是少不得的,否則,實而又悶,就不成其
美了。

你如果再把『龍藏寺碑』和『鮮于璜碑』作一對比,就更會發現,它們是兩種風格截然不同的空間美:洞
達和茂密。但是,它們在意趣上又相互滲透。劉熙載在『藝概·書概』中就指出,這類對立的風格之間在審

美意趣上是可以相互轉化的。他說:

余謂兩家之書同道,洞達正不容針,茂密正能走馬,此當於神者辨之。

可見,虛疏要含茹着密實的意趣,密實要蘊蓄着虛疏的情致,藝術風格的創造也不能「單打一」。關於結體外部的空間分割,也能表現出不同書體不同書家和不同作品的不同風格。如『泰山刻石』【圖例143】,結體取縱勢,長度爲方楷的一個半字,比例略近於西方美學從古典建築中抽象出來的「黃金分割」。然而,秦篆的美還不止於此,如「具」、「石」、「刻」、「于」、「久」五字,都表現爲上密下疏,上實下虛,大約上邊一字之地爲正體,筆畫較密集,下邊半字之地爲垂脚,筆畫較虛疏。下半的空間,都被上邊延伸下來的主筆――垂脚曳尾所分割,形成大片的不同形態的空白。這樣,聚字成篇,一行行在章法上就顯出疏密交替、虛實相間的節奏感。小篆有些字不能作垂脚曳尾,只能以「正脚」爲主,但下面的筆畫安排也略見疏落。至於(「生」)、屮(「之」)以及圖中的(「日」)字,則正好相反,下密上疏,體勢上展,其實這不過是垂脚的倒出而已,它又把上半的空間分割成較大的空白。

如果說,篆書取縱勢而筆畫下垂。如青藤之倒懸,那麼,隸書則取橫勢而筆畫旁逸,如鳳翼之開張。這就是結體外部兩種不同的空間分割。但是,在隸書中,不同作品的分割方式又各有其個性,從前面所舉隸書諸例,就可見一斑。

在唐代,李邕的行楷『麓山寺碑』,有一部分字【圖例144】的結體有向上聳峙的特色,有如篆書垂脚的倒出。它那豎向的筆畫聳然上伸,疏放挺秀,分割上部較大的空間,而下部筆畫較密集,致使出現較多較小的空白。這種結體上下、虛實、疏密的對比,形成一種「天淸地濁」的藝術特色。柳公權的『玄秘塔碑』【圖例145】,有些合體字外部的空間分割,也頗耐人尋味。在書家筆下,各組成部分安排得有高有低,有伸有縮,錯落有致。「街」字取其參差互讓,兩高一低,左下方和右上方各出現一塊空白。「雄」字取其上平,一豎挺然,耿介特立,下方就形成大小兩塊空白。「報」字兩豎,修長勁挺,如双峰對峙,不但骨淸神健,而且同樣起着分割,下方空白的作用。「詔」字取其下平,左右一伸一縮,使右上方顯露一塊空白。「郎」字兩部分,一上一下,參差排列,使左下方、右上方以及右下方都出現十分顯眼的空白。「相」字也在右上方露出一塊空白。這一結體特色,不但在於實處挺拔參差,而且在於一兩塊虛處特別淸曠神遠,使人眼目爲之一新。欣賞著名書法作品,不但要看其着墨處的形象,而且要看其空白處的神韻,這對於柳書尤其如此。

『爨龍顔碑』【圖例146】的結體,無論是內部的空間分割或外部的空間分割,都表現出獨創的藝術風格。「境」、「當」二字內部的空間結構,有如園林建築的「深奧曲折,通前達後」透風漏目,均無不可。「境」、「紫」二字的外部,在左下方和右下方各留一塊空白,與實處形成鮮明對比。而「比」、「朝」二字,又是兩種不同的空間分割。包世臣『藝舟双楫 · 述書上』載有這樣一段關於書法空間美的精辟論斷:

…受法於懷寧鄧石如完白,曰:「字畫疏處可以走馬,密處不使透風,常計白當黑,奇趣乃出。」以其說驗六朝人書,則悉合。

這段話很適用於南朝的『爨龍顔碑』。你看:「比」字兩部分特別疏,故意拉大距離,形成了偌大空白,這個疏處可以說是英雄走馬用武之地。然而「比」字的兩部分又形遠而意近,似隔而實聯,旣不凋疏,又不脫落。這樣的空間處理是夠大膽的了。「朝」字則相反,兩部分緊相鄰接,筆畫都靠中宮聚攏,不可以說是密處不使透風嗎?然而它又不擠成一團,不會使人產生窒塞之感。再如把「斑」字處理得特別扁,而且帶有斜勢,使上下形成兩大塊斜扁的空間。而兩個「中」字,一長一矮,前者豎向延伸,後者橫向擴展,給周圍空白也帶來奇趣。『爨龍顔碑』的這種空間處理、虛實安排,確實有「計白當黑」之妙,無筆畫處也可見其藝術意匠,空白處不也有「筆墨」在嗎?

結體的舒與斂,也體現着虛與實、白與黑的不同的藝術調配。在這方面,顏眞卿『麻姑仙壇記』和柳公權『神策軍碑』恰好表現了兩種相反的風格。【圖例147】是兩家同字不同體的比較。同一個「氣」字,顏書中的「米」特令展開,四面撑足,而柳書的「米」,上斂下舒,幷讓背抛鉤特別向中宮彎曲。這樣,前者就顯得中心舒敞,氣度寬宏,後者則顯得中心攢聚,結構謹嚴。一字之中,有舒必有斂,有斂必有舒。同一「布」字,

顏書一橫一豎適當收斂,而柳書這兩筆則放縱伸張。與此相應,二者中心部分的「冂」,就一個開廓,一個收斂。兩個「車」字,顏書一橫一豎有所控制,中間部分適當拓展,而柳書恰好反其道而行之。兩個「其」字的腹中虛白,也是顏書敞豁,柳書緊躋,其中兩短橫雖都不和右邊的豎畫相粘,但也有區別,前者疏排,後者密布。由於柳書這兩橫間距小,使腹中空白上下較大,中間較小,這同樣體現出柳書中宮收斂的特點。前人評顏、柳的結體,一為「寬綽」,一為「緊結」,這種特色主要是由中宮的虛實疏密決定的。包世臣『藝舟双楫·述書下』說:

中宮有在實畫,有在虛白,必審其字之精神所注,而安置於格內之中宮,然後以其字之頭目手足,分布於旁之八宮,則隨其長短虛實,而上下左右皆相得矣。

這段話對於理解和臨習顏、柳的結體美,有一定的參考價值。

章法被稱為「布白」,這說明了「白」在一幅之中的重要性。離開了「白」的藝術處理,也就不成其為「章」了。饒自然在『繪宗十二忌』中論畫說:

須上下空闊,四傍疏通,庶幾瀟灑。若充天塞地,滿幅畫了,便不風致。此第一事也。書法也是如此,講究上留天,下留地,四傍氣息相通。當然不同的幅式如碑銘 手卷 條幅 橫披 中堂 匾額 對聯 冊頁 書札 扇面等,各有其留空布白的獨特處理方式。西方認為「黃金分割」的幾何圖形是一種典範的形式美,這是一種機械的觀點。其實中國書畫的多種幅式都有其形式美的意義,特別是扇面,上部寬,下部窄;有弧線,有直線;既多樣又統一,既實用,又美觀,比西方的「黃金分割」要複雜得多,美得多。扇面的書寫,或上端每行二字,下面留大片弧形空白,最後落長款以界破全幅的整齊均衡之勢;或長行短行相間,每兩行留出半行空白,在鱗羽參差中求整齊均衡之美……張紳『法書通釋』說:

行款中間所空素地,亦有法度,疏不至遠,密不至近,如織錦之法,花地相間要得宜耳。

這番話用來說明長行短行相同的扇面布白,尤為恰當。還值得一提的是,書札這種形式的布白,如蘇軾的書札【圖例148】,它雖然在實用上拘於某種書寫程式,但在布白藝術上却獲得了極大的自由。試看通篇沒有一行是同樣長短的,兩行長的把全幅空白一分為三,每塊空白形態都不相同,有寬有窄,有一片純白的,有中間雜有幾個字的。書札的留空就不如扇面那麼整齊劃一,表現出一種任其自然的天趣,一種錯落變化的空間美。

章法中行間的空白安排也是值得講究的藝。褚遂良的書法被評為「字裏金生,行間玉潤」。「字裏」是實,「行間」是虛,虛與實完美結合,就能金生玉潤。蔣和『學畫雜論』談王獻之的布帛藝術說:

『玉版十三行』章法之妙,其行間空白處,俱覺有味……大抵實處之妙,皆因虛處而生。

十三行楷書的行間空白,竟引起了畫家莫大的關注和深切的品味。「實處之妙,皆因虛處而生」,這也說明了書法中計白當黑、虛實相生的妙用。對於行、草書來說,這種行間的空白就更重要了。歐陽詢的行書『張翰思鱸帖』【圖例149】,行款直而齊,但容易使行間空白呆板一律。所以書家別出心裁地讓其中有些字的橫畫或捺筆向右伸展。這不但增添了「字裏」的美,使之「金生」,而且增添了「行間」的美,使之「玉潤」這一筆筆的伸展,界破了行間的空白,使之避免板刻。這樣,每行字距有遠有近,有疏有密,行間素地黑白相間得宜,實處鱗羽參差,虛處則錯落不齊。試看帖上第一行,就不如以後幾行效果好,因為第一行這種界破行間的手法還不太突出,因而比較拘謹整齊,沒有後面幾行活潑生動。趙孟頫的章草【圖例150】,也與歐陽詢的行書有異曲同工之妙。它往往或延長橫畫,或突出波磔,使行間不斷被這些筆畫所界破,所攪亂,從而使一行行空白具有亂中見整、整中有亂的藝術美。至於今草或狂草,其行間空白,就更極盡變化之能事了。

章法上的疏或密,即字距、行距間空白的多或少,也取決於書家的審美趣味,體現着作品的藝術風貌。在篆書中,如果把『虢季子白盤銘文』【圖例151】和『毛公鼎銘文』(見圖例51)相比,一疏一密是很明顯的,是兩種不同的風格美。五代楊凝式的『韭花帖』【圖例152】,行距字距特別空闊,疏朗曠遠,可容群馬奔騰,但又是藩籬完固,無氣鬆神散之感。明代董其昌的布白【圖例153】,也取法於『韭花帖』,「曠如無天」,虛

白處更多了。清代傅山的有些草書作品,其布白又特別密【圖例154】,可說是「密如無地」這種疏或密,既要從外觀的形式上看,又要從內在的神韻上看。劉熙載『藝概‧書概』說:「古人草書,空白少而神遠,空白多而神密,俗書反是。」這說明章法中空白的安排和欣賞,還應從相反的、對立的方面來考慮,也就是說,「密」要有風韻蕭散之情,不致局促逼塞;「疏」要有神采茂密之趣,不致鬆散凋零。值得一提的是,元代康里巎巎的行草『元積詩行宮』【圖例155】。這位書家的布白總的來說,是傾向於虛疏的。但書寫這一首詩,顯得特別虛疏。這是為什麼呢?請看詩的內容:

　　寥落古行宮,宮花寂寞紅。

　　白頭宮女在,閑坐說玄宗。

委婉含蓄的短詩,包孕著豐富的意蘊。白居易、元積都寫過『上陽白髮人』的長詩,詳細地叙述了玄宗時代的舊事,幷抒寫了白髮宮女的怨情,但其效果可能不如這首短詩。這就是所謂「以不言言之」,「不着一字,盡得風流」。但它也幷不是什麼都不寫,而是通過景色、人物的形象來渲染一種「寥落」、「寂寞」的氛圍,引發人們去想像白頭宮女們的痛苦的遭遇和心情.……康里巎巎按照詩境作書,着意疏鬆字距和行距,把全幅二十字寫得稀稀落落,也造成一種「寥落」,「寂寞」的情調。但是,它又是「空白多而神密」,筆外有筆,墨外有墨,上下左右,虛處有字,或者說,書家同時着眼於無字處的工夫。第三行是詩的結尾,字的安排更為疏落,墨色,是枯淡的,不是潤含春雨,而是乾裂秋風。於是一種衰颯之感,躍然字裏行間,猶如古典抒情短曲,結尾是那樣慢慢的、輕輕的、淡淡的,餘音裊裊,雋永深遠。這個詩、書結合的作品,同時還隱寓着詩人、書家今昔盛衰之感。這又是把書法藝術的形式美和內容美、實用表義和抒情表現無間地契合起來了。

　　以上是說章法上總的虛疏和密實兩種不同的藝術風格。其實在一幅行、草書之中,書家也往往喜歡密處濟之以疏,疏處續之以密。蘇軾的『黃州寒食詩』【圖例156】,就在密處挿進延伸的豎向筆畫,以疏通其氣。這一部分留出的空白,能起到以「有餘」補前後之「不足」的作用。這種延長筆畫、以虛補實的調節,使得整幅布局特別有精神,是書家最常用的手法。黃庭堅的『諸上座帖』【圖例157】中,第一個「諦」字豎畫延伸特長,造成了兩旁大片的空白,這是虛疏。緊接着讓「著些子精」四字,緊緊地、螫屈地擠在一起,這是密實。這就形成了曲與直,密與疏的巧妙對比,然而更妙的在於空白處的分布。華琳『南宗抉秘』論及繪畫中的空白美,這樣寫道:

　　通幅之留空白處,尤當審慎。有勢當寬闊者窄狹之,則氣促而拘;有勢當窄狹者寬闊之,則氣懈而散。務使通體之空白毋迫促,毋散漫,毋過零星,毋過寂寞,毋重複排牙,則通體之空白,亦卽通體之龍脉矣。

這一要求,也適用於草書藝術。圖例一五七中,有長而直的線條的虛疏,有短而曲的線條的密實,由此分割而成的空白,有的特別寬大,有的特別窄小。這些錯綜交織、形態各異的大空小空,不迫促,不散漫,不零星,不寂寞,不重複排牙,繽紛離亂,而又流通呼應。這樣,不但是有筆墨處,而且連沒有筆墨的空白處也表現出多樣統一的美來。

　　空白,是結體美和章法美的重要組成部分。空白的「虛」和筆墨的「實」比較起來,前者更難於把握,更難以處理。但是,單是從虛白處求美,又無異於緣木求魚。『老子』說:「知其白,守其黑」。這對書法的結體、章法也是很好的啓示。要使虛處靈,應求實處工。要着眼於空白的「虛」,必須立足於筆墨的「實」。旣要計白當黑,又要知白守黑,這就是虛實結合的辯證法。

五）以「氣脉連貫」收束

「一筆書」!當你隨便翻翻古代書學論著時,這個詞兒有時會倏地跳進你的眼簾。但是,如果你要追本窮源,尋根究底,那麼,卻又不一定能查出是誰最早提出這個奇怪的詞兒。我們只能通過論著中「世稱」、「所謂」、「昔人云」等來推斷,它決不是一人一時的看法。「一筆書」,在論著中一般用來形容草書,而且用來特指張芝或王獻之的草書。所謂「一筆書」,還影響了書法的姐妹藝術--繪畫。郭若虛『圖畫見聞

志』說:「王獻之能爲一筆書,陸探微能爲一筆畫。」於是,像書、畫形影不離地被人們聯在一起一樣,「一筆書」和「一筆畫」這一對奇怪的藝術姐妹也被如影隨形地聯在一起了。或許你會好奇地問,一幅書畫作品,要一而再,再而三,乃至數十百次地蘸墨、使毫,一筆怎麼能完成?其實,對於「一筆書」,有着不同的理解。

張懷瓘『書斷』說:

作字之體勢,一筆而成,偶有不連,而血脈不斷,及其連者,氣候通其隔行。惟王子敬明其深指,故行首之字,往往繼前行之末。世稱「一筆書」者,起自張伯英,即此也。

這段話講了兩點,一是說明「一筆書」起自張芝,後來在王獻之筆下又得到了很好的表現;二是說明「一筆書」的主要特徵是「一筆而成,偶有不連」。現在我們看一下世傳張芝的『終年帖』【圖例158】,它雖不是字字獨立,但也決不是通幅連寫。可見,所謂「一筆而成」,是帶有誇張色彩的。再看米芾『書史』對王獻之「一筆書」的評述:

大令『十二月帖』,運筆如火箸畫灰,連屬無端末,如不經意,所謂「一筆書」。

我們就『十二月帖』【圖例159】來看,上下連屬的字雖然較多,如第一行四字相連,第二行只有一字不相連屬。但從整幅來看,也并非一筆到底,「連屬無端末」。因此,論「一筆書」,只強調其字字連屬不斷,不但在事實上沒有可能,而且也沒有點出「一筆書」的實質。

包世臣『藝舟双楫·答熙載九問』談王獻之的草書,獨具隻眼,不僅強調它的「連」,而且強調它的「斷」。他指出:

大令草常一筆環轉。如火筯畫灰,不見起止。然精心探玩,其環轉處悉具起伏頓挫,皆成點畫之勢。

可見,「一筆書」雖然字字獨立少,上下連綿多,但并不是形迹完全連屬不斷的,甚至它的「連」中也有「斷」(即「點畫之勢」)。

既然張芝、王獻之的草書不是「偶有不連」,而是形迹常斷,連中有斷,那怎麼能稱爲「一筆書」呢?其實,這「一筆而成」,「連屬無端」,應該說是在神不在形,在氣不在筆。我們可從「一筆畫」中探知此中消息。郭若虛『圖畫見聞志』說「一筆畫」是「自始至終,筆有朝揖,連綿相屬,氣脉不斷」。由此可以推斷:「一筆」者,「氣脉」之謂也。關於畫中「氣脉」的「連」,畫家呂鳳子概括這種藝術經驗說:

連接線條的方法,所謂「連」,要無筆不連,要筆斷氣連(指前筆後筆雖不相續而氣實連),迹斷勢連(指筆畫有時間斷而勢實連),要形斷意連(指此形彼形雖不相接而意實連)。所謂「一筆畫」,就是一氣呵成的畫。⑲

這段畫論,對理解書法的「氣脉」是很有幫助的,它強調了「一氣呵成」四個字。聯繫書法來看,這「一筆書」的提法,還是有其美學價值的。它不是鼓動書家一味追求奇異,而是要求書家特別重視「氣脉」;它不是鼓動書家一味追求形迹上的「一筆而成」,而是要求書家特別重視章法叫上的「一氣呵成」。那麼,又爲什麼只稱張芝、王獻之的草書是「一筆書」呢?這是由於兩位書家突出地運用了草書連綿的寫法,因而極其明顯地表現出貫穿全篇的「命脉」——氣脉。

其實,即使是字字獨立的行書、草書,同樣可以表現「一筆而成」,通貫全幅的氣脉。比起王獻之來,王羲之的草書很少有三、四字連屬的,但字裏行間往往有空際用筆、暗渡陳倉之妙。例如他的『酷旱帖』【圖例160】,除了偶爾有兩字連屬外,都是字字獨立,但又字字鈎 連,可說是筆有鼻,墨有眼,呼吸照應,通氣傳神,一幅如同一字。這一特色,可用唐太宗『王羲之傳論』中的贊語來說,是「烟霏露結,狀若斷而還連」。這個「烟霏露結」,或作「烟霏霧結」,都是似斷還續的形象。正像某些山水畫雖被稱爲「一筆畫」,却又極意渲染烟霞霧靄,對於高山則鎖其腰,對於流水則斷其派,使之或掩或映,或藏或露。這樣,反而使山顯得更秀拔,使水顯得更深遠,使「一筆而成」的氣脉顯得更有韻味。你在古代山水畫中,不是常看到這種宿霧斂而還舒,輕烟斷而復續的境界嗎?再看『酷旱帖』行與行之間的關係,也是掩映藏露,血脉不斷,下一行第一個字,脉接着前一行的最後一個字,這個轉接使人如見書家揮運換行之時,這就是所謂「氣候隔行不斷」。劉

熙載『藝概·書概』指出:「張伯英草書隔行不斷,謂之〔一筆書〕。蓋隔行不斷,在書體均齊者猶易,惟大小疏密,短長肥瘦,倏忽萬變,而能潛氣內轉,乃稱神境耳。」王羲之的草書正是這樣,每個字的結體雖然倏忽萬變,却能潛氣內轉,隔行不斷,其行與行的「脉接」也是臻於「神境」的。對於王羲之的行書『蘭亭序』,董其昌『畫禪室隨筆』指出:「右軍『蘭亭叙』章法爲古今第一其字皆映帶而生,或大或小,隨手所如,皆入法則,所以爲神品也。」這裏也是講流注於字裏行間的氣脉。正由於王羲之字與字之間的「脉接」,表現爲「映帶而生」,才能列入「神品」。一切著名的書法作品,都少不了氣脉。正因爲它們有連續不斷的氣脉,一字字、一行行才能累累如貫珠,圓潤流轉而又璀璨奪目。對於書體均齊的篆書、隸書、楷書來說,氣脉連貫還比較容易做到;對於參差不齊乃至變化莫測的行書、草書,氣脉連貫就更難做到,但也更爲重要。在令人目亂心迷的古代法書之林中,你有沒有注意楊凝式『神仙起居法』【圖例161】的美?這是一種不衫不履的美,一種粗頭亂服的美。它在書法史上,別辟蹊徑,獨樹一幟。這種怪怪奇奇,倏忽萬變的結體和章法,固然和書家那種所謂「楊風子」的性格不無關係,但是可以說,更重要的是適應着文字內容的需要。要書寫尊師華陽焦上人所傳『神仙起居法』,當然要寫得超凡拔俗,毫無人間烟火氣,甚至讓「凡夫俗子」難以辨認。這樣,才能使作品同樣地「漸入神仙路」。在這種創作動機下,憑着堅實的功力,他毫無拘束,奮筆疾書,左右逢源,游刃有餘,紙上無非是一派富於浪漫色彩的誠詭縱逸,恣肆蒼茫。關於這一特色,古人也已經看出來了。張丑『清河書畫舫』就說,「嘉靖中文征仲稱其縱逸不凡」。楊凝式這種縱逸所創造的千奇百怪,妙就妙在章法上又沒有違反孫過庭「違而不犯,和而不同」的美學原則,它的奧秘何在?我們先看一下劉熙載『藝概·書概』中一條極爲精辟的見解:

昔人言爲書之體,須入其形,以若坐若行、若飛若動、若臥若起、若愁若喜狀之,取不齊也。然不齊之中,流通照應,必有大齊者存。故辨草者尤以書脉爲要焉。

這裏的所謂「不齊」,也就是參差變化,多樣不一,豐富生動,各具姿態。然而「多樣」又離不開「統一」,「不齊」也少不了「大齊」。草書作品用什麼來使雜多趨於「統一」,使不齊達到「大齊」的呢?這就是「書脉」。劉熙載把書法美學中的「氣脉連貫律」和「多樣統一律」聯繫起來了,把「斷」與「連」,「違」與「和」這兩對審美範疇聯繫起來了。在這個聯繫之中,我們進一步看到了草書「氣脉」的重要性。楊凝式的『神仙起居法』,特點之一就是「取不齊」。你看,一篇之中,觸類生變,幻化莫測,如「背」字的似欹而反正,「入」字的似有而若無;「行」字的既垂而復縮,「殘」字的倒筆而逆序;「數」字的繞左而牽右,「乾」字的聳高而跌低;「漸」、「臘」的相向而相隔,「功」、「成」的「戀母而顧子」……種種姿態,種種筆法,滙萃成一片天花亂墜、落英繽紛的境界。然而這不可端倪的「不齊」之中,流通照應,有「大齊」在統一著,有氣脉在貫穿着,不但行與行之間都有「脉接」,而且字與字之間也都有「脉接」,沒有一字一筆不是互爲牽制,互爲鉤連的。正是這個氣脉,把全幅的「不齊」融洽爲無所不包的「一筆」,貫通爲渾然生成的整體。正是這個氣脉,使楊凝式的草書和張芝、二王的草書一樣,表現出近乎「一筆環轉」「連屬無端末」的氣勢美。草書正是在齊和不齊的對立統一中取得這種氣勢美的;如果失去了這種美的特色,草書也就失去了它那動人的藝術魅力了。

一般來說,行書、草書中順入的露鋒最容易表現上下字之間的接。例如草書『孫過庭景福殿賦』【圖例162】,幾乎筆筆都用露鋒,明確地顯示出筆勢的意向。這種兩端尖而勁、中截肥而硬的線條,承上生下,映左帶右,鮮明地體現出筆畫的來龍去脉,鮮明地表現出貫穿其間的氣脉。然而,逆入的藏鋒也未嘗不能表現出通篇的氣脉來。何紹基的『東坡羹』【圖例163】,幾乎筆筆都用藏鋒但筆筆都有連續。因此通篇的字與字、行與行之間,都能流通照應,做到血脉暢順。這種明斷暗續,隔筆取勢,是通過行筆的走向、體勢的顧盼、空間虛實的安排等體現出來的。「斷」與「續」是互爲倚伏、相反相成的。書法作品中的氣脉既難於續,又難於斷。那種只連不斷、氣脉完全裸露的草書,「行行若縈春蚓,字字如綰秋蛇」,不符合美的規律,也不符合人們的審美心理。俗話說,久臥者思起,久起者思臥,是說生活上要勞逸結合,張弛交替。『禮記·雜記下』說:

弛而不張,文、武弗爲也;張而不弛文、武弗能也;一張一弛,文武之道也。

這「一張一弛」的「文武之道」,也就是審美之道。只張不弛,弓弦是會綳斷的。如果眞要不間斷地看「一筆而成」、「連屬無端末」的草書,審美的眼睛也會感到吃不消的。藝術的欣賞適宜於一張一弛,有斷有續。京劇舞台上在精彩的武打中突然來一個靜止的亮相,珠落玉盤的琵琶演奏中突然插一個「此時無聲勝有聲」的休止⋯⋯這都是符合人們的審美心理的。章法中氣脉的有連有斷,是有其不可忽視的審美意義的。

你有沒有注意,行書、草書名作的「續」中有「斷」,除了一般的連綿宛轉中的停筆、斷筆外,還有多種多樣的表現?例如,折搭相間,墨色交替,筆勢回顧,中斷筆意,以橫斷脉,以點斷勢,楷隸間草,拆開結體⋯⋯下面分條簡單介紹一下:

一、折搭相間。姜夔在『續書譜·筆勢』中說:

下筆之初,有搭鋒者,有折鋒者⋯凡作字,第一字多是折鋒,第二、三字承上筆勢,多是搭鋒。若一字之間,右邊多是折鋒,應其左故也。

以『蘭亭序』爲例,第一個「永」字首筆,用逆入的搭鋒,以下「和」、「九」、「年」三字,從上字的筆勢帶下,都用順入的折鋒。這四個字的脉接是明顯的。「筆底意窮,須從別引。」『蘭亭序』第四個字--「年」,寫到末筆懸針一豎,筆勢已盡,所以第五個字-「歲」的首筆,又用逆勢落筆的搭鋒,以下的字又用折鋒。這樣,「年」字和「歲」字之間,「永」字領起的這一組和「歲」字領起的這一組之間,就有了一定的斷意,然而,又不是互相割裂,互不通氣,而是筆斷氣連,似斷還續,就像美妙的樂曲中的一個必要的休止符一樣。

二、墨色交替。不但用筆可以表現出一定的斷續關係,而且行墨也可以表現出一定的斷續關係,這就是墨色的濃淡、枯潤的交替。陸居仁『題鮮于樞行書詩卷跋』【圖例164】,「伊」字領起的五字,「薊」字領起的四字,都是由濃漸淡,由潤漸枯,每一組中微妙的差異可以表現出一系列不同的色調。筆墨的這種周而復始,斷而還續的顯隱起伏,是一種節奏的藝術,使人如睹「墨分五色」、粲然盈楮的繪畫美,又使人如聞輕重交替、强弱分明的音樂美。沈尹默曾說過:

世人公認中國書法是最高藝術,就是因爲它能顯出驚人奇迹,無色而具畫圖的燦爛,無聲而有音樂的和諧,引人欣賞,心暢神怡。⋯[20]

欣賞陸居仁的這一作品,諒來你也有這種美的感受吧!

三、筆勢回顧。書家使毫行墨的筆勢,如蔡邕『九勢』所說,是「勢來不可止,勢去不可遏」,作品的氣脉正是這樣形成的。一般來說,筆勢的行進總是向前的,或者說是下行的。但有的書家在適當的時機,在適當的條件下,偏要暫時「遏止」一下,其表現就是讓一個字的末筆向上回顧。如宋克的『草書唐人詩卷』【圖例165】,第一行「金銅仙人辭漢歌」,是李賀一首詩的標題,最後的「歌」字,恰好利用末筆向上鈎起,回顧以上六字,以見其標題至此結束。同時,它又有向第二行飛度的筆意,使之「氣候通於隔行」。這種瞻前顧後的一筆,是很有意趣的。再如一個「送」字、兩個「天」字,都是借助於字形,表現出一往無前中的停頓,不可遏止中的「遏止」,使得通篇筆意更爲豐富,使得氣脉一貫之中偶有不一貫處,使得審美的目光也不是一溜直下,而是到一定的地方就向上回顧一下,這也是一種心理的調節。

四、中斷筆意。朱和羹『臨池心解』說:「作書須筆筆斷而後起,言筆筆有起訖耳。」就以楷書來說,筆畫與筆畫之間既要有「脉接」、「意連」,又要「斷而後起」,起訖分明,甚至在轉折處也要「斷而後起」。當然,這種轉折處的「斷」,又要不露形迹。顏眞卿『勤禮碑』【圖例166】中的有些字,轉折處的斷意非常明顯,甚至在形迹上也顯示出來了。例如「魯」、「碑」的兩個轉折,一筆明顯地分作兩筆。一個「田」字的轉折處,和「魯」、「碑」二字的其他轉折處一樣,是斷而實有連意。書法藝術是有它的節奏的。凡是筆迹斷多於連的,節奏就慢;凡是筆迹連多於斷的,節奏就快。試比較顏眞卿的這三個字和趙孟頫『膽巴碑』中的三個字【圖例167】,節奏感就截然不同。趙孟頫把原應斷開的筆畫都連寫了。相形之下,

顏書風格穩重,節奏徐緩;趙書風格流暢,節奏輕快。然而二者又不是只斷不連或只連不斷,而是或以斷爲連,斷中有連,或以連爲斷,連中有斷,都表現出連與斷、迹與勢巧妙配合。

蘇軾的『歐陽永叔醉翁亭記』【圖例168】,氣脉「連」與「斷」組合得更爲巧妙。作品的開頭和結尾,以楷書爲主,中間則以連綿的草書爲主,而且楷書的轉折處也多斷筆。這樣相互映襯,就顯得斷處愈斷而連處愈連。先看作品開頭和穿插在中間的「翁」、「而」、「山」三字,斷得出奇。『冷齋夜話』說蘇軾論詩主張「以奇趣爲宗,反常合道爲趣」。這三個字的斷筆,就以出奇制勝。「而」字的折鈎,似乎要脫離整體而掉下去了,但它那向上一鈎又似乎鈎住了。「山」字斷爲隔離的四筆,但又是朝揖呼應,無筆不連。再看插在草書「發而幽香」中的「幽」字,上下的字都是兩三筆而草就,而這個「幽」字,竟斷成互不連接的七筆,使節奏到這裏大大地放慢了,就如在前後連貫而流暢的旋律中插進了若干休止符。這種藝術處理,既是「反常」的,反一般書寫習慣之「常」,又是「合道」的,合斷續相間之「道」,可說是富於審美的「奇趣」再如【圖例169】「陵」字,在上面「誰廬」二字草書連寫的筆勢的牽帶下,其左旁理應很流暢地一筆而就,但作品中却一反常態地突然斷開。至於「陽」字,右上角的斷開,猶如印章的破邊,書寫速度也相應慢了一下,但這個「斷」和「慢」,又爲下面的「連」和「快」蓄勢,於是下邊的「勿」竟化作三個半虛半實的圓圈,上下的方圓對照,更突出下面的連意。一字之中,竟作如此的變化,怎不令人「拍案驚奇」!蘇軾的這一書法作品,體現了他「以奇趣爲宗」的美學主張,而這又和他對斷與連的巧妙安排分不開的。

五、以橫斷脉。有人認爲凡是成功的草書作品,應該是終篇展玩,不見橫畫,這是有一定道理的。孫過庭『書譜』說,「草貴流而暢」。如果作品中橫畫突出了,速度就放慢了,氣脉就不流暢了,就影響草書的氣勢美了。所以姜夔『續書譜』論草書,也主張「橫畫不欲太長,長則轉換遲」。卽使是行草或行書,橫畫也不宜太突出,因爲它影響行氣。但是,鄭板橋的「六分半書」【圖例170】,却偏在行、草中穿插一些橫畫,而且并列書寫,寫得較長,非常顯眼,如「書」字的八橫、「吾」字的三橫、「蠢」字的三橫等等,都非常突出,使氣脉似乎突然中斷,節奏似乎突然徐緩。這種穿插,也許你會認爲太怪,太反常,太不協調了。其實,這「反常」也是「合道」的。你有沒有注意過古典小說『三國演義』,它就有氣脉時續時斷、節奏時快時慢的穿插之妙。如五關斬將、三顧茅廬、七擒孟獲,妙就妙在於連,可謂氣脉流暢,不見「橫畫」;而三氣周瑜、六出祁山、九伐中原,妙又妙在於斷,節奏緩慢,節外生枝,中間插進了不少「橫畫」,然而人們讀來却感到意趣盎然,并把這譽爲「笙簫夾鼓,琴瑟間鍾」,或譽爲「橫雲斷嶺,橫山斷脉」。鄭板橋「六分半書」及其以橫斷脉的穿插處理,有類於『三國』的叙事之妙。

六,以點斷勢。孤立絕緣的「點」,在草書作品中往往不易貫氣。然而有些書家在草書中却偏要以點斷勢,使行筆到這裏略頓一下,然後繼續下行。懷素『聖母帖』【圖例171】中的補筆點,是很有意思的。這個作品具有流暢圓轉之美,但是,書家唯恐它太流轉、太暢通,因而在適當的地方補上一點。第二行第四個「邁」字,右邊的一點,有留止筆勢的妙用,使行筆至此暫時稽遲不進,這個補筆點都是補在空際的。還有第一行第二字「冰」、第二行第二字「豐」、第三行第二字「神」,則是補在分外流轉的線上的,使線條流到這裏略略停了一下,又繼續暢快地向前流去。特別是一個「神」字,有李白詩句「抽刀斷水水更流」的意味。這一「斷」又相反相成地更顯示出「勢來不可遏,勢去不可止」的筆意。黃庭堅的草書,有「快馬入陣」,勢不可遏的藝術特色,但他的『諸上座帖』【圖例172】,却別辟蹊徑,中間安插了衆多的點,東一點,西一點,這裏幾點,那裏幾點。這些互不連屬的點,使凌厲無前的筆勢不斷停頓。這種藝術匠心,或許會使你想起一支神兵的行動,既是快馬入陣,銳不可擋,又是穩扎穩打,步步安營。但是,還不如把它比作音樂更爲合適。它是點和線譜成的交響樂章,其中既有「風趨電疾」的線,又有「高山墜石」的點的節奏頓挫,可謂「洋洋乎盈耳」了。

七、楷隸間草。楷隸行筆遲,草書行筆疾,二者相間,處理得好,能夠相得益彰。顏眞卿的『裴將軍詩』【圖例173】,以楷書的體勢、隸書的筆意或隱或顯地摻雜到草書中去,形成了有斷有續的特殊的風格美。蘇軾的『歐陽永叔醉翁亭記』【圖例174】,在四周的草勢群裏,適當地間以行楷字體,如「太守」二字。這

樣,有「萬綠叢中一點紅」之妙。「揚州八怪」的書法,也喜歡採用這種手法。鄭板橋的作品,以行書爲主,但其中眞、草、隸、篆,一應俱全。黃愼在畫上的題跋,一般用草書,但偶爾間以一兩個楷字,也別有風味。當然,這種手法弄得不好,也會弄巧成拙,這是毋需多說的。

八、拆開結體。書法是書寫文字的,所以傳統的欣賞習慣,卽使是欣賞草書,也還是以一個字的結體爲基本單位,一個字一個字地看下去。但懷素的『苦筍帖』【圖例175】,却着意打破這種單位的界限,另行組織單位,表現出一種複雜的離合關係,卽以下一結字之首,作爲上一單位之尾。如第一個「苦」字,寫到第二個「筍」字的首筆才完成一個單位;第七個「常」字也寫到下面「佳」字的起首一撇,才算自成單位。特別是第二行第一個「乃」字,連到下面「可」字的第一筆才頓住,更給人以「導之則泉注,頓之則山安」的感覺。這樣,也就一而再、再而三地使欣賞的目光中斷,斷了以後在腦子裏打一個結,再繼續下去。這樣的欣賞,是饒有興味的。一些行書、草書名作的連中之斷,和它們的斷中之連一樣,眞可說是多姿多彩,各擅勝場!古代書論,還把「眞」和「草」作爲一對矛盾,納入「斷」與「續」這對美學範疇。這種見解也是辯證的,深刻的,它對書法的創作和欣賞不無裨益。朱和羹『臨池心解』有這麼兩條:

楷書與作行草,用筆一理。作楷不以行、草之筆出之,則全無血脉;行、草不以作楷之筆出之,則全無起訖。

行書筆斷而後起者易會,草書筆斷而後起者難悟。

這是要求楷書做到血脉流暢、氣勢一貫,富有「連」意;又要求草書做到點畫分明,起訖淸楚,富有「斷」意。草書要能像楷書一樣,筆筆斷而後起,確實是不容易的,必須在連綿不斷中有轉換,有筋節,有脫卸。張式『畫譚』舉例說:

行筆轉折脫卸是關捩子,隔礙及混下均非也。假曉書草體「天」字…三曲有三脫卸。若混下去,形如死蚓,精神何以寄托?

試看圖例一七六,張旭『古詩四帖』(右)中「登」字三曲,「天」字三曲,都是前筆有結,後筆有起,明續暗斷,筋節分明,其關鍵是每一曲之間都是有重有輕,有實有虛,有脫卸之意,可以想見書家揮運時提按交作的過程。如果寫得像登山的磴道那樣一級級地隔開,或者和已死的蚯蚓那樣不斷地、單調地彎曲着,一味的「斷」或者一味的「連」,就表現不出神韻氣脉了。再如圖例一七六中祝允明的草書(左)「天」字三曲,也曲曲有轉折,有提頓。一個「鄉」字,只有兩曲,却有三處筋節,連處也有脫卸之意,這都可說是不斷之斷,不絕之絕。

對於眞、草之間的相互因借,孫過庭在『書譜』中論述得更爲精到。他指出:

眞以點畫爲形質,使轉爲情性;草以點畫爲情性,使轉爲形質。……伯英不眞,而點畫狼藉;元常不草,使轉縱橫。

這是說,楷書的外形特點在於「斷」,但它的內含性情却在於「連」;草書的外形特點在於「連」,但它的內含性情却在於「斷」。楷書如果不參之以草意,就會顯得僵硬板滯,缺少神采,缺少流暢感,甚至流爲「算子書」;草書如果不參之以楷意,就會顯得輕浮流滑,缺少法度,缺少凝重感,甚至流爲「蚯蚓書」。黃庭堅『論書』提出「楷法欲如快馬入陣,草法欲左規右矩」。這也是從楷和草,斷和連,點畫和使轉應該互通的觀點立論的,是對孫過庭觀點的發揮。至於孫過庭舉出鍾、張兩位書家爲例證,也是有識見的。鍾繇是專精楷書的,但能兼參草意,所以雖不是寫草書,却斷中有連,橫撇捺中貫穿着盤紆流暢的氣脉;張芝是專精草書的,但能兼參楷意,所以雖不是寫楷書,却連中有斷,一筆環轉中到處有起落頓挫的點畫之勢。孫過庭關於作眞如草,寓使轉於點畫之中;作草如眞,寓點畫於使轉之中的思想,是十分深刻的。它的意義幷不僅僅止於揭出了楷法和草法的眞諦。

「斷」與「連」,在不同書體、不同作品中可以偏重而不可偏廢。行書、草書的氣脉當然更應該流暢連貫,卽使在斷開處也應有草蛇灰線可循,有蛛絲馬迹可逐,又如雲龍隱現,東一鱗,西一爪,拽之則通幅皆動,因爲它是一個有生命、有活力的渾然整體。行書、草書尤其不能用集字的方法湊成一篇。唐釋懷仁的『集王

聖教序」,被譽爲「古雅有淵致」。這個作品字體旣未失眞,全篇又較統一,水平是很高的。但由於是集字,就不免是「偏旁湊合,大小展縮」(郭宗昌『金石史』),字裏行間畢竟缺乏呼吸照應、流通貫穿的氣脉。圖例一七七是信手挑出的局部,并不是氣脉最不連貫的,但如果不是從結體的角度,而是從章法的角度來衡量,那麽,字與字間缺乏接之處可說比比皆是。列夫·托爾斯泰『藝術論』說得好:

在眞正的藝術作品--詩、戲劇、圖畫、歌曲、交響樂,我們不可能從一個位置上抽出一句詩、一場戲、一個圖形、一小節音樂,把它放在另一個位置上,而不致損害整個作品的意義,正像我們不可能從生物的某一部位取出一個器官來放在另一個部位而不致毀滅該生物的生命一樣。㉑

關於這一點,中國的美學也强調章法的整體感、渾成感,强調總體中任何個別、局部的不可移易性。笪重光『畫筌』指出:

偶爾天成,加以人工而或損;此中佳致,移之彼處而多違。理路之淸,由低近而高遠;景色之備,從澹簡而綢繆。絫小以成巨,心欲其靜;完少以布多,眼欲其明。目中有山,始可作樹;意中有水,方許作山。

「集字」的方法有保存名作結體「佳致」的作用;在實用方面,有借助於名家手迹宣傳文字內容的作用,但在章法上却不能說有多少「佳致」。由此,我們對氣脉中的「斷」可以有進一步的理解。這種「斷」,不是撇開章法整體,游離於氣脈之外的各自爲政,不是「集字」中那種絲毫沒有連意的「斷」。它是服從於章法總體的,是和氣脉血肉相連、息息相關的。氣脉是維繫章法整體的生命線。沒有氣脉,或氣脉不流貫,就不能構成書藝章法渾然天成的美。

【註釋】

① 「哲學筆記」,「列寧全集」第三八卷第三九〇頁。

② 「西方美學家論美和美感」第十六頁。

③ 「歷代名家學書經驗談輯要釋義」 『現代書法論文選』第一三五頁。

④ 「歷代名家學書經驗談輯要釋義」,「現代書法論文選』第一三七頁。

⑤ 王琢輯錄:「李可染畫論」,上海人民美術出版社一九八二年版,第六〇頁。

⑥ 王琢輯錄:「李可染畫論」,第五九頁。

⑦ 『美的分析』『美術譯叢』一九八〇年第一期第六八頁。

⑧ 『美的分析』,『美術譯叢』一九八〇年第一期第六八頁。

⑨ 『美的分析』 『美術譯叢』一九八〇年第一期第六八頁,七三頁。

⑩ 『美的分析』,『美術譯叢』一九八〇年第一期第六八頁。

⑪ 黑格爾:『美學』,第一卷第八頁、第一四七頁。

⑫ 恩格斯:『反杜林論』第一一七頁。

⑬ 『西方美學家論美和美感』,第十四頁。

⑭ 『哲學著作』,『西方文論選』上卷第一五〇頁。

⑮ 『西方美學家論美和美感」第一〇三頁。

⑯ 『西方美學家論美和美感」第一〇五~一〇六頁。

⑰ 『西方美學 家論美和美感』第一〇三頁。

⑱ 『西方美學家論美和美感」第一〇四~一〇五頁。

⑲ 呂鳳子:「中國畫法研究」第五頁。

⑳ 『歷代名家學書經驗談輯要釋義』『現代書法論文 選』第一二三頁。

㉑ 列夫·托爾斯泰:「藝術論」 第一二八頁。

　　……我們現在就已達到了我們的終點,我們用哲學的方法把藝術的美和形象的每一個本質性的特徵編成了一種花環（黑格爾『美學』）

　　君問窮通理,漁歌入深（王維『酬張少府』）

　　我們探討中國書法藝術的美學特徵,從「書法爲什麼是藝術」這一問題開始,從楷書點畫的「逆鋒落筆」起步,初步接觸了實用與美、再現與表現這些關於書法藝術的本質和內容美的問題,也初步接觸了「行」與「留」、「曲」與「直」、「違」與「和」、「主」與「次」、「欹」與「正」、「虛」與「實」、「斷」與「續」等等關於書法藝術的形式美的問題。這是試圖運用藝術辯證法把中國書法藝術的一些最基本的美學範疇,勉强地扭曲成一個不成其爲圓形的「花環」。這個「花環」,雖然一些美的花朵附麗在上面,但它們也可能扎得很不牢固。爲此,最後還必須對「花環」再作一次結扎和加固的工作。還是從蔡邕的書論談起。他的『九勢』寫道:

　　夫書肇於自然,自然既立,陽陰生焉; 陰陽既生,形勢出矣。

當代書家沈尹默對此理解較深。他說:

　　一切種類的文藝作品,都是一定的社會生活(包括自然界)在人們頭腦中反映的產物,書法藝術也不例外,象形記事的圖畫文字就是取法於天地、日月、山水、草木、以及獸蹄、鳥迹等而成的(他在另一處也說:「字的造形雖然是在紙上,而它的神情意趣,却與紙墨以外的自然環境中的一切動態,有自然相契合的妙用。」①-引者)。大自然充滿着複雜的現象,『九勢』認爲是由於對立的陰陽交互作用而形成。這裏所說的陰陽,可當作對立着的矛盾來理解。古代認爲陽動陰靜,陽剛陰柔,陽舒陰斂,陽虛陰實。自然的形勢中,既包含着這些不同的矛盾方面,書是取法於自然的,它的形勢中,也就必然包含動靜、剛柔、舒斂、虛實等等。就是說,書家不但是模擬自然的形質,而且要能成其變化,所以這裏說「陰陽既生,形勢出矣」。…我國書法被人們認爲是藝術,而且是高級藝術,因爲它產生之始,就具備了這種性格。②

這段話是很深刻的,可說是對書法藝術美所作的宏觀分析了。它揭示了書法藝術美產生的根源,還說明了書法的內容美和形式美的天然聯繫。書法在一定程度上再現自然的形質,這當然是書法的內容美了,例如蘇軾『羅池廟碑』的那個「飛」字(見圖例19),恐怕誰也不會否認它是對自然中鳥類動態的書法性再現,然而它是通過形式美表現出來的,是通過用筆的藏露、筆畫的肥瘦、線條的曲直等表現出來的。再如『瘞鶴銘』中的「禽浮」二字(見圖例50),人們似乎只欣賞它的形式美,因在這兩個字中,無論如何也找不出與自然中的形象有明顯契合的地方。如果說它們像鳥類在浮游,那未免太牽强附會了。然而,其行留結合的用筆,既違且和的結體,虛實相生的分布,都根源於自然的「陰陽」而成其變化,你能說它是單純的形式美嗎?

　　列寧曾這樣指出:

　　形式是本質的。本質是有形式的。不論怎樣形式都還是以本質爲轉移的……③

這個觀點也適用於書法美學。蔡邕書論中由「陰陽」所派生出來的「形勢」,正體現了這一點。你說「形勢」屬於本質內容,但它也是外觀形式;你說「形勢」屬於外觀形式,但它也是本質內容。在書法藝術的審美領域中,內容和形式、本質和外觀是統一的,它們統一於「形勢」的美。大自然裏充滿着複雜的現象,它們錯綜交織,無限豐富,對立着的「陰陽」的交互作用也是無限多樣的。清代著名畫家石濤,就把他的觀察概括在他的繪畫美學中。『畫語錄·筆墨章』寫道;

　　山川萬物之具體,有反有正,有偏有側,有聚有散,有近有遠,有內有外,有虛有實有斷有連,有層次,有剝落,有豐緻,有縹緲,此生活之大端也……

生活中這種無限豐富、生生不息的「大端」也就是「陰陽」相生的「形勢」。它形之於筆墨,就是繪畫的「形勢」美或書法的「形勢」美。

　　談到這裏,你一定會感到更大的不足。書法藝術中的「形勢」美以及所謂「陰陽」在書法中的相摩相

蕩、相克相生,還有那些表現呢?那眞是一言難盡,決不是本書所能窮盡得了的。恕我只能摘引幾句,作爲你進一步上下求索的參考:

　　聖人作『易』立象以盡意。意,先天,書之本也;象,後天, 書之用也。(劉熙載『藝概·書概』)

　　書,陰陽剛柔不可偏陂。(劉熙載『藝概·書概』)

　　正書居靜以治動,草書居動以治靜。(劉熙載『藝概·書概』)

　　他書法多於意,草書意多於法。(劉熙載『藝概·書概』)

　　奇卽運於正之內,正卽列於奇之中。(項穆『書法雅言』)

　　方者參之以圓,圓者參之以方,斯爲妙矣。(姜夔『續書譜』)

　　每書欲十遲五急,十曲五直,十藏五出,十起五伏,方可謂書。(王羲之『書論』)

　　能用拙,乃得巧;能用柔,乃得剛。(王澍『論書賸語』)

　　向者雖迎而手足亦須回避,背者固扭而脉絡本自貫通。(李淳『結構八十四法』)

　　肥字須要有骨,瘦字須要有肉。(黃庭堅『論書』)

　　書必有神氣骨肉血,五者缺一,不爲成書也。(蘇軾『論書』)

　　書家秘法,妙在能合,神在能離,離合之間,神妙出焉。(朱和羹『臨池心解』)

　　書必先生而後熟,旣熟而後生。(宋曹『書法約言』)

　　古人論書,以勢爲先……蓋書,形學也,有形則有勢……(康有爲『廣藝舟雙楫·綴法』)

如果你有興趣的話,對上引的豐富的書法美學資料,可作宏觀的、中觀的、微觀的分析,挖掘其美學意蘊,並可從中進一步概括出一對對書法美學的範疇來。但是,不能忽視,這一系列的範疇決不是相互割裂的,而是互爲滲透,互爲牽制的。就微觀方面來看,用筆也有其一系列微妙的、互爲滲透和牽制的關係,這是一個活生生的創造過程。這也不是本書所能「窮微測妙」的。這裏,不妨引一段書論以見一斑。解縉『春雨雜述』對用筆的變化和過程曾作了這樣精彩的描述:

　　若夫用筆,毫厘鋒穎之間,頓挫之,郁屈之,周而折之,抑而揚之,藏而出之,垂而縮之,往而復之,逆而順之,下而上之,襲而掩之,盤旋之,踴躍之,瀝之使之入,峴之使之凝,染之如穿,按之如掃,注之謬之,擢之指之,揮之掉之,提之拂之。空中墜之,架虛搶之,窮深掣之,收而縱之,蟄而伸之,淋之浸淫之使之茂,卷之靨之,雕而琢之使之密,覆之削之使之瑩,鼓之舞之使之奇…

這是一篇音節鏗鏘,抑揚頓挫的用筆頌,是對創造書法藝術美的勞動的一曲熱情洋溢的贊歌。在書家的手中,這枝筆是如此地富於神奇的變幻,一下子竟使人眼花瞭亂,不知所之!但是,如果你深入下去,交上了這位神奇變幻的「龍須友」,就能跟着它在「毫厘鋒穎之間」這個微觀世界裏遨遊,得以窺測這個創造美的奇妙的歷程,獲得一言難盡的審美感受。

　　古希臘的德謨克利特說過:「大的快樂來自對美的作品的瞻仰。」④我們還可以補充一句:

大的快樂來自對創造美的歷程的探求。書法美學的任務,旣要幫助欣賞者瞻仰美的作品,又要幫助創作者探求美的創造的歷程。

　　書法美學的任務還在於科學地解釋書法美的本質、內容和形式及其錯綜的關係。從總體上說,由於書法不但是帶有一定再現性的表現藝術,而且是書寫文字(其內容可能還是文學作品)以此來交流思想的實用藝術,因此,它不但在內容上具有二重性,而且在外觀形式上也具有二重性。這裏,我們把由這種二重性所形成的書法藝術的層次結構概括成如下表。

　　下面結合欣賞問題,來簡單解釋書法藝術層次結構的四項內容:

　　第一項:「文字內容」。書法離不開文字書寫。文字作爲社會交際工具,總是用來交流思想,達到相互了解的。通過文字書寫來進行交際,傳達文學性或非文學性的內容,這就是書法藝術的實用性。如果其文字內容是文學性的,那麼,這項內容還有深一層的意義,卽引發人們的形象思維,進行文學欣賞。但是,人們如果僅

止於了解文字內容,那還不是書法美的欣賞,因為這僅僅是把「書」當作「字」來看待的。卽使通過文字來欣賞其文學內容,也還不是書法美的欣賞,而只是文學美的欣賞。

第二項:「藝術內容」。欣賞書法作品中再現因素和表現因素及其結合,欣賞書法作品的意象美,是很有美學意義的。但也是比較困難的,需要各方面的知識,文學的、藝術的、歷史的、自然的、美學的、文字學的…另外,旣需要邏輯思維,又需要形象思維,特別需要聯想和想像。這種欣賞最好從總體上把握,不要一味停留在一點一畫的個別枝節問題上,要和作品的時代背景相結合,和書家生平個性相結合,和創作意圖相結合,和文字內容相結合,特別是和書法藝術的形式美相結合。旣要展開想像的彩翼,又要防止牽強附會。書法是帶有再現因素的表現藝術,如果作品的再現性不明顯,就應該主要從表現因素和形式美及其結合的方面來欣賞。線條是不分國界的,對書法作品中明顯的再現因素和表現因素,連國外的書法愛好者也能不同程度地感知到。

第三項:「文字形式」。如果對書法作品作純粹的書體研究或文字辨認,那麼,這只是具有文字學的意義或實用性的意義。如果觀賞作品中書體的文字形式,那就可能帶有美學意義了。特別是篆、隸書體本身富於裝飾趣味,觀賞這類書體的文字形式也能產生美感。如再前進一步,就能變為對意象美或形式美的欣賞了。事實上,表上的四個層次是錯綜交融的,其間的界限是不易截然分清的。

第四項:「藝術形式」。這是書法藝術美最主要的構成部分。對這種形式美的欣賞,也是最普遍的書法欣賞。這裏可以回答開頭「實用與美」這一部分提出的問題了。有的人並不認識篆書或草書,他也不願意去看釋文,因此更不了解書法作品中的文字內容,或者,他可能是目不識丁的文盲,但是他面對書法名作,仍可能感到美的愉悅。還有,不同國籍的人、不使用漢語言文字的人,他們更不了解書體形式和文字內容,但他們也可能欣賞中國書法藝術。這種欣賞,難道能說沒有任何美學意義嗎?他們是在欣賞書法藝術美最主要的構成部分——形式美。這種美不用解釋,它是直觀的,感性的,可以或多或少被感知的。當然,文字上能得到解釋、翻譯,對形式美能作分析,對意象美能有所感受,那就更好,就更能把書法欣賞推進幾個層次,話又得說回來,單從欣賞方面來看,書法的形式美也有其突出的相對獨立性,我們還可以舉出一些例子。如古碑帖的文字內容,其中有很多糟粕,甚至有明顯的毒素,但人們仍寶愛這些碑帖,終篇賞玩,味之不盡,這是因為書法的形式美有其獨立性,人們可以撇除其文字內容,欣賞其藝術形式。再如有些殘帖斷碑,幸存的字寥若晨星,已無法進行思想交流了,但人們仍能進行書法美的欣賞。可見,卽使是殘存的一個字,其中也有其獨立的形式美可供欣賞。

以上四個層次,是為了說明書法藝術錯綜複雜的美學特徵而劃分的。由上表可見,作為一門特殊的藝術,書法對人們的作用是多方面的,它訴諸人的感覺、知覺、聯想、想像、感情和思想,給人們以豐富的美感享受。欣賞書法藝術,最好能把以上四個層次有機地結合起來,把上述的種種心理形態充分地調動起來,這樣的欣賞,就非同一般了。書法藝術美的創造和欣賞是極為微妙,極為複雜的,需要書法美學來加以解釋、概括和總結。但是,古代有關書法美學的思想資料雖然很豐富,卻沒有一本完整的書法美學論著。今天,書法美學還屬於草創階段,這本小冊子,只是名副其實的淺談而已。「君問窮通理」,如果你想要進一步弄通書法藝術的美學原理的話,那麼這本小冊子就更不能勝任了;「漁歌入浦深」,願你蕩起双槳,泛舟碧波,自己去探尋深邃的美的境界!

【註 釋】
①『歷代名家學書經驗談輯要釋義』,『現代書法論文選』第十一頁。
②『現代書法論文選』第一三〇~一三一頁。
③ 黑格爾「邏輯學」一書 摘要 『列寧全集』第三八卷, 一五一頁。
④『著作殘篇』,『西方文論選』上卷第五頁。

□ 後記

這本小書,是研究和普及書法美學的嘗試之作,是按「圖文對照、自成體系」的要求來寫的 。有幾點需要說明一下:

一、本書只談書法美學一些最主要的問題,而不可能把書法美學的各個方面(如書法美學思 想發展史、書法美的創造和欣賞心理、書藝風格流派和書學批評等)均列專章;不過,這些方面在本書各章節中已或多或少涉及到了。

二、本書引用古代書論較多,意在用今天的觀點給以一定的闡釋,使之列入書法美學體系之 中,並讓讀者能較多地接觸和熟悉古代書論資料,並從美學的角度來思考、理解和進一步深入探討。

三、本書穿插了大量圖例,都是爲配合文字而選的。古人所說的「左圖右史」,現在雖只剩 下這一句話,看不到眞相了,但我深信這方法對於美學書籍是適用的。因爲美學理論雖是抽象思維的結晶,而美却是活生生的、十分具體的「一個〔這個〕」。何況魯迅早就說過;圖文結合能「增加閱讀者的興趣和理解」(『且介亭雜文 · 連環圖畫瑣談』)。因此,不避麻煩,廣爲選用。

四、所引古代書論資料和所選古代碑帖作品,其中不免雜有封建性的糟粕,本書不一一加以 指出,只在此作一總的說明。另外,其中有些書論和碑帖作品的作者是有爭議的。對此,本書也沒有必要節外生枝地一一進行辨證或說明,而只是一從舊傳,因爲不論作者是誰,其學術價值和藝術價值仍是存在的。不過,這裏作總的說明,也是必要的。

五、限於水平,本書缺點錯誤一定很多,請書法界、美學界的專家們以及廣大讀者給予批評 幫助!

作者 一九八二年於蘇州

□ 서화가 인명(人名) 찾아보기

1) **종요(鍾繇, 151~230)**: 삼국 위(魏)의 서예가(書藝家). 자(字) 원상(元常). 영천군 장사현(潁川郡 長社縣: 지금의 河南省 長葛縣) 출생. 후한(後漢)에서 벼슬하여 상서복야(尙書僕射)에 올랐으나, 조조(曹操)와 손을 잡고 위(魏)나라 건국 후에는 조조 이후 3대를 섬겨 중용되었다. 글씨는 팔분(八分: 隸書)·해서(楷書)·행서(行書)에 뛰어나, 호소(胡昭)와 더불어 '호비종수'(胡肥鍾瘦)라 일컬어졌다. 해서체(楷書體)를 확립한 사람으로 알려져 있으며 그가 쓴 선시표(宣示表)는 해서체의 정본으로 잘 알려져 있다. 《宣示表》《墓田丙舍帖》《薦季直表》 등이 법첩(法帖)으로 전해온다.

2) **장지(張芝, ?~192)**: 자는 백영(伯英), 돈황군(敦煌郡) 연천현(淵泉縣: 지금의 甘肅省 瓜州縣) 사람이다. 동한 서예가로 초서의 비조(鼻祖)이며 대사농(大司農) 장환(張奐)의 아들이다. 초서에 능했던 장지는 고대 당시의 글자와 글자를 구별하고 획을 분리하는 초서법을 상하견련(上下牽連)의 변화가 풍부한 새로운 글씨로 바꾸어 독창적이었다. 이지민(李志敏)은 "장지는 초서가 나온 이래 첫 번째 고봉이 되었고, 신묘 정숙하였으며 장초와 금초에도 능하였다(張芝創造了 草書問世以來的第一座高峰 精熟神妙 兼善章今)."고 평했다. 현재 진본은 없고 《八月帖》 등 각첩만 남아 있다.

3) **우세남(虞世南, 558~638)**: 자는 백시(伯施), 여요(餘姚: 浙江省) 출생. 당 초기의 서예가로 당 태종의 신임을 받아 홍문관 학사, 비서감(秘書監)을 거쳐 638년에는 은청광록대부(銀靑光祿大夫)가 되었다. 당 태종은 글씨를 사랑하여 우세남에게 서예(書藝)를 배웠는데, 그를 5절(五絶: 德行, 忠直, 博學, 文詞, 書翰)에 뛰어난 인물이라고 칭송하였다. 그의 글씨는 왕희지의 필법을 근간으로 하였으며, 특히 해서에 능하여 해서의 아름다운 모양을 완성한 사람으로 알려져 있다. 당시 구양순(歐陽詢), 저수량과 더불어 '初唐三大家'로 일컬어진다. 작품으로 《孔子廟堂碑》, 《汝南公主墓誌》, 《積時帖》 등이 있다.

4) **구양순(歐陽詢, 557~641)**: 호남성 장사(長沙) 출신, 당 태종 때에 태자솔경령(太子率更令)을 지냈기 때문에, 사람들은 그를 '歐陽率更'이라고 불렀다. 626년 우세남, 지량, 요사렴, 채율공, 소덕언 등과 함께 홍문관의 학사로 발탁되었다. 그의 해서는 필력이 기이하고 힘이 넘치며 필획이 팽팽한 균형을 유지하고 있어 전체적으로 통일된 전형을 갖추었으며 그 안에 문화 특유의 섬세함과 생동감이 담겨 있다. 우세남·저수량과 더불어 '初唐三大家'로 손꼽힌다. 작품으로 《夢奠帖》, 《九成宮醴泉銘》, 《化度寺塔銘》, 《皇甫誕碑》, 《虞恭公溫彦博碑》, 《房彦謙碑》, 《行書千字文》 등이 남아 있다.

5) **저수량(褚遂良, 596~658)**: 당대 서예가. 자는 등선(登善). 절강성 항주 사람. 시호는 문충(文忠). 수(隋)나라 말기에 서진의 패왕 설거(薛擧)를 따라 통사사인(通事舍人)을 지냈다. 당나라로 귀순한 후에는 당 태종(太宗)의 중용을 받아 간의대부(諫議大夫), 황문시랑(黃門侍郎)을 거쳐 중서령(中書令)으로 거듭 천거되었다. 당 태종의 서예를 지도하였으며 태종이 왕희지의 글씨를 모으고 있었으므로 그 수집 사업의 관리를 맡았다. 구양순(歐陽詢), 우세남(虞世南), 설직(薛稷)과 함께 '初唐四大家'로 불렸다. 저술로《倪寬贊》, 《陰符經》, 《蘭亭集序》 묵적으로 《孟法師碑》, 《雁塔圣教序》 등이 있다.

6) **설직(薛稷, 649~713)**: 자는 사통(嗣通), 포주분음(蒲州汾陰, 지금의 산시성 寶鼎) 사람. 당의 대신이자 서화가이며 수의 내사시랑(內史侍郎)인 설도형(薛道衡)의 증손자이며 위징(魏徵)의 외손자이다. 진사에 천거되어 참지정사(參知政事), 좌산기상시(左山機常侍), 공례이부상서(工禮二部尙書)를 거쳐, 진국공(晉國公)에 책봉되었다. 그의 글씨는 해서와 행서에 능하여 구양순(歐陽詢), 우세남(虞世南), 저수량(褚遂良)과 함께 '初唐四大家'라 불린다. 그림에도 능하여 특히 학(鶴)을 잘 그렸다고 한다. 전해지는 작품으로 《涅盤經》, 《昇仙太子碑》, 《啄苔鶴圖》 등이 있으며 《信行禪師碑》는 그의 대표작이다.

7) 장욱(張旭, 657~750): 자는 백고(伯高), 또는 계명(季明). 당대 소주(蘇州) 오
현(吳縣) 사람이다. 초서(草書)를 잘 썼으며 술을 좋아하여 만취하면 흥에 못
이겨 붓을 종횡으로 휘갈겼으며, 혹은 머리털에 먹물을 묻혀 초서(草書)를
쓰면 더욱 전신(傳神)하였기에 사람들은 그를 '張顚' 혹은 '草聖'이라 일컬었
다. 상숙현위(常熟縣尉)를 지냈으며, 당시 사람들이 '이백(李白)의 시(詩)', '배
민(裵旻)의 검무(劍舞)', '장욱(張旭)의 초서(草書)'를 삼절(三絶)로 여겼다. 이
백(李白), 하지장(賀知章) 등과 함께 '飮酒八仙' 중 한 명이며, 하지장(賀知章),
장약허(張若虛), 포융(包融)과 더불어 '吳中四士'로도 알려져 있다.

8) 회소(懷素, 725~785): 당(唐)나라의 서예가로 중국 초서사의 쌍봉 가운데 한
봉우리이다. 일찍이 불문에 귀의한 승려로, 자는 장진(藏眞), 속성(俗姓)은 전
(錢)이다. 영주 영릉(永州零陵, 지금의 호남 零陵) 사람. 어려서부터 서예를
좋아하여 참선의 여가에 연찬(研鑽)한 끝에 일가를 이루었다. 초서로는 그
당시 장욱(張旭) 다음으로 이름이 알려졌으며, 술을 좋아해서 만취가 되면
흥에 못 이겨 붓을 종횡으로 놀려 연면체(連綿體) 초서, 즉 광초(狂草)를 썼
다고 전한다. 전장광소(顚張狂素)는 이를 두고 하는 말이다. 묵적으로 《自敍
帖》, 《草書千字文》, 《聖母帖》, 《藏眞帖》《苦笋帖》 등이 남아 있다.

9) 안진경(顔眞卿, 709~785): 중당(中唐) 때의 서예가로 왕희지(王羲之)에 이어
'제2의 書聖'으로 불린다. 안유정(顔惟貞)의 아들. 현종(玄宗) 때 평원태수(平
原太守)로 있을 무렵, 안녹산의 난이 일어나자 사촌형인 안고경(顔杲卿)과 함
께 의용병을 모집하여 난의 진압에 참여한 바 있다. 국가의 혼란 중에도 변
치 않았던 그의 강직한 성품은 필체에 잘 반영되어 있다. 구양순(歐陽詢)·우
세남(虞世南)·저수량(褚遂良) 등과 함께 '唐四大家'로 불린다. 저서로 『顔魯公
集』이 있으며, 묵적으로 해서에 《多寶塔碑》, 《顔氏家廟碑》, 《麻姑山仙壇
記》, 《顔勤禮碑》, 행초에 《三稿》, 《三表眞蹟》 등이 있다.

10) 유공권(柳公權, 778~865): 당대 서예가로 자는 성현(誠懸). 해서(楷書)에 능
했으며 벼슬은 공부상서에 이르렀다. 구양순, 안진경, 조맹부와 함께 '楷書四
大家'로 불린다. 그는 당나라 목종(穆宗)과 문종(文宗) 때 시서학사(詩書學士)
를 담당했으며 황제들로부터 각별한 대우를 받았다. 목종이 유공권에게 글씨
쓰는 법을 묻자 "붓을 사용하는 것은 마음에 달려 있으니 마음이 바르면 붓
도 바르게 됩니다. 이것은 가히 법이 될 수 있습니다(用筆在心 心正則筆正
乃可爲法)."라고 답했다. 서예사에서는 이를 두고 필간(筆諫)이라 한다. 유공
권의 대표작으로는 《玄秘塔碑》, 《神策軍碑》, 《金剛經》 등이 있다.

11) 소식(蘇軾, 1037~1101): 북송(北宋)의 시인이자 문장가, 정치가. 자(字)는
자첨(子瞻), 호는 동파거사(東坡居士). 사천성(泗川省) 미산현(眉山縣)에서 태
어났다. 시(詩), 사(詞), 부(賦), 산문(散文) 등 모두에 능해 '唐宋八大家'의
한 사람으로 손꼽힌다. 송시(宋詩)의 성격을 확립하는 데 중추적인 역할을
한 대시인이었을 뿐만 아니라 대문장가였고, 중국 문학사상 처음으로 호방사
(豪放詞)를 개척한 호방파(豪放派)의 대표 사인(詞人)이기도 하다. 그는 또
'北宋四大家'로 손꼽히는 서예가이기도 했으며 문호주죽파(文湖州竹派)의 주
요 구성원으로서 중국 문인화풍을 확립한 뛰어난 화가이기도 했다.

12) 황정견(黃庭堅, 1045~1105): 북송의 시인이자 서예가. 자는 노직(魯直), 호
는 산곡(山谷), 산곡노인(山谷老人) 또는 부옹(涪翁), 황예장(黃豫章)이며 소
식 문하의 제1인자이다. 23세에 진사에 급제했으나, 국사원(國史院)의 편수관
이 된 이외에 관리 생활은 불우했다. 소식의 시학(詩學)을 계승하였으며, 소
식의 작품보다 내향적이다. 그는 왕안석(王安石), 소식(蘇軾)보다 두보(杜甫)
를 더욱 존경하였다. 소식과 함께 소황(蘇黃)으로 일컬어져 북송 시인의 대
표적 존재가 되었다. 저술로 《豫章黃先生文集》, 《山谷琴趣外篇》, 《山谷詞》
등이 있다.

13) 미불(米芾, 1051~1107): 북송 시대의 학자, 서예가. 자(字)는 원장(元章), 호는 양양만사(襄陽漫士), 해악외사(海岳外史). 송 휘종에게 소치(召致)되어 서화학(書畫學) 박사가 되었고, 탁월하고 직관적인 그의 감식안은 비망록『畫史』에서도 엿볼 수가 있다. 채양(蔡襄), 소동파(蘇東坡), 황정견(黃庭堅)과 함께 '宋四大家'로 불린다. 서예에서 그는 오체에 두루 능하여 고인의 서체를 임모(臨摹)하는데 능하였고 화풍은 후세에 '米家山'이라 불리는 점태법(點苔法)의 개조가 되어 남종(南宗) 문인화(文人畫)에 많이 이용되었다. 주요작품으로《張季明帖》《李太師帖》《紫金研帖》《淡墨秋山詩帖》등이 있다.

14) 채양(蔡襄, 1012~1067): 자 군모(君謨). 시호 충혜(忠惠). 1송 인종(仁宗) 때에 진사에 합격, 한림학사(翰林學士)·삼사사(三司使) 등을 역임하였다. 문학적 재능에도 뛰어났으며, 서(書)는 송대능서(宋代能書)의 필두에 거론되어 소식(蘇軾)·황정견(黃庭堅)·미불(米芾)과 더불어 '宋四大家'로 꼽혔다. 처음에는 왕희지(王羲之)풍의 서를 잘 썼으나, 후에는 안진경(顏眞卿)의 서를 배워 골력(骨力)이 내재한 독자적 서풍을 이루었다. 오체(五體)는 물론 비백체(飛白體)에 이르기까지 교묘한 솜씨를 발휘하였다고 전한다. 저서로《茶錄》,《荔枝譜》,《蔡忠惠公集》등이 있다.

15) 장고(張固, 生卒未詳): 만당(晩唐) 의종(懿宗), 희종(僖宗) 년간 사람으로 선종(宣宗) 때 금부낭중(金部郎中)이 되었고 대중(大中) 년간에는 계주자사(桂州刺史), 계관관찰사(桂管觀察使)가 되었으나 나머지는 상세하지 않다. 저서에『幽閑鼓吹』가 있다. 이 책은 일종의 필기소설(筆記小說)이다. 『유한고취』에 기록된 만당 조야(朝野)의 유문은 비록 26편에 불과하고, 지면은 그리 크지 않지만, 대부분 진귀한 것이다. 선종수칙(宣宗數則) 외에도 백거이(白居易)·유우석(劉禹錫)·한유(韓愈)·이덕유(李德裕)·원재(元載)·우승유(牛僧孺) 등 명신들의 일화가 기록되어 있다.

16) 한유(韓愈, 768~824): 자는 퇴지(退之), 하남성(河南城) 河陽(지금의 孟州) 출신. 스스로를 '郡望昌黎'(지금의 遼寧 義縣)라고 하여 '韓昌黎' 혹은 '昌黎先生'이라 불렀다. 정원 8년(792)에 벼슬하여 말년 벼슬이 이부시랑(吏部侍郎)에 이르렀기에, 사람들은 그를 '韓吏部'라고도 불렀다. 장경 4년(824) 57세의 나이로 병사하니 시호를 '文'이라 하고 한문공(韓文公)이라 하였다. 그는 육조(六朝) 변려체(駢儷體) 문풍을 경멸하고 고체(古體)의 산문을 추앙하였으며, 그 문질(文質)이 소박하고 기세가 웅건하여 '文起八代之衰', '集八代之成'의 고문 운동의 기원을 열었다. 저서로《韓昌黎集》이 전한다.

17) 주광잠(朱光潛, 1897~1986): 字는 맹실(孟實), 필명은 맹석(孟石), 안휘성(安徽省) 동성(桐城, 지금의 桐城) 사람. 현대 미학의 아버지라 존경받는 교육자. 동서양 미학의 융합을 지향하는 연구를 통해, 동양권은 물론 국제적으로도 명성 높은 '미학의 대가'로 칭송받으며 현대 미학의 발전에 지대한 공헌을 했다. 베이징대학교, 쓰촨대학교, 우한대학교에서 교수를 역임했고 중국미학학회 회장, 중국작가협회 고문으로 활동했다. 저서로《談美書簡》《給靑年的十二封信》《西方美學史》《文藝心理學》《悲劇心理學》《談美》《詩論》《克羅齊哲學述評》《美學批判論文集》《美學拾穗集》등이 있다.

18) 조맹부(趙孟頫, 1254~1322): 자는 자앙(子昻), 호는 송설도인(松雪道人, 일명 水晶宮道人), 구파(鷗波, 漚波)로 오흥(지금의 浙江省 湖州市) 사람. 송 태조 조광윤(趙匡胤)의 11세손으로 원대에 출사하여 영록대부(榮祿大夫) 등을 지냈다. 지치(至治) 2년(1322) 69세의 나이로 사망하니 시호를 '文敏'이라 하였고, 후대에 그를 '趙文敏'이라 불렀다. 조맹부의 글씨는 '圓轉遒麗'한 서풍으로 '趙體', '松雪體'라고 불렸으며 글씨와 더불어 그의 그림은 광범위한 재료, 포괄적인 기법, 산수 화조에 두루 능하였고 고인의 법을 스승 삼아 '書畫同源'을 강조하고 누습된 남송 화원의 체격(體格)을 바꿀 것을 주장하였다.

19) 왕희지(王羲之, 321~379): 자는 일소(逸少), 세칭 왕우군(王右軍). 낭야(琅琊, 지금의 山東 臨沂) 사람. 후에 회계 산음(山陰, 지금의 浙江 紹興)으로 이주했으며 회남태수(淮南太守) 왕광(王曠)의 아들. 어려서 위삭(衛鑠: 衛夫人)에게 공부하였고, 23세에 출사하여 비서랑(秘書郎)을 거쳐 회계내사(會稽內史)에 올랐다. 영화(永和) 9년 《蘭亭序》를 쓰고 同 11년(355), 병을 핑계로 회계군의 직무를 사임하고 산과 강 사이에서 정을 풀고 낚시를 즐겼다. 진 목제(穆帝) 승평(升平) 5년(361), 58세의 나이로 세상을 떠났다. 묵적(墨跡)으로 《黃庭經》, 《樂毅論》, 《快雪時晴帖》, 《喪亂帖》, 《十七帖》을 꼽는다.

20) 조식(曹植, 192~232): 자는 자건(子建), 패국(沛國) 초현(譙縣) 사람이다. 조조(曹操)의 셋째 아들이자 위문제(魏文帝) 조비(曹丕)의 동생이다. 생전에 진왕(陳王)이었다가 죽은 후 시호를 사(思)라 하여 진사왕(陳思王)이라고도 부른다. 조식의 예술은 음색과 색채의 묘사와 기교에 중점을 두었으며 창조성이 풍부하였다. 그는 건안문학(建安文學)의 대표주자 중 한 명이자 집대성자로서 양진남북조 시대에 문장의 전범으로 추앙받았다. 대표작으로는 《洛神賦》, 《白馬篇》, 《七哀詩》 등이 있다. 후세 사람들은 그의 문학적 조예를 높이 사 조조(曹操), 조비(曹丕)와 함께 '三曹'라고 부른다.

21) 두기(竇臮, 生卒未詳): 字는 영장(靈長). 부풍(扶風: 지금의 陝西) 사람. 당대(唐代)의 서법가로 두몽(竇蒙)의 아우. 天寶年間(742~756)에 활동. 檢校戶部員外郎과 宋汴節度參謀를 지냈다. 두몽(竇蒙)이 말하기를 "우리 아우 두기(竇臮)는 장지(張芝)와 왕희지(王羲之)를 스승 삼아 초서와 예서에 조예가 깊었다(吾弟靈長翰墨師張王草隸精深)."고 하였다. 남송(南宋)의 진사(陳思)는 『書小史』에서 그를 일컬어 "사조가 웅장하고 초예를 잘하였다(詞藻雄贍 草隸精絕)."고 하였다. 이론에도 정통하여 『述書賦』를 저술하였는데 상고로부터 두몽(竇蒙)과 유진(劉秦)의 여동생에 이르기까지 13대 198명을 다루고 있다.

22) 강유위(康有爲, 1858~1927): 異名은 조이(祖詒), 字는 광하(廣廈). 號는 장소(長素), 명이(明夷). 만년 별호로 천유산인(天游化人), 광동남해인(廣東南海人)을 써서 당시 사람들이 광남해(廣南海)라고 불렀다. 단조소촌(丹竈蘇村) 사람으로 중국 만청시대 부르주아 개량주의의 대표적인 인물이다. 주요 저작으로 《康子篇》, 《新學僞經考》, 《春秋董氏學》, 《孔子改制考》, 《日本變政考》, 《大同書》, 《歐洲十一國游記》 등이 있으며 서론 『廣藝舟雙楫』은 포세신의 『藝舟雙楫』을 확장한 서예 이론서로 학계에서는 서론 가운데 『文心雕龍』으로 칭송받고 있으며, 근현대 서예계에 중요한 영향을 미쳤다.

23) 구양수(歐陽修, 1007~1072): 자는 영숙(永叔), 호는 취옹(醉翁), 만호는 육일거사(六一居士), 길주여릉(吉州廬陵) 능영(陵永) 사람. 북송의 정치가, 문학가, 사학자. 문학에서 구양수는 북송의 시문 혁신운동을 이끌며 고문의 부흥을 제창하였고, 고문을 추구하여 평이하고 유창한 송대 문장의 기조를 확립하고 한대의 문풍을 일구어 '唐宋八大家'에 이름을 올릴 수 있었으며, 한유(韓愈), 유종원(柳宗元), 소식(蘇軾)과 함께 '千古文章四大家'로 불렸다. 문풍을 변혁하면서 시풍, 사풍도 혁신하였다. 사학 방면에서 《新唐書》를 修撰하고 《新五代史》를 독자적으로 집필했다. 저서로 『陽陽文忠公集』이 있다.

24) 정섭(鄭燮, 1693~1765): 자는 극유(克柔), 호는 이암(理庵), 판교(板橋). 강소성(江蘇省) 흥화현(興化縣) 출신. 진기(眞氣)·진의(眞意)·진취(眞趣)로 문단에 독보적이며, 서예는 '六分半書'의 '板橋體'로 유명하다. 양주팔괴 가운데 한사람으로 의도적인 혁신과, 대담한 '館閣體'의 울타리를 벗어났으며, 이표(異標)를 영령하여 '怪'로 나아가니, 옛것을 배우지만 옛것을 더럽히지 않았고, 독자적인 길을 개척하여, "예해(隸楷)가 참반(參半)하고 때로는 행초를 섞어, 그 사이를 화법으로 행하였다. 장법은 대소와 농담이 착잡하여 '亂石鋪街'처럼 어수선한 일면이 있다.

25) 장회관(張懷瓘, 生卒年不詳): 양주(揚州) 해릉(海陵, 지금의 江蘇省 泰州市) 출신, 개원(開元) 연도에 한림원공봉(翰林院供奉)에 배수되었다가 우솔부병조참군(右率府兵曹參軍)으로 옮겼다. 자신의 글씨에 대해 자부심이 매우 강하여 자칭 "해서, 행서는 우세남, 저수량과 비교할 수 있고, 초서는 수백 년 동안 독보적이다(正楷行書 可比虞世南 褚遂良 草書欲獨步于數百年間)."라고 주장하였다. 남송의 진사(陳思)가 지은 『書小史』에는 "해서 행서, 초서를 잘하였다(善正行草書)."라고 그를 칭송하였다. 저서로 《書議》, 《書斷》, 《書估》, 《六體書論》, 《論用筆十法》, 《玉堂禁經》, 《文字論》 등 이론서가 전한다.

26) 게오르기 발렌티노비치 플레하노프(Георгий Валентинович Плеханов, 1856~1918): 러시아의 마르크스주의 이론가이며 혁명가. 플레하노프는 「勞動解放社」를 설립하는 동안 포퓰리즘, 베른슈타인주의, 러시아 경제파에 반대하고 마르크스주의를 선전하는 일련의 작품을 썼다. 대표적인 것이 『社會主義和政治斗爭(1883)』, 『我們的意見分歧』(1885), 《論一元論歷史觀的發展》(1885), 《唯物主義史論叢》(1886), 《論个人在歷史上的作用》(1898) 등이다. 주요 저서로는 『跨進20世紀的時候: 舊《火星報》論文集』(1900), 『愛國主義和社會主義』(1905), 『托爾斯泰和自然』(1908) 등이 있다.

27) 노신(魯迅, 1881~1936): 노신(魯迅)은 1918년 『광인일기』를 발표할 때 쓴 필명이며 본명은 주수인(周樹人), 자는 유재(喩才), 절강성(浙江省) 소흥인(紹興人)이다. 5·4 신문화 운동의 중요한 참여자로 중국 현대 문학의 창시자이다. 그는 소흥인 두택경(杜澤卿)을 위해 전각 작품 《蛻龕印存》의 서문을 썼는데, 단 400자로 인장의 전설과 기원, 발전과 미적 가치를 설명했다. 각인은 많지 않지만, 예술적 내공이 깊다는 것을 알 수 있다. 노신은 평생 문학 창작, 문학 비평, 사상 연구, 문학사 연구, 번역, 미술 이론 도입, 기초 과학 소개 및 고서적 교정 및 연구와 같은 많은 분야에서 큰 공헌을 했다.

28) 동작빈(董作賓, 1895~1963): 자는 언당(彦堂) 혹은 안당(雁堂)으로 하남성(河南省) 남양인(南陽人)이다. 설당(雪堂) 나진옥(羅振玉), 관당(觀堂) 왕국유(王國維), 정당(鼎堂) 곽말약(郭沫若) 등과 함께 '갑골사당'(甲骨四堂)으로 불린다. 1928년부터 1934년까지 殷墟 유적 발굴에 8번 참여했다. 동작빈의 학술 논문은 약 200편이며, 갑골학 외에도 상나라 역사의 많은 측면을 다루고 있다. 민국 20년(1931) 『大龜四版考釋』에서 먼저 '貞人'으로 갑골문의 시대를 추정할 수 있다고 제시했으며 그 후 『甲骨文斷代研究例』를 발표하여 '甲骨斷代學說'을 전면적으로 논증하였다. 저서로 『殷歷宏』이 있다.

29) 곽말약(郭沫若, 1892~1978): 본명은 곽개정(郭開貞), 자는 정당(鼎堂), 호는 상무(尙武), 어릴 때 이름은 문표(文豹)이며 필명은 곽말약(郭沫若) 외에 맥극앙(麥克昂), 곽정당(郭鼎堂), 석타(石沱), 고여홍(高汝鴻), 양이지(羊易之) 등이다. 1919년 일본으로 건너가 애국 동아리인 하사(夏社)를 조직하고, 같은 해 《抱和儿浴博多湾中》, 《鳳凰涅槃》을 창작하였다. 1921년 8월, 시집 『女神』이 출판되었고, 1923년, 역사극 《卓文君》, 시가 희곡 산문집 《星空》을, 1924년, 사극 《王昭君》을 완성했다. 1931년에는 『甲骨文字研究』, 『殷周靑銅器銘文研究』 등을 출간하였다.

30) 원앙(袁昻, 461~540): 자는 천리(千里), 부락(扶樂, 지금의 河南省) 사람으로 일설에는 진군양하인(陳郡陽夏人)이라고도 한다. 벼슬은 제나라에서 오흥태수(吳興太守)를 지냈고, 양무제(梁武帝)가 이부상서(吏部尙書)로 삼아 상서령(尙書令)으로 옮겼고 벼슬이 사공(司空)에 이르렀다. 시호는 목정(穆正)이다. 『古今書評』은 원앙이 역대 서가를 품평하라는 명령을 받고 쓴 품평서이다. 저자는 이 책에서 특히 장지(張芝), 종요(鍾繇), 왕희지(王羲之), 왕헌지(王獻之)의 작품을 "四賢共類 洪芳不滅"로 높이 평가하기도 하였다.

31) 위부인(衛夫人, 272~349): 이름은 삭(鑠), 자는 무기(茂漪). 여음태수(汝陰太守) 이구(李矩)에게 시집갔으나 50세 무렵 전장에서 남편이 사망하자 당시 서예가인 종요(鐘繇)의 작품을 스승으로 삼아 많은 세월을 보냈다[規摹鐘繇 遂歷多載]고 한다. 왕희지의 스승이며 그녀의 가문은 증조부 위개(衛覬), 조부 위관(衛瓘), 숙부 위항(衛恒)이 모두 당시 명성을 떨친 서예가들로 위진 백여 년 동안 위씨(衛氏) 4세는 서예를 전수하여 중국 서예 발전에 큰 공헌을 했다. 《書後品》은 위부인의 서예를 평하여 "위부인의 해서는 유달리 뛰어나 세상에서 해서의 규범으로 여겼다(衛正体尤絶 世將楷則)."고 하였다.

32) 위항(衛恒, ?~291): 자는 기산(巨山), 하동 안읍(河東安邑, 지금의 山西省 夏縣) 사람, 벼슬이 황문시랑(黃門侍郎)에 이르렀는데 혜제(惠帝) 때 가후(賈后, 257~300)에게 죽임을 당했다. 조부 위개(衛覬), 부 위관(衛瓘), 종매(從妹) 위삭(衛鑠: 衛夫人) 등은 모두 서예로 유명한 서예가 집안이다. 위항은 초예(草隸)에 능하였고 운서(雲書)를 만들기도 하였는데 그 필치가 약동함이 나는 듯하고 글자가 마치 구름이 펼쳐진 듯하였다. 또 고문(古文)에도 능하여 진(晉) 무제(武帝) 태강(太康) 2년(281) 발굴된 전국시기 위(魏)의 전적(典籍)과 두서(蝌蚪書) 등을 정리하기도 하였다. 저술로 『四體書勢』가 있다.

33) 채륜(蔡倫, 63?~121): 자는 경중(敬仲), 동한(東漢) 계양군(桂陽郡) 사람이다. 후한 명제(明帝) 영평(永平) 말기에 입궁하여 후한 화제(和帝) 때 중상시(中常侍)에 올랐으며, 후에 상방령(尙方令)을 겸임하였다. 채륜(蔡倫)의 공은 이전 사람들의 제지 경험을 요약하고 제지기술을 혁신하여 채후지(蔡侯紙)를 만들고 원흥(元興) 원년(105) 조정에 이를 보고한 것이다. 채륜의 이와 같은 제지기술은 중국 고대 '4대 발명'으로 등재되었으며 인류 문화의 보급과 세계 문명의 진보에 탁월한 공헌을 하였다. 마이크 하트의 '인류 역사의 흐름에 영향을 미치는 100인 순위'에서 채륜은 7위를 차지했다.

34) 채옹(蔡邕, 133~192): 자는 백개(伯喈) 진류군(陳留郡) 어현(圉縣) 출신. 재인 채문희(蔡文姬)의 부친. 일찍이 조정의 징집 명령을 거부했다가 사도연(司徒掾)에 소속되었다가 하평장(河平長), 낭중(郎中), 의낭(議郎) 등의 직책을 맡았으며 《東觀漢記》 및 《熹平石經》 각인에 참여하였다. 채옹은 음률에 정통하고 재능이 많으며 유명한 학자 호광(胡廣)을 스승으로 모셨다. 통경사와 좋은 말 외에도 서예에 능하고 전서와 예서에 능했으며 특히 예서에 조예가 깊어 "채옹의 글씨는 골기가 통달하고 상쾌하며 신력이 있다(蔡邕書骨气洞達 爽爽有神力)."는 평을 받았다. 비백체(飛白體)는 후세에 큰 영향을 미쳤다.

35) 왕승건(王僧虔, 426~485): 낭야 임기(臨沂) 사람. 남조 송제(宋齊) 때의 신하이자 서예가로 동진의 승상 왕도(王導)의 현손이고 시중 왕담수(王曇首)의 아들. 낭야왕씨 (琅琊王氏) 출신으로 유송(劉宋)에 입사하여 무릉태수(武陵太守), 태자사인(太子舍人), 오군태수(吳郡太守)를 역임하였다. 남제가 건국된 후 정남장군(征南將軍), 상주도독(湘州都督)으로 부임하였고, 시중(侍中), 좌광록대부(左光祿大夫) 등을 지내다 영명(永明) 3년(485) 60세의 나이로 사망하니 간목(簡穆)이라 시호하였다. 서예는 선조의 기풍을 계승하여 풍후 순박하여 기개가 있었으며 유묵으로 《王琰帖》이 있고, 저서로 《論書》가 있다.

36) 유덕승(劉德升, 生卒年不詳): 자는 군사(君嗣), 영천(潁川, 지금의 禹州市) 사람. 동한 환제(桓帝)와 영제(靈帝) 때의 서예가. 행서의 창시자로 '해서'와 '초서' 사이 '行書'라는 글씨를 창조하여 후대에 '행서의 원조[行書鼻祖]'라고도 불렸다. 그가 만든 행서는 비록 초기이지만 글씨가 아름답고 풍류가 완연하여 간결함을 추구하고 필획의 생략(省略), 방원(方圓), 섬농(纖濃)의 배려를 통해 행운유수(行雲流水)와 같이 매우 민첩하니 당대의 장회관(張懷瓘)은 『書斷』에서 그의 글씨를 '妙品'으로 분류하였다.

37) 조희(曹喜, 生沒年 不詳): 자는 중칙(仲則), 동한 부풍(扶風) 평릉인(平陵人)으로 한 장제(章帝) 때 비서랑(秘書郎)을 지냈다. 전서와 예서에 능하였고 특히 현침전(懸針篆)으로 유명하다. 진(晉) 위항(衛恒)의 『四体書勢』에 "한나라 건중 초에 조희(曹喜)는 전서를 잘하였는데 이사(李斯)와는 조금 다르지만, 또한 잘한다고 일컬어졌다(漢建初中 曹喜善篆 少異于(李)斯 而亦稱善)."고 하였고 북위 때 강식(江式)은 『論書表』에서 조희의 전서법을 칭찬하며 "이사의 법과는 조금 다르지만 매우 정교하다(小異(李)斯法而甚精巧)."고 하였다. 조희의 묵적은 남아 있지 않고, 저서로 『筆論』이 있다.

38) 우화(虞龢, 生卒年不詳): 회계 여요인(余姚人). 남조 송나라의 서학자로 벼슬은 중서시랑(中書侍郎)에 이르렀다. 태시(泰始) 3년(467)에 조서를 받들어 전 장군 소상지(巢尙之)와 사도참군사(司徒參軍事) 서희수(徐希秀), 회남태수(淮南太守) 손봉백(孫奉伯) 등과 이왕의 법서를 편찬했다. 저서로 전해지는 『論書表』는 중국 남북조 서예 미학사의 가작으로 당대 두몽(竇蒙)은 『述書賦注』에서 "고금의 필적을 논함에, 여러 서체를 종이 색으로 표축(標軸)하니 진위가 구분되어 모두 갖추어지게 되었다(論古今妙迹 正行草楷 紙色標軸 眞僞數卷 无不畢備)."라고 평하였다.

39) 왕헌지(王獻之, 344~386): 자는 자경(子敬), 관노(官奴). 낭야(邪邪, 지금 산동성 臨沂) 사람. 왕희지의 일곱째 아들이며 진(晉) 간문제 사마욱(司馬昱)의 사위. 동진의 서예가. 아버지와 더불어「二王」이라 불렸고, 장지(張芝), 종요(鐘繇), 왕희지(王羲之)와는「四賢」으로 불린다. 벼슬은 본주주부(本州主簿), 비서랑(秘書郎) 등을 거쳐 중서령(中書令)을 지냈기에 사람들은 그를 왕대령(王大令)이라 하였다. 일필서의 창시자인 그의 해서는 장엄하고 운치가 있으며, 초서는 필법이 민첩하고 웅장하며 기세가 있어 후대에 큰 영향을 미쳤다. 묵적으로 《鴨頭丸帖》,《中秋帖》,《地黃湯帖》,《送梨帖》 등이 있다.

40) 이사(李斯, ?~前208): 전국 말 초나라 상채(上蔡, 지금의 하남성 上蔡縣) 출신. 일찍이 순경(荀卿)에게서 학문을 익혔다. 전국 말 진나라에 들어가 재상 여불위(呂不韋)의 사인이 되었다가 후에 객경(客卿)이 되었다. 진왕 정에게 각 제후국을 하나씩 멸망시키고 통일의 대업을 완성할 것을 건의하였으며 진시황 26년(前221) 전국을 통일한 후 정위(廷尉)로서 승상 왕관(王綰), 어사대부 풍겁(馮劫) 등과 함께 황제의 호를 정했다. 이후 승상이 되어 여러 차례 황제를 따라 순행하였다. 그는 서동문(書同文) 정책에 따라 소전(小篆)을 표준으로 문자를 정리하고 《倉頡篇》을 지어 범본으로 삼았다.

41) 왕민(王珉, 351~388): 자는 계염(季琰), 어릴 때 자는 승미(僧彌), 낭야임기(琅琊臨沂, 지금의 산둥성 臨沂) 출신. 승상 왕도(王導)의 손자, 중령군 왕흡(王洽)의 아들. 왕흡은 왕희지의 사촌동생(堂弟). 왕민은 그의 형 왕순(王珣)보다 명망이 높았으며 사촌형인 왕헌지와 함께 어깨를 나란히 하였다. 불법을 좋아하여 일찍이 백시밀다라(帛尸梨蜜多羅)로 불경을 공부했다. 태원(太元) 11년(386), 중서령이었던 왕헌지가 죽자 왕민이 중서령을 이어받으니 당시 사람들은 왕헌지를 대령(大令)이라고 불렀고 왕민은 소령(小令)이라고 불렀다. 저서로 《行書狀》이 있다.

42) 강식(江式, ?~523): 북위(北魏)의 훈고학자(訓詁學者)이며 자는 법안(法安), 진류제양인(陳留濟陽人)이다. 당시 전서를 매우 잘 써서 낙양궁(洛陽宮) 궐의 모든 현판을 제(題)하고 글씨를 썼다. 연창(延昌) 3년(514) 3월에 강식은 표문을 올려 중국 문자의 발전과 연변 과정을 논술하기를 주청하였고 황제의 칙명으로 총 40권의 《古今文字》를 발행하였다. 체제는 허신(許愼)의 『설문해자』에 의거하여 위로 전(篆)에서 아래로 예(隷)에 이르렀지만 아쉽게도 미완에 그쳤다. 정광(正光, 520~525) 년간 저작랑(著作郎)을 겸하다 궁에서 생을 마치니 파주자사(巴州刺史)를 추증하였다.

43) 소하(蕭何, 前257~前193): 진나라 패현(沛縣) 풍읍(豊邑, 지금의 강소성 豊縣) 출신. 시호는 문종후(文終侯)로 한나라 고조 유방(劉邦)을 도와 한나라 정권을 수립했다. 승상에 임명된 그는 유방에게 한신(韓信)을 적극적으로 천거하였으며 이후 한신은 초한 전쟁에서 소하가 사람을 볼 줄 안다는 것을 증명했다. 초한 전쟁에서 소하는 관중을 지키며 백성을 안정시키고 군량을 공급하여 유방이 항우를 이길 수 있도록 물질적 보증을 제공했기 때문이다. 소하는「九章律」로 진나라 6법을 개정하여 율령 제도를 제정했으며, 법률 사상에서는 무위를 주장하며 황로(黃老)의 술법을 선호하였다.

44) 장량(張良, ?~BC186): 자는 자방(子房). 진말 한초의 책략가이자 전한의 개국공신이며, 정치가로 한신(韓信), 소하(蕭何)와 함께 '漢初三杰'로 불렸다. 장량(張良)은 병약하여 따로 군사를 거느리지 않았으며, 항상 유방(劉邦)의 곁에서 모신(謀臣)하였다. 뛰어난 지략으로 한왕 유방을 도와 초한의 싸움에서 승리하고 대한(大漢) 왕조를 세워 유후(留侯)에 책봉되었다. 장량은 황로지학(黃老之學)의 도리에 밝아 권위에 연연하지 않았으며 만년에 적송자(赤松子)를 따라 사해(四海)를 돌아다니다 한고후(漢高後) 2년(前186)에 사망하였다. 시호는 문성(文成)이다.

45) 진준(陳遵, 生沒年不詳): 자는 맹공(孟公), 두릉(杜陵, 지금의 西安) 사람. 가위후(嘉威侯)에 봉해졌고, 술을 즐겨 하였으며 전기(傳記)에 심취하였고 문사(文辭)에 뜻을 두어 다른 사람들의 척독(尺牘)을 소장하는 것을 영광으로 삼았다. 왕분(王奔)은 그 재주를 기이하게 여겼다. 벼슬은 하남태수(河南太守)를 시작으로 구강(九江)과 하내도위(河內都尉)에 이르렀으며, 글씨는 '지협전'(芝英篆)을 잘하였다. 당시 무제 임조(臨朝, 35~57)가 영지(靈芝)를 좋아하였기에 세 본(本)을 대궐 앞에 심었고 지방(芝房)의 노래를 불렀을 뿐만 아니라『芝英』이라는 글을 저술하기도 하였다.

46) 사의관(師宜官, 生沒年不詳): 동한 영제(靈帝)에서 헌제(獻帝)까지 활동. 본적은 남양(南陽, 지금의 하남성 남양시). 서진 위항(衛恒)의『四體書勢』에는 그가 영제(靈帝) 때 가장 유명한 서예가라고 하였다. 그의 글씨는 한 글자의 크기가 일장(一丈)에서 작은 것은 한 마디 안에 천 개의 글자가 들어간다고 말할 정도로 자부심이 대단하였다. 당의 장회관은『書斷』에서 "한(漢)의 영제(靈帝)는 홍도문(鴻都門)에서 천하의 공서자(工書者)를 모집하여 수백 명에 이르렀고, 그 가운데 팔분의 글씨는 사의관(師宜官)이 으뜸이었다고 하였다. 장회관은『書斷』에서 그의 팔분서를 묘품(妙品)으로 열거하였다.

47) 왕이(王廙, 276~322): 자는 세장(世將). 낭야임기(琅邪臨沂, 지금의 산동성 臨沂) 사람. 승상 왕도(王導), 대장군 왕돈(王敦)의 종제이자 진나라 원제(元帝) 사마예(司馬睿)의 이제(姨弟)이며 왕희지(王羲之)의 숙부(叔父)이다. 왕돈(王敦)의 난(亂) 때 남평장군(平南將軍)을 지냈기에 '王平南'이라 부르기도 한다. 왕이는 서화, 음악, 사어(射御), 박혁(博弈) 등의 잡기에도 능하였다. 당시 서화는 '江左第一'이라 불리며 왕희지(王羲之)와 진명제(晋明帝), 사마소(司馬紹) 등이 그를 따라 서화를 공부하여 사람들은 그를 '王廙飛白 右軍之亞'라고 불렀다. 장회관(張懷瓘)은『書估』에서 그의 서예를 3등급으로 평가하였다.

48) 양흔(羊欣, 359~432): 자는 경원(敬元), 남조(南朝) 송의 서예가로 해서를 잘 썼다. 계양태수(桂陽太守) 양불의(羊不疑)의 아들, 오흥태수(吳興太守) 왕헌지(王獻之)의 외조카로 태산군 남성(南城, 지금의 平邑) 출신. 천성이 조용하고 남과 경쟁하지 않았으며 권세에 빌붙지 않고 담박하였다. 양나라 심약(沈約)은 "왕헌지 이후 독보적이라 할만하다(獻之之后 可以獨步)."고 그를 치켜 세웠다. 유송의 시대에 양흔(羊欣)의 해서, 공림지(孔琳之)의 초서, 소사화(蕭思話)의 행서, 범엽(范曄)의 전서를 일러「四妙」라고 불렀다. 저서로『采古來能書人名』이 있고 유묵으로《暮春貼》,《大觀帖》,《閑曠帖》등이 있다.

49) 공자진(龔自珍, 1792~1841): 자는 슬인(瑟人), 호는 정암(定盦), 정암(定庵). 한족, 절강성(浙江省) 인화(仁和, 지금의 杭州) 사람. 말년에 곤산(昆山) 우잠산관(羽琴山館)에 거주하여 우잠산민(羽琴山民)으로 부르기도 한다. 공자진은 내각중서(內閣中書), 종인부주사(宗人府主事), 예부주사(禮部主事)등의 관직을 지내며 외국의 침략에 저항할 것을 주장하였으며 임칙서(林則徐)의 아편 금지를 전폭적으로 지지하였다. 그의 시문은 갱법(更法), 개도(改圖)를 주장하며 통치자의 부패를 폭로하였고 애국적 열정으로 유아자(柳亞子)에게 "300년만의 제일류(三百年來第一流)."로 칭송받았다. 저서로는 『定盦文集』이 있다.

50) 요설은(姚雪垠, 1910~1999): 본명은 관관산(冠冠三), 하남성(河南省) 등주(鄧州) 출신으로 중국 현대 소설가이다. 중국작가협회 명예부주석, 후베이성 문학예술계 연합회 주석, 후베이성 작가협회 주석을 지냈다. 그가 쓴 장편역사소설『李自成』은 명말 농민 혁명전쟁의 특수한 법칙과 봉건사회의 계급투쟁, 민족투쟁의 복잡한 양상을 드러낸 농민 혁명전쟁의 역사라고 할 수 있다. 이 대작은 1957년 집필을 시작으로 30여 년에 걸쳐 약 230만 자, 총 5권으로 구성되어 있다. 일본 문부성과 외무성이 수여하는 문화상을 수상했고, 2권은 1982년 제1회 마오둔문학상(茅盾文學獎)을 수상했다.

51) 이택후(李澤厚, 1930~2021): 중국 호남성 영향(寧鄕) 출신, 철학자. 생전 중국사회과학원 철학연구소 연구원, 파리국제철학원 원사, 미국 콜로라도학원 명예 인문학 박사, 독일 튀빙겐대, 미국 미시간대, 위스콘신대 등 여러 대학의 석좌교수로 중국 근대 사상사와 철학·미학 연구를 주로 했다. 2010년 2월, 미국에서 가장 권위 있는 세계적인 고금 문예이론 모음집인『諾頓理論与批評文選』의 두 번째 판에 이택후의『美學四講』「藝術」편 중 두 번째 장인「形式層与原始積淀」이 수록되어 있다. 이택후는 서양 이론가들이 지배해온 문론에 입문한 최초의 중국 학인이었다.

52) 창힐(倉頡, 三皇五帝年間): 본 성은 후강(侯岡), 이름은 힐(頡), 속칭 창힐선사(倉頡先師), 사황씨(史皇氏)라고도 하며 창왕(蒼王), 창성(倉聖)이라고도 한다.『說文解字』,『世本』,『淮南子』에는 모두 창힐이 황제 때 글씨를 만든 좌사관(左史官)이라고 기록되어 있으며, 조수의 발자취를 보고 영감을 받아 서로 다른 것들을 분류(分類別異)하고 수집을 더하여(加以搜集) 정리(整理), 사용하였으며 한자 창조의 과정에서 중요한 역할을 하였다고 기록되어 있다. 이에 따르면 창힐은 네 개의 눈을 가진 예덕(睿德)을 타고났으며, 당시 결승기사(結繩記事)를 혁파하고 문명의 기초를 열어 '文祖倉頡'로 추앙받았다.

53) 엽섭(葉燮, 1627~1703): 자는 성기(星期), 호는 이휴(已畦). 절강성(浙江省) 가흥(嘉興) 사람이다. 청초 시론가. 만년에 장쑤성(江蘇省) 오강(吳江)의 횡산(橫山)에 정착하였으므로 세칭 횡산선생(橫山先生)이라 불렀다. 강희(康熙) 9년(1670)에 진사. 강희 14년(1675) 강소보응지현(江宝寶知知縣)에 부임하였고 재임 중 삼번(三藩)의 난 진압과 경내의 황하에 의해 붕괴된 운하를 다스리는 데 참여하였다. 저서로는 시론 전문서인『原詩』가 있는데,『文心雕龍』이후 문예 이론사에서 가장 논리적이고 체계적인 이론으로 여겨진다. 이 밖에 성토(星土)의 학문을 다룬『江南星野辨』과 시문집『已畦集』이 있다

54) 장언원(張彥遠, 815~907): 자는 애빈(愛賓), 포주의씨(蒲州猗氏, 지금의 山西 臨猗縣) 사람이다. 중서령(中書令) 장가정(張嘉貞)의 현손, 전중시어사(殿中侍御史) 장문규(張文規)의 아들. 서화와 감상에 능하여 처음에는 좌보궐(左補闕)하였고 대중(大中) 초년(847) 사부원외랑(祠部員外郎)으로 자리를 옮겼다. 함통(咸通) 3년(862), 서주자사(舒州刺史), 건부 (乾符) 초년(874), 대리경(大理卿)을 지냈다. 천우(天祐) 4년(907)에 사망하였으며, 『歷代名畫記』, 『法書要錄』,『彩箋詩集』,『三祖大師碑陰記』,『山行詩』등을 저술하였다.

55) 이양빙(李陽氷, 약 720~780): 자는 소온(少溫), 초군(譙郡, 지금의 安徽 亳州) 사람. 이백(李白)의 종숙(從叔)으로 이백을 위해 《草堂集序》를 지었다. 벼슬은 진운령(縉云令), 당도령(當涂令)을 거쳐 집현원 학사(集賢院學士)에 이르렀다. 글씨는 이사의 《嶧山碑》를 스승 삼았으며 스스로를 "이사 이후 곧장 소생에 이르니 조희(曹喜), 채옹(蔡邕)으로도 부족하다"고 자부하였다. 여총(呂總)은 『속서평(續書評)』에서 "이양빙의 전서는 마치 옛 비녀가 사물에 의지하여 힘이 있는 것 같으니 이사 이후 오직 한 사람뿐이다."라고 칭찬했다. 대표작으로 《三墳記》 《捿先塋記》가 있다.

56) 석도(石濤, 1642~1708): 성은 주(朱), 이름은 약극(若極), 광서 계림(桂林) 사람, 자는 아장(阿長), 승명은 원제(元濟), 혹은(原濟). 별호는 대척자(大滌子), 둔근(鈍根), 석도인(石道人), 고과화상(苦瓜和尚) 등. 명대 정강왕(靖江王) 주형가(朱亨嘉)의 아들로 홍인(弘仁), 곤잔(髡殘), 주탑(朱耷)과 더불어 '明末四僧'이라고 부른다. 그는 회화 실천의 탐구자이자 혁신가이며 이론가로 만년에 자유로운 운필과 먹법의 유별함, 격식의 다변화로 구속받지 않는 화풍을 구사하였다. 작품으로 《石濤羅漢百開冊頁》, 《搜盡奇峰打草稿圖》, 《山水清音圖》, 《竹石圖》 등이 있으며 저서로는 『苦瓜和尚畫語錄』이 있다.

57) 호머(Homer, BC9세기~BC8세기): 고대 그리스의 맹인 시인으로 음유 시인 오르페우스의 후손이라 하나, 그의 가계에 대해 알려진 바는 없다. 그리스 이름은 호메로스(Ομηρος)이다. 기원전 12~11세기 트로이 전쟁과 해상 모험담을 다룬 고대 그리스의 장편 서사시 '일리아드(伊利亞特)'와 '오디세이아(奧德賽)'는 그가 민간에 전해지는 짧은 노래들을 종합해 엮은 것이다. 그가 살았던 연대는 기원전 750년경 고대 그리스의 이오니아 지방으로 알려져 있다. 그의 걸작 호메로스의 서사시(敍史詩)는 시인의 실존 여부와 상관없이 오랫동안 서양의 종교와 문화, 윤리관에 영향을 미쳤다.

58) 당지계(唐志契, 1579~1651): 字는 부오(敷五), 또는 현생(玄生). 해릉(海陵, 지금의 장쑤성 泰州) 출신. 그림에 정통하였고 명산대천을 여행하며 한곳에 머물어 경치를 관망하였기에 화필이 맑고 정묘하여 원대 사람의 풍모가 있었다. 73세에 사망하였으며 저술로 《繪事微言》 4권이 있다. 卷一 51節에는 산수화의 미학적 원리를 논술하였고, 권2에서 권4까지에는 《品畫錄》, 《續畫品序》, 《畫錄補遺》, 《技藝》, 《續技藝》, 《華箋》, 《畫帖線要》, 《畫題》, 《山水松石格》, 《山水訣》, 《山水部》, 《筆法記》, 《名畫記》, 《林泉高致》 등 선인의 관점을 채록하였다.

59) 정표(鄭杓, 生卒年不詳): 字는 자경(子經), 보전인(莆田人), 일설에는 선유인(仙游人). 원대(元代)의 서예가, 지금의 복건성(福建省) 보전(莆田), 태정중벽(泰定中脾) 남안(南安)에서 유학을 지도함. 큰 글씨와 팔분서에 능하였고, 소학(小學)에 정밀하였다. 그의 저서인 『衍極』은 전주(篆籀)로 서예의 변화를 논하고 서학의 올바른 도리를 설명하였으며 고법을 존중, 송인의 '尙意' 서풍에 대하여 부정적 견해를 표방하였다.

60) 채희종(蔡希綜, 生卒年不詳): 윤주(潤州) 단양(丹陽, 지금의 江蘇 丹陽) 출신. 본관은 제양군(濟陽郡) 고성현(考城縣). 당대 오방현령(吳房縣令) 채욱(蔡勖)의 아들. 곡직(曲職) 사람으로 서예에 능하였다. 천보(天寶) 12년(753)에 『治浦橋記』를 저술하였고, 『書法論』을 저술하여 집안 가문과 여타 집안 서예의 연원을 서술하였다.

61) 왕유(王維, 693~694): 자는 마힐(摩詰), 호는 마힐거사(摩詰居士). 하동(河東) 포주(蒲州, 지금 山西 運城) 출신으로 본관은 산서(山西) 기현(祁縣). 왕유는 불가의 도리뿐만 아니라 시, 서, 그림, 음악 등에 정통하여 개원, 천보 연간에 시명(詩名)을 날렸으며 맹호연(孟浩然)과 더불어 '王孟' 혹은 '詩佛'이라 불렀다. 남종 산수화의 시조로 송대 소식(蘇軾)은 "마힐의 시를 음미하면 시 속에 그림이 있고, 마힐의 그림을 음미하면 그림 속에 시가 있다(味摩詰之詩 詩中有畫 觀摩詰之畫 畫中有詩)."고 평가하기도 하였다. 『輞川集』에 다수의 시가 남아 있으며 저술로 『王右丞集』, 『畫學秘訣』이 있다.

62) 장택단(張擇端, 1085~1145): 자는 정도(正道), 혹은 문우(文友). 동무(東武, 지금의 산동성 諸城市 岔道口村) 사람. 소년 시절 고향에서 독서와 그림 그리기에 몰두하다가 청년 시절 경성 변량(京城汴梁)으로 유학을 떠나 그림을 그렸는데, 북송 숭녕(崇寧) 원년(1102)에 시험을 거쳐 한림도화원(翰林圖畵院)에 선발되어 궁중 화가가 되었다. 장택단의 그림은 누각건축(樓閣建築), 주거교량(舟車橋梁), 시정풍정(市井風情)에 뛰어나며 웅대한 장면과 복잡하고 변화무쌍한 구도를 구축하는 데 능숙하고 사실적이고 세밀한 수법으로 스스로 일가를 이루었다. 작품으로 《淸明上河圖》, 《金明池爭標圖》 등이 있다.

63) 이상은(李商隱, 813~853): 자는 의산(義山), 호는 옥계(玉谿), 혹은 번남생(樊南生)으로 본관은 회주(懷州) 하내(河內, 지금의 하남 荥陽市). 문종(文宗) 개성開成 2년, 진사(進士)에 올라 비서성 교서랑(秘書省校書郎), 홍농위(弘農尉) 등을 지냈다. '牛李黨爭'의 정치적 소용돌이에 휘말려 자신의 뜻을 펴지 못하고 선종 대중(大中) 말에 정현(鄭縣)에서 병사하였다. 이상은은 당나라 전체를 통틀어 시미(詩味)를 추구한 몇 안 되는 시인으로 그는 시작에 능하고 변려문학의 가치도 높아서 두목(杜牧)과 함께 '小李杜', 온정균(溫庭筠)과 함께 '溫李'라고 불린다. 주요작품으로 『李義山詩集』이 있다.

64) 백겸신(白謙愼, 1955~): 예일대 예술사 박사로 다년간 해외에서 예술사 연구에 종사해 구겐하임 연구상과 보스턴대 예술사 종신교수 자리를 받았고 2015년 귀국해 저장대 문화재연구원에 입사했다. 그는 명나라 말기와 청나라 초기의 서예가인 부산(傅山)으로부터 중국 서예의 변화를 논의했고, 충칭 향야(鄕野)의 이발소 간판인 '쥐안쥐안파우(娟娟發屋)'로 서예 경전(經典)에 대한 고민을 이끌어냈다. 연구와 저술 외에도 백겸신은 서구에서 일반 대중에게 중국 서예 및 전각예술을 소개하기 위해 적극적으로 노력했다. 주요저작으로 『傅山的世界』, 『白謙愼書法論文選』, 『吳大澂和他的拓工』 등이 있다.

65) 육우(陸羽, 733~804): 이름은 질(疾), 자는 홍점(鴻漸), 혹은 계자(季疵)이며 당나라 복주경릉(復州竟陵 지금의 호북성 天門) 사람. 당대의 다학가(茶學家). 육우는 천성이 해학적이어서 여류시인 이계란(李季蘭), 시승 교연(皎然) 등과 교류하였으며, 상원(上元) 초년(760)에 초계(苕溪, 지금의 저장성 湖州)에 은거하며 집필한 『茶經』 3권이 세계 최초의 차 전문 저서가 되었다. 이후 육우는 중국 차 예술의 창시자로서 다선(茶仙)으로 알려져 있으며 다성(茶聖)으로 존경받고 있다. 그의 행적은 『新唐書』, 『文苑英華』, 『唐才子傳』, 『全唐文』 등의 문헌에 기록되어 있다.

66) 개규천(盖叫天, 1888~1971): 본명은 장영걸(張英杰), 호는 연남(延南), 하북성 고양현(高陽縣) 서연촌(西演村) 사람, 1896년 '작은 황금콩(小金豆子)'이라는 예명으로 정식 무대에 오른 이후 1963년까지 다양한 경극 무대에 참여하였다. 개규천은 단타무생(短打武生)을 위주로 하여, 이춘래(李春來)의 「武生藝術」을 계승한 기초 위에서, 각고의 노력으로 연구하여 인물의 조형미를 중시하였으며, 민간 무술과 조각 예술을 무대 이미지에 융합시키고, 외형 동작으로 인물의 표정 기질을 표현하여 개파예술을 형성, '강남 제일의 무생'(江南第一武生), '강남 활무송'(江南活武松)이라 불렸다.

67) 게오르크 빌헬름 프리드리히 헤겔(G. W. F. Hegel, 1770~1831): 19세기 독일 관념론 철학의 대표적인 인물이자 독일 고전 철학의 대표적인 인물 중 한 명으로 베를린대(오늘날 베를린 훔볼트대) 총장을 지냈다. 헤겔의 사상은 19세기 독일 관념론 철학 운동의 정점을 찍었으며 실존주의 및 마르크스의 역사적 유물론과 같은 후대 철학의 유파에 깊은 영향을 미쳤으며 개인의 욕구를 인정하고 인간의 기본적 가치를 구현하는 데 있어 새로운 활로를 열어주었다. 주요저서로 《정신현상학》, 《대논리학》, 《엔치클로페디》, 《법철학 강요》, 《미학 강의》, 《역사철학강의》 등이 있다

68) 장약허(張若虛, 約647~730): 당 태종 정관(貞觀) 21년~당 현종 개원(開元)
18년 사이 활동했던 시인. 양주(揚州) 사람. 그의 이름처럼 그는 일생을 겸손
하게 지냈고 자신을 광고하는 것을 좋아하지 않았다. 일찍이 연주병조(兗州
兵曹)를 지냈다. 문사가 준수하여 하지장(賀知章), 장욱(張旭), 포융(包融)과
함께 '吳中四士'로 불린다. 시의 대부분은 산일되었으며『全唐詩』에《代答閨
夢還》와《春江花月夜》만이 전한다. 그중《春江花月夜》는 그의 대표작으로
당시(唐詩)의 시풍을 여는 작품(開山之作)이라는 평가를 받았고, 한 마디 글
로 양송(兩宋)을 제압하고 한 편으로 전당(全唐)을 덮는 명예를 누렸다.

69) 유의경(劉義慶, 403~444): 자는 계백(季伯), 팽성(彭城, 지금의 장쑤성 徐州
市) 사람. 남조 송대 종실의 문학가. 송 무제(武帝) 유유(劉裕)의 조카이자 장
사(長沙) 경왕(景王) 유도령(劉道怜)의 둘째 아들이며, 숙부 임천왕(臨川王)
유도규(劉道規)가 아들이 없어 유의경을 후계로 삼아 남군공(南郡公)에 封하
였다. 영초(永初) 원년(420)에는 임천왕(臨川王)에 봉해지고 시중(臨中)으로
징발되었다. 문제(文帝) 원가(元嘉) 때 비서감(秘書監), 단양윤(丹陽尹), 상서
좌복야(尚書左仆射), 중서령(中書令), 형주자사(荆州刺史) 등을 역임하였다.
저서로『徐州先賢傳』,『江左名士傳』,『世說新語』가 있다.

70) 손과정(孫過庭, 646~691): 이름은 민례(虔礼), 자(字)로 행세하였다. 항주
부양(富陽, 지금의 浙江) 출신이라기도 하고 혹은 진류(陳留, 지금의 하남 開
封) 사람이라고도 한다. 당대의 서예가이자 서예 이론가. 그가 쓴『書譜』2책
은 이미 산실되었다. 지금 현존하는『書譜序』는 분소원류(分溯源流), 판서체
(辨書体), 평명적(評名迹), 술필법(述筆法), 계학자(誡學者), 상지음(傷知音) 등
6개 부분으로 나뉘며 문장이 치밀하고 간결하면서 의미가 깊어 고대 서예
이론사에서 중요한 위치를 차지한다. 그 가운데 학습의 3단계, 창작의 오합
오괴 등 많은 논점이 여전히 후인에게 시사하는 바가 있다.

71) 백거이(白居易, 772~846): 자는 낙천(樂天), 호는 향산거사(香山居士), 혹은
취음선생(吟音先生). 정주 신정(新鄭, 지금의 河南)사람. 당대 현실주의 시인
이자 3대 시인 중 한 사람. 소년 시절 번진(藩鎭)의 전란을 겪으며 공부했고
802년, 원진(元稹)과 함께 '書判拔萃科'에 합격하여 비서성 교서랑(校書郞)을
수여받았다. 그의 시는 소재가 넓고 언어가 평이하고 통속적이며 정취가 풍
부하다. 대표작《琵琶行》,《長恨歌》등이 널리 알려지면서 후세에 깊은 영
향을 미쳤다. 백거이는 재임시 뛰어난 재능과 치국사상을 보여 당나라 정치
발전에도 크게 기여하였다. 저서로『白氏長慶集』이 있으며, 모두 71권이다.

72) 유우석(劉禹錫, 772~842): 자는 몽득(夢得), 본관은 하남 낙양(洛陽). 선조
는 중산정왕(中山靖王) 유승(劉勝) 일설에 흉노(匈奴)의 후예라고 한다. 당나
라의 문학가이자 철학자로 '詩豪'로 알려져 있다. 정원(貞元) 9년(793) 진사에
급제하여 정원(貞元) 말년에 태자시독 왕숙문(王叔文)을 비롯한 '二王八司馬'
정치집단에 합류했다가 당 순종 즉위 후 영정혁신(永貞革新)에 참여하여 실
패한 후 여러 차례 좌천되었다.《陋室銘》,《竹枝詞》,《楊柳枝詞》,《烏衣
巷》등의 명편을 남겼다. 저서로『劉夢得文集』,『劉賓客集』이 있다.

73) 이욱(李煜, 937~978): 본명은 종가(從嘉), 자는 중광(重光), 호는 종은(鍾隱),
일명 종봉백련거사(鍾峰白蓮居士)로 세상에서 남당후주(南唐后主) 이후주(李
后主)라고 부른다. 금릉(金陵, 지금의 南京)에서 태어났으며 본관은 팽성(彭
城, 지금의 강소성 徐州 銅山區). 남당의 마지막 임금이자 중국 오대(五代)의
시인이다. 이욱은 즉위한 이래 불교를 존숭하고 사원을 널리 건설하는데 많
은 국고를 탕진하였고 내우외환으로 사회는 매우 불안정하였다. 그러나 서
예, 회화, 시와 문장 등 예술 분야에서는 성과가 가장 높았다. 이욱의 작품으
로는《虞美人》등이 있다.

74) 강기(姜夔, 1155~1221): 자는 요장(堯章), 호는 백석도인(白石道人), 일설에
는 남송 효주(饒州) 번양(鄱陽) 사람. 남송의 문학가이자 음악가로 중국 고대
10대 음악가 중 한 명으로 알려져 있다. 평생 벼슬을 하지 않고 강호를 전전
하며 글씨를 팔아 생활했다. 그의 작품은 영적 함축성으로 유명하며 감시(感
時), 서회(抒懷), 영물(咏物), 연정(戀情), 사경(寫景), 기유(記遊), 절서(節序),
교유(交游), 수증(酬贈) 등 다양한 주제를 가지고 있다. 그는 강호를 떠돌지
만, 군주의 감상을 잊지 않고 세상을 슬퍼하는 자신의 사상을 표현했고, 외로
운 야학(野鶴) 같은 개성을 표현했다. 저술로『白石道人詩集』,『白石道人歌
曲』,『續書譜』,『絳帖平』등이 전한다.

75) 양웅(揚雄, 前53~18) : 자는 자운(子云), 촉군(蜀郡) 피현(郫縣, 지금의 青島
市 郫都區) 사람. 여강태수(廬江太守) 양계(揚季)의 오세손이며, 엄군평(嚴君
平)의 제자로 사부(辭賦)에 뛰어났다. 장안(長安)을 유람하며 대사마왕(大司
馬王) 음문하사(音門下史)를 지냈다. 성제(成帝) 때 급사황문시랑(給事黃門侍
郎)을 제수받고 천록각(天祿閣)에서 수학하며 왕망(王莽)과 친분을 쌓기도 하
였으며, 천봉(天鳳) 5년(18), 71세의 나이로 사망했다. 저서로『法言』,『太
玄』등이 있으며, 노자의 도에서 유래한 '玄'을 최고의 범주로 삼아 우주생성
도식을 구축하고 한나라 도가사상을 계승하고 발전시켰다.

76) 여봉자(呂鳳子, 1886~1959): '강소화파'(江蘇畵派: 新金陵畵派)의 선구자이
자 설립자. 15세 때 이서청(李瑞淸)을 사사하였고 국립예술전문학교(國立藝術
專科學校) 교장을 지냈다. 그는 나한화(羅漢畵)와 봉체(鳳體) 서예로 평생 최
고의 예술적 성취를 이뤄냈으며, 주덕군(朱德群), 오관중(吳冠中), 이가염(李
可染), 유개거(劉開渠), 왕조문(王朝聞) 등 당대 중국 미술의 대가들을 대거
배출해 중국 미술사와 미술교육사에 중요한 한 페이지를 남겨 중국 미술계
의 '百年巨匠'으로 불린다. 저서로『美術史講稿』,『中國畵法研究』,『呂鳳子
仕女畵冊』,『呂鳳子華山速寫集』등이 있다.

77) 서위(徐渭, 1521~1593): 소흥부(紹興府) 산음현(山陰縣 지금의 절강성 紹
興) 출신. 자는 문청(文淸), 후에 문장(文長)으로 바꿈. 호는 청등노인(青藤老
人), 청등도사(青藤道士), 천지생(天池生), 천지산인(天池山人), 천지어은(天池
漁隱), 금루(金壘), 금회산인(金回山人), 산음포의(山陰布衣), 백포산인(白鵧山
人), 아비산농(鵝鼻山儂), 전단수(田丹水), 전수월(田水月) 등이다. 시, 연극,
서화 등 각 방면에서 모두 독보적이었고 해진(解縉), 양신(楊愼)과 함께 '명
의 삼재자'로 불렸다. 그는 중국 '潑墨大寫意畵派'의 창시자이자 '青藤畵派'의
원조이며, 그림은 선인의 정수를 흡수하여 환골탈태한 것으로 유명하다.

78) 동기창(董其昌, 1555~1636): 자는 현재(玄宰), 호는 사백(思白), 향광거사
(香光居士), 송강화정(松江華亭, 지금의 上海市) 사람이다. 만력 17년(1589),
진사에 급제하여 숭정(崇禎) 5년(1632) 태자첨사(太子詹事)를 지냈다. 그는
불가 선종(禪宗)을 그림에 비유하여 '南北宗論'을 제창하였고 '華亭畵派'의 뛰
어난 대표자로 '顔骨趙姿'의 아름다움을 겸비하였다. 세상에 전하는 그의 작
품으로는《巖居圖》,《秋興八景圖》,《書錦堂圖》,《白居易琵琶行》,《草書詩
冊》,《烟江疊嶂圖跋》등이 있고 저서로『畵禪室隨筆』,『容台文集』이 있다.

79) 사령운(謝靈運, 385~433): 이름은 공의(公義), 자는 영운(靈運), 소명객인(小
名客儿), 본관은 양하현(陽夏縣, 지금의 河南省 太康縣)이며 회계군(會稽郡)
시녕현(始寧縣, 지금의 紹興市 上虞區)에서 태어났다. 동진(東晉)에서 유송(劉
宋) 시기 시인이자 불학자, 여행가로 '山水詩派'의 원조이며 동진의 명장 사
현(謝玄)의 손자이다. 송문제 원가(元嘉) 10년(433), 49세의 나이로 반역죄로
교수형에 처해졌다. 그의 시는 안연지(顔延之)와 이름을 나란히 하여 '顔謝'
로 불리웠으며 산수시 창작에 전력을 기울인 최초의 시인이었다. 불경을 번
역하고『晉書』를 집필하였으며,『謝康樂集』을 집대성하였다.

80) 유희재(劉熙載, 1813~1881): 자는 백간(伯簡), 호는 용재(融齋), 만호는 오
애자(寤崖子), 강소성 홍화(興化) 사람. 도광(道光) 연도에 벼슬길에 나가 좌
춘방좌중윤(左春坊左中允), 광동학정(廣東學政)에 이르렀다. 상해 용문서원에
서 여러 해 동안 강의를 하며 19세기 문예이론가이자 언어학자로서 '동방의
헤겔'로 불리웠다. 저서로『藝槪』,『昨非集』,『四音定切』,『說文雙聲』,『古
桐書屋六種』,『古桐書屋續刻三種』이 있으며 그 중『藝槪』는 현대 문학 비
평의 중요한 저서 가운데 하나이다.『藝槪』는 총 6권으로 구성되어 있으며,
「文槪」,「詩槪」,「賦槪」,「詞曲槪」,「書槪」,「經義槪」로 나누어져 있다.

81) 오덕선(吳德旋, 1767~1840): 청나라의 서예가. 자는 중륜(仲倫). 강소성 의
흥(宜興) 출신. 어렸을 때에는 한유(韓愈)의 시문에 골몰하여 서예에 관심을
두지 않다가 서른 살 이후 서예와 시문에 관심을 두었다. 포세신(包世臣)은
『藝舟雙楫』에서 그의 행초를 능품하(能品下)에 두며 비교적 평가절하하였
다. 74세에 절명하였으며 저서로 『初月樓文集』『書林藻鑒』『藝舟雙楫』
『淸朝書畵家筆錄』등이 있다. http://wiki.xinhengshui.net/에서는 우측 圖像
을 오덕선으로 등재하였으나 다른 곳에서는 청조의 신동인 용계서(龍啓瑞)나
동성파(桐城派)의 일원인 요내(姚鼐)라 주장하기도 한다.

82) 김개성(金開誠, 1932~2008): 본명은 김신웅(金申熊), 강소성 무석(無錫)에서
태어났다. 미학심리학 연구에 전념하여 다수의 저서를 출판하였으며, 학술
이론계에서 존경을 받았다. 그는 특히 중국 서예와 전통문화 연구에 관심을
기울여 독특한 견해를 가진 서예 이론 논문을 발표하였다. 서예에 관한 학술
논문으로《中國書法藝術特征》,《顔眞卿書法藝術槪論》《北京朝碑版的書法藝
術—兼論南北朝兩大書法藝術潮流》,《以"狂"継"顚", 気成乎技——懷素自叙帖
賞析》,《論秦漢簡帛的書法藝術》,《書法藝術的形式与內容》,《書法藝術的動
力与情性》,《中國書法藝術与傳統文化》등 20여 편이 넘는다.

83) 선우추(鮮于樞, 1246~1302): 원대(元代) 서예가, 자는 백기(伯機), 호는 곤
학산민(困學山民), 직기노인(直寄老人), 만년의 영실명(營室名)은 곤학지재(困
學之齋). 대덕(大德) 6년(1302)에 태상전박(太常典薄)을 역임했으며 원 세조부
터 원년까지 절동선위사(浙東宣慰司)를 지냈고, 이후 절동성도사(浙東省都事)
가 되었다. 선우추는 술을 마시면 시를 읊고 글씨를 썼는데, 기이한 모습이
난무하여 조맹부(趙孟頫)가 매우 높이 평가하였으며 명대의 주권(朱權)은
『太和正音譜』에서 그를 사림영걸(詞林英杰) 150인에 등재하기도 하였다.
저서로『困學齋雜錄』,『困學齋詩集』이 있다.

84) 장안(張晏, 大德~延佑年間): 수집가로 서문도서(瑞文圖書), 현지당인(賢志堂印), 양국장씨(襄國
張氏), 서본가전(瑞本家傳) 등이 그의 소장인이었다. 회소의《食魚帖》, 안진경의《祭侄文稿》,
이백의《上陽臺帖》등 명작들이 그가 소장했던 작품들이다. '천하 제이행서'로 알려진 안진경
의《祭侄文稿》에 대해 장안은 "고(告)는 서간(書簡)만 못하고 서간은 초안(草案)만 못하다. 대
개 고(告)란 관작(官作)이어서 비록 해서로 시종을 맺지만, 서간(書簡)은 일시적 흥(興)으로 자
못 방임할 수 있으며, 초안은 무심함에서 나온 것으로 그 손아귀에서 두 번 잊은 것이니 여기에
서 참된 묘를 보게 된다(告不如書簡 書簡不如起草 盖以告是官作 雖楷端終爲繩約 書簡出于一時
之意興 則頗能放縱矣 而起草又出于无心 是其手心兩忘 眞妙見于此也)."고 평하였다.

85) 운수평(惲壽平, 1633~1690): 초명은 격(格), 자는 수평(壽平), 자행(字行),
혹은 정숙(正淑)이며 별호는 남전(南田), 백운외사(白雲外史), 운계사(雲溪史),
동원객(東園客), 소풍객(巢楓客), 동야유광(東野遺狂), 초의생(草衣生), 횡산초
자(橫山樵者). 강소성 상주부(常州府) 무진현(武進縣) 출신. 청대 상주파(常州
派)를 창시하였다. 그의 그림은 직접 색을 찍어 발라 그림을 그리는 것인데,
형사를 강구하면서도 문인화의 정서(情緖)와 운미(韻味)를 갖추고 있다는 점
에 있다. 그가 그린 산수화는 신운과 정취에 뛰어나 '淸初六大家'로 불렸으며
또한 시문과 서화에 능하여 '비릉육일지관'(毗陵六逸之冠)의 영예를 안았다.

86) 항목(項穆, 約1550~1600): 초명은 덕지(德枝)였다가 나중에 목(穆)으로 개명. 자는 덕순(德純), 호는 정원(貞元), 무칭자(無稱子), 수수(秀水: 지금의 浙江 嘉興)사람. 유명한 수집가 항원변(項元汴)의 아들로 벼슬은 中書令. 항목은 박고상감(博古賞鑒)의 집안에서 태어나 문아교유(文雅交游)하고 이유목염(耳濡目染)하였기에 그의 시는 모두 분명한 운치가 있었으며 글씨는 진의 왕희지와 당의 구양순을 추종하였다. 《雙美帖》이 세상에 전하며 저서로 『貞元子詩草』와 『書法雅言』이 있다. 『書法雅言』은 『四庫全書·子部·藝術類二』에 수록되어 있다.

87) 헤라클리투스(Heraclitus, 前544~前483): 고대 그리스 소크라테스 이전의 철학자. 에피스 학파의 창시자이다. 레닌은 만물이 끊임없이 변화하고 대립적이고 통일된 개념을 가지고 있다고 믿으며 이를 변증법의 창시자라고 불렀다. 그는 이오니아 지방의 에피스 지방의 왕족 가정에서 태어났다. 그는 원래 왕위를 계승해야 했지만, 동생에게 왕위를 물려주고 여신 아르디메스 사원 근처로 달려가 은둔했다. 페르시아 왕 다리우스(大敎導士)가 페르시아 궁정에 그리스 문화를 가르쳐 달라는 편지를 보냈다고 한다. 저서로 『論自然』이 있는데, 현재 잔편이 남아 있다.

88) 모종강(毛宗崗, 1632~1709): 자는 서시(序始), 호는 혈암(孑庵), 장주(長洲, 지금의 강소성 蘇州市) 출신. 청초의 저명한 문학 비평가로 평생 가난하고 비천하게 살았다. 그가 평점한 저서는 『三國志演義』이다. 그의 부친 모륜(毛綸)은 일찍이 《琵琶記》를 비평하여 '第七才子書'로 불렸다. 모종강판 『三國志演義』는 나관중(羅貫中)의 원작과 달리 줄거리가 크게 바뀌어 첨삭이 가해졌을 뿐만 아니라 회차도 정비하고 문사와 시문도 수정한 것이다. 원작과 비교하여 존유억조(尊劉抑曹)의 정통 관념과 천명(天命) 사상이 강화된 특징을 지닌다.

89) 오희재(吳熙載, 1799~1870): 본명은 정양(廷揚), 자는 희재(熙載), 후에 개자(改字)하여 양지(讓之), 양지(攘之)라 하였고 호는 양옹(讓翁), 만학거사(晚學居士), 방죽장인(方竹丈人) 등이다. 강소성(江蘇省) 의정인(儀征人)이다. 포세신(包世臣)의 입실 제자로 서화와 전각에 정통하였다. 등석여(鄧石如)의 법을 취하여 그 신수를 얻었고 '鄧派' 전각예술을 발전 및 완성하여 명청대 전각사에서 중요한 위치를 차지하였다. 오창석(吳昌碩)은 "옹은 평생 등완백을 고복하여 진한의 인새(印璽)를 깊이 탐구하였기 때문에 도법이 둥글고 섬만(纖曼)한 기운이 없고 기상이 준매(駿邁)하며 막힘이 없었다"고 하였다.

90) 서호(徐浩, 703~782): 자는 계해(季海), 월주회계(越州會稽: 지금의 浙江省 紹興市) 사람. 재상 장구령(張九齡)의 조카. 그의 서예는 아버지 서교(徐嶠)의 필법을 이어받아 온건 침착하고 중후하다. 『新唐書·徐浩傳』에는 그의 글씨를 "성난 사자가 돌을 걷어차고 목마른 천리마가 샘으로 달려가는(怒猊抉石 渴驥奔泉),"것 같다고 묘사하는가 하면, 당대 려총(呂總)은 『續書評』에서 "그의 해서와 행서는 정숙하여 의취기 없디(他的眞行書 固多精熟 无有意趣)고 여겼다. 건중(建中) 3년, 향년 80세에 태자태사(太子太師)에 추증되었으며, 시호는 정(定)이다. 작품으로는 《法書論》, 《不空和尙碑》가 있다.

91) 오창석(吳昌碩, 1844~1927): 초명은 준경(俊卿), 자는 창석(昌碩), 署名은 창석(倉石), 창석(蒼石), 대농(大聾), 부도인(缶道人), 석존자(石尊者) 등. 절강성 효풍현 창오촌(지금 湖州市 安吉縣) 출신. '後海派'의 대표이며 항주 서령인사(西泠印社)의 초대 사장을 지냈다. 그는 시·서·화·인(印)을 한데 모아 금석서화(金石書畫)를 한데 녹여냈으며 전서 석고문(石鼓文)의 일인자이자 문인화(文人畫) 최후의 고봉으로 불리운다. 작품집으로 《吳昌碩畵集》《吳昌碩作品集》《苦鐵碎金》《缶廬近墨》《吳蒼石印譜》《缶廬印存》등이 있고 시문집으로 『缶廬集』이 전해진다.

92) 주성련(周星蓮, 生卒年不詳): 청(淸) 도광년간(道光年間)의 서예가. 초명은 일오(日旿), 자는 오정(午亭), 인화(仁和, 지금의 杭州)에서 태어나 도광(道光) 20년(1840) 천거되어 지현사(知縣事)를 제수받았고 지습(知習)으로 서명을 알렸다. 동치(同治) 7년(1868)에 『臨池管見』을 저술하여, 취세(取勢), 용필(用筆), 행신지의(行神之意) 등의 필법을 제시하였고, 난초와 대나무, 매화 등의 그림도 겸하여 잘하였으며 시집으로 『耕堂詩鈔』가 있다.

93) 적기년(翟耆年, 生卒年不詳): 남송의 고문자학자. 자는 백수(伯壽), 호는 황학산인(黃鶴山人), 참정(參政) 적여문(翟汝文)의 아들, 이선개봉(耳先開封, 지금의 河南城) 사람으로 단양(丹陽, 지금 江蘇省)에 거주하였다. 일찍이 부친의 그늘로 입관하였으나 고집이 세서 함부로 어울리지 못하였고 자신이 벼슬을 하면 반드시 충직함으로 쫓겨나리라 생각하고 관직을 사임했다. 재상 범종윤(范宗尹)이 그를 부르려 하자, 소상(蘇庠)은 청탁과 선악이 너무 뚜렷하여 당세에 용납될 수 없고 뜻대로 되지 않으리라 했다. 벼슬을 그만두고, 저술에 전념하여 『籀史』 2권을 남겼으나 지금 세상에 전하지는 않는다. 이러한 사실이 『嘉定鎭江志』 부록에 보이며 『宋史翼』 권28에 전해진다.

94) 이백(李白, 701~762): 성당(盛唐) 시인, 자 태백(太白). 호 청련거사(靑蓮居士). 두보(杜甫)와 함께 '이두(李杜)'로 병칭되는 중국 최대의 시인이며, 시선(詩仙)이라 불린다. 1,100여 편의 작품이 현존한다. 젊어서 도교(道敎)에 심취했던 그는 산중에서 지낸 적도 많았다. 그가 지은 시의 환상성(幻想性)은 대부분 도교적 발상에 의한 것이며, 산중은 그의 시적 세계의 중요한 무대이기도 하였다. 저서로 『李太白全集』이 있으며, 대표작으로는 《望廬山瀑布》, 《行路難》, 《蜀道難》, 《將進酒》, 《早發白帝城》 등이 있다.

95) 시보화(施補華, 1835~1890): 자는 균보(均甫), 절강성 오정(烏程, 지금의 절강성 湖州) 출신으로 청나라 시인이자 관료. 동치(同治) 9년(1870)에 처음 좌종당(左宗棠)의 수하에 들어섰다. 성격이 침묵하고 교만함을 의심하며 비방을 많이 하여 증국번(曾國藩)도 광사(狂士)로 여겼다. 광서 3년(1877), 청군을 따라 아고백(阿古柏)을 축출하고 장요(張曜)의 수하에 들어가 중용되었다. 광서 12년(1886), 산등 강의 공도를 담당했다. 광서 16년(1890)에 죽었다. 그의 문사는 간결하고 기상이 웅장하며 시 또한 깊고 심후하였다. 저서로 『峴佣說詩』, 『澤雅堂文集』 8권이 전한다.

96) 혜강(嵇康, 224~263): 자는 숙야(叔夜), 초국지현(譙國銍縣, 지금의 안휘성 濉溪縣) 사람. 삼국시대 조위(曹魏)의 음악가. 일찍이 위 무제 조조(曹操)의 증손녀 장락정주(長樂亭主)를 아내로 맞았으며 중산대부(中散大夫)를 제수하여, 세칭 '嵇中散'으로 불렸다. 혜강(嵇康)과 완적(阮籍)은 현학의 새로운 기풍을 옹호하고 '명성보다 자연에 맡기고'(越名教而任自然), '귀천을 살펴 물정과 소통한다'(審貴賤而通物情)고 주장하며 '竹林七賢'의 정신적 지도자 가운데 한 명이다. 그의 시는 깨끗하고 엄숙하여 시대 사상을 반영하고 후대의 문학계에 많은 영감을 주었다. 『養生論』과 『嵇康集』이 세상에 전한다.

97) 성공수(成公綏, 231~273): 자는 자안(子安), 동군백마(東郡白馬, 지금의 河南省 滑縣) 사람이다. 총명하고 재능이 있으며 경전을 두루 섭렵하여 사부에 능하고 장화(張華)의 인정을 받고 국자박사(國子博士)를 천거하여 비서랑(秘書郞)을 역임하였고, 비서승(秘書丞)으로 옮겨 중서랑(中書郞)에 이르렀다. 태시(泰始) 7년, 43세의 나이로 세상을 떠났다. 《天地賦》와 《嘯賦》는 대대로 전해 내려오는 유명한 작품이다. 유고집은 이미 산실되었고, 명인(明人)이 엮은 『成公子安集』이 있다.

98) 하소기(何紹基, 1799~1873): 자는 자정(子貞), 호는 동주(東洲), 별호는 동주거사(東州居士), 만호는 원수(猿叟, 또는 蝯叟), 호남도주(湖南道州, 지금의 道縣) 출신. 도광(道光) 16년(1836) 진사가 되어 성남서원(城南書院)을 역임하고 동치(同治) 12년(1873)에 蘇州에서 75세의 나이로 병사하였다. 하소기는 경사에 능통하고, 율학에 정통하였으며, 《大戴記》에 따르면 예경(禮經)을 고증하고, 제도를 관통함에 상당히 정교하였다. 황정견(黃庭堅)의 시류와 금석문을 좋아하고 서예에 능하였다. 처음에 안진경을 배우고 한위의 여러 비를 섭렵한 것이 일백여 종이 넘었다. 저서로 『東洲詩文集』 40권이 있다.

99) 심윤묵(沈尹默, 1883~1971): 자는 중(中), 추명(秋明), 호는 군묵(君墨), 별호는 귀곡자(鬼谷子). 본관은 절강성 호주(湖州). 일찍이 일본에 유학하여 북경대학교 교수, 북평대학교 총장을 지냈으며, 《新靑年》지 편집위원을 역임했다. 그의 글씨는 민국 초창기에 서예계에서 '南沈北于(남녘에 심윤묵, 북쪽에 우우임)'라고 불렸고, 1940년대 서단에서는 '南沈北吳(남쪽에 심윤묵, 북쪽에 오창석)'라는 말이 있었다. 이지민(李志敏)과 함께 '北大書法史兩巨匠'으로 불린다. 문학가 서평우(徐平羽) 선생은 "원·명·청을 초월하여 곧장 송사대가에 들어도 부끄럽지 않다고 주장하기도 하였다.

100) 이가염(李可染, 1907~1989): 본명은 이영순(李永順), 강소성(江蘇省) 서주(徐州) 출신으로 제백석(齊白石)의 제자이다. 이가염(李可染)은 어려서부터 그림을 즐겨 그리며 13세 때 산수화를 배웠고, 43세에 중앙미술대학 교수가 되어, 49세에 산수화를 변혁하기 위해 수만 리를 여행하며 사생했다. 72세에 중국미술가협회 부주석, 중국화연구원 원장을 맡았으며 만년에 운필이 더욱 노숙하였다. 대표 그림으로 《漓江勝景圖》《萬山紅遍》《井岡山》 등이 있고, 화집으로 《李可染水墨寫生畫集》, 《李可染中國畫集》, 《李可染畫牛》 등이 있다.

101) 황빈홍(黃賓虹, 1865~1955): 본명은 무질(懋質), 명질(名質), 자는 박존(朴存), 박잠(朴岑), 박승(朴丞), 벽금(劈琴), 호는 빈홍(賓虹), 별서로 여향(予向), 홍수(虹叟), 황산산중인(黃山山中人) 등이다. 주요 작품으로 《蜀江歸舟圖》, 《焦墨山水》, 《九子山》 等이 있고, 화책으로 《黃賓虹紀游畫冊》《黃賓虹山水畫冊》, 《黃賓虹山水畫集》, 《黃賓虹寫生畫冊》 等이 있으며, 著作으로 『陶璽文字合証』, 『古印槪論』, 『古籀論証』, 『古文字釋』, 『古畫微』, 『虹廬畫談』, 『鑒古名畫論』, 『黃山畫家源流』, 『畫法要旨』, 『賓虹草堂印譜』, 『畫學編』, 『賓虹雜著』, 『賓虹詩草』, 『美術叢書』, 『神州大觀』 등이 있다.

102) 왕주(王澍, 1668~1743): 자는 약림(蒻林), 호는 허주(虛舟), 별호는 죽운(竹云), 강남 금단(金壇) 사람. 청대 강희(康熙) 51년 벼슬하여 한림(翰林)에 들어가 벼슬이 이부원외랑(吏部員外郞)에 이르렀다. 글씨를 잘 써서 특명으로 오경전문관(五經篆文館) 총재관(總裁官)을 지냈다. 귀향 후에는 독서에 탐닉하여 그 이름이 해외에 알려졌고 옛 명탁잔편(名拓殘遍)을 모사하고 당나라 구양순(歐陽詢)과 저수량(褚遂良)을 깊이 연구하였다. 저술로 『淳化閣帖考正』, 『古今法帖考』, 『虛舟題跋』, 『論書賸語』 등이 있으며, 유적으로 《篆書軸》은 북경 고궁박물관에 소장되어 있다.

103) 제백석(齊白石, 1864~1957): 호남성 상담(湘潭) 출신, 이름은 황(璜), 자는 평생(萍生), 호는 백석(白石), 백석옹(白石翁) 노백(老白), 기평(寄萍) 노평(老萍) 차산옹(借山翁), 제대(齊大), 목거사(木居士), 삼백석인부옹(三百石印富翁). 1877년 목수의 견습생으로 일하다가 샤오샹치(蕭芗陔), 문샤오커(文小可), 후친위안(胡沁園), 탄푸(譚溥) 등에게 사사했다. 1926년 국립베이징예술전문학교 교수로 부임하였고, 1957년 북경 중국화원 명예원장을 역임하고 93세의 나이로 사망했다. 작품으로 《墨蝦》, 《牧牛圖》, 《蛙聲十里出山泉》, 《松柏高立圖·篆書四言聯》, 저서로 『借山吟館詩草』, 『白石詩草』 등이 있다.

104) 예소문(倪蘇門, 生卒年 不詳): 명대 동기창(董其昌)의 제자로 알려져 있다. 그가 저술한 『書法論』은 서학의 경로에 관하여 생동적이고 구체적으로 설명하고 있다. "글씨에 뜻을 둔 사람은 무릇 3단계로 나누어 공부해야 하는데, 첫째는 전일(專一: 심신을 한 곳에 쏟음)해야 하고, 둘째 단계는 광대(廣大: 넓고 크게 봄)해야 하며, 셋째 단계는 탈화(脫化: 이전으로부터 벗어남)해야 한다. 매 단계마다 3~5년이 걸리니, 노력과 시간이 충분해야 한다. 소위 초단은 반드시 옛 대가 한 사람을 종주로 삼아야 하며, 하나의 문파를 정하여 조석으로 그 속에 깊이 빠져들어 획마다 닮게 하여 사람들이 바라는 것이 이러한 적파(嫡派)임을 알 수 있게 해야 한다."고 하였다.

105) 축윤명(祝允明, 1461~1527): 자는 희철(希哲), 장수(長州, 지금의 상소성 吳縣) 사람으로 생김새가 특이하고 못생겼으며 오른손 손가락에 곁가지가 붙어있다 하여 지산(枝山)이라 하였고, 세인들은 「祝京兆」라고 불렀다. 비록 과거시험에는 불운하였지만, 시문에 정통하여 당인(唐寅), 문징명(文徵明), 서정경(徐禎卿)과 함께 「吳中四才子」로 불렸다. 또 문징명, 왕총(王寵)과 함께 명나라 중기 서예가의 대표 주자이기도 하다. 해서는 일찍이 조맹부(趙孟頫)와 저수량(褚遂良)을 본받았고 구양순(歐陽詢)과 우세남(虞世南)으로부터 이왕(二王)을 추종하였다. 대표작으로 《太湖詩卷》,《箜篌引》,《赤壁賦》《六體書詩賦卷》,《草書杜甫詩卷》 등이 있다.

106) 포세신(包世臣, 1775~1855): 안오(安吳, 지금 安徽省 涇縣) 출신. 북송 포증(包拯)의 29세손. 자는 신백(愼伯), 만호는 권옹(倦翁), 소권유각외사(小倦游閣外史). 28세 때 등석여(鄧石如)를 만나 전예(篆隸)를 익혔고 후에 북위서(北魏書)를 창도하였다. 스스로 "신백이 중년에 안진경, 구양순의 글씨를 입수하고 소동파, 동기창을 거쳐 후에 북위서에 힘을 쏟았으며 만년에는 이왕을 익히고 드디어 절업(絕業)을 이루게 되었다(愼伯中年書從顔入手 轉及蘇董 后肆力北魏 晚習二王 遂成絕業)."하였고 '右軍第一人'라고 자부하였다. 『藝舟雙楫』을 통해 비학을 제창하여 청대 서풍의 변화에 큰 영향을 미쳤다.

107) 한방명(韓方明, 生卒年不詳): 당 덕종(德宗) 정원(貞元, 785~805) 연간 서예 이론가. 그의 생애에 관하여는 세상에 알려진 바 없다. 다만 정원 15년(799)에 동해(東海) 서(王壽)에게, 그리고 17년에는 청하(淸河) 최막(崔邈)의 필법을 전수받은 것으로 알려져 있다. 저서로 『授筆要說』 한 편이 있는데, 붓의 사용법에 대해 논한 것이다. 그러나 그 안에 인용된 명가의 구술(口述) 비전(秘傳)은 믿을 수 없으며, 근인 심윤묵(沈尹默)의 저서 『歷代名家學書經驗談輯要釋義』에 해석문이 있다.

108) 주화갱(朱和羹, 1795~1850): 자는 지산(指山), 청나라 오현(吳縣) 출신. 청대 도광(道光)년간 서예가. 그의 생애나 행적은 미상이며, 전서, 해서를 잘 썼다고 전한다. 대표 저서로 『臨池心解』1권이 있다. 『臨池心解』는 전통적 첩학이 침묵에 빠져 생기가 없던 시기 전통 첩학 이론의 연속으로, 그가 밝힌 예술 관념은 '비학 중흥'보다 더욱 생명력이 강하였다. 『歷代書法論文選』에 따르면 "무릇 59조로 서법을 익히는 방법을 말하고 있는데 이는 저자가 마음으로 터득한 교훈이라 할 수 있다(凡五十九條 言學習書法法則 當是作者學習心得)."고 하였다.

109) 호가즈(William Hogartu, 1697~1764): 영국의 화가, 예술 이론가, 미학자. 호가즈(威廉·荷加斯)는 당시 영국에서 유행했던 신고전주의(新古典主義)의 미학관에 반대하며 실생활이 아름다움과 예술의 원천이라고 주장했고, 자연을 모사한 현실주의(現實主義) 미학의 원칙을 회화 분야에서 설명하면서 "뱀의 선이 가장 아름다운 선(蛇形線是最美的線條)"이라고 주장하였다. 당시 그는 귀족과 부르주아 계급의 상층부의 추악한 면모를 폭로하고 하층부에 대해서는 동정을 표시하였다. 작품으로 《時髦婚姻》,《浪子生涯》《議會賄選》,《賣蝦姑娘》 등이 있고 저서로 『美的分析』이 있다.

110) 정막(程邈, 生卒年不詳): 자는 원잠(元岑), 하규(下邽) 사람으로 일설에는 하두인(下杜人)이라고도 한다. 예서(隸書)의 창시자로 알려져 있다. 정막이 일찍이 시황제의 미움을 사 운양(雲陽)의 옥에 갇혔을 때, 고예(古隸)를 창안하였고, 그 공으로 죄를 사면받고 어사(御史)에 봉해졌다. 정막(程邈)이 만든 진예(秦隸)는 한자 역사에 있어 중대한 일대 변화이다. 즉 정막이 시도한 서체 변화의 서막은 이후 도(圖)에서 획(劃)으로, 상형(象形)에서 상징(象徵)으로, 번잡(煩雜)에서 단순(單純)으로 바뀌었고, 조자(造字)의 원칙은 표형(表形), 표의(表意)에서 형성(形聲)에 이르기까지 그 구조가 완전히 기호화되어 후기 해서체 및 기타 서체의 형성과 형상의 다양화를 위한 토대를 마련하게 되었기 때문이다.

111) 송익(宋翼, ?~192): 종요(鍾繇)의 제자이다. 『書史會要』에는 종요의 생질(甥姪)이라고 하였다. 태원(太原) 사람으로 사도 왕윤(王允)과는 동향이다. 사서에 의하면 동탁(董卓)을 주살한 후 왕윤은 송익을 좌풍익(左馮翊)에, 왕굉(王宏)을 우부풍(右扶風)에 임명하였는데, 동탁의 나머지 부대 이도(李傕)·곽사(郭汜)가 장안을 쳐부수자, 송익(宋翼)을 서울에 불러들여 살해하였다고 한다. 송익의 글씨는 마치 주판알과 같아서 종요는 이를 크게 나무랐다. 이에 송익을 3년 동안 볼수 없었는데 진 태강(太康) 무렵에 어떤 사람이 종요의 무덤을 파서「筆勢論」을 얻었고, 송익도 이를 읽고 실천하여 이름을 크게 떨쳤다고 전한다.

112) 유종원(柳宗元, 773~819): 자는 자후(子厚), 본관은 하동군(河東郡, 지금의 산서성 運城市) 사람으로 세칭 '柳河東', '河東先生'이라 불렸다. 유종원은 한유(韓愈)와 함께 당나라 고문운동을 주창하여 '韓柳'로, 유우석(劉禹錫)과 함께 '柳劉'로, 왕유(王維), 맹호연(孟浩然), 위응물(韋應物)과 함께 '王孟韋柳'로 불렸다. 평생 600여 편의 시문을 남긴 류종원의 글은 시보다 그 성취가 더 컸으며, 백여 편에 달하는 변려문이 있고 산문은 논술이 강하고 필치가 날카로우며 풍자가 신랄하다. 저서로는 『河東先生集』이 있고, 대표작으로《溪居》,《江雪》,《漁翁》등이 있다.

113) 진역증(陳繹曾, 생졸년불상): 자는 백부(伯敷), 또는 백부(伯孚), 호는 문양좌객(汶陽左客)으로 처주(지금의 저장성 麗水) 출신이다. 용천공(龍泉公) 진존(陳存)의 증손자이며 오흥팔준 가운데 한 명인 진강조(陳康祖)의 아들이다. 원 지정 3년(1343) 국사원 편수로 재직하면서 《遼史》를 분찬하였다. 학식이 풍부하여 모든 경전과 주석을 적고 외울 수 있으며 문사가 풍부하였다. 해서, 초서, 전서, 예서를 모두 익혀 자신의 법으로 삼았다. 특히 비백서를 잘하여 가느다란 실이 하늘거리는 듯, 가을 매미나 봄나비와 같았다. 저서로『書法本象翰林要訣』,『文筌譜論』,『古今文式』,『科擧文階』 등이 있다.

114) 장준(張駿, 生卒年未詳): 자는 천준(天駿), 호는 남산(南山), 송강부(松江府) 화정현(華亭縣) 사람. 10세에 시에 능하였고, 조금 커서는 서예의 행, 초, 예, 전서 모두에 매우 신묘하였다. 경태(景泰) 4년(1453) 천거를 받아 성화초(成化初)에 중서사인(中書舍人) 직문화전(直文華殿)을 지내다가 거듭 승진하여 예부상서에 까지 올랐다. 초서는 회소(懷素)를 종법하여 가장 명성이 높았으며, 장필(張弼)과 함께 유명하여 당시「二張」으로 불렸다. 장봉경호(長鋒硬毫)를 사용하여 즐겨 글씨를 썼고, 획이 날씬하고 힘이 있었으며, 원활하고 윤기 나는 가운데 우뚝 솟은 멋을 보여주었다. 전해 내려오는 묵보에《草書杜甫貧交行》軸과《草書七絶》軸이 현재 티베트 고궁 박물관에 소장되어 있으며 저서로『北游集』,『一蠜子集』,『南山集』이 있다.

115) 방훈(方薰, 1736~1799): 자는 난사(蘭士), 또는 나유(懶儒), 호는 난저(蘭坻), 난여(蘭如), 난생(蘭生), 장청(長靑), 저암(樗庵) 등이며 별서(別署)로 어아향농(語儿鄕農), 절강석문(浙江石門), 포의(布衣), 매자(楳子)를 쓴다. 천성이 거칠어 세속을 초월한 산승과 같았고, 시, 서, 화 모두에 뛰어나 서령팔가(西泠八家) 가운데 한 명인 전당해강(錢塘奚岡)과 어깨를 나란히 하여 세간에서는 '절서양고사'(浙西兩高士), '방해'(方奚)라고 칭하였다. 완원(阮元)은 그의 그림을 평하여 "송원대(宋元代) 사람의 비법을 깊이 체득하였다(深得宋元人秘法)."고 하였고, 진희렴(陳希濂)은 "난사는 그림은 번잡하지만 무겁지 않고, 간단하지만 간략하지 않고, 두터운 가운데 정신이 깃들고, 수미한 가운데 골기가 있어서 광활한 기개로 당시 사람들을 능가하였다(蘭士作畵 繁不重 簡不略 厚在神 秀在骨 高曠之氣 突過時輩)."라고 하였다. 저서로『山靜居詩稿』,『山靜居詞稿』,『題畵詩』,『山靜居畵論』이 있다.

116) 왕도(王導 276~339): 자는 무홍(茂弘), 어릴 때 자는 적룡(赤龍), 낭야임기(琅琊臨沂, 지금의 산동성 臨沂) 출신. 동진 개국원훈(開國元勳)이다. 건국후에 표기대장군(驃騎大將軍), 의동삼사(儀同三司)에 배향되고, 무강후(武岡侯)에 봉해졌으며, 시중(侍中), 사공(司空), 가절(假節), 녹상서사(彔尙書事), 영중서감(領中書監)에 올랐다. 그의 형인 왕돈(王敦)과 더불어 안팎으로 "왕씨와 마씨가 함께 천하를 다스리는(王與馬 共天下)" 구도를 형성하였다. 왕도는 서예를 사랑하여 종요(鍾繇)와 위관(衛瓘)에게 서법을 배워 스스로 한 일가를 이루었으며 후에 매우 높은 명성을 얻었다. 유묵으로 《省示帖》,《改朔帖》,《塵尾銘》이 전한다.

117) 임산지(林散之, 1898~1989): 이름은 림(霖), 이림(以霖), 자는 산지(散之), 호는 삼치(三痴), 좌이(左耳), 강상노인(江上老人) 등. 강소성 남경시 강포현(江浦縣, 지금의 浦口區) 출신. 시인이자 서화가로 특히 초서에 능하였으며 1972년 중일 서예 교류 선발 시 일약 유명해졌다. 당시 작품 《中日友誼詩》는 '임산지 제일의 초서'로 칭송되었다. 조박초(趙朴初), 계공(啓功)과 함께 시서화의「當代三絶」이라 불렸고 이지민(李志敏)과는「南林北李」로 불리며「草聖」으로 칭송되었다. 그의 대표작으로 《許瑤詩論怀素草書》,《自作詩論書一首》,《李白草書歌行》등이 있다.

118) 이옹(李邕, 687~747): 자는 태화(泰和), 한족, 광릉강두(廣陵江都, 지금의 揚州江 都區) 사람, 일설에는 강하(江夏, 지금의 湖北 武昌) 사람. 일찍이 괄주자사(括州刺史), 북해태수(北海太守) 등의 관직을 지냈기에 '이북해(李北海)' 또는 이괄주(李括州)라고 부른다. 이옹의 글씨에 대하여 『宣和書譜』에서는 "이옹은 한묵에 능하고 행초의 명성이 저명하다. 처음 우장군의 행법을 배워 그 묘를 얻으면, 구습에서 벗어나 필력이 새로워질 것이다(邕精于翰墨 行草之名由著 初學右將軍行法 旣得其妙 乃復擺脫旧習 筆力一新)"라고 하였다. 세상에 전하는 비석으로 《麓山寺碑》,《李思訓碑》등이 있다.

119) 양유정(楊維楨, 1296~1370): 자는 염부(廉夫), 호는 철애(鐵崖), 철적도인(鐵笛道人) 등. 소흥시 제기시(諸暨市) 풍교(楓橋) 사람. 육거인(陸居仁), 전유선(錢惟善)과 함께 '원말삼고사(元末三高士)'로 불렸다. 글씨는 행초서가 가장 뛰어나며 시 중에는 고악부(古樂府)가 뛰어나 철애체(鐵崖体)라고 불리며 역대 문인들이 높이 평가했다. 이를 '일대시종'(一代詩宗), '표신영이'(標新領异)라고 부르기도 한다. 양겸(楊鎌)은 그를 원말 강남시단의 태두(泰斗)라고 불렀다. 저술은 《春秋合題着說》,《史義拾遺》,《東維子文集》,《鐵崖古樂府》,《麗則遺音》,《夏古詩集》 등 거의 20종이 있다.

120) 달중광(笪重光, 1623~1692): 자는 재신(在辛), 호는 군의(君宜), 섬광(蟾光), 일수(逸叟), 강상외사(江上外史), 욱강소엽도인(郁岡掃葉道人). 강소성 단도(丹徒) 구용동형(句容東荊, 지금의 강소성 茅莊村) 사람. 순치 9년(1652) 관어사(官御史)로 직언하였고, 순치 12년에 강서(江西) 순안에 파견되어 동도첨사(東道僉事) 이가유(李嘉猷)의 불법에 대해 엄중하게 탄핵하였다. 하지만 이가유의 권세에 달중광은 오히려 파직되었다. 그는 고향으로 돌아가 모산(茅山) 기슭에 은거하며 도교에 전념하였다. 유작으로 강희 11년(1672) 그린 《仿元人山水》와 저서로 『虛齋名畵錄』,『書筏』,『畵筌』 등이 있다.

121) 과수지(戈守智, 1720~1786): 자는 달부(達夫), 호는 한계(漢溪), 절강성 평호(平湖) 사람. 천부적 자질로 항동포(杭董浦), 역번사(歷樊榭), 제초려(諸草廬) 등과 교유하였다. 양주와 한양을 유람하며 좋은 비석을 만나면 손수 탁본을 떠서 돌아가 여러 누각에 갈무리하고 걸어두었는데 이를「帖海」라고 하였다. 양응식과 구양순의 필법을 익히고 만년에 이르도록 제가의 서법을 넘나들었으며, 안진경의 적자로 일컬어졌다. 한가한 틈에 흥이 일면 예법(隷法)으로 묵죽(墨竹)을 그렸는데, 작품이 많지는 않다. 저서로 『漢溪書法通解』,『漢溪借存集』,『邗江雜咏』,『入楚吟』,『紫琅小草』 등이 있다.

122) 마원(馬遠, 1140~1225): 자는 요부(遙父), 호는 흠산(欽山), 본관은 하중(河中, 지금의 산서성 永濟). 남송의 도읍인 임안(臨安, 지금의 저장 杭州)에서 태어나고 자랐다. 그의 그림은 산수에서 이당(李唐)의 법을 취하여 필력이 강하고 활달하며 준법이 굳세고 상쾌하다. 또「자그마한 경치(邊角小景)」를 즐겨 그려서 '馬一角'이라고 불렸다. 인물, 화조에 있어서 인물의 묘사가 자연스럽고 화조는 종종 산수를 경치로 삼아 정이 교차하며 삶의 재미가 넘친다. 이당(李唐), 유송년(劉松年), 하규(夏圭)와 함께 '南宋四家'로 불렸다. 작품으로는《踏歌圖》,《水圖》,《梅石溪鳧圖》,《西園雅集圖》등이 있다.

123) 지과(智果, 生沒年不詳): 수나라 인수(仁壽) 년간 서예가, 회계(會稽, 지금의 절강성 紹興) 출신. 영흔사(永欣寺)에 거처하며 지영(智永)을 스승으로 모셨고『法華經』을 늘 외우고 다녔다. 각 체를 모두 잘 써서 당대 장회관(張懷瓘)은『書斷』에서 그의 글씨를 능품(能品)에 두었다. 수양제(隋煬帝) 양광(楊廣)이 일찍이 그의 글씨를 애호하여 글씨 쓰기를 명하였으나 이미 출가한 몸으로 세속에 복속할 수 없다고 하자 그를 강도(江都)에 가두기도 하였다. 후일 수양제는 말하기를 "지영은 왕우군(王右軍: 王羲之)의 살을 얻었고, 지과는 우군의 뼈를 얻었다(智永得右軍肉 智果得右軍骨)고 상찬하였다.

124) 해진(解縉, 1369~1415): 자는 대신(大紳), 진신(縉紳), 호는 춘우(春雨), 희이(喜易), 시호는 문의(文毅). 한족으로 장시 길안 길수현(吉水縣) 출신. 해륜(解綸)의 동생이다. 홍무(洪武) 12년 벼슬하여 어사(御史)와 한림대조(翰林待詔)를 거쳤고, 성조가 즉위하자 진급하여 탁시독(擢侍讀), 직문연각(直文淵閣)으로 기무에 참예하여《永樂大典》을 편찬하였으며, 한림학사(翰林學士) 겸 우춘방대학사(兼右春坊大學士)로 거듭 승진하였다. 재주가 뛰어나고 직언하기를 좋아하여 사람들이 싫어하였으며 여러 번 쫓겨났다가 결국「無人臣禮」로 투옥되어 죽었다. 저서로『解學士集』과『天潢玉牒』이 있다.

125) 장훤(張萱, 生沒年未詳): 한족, 장안(長安, 지금의 산서성 西安) 사람, 당나라 화가, 개원(開元, 713~741) 연간에 궁중화가를 역임했을 가능성이 있다. 귀족 사녀(仕女)와 궁정의 안마(鞍馬)를 잘 그리는 것으로 유명하며, 화사에서는 일반적으로 그의 또 다른 사녀 화가인 주방(周昉)과 동일시한다. 당송 화사에 장훤의 작품이 수십 점 기록되어 있고, 많은 화가들이 반복적으로 모사하고 있지만, 장훤 본인의 필치로 현재 남아 있는 작품은 없다. 역사상 송대 휘종(徽宗; 趙佶, 1082~1135)이 모사한 것으로 전해지는《虢國夫人游春圖》,《搗練圖》가 있다.

126) 주방(周昉, 生卒年不詳): 자는 중랑(仲朗), 경현(景玄), 경조(京兆, 지금의 산서성 西安) 사람. 월주(越州)와 선주자사(宣州長史)를 역임하였다. 그는 서예에 능할 뿐만 아니라 인물과 불상도 잘 그려 당시 궁정 사대부들에게 사랑받았다. 중당(中唐) 오도자(吳道子)의 뒤를 잇는 중요한 인물화가로 일찍이 장훤(張萱)을 본받았으나, 후에 변화를 주어 다른 모습을 창조하였다. 주방이 창조한 가장 유명한 불교 이미지는「水月觀音」이다. 그의 불교화는 오랫동안 표준이 되어「周家樣」이라 불렸다. 전해지는 작품으로 《簪花仕女圖》, 《揮扇仕女圖》,《調琴啜茗圖》등이 있다.

127) 소연(蕭衍, 464~549): 자는 숙달(叔達), 소자는 연아(練儿), 남란릉군(南蘭陵郡) 동성리(東城里, 지금의 강소성 丹陽市 東城村) 출신. 전한의 상국 소하(蕭何)의 25세손이며, 남제 단양윤(丹陽尹) 소순지(蕭順之)의 아들로 영삭장군(寧朔將軍)과 옹주자사(雍州刺史)를 역임했다. 화제(和帝) 중흥(中興) 2년(502), 제나라의 내란을 평정하고 선양(禪讓)이라는 형식을 통해 제나라를 대신하여 황제의 자리에 올랐으며, 양(梁)나라를 세워 48년간 재위하니 그가 곧 양무제(梁武帝)이다. 이 시기 나라는 정치, 경제, 군사, 문화 각 방면에서 모두 발전하여「花團錦簇」의 문화적 성세를 구가하였다.

128) 구영(仇英, 1498~1552): 자는 실부(實父), 또는 실보(實甫), 호는 십주(十洲), 태창(太倉) 사람으로 오현(吳縣, 지금의 강소성 蘇州)으로 이주했다. 구영은 심주(沈周), 문징명(文徵明), 당인(唐寅)과 함께 '明四家', '吳門四家', '天門四杰' 등으로 불렸다. 이들 세 가문은 그림으로 승부했을 뿐만 아니라 시구절로 발문을 썼는데, 화격에 관한 한 당인과 구영은 막상막하였으나, 구영은 그의 그림에 이름만 써넣었다. 그는 화공 출신으로 일찍이 옻칠공으로 전각의 기둥에 채색화를 하다가 후에 그림을 업으로 삼았다. 젊었을 때 그림을 잘하여 당대의 많은 명가를 만났고, 문징명과 당인의 존경을 받았다.

129) 하진(何震, 約1530~1604): 자는 주신(主臣), 또는 장경(長卿), 호는 설어산인(雪漁山人), 명나라 안휘성(安徽省) 신안(新安, 지금의 婺源) 출신으로, 무원 동전원(東田源) 하씨 가문의 14대손이며, 후에 난징(南京)에 거주하다가 문팽(文彭)을 따라 유람하였다. 문팽은 인학(印學)의 개창자로 하진이 그 뒤를 이어받아 풍조가 더욱 번성하였다. 이 두 사람의 영향을 받아 형성된 유파가 세칭 문하파(文何派)로 알려져 있으며 완파(皖派) 또는 휘파(徽派)의 선구자가 된다. 구종덕(顧從德)이 간행한 중국 최초의 인보《集古印譜》를 참관한 이후 각고의 노력으로 그 또한 일대의 종사가 되었다.

130) 요자연(饒自然, 1312~1365): 원나라 때 화가. 자는 태허(太虛), 일설에는 태백(太白), 호는 옥순산인(玉筍山人). 시화, 특히 산수화에 능하여 남송 화가 마원(馬遠)의 필법에 영향을 깊이 받았다. 회화 미학 사상 형신을 겸비할 것을 소중히 여기고 형상의 포국은 합리성을 요구하였다. 저서로 『山水家法』1권이 있으나 지금은 분실되었고 현재 「繪宗十二忌」만이 남아 있다.

131) 장신(張紳, 生沒年 不詳): 자는 사행(士行), 또는 중신(仲紳), 등주(登州, 지금의 山東省) 사람으로 대전과 소전에 능하였고 작품의 감상에 밝았다. 『明史·吳伯宗傳』에 포순(鮑恂)의 일을 첨부하였는데 홍무(洪武) 15년(1382) 길안의 여전(余詮), 고우 장장년(張長年), 등주의 신(紳)이 예부주사(禮部主事)의 천거로 북경에 부름을 받아 순(恂)과 장년(長年)은 모두 노환으로 돌아갔지만, 신(紳)만은 호현교유(鄠縣教諭)를 제수받고 절강포정사(浙江布政使)를 마쳤다고 하였다.

132) 장화(蔣和, 生沒年 不詳): 자는 중화(仲和), 또는 중화(重和), 중숙(仲淑), 호는 취봉(醉峰), 또는 취봉(最峰). 계졸노인(系拙老人) 장형(蔣衡)의 손자이며 장기(蔣驥)의 아들로 자신을 강남소졸(江南小拙)이라고 불렀다. 국자감학정(國子監學正)을 관장하였고, 소학과 서법에 정통하였으며 산수, 인물, 화훼를 잘 그렸다. 그중에 특히 묵죽을 잘하여 초예기자의 법(草隸奇字之法)을 참고하여 그림을 그렸고 어쩌다 화죽이 그려지면 손가락으로 돌을 보충하여 더욱 별스런 기취(奇趣)를 더하였다. 글씨는 예서를 잘하였다. 그림에 《梅竹圖》가 있고, 《竹譜》를 새겼으며, 저술로 《寫竹簡明法》, 《學畫雜論》, 《書學正宗》, 《漢碑隸體擧要》, 《說文集解》 등이 있다.

133) 양응식(楊凝式, 873~954): 자는 경도(景度), 호는 계사인(癸巳人), 양허(楊虛), 희유거사(希維居士), 관서노농(關西老農). 화주(華州) 화음현(華陰縣) 사람. 당대 말기의 문하시랑(門下侍郎) 양섭(楊涉)의 아들로 성질이 오만하고 광적인 행동을 자주 하였기 때문에 '楊風子'라는 별명이 있다. 관직은 태자소사(太子少師), 태자태보(太子太保) 등을 거쳤으며 세상에서는 '楊少師'로 불렸다. 그의 글씨는 용필의 기이분방(奇異奔放)하여 사람들은 그의 용필이 방(方)을 원(圓)으로, 번(繁)을 간(簡)으로 삼는 묘함이 있다고 하였다. 묵적으로 《韭花帖》, 《夏熱帖》, 《盧鴻草堂十志圖跋》, 《神仙起居法》 등이 있다.

134) **부산傅山, 1607~1684):** 자는 청죽(靑竹), 후에 청주(靑主)로 바뀌었다. 산서양곡인(山西陽曲人). 경사의 제자백가를 두루 통달하고 시, 서화, 의학을 겸비했으며 무공이 탁월하고 학문이 깊고 넓어서 일대의 종사로 추앙받았다. 또한 도교 학자로 노장사상을 깊이 연구하여 도교의 전통사상을 발전시켰다. 당시 부산은 고염무(顧炎武), 황종희(黃宗羲), 왕부지(王夫之), 이옹(李顒), 안원(顔元)과 함께 양계초(梁啓超)에게 '淸初六大師'로 불렸다. 저서로는『傅靑主女科』,『傅靑主男科』 등이 전한다.

135) **강리노노(康里巙巙, 1295~1345):** 자는 자산(子山), 호는 정재(正齋), 서수(恕叟), 몽골족 강리(康里, 지금의 新疆)의 부족원이다. 원나라의 서예가. 어려서부터 모든 서적에 두루 통달하였고, 비서감승(秘書監丞), 예부상서(禮部尙書), 감군서내사(監群書內司), 한림학사승지(翰林學士承旨), 지제고겸수국사(知制誥兼修國史), 지제고(知制誥), 지경연사(知經筵事) 등을 역임하였다. 그의 서예는 조맹부(趙孟頫), 선우추(鮮于樞), 등문원(鄧文原) 등과 견줄만하며 세상에서는 '북노남조'(北巙南趙)라고 부른다. 대표작으로 《謫龍說卷》, 《李白古風詩卷》, 《述筆法卷》 등이 있다.

136) **화림(華琳, 生卒年不詳):** 청대 화가, 자는 몽석(夢石), 천진(天津) 사람으로 그림을 잘 그렸다. 저서로 『南宗抉秘』 1권이 있는데 도광(道光) 23년(1843) 이봉개(離鳳喈)의 서문과 자서가 있고 모두 30則으로 구성되어 있다. 내용은 남종의 산수법에 대해 대부분 논하였고, 용필법과 용묵법에 대해서도 많이 다루고 있다. 유검화(兪劍華)는 『中國 繪畫史』에서 "논의가 투철하고 체험이 정밀하며 특히 용필과 용묵을 논한 것이 많고 정밀하기도 하다(議論透辟 体驗精密 尤以論用筆用墨爲多而且精)."고 평하였다.

137) **곽약허(郭若虛, 生卒年不詳):** 북송의 유명한 서화감상가이자 서화평론가로 『圖畵見聞志』가 전해 내려오고 있다. 증조부 곽수문(郭守文)은 북송의 명장이었으며, 조부 곽숭인(郭崇仁)은 "성품이 신중하고 외관을 좋아하지 않았다(盖性愼靜 不樂外官也)."고 한다. 『資治通鑑長篇』에는 곽숭인(郭崇仁)이 사도(司徒)의 벼슬을 거듭하였다고 기록되어 있으며, 『圖畵見聞志』 서문에도 "나의 부친 사도공(司徒公)은 벼슬을 소중히 여기면서도 청렴하고 담담한 생활을 즐겨하셨다(余大父司徒公 雖貴仕而喜廉退恬養)."고 기록된 것으로 볼 때 곽약허의 부친이 곽숭인임은 의심할 여지가 없다.

138) **문징명(文徵明, 1470~1559):** 초명은 벽(壁), 자는 징명(徵明), 후에 (徵仲)으로 고침), 호는 정운(停云), 별호는 형산거사(衡山居士), 사람들은 문형산(文衡山)이라고 불렀다. 장주(長洲, 지금의 蘇州) 사람. '吳門畵派'의 창시자 중 한 사람. 문징명은 일찍이 여러 차례 과거에 응시했지만 모두 시대에 맞지 않아 합격하지 못하자 더 이상 벼슬을 추구하지 않고 권력자와 왕래를 피해 30년 이상 시문과 시화에 전념하였다. 당백호(唐伯虎), 축지산(祝枝山), 서정경(徐禎卿)과 함께 '江南四大才子' 또는 '吳門四才子'로 알려져 있으며, 심주(沈周), 당백호(唐伯虎), 구영(仇英)과 함께 '明四家'라고 한다.

139) **육거인(陸居仁, 生沒年 不詳):** 자는 택지(宅之), 호는 소송옹(巢松翁), 운송야갈(雲松野褐). 화정(華亭, 지금의 상해 松江縣) 출신. 원 태정(泰定) 3년(1326)에 『詩經』으로 향시에 응시하였고 이후 은거하여 벼슬하지 않고 학생들을 가르치다 죽었다. 시문을 잘하고 서예에 능하였는데 '二王'을 배워 송강서파의 선도자가 되었다. 그는 원말 명초에 양유정(楊維楨), 전유선(錢惟善) 등과 깊게 교유하였으며, 죽은 후 간산(干山)에 함께 묻혀, 세간에서는 '삼고사의 묘'(三高士墓)라고 불렸다. 저서로 《松雲野褐集》이 세상에 전한다.

140) 황신(黃愼, 1687~1772): 복건성 녕화(寧化) 출신으로 초명은 성(盛), 자는
공수(恭壽), 공무(恭懋), 궁무(躬懋)、국장(菊壯), 호는 영표자(瘿瓢子), 별호
는 동해포의(東海布衣). 인물, 산수, 화조에 능했다. 특히 그의 인물화는 매우
광범위하고 풍부한 주제를 가지고 있다. 그는 신선불도(神仙佛道)와 역사적
명인을 그렸을 뿐만 아니라 민중 속의 섬부(纖夫), 거지(乞丐), 유민(流氓),
어민(漁民) 등 하층민의 이미지를 형성하였는데 이는 고대 화가들 사이에서
도 매우 드문 일이었다. 「양주팔괴」의 한 명으로 정섭(鄭燮)과 친하였고, 초
서에 능하여 광초 필법으로 그림을 그렸으며 시에도 능하였다. 저서로『蛟湖
詩鈔』가 있다.

141) 회인(懷仁, 生卒年不詳): 당나라의 승려. 당 태종(太宗, 627~649) 때 장안(長安, 지금의 陝西
西安) 홍복사(弘福寺)에 거처하였다. 서예가로서 잘 알려지지 않았으나, 왕희지의 글씨를 집자하
여 서예사에 이름을 남기게 되었다. 당나라 초기 현장법사(玄奘法師)가 인도에서 불경을 들고
귀국하자 정관 19년(645) 2월 6일 홍복사에서 불경을 한문으로 번역하라는 칙령을 받는다. 당태
종은 그를 위해 삼장성교서(三藏聖敎序)를 지어 왕희지의 글씨로 비석에 새겨 영구히 남기고자
하였다. 이때 홍복사 사문이었던 회인(懷仁)이 이 명을 받들어 당내부에 소장한 우군(右軍)의
묵적에서 모든 서문과 기문의 글자를 집대성하여 20여 년의 각고 끝에 마침내 완성하게 되었
다. 이 비의 글씨는 집자의 효시(嚆矢)로 서예사에서 중요한 가치를 갖는다.

* 본 저서에 실린 인명 도판은 蘇文 編繪,『中國古代書畵家圖集』天津楊柳靑畵社出版, 2015; 66歷
史罔,《歷史人物》; 個人圖書館,《歷史人物108圖》등을 참조하여 편집함.

□ 參考文獻

이 목록은 본서에서 인용 혹은 참고한 문헌을 망라한 것으로 미학 연구를 위한 참고서 목록으로서도 도움이 될 것이다. 본서에서는 크게 국내 문헌와 국외 문헌으로 양분하여 수록하였으며 저자명의 알파벳과 가나다 순으로 열거하였다.

국내(國內)

『詩傳(附諺解)』, 學民文化社, 1990

『周易(附諺解)』, 學民文化社, 1990

George Dickie 지음, 吳昞南·黃有敬 共譯,『美學入門』, 曙光社, 1983

Thomas Munro 著, 白琪洙 譯,『東洋美學』, 悅話堂, 1984

葛路 著, 姜寬植 譯,『中國繪畫理論史』, 미진사, 1989

葛兆光 지음, 鄭相弘·任炳權 옮김,『禪宗과 中國文化』, 東文選, 1986

康有爲 著, 崔長潤 譯,『廣藝舟雙楫』, 雲林堂, 1983

郭廉夫 著, 홍상훈 옮김,『王羲之評傳』, 연암서가, 2016

郭魯鳳 選註,『中國歷代書論』, 東文選, 2000

----- 編著,『中國書學論著解題』, 도서출판 다운샘, 2000

老子 著, 金敬琢 譯註,『新譯老子』, 玄岩社, 1978

------, 박희준 評釋,『帛書道德經-老子를 읽는다』, 까치, 1991

董其昌 지음, 변영섭 외3인 옮김,『畫眼』, 시공아트, 2003

劉小晴 著, 郭魯鳳·이정자 譯,『書藝技法』, 도서출판 다운샘, 2018

劉義慶 撰, 林東錫 譯,『世說新語』, 敎學硏究社, 1984

劉勰 著, 崔信浩 譯註,『文心雕龍』, 玄岩社, 1975

劉熙載 著, 高畑常信 譯,『書槪』, 雲林堂, 1986

李澤厚 著, 尹壽榮 譯,『美의 歷程』, 東文選, 1991

林炳千 著,『書法論硏究』, 一志社, 1985

悶祥德 著, 大邱書學會 編譯,『서예란 무엇인가』, 중문, 1992

司馬遷 著, 김원중 譯,『史記列傳』, 민음사, 2015

徐復觀 著, 權德周 외 옮김,『中國藝術精神』, 東文選, 1990

宋明信 著,『中國書藝理論史』, 墨家, 2011

神田喜一郎 著 崔長潤 譯,『中國書道史』, 한국승공, 1985

沈尹墨 著, 郭魯鳳 譯,『書法論叢』, 東文選, 1993

沈載勳 엮음,『甲骨文』, 民音社, 1990

揚雄 著, 崔亨柱 解譯,『法言』, 自由文庫, 1996

楊震方 外, 郭魯鳳 譯,『中國書藝80題』, 東文選, 1995

溫肇桐 著, 姜寬植 譯,『中國繪畫批評史』, 미진사, 1989

王虛舟 著, 大邱書學會 編譯,『論書賸語』, 美術文化院, 1988

尹在根 著,『모르면 모른다고 하는 것이 아는 것이다』, 도서출판 둥지, 1992

尹在根 著,『학의 다리가 길다고 자르지 마라』, 도서출판 둥지, 1990

이완우 著,『書藝鑑賞法』, 대원사, 1999

任昌淳 著,『唐詩精解』, 소나무, 1999
張立文 主編, 權瑚 譯,『道』, 東文選, 1995
張法 지음, 유중하 외4인 옮김,『동양과 서양 그리고 미학』, 푸른 숲, 1999
莊子 著, 韓龍得 譯註,『莊子』, 弘新文化社, 1983
趙要翰 著,『藝術哲學』, 經文社, 1973
佐佐木健一 著, 민주식 옮김,『美學辭典』, 東文選, 2002
朱來詳 지음, 남석헌·노장시 옮김,『中國古典美學』, 미진사, 2003
朱熹 著, 韓相甲 譯,『論語/中庸』, 三星出版社, 1976
車柱環 著,『中國詩論』, 서울大學校出版部, 1989
崔長潤 編譯,『中國書人傳』, 雲林堂, 1986

국외(國外)

歐陽修 宋祁 撰,『新唐書』, 中華書局, 1986
歐陽永叔 著,『歐陽修全集』上·下, 北京市中國書店, 1986
屈原 著, 黃曉丹 注,『離騷』, 淸華大學出版社, 2019
金學智 著,『書法美學談』, 華正書局, 1978
董其昌 著, 屠友祥 校注,『畫禪室隨筆』, 上海遠東出版社, 2011
羅貫中 著, 毛宗崗 評,『批評本·三國演義』, 鳳凰出版社, 2010
呂鳳子 著,『中國畫法硏究』, 上海人民美術出版社, 1978
魯迅 著,『門外文談』,『魯迅全集』第六卷, 人民文學出版社, 1991
------,『魯迅全集』第七卷, 人民文學出版社, 1981
------,『漢文學史綱要』, 江西敎育出版社, 2019
劉詩 編者,『中國古代書法家』, 文物出版社, 1991
李哮沛 著,『屈原與離騷硏究』, 內蒙古人民出版社, 2012
馬克思 著,『政治經濟學批判』, 人民出版社, 1964
米澤嘉圃·鶴田武良 監修,『八大山人·揚州八怪』, 講談社, 1978
班固 撰,『漢書』, 中華書局, 1995
方克立 主編,『中國哲學大辭典』中國社會科學出版社, 1996
白謙愼 著,「也論中國書法藝術的性質」,『書法硏究』, 1982
普列漢諾夫,『沒有地址的信』科學評論, 1900
石濤 著,『畫語錄』, 西泠印社, 2006
聶振斌 著,『中國近代美學思想史』, 中國社會科學出版社, 1991
蕭元 著,『書法美學史』,湖南美術出版社, 1990
孫枝秀 著 尤悔菴·周介菴 勘定,『歷朝聖賢篆書百體千文』, 靈耆齋藏版, 1692
水尾比呂志 著,『東洋の美學』, 株式會社精興社, 1963
楊璋明 著,「韓愈的書論及其作品」,『書法』1980
吳全,《項元汴之鑒藏印硏究》, 中央美術學院人文學院, 2010屆博士論文
奧夫相尼柯夫 拉祖姆內依 著,『美學辭典』, 知識出版社, 1981
王朝文 著,『美學概論』, 人民出版社, 1981

王琢 集錄,『李可染畫論』, 上海人民美術出版社, 1982

威廉 荷加斯 著,『美的分析』, 上海人民美術出版社, 2022

魏收 撰,『魏書』, 中華書局, 1984

恩格斯 著,『反杜林論』, 商務印書館, 1980

鄭振鐸 著,『揷圖本中國文學史』, 中國書籍出版社, 2017

鄭惠美 著,『漢簡文字的書法研究』, 國立故宮博物院, 1984

趙正 著,『漢簡書法論集』, 甘肅人民美術出版社, 1991

鐘基·李先銀·王身剛 著,『古文觀止』, 中華書局, 2009

------ ,『藝術雜談』, 安徽人民出版社, 1981

------ ,『朱光潛全集』第2卷, 安徽敎育出版社, 1987

朱光潛 著,『談美書簡』, 中華書局, 2012

中國歷史博物館保管部 編,『中國歷代名人畫像譜』(1),(2), 海峽文藝出版社, 2003

中國名家私家藏品書系《奧缶齋·殷契別鑒》, 文化藝術出版社, 2012

沈尹默 外,『現代書法論文選』, 上海書畫出版社, 1980

包世臣 著, 樽本英信·高畑常信 譯,『藝舟雙楫』, 明德出版社, 1977

許愼 著,『說文解字(附檢字)』, 中華書局, 1963

胡雪岡 著,『意象範疇的流變』, 百花洲文藝出版社, 2001

華正人 編輯,『歷代書法論文選』, 上·下, 華正書局, 1988

黃山文化書院 編,『莊子與中國文化』, 安徽人民出版社, 1990

黑格爾 著, 朱光潛 譯,『美學』, 商務印書館, 2017

웹사이트

66歷史罔 https://www.66lishi.com/mingren/ 歷史人物

個人圖書館 http://www.360doc.com/content/22/0414/12/1367418_1026455826.shtml 歷史人物108圖

저자와의
협의하에
인지생략

書藝美學談論
서예미학담론

2024年 3月 4日 초판 인쇄
2024年 3月 11日 초판 발행

원 저 金學智
편 역 金載俸
yichon25@naver.com

발행처 ㈜이화문화출판사
발행인 이 홍 연 · 이 선 화
등록번호 제300-2015-92
주소 서울시 종로구 인사동길 12, 대일빌딩 3층 310호
전화 02-732-7091~3 (도서 주문처)
FAX 02-725-5153
홈페이지 www.makebook.net

정가 48,000원